LOCUS

LOCUS

LOCUS

LOCUS

mark

這個系列標記的是一些人、一些事件與活動。

Mark 065

我的西域，你的東土

作者：王力雄
責任編輯：湯皓全
美術編輯：何衫
法律顧問：全理法律事務所董安丹律師
出版者：大塊文化出版股份有限公司
台北市105南京東路四段25號11樓
www.locuspublishing.com
讀者服務專線：0800-006689
TEL：(02) 87123898　　FAX：(02) 87123897
郵撥帳號：18955675
戶名：大塊文化出版股份有限公司
版權所有　翻印必究

總經銷：大和書報圖書股份有限公司
地址：新北市新莊區五工五路2號
TEL：(02) 89902588（代表號）　　FAX：(02) 22901658
製版：瑞豐實業股份有限公司
初版一刷：2007年10月
初版十二刷：2016年6月

定價：新台幣450元
Printed in Taiwan

我的西域

你的東土

My West Land, Your East Country

王力雄

目錄

前言

……新疆……寫下這兩個字讓我頗費躊躇，它是中國現實領土六分之一面積的稱號，是生活在那片土地上的兩千多萬人民時刻掛在嘴上的名稱。但是當我在頭腦裡面對這本書的可能讀者時，會浮現我在波士頓經歷的場面。那是一個關於「族群」問題的研討會，到會的有藏人、蒙古人、臺灣人，還有大陸漢人。大家都知道，如果沒有維吾爾人代表，該到場的肯定不能算完整。當會議已經開始，才有一位維吾爾人從德國姍姍來遲。他的第一句話是向與會者宣佈，如果有人使用「新疆」二字，他便拒絕參加會議。

新疆……一旦進入某種場合，就從一個地名變成包含很多難題和對抗的歷史。什麼是「新疆」？──最直接的解釋是「新的疆土」。但是對維吾爾人，那片土地怎麼會是他們「新的疆土」，明明是他們的家園，是祖先世世代代生活的土地呀！只有對佔領者才是「新的疆土」。維吾爾人不願意聽到這個地名，那是帝國擴張的宣示，是殖民者的炫耀，同時是當地民族屈辱與不幸的見證。

新疆──即使對中國也是個尷尬地名。既然各種場合都宣稱那裡自古屬於中國，為什麼又會叫作「新的疆土」？御用學者絞盡腦汁，把「新疆」解釋成左宗棠所說「故土新歸」，卻實在牽強，那明明應該叫「故疆」才對，怎麼可能叫「新疆」呢？何況早在左宗棠前一百年，那片土地就已經被清王朝叫作「新疆」了。

不過，只要談那片廣闊土地上的事，總得用一個名稱。最終我還是用了「新疆」，除了是一種現實的不得已（即使是東土人士談具體話題也難避免用「新疆」），其實也能讓雙方都從中各取所需──維吾爾人能以此證明他們的土地是被中國所占，中國也能以此宣示疆土的歸屬。

用這麼多篇幅，我的目的不是僅為說明選擇地名的困難，而是想說明新疆問題的複雜。僅地名就已存在如此糾葛與對立，揭示新疆問題全貌的困難可想而知。

這本書寫作的起點，應該是一九九九年。那時我剛出版《天葬：西藏的命運》。再寫一本新疆問題的《天葬》是我最初的想法。如果沒有在新疆入獄，那寫作應該會按部就班地進行，書也會在幾年前就已問世。不過那樣寫出的書一定和這本不一樣。它會像《天葬》有個面面俱到的框架，居高臨下地概述，力圖包容新疆問題的全貌。但是當我被關進新疆的監獄，被勒令從此不可再觸碰任何官方資料，使我不得不放棄框架式的寫作。新疆問題的真實資訊幾乎都被封閉在官方資料內。沒有官方資料，框架是建不起來的。

不過這卻可以算作一種成全。入獄使我更深地進入了新疆的情景。當我準備繼續寫這本書時，已經變得躊躇漸多，不再覺得有資格搭建框架和居高臨下地概述，更不敢輕易給出結論。新疆入獄是這變化的轉捩點。當監獄之門在我身後銀鐺上鎖，進入新疆的另一道門卻悄然打開。那道門內的新疆不再是文件、書本和資訊中的符號，而是真實的血肉、情感乃至體溫。我與新疆的土地和在那片土地上生活的人們從此有了脈絡相通、呼吸與共的感覺。

於是，我不再為缺少官方資訊而遺憾，也不再認為那是缺陷。資訊不是真理，甚至不一定是真相。沒人能比統治者得到更多資訊，卻不能說統治者瞭解了事物真相。歷史讓我們看到，即使是在殖民地過了一輩子的殖民者，又何嘗懂得那裡的人民？我寫新疆，重要的不在羅列資訊。哪怕是掌握最核心的官方祕密，價值也不如去展現這塊土地上的人民，去瞭解他們的生活、情感和願望。

這無疑非常困難。不錯，在新疆境內，每天都可以見到維吾爾人、哈薩克人、烏茲別克人……作為一個漢人，你可以跟他們打交道、做買賣、討價還價，也許還可以開個玩笑。但所有這些都不意味你能進入他們內心。在漢人面前，他們把內心嚴密地包藏起來。從一九八〇年，我前後九次到新疆，走遍了新疆每條主要公路，到過所有地區，五次翻阿爾金山，三次穿塔克拉瑪干沙漠。那雖然花費很多時間，耗費不少資財，但卻比看見一個維吾爾人的內心要容易。可以說，直到我入獄前，走遍了新疆的我，沒有一個維吾爾朋友。即使在維吾爾人最集中的地

方，我也只能出入漢人圈子。不是我沒有接觸他們的願望，是他們不接納。每天在眼前掠過的維吾爾人，僅僅是街道或巴扎（維吾爾語：集市）上的影像。

至今，我未見任何漢人研究者真實展現過維吾爾人的內心。中國官方近年對新疆研究投入很大。眾多官方研究者有權看文件，瞭解機密，見的人廣，到的地方多，卻唯一做不到打開維吾爾人的心扉。對此，海外維吾爾人的發言並非可以全部彌補。他們能講新疆境內沒人敢講的話，但是並不完整。角色的對立使他們的話語與中國官方涇渭分明、黑白相反，展現的往往是政治姿態和組織立場。而我們更需要知道的，是生活在新疆境內的維吾爾人內心想什麼。在我看來，能聽到一個維吾爾人的心裡話，絕對勝過讀一百本外人寫新疆的書。

如果沒有新疆入獄，我永遠不會有這樣的機會。穆合塔爾是我的同牢獄友。在今日中國，能讓維吾爾人接納漢人的地方，大概只有關押政治犯的監獄。那次入獄給我的最大收穫就是結識了穆合塔爾。這本書正是因為有了他，才有了現在的角度——不再居高臨下，而是置身其中；不再用外人眼光，而是站到了維吾爾人中間。

這本書的內容是在不同時間所寫，但都和穆合塔爾有關。第一部分是我離開監獄後的追憶，記錄了我被捕經歷，包括與穆合塔爾的相識。

第二部分是我出獄後四次重返新疆的經歷，是根據當時的旅行日記編寫。四次我都和穆合塔爾見了面。新疆對我的吸引，穆合塔爾已經是主要因素。那四次遊歷幾乎覆蓋了整個新疆（只有北疆一角未到）。沒有機會自己遊歷新疆的讀者，不妨利用我的眼睛，儘管走馬觀花，卻至少是瞭解新疆的基礎。

第三部分是本書的重點——我對穆合塔爾的訪談。那是按現場錄音整理出來的，除了理順口語，基本保持原貌。你會如同坐在我的位置，傾聽一位維吾爾人敞開心扉。那席話將會帶你直接進入新疆問題的核心。

第四部分是我對新疆問題的思考。寫在我給穆合塔爾的信中。雖然被放在書的最後，卻不是結論。本來計畫等待穆合塔爾回應，和我的信

放在一起再出書。但是關係到維吾爾民族命運的話題，光靠寫幾封信是不夠的，需要由穆合塔爾寫出自己的書。

我為此書致謝的人可以開出長長名單，然而還是像以往在中國境外出書一樣——出於安全考慮無法公開。我只能心懷感激，默念名單中的所有名字。排在最前面的當然是穆合塔爾。原本我用××××代替他，但是顯而易見，那不能讓需要防範的人不知道他是誰，只能讓對他無害的讀者不知道他是誰。從這個角度，公開他的名字不會更有害，也許還能對他多一點保護。

不過我仍然心存忐忑，祈求這樣做不會是一個錯誤。我在寫這本書的時候，曾夢見我和穆合塔爾又坐在同一間牢房。不過我們已經沒有恐懼，沒有憂傷，好像那就是該有的命運，只是安靜相對，等待把牢底坐穿的一刻。

二○○七年一月十八日　北京

相逢穆合塔爾

追記一九九九新疆遇難

研究新疆問題

一九九九年，正是諾查丹瑪斯預言「恐怖大王從天而降」的那一年，我在寒冷的一月進入新疆。

我要講的故事都是在新疆發生，因此在故事開始前，有必要先把新疆情況做個概述。新疆全稱「新疆維吾爾族自治區」，位於亞洲的中心、中國的西北，面積一百六十六萬平方公里，占中國總面積的六分之一。對數字沒感覺的人可以這樣比較：新疆的面積相當於三個法國，六個半英國；甚至新疆的一個縣──若羌，面積也接近六個臺灣，十個科威特。

新疆有三座主要山脈，北部的阿爾泰山是與俄羅斯、蒙古以及哈薩克斯坦的自然邊界，南部的崑崙山形成與西藏的自然邊界。一千七百公里長的天山山脈則把新疆分為南北兩半，習慣上稱天山以南為南疆，以北為北疆。北疆有準噶爾盆地，南疆有塔里木盆地，新疆以此被概括為「三山夾兩盆」的地形。其中塔里木盆地中的塔克拉瑪干沙漠是中國最大的沙漠，二千一百公里的塔里木河是中國最長的內陸河。

二〇〇四年，新疆人口將近二千萬。九百萬人的維吾爾族是最大民族，占新疆總人口的百分之四十六；漢族七百八十萬人，占總人口近百分之四十；哈薩克族人數第三，一百三十八萬；然後是回族，近八十八萬；柯爾克孜族和蒙古族各為十幾萬人，其餘民族皆在幾萬人以下[①]。

新疆的民族情況和邊境情況非常複雜，五千四百多公里的邊境線，與八個國家為鄰（蒙古、俄羅斯、哈薩克斯坦、吉爾吉斯斯坦、塔吉克斯坦、阿富汗、巴基斯坦、印度）。在中國各省區接壤國家最多、邊境線最長、對外口岸最多。漢族以外，新疆當地十二個民族中有七個信仰伊斯蘭教。而與新疆接壤的八個國家中有五個伊斯蘭國家。那些國家又

① 截止二〇〇五年底，新疆人口為二〇一〇‧三五萬人，少數民族人口約占六十‧四%，其中維吾爾族九二三‧五〇萬人，占總人口的四五‧九四%；漢族七九五‧六六萬人，占三九‧五八%；哈薩克族一四一‧三九萬人，占七‧〇三%；回族八九‧三五萬人，占四‧四四%；其他民族都不到一%；柯爾克孜族十七‧一五萬人；蒙古族十七‧一七萬人；塔吉克族四‧四〇萬人，錫伯族四‧一五萬人，滿族二‧四六萬人，烏茲別克族一‧五一萬人，俄羅斯族一‧一二萬人，達斡爾族〇‧六五萬人，塔塔爾族〇‧四七萬人。（《新疆統計年鑒‧二〇〇六年》，中國統計出版社，八十八頁）

通往中亞、西亞和阿拉伯等更廣大的伊斯蘭世界。新疆本土民族中有五個屬突厥民族，多個比鄰國家的主體民族也是突厥族，並且通向土耳其那樣強大而野心勃勃的「世界突厥人祖國」。新疆有六個民族跨界存在，其中哈薩克、塔吉克、蒙古、俄羅斯四個民族，相鄰國界之外就是同民族的獨立國家。新疆的民族問題和地緣政治、國際關係、伊斯蘭世界、泛突厥運動等很多因素相互影響，彼此滲透，複雜異常。

近年，「新疆問題」在某種程度上超過「西藏問題」，成為北京最頭疼的民族問題。所謂的「新疆問題」，核心是「東土耳其斯坦」的獨立運動。二十世紀三十年代和四十年代，新疆曾兩次建立「東土耳其斯坦國」。第一次是一九三三年十一月十二日在南疆成立的「東土耳其斯坦國伊斯蘭共和國」，維持了三個月；第二次是一九四四年十一月十二日在北疆成立的「東土耳其斯坦國共和國」，長達一年半，後在蘇聯壓力下以「三區革命」之名歸順中共。中共執政的半個多世紀，新疆發生的多數有關民族問題的事件，幾乎無不打出「東土耳其斯坦」之旗；境外流亡的維吾爾人組織也多帶有「東土耳其斯坦」之名[2]。

我在一九九九年去新疆，為的是進行研究新疆問題的前期準備。我在一九九八年出版了《天葬：西藏的命運》一書。之所以研究西藏問題，是因為我認為中國政治改革的首要挑戰會是民族問題，民族問題在很大程度上決定政治改革能否成功，甚至決定政治改革能否開始。專制權力總是把國家分裂的危險作為拒絕政治改革的理由。這理由可以迷惑很多中國人。對於一個國家，法律亂了可以重建，經濟亂了可以恢復，只有領土分離覆水難收。中國歷史上有過外蒙古獨立，占中國領土面積百分之四十以上的西藏和新疆若再分離，中國將難以承受。我用了三年多的時間寫《天葬》一書，就是希望以西藏為切入點，把中國的民族問題搞清楚。

本來我沒想接著搞新疆問題，但是Q在這時出現了。他是中國改革年代的聞人，有魅力也有建樹。他的憂國憂民禮賢下士的風格使我們成

[2]「東土耳其斯坦」是爭取獨立的新疆當地民族人士所用的中文譯法，中國官方將其稱為「東突厥斯坦」。我在本書使用「東土耳其斯坦」，引用文字時則遵照原文用法。

為朋友。Q欣賞我在《天葬》一書的研究框架，主張我一鼓作氣把新疆問題也做下來。他主持的研究機構願意向我提供經費，不附加任何條件，研究完全按我意願，成果也屬於我，也就是我只多了花錢自由，卻不會失去任何自主。這真是吸引人，我還從來沒有用過別人的錢搞過研究，那感覺一定很愉快。新疆問題遲早應該做，不要過了這村沒那店，我因此動心，最後接受了Q的建議。

Q在趙紫陽[3]下臺後離開官場，他的研究機構不屬於官方，不過似乎仍然有把研究成果送達權力層的管道。這種「遞摺子」被自由派人士不屑，但Q認為那是「臭知識分子」的「愛惜羽毛」，本質是自私和不負責任。畢竟社會狀況與變化更多是被權力決定而非被知識分子的清高決定，因此不能放棄影響當權者的機會。一定程度上，我同意他的看法。

深入維吾爾人

一九九九年元旦剛過，我懷揣Q的資金先到寧夏。那裡有我在一九八四年漂流黃河時認識的回族朋友阿克。當時他在黃河水文勘測隊當水手，最清楚黃河水情的險惡。他看到我的筏子簡陋，送給我一件救生衣。他那時的眼神是認為我去送死。虧了那件救生衣，筏子在官倉峽激流中翻覆後我才得以脫險，活到今天。阿克今天已不再開船，成了老闆，但是仍然懷念當年浪跡天涯、以酒當歌的歲月。事先聽說我去新疆，他一定要同行。我正好也想把回族同新疆問題一塊考慮，阿克對此能提供幫助。於是我們約在銀川會合，開著他為此行專買的桑塔納2000轎車上路。

在寧夏走村串鎮，看當年回民起義的戰場，參加開齋節禮拜，聽販毒者自述；進入甘肅後，左宗棠的行軍大道在古長城和祁連山之間綿延

③ 趙紫陽（一九一九至二〇〇五），河南滑縣人。一九八〇年到一九八七年任中國政府總理，一九八七年到一九八九年任中共總書記。一九八九年天安門事件時，因為反對鄧小平的鎮壓決定被撤銷職務，在軟禁中度過餘生。

不絕，走過古代那些聲名顯赫的郡城要塞，僅那些地名都足以讓人沉浸於歷史；當我們在橫掃的風雪中進入新疆，那裡冰天雪地在冬日下廣闊無垠。

　　新疆一直是我神往之地，以前來過四次，走遍了大多數地方。不過那都是旅行，與研究無關。這次我直奔烏魯木齊，住進市中心的「鴻春園」旅館。我不跟阿克去其他地方玩，留在烏魯木齊，到政府部門、研究機關、出版社和書店收集文字資料──這是我此行第一個目的。我的計畫是隨後用幾個月時間閱讀資料，為夏天再來新疆實地考察做準備。

　　此行的另一個目的是結交維吾爾人。在漢人圈裡研究新疆問題無疑是荒謬的，然而大多數中國的研究者正是如此，他們把維吾爾人看成不可接觸。記得一九九三年我打算開車從烏魯木齊去維吾爾人聚居的南疆，所遇漢人無不勸阻，大肆渲染維吾爾人的凶險，列舉漢人受到的攻擊。為了求證，我專門去了新疆軍區。接待我的軍官強烈警告，一輛汽車不能單獨去南疆，如果非去不可，要遵循「三不」原則──在維吾爾人聚居區不停車，不過夜，不接觸。軍隊人員全都遵循這「三不」。那次我放棄了去南疆，因為若是遵循「三不」，我不知道去那裡還有什麼意義。

　　這當然有新疆漢人的誇張和自我驚嚇，但現實中的確也能感受維吾爾人對漢人的敵意。這就是需要結交維吾爾朋友的原因。只要有一個維吾爾人願意接受你，其他維吾爾人就會對你溫和有禮。我計畫夏天採訪維吾爾普通百姓，靠自己闖是找不到門路的，必須有熟人相引。因此這次到新疆的目的，結識朋友比收集資料更重要。

　　這次我終於能夠進入維吾爾人的圈子，是因為一位海外維吾爾人看了《天葬》，希望我能寫出一本關於新疆問題的《天葬》，因此給我介紹了他的表弟。我在烏魯木齊見到那位表弟時，他剛參加出國英語考試，一見面就向我感慨，填寫考試表格上的民族欄時，列出的九十九個民族竟然沒有維吾爾族，因此他只能在「其他」一項上打勾。

　　「藏族比我們人口少，表上卻有藏族！」他說。「雖然我們有近千萬人，有源遠流長的歷史，可是世界似乎不知道有我們這個民族，更不

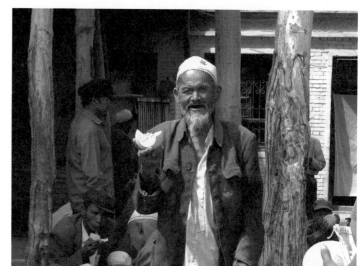

新疆的瓜是最好吃的

庫車老城裡的街坊鄰居

新疆是僅存不多還能看到
做手工活的地方

要說知道新疆問題。」

　　從認識表弟一個人開始，我逐漸擴大接觸範圍——維吾爾人、哈薩克人、烏茲別克人、柯爾克孜人……他介紹朋友，朋友再介紹朋友。在餐廳和酒吧裡的一系列徹夜長飲中，爲夏天考察的安排逐漸成型。他們幫我聯絡關係，找翻譯和車輛。有Q的資金支援，加上這次布下的關係網，我對做出一個好的研究開始有了信心。

我對一次請客的猜測

　　相反的是，新疆漢人反倒和我保持距離。走前我找人介紹的關係，到新疆卻發現基本沒用。所見者大都冷漠疑慮，不願意沾惹是非，也不認爲新疆問題需要由我搞。接觸稍深的只有兩個人，他們都和我隨後的遭遇有關。

　　其中一個是某官方通訊社駐新疆分社的L。北京一位朋友拍胸脯，L是他當年的小字輩，不會不幫忙。L的位置肯定知道很多新疆情況，因此我把他當作最重要的關係。但是當我打電話給他時，他一口推託忙，完全沒有見面意願。對此我雖然失望，但也不奇怪，我沒有官方身分，遭冷遇是尋常事。

　　出乎意料的是幾天後突然接到L的電話，要請我吃飯。我不免內疚錯看了他。當我按照約定時間到他辦公室，他馬上叫來三個年輕記者一塊去吃飯。他說年輕記者常在下面，瞭解情況多。但是在整個吃飯過程中只有別人講話，L幾乎不開口。他傳遞出的「場」讓我有些不安，似乎對我有種排斥。吃完飯我們就分手了，彼此都清楚地知道從此不會再來往。

　　讓我重新想起L是在被捕以後，審問者重視每一個我接觸過的人，唯獨不涉及L。L屬於「要害部門」，本該最被重視，這不合常理。正是這種不涉及讓我產生懷疑，L請我吃那頓飯是不是被指派的任務？在監獄無所事事的時候，我半帶消遣地勾畫那幕情景：祕密警察從電話竊聽

到我與L接觸，想透過L瞭解更多情況。他們去L的辦公室，亮出證件，客氣地請他協助。L也許並不願意，否則吃飯時不會對我那樣生硬，然而他也不敢拒絕。雖然他供職的機構牌子夠硬，他卻是新疆本地人，家人親友都在新疆。在奉行「穩定壓倒一切」的新疆，安全部門的權力超越一切，成為無人不怕的閻王殿。於是他約了我。對他而言只是應付一件討厭差事，拉上幾個年輕記者一是可以做見證，二是也無須直接對我「刺探」，在大家東拉西扯的過程中，可以彙報交差的東西就可以得到了。而在審訊我時，既然L見我的過程都在掌控之中，也就不必再問。

當然，這純粹是我的猜想，可能永遠也無法證實。如果不是真的，我會非常樂於向L道歉。但即使真是如此，我也能理解。因為後來的經歷告訴我，特務政治無孔不入，誰都可能被捲進去。

兵團老戰士

我接觸的另一個漢人J是一位「兵團老戰士」——他這樣稱呼自己。「兵團」的全稱為「新疆生產建設兵團」，是個全世界獨一無二的組織類型。它是共產黨進軍新疆後，改編國民黨的投降部隊，加上一部分共產黨軍隊形成的，保留軍隊編制，實行軍事化管理，功能類似古代中國在西域的「屯墾戍邊」。發展到今天，「兵團」已成為遍佈新疆的龐然大物，下屬十四個師，一百八十五個團，總人口二百五十四萬，其中百分之九十是漢人 [4]。

兵團是新疆最大的漢人組織，被北京列屬正省級行政單位，與新疆自治區平級。新疆到處都有兵團「團場」——這個獨特的詞是指兵團的團級單位佔有的「領土」。新疆基本每個縣都會有一個甚至幾個兵團的「團場」，有些地名乾脆就用兵團團場的番號命名，並且印在地圖上。兵團有自己的城市鄉鎮，設有公安、司法、檢察機構，有獨立的戶口造

[4] 新疆生產建設兵團網：http://www.bingtuan.gov.cn/gaikuang/f_file_v.asp?p_index=25gk&p_id=64

冊、結婚登記處、監獄、科學院、銀行、保險公司等，完全自成體系，不受地方政府管轄。我曾經在一篇文章中稱兵團為「新疆自治區內的漢人自治省」。鄧小平一九八一年視察新疆時把兵團說成「穩定新疆的核心」，而主張新疆獨立的人則視兵團為武裝佔領軍。對於研究新疆問題，兵團是最重要的方面。

J退休前擔任兵團的高級職務，賦閒在家仍時刻掛念兵團。他對兵團現狀感到焦慮，因為兵團地位比起「政治掛帥」的年代正在下降。二十世紀六十年代中蘇對抗期間，新疆幾千公里的中蘇邊境全部由「兵團」接管，遷走百姓，建立起一條縱深十至三十公里的鏈狀邊境農場帶。那時有四百多個兵團的民兵連常年進行邊境巡邏，被喻為「反修防修」⑤的「血肉長城」⑥。兵團不吃軍糧、不穿軍裝、不要軍餉，卻擁有不退役的百萬兵員，兵團領導人自誇「不分晝夜，不分山川，不用嚮導，運用自如，召之即來，來之能戰」⑦。

兵團也許適合「屯墾戍邊」，卻遠非一個合理的經濟組織。自打中國把重心轉移到經濟，尤其是實行市場經濟以後，兵團體制的不適應就日益暴露出來。兵團是計劃經濟體制的典型產物，亦是一個全能型的權力機構。它擔負沉重的政府職能，必須興辦大量社會事業（僅擔負的退休職工就有四十多萬⑧）。在今天的市場經濟中，許多人把它看成一個「四不像」的怪胎──「是政府要交稅，是企業辦社會，是農民入工會，是軍隊沒軍費」，這種民謠即是對它嘲諷性的描畫。市場只認經濟規律，只懂競爭，註定不能與政治目標兼顧。若想真正實現向市場經濟轉軌，除非義無反顧拋棄過去遺留的政治結構與約束，然而那也就失去了兵團存在的理由。事實上，兵團的軍事化使命今日在其基層已經名存實亡，「屯墾戍邊」大部分也只剩下口號。

而「兵團老戰士」J卻認為，不能僅從經濟角度看待兵團和衡量兵

⑤「反修防修」是「反對修正主義，防止修正主義」的縮略語。其中的「修正主義」是毛澤東時代的中國常用於針對蘇聯的代稱。

⑥「血肉長城」是毛時代常用的比喻，取自中華人民共和國的國歌之詞「用我們的血肉，築成我們新的長城」。

⑦ 兵團創始人之一張仲瀚(一九一五至一九八〇)如是說。

⑧ http://www.bingtuan.gov.cn/f_search_v.asp?p_index=251020&p_id=186

團得失。兵團的根本作用是在鞏固主權，主權高於一切，什麼都要服從這個最高原則。如果兵團垮了、散了，那是分裂分子做夢都想而實現不了的，卻由我們自己做了，是不可饒恕的犯罪！歷代中央政府都對西域屯墾實行特殊優惠政策，今天爲什麼不能，爲什麼不該？！說沒錢，腐敗分子們每年喝掉的酒相當於杭州西湖的水，宴席吃掉上千億，怎麼就有錢？用到捍衛主權上就捨不得？！

我和J數次長談，他的眞摯深情和憂國之心很打動人，然而他卻沒有看到兵團的確已經長成怪胎。它是帝國時代的人造產物，缺乏現代文明社會所需要的法律、文化、經濟與人文基礎，只能靠政權的意志維繫。當政權專制程度高、人爲性強時，兵團可以被塑造爲有力的治國工具，當社會走向多元化和法治化之時，它落入一個四處掣肘、動輒得咎的困境並不奇怪。改變這個局面，要做的不能是退回帝國時代，繼續給它營造往昔的環境，輸送專制與人治的養料，而是要找出一條現代社會安定邊疆與和睦民族之路。

憲法沒有兵團立足之地

新疆生產建設兵團面臨的困境非常複雜，改造也非常困難。正因爲兵團不是一個法治產物，缺乏制度支撐，因而不斷發生失衡，必須隨時調整，修補局部，以求在夾縫中拓展空間。那些具體應對雖不乏巧妙，但是經年累月，層疊盤錯，卻變成整體的畸形，且牽一髮動全身，越難改革，困境越來越深。

我直覺意識到，搞清兵團狀態和問題的癥結，首先應該從兵團的法律地位著手。例如中國憲法對行政區域的劃分沒有兵團位置，現實中兵團卻有上百塊「飛地」分布新疆全境，總面積達到七.四三萬平方公里[9]，超過一個寧夏或兩個臺灣；而且還建立了一個新疆各級地方政府

[9]《新疆生產建設兵團年鑒・一九九八年》

無權管轄、由兵團垂直領導、任命的政權體系。在北京下發的各種文件上，除了「各省、市、自治區」的抬頭，還要單獨加上「新疆生產建設兵團」，儼然它是並列的一個省。新疆本是進行「民族區域自治」的自治區，卻在這個自治區域內插進上百塊另外的「自治區域」，形成對原本自治區域的割裂。這在法律上怎麼解釋？能不能解釋？

再如中國憲法規定各級地方政府首長、法院院長和檢察長由同級人民代表大會選舉。但是像新疆的石河子市，行政建制是新疆自治區的區轄市，同時是兵團農業第八師的地盤和師部所在地。這座擁有二十九萬市區人口的城市，一九五○年還是一個小村落，只有幾十戶人家，完全由兵團從無到有建成今天的模樣。兵團把石河子視爲自家財產，似乎不能說沒理。但是法律卻無法那樣認可，它必須是屬於新疆管轄的一座城市。目前採取一個折中辦法——實行所謂「師市合一」體制，由農八師的師長同時擔任石河子市長。這本身就有矛盾——作爲師長，應該是由兵團任命，作爲市長，應該是由石河子市的人民代表大會選舉，到底按什麼執行呢？遇到這類問題，兵團當然會堅持自己實質上的任命權，但對地方從法律角度發出的質疑卻無法做出言之有據的回答，只能靠中央擺平。而中央的擺平同樣缺少法律根據，從長遠看是無法堅持下去的。同樣，兵團自身的法院系統和檢察系統也面對這個問題，過去都是兵團各級黨委任命法院院長和檢察長，現在進入強調法制化的時代，如何面對與法律的衝突，一直是兵團的困境。

面對這樣的困境，兵團往往用政治說法來應付，專制社會的政治是可以超越法律的。每當遇到挑戰，兵團就會本能地拉大旗做虎皮，其中最現成的說法就是爲了新疆的主權穩定。與早年充當抵抗「蘇修」的前線不同，今天新疆最大的危險已被說成是民族分離主義。J這樣說：「兵團的作用就是保證新疆這一百六十六萬平方公里的土地永遠姓『中』！」這無疑也是兵團解決自身與法律衝突的護身符。儘管以此爲由可以讓兵團一時得以迴避矛盾，長遠看卻會使兵團更深地陷入自我封閉和對外衝突，無法理順關係，籌畫久遠，也不能以開放姿態與當地社會結合。因爲這種強調和強化兵團充當新疆「看守」的思路，必然是要

把新疆當地民族當作被看管的對象，兵團因此會成為新疆人民與當地政府的異己者，它受到當地人民敵視、遭遇地方勢力抵制也就是正常的。

因此，理清兵團與現行法律的衝突，搞清楚它目前在以什麼方式迴避和解決這種衝突，其中什麼是可以繼續利用的資源，什麼是繼續製造麻煩的源泉和產生隱患的溫床，在我看可以作為研究的切入點。這種研究可想而知很麻煩，首先要去研讀那些疊床架屋的法律、規章和文件就讓人頭大，那需要投入太多的時間精力。但是既然看出這是一個切入點，我就有意識地開始收集與此相關的材料。

以作家身分竊取祕密文件

在中國做研究，沒有官方身分無法得到官方資訊，甚至進不了官方機構的門，在新疆更是如此。我離開「體制」二十年，Q的研究機構屬於民間，照樣給不了我身分。但是我必須解決這個問題。想來想去，唯一能利用的是中國作家協會。我在八十年代成為作家協會會員，那時的目的也是讓自己有個身分，不過從來沒用過，我和「作協」也一直沒有過聯繫。

按照章程，作家協會有義務協助會員進行創作採訪，別的提供不了，至少能開個介紹信。於是我拿著會員證去「作協」，辦出來一張紙，上面的紅色公章正是我需要的。到新疆後，我與官方機構打交道、採訪和索要資料，全憑這張紙。這是我加入作協十多年得到的唯一一次好處。

不過，作家不是官，僅有作協會員的身分，照樣無法接觸「祕密文件」。所謂「祕密文件」在中國往往專指黨政機關內部文件。當我開始有意識地收集跟兵團有關的法規時，有一天喜出望外地在兵團機關某個辦公室發現了一本《文件彙編》。那厚厚一本裝幀簡陋的內部印刷物，彙集了從中央到新疆自治區針對兵團的多數文件。如果能拿到那個《文件彙編》，對我可以省太多事！然而在我試圖索要時，卻被辦公室的人

嚴肅告知──「內部文件，不可外傳！」

《文件彙編》封面上的確印有「祕密」二字，但我並沒有放在心上。中國當局一向把什麼都搞成「祕密」，也就往往不是祕密。那個《文件彙編》成了我的一個心事，很想拿到，不是看一遍，而是自己有一本。從法律角度研究兵團，不是靠籠統模糊的想法。籠統在法律面前是無效的，必須依據精確無誤的文本琢磨每個字。於是問題就變成了兵團研究能不能搞下去，前提是得到那本《文件彙編》。

我去見「兵團老戰士」J時，事先就在打這個主意。我相信以J的身分，肯定會有《文件彙編》。果然，我在他家剛一坐下，就在他身後的書架上發現了那個不起眼的書脊。

我和J接上頭，是他過去一個老部下寫信，再加上作家協會的介紹信。J沒有下層官僚的習氣，似乎把我當作一個可能的仲介，希望把他的話傳到北京決策層。我這個「作協」來人興趣太明顯地與文學無關，因此難免顯得有點神祕，容易讓人聯想起「特派」之類的角色。J話中有話地向我感歎，從北京看新疆，會比從新疆看高得多、遠得多、深得多，中央領導應該學古代那些賢明君主，不用多，派幾個人下來搞點「微服私訪」，就能打破地方的粉飾太平，瞭解到真實情況。

當我提出借閱那本《文件彙編》時，J爽快答應。我輕描淡寫說隨便翻翻，沒有透露要複印。為複印又費了一番心思。雖然滿街都有複印店，但是不久前一位臺灣記者就是被複印店舉報稿件中有對中共領導人的批評，因此被新疆警方拘押。我若複印一整本文件，更逃不過烏魯木齊人民的火眼金睛。好不容易輾轉一番，最後是託熟人在辦公室私下做了複印。

我把《文件彙編》還給了J。因為擔心郵寄丟失，沒把複印本隨資料寄回北京，而是帶在身邊。這樣，我的新疆之行圓滿結束，踏上回程，對正在身前身後張開的羅網，絲毫沒有覺察。

祕密警察的跟蹤

事後想起感到奇怪，似乎被捕前的那段時間，我關於自身安全的感覺都關閉了。照理說我剛出版《天葬》，同時公開了《黃禍》作者的身分，而官方正在加強政治鎮壓，我為何會在這時失去警惕呢？

進監獄後，想起來新疆前與兩個外國人談話，不免感到慚愧。我在談話時這樣解釋中國政治——今日中共比過去聰明，雖然打擊底層造反者依然強硬，卻可以容忍持有不同意見甚至反對立場的知識精英。因為共產黨已經懂得，與他們不那麼一致的頭腦產生的思想資源也可以為他們所用。我說那話時，顯然把自己定位於能為當權者所用的知識精英，似乎只要與底層造反者劃清界限，就可以被恩賜持有異見的特權。我的安全敏感之所以失靈，可能就是這種膚淺認識的結果。

當J暗示我可能有「欽差」身分時，我並沒有明確否認，我自認研究可以對當局產生影響，也願意有那樣的效果。可想而知，帶著那樣一種自我感覺，難道還能注意身後有沒有盯梢，旁邊有沒有密探，電話有沒有竊聽嗎？我把每日行程都做詳細記錄，每天整理採訪談話，記錄的文字、錄音磁帶、聯絡地址都攤在旅館房間裡，絲毫沒想過每次離開時監視者可以進去盡情查看。

一直到我離開烏魯木齊，什麼事都沒有。後來我瞭解到，那是祕密警察的工作習慣。只要目標在他們掌控之下，就不會急著抓捕，而是要拖到最後一刻，讓目標盡量多活動，以便發現更多線索。

新疆如同一個口袋，向東進入中國內地的路雖有兩條，實際等於是一條，因為從若羌翻阿爾金山去青海的路遠在千里之外，且偏僻荒涼，絕大部分出入新疆的車都走烏魯木齊到蘭州的公路。那條路的新疆甘肅交界處叫星星峽，新疆警方長年設有堵截抓捕的關卡。那裡將是我不能逾越的界線。

懵然不知的我開車穿越天山，車內暖氣融融，隔絕著外面的冰雪。聽著日本作曲家喜多郎的西域音樂，阿克在旁邊座位沉睡。在孤獨中欣賞窗外風景，是我喜歡的狀態。一輛日本造的越野吉普車超過我，逐漸

農村的維吾爾老人大都喜
歡剃光頭

這個孩子的搖籃是未生火
的爐灶

又被我超過，絲毫沒引起我注意。後來我才知道，那車裡就是即將抓捕我的祕密警察。他們像貓捉老鼠之前那樣，正在玩味我這個沒有知覺的獵物。

快到吐魯番時，日本吉普車又一次超過我，徑直先進城裡。前夜我打電話跟烏魯木齊友人告別，說了今天會在吐魯番過夜。十幾年前我在吐魯番住過一段，希望故地重遊。我向友人詢問了吐魯番旅館的情況，因此監聽電話的警察不僅得知我將住吐魯番，還知道要住哪家旅館。他們先進城，應該是提前去旅館安排監控。然而我進吐魯番後，看到滿眼都是平庸陋俗的「現代化」，便一路往下希望找到當年的感覺，以不枉多年的懷念，結果穿過整座城市都是一個模樣。我便失去了再進城的興趣，乾脆一踩油門開往下一座城市——哈密。後來聽說，祕密警察在旅館等不到我，著實忙亂了一陣，以為我布了個金蟬脫殼的迷陣呢。

傍晚到哈密，在城邊找了家旅館住下。飯後阿克留在房間看電視，我去黑夜哈密迷宮般的小巷轉了兩三個小時。回到旅館，阿克仍然躺在床上看電視，卻說剛來了一幫警察，把我們車開到交通大隊扣下，理由沒說，讓明天去處理。我出去看了看，車的確不在，知道不是阿克捉弄我。我和阿克討論可能是什麼事。車是在我到銀川後阿克才買的，上牌照至少要十天，我們不想等那麼久，就用新車的「移動證」上路了。所謂「移動證」是新車從購車地開到用車地的證明。買車時阿克把用車地寫成烏魯木齊，不用牌照就可以往新疆走，現在反著往回走就成了問題。交通警察如果追究這一點，只好認倒楣，但也僅此而已，多出一份麻煩，沒什麼了不起。

後來在監獄我曾幻想，如果那晚我就警覺，有沒有機會逃走？可以雇輛計程車到星星峽，也就二百公里，用不了三小時。在關卡前下車，趁夜色從戈壁灘上繞行，步行三十公里到甘肅的馬蓮井，從那裡搭車去內蒙或青海，捉迷藏的餘地就大多了。不過那純粹是一種精神遊戲，既然我當時絲毫警覺未產生，也就沒有後悔的理由。何況阿克的車被扣，我也不能甩下他。

我們出了人命？

第二天，一九九九年一月二十九日，我們先去哈密交通隊。像中國各地的交通隊一樣，那裡擠滿人，人手一支煙，個個都在諂媚警察，託關係走後門。警察們大權在握的模樣，傲慢冷漠，說不上話。我們努力了半天，得到的回答只是等。我們的問題是什麼，沒人說明。

正當我樓上樓下亂走不知找誰的時候，一間辦公室內突然有人打招呼，一個穿毛衣的中年人向我招手，讓我受寵若驚，總算有人理了，反倒沒深想他為什麼要理我，不理別人。那人不像其他警察，態度和藹可親，對我一連串提問，他娓娓道來解釋：昨天發生了一起交通事故，一輛載有兩個人的摩托車被一輛超過的轎車撇了一下，造成摩托車翻下公路，駕駛員當場死亡，另一人受傷。據現場目擊者說，超車轎車是一輛黑色桑塔納2000，無牌照，跟你們的車一樣。我說不可能，我們的車沒有撇過任何摩托車，你們也可以看到我們車上沒有任何痕跡。他說出這種事不一定非得直接接觸，對你們而言，有可能只是超車後回輪太快，一個小小的操作不當，但是被超的車做了一個幅度過大的躲閃動作，就可能衝下公路，造成事故。因為出事時候你們已經在前，速度又快，因此你們可能都不會覺察發生了事故。

他這番話說得很圓，我無法反駁。他又說也沒有認定事故就是你們造成的，但是因為死了人，也報了警，總得把事情查清楚，所以只能麻煩你們在這裡待一段時間，配合查清問題。他為耽誤我們的行程表示歉意，對我接著就事故時間、地點等提出的問題，也耐心地一一回答。我問他姓什麼，他說姓薛，還跟我扯了一會家常。

隨後我在交通隊門口張貼的警察照片中想找到這位親切的警官，但所有警察中只有一位標明姓薛，職務是交通隊的指導員，照片上的臉卻明顯對不上號，不是他。剛才他的確是從掛著「指導員辦公室」牌子的房間裡叫我，一個到交通隊辦事的當地人從門外路過打招呼，卻稱他「處長」。交通隊怎麼會有處長呢？我當時已經顧不得對此深想，思維完全纏繞在我是不是害死了一個人上。那是人命關天的事，使我深受震

動。我無法遏制自己，非要去想那是一個什麼人。而且越是回憶昨天的情景，越是好像真看到我開車超過了一輛摩托車，連那騎手的棉帽是什麼形狀都在眼前。是我造成了他的死亡嗎？

當我和阿克在交通隊旁一個清真小館吃麵時，我向他說了剛剛瞭解的情況。阿克沉吟半晌，說他不認為是這麼回事，裡面肯定有文章。阿克平時表面大大咧咧，一般總是對我言聽計從，實際上內心精明，有豐富的社會經驗。但我當時卻沒在意他的看法。我被那個「死者」纏繞不休。

下午，總算找到了真正的薛警官——交通大隊的指導員。他說辦案警察正在調查事故現場，得等他們回來才能進入處理。於是我讓阿克在交通隊繼續等，自己回到旅館，想睡一覺，看能不能躲開那個「死者」的冤魂。

哈密被捕

後來我把各種線索聯繫起來，編織出當時情景：跟蹤的警察在吐魯番失去我的蹤跡，雖然忙亂，但是並不慌張，因為我們只有星星峽一條路，一個電話就能布好堵截，我們插翅也飛不過去，同時沿途城鎮的警察都會查找。哈密警察就是在對各旅館進行檢查時發現了我們。只是那時天已晚，執行抓捕的祕密警察只能第二天再從吐魯番趕到哈密。於是哈密警察就編造了一個交通事故，先把車扣下，讓我們無法跑掉。第二天在交通隊也是繼續拖時間，等待執行抓捕的警察從吐魯番趕到。至於那位自稱「薛」姓的處長（後來再沒有露過面），真實身分應該是哈密地區安全處的處長，來交通隊坐鎮指揮。那天我周圍肯定一直有便衣監視，但是不知道為什麼直到傍晚才動手。從吐魯番趕來的警察應該在下午二點就到了，那時我在交通隊的走廊裡看書，一個人看我的眼神奇怪，我以為是在交通隊那種不讀書的地方有人讀書顯得異類才被那麼看。等到抓我的人衝進旅館房間時，我發現那人也在其中，已經換上警

服。後來我知道他姓楊，是新疆安全廳九處的一個科長，主辦我的案子。

被抓時我正躺在床上看書。「死人」纏繞使我無法入睡。聽見有人敲門，我想也沒想就去開門。黑壓壓一堆人隨著門開轟然湧入。最前面是一個兩米身高的大個（後來知道他是前排球運動員），把警官證亮在我眼前，隨後宣布我攜帶危害國家安全的物品，依法對我進行搜查。另一些人圍住我照相錄影，閃光燈不停，使我產生了如同召開記者招待會的感覺。我當時沒有特別驚慌，腦子轉了一圈，知道只有複印的《文件彙編》可能是他們的目標。我把那複印件從包裡拿出，問他們是不是找這個。

好，證據確鑿（他們當然早知道），就可以名正言順拘捕了。隨後一切按程序展開，檢查物品，一一登記。他們扣留的，除了要我確認，還要在場的旅館保安見證和簽字。搜查中間阿克回來，照相機和攝影機又一齊對準他。他憤怒抗議。當時我還勸他冷靜，照個相有什麼了不得。同時我跟警察說，我做的所有事阿克都不知道，跟他沒有任何關係。

如果說那時我對自己將會怎樣完全不清楚，至少有一點可以感到安慰——不會連累阿克，因為我什麼都沒有跟他說過。我來新疆要做什麼，背景是什麼，見過什麼人，搞過什麼材料，他一概不知。倒不是我對他保密，沒有什麼密值得保，只是我知道他對那些不感興趣。出發前他要我帶些新寫的東西給他看，我特地列印了一份未完成的書稿，但他只看了一頁就昏昏入睡，從此再沒翻過。我被抓後，那書稿的「反動內容」倒成了我的罪證之一。

我和阿克被分開帶走，被捕期間再沒見過面。後來聽說幾天後就讓他開車回寧夏了，因為他一問三不知，的確什麼都不知道，那效果是裝不出的。審問者只能認為他是個傻帽，糊里糊塗被我利用了。

「反間諜支隊」的羅網

　　被捕的第一晚我被關在哈密一處不起眼的建築中。安全部門有偽裝成不同面目的據點。起初我沒認為事情有多嚴重。即使複印的文件有「祕密」字樣，但類似的「祕密」到處可見，無人在意，也少有人因此擔上罪名。不過我沒說複印文件是為做研究，也沒有扯出Q的機構。雖然Q有言在先不需要隱瞞，但是我打著作協會員的身分，拿著中國作協的介紹信，扯出個民間研究機構容易複雜化，於是我只說是為寫書來新疆收集材料。

　　關於複印件原稿從哪來，我知道警方一定已經掌握，要做的只是別讓J擔責任，便告訴審問者我如何拿作協介紹信去兵團宣傳部聯繫，再由兵團宣傳部介紹給J，因此J借給我《文件彙編》不屬違紀，我進行複印他也不知情，一切責任在我。

　　我馬上發現，寫書的說法和承攬複印文件的責任正是審問者需要的。既然對違法行為「供認不諱」，就有了進一步拘押和審判的法律根據；而複印文件的目的是為寫書，就有了盜竊情報換取金錢的關係，以寫書換稿費可以被視為間接出賣情報。不過這種邏輯不是一下子就讓我能清楚看到。他們的審訊手法講究迂迴，不會讓你猜到引向何方，以免你躲避陷阱。我開始擔心，他們花了那麼大力氣，不會是僅為辦一個複印文件的案子吧？

　　第二天才讓我在拘傳文件上簽字，我意識到事情可能比我想像得嚴重。發出拘傳文件的單位欄裡填寫著「哈密地區國家安全處反間諜支隊」，這使我陷入深思。我當然不是間諜，然而事實到底是什麼並不重要，共產黨製造過無數冤案，從來不看事實，而是需要。一九九九年被當局視為「大事之年」。在這一年裡，接踵而來的有「六四」十周年、「五四」八十周年、西藏事件四十周年、千禧年等一系列關口，當局對這一年會不會出事心懷緊張，層層布置嚴加防範。除了打壓民主黨組黨，重判了民主黨骨幹，還有數位知識分子被捕，以及民間知識分子組織被禁等鎮壓措施。

被抓以前，我沒有把這些事串起來看，現在才開始認真面對，我會不會也是當局安渡「大事之年」棋盤上要動的一顆棋呢？抓我可以警告知識界與我類似的人不要亂說亂動，不僅是對「現行」活動的警告，還可以傳達秋後算帳的威脅——就算《黃禍》已過多年，仍然逃不了應有懲罰！而對不久前出版的《天葬》，就更有直截了當的恫嚇效果。

第二天，我被押上那輛一路跟蹤的日本越野車返回烏魯木齊。一棟外表看上去像老式公寓一樣普通的建築，鐵門緊閉，進出複雜。那是新疆安全廳的一個祕密據點。我被帶進其中一個單位。楊科長煞有介事地展開一張紙向我朗讀，宣佈對我實施「監視居住」。我的「居住地」就是那單位房內一個小間，鐵欄封窗，窗上結著厚厚冰花，不透視線。

專業屠夫的宰割

接連幾天的審訊都是在關我那間小屋進行。一天審數次。每次由牆角一台攝影機錄下全過程。初期審訊者是一位哈密安全處的警員，完全用對待罪犯的方式。我和他的對抗逐步升級。隨後他便消失了，再未出現，換上楊科長登場。楊對我解釋因為那警員態度不好被撤換，著實讓我心裡溫暖了一下。但是不久我就明白，先出場的人態度蠻橫是一種有意安排，他們總是有人演紅臉，也有人演黑臉，是規範化的工作程序。

不過在我還不能看懂這種手法的時候，換上溫文有禮的楊科長，讓我感覺遇到了知心人——這就是黑臉先出場的作用。楊科長不是一本正經坐在審訊桌後，而是跟我面對面地促膝聊天（雖然我們的膝離得挺遠，卻給了我那感覺）；負責記錄的任警員面目慈祥，笑容可掬；還有開車的祁師傅對我問寒問暖，關照我的生活；女警員小李動輒叫我「王老師」。可是沒過多久，我就知道這種方式比哈密那警員的簡單粗暴更難對付。對黑臉你可以乾脆不理他，你能被激發出鬥志。可現在人家笑盈盈地圍著你聊天，說是為了你早獲自由，要把問題瞭解清楚，你總不能不理吧。而只要你開口說話，他們就會引導你不斷往下說。比如你接

觸過甲，他們會問和甲怎麼認識的？如果是透過乙，就會問乙是什麼人，在哪裡，做什麼工作，然後再問和乙又是怎麼認識的？是透過丙？好，再開始問丙……這樣的「談話」很快對我形成極大壓力。雖然我可以不說對別人不利的話，我這次接觸的人都屬泛泛，沒有實質內容，所以不會造成任何連累。但即使只說出別人名字，也讓我免不了有出賣的感覺。

除非是什麼話都不說，就像張春橋當年對付審訊那樣[10]。然而張春橋有那種意志，是因為知道無論怎樣都不可能改變他的下場。我卻是千方百計想把自己解釋清楚。我推翻了原來說的為寫書收集資料，告訴他們真實目的是做新疆問題研究，複印文件不是為了寫書，更不會危害國家安全，相反是要維護國家安全。然而對方一句話就讓我啞口無言：法律不考慮動機，一個好人殺了壞人照樣是犯法。不管你的動機是什麼，你的行為已經觸犯了刑法，按照法律規定已經可以判刑。但你若是好好配合，我們也可以幫你解脫——結果怎麼樣，完全取決你的表現！在這樣的情況下，一旦你產生了對方能幫你解脫的幻想，就不會有勇氣不回答審訊，頂多是不說對他人不利的話。

如果把審訊視為一場鬥智，被審者是處於絕對劣勢的。審訊者是一個組織體系，有專業知識，有分工合作，掌控一切資訊和資源。而被審者的一切管道都被封鎖，孤獨無助，任人宰割。對我來講，壓力最大的不是審訊過程中，雖然那時腦筋轉動激烈，事後會感到筋疲力盡，但比起審訊之間的間歇，至少不那麼緊張。審訊間歇除了看守者，其他人全退到另外房間（那房間裡究竟有多少人我一直沒搞清，只聽得到人來人往）。我清楚地知道一群專業屠夫就在離我咫尺的地方，合夥算計如何對我宰割，他們分析前面的審訊情況，尋找其中的破綻，商量對策，擬定下一輪審訊內容，而我卻無法知道他們到底要怎麼做，要達到什麼目的。那時會拚命猜測，卻是絞盡腦汁也沒有可憑藉的資訊。那種大腦陷

[10] 張春橋（一九一七至二〇〇五），毛澤東選擇的文革領導者之一，也是被否定文革者所稱的「四人幫」之一。文革結束前為中共政治局常委、國務院副總理、解放軍總政治部主任。於一九七六年十月的宮廷政變中被捕。一九八一年被判處死刑，緩期二年執行。他在整個法庭審判過程中，始終保持一言不發。

入盲目空轉的滋味非常難受，就像被蒙著眼睛等待不知何時將從何處下手的刀割一樣。我逐漸開始產生頂不住的感覺，我怎麼能對付得了他們？他們的職業就是整人，而且他們是一個機關！機關——何等形象和準確的一個詞！

　　我逐漸發現，他們的審訊手法分不同步驟與層次，經常故意製造一些迷惑，讓你搞不清他們的目的。也許每次問的是些不那麼重要的問題，你覺得回答起來不會對自己和別人有害，然而分開來看無足輕重的問題，合起來卻可能成為一個圈套，讓你不知不覺鑽進套中，而在最終明白的時候，已經無法解脫，因為你在每份審訊記錄上都簽下了「屬實」字樣，在每一頁按下了手印，不可更改。等到他們最後把不同的審問記錄組裝在一起，你才會大吃一驚地發現，你承認的東西已經可以解釋為罪行。

　　儘管我已經告訴他們我來新疆的目的，但他們並不相信：如果真是做有利於國家的研究，為什麼一開始不說，而是說寫書？何況你研究的結果是什麼？不是也要寫成書嗎？我能感覺他們是在往這樣一條路上引導：我多年一直盜竊國家祕密，炮製著作，換取金錢。我來新疆也是做同樣的事。甚至進一步，何必非以寫書換錢，直接竊取祕密出售豈不是更簡單？

　　出版《黃禍》和《天葬》兩本書的明鏡出版社，在中國情治部門眼中一直是重點懷疑對象。我和明鏡來往密切，明鏡在海外出版的大量涉及中國黨政軍內幕的出版物，會不會有我提供的情報？這似乎是非常合理的邏輯，甚至可以懷疑，我就是明鏡出版社在國內搜集情報的代理人和傳遞情報的樞紐！

　　審訊一度集中在我與明鏡出版社的金錢往來上，明顯是想從中發現我靠「出賣情報」得到的收入。這使我擔心陷入一個卡夫卡式的城堡，越來越說不清。我在香港有一個帳號，由明鏡出版社一個朋友與我共同署名並幫我管理，為的是收明鏡付給我的版稅。按規矩銀行每月會寄一份帳單給我。在來新疆的前兩個月，那位朋友的一筆錢被錯打進這個帳號，隨後馬上又被調走。那以後，銀行就不再把每月帳單寄給我，而是

寄給明鏡的朋友，因此從我抽屜裡存放的帳單上，能看到有一筆錢在我來新疆前打進，卻看不到又被原封不動調走。安全機構對此能有什麼解釋呢——只能是來新疆刺探情報的經費。而我怎麼說清楚呢？可以作證的因素都在海外，無法得到，他們也不會相信。

審訊又轉向我的花銷。我的回答更是混亂，因為我基本不理財，說起來前後矛盾，漏洞百出，看上去特別像有鬼。在審訊者看來，我的生活方式需要不小的花費才能支持，如經常旅行，自己開車去西藏等。包括這次來新疆，竟買了一輛新車（好在能查證車屬於阿克）。如果對此解釋不清，至少有「財產來源不明」之嫌，那本身已經是罪名，何況對我，意義不止於經濟，還可以證明我是透過出賣情報換取收入的間諜！

他們真會相信我是間諜嗎？我覺得不應該。我哪有一點間諜模樣呢？就憑我對他們的監控毫無防範，從未有過任何「反偵查」，也足以說明我不可能是搞「祕密活動」。世上有這樣的間諜嗎？我努力和他們溝通，希望打消他們的懷疑，別往那種方向引導案情。

但我逐漸發現，問題其實不在於他們個人認為我是什麼，而在於他們的部門（或上司）需要我是什麼。中國年輕一代的情治人員基本已沒有意識形態色彩，對社會的看法和普通百姓差不太多，甚至聽你談論民主也會點頭附和。但你如果認為他們因此就會放你一馬，那就大錯特錯了。相比之下，他們在這一點可能還不如上一輩。老輩情治人員有意識形態，面對「階級敵人」仇恨滿腔，可一旦瞭解到對方不是壞人，有時還真可能提供一些幫助。年輕一代則完全是技術化的，原則不再是意識形態，是他們的個人利益，考慮問題的出發點不在於是非對錯，而在於他們個人能否完成任務、立功受獎。表面接觸，他們比老一代溫和，容易溝通，總是把自己擺在「吃這碗飯」的位置，說些有人情味的話，說他們是職業的不得已，因此希望你能「配合」他們完成工作，別砸他們飯碗。然而你一旦被這種話打動，去「配合」他們的「飯碗」，結果一定遭殃。因為他們的「飯碗」是沒有底的，怎麼裝都不會滿。那些提升、加薪、獎金等有關他們個人的利益，取決的不是能否為你解脫冤情，而是能否板上釘釘地把你定為罪犯——不管事實上你是不是。

坐在驢車上的維吾爾兒童

疏勒鄉下的維吾爾婦女

維吾爾男人們

我開始恐懼

當我明白是否被定罪不在於有罪與否，而在於當局需要與否，就真的陷入了恐懼。早有人提醒我：當局不動則已，動就會置我於死地。今天是不是到了跟我算賬的時候呢？

曾有知情者告訴，八十年代我上過一個名單——那是準備在「清除精神汙染」[11]和「嚴打」[12]名義下搞掉的一批人。那批人被認定可能在未來對政權有威脅，由此深謀遠慮的做法是在他們形成知名度以前，就把他們用刑事罪名投進監獄，消磨掉他們的青春銳氣，不讓他們為人所知，黨國未來可以減少許多不穩定因素。據說那名單隨「清除精神汙染」的夭折而擱置，我因此倖免於難。是否真有那名單我不能確定，但是對專制政權至少是個有「創意」的思路。如果八十年代就把我關進監獄，後來也就沒有《黃禍》和《天葬》。現在他們是要亡羊補牢嗎？

我無法判斷可能被判幾年刑。審訊者說按法律條文，我犯的罪應該判五到十年，數罪並罰就更多。面對突然近在眼前的刑期，我才發現自己原來是多麼脆弱。從來無拘無束的我對失去自由的生活不能想像。一想到將有那麼多年在監獄度過，恐懼便會在漫漫長夜深入骨髓，隨之而來的各種想像也異常活躍，具體而細微。其中想得最多的是七十多歲的母親怎樣奔波於北京和新疆來「探視」。那種想像讓我痛苦萬分。

更大的恐懼接踵而來。楊科長在一個陽光明媚（我能在不允許打開的窗簾上看到光影）的上午突然轉移了話題，不再問跟我有關的事情，而是說：談談跟你來往的各界人士吧。

什麼叫各界？！我驚悸地反問。外表的激烈其實正出於內心恐懼。我一直怕被問到這樣的問題。

楊科長不急不躁，微笑著解釋他的「各界」：比如說學術界啦、文化界啦，還有新聞界什麼的。

[11] 一九八三年，面對文革之後中國思想領域和社會生活的開放，中共黨內的保守派發起的一場企圖扼制中國變革的運動，但在中共改革派抵制下半途而廢。
[12] 嚴打是「嚴厲打擊刑事犯罪」的簡稱，為了扭轉混亂的社會治安形勢，按照鄧小平的指示，從一九八三年開始，開展對刑事犯罪分子「從重從快集中打擊」的運動。運動歷時三年，造成大量冤假錯案。

我回答：我認識的人都是普通老百姓，沒有學術界，沒有文化界，也沒有新聞界！

楊科長遺憾地搖頭，這種貌似強硬的謊話在他眼裡只是虛弱，如果我是真強硬，回答的聲音不需要那麼尖銳，應該很平穩，只說一句就夠了——我不想談，也不會跟你談。

在整個審訊過程中，我一直盼著讓我躲過這樣的問題。我聽到過太多這樣的情況：一個人在受審時連累了別人，在他獲得自由之後（甚至還在服刑期間），就沒有人再提起他受過的苦難，而只記住他的「出賣」，並且會無休止地流傳下去。從被抓那一刻我就擔心，抓我的目的是要扯出一個竊取和出賣情報的網絡。我一直盼著審訊只跟我自己有關，不要牽扯別人，理智上卻又知道不可能，始終提心吊膽。

被切斷一切信息來源的人對處境的判斷很容易形成幻想。那幻想利用的材料只有以往經驗。八十年代那份傳說中的名單在我頭腦裡成了模式，深想下去，越來越認為今天也有如法炮製的可能。只要把我搞成竊取情報的間諜，就可以在我交往過的人中隨意挑選整肅對象，指控為我提供過情報，因為在中國什麼都能成為情報，即便是閒聊天也可以「洩密」。而要做到這一點，前提是從我這得到證據——只要我承認了誰給我講過什麼，讓我看過什麼，一起做過什麼，審訊記錄上有了我的簽字和手印，就可以將誰定為我的同謀，斷送其前程。

我當時真正相信他們會那樣做，而且正在那樣做，即使後來被釋放，我也認為我的猜測有合理成分，那是出自對專制權力根深柢固的不信任，是中共以其血腥歷史造就的。對專制政權而言，做出我猜測的事實在尋常無奇。旅居德國的臺灣作家龍應台從已公開的東德公安部檔案中，發現了一份對付一位物理學家的計畫。那位名叫波普的學者被視為「壞分子」。一九八七年，波普妻子嫻麗可無意中對女友透露了對婚姻的厭倦，負有監視任務的女友馬上彙報給公安部，主管波普的公安部二十二處處長隨即進行了如下設計：

　　第一階段：促使嫻麗可申請進修以加強她與其夫分手意向……

同時進行，避免波普本人在其工作單位及社交生活有任何升遷或改善可能。完成日期：一九八七年三月。

第二階段：擴大波普婚姻危機，加強女方離婚意願，應設法使嫦麗可與第三者（線民哈洛得）發生親密關係。完成日期：一九八七年六月。

第三階段：給波普工作單位主管寫匿名信，使波普成為問題人物。完成日期：與前同。

第四階段：在《青年》報上發表波普和前妻（克莉）所生女兒一篇文章，讚美其「堅定的社會主義信仰」，以之為榜樣來警告壞分子。完成日期：一九八七年五月。

第五階段：促使波普女兒就讀學校加強對該女政治信仰教育。該女兒最得波普寵愛，影響其女兒應可加深波普無力感及家庭分裂。完成日期：一九八七年三月。

第六階段：在波普朋友圈中散佈不利於他的謠言。完成日期：持續進行。

僅從這段文字中還看不清祕密警察到底要達到什麼目的，不過足以讓人看到把工作做得何等細緻，陰謀設想得何等長遠，佈局設計得何等複雜。中國祕密警察即使沒有德國人的效率，畢竟也養了那麼多人，花那麼多錢，一年三百六十五天都在琢磨這些。在詭計方面中國人不輸世界任何民族，因此從險惡方面估計他們的用心，並非多餘。

出賣了一個人

面對審訊，我陷在矛盾中。那矛盾源於我的雙重恐懼。一重恐懼是怕出賣別人，另一重恐懼是怕失去自由。這雙重恐懼分不出孰輕孰重，因此無法得到一個穩定的重心，結果變成兩頭都想要──既不要出賣人，又能獲得自由。其實若不是身心被恐懼滲透，不難判斷二者都要的

想法根本無法實現。因爲獲得自由，前提取決於安全機構是否放你，而你不答應出賣，他們又怎麼會放人？然而那時我像抓住稻草那樣，相信最終能發生被稻草救起的奇蹟。

後來我對那種矛盾心理是這樣反省的，之所以存在幻想，總是期望與審訊者溝通，原因是沒有找準自己的定位。如果我是因爲進行政治反對活動被捕，自然知道應有態度是「大義凜然」；如果我是在寫完《黃禍》後被捕，也會因爲是預料之中坦然處之；然而這回明明是來爲「國家安全」做事，卻被「國家安全」機構所抓，難道不是「大水沖了龍王廟」嗎？會不會消除了誤會哈哈一笑，眼前麻煩頓時化爲烏有呢？

我決定不要一味抗拒，還是應該說點什麼，否則無法過關。審訊者循循善誘地勸導：抗拒沒有好下場，你違法竊密已是事實確鑿，按照法律說判就能判，不過這種事是橡皮筋，抻長也可，縮短也可，就看我們怎麼處置。只要你跟我們「配合」（這是他們最愛說的一個詞），不判也是有可能。在這種誘惑下，我想即使講一點「各界朋友」，只要是他們已經掌握的，由我再說一遍也算不上出賣。

再次審訊我開始和他們「配合」，幾乎又恢復到促膝談心的氣氛。談到以往我到外面採訪用什麼身分，我先爲我的一個朋友做了很多開脫，然後說出我有個「特約記者」身分，是那個朋友給辦的。每次出門他給我開一封介紹信，但不要求我一定寫文章給他。那身分對我在外活動頗有幫助，如果不是朋友後來怕影響仕途和我斷了來往，這次來新疆我還會是「特約記者」而不是作家。按我想像，這應該是早被情治部門掌握的情況，說和不說沒有本質不同。

看到認眞傾聽的楊科長臉上閃過的表情，我突然意識到錯了。那表情雖然一閃即逝，可中間的興奮如此強烈，像一把利劍深深刺進我的心——那是抓到了大魚的表情！是取得了「重大突破」的喜悅！

我開始向深淵墜落。原來他們不知道！原來這成了我的出賣！這打擊使我腦子整個亂了。

審訊結束後，姓任的警員讓我在每頁記錄按下手印。我要求重看一遍記錄，但並不知道能做什麼補救。我覺得全身心都陷入沮喪。雖然理

智告訴我不要過多想「出賣」的問題。情治部門對此肯定早知道，只不過新疆警察地處邊隅，掌握資料不充分罷了。那位朋友和我的最後見面已告訴我他受了警告。他在仕途走了半生，人生意義除此無可維繫。平時他會盡可能幫我，一旦有影響仕途的可能，就只能和我分手。然而即使再不相見，我也始終把他當作朋友，感念他的一切好處。最後見面他那倉皇神色一直留在我腦海，現在又浮現出來。看著我的供詞，印在上面的鮮紅指印像流淌的鮮血。那是誰的血？我似乎看到朋友的妻子哭著怨我毀了她家前程，幼小兒子在後面牽著她的衣服。那使我的心都要破碎，我無法按照理智判斷冷靜對待，白紙黑字和鮮紅指印逐漸擴展，充滿我的視野，那印證著一段不可更改的歷史，是我親自寫下的，記錄著對朋友的一次出賣。不，不要辯解，即使不是實質上的出賣，也是意象上的出賣！

我在頭腦一片混亂中要求和楊科長談話。我告訴他，我拒絕這種把別人牽扯在內的審問，如果繼續這樣的審問，我不會回答，而且將會以絕食進行抗議。

態度雖強硬，內心並沒有戰勝恐懼。在那種場合，沒有一種堅定不移是不可能獲得足夠勇氣的。我的話混亂搖擺，在拒絕審問的同時，又建議他們自己去搜查我的住處，我的全部文件和聯繫名單都在那裡……

剛說出這建議我就意識到，這完全是亂了方寸的表現。這樣建議無非是想擺脫自己的責任，期望他們不透過審問就掌握我的全部情況，而不需要再由我說，似乎那就可以避免我「出賣」了。這種混亂表明我已經快要頂不住了。儘管他們是否搜查不會取決於我的邀請，但我這樣建議，說明我的底線在後退，現在已經不是不連累他人，僅僅是不要透過我的嘴連累他人。然而如果他們不停止審問呢？他們就是要利用我栽贓，用我的口供把他們想整的人拉下水呢？我最終會不會開口說，會不會為了對自由的渴望而與他們「配合」？我難道沒有可能再一次或者更多次落進同樣的陷阱──說以前以為他們已經知道，說出後卻在他們的臉上看到抓住大魚的表情嗎？

我的抗爭沒有嚇住楊科長，我的倡議也沒有讓他動心。任警員顯得

十分興奮，楊科長異常冷靜，沒給我任何回答。他們回到自己的房間，但是一反常態，沒有像平時那樣緊閉房門，而是敞開著，楊科長坐在門口沙發上向我這邊觀察，沉穩而威嚴，如同貓在觀察被逼進了死角的耗子。我想他們的教科書和多年經驗都在告訴他們，犯人此時已經到了心理防線被攻破的邊緣，就快大功告成，只消再等待一會，犯人就會繳械投降。

自殺前的收支計算

在楊科長的冷眼審視下，我來回踱步，思想疾速飛馳。然而那時頭腦並不混亂，反而條理越來越清晰，結論越來越肯定。我清楚地意識到，對目前狀態需要做最壞打算，必須正視這種可能——我最終會抵抗不住。我必須知道那可能造成什麼後果。

我把可能因為我抵抗不住而受連累的線索逐一排列，從每條線索一步一步往下推，連累可能延伸多遠，會帶來多少傷害。一個代價的表格逐漸形成，一邊是一系列與我密切相關的人，他們或者受指控，或者被捕入獄，或者是斷送前程，而表格的另一邊，只有我一個。

怎麼來衡量這種代價？

記得早年和女友在黃土高原搭車，卡車在冰雪坡路突然打滑溜車，我跳下車想找石頭擠住車輪，可是遍地只有黃土不見石頭。卡車在光滑如鏡的路面上載著女友和司機滑向路邊幾十米的深溝。那時我閃出的念頭是腿可以代替石頭！一瞬間我真生出了把腿伸向車輪的衝動，幸運的是卡車突然改變了下滑方向，撞上另一側的土坡停了下來，那閃念究竟只是衝動還是會成為行動因此沒得到檢驗。但是現在可能墜下溝的是一群人，不是因為冰雪路面，是因為我，我的衝動該是什麼呢？

我的確產生了衝動——就是去死。

自殺！

只要我死了，所有的線索就會中斷，正在編織的羅網就會失去目

標，指控和舉證就無法進行，所有可能被我連累的人都會得到解脫。以我一個人的死換取這樣的結果，值得不值得？

收支表顯示得非常清楚——值得！

我要這樣做，當然並非完全是「獻身」，其中很大成分是為我自己。即使是現在，我也不能斷定哪種成分占的份額更大一些。我已經看到了自己的懦弱，即使不想正視也不可迴避。我無法克服失去自由的恐懼，因此就沒有戰勝對手的勇氣和信心。所謂最值得恐懼的就是恐懼本身，我那時最恐懼的的確就是我的恐懼。我恐懼自己會因為恐懼成為「叛徒」，而且恐懼地相信自己逃不脫恐懼的結果。如果真是那樣，即使換來了自由，那種自由也已腐爛變質。即使回到自由的世界，目睹朋友受我所累的結果，承受人人指著脊梁的屈辱，那樣的自由和生命又有什麼價值？

那種生，不如死。

一些細小的聲音在表達另外的意見。有的提醒我，母親怎麼辦？她中年承受丈夫自殺，怎麼忍心讓她老年再承受兒子自殺？但那聲音很快被排除。只是為了不讓母親在晚年奔波新疆監獄承受「探視」之苦，我的一了百了對她也是仁慈。還有一個聲音說，你致力的遞進民主制呢？如果你的目標是改變歷史，個人榮辱算得了什麼？那聲音被更快甩在一旁，一個人如果失去尊嚴，也就失去了整個世界和歷史，還有什麼資格去談改變歷史？！

這時有其他辦案人員趕來，他們進了對面房間，把房門關上，也許是要研究怎麼對我進行最後突破。可能是認為我就要繳械了，因此放鬆了警惕，沒留人看守。

這可是一個機會。我突然對執行剛剛的決定變得急不可待，心裡認定必須馬上就動手！現在回想，那種急迫感也是出於恐懼。從保證自殺成功的角度出發，最佳時機肯定不是當時，而是深夜。只消再挺幾個小時，深夜就會來臨。那時看守者落入夢鄉，從容一些，有足夠的時間做完足夠的事。然而我太害怕了，對自己完全失去了把握，我怕挺不到深夜，萬一在深夜來臨之前就被「突破」了呢？萬一對失去自由的恐懼戰

勝了對成爲叛徒的恐懼呢？那時再死就晚了，死也成了白死！就連保持尊嚴的唯一手段都喪失了，只能成爲永恆的屈辱者！所以，要死就得馬上，才是死得及時，才能死得有價！

一旦橫下心，我感到激動，同時又生出些傷感。我知道一旦死了，這些想法不會有任何人知道。對我的死，唯一說法只會是安全機構的解釋，無疑是些最庸俗的故事──或是嚇破了膽自殺，或是怕間諜罪行暴露而畏罪自殺。人們開始還會議論一下，很快就會忘掉，這樣的人不值得記憶。我把目光看向虛空，從來沒有像那一刻感到一直持有的無神論多麼無所依託，也從來沒有像那一刻希望宇宙眞有一個萬能的神存在並且主宰。我盼望神無所不在的眼睛此刻正在看著我，他能知道我這樣選擇是爲了什麼，而且能把對我的理解融進他的慈悲，融入宇宙的永恆。

我本來還有寫下一點什麼的願望，實在不甘心這樣無聲無息地離開世界。可是轉念又覺得顧不上了，必須爭分奪秒，否則一旦他們出來，就有完不成死的可能。我先把平時從不允許關的房門關上，把插在門外鎖孔的鑰匙拔下，再從裡面鎖上門，那樣即便他們發現，打開門也得多費些時間。以我的死法，多那點時間可能就夠了。

我找出平時不常戴的近視鏡，掰下一個鏡片，精心放在腳下，用恰到好處的力道踩破。對比兩塊玻璃殘片，我選出了大小、刃口都更合適的一塊。然後用手指壓摸脖子左側，我知道那裡應該有一根動脈，只要把它割斷，幾分鐘內體內的血就可以一噴而光。然而平時對此只有概念，眞到找的時候卻怎麼也摸不到動脈。不過我很快就放棄了尋找，頂多割的距離長一些，總會割得到。

我留了比較大的餘量開始動手，第一下玻璃沒有扎進去，力量不夠。第二下用的是猛勁，皮膚很輕易就被扎破，玻璃片插進肉裡。手指碰到翻開的皮膚，感覺到溫熱的血湧出。那時沒有疼痛感覺，好像割的不是我自己，是在給別人做手術。好，下一步是橫向移動去割動脈。一方面頭腦異常清醒，如同工程師在進行技術操作，同時眼前開始出現幻覺，似乎看見父親正在向我召喚。父親死於文革，被定爲自殺，一直有人爲他辯護說是被殺，但我相信父親完全有可能在那黑暗的年代選擇自

殺。世上生物只有人會自殺，因爲只有人會追求活的尊嚴。從這個角度看，自殺不是恥辱，而是人性的光榮！

正在這時，房門轟然洞開。開車的祁師傅瞪大眼睛一步跨進。後來我一直想不明白，爲什麼他沒有遇到門鎖的障礙？我清清楚楚記得鎖上了門，他怎麼會一推就開。只要他再晚進來一秒，我的整個操作就會如期完成，因爲只要割斷了動脈，即使在最短時間把我送進醫院，血也會流得一滴不剩。我那時的模樣肯定嚇著了祁師傅，他驚悸地問我在做什麼，我一邊向他微笑，一邊用玻璃片的刃口加快去割脖子裡面的血脈。他狂叫著撲上來抓我的手，其他人也都隨之衝進撲向我。我馬上就被壓倒在地。那時天旋地轉，宇宙的能量一齊爆炸。我喊叫「我不做一攤狗屎活著」！那話是想給現實世界留下一個最後聲音，然而我的內心卻是在向黑夜星空軟弱地求救，上帝啊，請給我勇氣！

醫院的日子

我被送進醫院，據說只割斷了靜脈，離動脈還差一點點，因此失掉的血不是很多。對於我拒絕輸血，醫生沒有堅持。新疆安全廳來了很多人。審訊時一直躲在幕後的那位維吾爾人處長（我曾看見他出入）這回也走到前臺，對我表現得關懷備至。還有更爲神祕的人，戴著遮住大半個臉的口罩過來看我，再無聲無語地消失。

我親切地感受著醫院的人間氣氛。一位女醫生的臂膀讓我覺得無限溫柔，她托著我的頭爲我上藥。不知爲何讓我想起在德國看到過的馴鷹姑娘。鷹站在姑娘的手臂上是不是也能感受這種溫柔？醫院使我放鬆，感到安全，因爲醫院裡不會有審訊，我也無須經受擔心成爲叛徒的恐懼。聽到醫生對楊科長說至少一個星期才能出院，我心裡甚至浮出了喜悅。

我被安排住進一個所謂的高級幹部病房，因爲那種病房有獨立的衛生間，可以自成一體，適於看守。便衣警察們四人一班輪換，防止我再

喀什老城裡的維吾爾母子

次自殺。其實已經沒有必要，只要不是感到時間那樣緊迫，我怎麼肯付生命的代價？住院使我獲得了緩衝時間。面對接連不斷的審訊，被審者最缺的就是時間，因爲想出一套應對審訊的說法不能是就事論事，必須通盤斟酌。審訊者正是出於這一點才總是在開始階段進行密集轟炸，讓被審者沒有時間形成整體的自圓其說。而對每個具體問題的隱瞞，會在不同問題的相互印證中顯出漏洞和破綻，只要不斷對那些漏洞與破綻發起進攻，被審者就會認識到靠編造難以過關，從而失去抵抗意志，全盤招供──那就是審訊者所稱的心理防線崩潰。他們追求的就是這個效果。

我就是因爲害怕心理防線崩潰決定自殺，雖然未成，卻給了我加固心理防線的時間。住院期間每天從早到晚，我看著天花板一點一點地回憶、思考和編織。我要織出一張無懈可擊的網，沒有破綻，經得起審問，既能開脫自己，又能不連累他人。做到這一點，我就可以獲得信心，同時對付失去自由和成爲叛徒的雙重恐懼。

這是一種鬥爭，我在頭腦中模擬審問，所有角度，每一步挑剔和對最小細節的求證都不能忽略。我動用全部智力想像審訊者可能施展的手段，必須在那些手段面前做到左右逢源，不被擊破。那是一種繁重的智力工作，需要一次又一次推倒重來，往往好不容易編織起一片，一個細節的無法銜接就前功盡棄。那種龐大工程常讓我疲憊不堪。

自殺使我得到了緩衝，同時也使我在辦案者眼中更加可疑。如果不是有重大隱情，爲什麼要選擇自殺？我要給辦案者一個能打消這種懷疑的解釋，便告訴他們是因爲心理崩潰。這種解釋沒錯，如果我的心理堅強，就沒有必要以自殺躲避，懼怕崩潰本身也應該算一種崩潰。我還讓他們感覺我有文人的儒弱和神經質，情緒易失控，這樣可以比較容易解釋自殺行爲，辦案者也願意接受這種解釋，這可以使他們在上級面前減少責任。

現在回頭來看，自殺行爲似乎是一種驚慌失措，說明我心理素質脆弱，遠遠不能成爲「對敵鬥爭」的英雄。不過從另一面，我也透過這個行爲得到對自己的新認識。以往我只知道自己恐懼死亡，但是這件事證

明，死對我並非那麼困難，因為在死的上面，還有我更加珍視和不能放棄的事物。

不管怎麼樣，醫院的日子使我逐步恢復信心，保護自己的網逐漸編織成型，雖然不是天衣無縫，至少可以周旋若干回合，不至於一交手就被攻破。

一天晚上醫院氣氛變得緊張，即使我出不了病房也知道有事發生。主管我的維族處長來了，他自我介紹叫庫來西，說是剛有一名警察被恐怖分子槍擊，送到醫院後已經死亡。看來新疆並沒有因為抓了我而變得平靜，我似乎聞到血腥味在空氣中彌漫。庫來西姿態豪爽，說話直率，親熱地對我問寒問暖，聲稱過幾天要跟我好好談一談。「談清楚你就回家！」顯得特別大方。

祁師傅待我一直很好。他太太就在我住的醫院當護士。他甚至讓太太把醫院裡的葡萄糖輸液拿來給我喝，說是可以補血。出院那天，趁周圍沒別人，他叮囑我以後無論遇到什麼情況都要挺住，哪怕別的都不為，為了你母親，也得好好活下去。他的關懷使我感動，同時也讓我意識到，庫來西的豪爽只是表面姿態，等待我的將是更多難關。

庫來西要我「竹筒倒豆子」

押送我的車開出醫院，隨之又開出烏魯木齊，車窗外掠過積雪的田野和蕭條的農村。我被兩個警察夾在中間，貪婪地看外面世界。汽車開出幾十公里，到達一處圍著高牆和電網的建築。那是新疆安全廳設在米泉縣的看守所。即使對安全廳的車，荷槍實彈的武警也要一絲不苟地盤查。進去路上每道鐵門都發出轟響，白牆上的巨大黑字──「坦白從寬，抗拒從嚴」撲面而來。

我先被送進看守所的審訊室，楊科長再次展開紙張朗讀，這回向我宣佈的是「依法拘留」──比「監視居住」升了一級，隨後讓我在拘留文件上簽字。整個過程都有人攝影和照相，搞得煞有介事。我不明白拍

下這些場面的作用是什麼，也許只是上級撥款添置了新設備，不能閒置？

我剛被捕時，辦案者是防止走漏消息。那時允許我給家裡打了一次電話，是因為沒有電話家人會到處找，反而麻煩。通話時楊科長貼身站在我旁邊，只要我的話稍不對勁，伸手就可掐斷電話。那次我告訴母親要下鄉幾天，不久就回，心裡也的確抱著不久能回家的希望。這回有了變化，向我宣佈完拘留，便要給我家人寄拘留通知書。他們不再怕公開，說明已決定進入法律程序。而進入法律程序，就不是輕易可以擺脫的，也意味著最終可能躲不掉判刑——因為他們和法律是一家。

我知道這時早點讓外界知道真實情況有好處，營救活動開展得早和晚，作用可能差很多。但是算了一下時間，拘留通知寄到家的日子正好是春節前一兩天，家人的節日立刻就會變成受難日。他們都已年近古稀，還有幾個快樂節日好過？於是我提出暫時不發拘留通知。辦案者讓我把這一要求親筆寫在通知書上，表示不是他們扣住不發。隨後同意我給家裡打一個電話。我向母親編了一堆更大的謊言，說是維族朋友約我去南疆農村旅行，喝酒吃羊看跳舞等，那邊通訊不便，所以整個春節期間都無法聯絡云云。別說，母親還真信了。

進牢房前又進行了一次審訊。一些原來從未見過的人也出場，我前面坐了一大排，使我感覺好像我在給他們開會。區別只是他們面前有桌子，唯獨我坐在一個孤零零的凳子上。

庫來西第一次出席審訊。他比我年齡大一些，看上去挺能幹，思維敏捷，漢話說得至少跟我一樣好。幾個人輪流提問題。問到我在《天葬》書裡引用的內部材料是從哪來的，我坦白說是在拉薩一個機關走廊的廢紙堆裡撿的；問我那些材料此刻在哪，我說寫完書後全燒了；問我寫完書燒材料是一貫做法嗎？我回答那倒不是，只是因為那些材料是從垃圾中撿的，十分骯髒，無法保留。庫來西這回不再親切，眼光嚴厲並飽含威脅。他警告我對抗沒有好處，必須「竹筒倒豆子」——痛痛快快把一切徹底交代。說這話時他兩手舉肩做出倒竹筒的姿勢，我似乎真看見圓滾滾的豆子從溜光竹筒中嘩啦一下子倒乾淨的場面。看著他那張典型突

厥人的面孔，我心裡浮出另一個毫不相干的問題：新疆什麼地方長竹子？

我還是表現得很軟弱，努力跟他們拉近乎。我說你們是為國家安全，我也是為國家安全，咱們目標是一致的呀。你們不應該把我推倒敵對一邊，我們其實可以合作。你們給我提供材料，我做研究，豈不是我不用「竊密」，你們也多了一份研究成果嗎？庫來西對此輕蔑地回答：我們黨有六千多萬黨員，那麼多研究機關，每年投入那麼多資金，要你做什麼研究？！這話說得真有勁，讓我一時啞口無言。可是我心裡不是沒有話，只是到了嘴邊沒敢說，早有人這樣評價──中國所有用國家資金搞出的西藏問題研究，加在一起不如王力雄的一本《天葬》！

關進看守所讓我感到前途黯淡，不過同時獲得一點安慰的是，醫院的日子使看守我的辦案者疲憊不堪（他們只能在病房沙發上睡覺），急於休息，正好又碰上春節，因此整個春節期間都不會再有審訊。這一下又多出十多天的時間讓我繼續編織和推敲，我也因此就有了更多的信心對付未來的挑戰。

安全廳看守所

以前聽人描述過看守所的情況，警察橫行，待遇惡劣，犯人之間弱肉強食。不過那是公安系統關押刑事犯的看守所。相比之下，安全系統看守所的條件好得多。那是一個大牆所圍的院子，晝夜有持槍的武裝警察在上面巡邏。院裡有八棟一模一樣的獨立小屋，彼此相隔二三十米距離。每座小屋長寬大概各四米，附帶半間屋大的小院，小院圍牆上方扣著整體的鐵柵欄，如同鐵籠。

我的牢房是八號，裡面已經有一個漢族犯人和一個維族犯人。牢房裡有三個床位，加上我正好滿員。待警察鎖門離開，我和另兩個犯人相互自我介紹。維族人名叫穆合塔爾，因為他的絡腮鬍子，我以為他有三十好幾，實際只有二十七歲。他入獄的罪名是企圖組織遊行，在北京被

捕後送回新疆關押和審訊；漢族犯人被穆合塔爾稱爲「陳叔」，六十歲左右，禿頂，戴眼鏡，是個副廳級官員，因爲經濟案件入獄。

我後來發現這是一個有意思的現象，在安全廳看守所裡，少數民族犯人一般都是政治犯，漢族犯人幾乎全是經濟犯。照理說經濟犯不歸安全廳管，但是因爲公安系統與社會聯繫太多，腐敗嚴重，能量大的犯人即使被監禁，也能在公安系統內部找到管道，與外界串供或影響案情。而安全系統跟社會聯繫少一些，相對隔絕，因此一些大案要案的辦案單位就把犯人送到安全廳看守所委託看押，藉此切斷犯人與外界的聯繫。還有一些漢族犯人是通過關係主動轉進安全廳看守所的，圖的是這裡比公安系統的看守所條件好，犯人相對文明。這兩種漢族犯人幾乎都不是普通百姓，或是高官，或是巨賈，即使是在監獄裡，模樣也能看得出原本在外面的地位。看守所給他們一定優待，如允許親人探望的次數多，送進的食品和營養品也比較豐富。

我的錢在被捕時叫警察悉數收走，因此進看守所的頭兩天沒錢買東西。「陳叔」給了我一包煮牛肉，雖然放了多天，已不新鮮，美味仍然讓我難忘，我當時心想將來要還他一頭牛（出獄後給他寄了五百元錢）。「陳叔」床鋪下面是個大箱子，裡面簡直就是個市場，什麼都有（當然是就犯人眼光看）。跟他關押在一起的那段時間，我甚至從他那裡嘗到了在外面都沒有吃過的伊犁燻馬腸和庫爾勒香梨等風味食品。

沒有多長時間，我的情況也好轉了。辦案者對我在生活方面的要求基本都滿足，反正我有錢扣在他們手中。祁師傅按我開的單子開車去買食品，甚至買來了我要的英語字典和教材。

同樣是犯人，當地民族與漢族相比境況卻差得多。他們多數家不在烏魯木齊，又是底層百姓，沒有疏通關係的能力。我進去的時候，穆合塔爾已經在看守所關了近一年，他母親從南疆千里迢迢來了幾次，希望看他一眼，卻一次都沒讓見，給他帶的東西也送不進來。只有送錢看守所願意代收，爲的是讓犯人能在看守所內買東西，增加看守所內部人的商業收入。因此穆合塔爾只能根據收到錢知道他媽何時來過，每次都讓他情緒低落好幾天。

今天中國的監獄，有錢能使處境改善很多。不幸的是民族犯人多數沒錢。新疆當地民族的收入普遍比漢人低。漢人可以隨手花的小錢，對當地民族往往是難事。以吃飯為例，按常規犯人一天兩頓飯，每頓基本永遠是兩個饅頭，早上的菜是胡蘿蔔丁鹹菜，晚上是馬鈴薯湯，幾乎也不變化。只靠那兩頓飯，要不了幾天就會有頂不住的感覺。如果想吃飽或換口味，只有自己花錢買看守所提供的加餐。每份八塊錢，大部分是「拉條子」（新疆的一種日常麵食），偶爾是米飯和菜。加餐賺的錢歸看守所，用不著上繳，所以看守所對供應加餐很積極。每份加餐的成本應該不超過一塊錢，因此有很高利潤。穆合塔爾的父母是幹部，家庭條件還算好，都只能偶爾加餐，大多數民族犯人則是長年吃兩頓，總是處於饑餓狀態。

民族犯人除了經濟困難，處境也更不利。他們的案件往往與反對漢人統治有關，因此在以漢人警察為主的看守所中被當作真正的敵人。中國以往的意識形態已經瓦解，過去被視為醜惡行為的貪汙受賄等，現在都見怪不怪，只剩下民族主義被當局用於整合人民思想，不斷強化。在民族主義煽動下，新疆漢人普遍仇視當地民族的反抗行為。安全廳看守所的警察更是要使用手中權力，讓「搞分裂」的當地民族犯人嘗到「國家鐵拳」的滋味。

不知從什麼年代延續下來，犯人對看守所警察都稱「管教」。在所有「管教」中，我只見過一個維族人，其他都是漢人。那位維族「管教」的姓名現在我已經記不起來，不過我當時比較注意觀察他。他沉默寡言，不苟言笑，看上去非常內向，不像平時所見的維吾爾人那樣開朗。他對犯人態度冷漠，然而也不要威風。他對維族犯人從來只講漢語，不講維語，也沒有任何照顧與憐憫，好像他們不屬於一個民族，或者是他已經加入了漢族。但是我想他回到家裡，對妻子和孩子講的一定是維語。深夜時分，也許他會想起被他看管的同族人。一個連本民族語言都不敢隨便講的人肯定受著極大的壓抑。連跟漢人混得不錯的維族人都常有受辱感覺，因為新疆漢人只要不注意身邊有維族人，歧視和侮辱的話可以隨時脫口而出。即便是對某個維族人表示好感，讚美的話也是說人

家「一點不像維族」。在看守所這樣的漢人圈中，那位維族「管教」不知得嘗受多少這種有心無心的侮辱，卻只能壓在心底。痛苦只有他自己知道。

獄中生活

我很快適應了環境。總體來說，牢房好於原來的預期。「陳叔」說這裡最早是情報部門的培訓基地，用於訓練派出當間諜的特工。只是那時衛生間是封閉的，現在暴露在牢房中，靠一道一米多高的木板牆遮擋入廁。我們牢房的馬桶有問題，晝夜散發不良味道，好在聞久了，嗅覺也就變得麻木。屋內有一個暖氣片，但是年久失修，名義上供暖，摸上去只是不冰手。還有一個火爐，看守所有時會發點柴和煤，可以在最冷的日子生火取暖。讓我高興的是那個屋外小院，雖然幾步就會走到頭，畢竟可以隨時呼吸室外空氣。小院的牆有三米多高，上面如同井口的天空永遠襯映著倒扣的鐵柵欄。

在這樣的牢房裡，只要「管教」不出現，只要武警沒有正好走到可以俯視院裡的位置，就可以算是個自由天地，比起那種牢房內有攝影鏡頭的「正規化」監獄，不知好到哪裡。除了提審和有特殊事情，「管教」每天只有兩個時間露面。一個是送飯時間。院子鐵門上有個一尺見方的小口，平時從外面鎖住，送飯時打開，大鐵勺在鐵門上「咣咣」敲幾下，犯人就得以最快速度出去領飯。送飯的也是犯人，「管教」在旁邊看著。還有一個時間是每天晚上查房。那時一般幾個「管教」同時進來，帶著槍，手拿電棍。不過也是例行公事，除了酒喝多時容易找茬，多數都是看一眼就走。

「管教」進牢房時，犯人必須起立站成一排。我雖然不知道要求這樣做的根據是什麼，也只能入鄉隨俗。包括經過任何一道門都必須說「報告」（被提審一次可能得說七八個報告）。我不認為在細節上較真有多大意義，和基層人員對抗也不明智，他們只是執行者，改變不了你的

命運，卻有能力給你製造很多麻煩。總體來說，獄警對我態度不算壞，有的還可以說挺好，所以對背監規、寫「思想彙報」一類要求我也照做。出獄後我曾把當時背下的監規記錄下來，存進電腦，再找時卻發現沒了蹤影。後來才懂得那是「有關部門」的駭客所為。我現在能記住的內容，只有不許犯人之間交談案情和傳授對付審訊的方法；不許穆斯林犯人祈禱、守齋、宣傳宗教；不許攻擊黨和政府；不許講黃色故事；及時揭發同監犯人的不法行為等。如果保留下來，應該是一個挺有意思的文本。

大年三十那一天，「管教」進牢房問誰會包餃子，我和穆合塔爾都說會，便被帶到食堂。穆合塔爾一上手就露了餡，他連一個完整的餃子都包不出來，一看就從來沒幹過這活。「管教」罵了他，把他送回牢房。後來他跟我說，他的目的就是為了到牢房外面走一趟，哪怕是一會兒時間。去食堂的路上他看到了大牆外面的博格達峰，心裡感覺非常舒服，根本不在乎「管教」罵不罵。

每個參加包餃子的人都往餃子裡塞盡多的餡，因為每人只能分到固定個數的餃子，餡包得多就可以吃得多。但是明明包出的餃子鼓鼓，煮出來卻變得癟癟。老犯人都明白，那是因為包進去的不是羊肉，主要是羊油。那種餃子即使在長久胃缺油的情況下，吃不了幾個也會膩住。老犯人說，春節給犯人吃一頓肉是國家規定，但是好肉都被「管教」分了吃了，剩給犯人的只有羊油和雜碎。在看守所裡，「管教」剋扣伙食是犯人不衰的話題。我聽了不少這方面的故事。連辦案人員給我買的食品，送到我手裡也發現有短缺。

除夕之夜，外面的農村和附近的米泉縣城鞭炮響成一片。在牢房院子裡看得見夜空被煙火映成彩色。「陳叔」情緒波動很大，因為一點小事與穆合塔爾發生了爭吵。我勸開他們，拉穆合塔爾到小院裡抽煙，向他解釋漢人有「每逢佳節倍思親」之說，「陳叔」肯定因為思家心切才會一觸即發。穆合塔爾沒說什麼，但是我知道，在維族犯人眼裡，同獄的漢族犯人多是罪有應得。維吾爾人之所以要獨立，很大程度上不也是為了擺脫這些異族的貪官汙吏嗎？不過，穆合塔爾對我倒是另眼看待，

小男孩當玩具的是清真寺
門口的淨手水壺

春天的阿克蘇鄉村

女孩子用剛抽芽的柳條做
裝飾

因為我屬於少有的進到這裡卻不是貪官汙吏的漢人，而且我的罪名和他一樣，都是「危害國家安全」。

穆合塔爾的罪

穆合塔爾從小在南疆上「民族學校」。「民族」在新疆常被用作「少數民族」的簡稱。新疆還有兩個獨特的術語，一個是「民考民」，意思是民族學生考用民族語言教學的學校；另一個是「民考漢」，意思是民族學生考用漢語教學的學校。穆合塔爾是「民考民」。「民考民」學生漢語一般不太好。不過穆合塔爾後來到中國內地上大學，必須用漢語，因此他雖然口音重，用詞不是很準，卻不妨礙交流，他要表達的意思我都能明白。比如他經常說起「我的罪」，完整意思應該是「他們加給我的罪」。

穆合塔爾入獄的罪名，是他企圖組織維吾爾人在北京進行一次請願，抗議對維吾爾人的歧視。其實那不過是一個想法，口頭上做過一些討論，並沒有實施，而且已經決定不做，因此即使按照不允許人民表達意見的專制法律，也不該算有罪。但我見到他時，他已經被關了一年。他在法庭上雖然堅持自己無罪，卻不指望法庭真會判他無罪，頂多是希望少判一些。

穆合塔爾要進行的請願，正是維吾爾族與漢族關係不斷惡化的一種反映。歷史上，兩個民族的關係多數時間都不能算好，現在應該算最壞的時期之一。即使是毛澤東時代對新疆當地民族進行殘酷鎮壓，但由於有馬克思主義的意識形態，以「階級」取代了「民族」，民族矛盾也沒那麼突出，甚至在很大程度上被掩蓋。很多中國人都知道維族農民庫爾班騎毛驢到北京感謝毛澤東的故事，也許那是宣傳，但我的確聽過老輩維吾爾人講述當年的民族融洽和他們對漢人的好感。那時公共汽車上的漢人見到少數民族會主動讓座，中國內地更是到處把少數民族當作歡迎對象。他們當時把漢人當成老大哥，認為漢人到新疆真是為了幫助當地

民族發展。然而在最近十幾年，民族關係惡化速度驚人，程度也特別嚴重。尤其是在年輕人中間，漢族和當地民族的隔閡越來越深。甚至在同一住宅區裡，小孩子都以民族分團夥，互相之間除了打架沒有其他來往。

導致民族關係惡化的，主要是當局政策，與漢人行爲也有關。新疆漢人總是以統治者眼光看待當地民族，非我族類，其心必異。一九九七年新疆出過爆炸事件後，爲了防止炸彈，政府曾要求在公共場所對人們攜帶的包進行檢查。但是檢查者對漢人的包只是走形式地掃一眼，對當地民族人士的包卻百般細查。這種明顯的民族歧視很快蔓延到整個中國，無論在哪個城市，看見新疆當地民族模樣的人，警察動輒攔住盤問；新疆面孔的人攔計程車，到處都不停車；住旅館也常遭拒絕。

我見過一位烏茲別克族大學教授，一副學者形象，風度優雅。他講去上海出差時，火車晚點，深夜下車正趕上大雨滂沱，雷電交加。他沒帶雨傘，冒雨跑進車站附近一家小旅店，已是全身濕透。旅店值班的是個老太太，只因見他長著新疆人的面孔，便一口拒絕他住宿，說是按上海市政府規定，新疆人只能去一家指定的回民旅店。他當時實在按捺不住，大發雷霆，說你們上海當年來新疆幾十萬人，我們給你們吃和住，什麼都不要，今天我到你們上海住一夜，是給錢的，你們都不讓，你們上海還有沒有一點良心？他從此發誓再不去上海！

中國內地城市對新疆人的歧視傷了很多新疆人的心。僅僅這種歧視就足以把很多新疆人推到漢人對立面。既然你們像防賊一樣防我們，我們爲什麼還要在一個國家？罪犯哪裡都有，怎麼能因爲新疆出了恐怖分子，就把所有新疆少數民族都當成罪犯。漢人犯罪的更多，爲什麼不對漢人採取對少數民族的措施？西方社會有種族歧視，但要隱蔽得多，至少不敢像上海那樣赤裸裸地實行種族隔離，都讓那麼多去過西方的中國人變成民族主義者，新疆當地民族的人爲此憎恨漢人又有什麼值得奇怪？

穆合塔爾想請願，是指望政府能出面改變這種歧視，應該還是對政府抱有希望，把政府當成解決矛盾的仲裁者。如果政府能夠接納請願，

調整政策，糾正漢人對新疆當地民族的歧視，本來可以把矛盾及早消除，避免民族關係出現敵對。然而，僅僅因爲一個維吾爾青年想爲本民族受到的不公正對待進行表達，這個政府就把他關進監獄，而且處心積慮把他判刑。那麼，維吾爾人還能用什麼方法表達自己的不平呢？這個政府又還有什麼權利譴責那些要用炸彈來說話的人呢？

新疆的「巴勒斯坦化」

有位外國記者在報導中寫的場面讓我難忘：一個七歲的維吾爾兒童每晚把當局規定必須懸掛的中國國旗收回時，都要放在腳下踩一遍。怎樣的仇恨才會讓孩子做出如此舉動呢？我在西北遇到一家人，他們去新疆七、八年後又遷回原籍。女主人這樣解釋：連那麼大點的孩子看咱們的眼光都好像有仇，還從背後扔石頭，你說那地方能待嗎？的確，從孩子身上最能看出民族仇恨達到的程度。如果連孩子也參與其中，就成了全民族同仇敵愾。巴勒斯坦的暴動場面總能看到孩子身影，正是反映了這一點。我把這種民族主義的充分動員和民族仇恨的廣泛延伸稱爲「巴勒斯坦化」。在我看來，新疆目前正處於「巴勒斯坦化」的過程。

在新疆，哪怕從最小的事上都能看到民族對立。新疆地理位置和北京相差兩個時區。八十年代新疆人民代表大會頒佈新疆實行烏魯木齊時間[13]，比北京時間晚兩個小時。但是新疆漢人對此從來沒有執行，一直使用北京時間。以漢人爲主的新疆官方也不用烏魯木齊時間。而當地民族人士的錶卻幾乎都是烏魯木齊時間。所以在新疆約時間，一定要視對方的民族身分認定是什麼時間。當地民族與漢人約時間，雙方也必須先說清是北京時間還是烏魯木齊時間。這種區別反映出雙方相互的排斥。當地民族以此強調自己與北京的不同，漢人則要和北京保持一致，不把

[13]「經國家有關部門批准，新疆維吾爾自治區自一九八六年二月起，實行『新疆時間』，即東六區區時；當地稱『烏魯木齊時間』，主要用於民用的作息時間，鐵路、民航和郵電等部門仍用北京時間。」
（http://www.pep.com.cn/200503/ca692073.htm）

當地法令放在眼裡。

新疆漢人總是自覺不自覺地把自己擺在鎮壓者的位置。就連兵團那些臨時從內地農村招的農工，平時受盡貪官欺壓，一旦需要鎮壓當地民族時也會摩拳擦掌地請戰。中國內地大量發生的民事糾紛或刑事案件，若是發生在新疆，往往就會被那些企圖從一切事物中發現「不穩定萌芽」的人政治化，提升處理層次，導致事情越弄越大，最後會使普通的刑事案件變成政治案件。民族之間原本沒有那麼大隔閡，就是因為不停地念叨分裂，結果會真的越來越對立。新疆當地民族把三四十年代統治新疆的漢人軍閥盛世才[14]視為劊子手，從而把在新疆實行強硬政策的中共書記王樂泉[15]稱為王世才。然而烏魯木齊一位漢人計程車司機看見我手拿剛從書店買的《塞外霸主盛世才》，立刻熱情地表達對盛的敬佩，誇讚「那時的政策才好」。新疆當地民族對屠殺過大量本地人的王震[16]恨之入骨，新疆漢人卻對王震崇拜有加。這種彼此完全相反的認識眼下似乎沒有多大影響，然而在歷史觀點上的對立從來就是衝突與分裂最深處的根源。它表現的是民族之間人心的分離，比其他分離更為本質。

目前中國對新疆統治表面穩定，卻日益失去當地民族的人心。失去人心的穩定只能維持一時，是以失去長遠穩定為代價的飲鴆止渴。所謂「失人心者失天下」，今天的表面穩定正在為未來埋設炸藥。繼續沿著今日中共的道路加深新疆民族關係敵對，把雙方越推越遠，未來的衝突可能會非常暴烈，新疆也許會成為下一個中東或車臣。

一位維族青年的話一直讓我無法忘懷。當我問他想不想去麥加朝聖的時候，他回答夢寐以求，但是他現在不能去，因為《古蘭經》中有這樣的教導，當家園還被敵人佔領的時候，不能去麥加朝聖。他沒有把話說下去，但是已經不言而喻。為了他夢寐以求的願望，他一定會不遺餘力地為把漢人趕出新疆戰鬥。

[14] 盛世才（一八九二至一九七〇），遼寧開原縣人，一九三三年至一九四四年的新疆獨裁者。

[15] 王樂泉，男，漢族，一九四四年生，山東壽光人，一九九一年調到新疆任職，一九九五年任新疆維吾爾自治區黨委書記、新疆生產建設兵團第一政委至今。二〇〇二年任中央政治局委員。

[16] 王震（一九〇八至一九九三），湖南瀏陽人。一九二七年加入中國共產黨。一九四九年率部進入新疆，任中共中央新疆分局書記、新疆軍區代司令員兼政委。一九五五年被授予上將軍銜，任解放軍總參謀長。一九七五年任國務院副總理。一九八八年為中華人民共和國副主席。是中共第十一、十二屆中共政治局委員。

而漢族知識分子——包括一些高層次的知識精英——則更讓我感到震驚。平日他們是一副改革、開明和理性的形象，但是一談到新疆問題，嘴裡竟可以那樣輕易地迸出一連串「殺」字。如果靠種族滅絕就能夠保住中國對新疆的主權，我想他們可能會眼看幾百萬維吾爾人被殺而不動聲色。

中共的椅子雜技

　　冬季看守所沒有勞動，一天到晚待在牢房，這使我和穆合塔爾有大量的時間談話。原來我總是試圖說服少數民族，不應該把他們受的苦難看成民族壓迫，因為漢族也一樣受壓迫。中國各民族的苦難根源都在專制制度，改善苦難的處境不是各民族相互鬥爭，而是團結起來改變社會的政治制度。我對穆合塔爾這樣說，你看，並沒有因為我是漢族，就改變了和你關在一起的命運。不過我也同意他的意見，毛澤東時代各民族是同樣受迫害，但是從九十年代以來，少數民族所受的壓迫明顯超過漢族。尤其在新疆，漢人已經與政府結成了壓迫當地民族的同盟。

　　民族問題從政治壓迫變成民族壓迫，是一種危險的變化。如果是政治壓迫，只要政治改變，壓迫就可以解除，各民族還是可以在一起共建新社會。而若少數民族認為壓迫來自漢民族，政治的改變就不會根本解決問題，只有民族獨立才能解除壓迫。這對中國的政治轉型會非常不利，因為改變政治制度不僅不會使少數民族留下，反而會藉轉型期的國家控制力衰弱追求獨立。那一方面會縮小中國民主力量的發言權，給法西斯主義和大漢族主義提供空間，另一方面將會帶來漢民族與少數民族之間的衝突和仇殺。

　　新疆的情況目前正在向後者發展。中共把民族主義當作蠱惑和煽動的精神工具，的確起到了把新疆漢人拉在中共一邊的作用，但同時也把當地民族推到了敵對一邊。那種敵對不僅是對中共政權的敵對，還是對整個漢民族的敵對。我一直奇怪中共一廂情願，指望用「中華民族」的

人造概念把五十六個民族統一成一個民族，再以民族主義的鼓動使整個中國按照它的指揮棒一致對外。然而只要「中華民族」的概念不被其他民族認同，被鼓動起來的民族主義就不會只充當政權的武器，而是每個民族都可以爲我所用，用民族主義煽動和凝聚自己的人民，並作爲追求民族分離和獨立的根據。

中共在權力運作方面有極高造詣。幾千年的權術文化在中共這裡集大成，被發展到爐火純青、登峰造極的高度。旁觀中共的權力運作，我眼前常出現那種椅子雜技的表演場面——椅子一張接一張架起來，上面有人在做倒立、滾翻等技巧，越架越高的椅子搖搖晃晃，全靠上面的人掌握平衡，保持不倒。今日中共也達到了這種令人歎爲觀止的水平，椅子已經架到了不可思議的高度，仍然還能維持平衡。然而平衡不會無限地維持下去，椅子也不可能無限地架高，總會有一個時刻，所有椅子嘩啦一下垮掉，那時架得越高，垮得就會越狠。對它必將垮掉，我毫不懷疑，唯一不能確定的只是時間而已。

與其權術造詣相反，中共權力集團卻極少人文精神。中共執政的半個世紀，人文傳承被割斷，人文教育被置於無足輕重的邊緣。即使是今天受過良好教育的新生代官僚，也多是單一化的技術型人才，有知識而無心靈，崇拜強大蔑視弱小。他們倚仗的只有權力體系和權謀手段，擅長的唯有行政與鎮壓，動輒掛在嘴邊的加大力度、嚴打、重典等，一時似乎有效，卻是治標不治本，甚至是飲鴆止渴。人文精神的缺失使權力集團無法面對文化、歷史、信仰、哲學等更爲深入的領域，解決問題的方法詭詐卻單薄，只能以應急救火的方式平息事件。而民族問題恰恰首先是人文問題，必須具有人文的靈魂才能找到正確之道。從這個角度看，中國的民族問題今日走入死胡同有一種必然。而展望未來，也難以指望中共能夠突破，因爲人文的復興絕非可以召之即來。

「七號文件」製造的民族敵對

在中共眼中，造成新疆問題的原因始終是來自外部的，不是國際勢力的陰謀，就是當地民族極端分子的煽動，它自己是沒責任的。但是事實上，由中共自己造成的新疆問題更多。

雖說「泛伊斯蘭」和「泛突厥」思潮的確來自外部，然而這世界永遠會有形形色色的思潮，多數自生自滅，或是在少數人的小圈子打轉，掀不起大風浪。如果思潮被很多人甚至被一個民族所接受，說明現實一定是給那思潮的普及提供了土壤。

儘管新疆歷史上出現過兩次「東土耳其斯坦國」的旗號，但上個世紀的中國也出現過打著各種旗號的割據，包括共產黨也曾在江西建立過「蘇維埃共和國」，並沒有因此導致以後中國分裂不斷。事實上，新疆問題的愈演愈烈，和北京在新疆開展的「反分裂鬥爭」幾乎同步，因此有理由認為，新疆問題在相當程度上是一種「預期的自我實現」。

中國古代小說《鏡花緣》裡寫過一個伯慮國，那裡的人把睡覺視為死亡，因此所有人都千方百計避免睡覺，如果有人熬不住睡了過去，其他人一定要把他搞醒，這樣有人最終頂不住，倒下去再也不醒——被睏死了，於是也就證實了睡覺即死亡，人們便更努力地防範睡覺，導致更多的人長眠不醒。這種「預期的自我實現」在現實中的例子還有，如果甲國懷疑乙國是敵人，擴軍備戰，進行防範，由此引起乙國不安，隨之進行備戰，於是就成了甲國懷疑的印證，導致甲國進一步反應，而乙國又會跟進。這樣互動的結果，原本不是敵對的兩國，最後會真的成為敵人。

新疆問題也是這樣。中共曾經針對新疆問題發過一個著名的「七號文件」[⑰]，其中有這樣一個關鍵定性——「影響新疆穩定的主要危險是分裂主義勢力和非法宗教活動」。這句話在句式上模仿當年毛澤東所說「新疆的主要危險來自蘇聯現代修正主義」，只是把矛頭從國際關係轉向

⑰ 雖然我在這裡討論七號文件，但我迄今為止從未看過七號文件本身的內容，只是靠把一些公開場合看到的隻言片語拼湊起來——這是中國特色的研究。

了民族關係。這一定性成為中共這些年在新疆實行強硬路線的指導思想和政策基礎。「七號文件」發佈後,中共對「分裂主義勢力和非法宗教活動」的打擊不斷加強,但結果如何呢?

不妨把恐怖活動發生的次數作為指標來分析。九一一之後,中國國務院新聞辦公室發表了一篇題為〈「東突」恐怖勢力難脫罪責〉的文章,其中列舉了一九九○年到二○○一年新疆發生的主要恐怖活動。「七號文件」發佈於一九九六年三月,按「七號文件」發佈前後統計文章中列舉的恐怖活動,如下表:

時間	死亡 (人)	受傷 (人)	爆炸 (未遂)	暗殺	襲擊 機關	投毒 縱火	恐怖 基地	暴亂 事件
七號文 件前	12	73	13(3)	1			1	1
七號文 件後	44	292	17	10	2	39	13	5

註:死亡和受傷是人數,其他項目是發生次數。

兩段時間比較起來,「七號文件」出爐之前的時間(一九九○年到一九九六年三月)還要長一些,然而「七號文件」出爐後(一九九六年三月到二○○一年)發生的恐怖活動,所造成的死亡人數是之前的三‧六七倍,造成的受傷人數是之前的四倍,其他爆炸、暗殺、襲擊、縱火、暴力等恐怖活動都有大幅乃至成倍的增加[18]。

為什麼鎮壓加強了,恐怖活動反而增加呢?這種恐怖活動和鎮壓之間有沒有因果關係?當北京用新疆出現恐怖活動來宣佈新疆存在恐怖組織的時候,有沒有想過,其中一些恐怖組織和恐怖活動,可能正是被它的「預期」所造就的?

新疆的確可能已經存在恐怖組織,而且還將繼續出現更多的恐怖組織。北京公佈的情況肯定存在,然而它沒有思索最重要的問題,中共締造者毛澤東早說過的「世上沒有無緣無故的恨」,造成新疆之恨的緣和

[18] 九一一之後,新疆的恐怖活動明顯減少。當局歸為加強鎮壓的效果,但東土人士的解釋是,因為九一一之後的國際環境對穆斯林的反抗鬥爭不利,所以主動暫時偃旗息鼓,等待時機。

故到底是什麼呢？

恐怖活動永遠只是少數人所為，如果沒有生長的土壤，僅靠自身是難以發展起來的，更不可能越搞越大。「七號文件」把「影響新疆穩定的主要危險」定為「分裂主義勢力和非法宗教活動」，這樣一種邏輯的結果就是把生活在新疆的漢族和當地民族分成兩個集團，並讓他們對立起來。因為無論是「分裂主義勢力」還是「非法宗教活動」，都是針對當地民族的。漢族肯定不要分裂，同時漢族基本不信教，尤其不信當地民族的伊斯蘭教，所以漢族理所當然地成為北京治理新疆的依靠力量，而當地民族則成為需要警惕並加以看管的人群。於是就會發生所謂「預期的自我實現」——漢族把當地民族當作防範對象，當地民族最終就會真被推到敵對一方。這種路線無論用什麼言詞修飾，都無法掩蓋殖民主義的內涵。僅僅存在少數恐怖分子並不是最大問題，如果新疆的本土民族從整體上成為敵對的，新疆問題可就真難解決了。在我看來，這才是目前新疆最大的危險所在。

「西部大開發」是否能穩定新疆

中共當下解決民族問題的思路，除了強硬鎮壓，另一手就是發展經濟。按他們的想法，只要發展了經濟，少數民族的生活水平得到提高，民族分裂就會沒有市場，宗教影響也會被世俗化削解，民族問題自然解決。這些年搞的「西部大開發」，相當程度就是出於這種思路。無論從公佈的數字，還是實地感受，的確能感受近年新疆經濟快速發展。然而新疆問題卻沒有如北京希望的那樣變小，當地民族的人心仍在漸行漸遠。

以發展經濟穩定新疆的思路，基本錯誤就在於，民族問題的本質並非是經濟的而是政治的，企圖在經濟領域解決政治問題，本身已經是一種倒錯，何況政治高壓還在繼續不斷地加強，民族問題怎麼可能得到解決？

退一步，即使從經濟角度談，只要政治問題不解決，不管資金投入和經濟開發的規模多大，都未見得有效，甚至效果相反。例如北京標榜給了新疆多少錢，當地民族的反問卻是新疆被抽走了多少石油，價值有多少？只要人心保持對立，民族之間互不信任，經濟上所做的一切——不管北京認為是何等好心——都免不了會被貼上殖民主義的標籤。

　　中共高層也許是真心希望透過「西部大開發」改善少數民族生活，縮小與漢族之間的經濟差距，然而結果卻會相反，漢族一定會在發展中拿走最多好處。之所以這樣說，一是占近四成的新疆漢人掌控了大部分新疆的權力資源、經濟資源和知識資源，他們有足夠能量在任何一次新分配和新機遇到來時，攫取超過當地民族的利益。新疆經濟依賴中國內地，僅一個漢語的使用，就使當地民族處於劣勢。今天在新疆找工作，不會漢語往往是被淘汰的第一理由。凡是高層次的職位，大部分都被漢人佔據，而煤礦、磚窯、水泥車間的工人，則多數是當地民族。

　　新疆失業很嚴重，尤其是當地民族青年經常找不到工作。漢族青年至少還可以去內地打工，當地民族青年只能在家。我在新疆旅行時，經常能看到城鎮和村莊到處是當地民族青年成群而聚，閒聊或打鬧。看著那種情景，不由得會產生一種恐懼。一個社會有這麼多青年無事可做，不能把渾身精力昇華釋放，同時不斷積累仇恨，未來會發生什麼樣的危險，實在很難預料。

　　這裡當然也有經濟自身的規律。如工程招標只能給最符合條件的公司，不會考慮屬於哪個民族。任何經營者追求的都是利潤和效率，而不是公正和平等。能招到講漢語的職工，就不會招只懂維語的職工，再給他們配翻譯。新疆農村有這樣的情況，當地民族的農民嫌種地辛苦得不到多少收入，稅費又重，寧願把地轉包給內地來的漢人流民。有些漢人善農耕，有市場意識，種同樣的地，所得不僅能交當地政府的稅費，還有可供發展的利潤。當地政府自然歡迎這種人，他們給當地經濟帶來活力，也給地方財政帶來收入。隨著時間，他們的經營規模逐步變大，成為地主，在當地扎根，遇到問題和糾紛也有錢擺平，建立起自己的庇護網絡，最後變成殖民者。

不管當前的「西部大開發」被賦予多少美好說法，在開發資源由漢人掌握、競爭能力又被漢人壟斷的情況下，經濟上的好處最終大部分被漢人所得是必然的。當地民族只會被蠱惑人心的宣傳吊起胃口，然後被現實落差推入更大的失衡與不滿之中。

一位維族朋友對我說：「你看，在這種小飯館裡吃飯的百分之九十九是維族，百分之九十九是自費，而去那些大飯店大吃大喝的百分之九十九是漢族，百分之九十九是公費！」少數民族的很多失落正是源於這種直觀的對比。的確，在新疆的高檔消費場所，很少看得到當地民族，那裡幾乎就跟中國內地一樣，周圍都是漢人，說的都是漢語。

當地民族有少數人能從發展中得到好處，但他們不是普通百姓，而是權貴。他們不是因為屬於當地民族的一員得到好處，而是因為屬於權勢集團的一員得到好處。從這個角度看，從所謂「西部大開發」得到好處最多的，只可能是權貴階層。底層百姓即使能沾到一點光，然而佈滿視野的，只能是比原來更為擴大的兩極分化，進一步襯出當權者的強取豪奪和自身的沉淪失落。那時，「階級仇」和「民族恨」疊加在一起，可能產生更強烈的社會不滿和民族敵對。

已經接近臨界點

如同許多從量變到質變的事物一樣，存在一個臨界點，沒有達到臨界點前還有挽回餘地，一旦過了臨界點，就會落進巴勒斯坦與以色列那種既沒有出路也不知何時結束的民族戰爭。我無法準確評估新疆離那臨界點還有多遠，但按照當今政權的路線走下去，無疑越走越近。

新疆的主體民族──維吾爾族，在新疆總人口中所占比例只高出漢人幾個百分點（二〇〇五年維吾爾族占百分之四十五‧九，漢族占百分之三十九‧六）。二〇〇〇年第五次人口普查的數據顯示，比起一九九〇年的人口普查，十年間新疆漢人數量增加一百七十九‧四五萬人，增長比率為百分之三十一‧五，新疆本土民族人口只增加了一百五十‧八

一萬人，增長比率爲百分之十五‧九[19]。按照計畫生育政策，漢人的生育受到更嚴格的限制，但人口增長卻超出當地民族一倍，只能說明增長的來源是移民。漢人移民多了，就會在日常生活的方方面面與當地民族直接面對，爭搶當地資源，瓜分當地市場，民族之間的衝突就不再是形而上，而是與每人的切身利益和日常經驗息息相關。這種情況就可能導致巴勒斯坦化的發生。

中共目前治理新疆的特點是只考慮眼前。這是中國權力體系普遍存在的問題，上上下下莫不如此。這同時反映了統治者的權力崇拜心態，似乎只要有權力，一切都可以恣意妄爲，無須顧忌無權者和無權民族的感情。典型一事是當年把王震的骨灰撒到天山。新疆本地民族把所有的水視爲是從神聖的天山流下，同時穆斯林民族特別重視潔淨，不僅是物理上的潔淨，還包括意念上的潔淨。骨灰是不潔之物，王震又是他們眼中的異教徒劊子手，把王震骨灰撒在天山上，等於弄髒了所有穆斯林喝的水。無法想像治理新疆這麼多年的當局會顧頂到如此程度，爲了滿足王震的願望，一千多萬新疆穆斯林的意願必須讓位，而且還要大肆宣傳，讓每個新疆人都知道。新疆穆斯林對此的確沒辦法，水還得照樣喝。但是每次喝水時，他們眼前都會閃過不潔淨的陰影，隨之會非常合理地想到，如果新疆是獨立的，就不可能發生這樣的事情！

還有不讓清眞寺開辦教授《古蘭經》的學校，原因是有分離主義者利用講經進行宣傳，學經學生也往往成爲反抗活動的骨幹。但是宗教怎麼可能不傳教。新疆不讓辦學，學經者就會去巴基斯坦、阿富汗、中亞國家，最終可能在那裡被訓練成塔利班，不光接受《古蘭經》的學習，還有聖戰思想與恐怖主義訓練，最終再返回新疆從事恐怖活動，爲新疆爭取傳教自由。

目前新疆當局的政策是「主動出擊、露頭就打、先發制敵」，後來進一步發揮成「不露頭也要打，要追著打」[20]。這與中共六四後奉行的「把一切不穩定的因素消滅在萌芽狀態」一脈相承。然而，當人們請

[19]《新疆統計年鑒二〇〇六年》，中國統計出版社，七十六頁。
[20] 馬大正，《國家利益高於一切——新疆穩定問題的觀察與思考》，新疆人民出版社，二〇〇三年，一六四頁。

願、抗議甚至鬧事的時候，說明他們對解決問題還抱有希望，當他們什麼都不再說和做的時候，那不是穩定，而是絕望。鄧小平所言「最可怕的是人民群眾的鴉雀無聲」，乃是至理名言。遺憾的是他的後人卻沒有領會。「不露頭也要打，要追著打」充分顯示了當權者的蠻橫和無知。這種處處置人死地的做法震懾一時，長遠只能醞釀更大的爆發。把全部矛盾「消滅在萌芽狀態」，不會真正消滅矛盾，而是壓抑和加深了矛盾，並且積累起來，早晚會被無法預料的事件引發，從無聲中響起驚雷。

和穆合塔爾「談判」

　　隨著時間，我和穆合塔爾成了兄弟般的朋友。我們最多涉及的話題說起來會讓人覺得可笑，雖然我們都是身陷囹圄的犯人，卻似乎在充當各自民族的代表，談論怎樣解決新疆問題。

　　這種「談判」總是背著「陳叔」，因為不知道他有沒有擔負彙報的使命。我們以散步為名，在嚴冬籠罩的寒冷小院裡並肩踱步，一談就是一兩個小時。那小院狹窄如籠，儘量縮小步伐也是走幾步就到頭。每次散步都要來回折返千百回，很像關在籠裡的動物。我們不是把「談判」當成打發時間的遊戲，相當認真，也有爭論。只有在高牆上巡邏的武警走到上方，持槍身影投射下來時，我們才沉默一會兒。

　　我跟穆合塔爾說，極端主義和恐怖主義造成最大傷害的是維吾爾人自己。達賴喇嘛的非暴力主義看上去不如恐怖主義影響大，但今天這麼多漢人迷戀西藏文化，信仰西藏宗教，達賴喇嘛解決西藏問題的政治主張也開始得到漢人理解，這反映了非暴力其實可以產生更深遠的影響。但維吾爾民族情況如何，維吾爾人到底在想什麼，漢人卻幾乎完全不瞭解。這當然跟政府封殺造成的誤解有關，然而西藏人的聲音不也一樣受封殺嗎？新疆發生過的恐怖活動和激烈行為，一定程度上導致了漢人把恐怖活動跟維吾爾人聯繫在一起的看法。當年的《性風俗》事件[21]，也

使漢地媒體從此遠離跟穆斯林有關的題材，生怕稍有不慎造成事件。這等於中斷了民族之間的文化溝通，結果使隔閡越來越深。

說實話，我沒有看過《性風俗》那本書。當穆合塔爾介紹了書的內容時，使我對穆斯林的憤怒有所理解。穆斯林的激烈反應有其道理，並不是像有些人想當然的那樣，只是出於極端和非理性。

穆合塔爾也批評漢人的國家主義。為什麼漢人提起國家統一就認為是不可懷疑的公理？為什麼漢人可以有自己的國家，別的民族就不能有？漢人民主派口說反對專制，但是其他民族的民主就是要求獨立，你們是否尊重？是用民主方式對待，還是會用專制手段解決？漢族精英動不動就用國家需要為統一辯護，什麼臺灣島鏈是中國通往太平洋的門戶，西藏高原是中國腹地的屏障，新疆是中國未來的生存空間……然而國家是什麼，只是一個概念，真實存在的是人。漢人為了滿足自己需要，就可以不考慮少數民族的需要，或者乾脆犧牲少數民族，這是否就是要求統一的實質？

我跟穆合塔爾說，我同意國家概念應該退後，不過民族概念同樣應該退後，因為民族和國家一樣是抽象的，真實存在的只是具體的人。對我們來講，重要的不是國家，也不是民族，而是現實中活生生的母親、妻子、丈夫和兒女們，怎樣能讓每一個人都免於恐懼和匱乏，獲得自由和尊嚴，才該是考慮一切問題的出發點。從這個角度，統一不是目標，獨立也同樣不是目標。如果維族和漢族能夠和平分離，各自追求適合自己的生活，我不反對，問題是能不能做到這一點？如果不能的話，如果分離一定帶來衝突和流血，造成戰爭、恐懼和匱乏，就應該考慮是否可以在不分離的情況下，同樣使各族人民獲得自由和尊嚴。那是不是比獨立更好的選擇？

穆合塔爾問，為什麼不能和平地分離？只要漢族同意維族獨立，維族絕對不會去和漢族發生戰爭。因此漢族民主人士應該去說服漢族人民

㉑《性風俗》是由上海文化出版社和山西希望書刊社在一九八九年三月出版的一本書，被中國穆斯林認為以下流文筆歪曲污蔑伊斯蘭教教義，詆毀《古蘭經》，醜化穆斯林的朝覲巡禮，褻瀆伊斯蘭教寺院建築物，導致中國各地穆斯林大規模抗議，要求處死作者和編輯。其中烏魯木齊以維族為主的抗議演變成衝擊黨政機關，當局以武力進行鎮壓。被稱為發生在中國的魯西迪事件。

同意新疆獨立，就可以避免流血。我說，誰能完成說服十多億漢人的工作呢？我不認為漢人的大一統情結是合理的，但它已經是一種現實存在。即便有一天中國實現了民主，也可以透過符合民主程序的絕對多數，要求政府以動武制止少數民族分裂。民主（尤其是當前通行的代議制民主）並不意味民族問題的解決。如果維吾爾民族足夠強大，有和漢人進行戰爭的實力，最終打出個獨立結果，也算一種「不自由毋寧死」的選擇。然而維吾爾人口不足漢人百分之一，軍事和經濟的實力相差更遠，戰爭結果必然是維吾爾人犧牲更大。因此我認為維吾爾精英不應該選擇戰爭之路，相反為了避免戰爭，應該放棄獨立，走達賴喇嘛提倡的「中間道路」。

這種邏輯看上去似乎有訛詐意味。穆合塔爾說，人之所以是人，就在於不僅考慮利害，更重要的是維護尊嚴。如果把民族獨立視為尊嚴體現，即使不能活著得到尊嚴，那就透過犧牲得到尊嚴。他這樣說我是能夠理解的，我自己不也是試圖以死來捍衛尊嚴嗎？難道別人就會因為懼怕戰爭而苟活嗎？

這正是我對新疆前途格外擔憂的原因之一。

新疆會不會血流成河？

民族矛盾一旦普及到大眾層面，最容易變得無理性和難以控制。如果演變成民族衝突，會達到相當暴烈的程度，而且隨冤冤相報不斷升級擴散，變成種族仇殺和清洗。

如果新疆漢人比例小，有動亂的風吹草動，勢單力孤的漢人就會往中國內地撤；反之，如果漢人移民數倍於當地民族，佔有絕對優勢，則會使當地民族比較謹慎，不會輕易起事。最容易爆發衝突的就是目前這種漢人與當地民族勢均力敵的狀況。漢人數量上已是新疆第二大民族，其中相當一部分在新疆扎了根，甚至在新疆生活了幾代，他們在內地一無所有，因此會把新疆當作自己的家園來保衛；漢人集中在城市（如烏

在老街行走的老漢

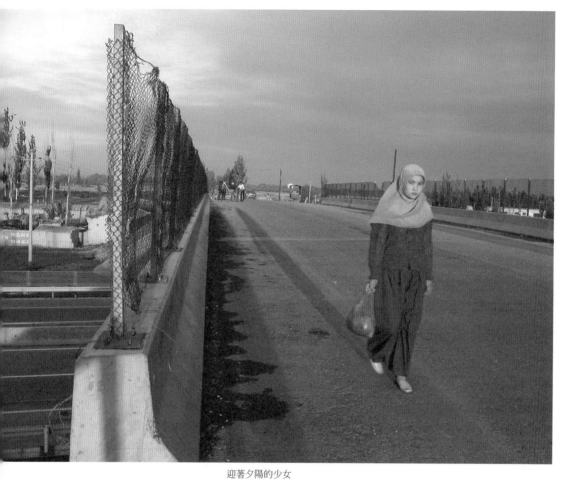

迎著夕陽的少女

魯木齊漢人占百分之七十三・七[22]）和生產建設兵團，比較容易結成戰鬥單位和防衛體系——這決定了新疆漢人在面對民族衝突時，不會採取克制和退讓姿態，而是會利用所掌握的武器、財富、技術和中樞位置，以及背後大中國的支持，與當地民族進行戰爭。雖然新疆漢人總數比當地穆斯林人口少（二者比例約爲七比十），控制的資源卻要多得多。尤其新疆駐軍幾乎全是漢人。所以即使中國內地陷入混亂，一時不能西顧，僅靠新疆漢人自己也足以進行戰爭。

新疆的「分裂主義勢力」的確在等著中國出現動盪。最可能的時機是從專制到民主的轉型期。今天專制權力越是抗拒主動轉型，未來轉型就越可能以突然形式來臨。突然轉型會使社會危機四伏，變局迭起，成爲少數民族舉事的最好時機。新疆多年積累不滿乃至仇恨，一旦有那樣的時機，爆發無疑將非常猛烈。

那時漢人在新疆面對的，一定不僅僅是當地民族，而是變數眾多、錯綜複雜的力量。安全廳看守所有位維族犯人，其他犯人私下裡叫他「國防部長」。我一進看守所就聽說他了。他已經被傳成一個傳奇人物。他是參加車臣戰爭被俄軍俘獲引渡回中國的。之所以去車臣打仗，因爲他們都是穆斯林，打的是聖戰。那麼將來維吾爾人打起脫離漢人統治的聖戰，其他國家的穆斯林——那些剽悍的高加索人、善戰的阿富汗人、富有的阿拉伯人……會不會也一樣投入呢？東土人士很清楚只靠自己對付不了中國，因此從來都在世界一盤棋中考慮問題。聽到他們如數家珍地談論新疆周邊國家、地緣政治、伊斯蘭世界和國際社會時，我經常爲他們的廣闊視野感歎不已，自愧不如。未來新疆將同時出現有組織的起事和無組織的鬧事、有準備的軍事行動和盲目發洩的恐怖襲擊，幾十萬海外維吾爾人會參與，國際穆斯林勢力也會介入，會合在一起，衝突必定越演越烈。漢人搞定新疆絕非輕易之事。而仇恨一旦被調動是無止境的，仇殺一旦瘋狂，殘酷程度難以想像。

回顧十幾年前震動世界的波黑戰爭，很多情況，包括穆族和塞族的

[22] 《新疆統計年鑒・二○○六年》，中國統計出版社，八十二頁。

人口、資源比例，塞族與大塞爾維亞的關係，國際社會對穆族的態度等，都和新疆維族、漢族的狀況相像。甚至波黑的克羅地亞族和新疆的哈薩克族也是相似因素。波黑人口規模只是新疆的三分之一，戰爭持續了近四年，流了那麼多血，犯下了那麼多滅絕種族、集體強姦婦女的罪行。那場戰爭足以成為新疆的前車之鑒，也成為強烈警告——不要讓新疆在未來成為一個三倍大的新波黑！

對那種前景，不僅是我擔心，當地民族的有識之士也一樣擔心。在上海被拒絕住店的那位烏茲別克族教授對我說，中國將來肯定要出事，中國民主化之日，就是新疆血流成河之時，他一想起那種前景就害怕，因此他一定要把孩子送出國，不能讓他們留在新疆。

如果新疆真有一天變成波黑，在新疆土地上被奪走的生命可能達到數以十萬計，生活在新疆的每一個民族都會流很多血，留下難以勝數的痛苦。那時將不會有勝利者，只有各民族孤兒寡母的哭聲震動苦難的新疆。

監獄使我對新疆問題有了新的認識，對當地民族也有了新的理解。我開始走進了當地民族的內心，開始為他們的命運擔心。這是我過去從未做到的。入獄前，即使我和維吾爾人有交流，其實還是在他們之外。因為那時我是以研究者的心態看他們，把他們當作對象來觀察。監獄使我和維吾爾人的心貼到了一起，與他們產生了血脈之間的融合。是的，自從我的血流在了新疆，新疆就不再是一個概念，當地民族也不再是隔岸相看的對象，而是成為我生命中不可分割的機體，會讓我感到疼痛，也會讓我感到情深意長。

在監獄裡進行的「竊密」

和穆合塔爾的討論產生的想法，我當時做了筆記。為了防備監獄當局突襲檢查，我寫上了「古希臘城邦制度（復習提綱）」的標題，其中辭彙都經過變形，像是在默憶早年學過的課程。

今天中國的人權問題與毛時代不同，那時政權以階級鬥爭的名義強行進入每個國民的生活。今天階級鬥爭難以為繼，政權不再有那種能力，所以「安分守己」的公民（尤其身處社會上層）平時可以不感受人權受到威脅，對人權只有抽象層面的理解。然而今日政權與毛時代有一個共同點──只要它願意，隨時有能力剝奪任何人的人權，個人則沒有能力保護自己。

在牢房裡，犯人之間最熱衷的話題就是相互分析案情，討論如何自我辯護，猜測最終的判決結果。「陳叔」從他的櫃子底部眾多物品之下，摸出一本《中華人民共和國刑法》，對照法律條文幫我分析可能受到的指控和量刑。那本刑法是我們唯一的法律知識來源，也是判斷自己未來命運的唯一依據。但只要外面一有響動，「陳叔」條件反射的第一個動作就是藏起刑法。他解釋只要「管教」看見就會沒收。我奇怪監獄難道不是最該讓人讀法律的地方嗎？「陳叔」笑我文人氣。犯人如果明白了法律就會給辦案增加麻煩，犯人什麼法都不懂才容易擺佈。剛入獄的時候，他也要家人送法律書進來，結果都被截下，根本送不進來。這本刑法是以前犯人傳下來的，如何帶進牢房已不可考，平時總是被藏在隱祕地方。我聽罷不禁笑了起來，我是因竊密而犯法，關到牢裡卻仍然要竊密，所竊的祕密就是中國的法律──這是多麼黑色的幽默。

不過那本寶貴的刑法幫不了我太大忙。從那些條文中，我可以確定自己的罪名是「危害國家安全罪」。據說中國刑法去掉了「反革命罪」是一大進步，但是「危害國家安全罪」看上去更加寬泛，比「反革命罪」包括的內容還多。它條文模糊，難以界定。在相關的十二條條款裡，可以被安在我身上的有好幾條。那種語焉不詳的詞句──如「與境外機構、組織、個人相勾結」、「危害中華人民共和國主權」、「煽動分裂國家」、「以造謠、誹謗或其他方式煽動顛覆國家政權、推翻社會主義制度」、「境內外機構、組織或者個人資助境內組織或者個人……」、「為境內外的機構、組織人員竊取、刺探、收買、非法提供國家祕密或者情報」──解釋的靈活性幾乎可以隨意擴展。怎麼掌握那種靈活性是由當局說了算，想重可以判死刑，想輕也可以無罪釋放。其間屬於「合法」

範圍的權力究竟有多大，也就可想而知了。

　　我在獄中已經做好被判刑的準備。關於請不請律師，穆合塔爾和「陳叔」看法不一樣。「陳叔」的意見是，雖然律師不會改變大結果，還是有可能爭取少判一兩年。爲了一兩年的自由，請律師就值得。按他的經驗，錢少花不了，因爲新疆本地沒有敢接政治案的律師，只有從北京請。每次來回飛機票，住旅館，搭車，加上打點應酬，還得找熟悉新疆情況的助手，不考慮律師酬金，光是開銷也得十萬八萬。穆合塔爾的看法是，對一般的刑事案件，請律師可能有用，但政治案件不是按照公檢法[23]程序走的，是由政法委決定。政法委是共產黨內的一個機構，各級公檢法都要歸同級黨委的政法委統一領導，公檢法獨立辦案因此徒有虛名。既然如此，政法委定下來判你幾年，法院絕不會判成另外結果，所以請律師等於白花錢。

　　維族犯人一般都不請律師，除了知道律師起不了多少作用，也是因爲沒有錢。中國法治一個重要障礙就是大多數人請不起律師。僅頒佈法律不等於就是法治。所謂「國家越糟法網越密」，法律大量地脫離現實，與社會脫節，不爲人知，難爲人用，結果人人都可能觸犯法律。一方面在法不責眾的情況下法律失去權威，從而進一步不被執行；另一方面人人犯法等於賦予了權勢者新的迫害武器和尋釁工具，懲治誰或不懲治誰就成爲最大的權力，法治則成爲新的專制。

　　我決定不請律師，除了相信律師不會起作用，我還有一個打算──要把法庭當作講臺。法庭受審是唯一能讓我對外講話的機會，我必須利用。那些話只有我自己講，律師不能代替。

　　後來出獄時，我看到海外輿論把我的罪名說成「洩密」，並且爲我進行辯護，說我一直在體制外，不可能掌握祕密，因此無從「洩密」。我當然感謝海外輿論的聲援，但我犯法與否並非是問題的根本。按照現行法律，可以把我定爲犯法，因爲我複印的材料上的確有「祕密」二字。然而是誰給了他們這樣的權力，可以任意把公共資訊以「祕密」二

[23] 公檢法是中國人對公安局、檢查院、法院三個部門的簡稱。

字進行封鎖和壟斷？共產黨總是宣稱國家屬於人民，如果真是那樣，瞭解它如何治理國家就應該是人民基本的權利，治理國家的資訊就必須對民眾開放。現實情況卻是，誰去瞭解一點這樣的資訊就會被判為「竊密」，誰說出一點這樣的資訊就會被判為「洩密」。人民的知曉權被徹底剝奪。這是出自專制權力的惡法！對於犯這種法，我既無愧疚也不後悔。既然我選擇了寫作為業，這職業的功能就是要讓人民知曉。對我來說，人民權利是最高的法律。這最高法律有權蔑視一切惡法！我「竊密」也好，「洩密」也好，都是惡法之下的罪名，也都是惡法所逼，因此只要是惡法不變，我過去這樣做，將來還會這樣做！

當我在籠子一樣的小院踱步，默想法庭上的自辯時，經常會感到熱血沸騰，甚至盼望立刻走上法庭。我仔細打聽新疆服刑的情況，如何下煤礦，如何燒磚窯，受苦的程度，生存的艱難，雖然對那種前景不寒而慄，但是在心裡，我已經把自己未來相當一段生命定位於新疆苦役。那時我完全沒想到會是另外一種結果。

庫來西和我做交易

春節後審訊重新開始，我發現了一個沒有想到的變化──審訊變得簡單起來，不像剛被捕時那樣步步緊逼和佈滿陷阱。我當初迴避的問題現在不再繼續追問，或者即使問也在表面，似乎只是走個形式。審訊者們好像因為春節喝了太多的酒而變得智力遲鈍，失去了開始時那種洞悉和令人畏懼的手段。我覺得多日絞盡腦汁做好的準備變成多餘，甚至有點為失去施展機會而遺憾。這種變化到底是怎麼回事？是他們從來就這水平，只不過是恐懼使我把他們的能力放大了？還是因為我的自殺使他們不敢施加太大壓力？想來想去，大概不會那麼簡單。還有兩種可能，一是他們搜查我的住處後，正在對成果進行整理，準備更集中的火力，現在不過是「戰前的寧靜」；另一種可能就是他們對我的案子如何處理改變了打算。

對後兩種可能的猜測又開始把我搞亂。第一種可能讓我稍有平息的恐懼再次泛起，因為我思考出的不過是一些針對人和事的說法，只要那些說法能自圓其說，並且不可對證和不可追問，就可以過關。然而他們從我住處搜查到的白紙黑字和電腦文件，會使自圓其說的難度增加很多。我如何能用頭腦再現電腦硬碟上成百上千的文件和郵件，以及時間、地點、人物等因素，全能無懈可擊、自圓其說呢？就是讓電腦去做也是一個大工程啊！但是想到第二種可能，不禁又讓我萌生希望，會不會他們終於認識到抓我是搞錯了，不再準備給我定罪判刑，目前繼續審訊只是走個過場，結果將是我被安然釋放呢？搖擺在這兩種想像中，如同在交替進行冷熱水浴。

不過我還是強迫自己放棄幻想，頭腦集中到再現家裡的電腦和成堆文件上，雖然那是令人近於絕望的工作，畢竟耽溺於空洞希望毫無意義，把時間精力放在實際一點的事上，即使不能全部做到，也是做比不做強。

一天晚上又一次提審。我以為跟以往一樣，進了審訊室卻發現場面有點怪。除了專辦我案子的幾個人，庫來西也在，坐在中間。最奇怪的是祁師傅也坐在一旁，平時他從不在審訊場合出現。這次庫來西給我介紹，祁師傅並不是只管開車的司機，而是一位科級偵察員。今天祁師傅到場，是因為平時祁師傅對你不錯。為了你更好，我們今天要給你一條出路。

庫來西把他的話加了不少修飾，我聽了好一會才全部明白。所謂出路，其實就是要我答應為安全部門工作。沒錯，我表示過在國家安全上可以和他們合作，但那只限於研究，我來新疆不就是做這方面研究嘛。畢竟我不愛黨但是愛國。然而他要我做的顯然不是研究，具體做什麼，他沒說，而且表示不重要，他要的只是一個承諾——我同意和他們合作。

「也許很久都沒事，甚至不會跟你聯繫，只是偶然有需要，才會請你幫點忙。」庫來西輕描淡寫。

我一時沒說話。當我在醫院急救的時候，曾對庫來西說了當年容國

團自殺前說的話——「我愛榮譽，勝過生命」。他對人有這樣的心態是全然不信呢？還是因爲習慣了權力可以控制一切，相信權力可以任意改變人呢？

庫來西看我沉默，把選擇擺到我面前——現在我還沒有被正式逮捕，但拘留期馬上要過，是否進行逮捕也馬上要定。如果我同意合作，他們可以不把案子交給檢察院，也就是不進入法律程序，自行了結。如果我不同意，他們就將按程序上報檢察院批准逮捕。我的犯罪事實清楚，證據齊全，檢察院肯定批准（檢察院從來不會不批安全機關要求的逮捕）。那樣就進入法律程序，不再是安全部門一家的案子，最終一定要搞出個法律結果。在法院判決前，還有兩到三個月的時間對我繼續偵查。他們會好好研究從我家查出的電腦和文件，其中所有問題都要搞清楚。如果發現新的違法，將數罪並罰。如果發現還有其他人共同犯罪，也要同案處置。說完這些，庫來西又給我描繪了一番新疆監獄的恐怖情景，告誡說那可不是文人能待的地方。

庫來西雖然是個維吾爾人，卻很懂漢人那套攻心方法。他的話的確使我感到動搖，「不幹」兩個字幾次就在嘴邊，始終沒說出口。我當然不會眞去爲他們工作，我的動搖在於頭腦中產生的一個想法——這是不是一個可以利用的機會？

如果是，又該不該利用？

我長時間沉默，一直沒有表態。已經到了深夜，庫來西說明天再聽我回答。臨走前祁師傅勸我好好想一想，要爲自己想，爲家人想。此時再聽他這些話，我在以往對他的感激之上開始有了新的猜測，他過去對我的關懷，究竟是出於一個普通人的良心，還是辦案分配他扮演的角色呢？

那夜我幾乎沒睡，翻來覆去地想。這無疑是個機會，至少可以讓我脫離監牢的黑箱，和外面恢復溝通。哪怕只有幾天時間，也可以讓我辦好幾件事：一是母親、還有義父夫妻本來都需要我照顧晚年，如果我做不到了，至少應該見他們一面（說不定是最終告別），爲未來做一下安排；二是我雖然想好了不連累他人的說法，但是他人接受調查時萬一口

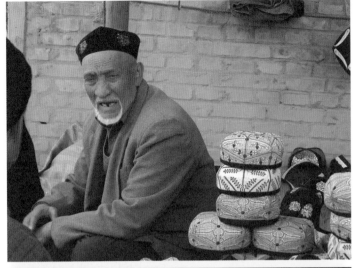

維吾爾男女老幼都喜歡戴
這種繡花帽

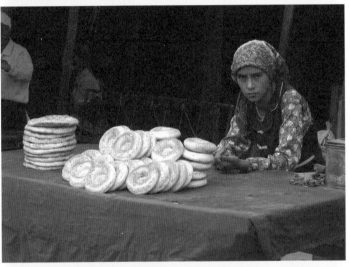

饢是維吾爾人的主要麵食，
便於攜帶，久儲不壞

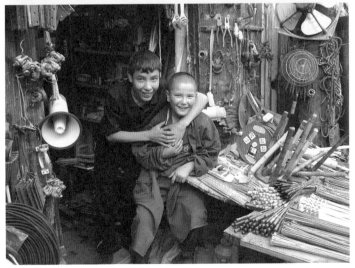

看守鐵器鋪的少年

徑不一樣，免不了會被「各個擊破」，有機會跟他們「統一口徑」，對他們的安全是有利的；三是出去一段可以瞭解信息，做些活動，增加獲得營救的機會；或者哪怕只看看我的電腦文件備份，也會使將來對付審訊容易些。

　　還有一個理由，似乎不應該成為理由，但對我當時的心態卻挺重要，就是希望利用這機會換個監獄。在新疆服刑，除了條件差，最主要的是家人探視負擔太大，這成了我沉重的包袱。能換到北京或內地監獄服刑，這方面會好很多。如果我先答應庫來西，換取出獄，把該做的事做完，再宣佈答應是假的，那時重新辦我的案，也許就會換在內地監獄服刑吧？

　　想清楚這些都不難，讓我輾轉反側的不在這兒，而是到底該不該作這個假？這當然可以被視為一種計策，鄧小平當年信誓旦旦寫下「永不翻案」，上臺後不也照樣不認？讓我猶豫的是即使是作假，畢竟也是一種屈服，哪怕只有幾天，也是人生一筆，要不要讓自己書寫的歷史有這麼一筆？應該不應該？值得不值得？

　　僅以理性衡量，似乎沒有問題，又不是真去做什麼，只當調侃他們一下，卻能解決自己的實際問題，為何不做？但我怎麼也無法消除一種心理，那跟實際問題無關，就是覺得有什麼地方不對、不應該，卻說不出不對和不應該在哪。

　　幾天前在牢房偶然看到《人民日報》（犯人可以不定期地看到過期報紙）一篇報導，韓國幾名五十年代入獄的政治犯因為一直拒絕在悔過書上簽字，被關押了四十多年，直到新上臺的金大中總統特許他們不簽悔過書，才解決了釋放他們的障礙。我當時問穆合塔爾，簽個字只是手指一動，立刻可以自由，而不動那一下手指的代價是四十年坐牢，換了我們會怎麼選擇？我們都為此感慨。我不懷疑那幾個政治犯出獄後會陷入茫然，因為他們不悔過的就是對共產主義的信仰和對北朝鮮的嚮往，出來以後卻會全部倒塌。然而我還是極度尊敬他們，因為理性、算計、識實務那些品質在周圍和我們自己身上都不缺乏，缺的就是這種至死不渝的堅定。

不過想是這樣想，我最終還是用理智說服了自己。那理智似乎足夠充分──你不能爲一時意氣放棄安排家人的責任和保護朋友的機會。採取看似高尚的姿態，實際卻是一種自私的潔癖。但我無法確定這種選擇是不是屬於腐蝕了我們靈魂的實用主義變種，我當時已經有點想不清了。

　　第二天繼續談，我表示同意合作。他們對此並不出乎意料，也許以前就沒有見過拒絕這種交換的。楊科長讓我寫一個保證書，實際完全是他口授，我一字不動地聽寫。因爲不允許我留底稿，現在我已經不能完整地記住內容，大致是在他們需要的時候，要爲他們提供幫助；將來如果有新帳（可能就是指拒絕給他們提供幫助），我這次犯的事就作爲老帳加在一塊處理；包括一些很具體的內容，如我去外地前要向他們請示，寫文章得讓他們審查等。我冷眼看楊科長一板一眼地琢磨詞句，他眞覺得有資格提這些要求，並認爲我會照做嗎？其中最可笑的一條是要求我不許跟安全部門其他機構接觸，哪怕是北京安全局也不行。我差一點就問：如果是安全部長呢？看來他們之間也在互相玩把戲呢。

　　楊科長口授完畢，請示庫來西，再讓我修改和抄寫，最後按上手印。好啦，他們大功告成，表現出心滿意足的模樣，挨個傳看我寫的保證書。只有祁師傅沒動，我在一旁觀察他。楊科長第一遍叫他，他說他不用看，但是第二遍叫他，他接過了保證書，跟別人一樣仔細讀了起來。對此我當然不會奇怪，只是內心感到了一點惋惜。

　　後來又要我寫一份悔過書，那是了結案子的必要程序。對於剛剛寫了保證書的我，不過是小菜。共產黨有一種文字崇拜，似乎只要是寫成文字就成了眞的，不會再變。經過那麼多次運動，檔案庫裡堆滿了這種朝三暮四、充滿謊言的千萬噸廢紙，爲什麼它仍然沒有變得稍微聰明一點呢？不過我還是避免親筆寫下過於虛假的話，只是談了一番法律和我在法律方面的失誤，表示以後要好好研究法律，言外之意是再不讓他們抓住。然而那不過是一種自我安慰的阿Q[24]心理罷了。

[24] 阿Q是二十世紀早期中國作家魯迅筆下的人物，地位悲慘，卻常常自我陶醉在「精神勝利」中。

我被加速釋放

　　離開看守所時天下小雪，陰得黑沉沉。我與穆合塔爾，還有「陳叔」告別，彼此神色凝重。「管教」站在一旁監視，我沒機會告訴他們實情。走出大門之前，我對看守所所長說了句「下次再見」。警察們都笑起來，認為我是在搞幽默。

　　我並沒有馬上自由，被軟禁在安全廳另一個據點，仍然有人晝夜看守。按照庫來西的說法，還需要跟我談幾天。談幾天？難道有那麼多工作要給我佈置嗎？第二天中午庫來西設宴。送我赴宴的警察炫耀說那是江澤民下榻的飯店。席間有人拍攝庫來西跟我碰杯的照片，其他辦案人員也來合影。想必那些照片都會放進安全廳的檔案。庫來西大概認為這種反差會打動我，帶著恩賜的優越感說：看，你昨天還是階下囚，今天卻是我們的座上賓，這是你自己選擇的結果。我回答說：沒錯，從此我就成了你的線民。這回答使他有點尷尬，做出不屑的表情反問：你以為你做得了線民？你不夠格！我猜他的言外之意是我現在還不足夠卑賤，得一直沉淪下去才能達到線民的水平。他雖然只是一個處長，口氣中卻總是充滿決定他人命運的霸氣。這也難怪，多少人從他手裡走進監獄和刑場，命運的轉折甚至生命的存亡全取決他怎麼下筆。我倆坐在一起各打鬼胎。想一想也很有意思，我是個漢人，為維吾爾問題來新疆「竊密」，他是個維吾爾人，為漢人政府抓我審我，還要「發展」我。

　　吃完飯回到軟禁處。下午一切突然開始加速進行。他們忙著辦理釋放我的手續，原來說好要進行的談話也不提了。楊科長這回主動督促我給北京打電話，告訴家人明天我就會到家。這反倒讓我產生猜疑，為什麼突然急於把我放出去呢？

　　當晚庫來西告訴我北京安全局來人到烏魯木齊接我，第二天一早帶我飛北京。我不知道他們內部發生了什麼變化，這回不再說不許我與安全機構其他部門接觸，而是煞有介事地說「今後你就歸北京局領導」，聽得我毛骨悚然。

　　和庫來西做最後談話時我故作深沉，引用了「革命導師」的話：

「史達林說過，沒有進過監獄的人不是一個完整的人，希望有這次經歷，我從此成爲一個完整的人。」庫來西神情異樣地盯了我好一會，看得出對我失去了把握。

第二天，一九九九年三月十三日，我被捕後的第四十二天，北京安全局一位處長和他的助手帶我上飛機。我做好下飛機會繼續受審的準備，然而沒有。飛機降落時那位年輕處長告訴我可以自己走了，不要讓人看到我和他們在一起。我說我至少需要一個星期的休息。算起來一星期應該能辦完所有的事，那時可以再回監獄了。

給江澤民寫信

回到家裡，我給家人講的第一件事就是這次出獄是暫時的，很快還得回去，讓他們先有一個思想準備。海外媒體的消息很快，我剛到家就報導我已被釋放，並把釋放原因歸爲我母親給江澤民寫了信。

回家後得知，我母親的確給江澤民寫了信。按道理，這是他們之間的私事，不該由我講，但至今凡有提到我的地方，往往把這一條捎上，因此有必要稍做解釋。

海外媒體說我父親是江澤民的老上級，其實是捕風捉影。我父親與江五十年代都在長春第一汽車廠工作，但當時那個廠有六萬職工，如今都可以說與江是同事。我們兩家當時就沒有多少往來，江離開一汽後更無任何聯繫。倒是我義父與江的關係稍近，後來彼此也偶爾見面。我被捕後義父給江寫信，同時轉去了我母親的信。但是他們的信都沒得到回音，至今也沒證明起過作用。我在新疆牢房從未想過這種關係能幫什麼忙，以往我也從來沒得到過江的任何保護。

對於我要在一個星期內告訴安全部門所答應的合作是假，家人當時都表示理解，但他們建議我還是親自給江澤民寫一封信。萬一我這次出獄有江的作用，也許就可以避免再回監獄。

一個星期很快過去，當我把該做的事都做完，兩封信——一封給

江，一封給新疆安全廳——也都寫出了草稿。第一封信口氣比較緩和，描述了事情經過，表明了我寧可重回監獄也不會與安全部門「合作」，當然更希望能夠不回監獄。一位朋友像編輯一樣做了審查，刪掉有「刺激性」的文字。按理說我應該在這裡附上兩封信的原文。我曾把關於新疆入獄的所有文件做成一個子目錄，包括出獄後默寫的監規和給新疆安全廳寫的保證書，自以為聰明地在電腦上把那子目錄設為隱藏狀態。當時對網路駭客全無概念。等過一段時間再查，子目錄仍在，裡面所有文件都消失了。看來將來只能去安全部門的檔案庫查那些文件了。

時間太久，已經很難回憶我在兩封信中的具體言詞。現在能記住的，只有當時在新疆牢房牆上看到的一首詩。那是不知何時的犯人用維吾爾語所寫（因此才沒有被不懂維語的漢人「管教」清除）。穆合塔爾給我翻譯出意思，深深打動了我。我在給新疆安全廳的信中，用漢語寫下了這首詩——

朋友說我這樣做會死
我聽了便笑起來
審判者說我會因此被打進地獄
我說那我就去習慣地獄的生活

我給江澤民的信先發了兩天。等到該發新疆安全廳的信時，家人和朋友都勸我不要發了，有給江的信已經可以表明我的態度，何必再去惹安全部門。也許我不惹他們，他們也不再抓我，事情就可以這麼了結。我當然希望能這樣了結，可是萬一江收不到我的信呢？每天有成千上萬人給他寫信。或者他收到沒理睬呢？在那樣的情況下，我沒寄出給新疆安全廳的信，就等於沒有正式宣佈我簽過的保證書作廢，保證書因而就不是假的，成了真的。那種結果是我無論如何不能接受的，必須沒有半點含糊。因此不管會帶來何種結局，我都必須把信發出去。只有發給新疆安全廳的信，才會被放進我在新疆的案卷，和我簽過的保證書放在一起，它們之間才構成完整狀態，對我這段歷史做出明確交代。

我直奔郵局，用掛號寄出了那封信。我當時行色匆匆，其實是怕我自己被家人和朋友說服。我問郵局的職員，回答是信要一個星期寄到，我想再加上他們的研究時間，應該還有十天左右。夠我進行準備了。我開始收拾再度進監獄需要的物品，買了不用鞋帶的鞋和不用腰帶的褲子——監獄不許有帶子，買了適於勞動且耐髒的衣服。我想得挺細緻，監獄裡睡覺不許關燈，我為此準備了眼罩，免得每天用毛巾遮眼才能睡覺。我把那些物品裝好包，可以隨時提起走人。剩下的就是等待了。

我還不加節制地吃東西，為回監獄積累有用的脂肪。

頭頂是燦爛的星空

發出給新疆安全廳的信後，時間一天天過去。其間北京國安局那位年輕處長約我見面。我準備被帶回監獄，然而沒有。他談話客氣，我們之間卻擺明了分歧。我表示我願意做有助於國家安全的事，但國家安全不是黨的安全，國家和人民安全在上，黨的安全在下；那處長卻立場鮮明，對他們而言，黨的安全是第一位。我有點奇怪，他們為什麼要叫國安部，應該改名為黨衛軍才對。從那以後，他再沒跟我聯繫過。

那段時間我心理矛盾，一方面盼著不再進監獄；一方面又覺得如果不重回監獄，自由好像就是「賣身」而得，無法坦蕩享受。隨著時間不斷延長，越來越表明事情可能真會這樣過去。家人懸著的心逐漸放下，我的神經也慢慢鬆弛，然而內心卻有另一種痛苦同時增長。

有一度，那痛苦達到相當嚴重的程度，甚至動搖了我做人的信心。我無法擺脫靈魂的拷問。如果事情真如我設想的那樣，出來一下再回監獄，那是占了便宜。寫過的保證書和悔過書也都一筆勾銷。然而事情就這麼無聲無息完了，不再有下文，白紙黑字的保證和悔過就成了無法改變的存在，成了我的人生記錄和無法洗刷的汙點。雖然我給新疆安全廳寫了信，但那不足以使自己得到安慰。不管有多少條理由，歸根結柢還是因為自己軟弱。按照功利標準，我的選擇沒錯，理由充分，結果也挺

好。可是我爲什麼不感到滿意，反而感到痛苦？正是在那種心態下，我真正理解了康德的名言──「頭頂是燦爛的星空，道德律令在我心中」。人生最終面對的不是功利，是永恆和終極，功利得失不能充填人的心靈，必定煙消雲散，人生的根本卻是要由道德支撐，並且由道德進行評判的。

可以說，正是新疆這次經歷徹底斬斷了我和政權的關聯。在此之前，不管我怎麼批評中共，淵源和它仍有相連之處。遊離其外一方面是性格使然，另一方面也是「未遇明主」。如果有了「明主」，說不定我還真願意去當「智囊」或「幕僚」呢。我的新疆之旅，其實已經有了那樣的味道。因此若是按宗教信仰的思路，可以把我的被捕與其後經歷視爲某種冥冥安排──以此改變我的軌跡，拯救我免於淪爲權力的工具。

「那我就去習慣地獄的生活」

在我最痛苦時，曾想出一個洗刷方式──去安全部「自首」，宣佈對它進行了欺騙，要求重回監獄。我克制了那種衝動，因爲太有作秀之嫌。但從那時起我就做出決定，必須把我經歷的一切全部公開，只有那樣，我才能平靜。

有些人對過去的事不願再提，認爲重揭瘡疤沒有意義。然而歷史不是只要有意遺忘就不存在，不管你說還是不說，歷史就是歷史，成爲歷史就永遠不可改變。人需要反省，而反省首先就在於正視歷史，敢說眞話。這樣的反省絕不是庸人自擾，可有可無，如果一個社會的所有成員都敢講眞話，那社會就既不用起義，也不用革命，再強大的專制暴政也會頃刻瓦解。中國之所以能夠如此長久地維持專制，很大程度就在於政權成功地做到了讓人們不敢講眞話。

我知道這樣做可能付出的代價。然而專制權力就是這樣，怕它的人越多，它就越強大，人們反過來就會更怕它。要打破專制，就必須突破這種循環，而突破只能從我們每個人自身開始。監獄的日子不好過，但

是監獄總要有人去，自由是從監獄開始，追求自由也就不能迴避監獄。

　　朋友説我這樣做會死
　　我聽了便笑起來
　　審判者説我會因此被打進地獄
　　我説那我就去習慣地獄的生活

　　每當我默念這首詩，都會感到力量。現在回頭再看新疆的經歷，距離和時間使我超越當初的激動與痛苦，開始感受到蘊含深層的收穫。它讓我在為尊嚴鬥爭的過程中徹底反省，把擺脱對權勢的依附變成自覺；它使我設身處地體驗少數民族的情感，清掃掉我內心深處的國家主義殘餘；我以自身的經驗理解了人性脆弱，從而有了更多對恐懼與屈服的寬容，以及有了對專制暴政加倍的憎惡；生死邊緣走過一遭，使我萬事看開；我在那時向上帝祈求的勇氣，正在潤物無聲地滲入我的靈魂；我不認為從此就會沒有軟弱，但肯定可以更少恐懼，更多堅強，讓我以更勇敢的姿態，去面對仍然張狂於這個世界的邪惡。

二○○一年以新疆追記之名發表於互聯網
二○○六年十二月重新整理

密訪穆合塔爾

四次重返新疆的筆記

一、（二〇〇三年夏）

決定到新疆以身試法

七月三十日。和盧躍剛、馬立誠、陳敏見面時，他們都反對我去新疆，認為一定會有麻煩。尤其是我在網上發表了〈新疆追記〉，安全機構肯定恨得要命，他們最不能容忍的就是把內幕捅到外面去。回家跟唯色說起，她也害怕了，不願意我去。我跟她說，我必須去。新疆的書我沒寫完，如果沒有上次被捕，寫不寫完都無所謂，但是有了那次經歷，就一定要完成，因為被捕使它變成了一種命定。除了寫書，這次新疆之行還算是一次「以身試法」。我如果不去親身驗證，難道從此就永遠不敢再踏上新疆土地嗎？那對我，新疆不就等於被「分裂」和「獨立」了！

二〇〇一年發表〈新疆追記〉時，我做好了再進監獄的準備。事前我把母親送到居住在美國的弟弟那，義父夫妻也已出國。我在美國把〈新疆追記〉交給多維網何頻，約定等我進入中國後就開始連載。即使我因此被捕，即使我母親親自提要求，連載都不能停。何頻開玩笑問：「如果是你自己打來電話說停呢？」我回答：「一樣不停！因為一定是背後頂著槍我才會說那樣的話。」那次多維網連載了幾十天，什麼都沒有發生。有人說，安全機構肯定記下了這筆帳，但不會當時就動手，太直接的掛鉤從輿論上對他們不利，他們會很有耐心地等待算帳時機。那麼我這次去新疆，會不會是自投羅網呢？我跟唯色說，這次假如真有什麼事，就算是我的還願了。既然從新疆出獄後我一直覺得應該重返監獄，這次能兌現對我也算得上是正好。

晚飯和大輝、衛民、孫傑等聚會。大輝約了有「半仙」之稱的乾坤到場。乾坤是一京郊農民，但據說有極強的預言能力。上次曾在香山臥

佛寺見過一面，半夜才到的他說臥佛旁邊的池塘有三朵蓮花。第二天臥佛寺開門後，我和衛民還真在那裡看到三朵蓮花在池塘裡綻放。這回乾坤說他非要等到子時才可與天通──也就是才能預言，並說等不等由我定。我在還差二十分鐘到子時提出散席。回家路上唯色埋怨我為何不等到子時，她想聽乾坤預言我去新疆是否平安。我說對預言要是聽了，就不能驗證是否發生。即使乾坤說此行不平安，難道我就會不去嗎？既然一定要去，我寧願不聽預言，該怎麼樣就怎麼樣好了。

回家已經快十二點，我寫了一份聲明：如果聽說我在新疆被捕，所安罪名（吸毒嫖娼等）一定是假，即使看到我自己出面承認，也不要相信，那肯定是因為頂不住折磨所致。聲明將在我一旦被捕後公開。隨後又整理了電腦，把上面的文件和郵件做好備份後刪除，免得被捕後再遭搜查。

唯色突然想起白天我不在家時，美國之音和自由亞洲電臺就我獲赫爾曼獎進行電話採訪，她把我新換的手機電話號碼告訴了他們。家裡電話肯定時刻是被竊聽的，因此我的新號碼也就被竊聽者得知。我這麼一說唯色才意識到，後悔得要哭。我安慰她，個人防國家機器，怎麼也是防不勝防的，乾脆就隨它去吧。

該做的準備都做了，我決定就此不再想這些，就當是一個普通的旅行者，去進行一次普普通通的新疆旅行。

隨處可見民族問題的城市

七月三十一日，我乘的北京飛烏魯木齊飛機滿座。周圍沒見到一個維吾爾人。也許其他客艙有，我沒看到，但至少說明維吾爾人不多，幾乎都是漢人。

烏魯木齊機場和北京機場一樣，候機廳裡也陳列著汽車。出機場一路有眾多旅行社櫃檯，青年男女從裡面伸長手臂給旅客發廣告。機場停車坪對面有花壇組成的字樣「烏魯木齊歡迎你」，矗立的廣告牌上是姚

明[1] 大頭像，寫著「一切都在改變」，倒像是有什麼寓意。

這次是我第六次來新疆。烏魯木齊的確在改變，高樓林立，街兩旁都是廣告，看不出任何民族特色。太陽很大，但不熱。當地人說今年氣候反常，似乎始終沒有夏天，雨也特別多。

在維族餐廳要了烤包子、拉條子和抓飯，吃得夠撐。然後去維吾爾人聚居的山西巷。在公共汽車上向司機問路時，司機告知轉車的站名後，加了一句「小心你的包」。不知他的意思是維族區治安不好，還是漢人去那可能被搶。公共汽車在漢人區行駛時，車上維吾爾人很少，街上也幾乎都是漢人。

這是一個隨處可以見到民族問題的城市。轉車時見一對看不出是漢族還是回族的男女買路邊小販的煮玉米。男的已經在掏錢，女的問賣煮玉米的婦女：「你是漢民還是回民？」婦女回答是回民。女的立刻讓男人不要買。賣玉米的婦女一個勁問，回民怎麼了？但是沒得到回答。那對男女走了。我也和賣玉米的婦女一樣納悶回民有什麼問題。一般應該是漢民被忌諱，因爲穆斯林不吃漢人做的食物。回民做的食物穆斯林和漢民都吃。也許賣玉米的婦女被看出是假裝的回民？

山西巷很熱鬧，是維吾爾人天下，漢人變得少見。有些婦女臉上蒙著面紗。人們在街兩旁做生意。手裡拿一雙皮鞋或兩件衣服就吆喝著做買賣，還有小小孩捧著幾個雞蛋賣，全是廉價商品。即使是在以維族女商人熱比婭命名的大廈裡，也都是賣低檔貨的攤位。

我沿街步行。按照民族自治地區規定，商店招牌必須有民族文字。在維族區，招牌上維文爲主，漢字較小，隨著接近漢族區，維文逐漸減小，漢文變大，等到了漢族區，維文只剩下幾乎看不清的小字，如同花邊，招牌幾乎全部被漢文占滿。

友好路夜市規模宏大，幾百張餐桌擺成一片，人聲嘈雜，燒烤食物的煙火繚繞。我吃了肺麵子和胡辣羊蹄。

[1] 中國籃球明星，美國的NBA比賽中引人注目的新人。

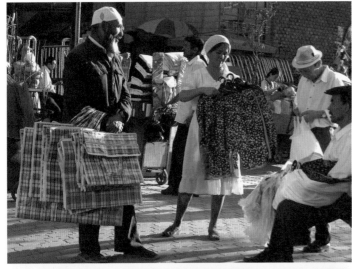

烏魯木齊街頭維吾爾人的
小買賣

對缺水的鄉下人而言，
城市的噴泉顯得奢侈

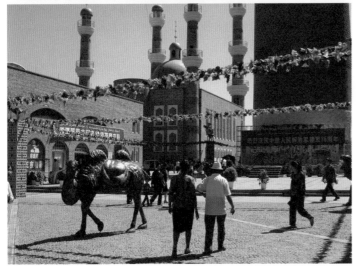

剛開張的烏魯木齊
「國際大巴扎」

「國際大巴扎」

八月一日。烏魯木齊。早餐在路邊吃油條。夫妻倆擺的早點攤。炸油條老漢是江蘇人，六十年代初「支邊」[2] 來到新疆生產建設兵團。我問他為什麼退休不回老家，他說回去不習慣了，老家冬天不取暖，夏天濕熱，待不住。

二道橋也是維族區。那裡興建了一個規模宏大的「國際大巴扎」，剛竣工不久，正在招商。「巴扎」是維語的市場之意。招商介紹上說投資五億元，由民營宏景公司建造，老闆是個新疆漢人，不到四十歲。

「國際大巴扎」是伊斯蘭風格的建築樣式，有高塔、圓頂和新月標誌，正面廣場有噴水池，還有駱駝雕塑──大概是象徵絲綢之路。被雇來助興的維吾爾民間鼓樂隊在門口演奏，雖然打的鼓看上去古老，鼓手穿著維吾爾傳統服裝，但遮陽傘是可口可樂的廣告。「國際大巴扎」的外部店面被家樂福、肯德基等佔據，正在裝修。市場裡面租出去的攤位不到一半，空空蕩蕩。

剛開張的熱鬧吸引了成夥維吾爾人，不過只是看，沒人買東西。年輕人擺個姿勢照張相，鄉下來的人圍在噴水池周圍，珍惜地用手觸碰波動的水。

這一帶從外表看已經顯得挺繁華。「國際大巴扎」對面是二道橋市場，剛開業不到一年，頗有規模。旁邊正在蓋一個大型維吾爾快餐廳。不知道這些建設是否能讓維吾爾人平衡一些？他們一直說烏魯木齊的漢族區建設日新月異，維族區卻破敗不堪。

維族區如另一個世界

走不多遠是維族居民區，和商業區反差很大。無論房子還是道路，

② 「支邊」是支援邊疆的簡稱，是毛時代移民新疆的一種動員口號。

都是年久失修的模樣。我在裡面走街串巷，沒看到一個漢人。烏魯木齊的民族壁壘很強，其他地方少見。它的漢族區和內地城市幾乎沒區別，進入維族區卻如同換了個世界。美國白人區和黑人區至少還有相同的語言，這裡則是語言、文字、人的形象、味道、建築，所有感覺都不同。兩個截然不同的區域有時只隔幾百米，中間沒有鐵絲網，且由一個政府管治，是典型的殖民地形態。

在新華書店夜市吃烤羊心。我一邊喝啤酒，一邊觀察忙於掙錢的維族攤主。他對顧客不分民族，一律殷勤招待。周圍攤位的維吾爾人都是這樣，一片和平景象。但是一旦某種歷史時刻降臨，他們會不會一夜變成狂熱的民族主義者呢？

烏魯木齊堵車嚴重。看上去公車司機是從收入中提成，每到一站盡量多停，爭搶乘客，不讓其他車進站。乘客上車自己投幣，不找零。一位維族婦女沒零錢，投進票箱五元，應找四元，她在票箱前等後上車的乘客投幣時把錢給她。但她不跟漢人說，只跟維族說。因為維族少，她等了好幾站才把四元錢要齊。

喝王書記女婿的「冰川水」

八月二日。烏魯木齊。去Z家的路上專門繞道去看一九九九年住過的鴻春園飯店。當年我住在那飯店時，祕密警察一直在隔壁房間進行監控。鴻春園飯店正在拆，要在那塊地盤上蓋一座新大樓。對面的市公安局也在拆，臨時搬到附近飯店辦公，等待新大樓蓋好。據說公安局租用的飯店是公安局辦的，相當於用政府撥款付高額租金給自己經營的飯店。

到目前為止，我還沒有發現有被跟蹤和監視的跡象。我希望這次能和穆合塔爾見面，但首先取決於是否會有麻煩。暫時還不能下結論，需要多觀察幾天。

街邊服裝店的女模型不穿褲子，只有上衣。還有一些模型乾脆赤

這樣的陳列在二十年前的新疆不可想像

裸。雖說只是模型，過去也不會出現這種情況。記得一九八○年我第一次來烏魯木齊，只要是穿短褲上公共汽車，維族婦女馬上就會躲得遠遠。但是今天，維吾爾人已經對赤裸的模型視而不見了。看來真如機場的廣告所說——「一切都在改變」。

到Z家。話從他給我端來的礦泉水談起。礦泉水名叫「雪百真冰川水」。Z說是從離烏魯木齊一百多公里的天山「一號冰川」取的水，運到山下加工和裝桶，在烏魯木齊賣十二元一桶。飲用水生意是暴利。「雪百真冰川水」屬於新疆中共書記王樂泉的女婿。他現在是新疆最大的水商，擁有市場份額百分之七十。有「冰川活化石」之稱的「一號冰川」近年加快退縮和消融，厚度減少了十幾米，和這種人為開發不無關係。沒有權力背景的人不可能被允許搞這種開發。

Z住的小區是新疆最大的私人企業——廣匯集團給銀行抵債的。剛過四十歲的廣匯老闆創業十幾年，個人已有幾十億元資產，手下二萬多職工。他靠做房地產起家，在新疆所有銀行都欠了巨額貸款，然後用蓋的房子抵債，把房價抬得很高，又能一次脫手大批房子，精明得很。人們都說這個老闆和王樂泉關係密切，尤其是和烏魯木齊一個副市長關係好，透過那副市長得到廉價好地皮。當然副市長少不了好處。雖然烏魯木齊人都議論那副市長給一個溫州老闆批了很大一塊地，自己老婆兒子成了吃乾股的股東，但那副市長不僅沒事，還被提拔到自治區主管建設。這回全新疆的地都任由他批了。

談到社會穩定，Z說新疆這兩年平靜，沒出什麼事。不過即使有事他也不一定知道。天天上網的他，竟然不知道七月一日香港五十萬人上

街遊行要民主。外面那麼轟動的事，對新疆人跟沒發生一樣。可見當局網路封鎖之成功。

維吾爾人爲什麼不願意與漢人爲鄰

我問Z的鄰居有沒有維族？他說整個小區只有個別幾戶。因爲是單位買房分給單位的維族職工，他們不得不住。但維族人普遍不願意和漢人住在一起。這些年分民族聚居的情況反而比過去還多。一是因爲維族人的宗教氛圍越來越濃，與漢人更隔閡；二是生活習慣的排斥，比如漢人炒豬肉的味道，維族人聞到很噁心。Z在新疆時間長，不太吃豬肉，現在他聞炒豬肉的味都覺得腥，因此他能理解維族人不願與漢人爲鄰。反過來漢人也覺得維族人有長年吃羊的膻味，還有狐臭。

Z樓下有一家回族人。女的去過沙馬地朝觀，回來後發生很大變化，出門都要頭巾蒙臉，家裡經常聚集很多人搞宗教活動。不過那家人的兒女卻跟漢人一樣，著裝時髦，看不出任何宗教色彩。

我問Z的單位是否有維族人掌權。他說只有一個維族當副手，沒有實權。處長中沒維族，副處長裡也很少。問原因，他倒沒歸於民族，主要說是教育。一般維族家庭經濟條件比漢族差，孩子多，教育跟不上。加上各單位都以漢文做工作語言，維族先天不足，自然難以升遷。

他說當年同科室有個維族女孩，是民考漢，從小上漢文學校，能力不錯，但是一結婚心思就全放在家庭，工作成了副業，不求進取。那女孩的丈夫（也是維族）能力很強，現在是高級工程師。不過得益於他爸是縣長，早早把他送到內地讀書，在北京讀完研究生才回來。說到維吾爾人的聰明，Z舉了個例子：他和單位的維族副老總去香港。參加對方宴請前，副老總約定讓Z在席上先嘗每道菜，沒有穆斯林忌諱成分的菜點頭，有忌諱成分的搖頭，副老總就不動他搖頭的菜。Z說好多菜他也吃不出到底是什麼，乾脆都點頭。在我聽來，Z舉這種例子倒像是一種調侃。

Z已退休，每月退休金二千二百多元，他妻子一千八百多。住房面積一百二十平方米，自己只花五萬元。同樣房子市場價要賣到二十多萬。他們六十年代來新疆，在兵團待了很久，後來調到烏魯木齊。退休後他妻子想回老家上海，Z不願意。那裡沒有熟悉的人和事，沒有共同語言，也不再習慣內地的氣候。人一旦在哪扎了根，便很難再換地方。根扎在哪主要取決時間。讓在新疆待了大半生的人離開，和讓祖祖輩輩生活在這裡的土著離開，性質已經差不多。主張獨立的維吾爾人要求大部分漢人離開新疆，不管是否合理，已經不現實。不過現在漢人不想回內地，是因為新疆形勢比較穩定。九十年代中期不少新疆漢人都想走，Z當時也說過一退休就回內地。那時經常發生民族衝突，爆炸事件屢有所聞。將來再出現那種局面，很多漢人可能又會想離開了。

兵團之城──石河子

　　傍晚去客車站，路上跟計程車司機聊天，他說烏魯木齊有七千多輛計程車，掙不到錢，主要是政府部門各種收費太多。他的車跑了六年，除了剩下這輛跑舊的車，什麼都沒掙到。從生意角度他欣賞維族，說他們雖然錢少，但有錢就花，搭車多，不像漢人，有錢攢著，盡量不搭車。漢族司機現在也經常去維族區拉客。這倒是變化。當年民族衝突多時，漢族司機經常拒絕拉客去維族區。

　　坐最後一班客車到石河子，搭車去旅館。我問司機石河子有多少維族人，司機說基本沒有。然後說整個石河子開計程車的只有一個維族，就是他。我這才發現他長著一張維吾爾人的臉，說漢話卻跟當地漢人沒有區別，因此我在黯淡天色中沒發現他是維吾爾人。

　　司機說，他爸屬於當年國民黨的陶峙岳[3]「九二五部隊」，隨陶峙

③ 陶峙岳（一八九二至一九八八），曾任國民政府西北軍政長官公署副長官兼新疆警備總司令，一九四九年代表國民黨駐疆十萬官兵通電宣佈起義。解放軍入疆後，國民黨駐疆部隊被改編為解放軍第二十二兵團，陶任新疆軍區副司令員兼第二十二兵團司令員。一九五四年以第二十二兵團為基礎成立了新疆生產建設兵團，陶任司令員，一九五五年被授予上將軍銜。

岳起義後留在新疆生產建設兵團，在石河子住下。所謂「九二五部隊」顯然是訛傳。實際是一九四九年九月二十五日，陶峙岳率部歸順中共，被中共歷史稱作「九二五起義」，手下官兵也叫作「九二五起義官兵」，簡稱「九二五」。這種簡稱帶有蔑視。文革期間「九二五」被當作國民黨的殘渣餘孽受到很多迫害。現在不再搞階級鬥爭了，於是不清楚父輩歷史的年輕人竟然把「九二五」當成了部隊的番號。

怨氣沖天的警察

八月三日。石河子。碰上一個受客戶委託下鄉做商業調查的小組，說好了跟他們去農八師的團場。早上六點半（新疆時間四點半）起床，我去約好地點等車。調查組的人說，新疆手機用戶占人口百分之十八，屬於全國最高之列。我奇怪為什麼，調查組的人解釋內地農村人口用手機的比例低，但是新疆農村人口中相當一部分在兵團，雖然也種地，卻自認為身分屬於「職工」，有城市人心態。手機被當作城市人標誌，因此人人都要有一部。

接調查組下鄉的車沒有準時來。一位休假警察在等回家的車，我跟他聊了一會。他在兵團。這也是兵團奇特之處，居然有自己的警察系統。警察認為兵團體制不順。他從經濟角度列舉具體數字，如兵團職工工資普遍比地方低百分之二十；買斷職工工齡兵團給八百元一年工齡，自治區機關給六千元一年等。他說普通職工都覺得兵團應該解散，只是兵團各級當官的不願意，因為兵團一解散，他們就沒地方當官，也不再有特權了。

警察一面說現在條件比過去好得多，路修得好，出門方便許多，搞了很多建設項目等，一面又懷念毛澤東時代，說那時漲工資，幹部在後，讓生活困難的職工先漲，現在的幹部則是用國家的錢搞經營，有利潤放進自己腰包，賠了錢是國家承擔，無論經營好壞自己都得撈足。他說共產黨的幹部比國民黨還壞，舉的例子是兵團一個連長去內地招工被

殺。連長一般是包地大戶，需要雇人幹活，但是一般不用老職工或職工子女，因為那些人不好欺負。最好擺佈的是內地招的臨時工。那連長弄了一幫人給自己當長工，本來說好年終付工資，等到人家幹滿一年要回家時，卻編個理由不給工資，而且使用恐嚇手段。那些人身在異地，不敢對抗，只好白辛苦一年空手回家。等那連長又去內地招工，冤家路窄，被沒拿到工錢的人碰上，就把他殺了。

說到石河子的八一糖廠，警察更氣憤。八一糖廠原來是西北最大的糖廠，新疆糖業的搖籃，新疆幾乎所有糖廠的技術人員都是從那裡培訓出去的。而如今，人家都幹得挺紅火，八一糖廠卻破產了，幾千職工下崗。現在內地有人來投資，搞了一個製造酸類化學品的工廠。警察認為和發達國家把汙染產業建到發展中國家是一樣道理——新疆就是中國的第三世界。

不滿的職工上訪請願，但是都到不了烏魯木齊，因為上面有規定，哪的上訪者到了烏魯木齊，哪的官員就得下課，所以官員們天天盯著搞「截訪」——去烏魯木齊的上訪者都在半道被截回去，而警察的很多精力都消耗在這上面。

歐式的團部辦公樓

車晚到了一個多小時。下鄉前先去石河子大學接調查員。那都是些家在遙遠省區、暑假不回家的大學生。

農八師下轄十八個團場。調查組要去的是一四八團，離石河子市區八十公里。開車司機是安徽人，來這裡十幾年了，車是自己的，平時專跑石河子到各團場的線路，月收入三千元。一路車一會進入瑪那斯縣境，一會又開到沙灣縣境內。他說兵團的地盤分散在各縣，因此得給各縣上稅，負擔重。

兵團每個團場構成一個相對完整的社會，團部相當於管制這個社會的政府。團部所在地一般是個農田和林帶包圍的城鎮，是團場中心。我

們先到一四八團團部。剛竣工不久的團部大樓令人驚訝，竟然是一棟四層高的歐式建築，有穹頂、拱門，裝飾著西方神話的浮雕，樓頂還立著兩尊歐洲騎馬武士雕像。東南沿海地區的暴發戶時興把自己家蓋成這種不倫不類的樣子，這邊官員沒能力在自己家實現暴發戶理想，就用公款蓋辦公樓來滿足。不過那辦公樓旁邊就是個糞坑式的骯髒廁所，臭味撲鼻，感覺相當滑稽。

在團部街上轉，和一個退休職工聊天。他是四川人，一九六〇年家鄉鬧饑荒時「自流」④ 來新疆。那時兵團缺人，來人就收，因此就當上了兵團職工。老漢今年已經八十一歲，看上去只像六十多歲。他在這邊娶妻生子。一個兒子原來是連隊的黨支部書記，另一個兒子是團部祕書，現在都去烏魯木齊賣藥了，已經置了房子和汽車。老漢去烏魯木齊兒子那住過幾次，總是過不慣，最終還是回來。他說烏魯木齊到處都是人，但跟自己都沒關係，這裡全是老朋友，每天一塊作作操，打打小麻將，日子好混，靠著每月八百元的退休金，過得不錯。

連隊特權者

跟調查組下到一四八團二營十一連。這種軍隊編制名不符實，所謂的「連」和內地的村沒什麼區別，只是人的流動性更大，或者應該叫移民村。

到連部聯繫時，有三個幹部正圍著切開的西瓜而坐。他們介紹十一連現有一百多戶人家，三、四百口人。第一代老職工全都退休，死的死，老的老，病的病，第二代人也是上學的上學、打工的打工，外出者占百分之二三十，用他們的話說：「留下的都是沒本事的」。

原來兵團那種集體化組織已經解體，現在主要是靠出租土地獲得收入。兵團如同一個最大的地主，前輩開墾出來的荒地變成了良田，後代

④「自流」是當地官方術語，指那些自己流浪來新疆而非有組織的移民。

靠吃地租過日子。一四八團有二百萬畝地，每畝年租金二百五十元，也就是每年坐收五個億，因此才能養活那麼多幹部和退休者，蓋起模樣滑稽的團部大樓。

租地大戶都是外來投資者，往往一租就是幾百畝，雇人耕作。連隊職工一般承包幾十畝自己耕作。跟地方農村承包土地簽三十年的合同不一樣，兵團的租地合同要一年一簽，因此權力在其中的作用很大。地方農村由村民選舉村委會，即使是走形式，對村幹部也有一些制約，兵團的連隊幹部則是自上而下任命。

兵團最基層的單位是連。連幹部在簽合同時可以決定給誰好地或不好的地，差別很大；還有決定用水的權力——先給誰用水，後給誰用水，差上兩天，收成就會很不同。所以連長都是當地一霸，也都相對富有，有不少撈外快、收賄賂的機會。連長、指導員、會計、水管員、農機員等，構成連隊的特權階層。

今日長工

離開連部進一家農戶。男主人本地出生。父親也是「九二五」（他用更簡化的稱呼——「老九」）。母親一九六五年從四川來新疆。他今年包了九十畝地，但是氣溫上不來，雪山的冰雪一直不化，這兒的灌溉全靠雪水，再有一個星期水不下來，棉花肯定大減產，今年就得賠本。這兩天溫度剛高起來，我們都嫌熱，他卻希望再熱，好讓雪山盡快融化。從父母到他這一代，已經在這幹了半個多世紀，住房仍然很小，不過畢竟是磚瓦房，而周圍多數是泥土房。他說這磚瓦房當年是兵團給從河南招的移民蓋的。那次來了十幾戶移民，兩年後都走了，現在只剩兩戶。我問移民為什麼待不下來？他回答不知道。雖說在一個連隊，人們彼此不來往，各過各的。

從十一連出來，路過二營營部。營部外面有幾個賣瓜賣菜的攤子，一些沒事人坐在那聊天。我也跟他們坐了一會兒。人們的話題幾乎都是

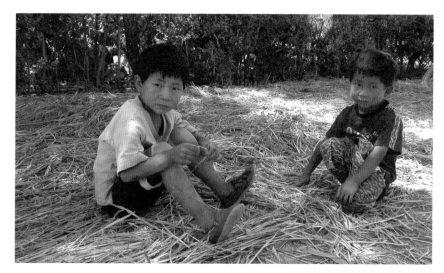

兵團農工的孩子

抱怨。一個兵團老職工說他每月只有五百元退休金。他同意今天生活比過去改善了，但強調不能因此就不看社會存在的問題，現在的問題比過去多得多。他懷念毛時代，說那時天津的中共高官劉子善和張青山貪汙幾萬元就被毛殺了，現在的幹部貪汙幾百萬卻不殺，叫什麼法律！他認爲二十多年的事實已經證明，眞正從鄧小平搞的改革開放中得好處的是官，不是百姓。

　　隨後我去離營部幾里地的十四連。在十四連村口和一個農工拉話。他一問三不知，什麼情況都不瞭解。倒不是裝的，因爲他自己對此也不好意思，向我解釋說這裡和在老家不一樣，人們一般待個二三年就走，彼此很少發生關係。看來兵團連隊已經不是過去那種共同體，不再有社區關係，倒像是莊園，除了少數連隊幹部和老職工充當莊園主的角色，其他人都是打工者，來此只爲掙錢，掙了錢就走。

　　「長工」這個詞過去只有在控訴舊社會剝削壓迫時才聽到，指的是給地主充當長期雇工的農村無產者。而今問這兒的農工在幹什麼，全都坦然地說給東家當「長工」。光是在十四連當長工的就有四、五十人。我問他們爲什麼不承包土地，自己種自己收，而是要給別人當長工呢？他們回答包地要交租金，還要投資買種籽、化肥、農藥等，用水和使用機械也要花錢。如果包的土地少，根本掙不到錢，多包又包不起，因此

只能給那些有錢多包地的大戶人家當長工。

家徒四壁的付毛個

進十四連村口第一家，有兩個半大小夥。大人下地幹活了。小夥說他家是九十年代初到這的甘肅移民。算起來十多年了，住的還是泥土房，沒有幾件傢俱，看上去很窮。不過兩個小夥都挺追求時尚，穿衣作派看上去像城鎮街上的小混混。他們說平時都待在團部，偶然才回家。我問他們幹農活嗎？回答「從來不」，言表流露不屑。

再到另一家，男主人名叫付毛個，一個媳婦，一個老媽。他家比剛才那家還窮，可以用家徒四壁形容。床是板子搭的，灶上有一口黑糊糊的鍋，其他什麼都沒有，連窗簾也是裝麵粉的纖維袋代替。

付毛個以前自己包地種，後來包不起了，給連長家當長工。幹活季節只有五個月，每月工資四百五十元。算一算，沒有休息日，一天幹十多個小時，每天十五元工資，平均每小時收入只有一元多，是北京保母的五分之一，勞動強度卻要大得多。連長去年包了三百畝地，雇了六個長工。所有花銷去掉後，淨掙兩萬多元，加上當連長的工資，一年也有一萬多元，收入是長工的十數倍。

付毛個反覆對我說連長是好人，不知道是發自真心這麼說，還是擔心我這個像幹部的人（他們認為城裡人都是幹部）和連長有關係，會把他的話轉告連長。

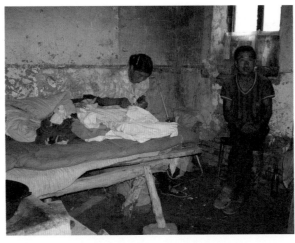
付毛個的家

付毛個去年生了一場病，把當長工掙的錢都花光了。說到這，付毛個的媽也插話進來，說她也有病，因為沒錢一直不能治。她說的甘肅土話我聽不太懂，於是她掀開衣服，可能說肚子有什麼毛病。她暴露出來的身體瘦骨嶙峋，乳房完全是平的，只有從乳頭看得出是女人。城裡那麼多人忙於減肥，這兒的人卻如此缺乏營養。付毛個的媽大概以為我發善心的話可能會給他們什麼好處，忙著給我搬座位、切西瓜，讓我心裡不是滋味。

一四八團如何多拿五億元

離開十四連回營部，中途在水渠邊休息，和一個乘涼人聊天。他是機械加工連的技術工人，狀況比農工好一些。但他對兵團也不滿，說市場收棉花不扣水雜（指棉花中的含水量和雜質），收購價是每公斤四元五角，兵團收棉花要扣百分之七水雜，收購價只給到三元五角。兵團每個連隊都把通外面的路設上卡子，不讓農工到市場賣棉花，只能賣給兵團。我算了一下，棉花平均畝產量二百五十公斤，靠這種強制徵收，每公斤兵團多拿一元錢，一四八團二百萬畝地，又有五億元到手了。

回到營部，在小飯館吃麵。幾個在飯館裡閒坐的當地人也說農工貧困的原因在兵團盤剝。承包耕地的租金是每畝二百五十元，加上其他費用，每畝地要投資七百元，還不算雇工花費。如果畝產棉花是二百五十公斤（在不受災的情況下），收購價被強行定在三元五，每畝只能收入八百七十五元，最後剩不下幾個錢。收成稍有不好就得賠本。

兵團仍然保留計劃經濟和準軍事化的管理體制，主要體現在承包者必須按兵團要求的品種進行種植，產品由團場統一收購。農工不得自行出售，只能接受兵團規定的不合理價格。這勢必使得農工不會安心。為了防止人員流失，兵團自行制定人身依附的措施，如不發職工該得的工資，等退休後當養老金給。同時給職工一些小便宜，如水電費相對低一些，有一定醫療待遇等，只要人離開，或者不承包土地，待遇就喪失。

要是沒有這些措施，肯定很多基層職工早就離開兵團了。

　　我獨自活動時間太長，到團部時發現調查組的車已經開走。好在趕上了最後一班回石河子的客車。在戈壁灘上行駛，燥熱的風從敞開的車窗撲進。戈壁灘上不時掠過一片片黃土墳丘，都是漢人的墳。有的墳前立塊小小水泥碑，更多的墳前什麼都沒有。離開故鄉來這裡的人們，異域土地成為最後歸宿，不免讓人惆悵。

戈壁灘上的「園林城市」

　　到石河子車站，有各種交通工具搶著拉客。我坐了一個殘疾人的三輪摩托，請他送我到他認為石河子最好看的地方。他把我送到市中心廣場。那是一片巨大綠地，襯映著幾棟現代化建築。廣場中心是兵團創始人王震的雕像。雕像前有一組音樂噴泉。夕陽下，晶瑩的水在音樂中舞蹈。這裡到處是水，噴灑著澆灌草坪和花卉。衣著光鮮的人們遊玩、漫步、照相或乘涼。從基層連隊突然來到這裡，反差巨大。那裡的農工在為水焦急，睡不著覺，晚一天灌溉都可能失去下一年的生存保證，這裡的水卻慷慨地澆在供兵團上層休息的綠地上。廣場上的人似乎沒人知道或關心下層疾苦，那一切跟他們沒關係。但這裡享受的一切，都是底層農工供養的啊。

　　石河子是兵團在戈壁荒原上從無到有造出的城市。看這個廣場，似乎體現著一種用高度反差證明兵團能力的衝動。戈壁灘不是沒水嗎？這裡就要充滿水！不是沒草嗎？這裡就搞一個全國最大的城中草地！石河子市政府門前有一塊碑，自豪地宣稱石河子獲得國家評比的「園林城市」稱號。的確，這座戈壁中的城市，比很多內地城市的綠化程度還高，遍佈花草樹木。然而這綠化的前提是消耗無數的水。搞這麼一個「園林城市」，不知有多少農田失去本可以獲得生命和收穫的水。古代的「一將功成萬骨枯」，在這裡變成「一城園林萬頃枯」。

　　除了「園林城市」，石河子還有「國家衛生城市」的稱號。街頭有

兵團城市——石河子

師部

團部

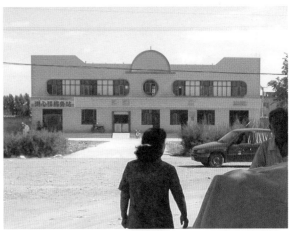

營部

連部

農工家

很多帶著「八不准監督執崗」袖標的人。那是各單位按照市政府要求派出的。我不知道「八不准」的具體內容是什麼，但是在那些戴袖標者的背後，似乎看到以大家長自居的政府在向每一個市民下令：「不准，不准，不准⋯⋯」

　　如果說「流沙上的大廈」是今日中國的寫照，兵團體現得最為典型。僅看石河子的中心廣場，每個人都會驚歎兵團奇蹟和發展的成功，越往上越輝煌，越有成績。然而下面卻是另一幅景象，越往下越貧窮、越衰敗、越人心渙散。兵團基層的根已經枯死，老職工沒有了，當年的信仰也蕩然無存。兵團第二代身在農村，卻不願務農，想方設法離開土地，幹活的人主要是新移民和所謂的「長工」，將來有點風吹草動，這些沒產沒業也沒組織約束的人，最可能的結果是一哄而散，兵團大廈就會隨之倒塌。

「兵團萬歲萬萬歲」

　　兵團之所以成為如今這種怪胎，在於其功能已經變成只是為了維持兩個集團——現任的權力集團和歷史遺留的退休集團，因而導致不順的體制、勉強的維持和尖銳的矛盾。

　　上世紀五、六十年代的兵團職工，在毛時代的艱苦環境幹了一輩子，只有很低收入，現在幾乎同時進入晚年（當年從軍隊同時轉業到兵團的人年齡差不多），造成兵團的退休職工數量非常龐大（二〇〇二年離退休人員達四十三萬[5]），每個團場的退休職工都占到在職職工一半以上，多的達到五分之四[6]。兵團當年沒有為他們的養老進行積累，但現在必須擔負他們的養老，於是只能對新一代農工進行盤剝。兵團的稅費遠高於地方，這是重要原因。兵團權力集團能把對農工的盤剝進行得

[5] 新疆生產建設兵團網站http://www.bingtuan.gov.cn/gaikuang/f_filelist_v.asp?p_index=251020&p_id=1671
[6] 如農七師一二三團，全團職工總數為五六七四人，離退休職工四五八六人。
　　（見新疆生產建設兵團農七師網站http://www.n7star.gov.cn/n7s-gk/tuanlian/123/zhuye.htm）

理直氣壯，維持計劃經濟的權力和法西斯式的管理方式，也往往以此爲說辭。

其實，如果沒有權力集團，退休集團並非太難解決。雖然包袱沉重，但是把兵團現有資產折價給新疆地方，或以招標方式進行處置，得到的收入應該夠很好地安置退休集團。權力集團就不一樣了。這個集團包括各級官員和機關工作人員，連帶他們家屬，構成數十萬之眾的「兵團上層」。一旦撤掉兵團，權力集團面對的不是安置問題，而是喪失權力的問題。地方政府已經有一套臃腫的官僚機構，無法再吸納另一套人馬。而失去權力就失去一貫威風，還有權力帶來的諸多好處，那是命根子，拚死也要保，所以權力集團最堅決地反對取消兵團。

他們放在表面的理由就是「反分裂」。新疆形勢被搞得越緊張，這種說法越會言之成理，兵團的存在就顯得越有必要。兵團官僚從上到下都把反分裂掛在嘴上，以此辯解一切。今天見到的一四八團十一連那幾個幹部，談到兵團經濟效益不好時說，再不好也得保留兵團，國家是讓兵團人守護新疆，哪怕天天睡覺也是做貢獻。與此一模一樣的說法，我從兵團高層官員嘴裡也聽過。

在有人問到兵團存在的必要性時，新疆生產建設兵團的司令員張慶黎這樣回答：「我估計罵兵團的就是壞人，罵兵團的就是西方敵對勢力，罵兵團的就是民族分裂勢力，好人是擁護的……只有壞人才仇恨兵團。新疆生產建設兵團還要存在多少年？……我可以這樣講，如果世界上還有敵對勢力，亡我之心不死，如果新疆還有民族分裂勢力在那裡胡鬧，還有宗教極端勢力胡鬧騰，兵團就會永遠存在下去，兵團應該萬歲萬萬歲。」[7]

什麼時候世界才沒有敵對勢力、民族分裂勢力和宗教極端勢力呢？要讓兵團的權力集團來判斷，永遠不會有那一天，於是兵團只能萬歲萬萬歲了。然而新疆問題的解決，歸根結柢離不開兵團問題的解決。從各種角度，兵團都是應該撤銷的，不可能讓它萬歲下去。解決這個問題，

⑦ 張慶黎二〇〇四年三月九日在中國官方網站人民網的「強國論壇」的談話。

最大障礙就在兵團的權力集團。這是新疆問題的主要病源之一。

二十二兵團遺址

八月四日。石河子。上午去石河子軍墾博物館。那是當年人稱「陶峙岳公館」的一棟平房建築。二十二兵團在石河子墾荒建設時期，作為高級將領辦公和居住的地方，這是最好的建築。據說房子還保持當年模樣，只是把房間變成了展室。

當年歸順共產黨的國民黨新疆部隊改編成解放軍二十二兵團，從開始擁有三個步兵師、兩個騎兵師，被逐步剝奪武裝，更換軍官，實施「政治改造」，到最後集體轉業，開荒種地。為了防範二十二兵團作亂，當時把它部署到石河子一帶，由解放軍嫡系的二軍和六軍部署在周邊，對它形成合圍。今天看，二十二兵團卻是因禍得福，它所在的中部地理條件最為優越，遠比周邊發展快，因此在新疆建設兵團中狀況最好。而當年看守他們的解放軍嫡系，處境則差很多。那些解放軍老戰士，今天為此忿忿不平。

博物館只有幾個小展室，就我一個參觀者。展品中一件女式軍棉衣給我留下印象，上面縫了個用紅綠藍三色毛線織的領子。那個時代女人的愛美之心只能用在這樣微小細節上。並列的還有一件皮大衣和一件軍襯衣，每個上面都有上百個補丁。

展覽中有一張登記表。登記者是河北人，家有水田三畝，旱田四畝，房屋七間，還開大車店，成分定的是貧農。另一張表上，一家六口人有十一畝地，房屋兩間，也是貧農。這樣來比，今日兵團的農工（包括大多數中國農民）也沒有超過那時的貧農。

陶峙岳文革期間寫的信也在展覽中。文筆與當時社會對毛澤東的態度沒什麼兩樣。陶參加過北伐、抗日，身經百戰，也算一代名將，可是在毛面前表現得那樣沒有自我，我不相信有過槍林彈雨赴湯蹈火經歷的一代梟雄，僅會出於恐懼變成這樣。讀那信令人感慨。

送老婆讓別人摟的「帕切諾夫」

中午去吃當地有名的「三十五連拌麵」。之所以叫這個名字，因為飯館老闆過去是三十五連的人。飯館不大，人很擁擠，但拌麵沒給我留下特別印象。邊吃邊和一當地人聊天。他在郵政系統工作。父親原來在內地老家當共產黨的「交通」（地下通訊員），共產黨掌權後便當了郵政局長。五十年代初借調到新疆，任務是幫助當地建立郵政，說好只幹三年，結果待了一輩子。先是在縣裡當郵政局長，一九六〇年調到石河子建立軍墾郵政。可以說石河子的郵政系統就是他父親創辦的。他之所以能到郵政系統工作，是因為父親的關係。郵政系統有很多本單位職工子弟，不僅郵政系統如此，這裡各行各業血緣關係都很緊密。

說到本地的職工下崗情況，他說石河子原來有三個以「八一」[8]命名的國家級企業——八一毛紡織廠、八一製糖廠和八一棉紡織廠，都是當年蘇聯援建的項目，曾經是石河子乃至整個兵團工業的支柱和驕傲，可是現在全垮了。大量下崗職工流散社會，生活艱難。因為行業的血緣關係，很多夫妻、甚至連孩子在同一個企業工作。企業一垮，全家下崗，收入來源一塊斷。有些夫妻雙下崗的家庭，為了謀生，男人傍晚騎腳踏車把老婆帶到夜總會去陪人跳舞，半夜再騎腳踏車去接。他說只有窮得實在沒辦法的人才會這樣做，否則誰會把自己的老婆讓別人摟呢？這邊把那種男人戲稱為「忍者神龜」，或是俄文名字「帕切諾夫」——「怕妻懦夫」的諧音。

不過他對石河子的城市建設顯得自豪，說是現在各團場都在修建文化廣場、音樂噴泉等。按過去的觀點，那屬於浪費，但是在今天形勢下卻屬必要，否則不會有人願意待在兵團，大家都要往外走，只有改善環境才能吸引人留下。不過這也是兵團上層集團創造自己享受環境的一種口實，因為所有改善環境的建設都在師部和團部，被上層集團享受。下面連隊是沒人管的，普通農工享受不到。結果連農工的孩子都被吸引到

[8] 一九二七年八月一日，共產黨策動南昌暴動，後來被定為解放軍的建軍日。共產黨執政後，很多與軍隊有關的單位都用「八一」命名。

團部去混，更沒人願意待在農村。

孔雀河邊的紅扇舞

八月五日。一夜火車。早晨到庫爾勒。庫爾勒有一條穿城而過的河——孔雀河，維吾爾語稱「昆其達里雅」。「昆其」是皮匠，「達里雅」指河流。「昆其」和漢語的「孔雀」發音相近，於是漢族人把這條河叫成了孔雀河，其實和孔雀扯不上關係。之所以維吾爾語叫皮匠河，是因為過去這裡集中著不少皮匠，從巴音布魯克草原收購畜皮，利用這條河的便利水源和庫爾勒的乾燥氣候加工皮革，製造皮鞋、皮衣、皮帽等。

庫爾勒現在要把穿城而過的孔雀河建成風景區。富有的塔里木油田是以庫爾勒為基地的，願意為此出錢。據說花了六、七個億，城內十公里孔雀河兩岸全部砌上花崗石護坡，立起不鏽鋼護欄，還建了好幾個公園。河岸鋪上花崗石對河流生態的不利影響先不說，對孩子游泳倒是方便許多。幾個十多歲的男孩一絲不掛，一會跳進水，一會爬上岸，鬧得不亦樂乎，全然不把旁邊「水深二十米」的警示牌放在眼裡。

一個文靜的中學生坐在河邊看水。聊天得知，他剛考上新疆農業大學電腦專業，開學前來庫爾勒玩。他爸原來是四川三台縣的獸醫，一九九六年透過關係到新疆巴楚縣當警察，在巴楚安了家。一個獸醫換個地方就能變成警察，大概只有新疆辦得到。他爸後來不幹警察了，自己開商店。這個中學生在麥蓋提縣的兵團中學上學，因為那裡教育品質好。學校裡有維族同學，和漢族同學的關係還不錯。但是言語中他看不起維族同學，說他們不願意上學，學校得派車去接他們，沒幾天又不來了等等。

下午在庫爾勒市裡轉，幾乎全是新建築，沒有任何新疆特色，尤其是油田蓋的大樓，一副財大氣粗模樣。街上百分之九十五以上都是漢人，但是掃大街的清潔工卻全是維吾爾人。市中心廣場有很多休閒居民，散步的、玩鳥的、健身的無一不是漢族。維吾爾人只有打掃衛生的

女工。其中一群漢族退休婦女手拿紅扇隨音樂跳舞，一個維族女工清掃到她們附近，奮力地揮舞笤帚，掃得灰塵飛揚。那些漢族婦女只好閃到一旁暫時不跳。我仔細看這場面，無法判斷維族女工是否故意這樣做。

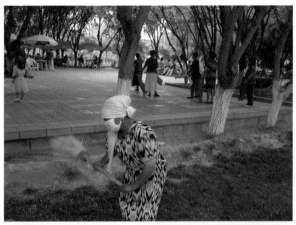

庫爾勒市中心廣場的勞動者與休閒者。

庫爾勒大街兩側的建築和門面看著嶄新，鋪張粉飾，但是稍微往裡走，背後往往就看到一片破爛，如同另一個世界。中國大部分城市都是如此，美其名曰「形象工程」，也算一種「中國特色」。

孔雀河邊玩水的男孩。

李鵬[9]的題詞——「把庫爾勒建設成石油新型城市」被高高豎在市中心一棟大樓上。這話明顯不通順，卻被放在最醒目的位置，讓庫爾勒人民天天看，只因為是李鵬所寫，不通也得指鹿為馬。

一個複印店門口貼著公安局通告，要求任何組織和個人發現國家祕密安全受到危害，都要及時報告，否則追究刑事責任。通告上還有誰經營誰負責的字樣，以及責任承擔者的簽字。這使我想到上次在新疆被捕前，就是因為擔心這種情況才託人在辦公室複印文件，結果給複印者帶

⑨ 李鵬，一九八八年至一九九八年的中國政府總理。

來麻煩。但如果不是找熟人，可能我一出複印店就會被捕了。

即將屬於王書記女婿的計程車

八月六日，從庫爾勒上火車。對面座位是一個甘肅年輕男人，做馬鈴薯生意，到舅舅家參加表哥的婚禮。他的甘肅家族不少人都在這邊做事。他說前些年馬鈴薯生意好，最多一年掙到過十六萬五千元，今年時間過去大半，才掙了七八千，也就剛夠電話費，生意越來越不好做。

下午六點火車到阿克蘇。進城路上，計程車司機說他的營運執照馬上到期，但是政府不再給辦。今後阿克蘇的計程車都歸王樂泉女婿的公司，想開計程車只能給那公司打工。車由公司提供，司機交二萬元押金，然後一切營運費用自己出，每年上交公司五萬元，剩下的才是收入，五年後車歸司機。司機罵那簡直是空手套白狼，公司提供的車用不著公司拿錢，有權力，銀行自然會給貸款，王樂泉女婿其實就是坐地收錢。不用說壟斷整個阿克蘇的計程車，有一千輛計程車歸到他名下，一年也收五千萬。五年後車差不多快報廢了，要那麼一個車有什麼意思？等於五年辛苦掙的錢都被公司拿走，因此司機決定不幹了。

計程車司機對王樂泉特別有意見，說新疆的電線桿都要從山東進，難道我們新疆連水泥桿都做不出嗎？新疆人都知道王樂泉的老家是山東，司機明顯是指王樂泉給老家撈好處。他可能只是道聽途說和想當然，但看得出民間怨氣。

問到阿克蘇的漢族和維族關係如何，司機立刻大罵維族。說維族人在街上故意踩你的腳，然後說你踩了他，跟你打架，勒索錢。他說這裡漢族和維族根本不來往。因為到了我該下車的地方，這個話題沒來得及多說。

見到穆合塔爾

經過幾天觀察，確定我沒被跟蹤，決定和穆合塔爾見面。但是要避開去他家，我們約定在阿克蘇見。按照電話裡說的，我先到了約定地點——一個飯館門口。那裡是維族區。穆合塔爾還在趕往阿克蘇的路上。我坐在飯館門口的凳子上看街景。半小時後穆合塔爾從夕陽方向走過來，陽光晃得我看不出他，他已經重重抓住了我的手。

這是離開看守所我們第一次見面。在監獄他就顯得比實際年齡大，那時他瘦，現在胖了許多，顯得比原來魁梧。一般從監獄出來的人都會發胖，因為要補償監獄的營養不良，吃得多。發胖使他看上去比實際年齡更大，甚至已經有些滄桑感。

我離開看守所不久，穆合塔爾被法庭判刑三年。他雖然不認罪，但選擇了不上訴，因為上訴沒有意義，不會改變結果。他不忍心讓家人繼續為他奔波，加上已經在看守所關了一年多，等於刑期快過一半，剩下的日子忍忍就過去了。他已經厭倦在看守所無窮盡的等待，要上訴就得繼續等，不如到正式監獄去服刑。畢竟那裡人多，每天出去勞動，不會太悶，還能觀察另一個世界。

穆合塔爾服刑是在烏魯木齊監獄，那裡的維族犯人百分之九十以上是政治犯。全新疆的政治犯都集中在烏魯木齊監獄，據說從盛世才時代就是這樣。按他的感覺，監獄比看守所好，正規化，吃得飽。最主要的還是心理安定，知道什麼時候這種日子會結束，過一天就少一天，每天數著日子就有希望，而不像在看守所只能面對未知，天天焦慮。看守所的日子遙遙無期，監獄的日子卻似乎過得很快。

我記得穆合塔爾在看守所時頭疼嚴重，有時疼得受不了，就是因為長期焦慮造成的。那時他在頭疼中經常看女朋友的照片，到監獄後頭疼好了。但是從監獄裡出來時，女朋友已經離他而去。他現在仍然是單身一人。我們重新見面，沒有交談太多監獄生活。那種日子並不值得太多懷念。他雖刑滿釋放，但還不是完全自由，警察時常要找他詢問和訓

話，出遠門也必須報告。對我們兩個見面是否會被注意，我們都不得而知。雖然朋友見面不犯法，但我們還是像做特工一樣，選擇他家以外的城市祕密接頭，打電話也是用街上的公共電話。

馬克思、列寧的鬍子沒耽誤他們做事情

穆合塔爾帶我坐計程車看阿克蘇市容。跟中國其他地方一樣，到處都在大拆大建。很多街邊的房子上面都寫著大大的「拆」字。原本維族多數住在城中心，現在搞開發，被從城中心的黃金地帶遷出。付給維族人的遷移費每平方米三、四百元，而開發商蓋的新房子每平方米要賣一千幾百元。維族人買不起，只好到城外自己蓋房子。因此在阿克蘇城外形成了一大片維族新區，人越聚越多。房子是新的，卻是單調簡陋，沒有學校醫院，也沒有好的商店等，甚至沒有上下水，用壓井打水，汙水則是滿街潑灑。

郊區農田很多都包給了漢族菜農，修建起成片暖棚。旁邊蓋著一棟棟中國北方農村的漢式平房。

吃飯時穆合塔爾一個朋友G也在。問起來，阿克蘇人似乎都知道王樂泉女婿辦計程車公司的事。G說不僅維族人不喜歡王樂泉，新疆漢人也一樣。阿克蘇等於是王家小金庫。他們怕在烏魯木齊搞腐敗引人注意，名聲不好，阿克蘇偏遠，既能避人耳目，又有錢撈。說起官場腐敗，都說新疆的腐敗沒法治，即使中央知道新疆官員腐敗，考慮一旦暴露會被少數民族當作反對漢官的理由，影響穩定，也就只好包庇下來，不進行查處，只求「以無事為大事」。跟新疆的穩定相比，腐敗是小事。中央找到一個能把新疆管住的人不容易。王樂泉在新疆經營十多年，已經成了又一個王震、王恩茂[⑩]一類的新疆王，因此尤其要保護。

上行下效，腐敗在新疆是普遍現象。G說阿克蘇的所有建設項目都

⑩ 王恩茂(一九一三至二〇〇一年)，長期作為王震的副手。中共進入新疆後，主管南疆政務。後擔任中共新疆委員會書記，新疆軍區司令員，兵團政委等職。

是透過一個副市長，那人有自己的建築公司，好項目都給自己，等於簽合同的甲方乙方都是他，自己跟自己簽。市政建設不斷重複地拆和建，因為只有花錢才能帶來撈錢機會，所以總是巧立名目上工程。

G在學校工作，上唇留一撇小鬍子。學校書記找他談話，說留鬍子是宗教信仰的標誌，要他刮掉。他反問說馬克思、列寧都有鬍子，也沒有耽誤他們好好地做事情，為什麼要我刮？因為穆斯林有男人留鬍子的風俗，新疆就要求所有公職人員不許留鬍子。這種行為和當年滿人逼漢人留辮子性質上沒有兩樣，今天還做這種事，實在匪夷所思。

G的學校，漢族占教工的三分之一，可是各級當權者漢族占三分之二。在學校裡，維族教師被要求通過漢語考試，否則不能上崗。漢族教師卻不考維語。G問這是為什麼？既然是維吾爾族自治區，維語和漢語地位同等，都是官方語言，只考一種語言合理嗎？有一次他看一份漢語文件，理解得不好，漢族主任便說他沒有好好學中文。他反問主任為什麼不學維文？主任回答他學英文，學的是先進語言。G說你的意思是維語落後嗎？主任自知失言，匆忙離開。但這就是他們的真實想法。跟這些人在一起，民族關係怎麼會好？學校曾經有七十多名維族教師狀告學校書記，上面派工作組下來調查，最後的結論是書記沒問題，告狀是因為民族情緒。做出這種結論的根據，就是參與告狀的都是維族。結果書記照樣掌權。

維吾爾人的政治笑話

中國是由各級中共書記執掌實權，新疆也是一樣。因此新疆各級中共書記都是漢族，維族或其他少數民族只能擔當行政職務。然而一些重要的業務部門，如公安局、國安局、財政局等，業務性強，必須局長掌實權，結果那些部門就變成漢族當局長，維族當書記，反正實權都得是在漢族手裡。這不明明白白顯示，維族只是擺設，無論如何也不能給權力嗎？

穆合塔爾說維吾爾人中流傳一個政治笑話，當年李鵬還在臺上時，管理經濟遇到了困難，去請趙紫陽復出繼續爲黨工作，趙問讓我擔任什麼職務，李說管經濟的副總理，趙立刻拒絕說，我又不是維族！這笑話就是諷刺不讓維族掌實權的狀況。穆合塔爾說，上海人到北京去當官你們都要罵「上海幫」，新疆實權都被漢人把持，當地民族怎麼會滿意？

雖然九一一發生在美國，跟新疆沒有關係，但是九一一之後當局對當地民族的壓制卻加重很多。以前至少還顧點面子，說話辦事講一點策略，九一一後則是什麼都不在乎了，一點小事就可以翻臉，愛幹不幹，不幹滾蛋，不服就收拾你。根本不再顧忌少數民族。G說九一一以前我們還可以提意見，現在不能了，嘴不能說話，手不能寫文章表達不滿，連耳朵也要管，每次開會都說不許聽外國電臺，把我們全部管死了。

吃完飯穆合塔爾拉我去夜市吃烤羊腰喝啤酒。算時間，當年跟我們在一個牢房的「陳叔」也該出來了。他被控受賄六萬元，判了六年。當時他常跟我們憤憤不平地解釋那六萬元只是朋友送的禮，因爲新疆高層爲了表現反腐敗政績，指定要抓一個副廳級腐敗典型，他就是那個被完成的指標。我離開看守所後曾爲他傳過話，他要他妻子在外面爲他活動保外就醫。他妻子在電話裡恨恨地罵他太天眞，被人賣了都不知道。現在我早忘了他家電話號碼，穆合塔爾竟然還記得。我對他的記憶力驚訝不已。在烤肉攤旁邊的公用電話，一撥正好是「陳叔」接聽。我原以爲他會很高興，因爲在牢房時他總說出去後我們要在一起吃什麼，這回當我們告訴他正在吃烤羊腰時，他只是哼哼哈哈，聽得出完全不想再跟我們沾邊，恨不得馬上放電話，於是我們也就掃興地結束了通話。

從夜市出來去網咖。開機第一個畫面是個警察頭像，警告不得在網上發表民族分裂的言論。

新疆多雨是好事嗎

八月七日。早起下雨，感覺天氣有點冷。街上積了很多水，上車都

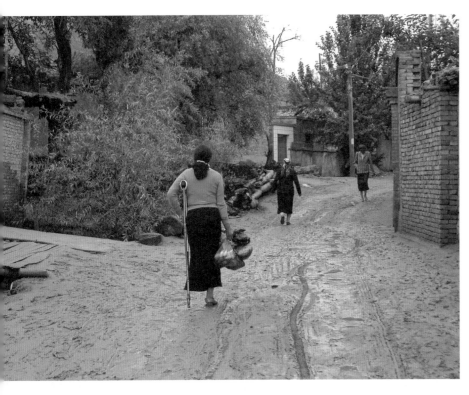

阿克蘇變得多
雨，小巷的路
面泥濘

不方便。坐公共汽車去溫宿。路上和鄰座一個幹部模樣的漢人聊天。他
說阿克蘇近年生態變化很大，快成了南方那種多雨氣候。他認爲變化原
因是開墾和綠化的增加。我倒不認爲只要開墾和綠化就能下雨，如果那
麼簡單，氣候就太好控制了，應該還是全球生態變化的影響。我問在乾
旱的新疆下雨多應該是好事吧？他說那不見得，比如現在棉花正在開
桃，雨水一灌進去，棉桃就會變黃，棉花等級隨之下降。還有在玉米抽
穗季節，雨下多了會影響授粉，也不利。

　　當年的生產建設兵團的政委張仲瀚認爲新疆氣候特別有利於農作
物，就在於冬天雪多，夏天雨少。雪多能夠供給地裡充分的水，加上雪
山如同水庫，天暖後隨著氣溫升高，融雪分批下來，保證水的持續供
應，而新疆夏天雨少，正好保證有充分日照，適於作物生長，所以新疆
的棉花、番茄、各種瓜果都長得特別好。如果氣候變化，是福是禍就難
說了。

民族中學牆上的文字

穆合塔爾的朋友住在一個中學院裡。已經放暑假，校園沒有學生。穆合塔爾去找朋友時，我樓上樓下看那些無人教室。每個教室牆上都貼著各種圖——有中國地圖，鄧小平像，毛澤東和庫爾班大叔握手，還有馬恩列斯的頭像、魯迅和雷鋒肖像。圖上文字都是維文。不同教室的圖不全一樣，但黑板上方的中國國旗，每個教室一定有。

穆合塔爾來時，我請他翻譯牆上寫的維文標語。他的翻譯是「我們要愛護各民族人民的同心和呼吸」，估計漢文原話應該是「珍惜各民族人民同呼吸共命運的團結」。

每個教室前方掛著數個鏡框，裡面鑲著列印的維文，有漢字標題，分別是「加強民族團結的條約」，「學生對國旗的誓言」和「學生言行十不准」。

穆合塔爾翻譯「加強民族團結的條約」大意如下：

一、努力學習宣傳馬克思主義的民族理論，黨的的民族政策、宗教政策，中央的七號文件；認識到對新疆穩定的最大危害就是民族分裂活動和非法宗教活動，因此要堅決反對；

二、堅持民族團結、平等、共同發展的原則，互相信任、學習、尊重和幫助，堅持兩個離不開[11]，不說對民族團結不利的話，不做對民族團結不利的活動；

三、在漢人和漢族學生集中的地方，要加強交流、團結，推進互相的理解和工作；

四、加強學習漢語、提高漢語水平；

五、加強學校內的民族團結活動，對民族團結的好事要表揚，對破壞民族團結的要批評。

[11] 中國當局的宣傳口號：少數民族離不開漢族，漢族離不開少數民族。

「學生對國旗的誓言」大意是：

　　我們是國家的未來和希望，我們要高舉鄧小平理論的偉大旗幟，堅持民族團結，不參與各種宗教活動，反對迷信，相信科學，熱愛國家，熱愛人民，熱愛中國共產黨，努力學習，天天向上，爲振興中華而努力學習。

「學生言行十不准」的大意是：

一、不准說和做對民族團結不利的話和事；
二、不准說對國家統一不利的話；
三、不拒絕接受馬列主義的無神論；
四、不信教、不看宗教書、不參與宗教活動和封建迷信活動；
五、不參與民族分裂活動；
六、不能看和宣傳封建迷信的材料；
七、不能穿有宗教特色的衣服，做宗教特色的動作；
八、不能抄作業，不能作弊，不能撒謊；
九、不遲到早退，不無理由地曠課；
十、遵守法律法規。

　　這十條「學生守則」中，居然有七條是關於宗教和民族問題的，給人的感覺是所有中學生都隨時可能搞民族分裂和非法宗教活動。

製造了兩代文盲

　　中午在一個維族餐館吃青椒番茄烤包子、鴿子湯，還有抓飯。電視機在放維族歌舞的VCD。穆合塔爾和他的朋友能認出其中每個歌舞者，說出這個人那個人的故事，因爲那些唱歌跳舞者都是本地歌舞團的人。

從VCD打出的字幕談起維吾爾文字。傳統維文是從右向左寫，而物理、數學、化學公式和演算，以及外文內容都是從左向右寫，二者放在一起比較彆扭。傳統的豎排中文也有同樣問題，因此後來改成了橫排書寫。一九六二年做過一次維文改革，用拼音字母代替傳統維文字母，改成從左向右寫，就是為了解決這個問題。但是八十年代初新疆民族意識回升，重新恢復了老文字。這種來回變化製造了兩代文盲。實行新文字時，原本認得老文字的人成了文盲，看不懂報紙，不認識招牌。等恢復老文字，文革期間上學的一代又成了文盲。現在有人又覺得新文字比較適應電腦，更適應時代。但是再改又會再製造一代文盲。這種經驗讓人看到，事關千萬人的決定必須慎之又慎，否則會造成多麼廣泛的後果。

不過按穆合塔爾的說法，兩種文字形式上差別雖大，本質卻是相通的，如果認真學，幾個月就可以從一種文字轉換到另一種文字。只是人有惰性，很多人沒完成這種轉換。尤其是文革成長的一代人，不認識老文字的很多。他們現在大部分下崗，生活艱難。有人想考個駕駛執照，多份謀生技能，就是因為不會使用老文字，無法參加理論考試而難以通過。

穆斯林墓地的醜陋瓷磚

下午我去看溫宿的穆斯林墓地。墓地很大，據說有幾百年歷史，延伸十多公里，看不到頭。我讓穆合塔爾和他的朋友去辦事，不要陪我，我自己轉就可以。我想獨自感受墓地意境。但是穆合塔爾不放心，說其他維吾爾人看到一個漢人在墓地瞎逛，不知道我要幹什麼，說不定會找麻煩，有他在會安全些。看到墓地牆根有一攤大便，穆合塔爾說肯定是漢人所為。在維吾爾人來看，不信神的漢人沒有敬畏心，才會這樣做。

有些墳墓修得很大，寬闊的穹窿，高高的門牆。見我拍照，穆合塔爾告訴我不要把那些墓當成代表，因為那樣的墓並不符合伊斯蘭思想。

伊斯蘭教認爲人死後只應白布裹屍埋入黃土，埋葬後被風吹得沒痕跡才是最對。之所以有人會修造這麼大的墓，穆合塔爾認爲是受佛教影響。

溫宿穆斯林墓地的「與時俱進」

雨下得多，墓地泥濘。黃土修造的墓很多被雨水澆得變了形。傳統老墓都是用黃土修造，一些貴族陵墓會在外表貼上維族傳統手工瓷磚，有非常美麗的顏色和圖案。但是在這個墓地裡，一些新墓在外表貼上工業化

莎車墓地傳統老墓上的維吾爾手工瓷磚

生產的白瓷磚，顯得刺眼和不協調。我猜測氣候變化下雨增加，貼這種瓷磚是爲了防止墓被雨水浸泡坍塌。所過之處，的確不少老墓已被雨水損毀。

看到遠處正在進行葬禮，我想走近觀看，穆合塔爾不讓，只好作罷。穆合塔爾指給我看一塊墓碑，葬在那墓中的老人，壽命是從一八八一年到一九九六年，算來活了一百一十五歲。維族有很多特別長壽的老人。

穆合塔爾的朋友是個汽車駕駛教練。我們去他家喝馬奶子。馬奶子味道獨特，據說對身體有諸多好處。現在價格漲得很高，因爲漢人也要

吃。城裡已經買不到真的。教練家之所以有，是因為跟他學車的學員有山裡人，送給他的。教練老婆在家，不怎麼理我們。穆合塔爾告訴我她是教練第三個老婆。教練第二個老婆是個漢人，教練父母死活不同意，最後只好離婚。

教練說維族學員理論考試差，路考表現好，漢族學員正相反。維族學員不愛看書，但善於動手。教練對毛澤東評價高，說那時候大家都一樣，現在變了，有錢人的娃娃一畢業就有工資，沒錢人的娃娃同樣畢業，但是得去當老百姓。他所說的有工資，意思就是有鐵飯碗，能在國家單位工作。這裡的人仍然把吃官飯當作最好的出路。

前警察向我透露的祕密

八月八日，和穆合塔爾告別。他送我上了去喀什的火車，然後回庫車。我們擁抱告別，約定不久再見。

座位對面是個新疆出生的漢人，原來當警察，現在自己做生意。他父母是山東人，退休後在青島買了房子，住了一年又回來了，因為子女都在這邊，老人沒人照顧不行。三個子女原來協商派一個去青島照顧老人，結果誰也不去，因為每個人的社會關係、能做的事情都在這邊，到青島一切都得從頭開始，沒有前途。

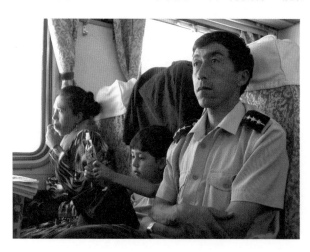

剛剛跟漢族無賴吵完架的上尉

他說喀什正在拆毀維族老街區，真實目的不往外說，其實主要是為了便於控制。老街如迷宮一樣，維吾爾人犯了事跑進老街，一萬個警察也

找不到。現在把老街拆掉，都搬進樓房，有事把每座樓一封，誰也跑不掉。他說維族官員內心都是分裂分子。警察抓了維族人，態度凶一點，維族副局長（維族只能當副局長）就會不願意。抓捕疆獨分子的時候，別看他們平時男女之間挺封建，真要把男的抓走了，女的就哭著摟抱男的，發誓無論他在監獄多久都會等，可就是沒人出來制止，任憑他們囂張，足以見到維族警察的內心。

這位前警察對維族充滿殖民者的輕蔑。說當年汽車開進新疆，從未見過汽車的維族人拿出草來放在車前，把汽車當作牛馬一類牲畜來餵。提到漢人皆知的香妃，他說哪是什麼香，是因為皇帝聞了太多香味，從未聞過維族身上的味，於是就成了香妃。

他隨後講的兩個故事更是反映殖民者心態。一個故事有關盛世才。前警察先告訴我他老丈人當過盛世才的營長，以加強真實性。故事說一個漢人在街上手提大肉（西北人對豬肉的稱呼）蹭到了維吾爾人的大衣，那維吾爾人說沾了豬油的大衣不能再穿，漢人必須給他換新大衣。這事鬧到了盛世才那裡，盛世才當場裁斷漢人給維吾爾人買新大衣。等維吾爾人高高興興出門，盛讓士兵跟出去往他腦袋上抹豬油。維吾爾人氣得又回來告狀，盛世才說既然衣服髒了換衣服，腦袋髒了就得換腦袋。前警察說到這哈哈大笑，稱讚盛世才為了鎮住維族人，殺光了三個村莊。我問他講的是不是民間故事？他說老丈人親自參與，絕對真實。

警察講的另一個故事是關於王震的。漢人到新疆後，對維吾爾人在平時存水的澇壩（水塘）裡洗澡有意見，因為人吃的也是那水，便告狀到王震。王震問維吾爾人時，維吾爾人說水是活的，打三個滾髒東西就沒有了。王震便叫人接驢尿讓維吾爾人喝，說驢撒尿打的滾更多，應該更乾淨，不喝下去就槍斃。這種故事雖然純屬傳說，但是當地漢族講起來總是津津樂道。那警察炫耀道，不管新疆出什麼事，只要王震一來就能擺平。在他心目中，不管是國民黨的盛世才，還是共產黨的王震，只要對維吾爾人殘暴，就是好樣的。

維族軍官和漢族無賴在火車上爭吵

火車到巴楚，一些人下車了，空出座位。一個到喀什搞傳銷的漢人立刻占了整條三人座，躺下裝睡覺。巴楚新上車的人多，有些人找不到座位，那漢人一直裝睡不起。一個上尉軍銜的維族軍人帶著老婆孩子，轉了好幾圈沒有座位，便撥那人請他讓座。那人沒法繼續裝睡，卻不讓座，和軍人發生爭吵，很凶的樣子。其他一些維族乘客幫上尉說話，那人還是混不講理，很讓人討厭。我相信如果在十年前，他一定會挨打（我當然不同情），現在真是發生了變化，維吾爾人收斂了很多，漢人則囂張了很多。後來雖然被勸開，上尉一家坐下了，但是可想而知，上尉心裡會長久不舒服。很難讓他不把那人和漢人整體聯繫在一起，進而想到在他們的家鄉外來者為何會這樣不講理。而他漂亮的小男孩，也會留下漢人蠻不講理的凶惡形象，長大後要把醜惡的漢人趕出家園。

大處鎮壓，小處放縱的民族政策

火車到喀什晚點一個半小時。見到小杜，帶我去維族餐廳吃飯，想請我喝啤酒，飯店卻不賣，也不允許喝，而且對問酒表示反感，弄得小杜很沒面子。小杜是喀什出生的漢族女孩，言談中也蔑視維吾爾人。她說跟維吾爾人基本不來往，他們素質太差。我請她舉例，她說維族人到機關辦事，明明有衛生間不用，卻在走廊或樓道撒尿；明明是禁煙的地方，他們就是抽煙，不聽制止；給等待者坐的沙發，他們會躺在上面不讓別人坐。這使我想起剛在火車上見到的爭吵，卻是漢人躺著不讓別人坐。小杜跟火車上見到的前警察一樣，說現在喀什正在進行的城市改造，目的是把維族放得遠一些，和漢族隔開。

當局目前實行的民族政策，是政治上管得很緊，嚴厲鎮壓，而為了體現對少數民族的照顧，平衡政治上的強力鎮壓，在民事方面管得較

鬆，甚至採取姑息態度。這種大處鎮壓、小處放縱的民族政策，其實會導致最不好的結果。政治鎮壓造成的民族對立，不會因為民事上的照顧減少，反而使得少數民族被政治鎮壓形成的挫折和怨氣，正好藉小處發洩。譬如小杜說的維吾爾人不上衛生間而要在樓道撒尿，是因為「素質低下」，還是因為要表達不滿呢？當這種發洩因為有少數民族身分被縱容，則會模糊社會的法治概念，似乎對少數民族有另一套法律標準，反過來使漢族反感，又會進一步加劇民族對立。最後沒有一方滿意，少數民族認為自己的權利不如漢人，漢人則認為少數民族有更多特權，受更多放縱。

一位網路上的讀者給我寫過這樣的信：「近年來，在京藏人商販從無到有，從地下通道、人行天橋堂而皇之的移師街道，甚至在長安街兩側、使館區安營紮寨。城管隊員巡查時，其他流動商販驚慌失措、倉皇躲避，藏人商販卻安然自若，甚至手頭的生意也不耽誤。為什麼城管隊員會熟視無睹，肯定有來自上級的指示，可以給藏人商販法外開恩。在京藏人商販能夠享受這麼一種超公民待遇，其實也在不斷侵蝕本來就極其淡薄的法治氛圍，親眼所見的公民由衷感受到法律的虛無。政府的政治考量永遠是壓倒法治，『依法治國』屢屢成為無稽之談。」

這似乎是一種荒唐，被少數民族視為壓迫者的漢人，卻在為少數民族的「超公民待遇」不滿。

正在被拆的喀什老城

旅館後面就是喀什老城。站在旅館樓頂俯瞰老城，一望無際的土房平頂相互銜接，曲折街道密如蛛網，綠色植物從天井似的庭院伸出，看上去極不規則，卻又是非常完整的一體。最能反映這種一體性的是，個別新建築立在老城中會顯得特別扎眼，視覺上讓人感覺難以忍受，強烈地破壞和諧，可以說明老城的整體性有多強。

在黃昏光線中進入老城。許多房子都有百年以上歷史。老城千迴百

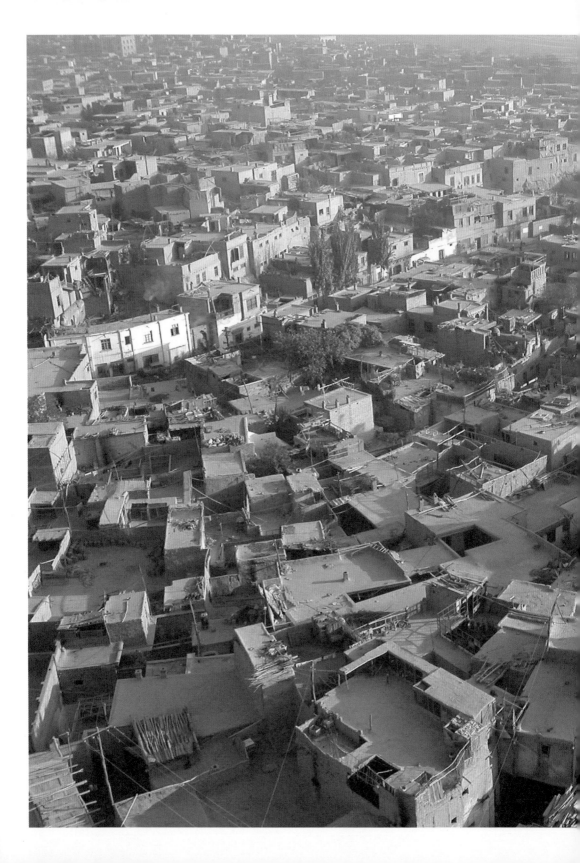

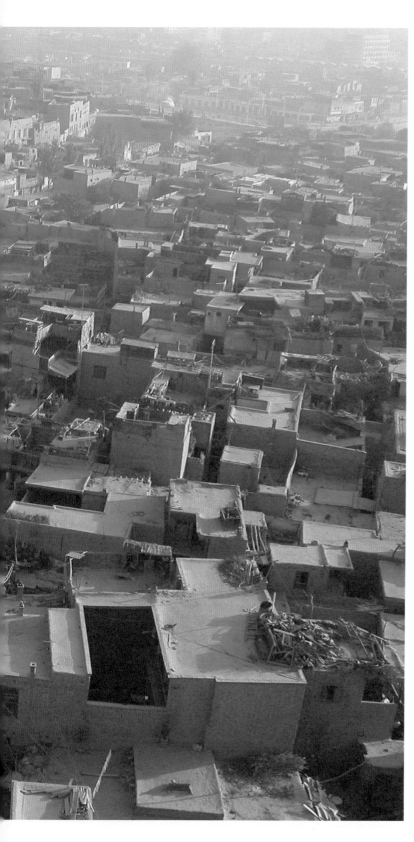

喀什老城俯瞰

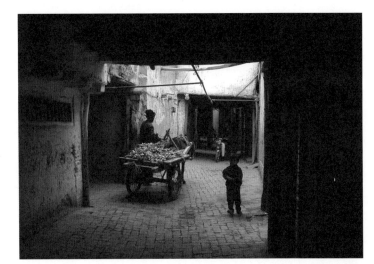

喀什老城裡的賣菜人

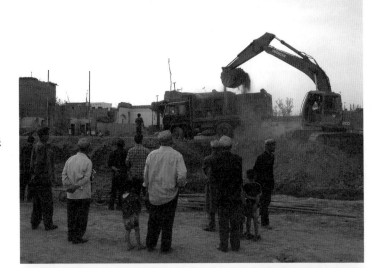

目睹房屋被拆的喀什居民

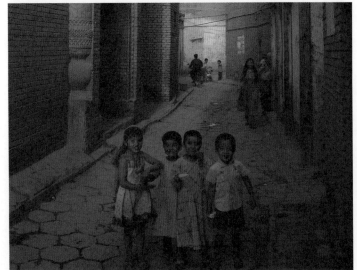

喀什老城裡的孩子

轉，幾乎每個角度都是一幅畫，這種錯落有致只有在歷史的多樣化中形成。我覺得要拆毀老城——把如此豐富的人類狀態裝進千篇一律的樓房簡直是罪過，因爲歷史不可複製，尤其是具有多樣化的歷史，失去便永無再現。

艾提尕爾清眞寺旁正在拆毀一片老房屋。挖掘機、推土機、重型卡車，各種機器的吼叫此起彼伏，灰塵遮天蔽日，太陽都變了顏色。施工的是漢人民工。已經有一大片老房子被推平。正在拆的房子暴露出內部，能看到原本貼在牆上的圖畫。幾個小孩跑進廢墟中，試圖撿點什麼。一群當地居民默默站立，看著他們的房屋如何被夷爲平地。他們頭戴維族小帽的背影如同雕塑。我不知道他們心裡在想什麼，是在惋惜祖輩的老屋，還是在憧憬未來的新居？

工地旁矗立著題爲「喀什市老城區改造二號安置小區」的廣告牌，是中共喀什市委和喀什市政府所立，上面寫著自我標榜的「德政工程，得民心工程」，介紹小區可以遷入二千七百五十戶，享受政府拆遷安置最優惠房價。廣告牌上畫出未來小區的模樣，其中六層樓的建築最多。按工程規定六層樓無須裝電梯，但維吾爾家庭一般都有老人，每天爬樓對他們顯然是問題。在老城區，老人坐在家門口就可以和左鄰右舍聊天，婦女們也在門外編織縫補，形成交往密切的社區。住進樓房後，老年人的交往增加困難，精神生活會受影響。雖然樓房增加了公用暖氣，有上下水，但這種物質的方便能不能抵消精神生活的損失？

和古麗娜下鄉

八月九日。坐車去疏勒。疏勒縣距喀什市只有七公里，屬於喀什地區，但歷史上疏勒在先。兩千年前這一帶是疏勒國所在地，直到西元十世紀喀喇汗王朝建立後，才出現喀什噶爾之稱。喀什是近代人對喀什噶爾的簡稱。清朝在新疆建省後，疏勒被當地維吾爾人稱爲新城，主要是漢人居住。民國時成爲疏勒縣。現在的疏勒是南疆軍區所在地。縣城內

鄉村教師古麗娜

最窮的人家

很大一部分都和軍隊有關。

古麗娜在疏勒客車站接我。她是個美麗、文雅的維族女孩，民考漢，從小上疏勒駐軍子女學校，漢語發音非常標準。有意思的是，她身上甚至有我熟悉的感覺。我小學是在東北的吉林上軍隊子女學校，時間相差這麼多，空間相距這麼遠，背景如此不同，到底有什麼東西是通的呢？

到古麗娜家坐了一會。她父母是縣裡幹部，家住平房，有院子。隨後她帶我去趕塔孜洪鄉的巴扎。一個名叫艾力江的小夥子陪我們。每個鄉都有巴扎天——相當於內地的趕集日。今天是塔孜洪鄉的巴扎天。巴扎是個給人印象豐富的地方，形形色色的人物形象，各種鄉村交易物品，地方特色的飲食，以及城市早已見不到的手藝——打鐵、剃頭、磨刀等，可以拍不少照片。

我提出想看普通人家生活。古麗娜和艾力江認為我要訪貧問苦，專門問了村裡人，帶我去了最窮的一家。在那家看到一位老婦，一個男子，還有一個蒙在襁褓中的嬰兒睡在兩棵樹之間的自製吊床上。據說男子是老婦兒子，但看上去跟他媽差不多老。那嬰兒是什麼關係我就搞不清了。的確是很窮的一家。母子倆衣服骯髒，都打赤腳，身姿佝僂，院子裡凌亂不堪。我沒有進房間，但是從院裡擺的床看得出房間裡不會好到哪去。南疆夏天炎熱少雨，農村很多家庭都把床放在院子裡睡覺。這

家院子有一張單人床和一張雙人床。床上鋪的氈子千瘡百孔，已經沒有整齊邊緣，被褥不疊，皆是幾年未洗的模樣，上面有厚厚油膩，也不用床單和枕巾。

男人看上去思維不很健全，談不清話，也問不出事，所以看了一下我們就離開了。

參觀村裡的小清眞寺。維吾爾人村莊幾乎都有清眞寺，有的村甚至不止一個。過去我看材料上寫新疆有二萬多個清眞寺，還懷疑是不是寫錯了，但如果每村都有就不奇怪了。村裡的清眞寺不超過一個農戶家的規模，只有一個經堂，一個小院。我們去的清眞寺院門上方掛著維吾爾文銅牌，古麗娜翻譯上面寫的是「根據國家法律，不滿十八歲不許進入清眞寺」。

古麗娜說，爲了防止學生去清眞寺，除了平時嚴管，即使是放暑假期間，也要求每個星期五學生集中到校，因爲星期五是伊斯蘭教的禮拜日，學生在家有可能去清眞寺。

古麗娜翻譯村委會牆上的維語標語是關於「計畫生育的」──「超生一個罰一萬」。

中午在鄉上小飯館吃飯。飯後去巴合奇鄉。古麗娜就在這個鄉的中學當教師。學校九十多教職工，一千多學生。現在是暑假期間，學校沒有人。古麗娜平時要花很多時間爲鄉政府做翻譯，因爲上面從來不用兩種文字發文件，基本都是漢文，維吾爾人看不懂，必須翻譯成維文。

艾力江是縣勞動人事局的幹部。他說疏勒共有幹部六千人，其中教師就占了三千五百人。規模比較大的鄉一般有二百多幹部，小鄉也有一百多。這兩年調了不少漢人來南疆，分到鄉裡當幹部。目前漢人在鄉幹部中占的比例約爲三分之一。而在幾年前，一個鄉頂多有五六個漢人。

進中學看了一下。教師辦公室牆上貼著馬克思、恩格斯、列寧、毛澤東、孫中山和鄧小平的畫像。每個教室黑板上方是國旗，兩邊是毛和鄧的像，但是看不到江澤民像。全校有一台電腦，是香港捐贈的，說是爲了遠端教學，但實際從來沒有應用過。

古麗娜說爲了解決學生輟學問題，學校規定學生不到校，教師必須

自己去把學生接到學校。九十多個教師中有六十多人買了摩托車，一個重要用處就是接學生。學生學雜費收不上來也得教師墊付。這使教師不得不逼迫學生交齊學雜費，加劇了教師與學生家長的矛盾。現在的鄉村教師不好當。

從學校出來去十村。見到兩個婦女，我們想搭話，她們有懷疑，因為不認得剛來學校不久的古麗娜。問了中學校長叫什麼名，古麗娜回答正確，她們才相信。於是她們用維語對古麗娜不停地說了半天，都沒法讓她們暫停一下。古麗娜後來給我解釋，她們抱怨村裡要求每人必須交五元錢醫療費，一家就得幾十元。說是醫療費，可是看病從來都得自己花錢，也不知道為什麼收這錢，用到哪去，怎麼用，沒有人解釋，只是要求必須交，不交的話就會隨拖延的時間不斷增加罰款。村民這幾天議論紛紛，都對此不滿。

我猜測那也許是「合作醫療」項目，村民集資一部分，政府投入一部分，建設農村醫療的網點。搞得好，也許可以有作用。但專制政府就是這樣，包辦一切，卻不管民眾是否瞭解和同意，即使辦好事，效果也如同辦壞事。

在平靜中述說的苦難

八月十日，和古麗娜繼續去疏勒農村。路過一個院子，看到裡面的婦女，便問我們是否可以進去坐坐。她給我們開了門。家裡只有婦女和三個孩子。婦女說男人趕驢車去疏勒的巴扎賣柴禾，為的是交不知道為什麼要收的醫療費。家裡已經沒有一點錢，本鄉星期四的巴扎天都沒有去買菜，這個星期原本準備不吃菜了，但突然要求收醫療費，晚交就要罰款，只好把家裡僅存的柴禾拉到縣裡去賣。

女人三十多歲，高個，豐滿但還沒發胖，雖然雙手粗糙，皮膚曬得黑，仍然算漂亮，少女時肯定是個美人。她和昨天見的那家窮人不一樣，身上穿得乾乾淨淨，頭戴花巾，脖子上有各色石頭串起的項鏈。家

裡雖然沒什麼東西，但收拾得整整齊齊。還掛著一些色彩鮮豔的廉價織物，盡量營造家的溫馨。

我跟她聊，古麗娜翻譯。她的談話很日常，但正是那種平靜，讓人感到隱隱心痛。

跟我談話的婦女

她說自己丈夫沒什麼手藝，只能在家種地。她除了幹家裡的活，還給本村其他農戶拾棉花、割麥子，掙點錢。家裡的糧食夠吃，不用出去買，就是沒有錢。每年種地要投入二千五百多。各種稅費一共要交多少，她不知道，但是收費挺多，卻從來不說到底是要做什麼。村幹部說收錢，村民就得交，不交就罰款，還會牽走家裡的羊。

村幹部說是要種新品種的西瓜，從銀行貸了款，讓每戶村民交二百八十元還貸款，他們卻一個西瓜也沒見到，不知為何該由他們還貸款？去問村幹部，回答是上面這樣安排，其他的不解釋。現在要收的醫療費也是這樣，只說縣裡讓交，問做什麼用，不給回答。村民們從廣播裡知道，上級規定的家畜稅，牛、驢等大牲畜是一元五角，羊是八角，而這裡實際收的卻是大牲畜十元，羊五元。

年輕人分家後村裡給的土地往往是後開墾的，她家也是這樣。後開墾的耕地比較遠，都在水渠末尾，水少的年成，在水渠前面位置的耕地把水放光了，後面的耕地就澆不上水，最後得不到收成。為此他們每年要交保險費，一旦沒有收成，保險公司會給賠款。但是賠款卻被村裡收走，不給個人，而到交稅費的時候，沒收成的地也得照交，不合理。

土地承包給個人三十年，說是如何耕種由個人作主，實際卻不是這樣。鄉政府指定哪片地種什麼，那片地所有人家就都得種指定的農作

物，沒有選擇餘地。等到收穫，也必須交給鄉裡收購，不能自己運到外面賣。鄉裡設了關卡，不讓往外運，收購價格比市場的低，鄉政府就是要掙這個差價。如果縣裡有工作組檢查，鄉裡收購價格立刻提高一些，工作組一走，價錢又會下來，說明鄉政府不執行上級政策。

我問她最近一次買首飾和添置新衣服是什麼時間。她說去年秋天買了一次衣服，但是首飾沒有買。問她最近一次看電影的時間，是兩年前縣電影隊來村裡放露天電影，城裡電影院從來沒去過。最近一次兩口子去城裡逛商店是前年和丈夫去疏勒縣城，其他就是去鄉上巴扎買菜。她也想到外面走一走、看一看，但是三個孩子不能不管，因此除了疏勒、喀什以外，哪裡也沒去過。

她家有一個十四吋黑白電視，能收五個頻道。她說好在還有電，電費是八角五一度（比北京貴將近一倍）。我們說話時，孩子在看電視裡阿拉伯飛毯的電影。我問她每天可以看多久電視，回答閒的時候可以看兩三個小時，忙的時候一點看不了。她說喜歡看的節目是喜劇。

孩子在學校屬於貧困生，因此只需要交三十到六十元雜費，學費和書費都免了。問她想讓孩子上學到什麼程度。回答要看經濟能力。她不想讓孩子過自己這樣的日子，希望他們生活得好一些，能看到自己沒有看到的事情，享受自己沒有享受的生活。說到這裡她哽咽了，然後說即使不能讓孩子上大學，也要讓他們學會手藝。

她和丈夫是自由戀愛，所以容忍丈夫的貧窮。丈夫母親是後媽，結婚時沒有給他什麼東西，只有一件小屋。成家之後，他們自己又在小屋旁接出一間。生第一個娃娃的時候，她不想再過這種窮日子，回了娘家，打算離婚。她有一個姐姐也離婚在家，勸她不能讓第一個娃娃就是沒父親的孤兒，於是她回來了。等到後面兩個娃娃生出來，也就沒有別的選擇了。

問她認為是什麼原因造成了貧困？回答一個原因是自己沒有知識，只能幹力氣活。一個原因是只要手頭剛有一點錢，各種收費就給拿走了，而且還有很多派工，必須無償地幹，如果遲到或者沒去就要罰款。罰款不及時交，還要往上漲。另外一個原因是丈夫家沒給什麼東西，連

一個碗一雙筷子都沒有，都是靠自己一點一點添置。買電視是給人摘蘋果掙的二三百塊錢。等到情況剛剛好一點，娃娃出生，又把錢花光了，所以始終沒有翻身機會。我問在這幾個原因中，她認為哪個最主要？她把原因歸於自己，說是沒有知識。然而我想，如果沒有那麼多苛捐雜稅，他們可能也早會翻身了。

飛毯的故事演完，電視裡變成本地一台維族歌舞表演，歌頌祖國新面貌。一邊聽她的談話，一邊看電視螢幕中種種浮華和造作，真是完全不同的兩個世界。這同時擺在眼前的對比，哪個是真實，哪個是虛假，再鮮明不過。然而對於外人，平時看到的卻都是電視螢幕上的影像。

我問村裡有多少家和她家生活水平差不多，她回答百分之三十五到四十五。她說不少人家雖然困難，但是對外不說，自己的難處只有自己知道。

她最高興的事是前幾年棉花價格特別好，有一年幹下來掙到四五百塊錢，因此買了一些磚加固院牆，還買了一個鐵門換掉原來實在太破的木門。不過以後再也沒有得到過那麼多錢。

我問家裡多長時間可以吃一次肉，邊看電視邊寫暑假作業的兒子插嘴說，哪有什麼肉吃！女人說在收穫季節，賣了棉花糧食後一般可以買點肉，平時很少有肉吃。

至於看病，沒有人管，全靠自己，任何一點藥都要交錢。附近一個農民重病去醫院，全家只有七百元，醫院一定要他交二千元，否則不給治。那農民沒有辦法，就跳樓了。

走時她送我出門，我給她手裡塞了一百元錢。她先是愣了一下，隨後一下哭出來。那是一種難以抑制的痛哭，她用手搗嘴，不想發出聲音，淚水在她那維吾爾人的美麗眼睛中反射陽光。我趕忙走開，把她的哭聲留在身後。半天我不敢面對身後的古麗娜，怕她看見我眼裡也有了淚。女人的哭當然不會是為了錢（如果為錢是該笑），而是感到了有人同情吧，這種同情也許很久沒從外人那裡得到，才使在苦難中麻木的她有了這種反應。

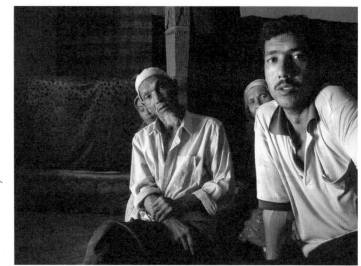

向我控訴的一家人

賣氣球的孩子與「玩鴿子
的人」

雨後傍晚的喀什

似乎回到中國內地

又隨意進了一戶農家。那家人口很多，光是在院子裡玩耍的小孩就有五六個。我原以爲是個幾世同堂的大家庭，後來知道是分家出去過的兒女星期日回來看爹媽。這家人很熱情地招呼我進屋，沒有懷疑和防範。他們可能把我當成了微服私訪的有權者，不斷說只有不跟當地官員打招呼，直接下鄉才能瞭解眞實情況。全家人圍著我，七嘴八舌，激動述說的中心意思是：他們在廣播裡聽到的國家政策，好像明天就能富起來，大家都爲此高興，可是基層眞實情況全是反的。當官的想怎麼樣就怎麼樣，麥子還沒熟就強令收割，然後要求種玉米，玉米長出來還是青的又讓割。古麗娜翻譯這些話有些混亂，可能和她不太瞭解農業生產有關。我只能猜測當局所以這樣做，也許是「科學種田」的安排，盡早收麥好能多種一季作物，而收割青玉米也許是要做青貯飼料？這些安排的動機不一定壞，但是對農民任意擺佈，無視他們的知情權和自主權，好心也只能辦壞事。

問村幹部如何選舉。他們說沒有選舉，村長由鄉裡指定，組長由村裡指定，農民一點權利也沒有。原來當了三十五年的黨支部書記在沒人知道原因的情況下被撤了，鄉裡把十三村的書記調來。那人原來是這個村的村長，因爲和群眾關係搞得很壞，有人要殺他，所以被調走。然而沒有降職，讓他到十三村當了書記，現在又調回來，權力比原來還大，根本不徵求村民意見，大家都不滿，也不服。他們認爲要是眞能讓農民自由選舉村幹部，情況肯定會改善，生活也會提高。

在跟他們談話的時候，我竟然產生是在中國內地農村的感覺。雖然要經過翻譯，面對的是突厥人的面容，可是談話內容、關注的問題、表達的不滿，和內地農村都是一模一樣。我來新疆本是爲民族問題，但是在這種談話場合，民族卻消散了，面對的是不分民族的同樣百姓。

玩鴿子的人

八月十一日。今晚要離開喀什，白天又去老城和廣場轉。老城裡最有意思的是那些做手藝的店鋪。做各種木器、爐子、水桶和灶具，還有製作門上的裝飾、形形色色的老式工具……沿街一路走一路看，半天走不了多遠。這樣的地方在中國內地幾乎已經絕跡，我擔心在這裡不用多久也會消失。在市場經濟的社會裡，美好有趣的事物總是敵不過庸俗和標準的批量產品，步步退後，最終消亡。

廣場是喀什的中心。有一尊十幾米高的毛澤東塑像，應該是文革遺物。毛面對廣場，檢閱一般招手。當地旅遊手冊介紹這裡是全新疆唯一以毛塑像為中心的廣場。但是當地人對這個塑像並不怎麼崇敬。穆合塔爾曾講過，維吾爾人稱這塑像為「毛木提・達瓦提」，是維語的「玩鴿子的人」。因為當年喀什人養了很多鴿子。那些鴿子特別願意圍著塑像上下翻飛，停留在毛像的頭頂、肩上或高舉的手上。看起來，毛就像一個特別願意和鴿子嬉戲的人，由此得到這綽號。後來當局認為那景象對毛過於不敬，乾脆禁止居民養鴿子，今天的廣場也就沒有了當年有趣的景象。

我乘所謂的「紅眼飛機」是北京時間凌晨兩點起飛，因此機票便宜。上飛機需要在機場步行一段距離。喀什噶爾的風乾燥溫熱，拂在皮膚上像擺動的絲綢，非常舒適。登機後飛機檢修又延誤一小時。三點四十分才在烏魯木齊機場降落。這時的中國內地已經快起床了。

二、（二〇〇三年秋）

哈密追憶

二〇〇三年九月二十三日，從星星峽進入新疆。這次仍然是開阿克的車，不過不是當年的桑塔納2000，是一輛國產越野車。除了我和阿克，還增加了阿克的新夫人楊萍，我的未婚妻唯色。我們像一個旅遊團，從寧夏出發，一路去了內蒙額濟納旗、嘉峪關和敦煌。今天從敦煌出發，要趕到哈密住宿。

一九九九年進入新疆，警方設卡的鐵欄橫在星星峽，盤查每一輛從新疆出來的車。這次沒看到關卡，敞開的公路自由進出。

戈壁灘上公路平坦筆直，可以開得跟在高速路上一樣快。迎著夕陽到了哈密。哈密城比當年擴大了不少。我們先開車在街上瀏覽。唯色第一次到新疆，希望看到維吾爾人，卻滿街是漢人，每發現一個維吾爾人她都會驚喜地叫一聲，並且感歎為什麼在維族的地方看見維族人這麼不易。

阿克很肯定地說當年他被拘押在哈密地區安全處，但是開車轉了幾個來回也沒有找到安全處在哪。好在當年住過的哈密迎賓館還在，我們倆都能認出來。那旅館是哈密旅遊局所開，建築樣式是伊斯蘭風格，是少有的外表貼瓷磚卻不難看的建築。

在哈密迎賓館安頓下來。我和唯色上街吃新疆的「大盤雞」。所謂「大盤雞」是雞塊和洋蔥、馬鈴薯、青椒等燒在一起，再拌上寬麵條。我跟唯色回憶，新疆安全廳看守所曾經賣過「大盤雞」，為的是掙犯人的錢。外面整隻雞的「大盤雞」只賣二十多元，看守所的「大盤雞」用四分之一隻雞，卻賣四十元，好吃部位還叫「管教」近水樓臺先得月了。所以儘管「管教」熱心推銷，兩次過後就再沒人要。我進看守所時

那生意已經停了，只是聽「陳叔」講起。我還有點遺憾，因為當時我很饞，哪怕四十元吃到四分之一隻雞也願意。

火焰山下採油場

九月二十四日，陰天。從哈密到鄯善，公路兩旁每隔幾公里就會冒出一個水泥動物雕塑。那些雕塑個頭巨大，形象拙劣。除了駱駝是本地有的動物，其他袋鼠、大象、恐龍等，都不是新疆有的。一個個時空錯位的巨型動物形象在戈壁上接連出現，給人一種荒誕感。我猜想做這些雕塑也許是為了促進新疆旅遊吧。看得出新疆對旅遊的熱情高漲，卻實在不能算有品味。

一九八〇年我在鄯善住過。那時全城只有屬於政府的一個招待所，簡陋平房，沒客人，也看不到服務員，院子裡是當地維族青少年玩耍的地方。現在縣城全變了，擠滿建築，特色毫無。唯一讓我印象深刻的是黨校門上的碩大黨徽，非常誇張，從沒在其他地方看過，倒像是政治普普，故意製造反諷效果。

去吐峪溝的路只有當地人才知道。問了幾個人後，唯色總結出維吾爾人用漢話說「那邊」，是不遠；說「那──邊」是比較遠，說「那──邊」就會是很遠，總之表達距離的遠近用「那」的發音長度。

經過吐哈（吐魯番和哈密）油田採油場，到處矗立採油機，一起一伏地把地下原油抽到巨型儲油罐裡。我們在一個採油機前跟值班工人搭話，參觀了值班的活動房屋。一個採油機一人值班，二十四小時一換。房間裡只有一張床，一個小桌，卻配備了兩台冷氣機，還有電暖氣和飲水機。

去吐峪溝的路沿著火焰山延伸。維吾爾人稱火焰山為「克孜勒塔格」，意為「紅山」。一百公里長的山都是紅色，外表幾乎寸草不生，夏天極其炎熱，地表溫度可以烤熟雞蛋，加上溝壑形狀使山形看去如同火焰，因此漢人稱其為火焰山。《西遊記》裡寫的唐僧受阻火焰山、孫悟

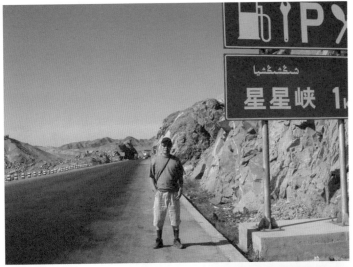

我在從中國內地進新疆的
入口星星峽

一九九九年我在這裡被捕

新疆公路邊的遠古動物

空三借芭蕉扇的故事，據說就是這裡，也由此使火焰山在中國變得家喻戶曉。

我以前多次到火焰山，還曾登到山頂。如果是陽光照射和藍天襯映，山的顏色特別絢麗，但是今天天陰，光線不好，山的顏色灰暗平淡。

「中國麥加」吐峪溝

吐峪溝在火焰山最高峰腳下，藏在火焰山褶皺之間。之所以有名，在於吐峪溝是中國境內伊斯蘭教第一聖地，被稱為「小麥加」。傳說穆罕默德創立伊斯蘭教後，他的五名親傳弟子向東傳教。走到這裡，有位帶狗的牧羊人成為第一個信仰者。五人便和牧羊人長住此地，傳播伊斯蘭教。他們去世後都埋在這裡，現存六座土墳和一個形似狗的石頭，被稱為七聖賢墓。維吾爾人把伊斯蘭聖賢的陵墓叫作麻扎（據說是阿拉伯語的音譯）。這是我第三次來吐峪溝。一九八〇年那次既看不到管理者，也看不到朝拜者，感覺最好；一九九九年也比這次感覺好。現在這已經成為旅遊點，進去要買六元錢門票。我沒進去。唯色是第一次進麻扎；阿克夫婦是穆斯林，當然要進去朝拜。不過楊萍說她沒進聖人墓所在的洞穴，因為按規矩進入聖地必須淨身，是很嚴肅的事。現在聖地被當地一個阿訇承包，給錢就可以隨便進。

我在外面轉了一會，陸續來了幾輛車，都是維族朝拜者。不過目前這麻扎可能只是個意象，據說真墓在文革中已經被毀，目前看到的是後來仿造的，只是當地人對外都不說。

離開麻扎去村裡。村子建在火焰山溝壑中。雖然火焰山外表寸草不生，但是山體深處有些溝谷長年流水，植物茂盛，生機勃勃。吐峪溝就是這樣一個地方。溝壑中的村莊高高低低，層次豐富，村中街道彎曲迴轉，走在裡面，總是會有馬上看到新景的期待。不過這次來，感覺村子明顯比以前衰敗，沒有了過去那種生活氣息。很多房屋被放棄，開始坍

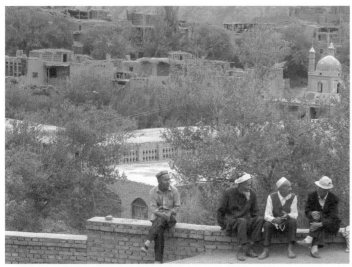

吐峪溝的村民在村邊閒談

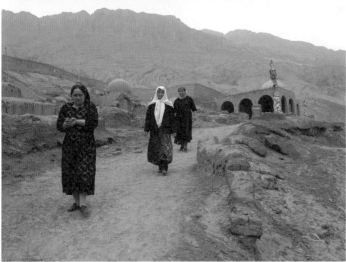

從麻扎朝拜歸來

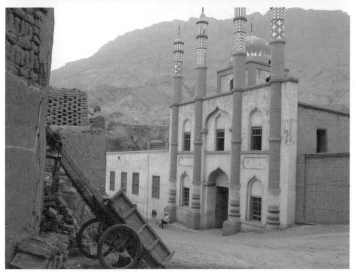

吐峪溝村的清眞寺

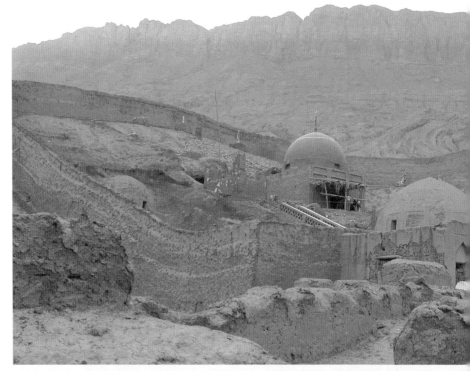

吐峪溝麻扎全景

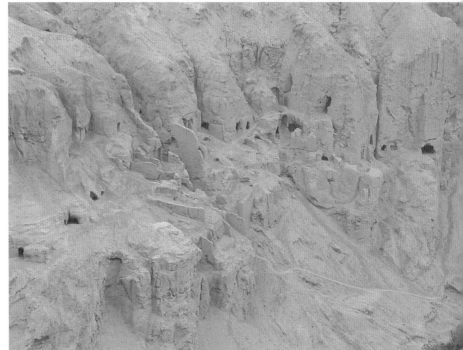

火焰山中的千佛
洞

塌。人們正在陸續搬到鎮上，去過一種接近城市化的生活。從城市來的旅遊者喜歡看鄉村，但是生活在鄉村的人顯然更有道理喜歡城市。

路過一個側門，看到裡面是個挺大的清真寺。我不確定是否可以進，於是只邁進一步，站在門口往裡看。剛拍了一張照片，院子一角做土木活的維吾爾人便對我吼起來，我趕快退出。因為聽不懂維語，不知道我犯了什麼錯誤，是不應該從側門進，還是不應照相？或是像楊萍所說沒有淨身？還是只因為我是漢人？

當年我和阿克夜間行車，進一路邊小飯館。推門第一眼看見昏暗燈下，一戴白帽的穆斯林男孩在讀書，給我一種「一千零一夜」的意境。在男孩給我們弄飯時，我試圖翻一下他看什麼書，男孩迅速跑來把書收走，讓我尷尬。穆斯林阿克知道是怎麼回事，笑著說「他嫌你髒」。原來男孩在看《古蘭經》。儘管從物理上我比那孩子乾淨，但是在他的理念中，異教徒都是髒的。

由於對伊斯蘭教不瞭解，舉止可能經常引起穆斯林不滿。我在村裡拍照時，迎面走來一對老夫婦。我把相機對準他們，老婦便停了一下，不知是為配合我，還是想看我幹什麼，立刻遭到老頭的斥罵。我覺得自己又做錯了事。肯定是我的行為引起老頭罵老婦。

唯色以前從未到過新疆，但她顯然更容易被維吾爾人接受。一群修房子的村民知道她是藏人後，便把她圍在中間仔細研究，議論她的首飾，用生硬的漢話說西藏和他們一樣。一個粗壯男子用漢話說「解放軍」，然後做出機槍掃射的姿勢，在場的人當然都明白是什麼意思。

原打算住在吐峪溝，深入體會一下維族村莊，但是正在荒蕪的村子顯然不適合借宿。修房子的人告訴我們有一條新修油路到吐魯番，非常平坦，且距離不遠。我們就走那條路去了吐魯番。

吐魯番夜市遇見買賣提

在吐魯番找了個小旅館，每間房的價錢砍到一百一十元。住下後和

我們在吐魯番夜市遇見的維族青年買賣提

唯色去夜市。二十多年前，我在吐魯番夜市喝蜂蜜啤酒吃掉過四十個羊肉串。那時沒電燈，都是汽燈，還有噴火苗的電石燈，特別有氣氛。夜市上人氣沸騰，擁擠喧囂，大部分是維吾爾人。羊肉串好吃得令人難忘，一串才一角錢。一九九三年住吐魯番，也在夜市吃過烤全羊，那時變成了電燈，燈火通明，紅紅火火。這次來卻全不一樣了，周圍立起高樓大廈，夜市沒了合適空間，於是只能衰落。三三兩兩的攤位顯得稀疏，顧客不多，吃的東西也乏善可陳，吊不起胃口。

在我們味同嚼蠟地吃東西時，來了一夥維吾爾青年，坐到我們這個攤上。一個小夥主動用漢語和我們搭話，自我介紹叫買賣提，今年十九歲。他和夥伴都是吐魯番一個有名景點——葡萄溝的村民，今天到城裡參加婚禮。在我印象中，葡萄溝是被文革期間一首歌唱紅的。那時歌少，往往一首歌舉國老少都會唱。其實無非就是個葡萄園，藉著唱出的名氣搞成了旅遊點。買賣提漢語流利，說葡萄溝現有新老兩區。老區是原本的葡萄溝，由當地村民經營。新區是在老區外擴大的葡萄種植區，由內地漢人公司經營。遊客進新區要買二十元門票，進老區還得再買二十元門票。跟他一起來的兩個漂亮維族女孩，在「維族家訪」當招待和唱歌跳舞。所謂「維族家訪」，是讓遊客到維吾爾農家作客吃東西。但那維吾爾農家絕對不是真的。兩個維族女孩是給一個廣東老闆打工，所謂「農家」的維吾爾人都是雇工。遊客看到的是維吾爾人唱歌跳舞，看不到的是廣東老闆在後面數錢。

買賣提之所以和我們主動搭話，應該是為了營銷。他說由他帶我們

進葡萄溝，不用買四十元門票。他家自己開餐館，還賣葡萄乾等。他給了我電話號碼，除了想拉我們去他家消費，是不是還有更長遠的考慮，希望我們把更多內地客人介紹給他？我對這個十九歲青年刮目相看，有如此素質，前途應該無量。他的同伴有七、八個，只有他跟我們說話。

買賣提說他從來不想民族問題，考慮的只有掙錢，圖的就是生活好。他用很多時間學習英語和電腦，還設想到中國內地做生意。不過他心裡到底怎麼想，並不會全部暴露給夜市上碰見的外族人。我問他是否知道熱比婭，他含蓄微笑，回答「他們說她想那個」，但是他不相信。「那個」應該是指新疆獨立吧。他不相信嗎？很多維吾爾人都有獨立願望，為什麼他不相信熱比婭會有呢？

唯色說跟買賣提一起的一個女孩眉目長得像漢人，買賣提把手指放在嘴上，示意唯色要小聲，說那女孩聽到會生氣。

世界第二低地──艾丁湖

九月二十五日。吃過早餐，阿克夫婦和唯色去交河故城。那一片土建築群是兩千多年前的車師前國都城，被認為是同雅典廢墟一樣偉大的遺跡。我沒陪他們去。當年交河古城還沒成旅遊點時，我去過很多次，欣賞過那裡的日出日落，也曾在月下古城徜徉，我怕敗壞了當年那種神奇之美。

我自己去走吐魯番市裡的葡萄長廊。長廊入口處竟有舉著葡萄的裸體女雕像，是西方風格的拙劣模仿。這在過去的維族地區是不可想像的。長廊筆直一條，幾乎看不到頭，十幾米寬。兩邊葡萄樹在頭頂搭成遮陽涼棚，地面是光滑的水磨石。這麼大的工程只有政府有能力做，為的是成為吐魯番的標誌。可是長廊之內空空蕩蕩，行人寥寥無幾，令人懷疑這占了市中心如此多土地的工程，跟當地人的生活到底有多少關係。作用也許只是給吐魯番官員的臉上貼金。

市中心還有一個大廣場。廣場是專制政權的特殊偏好。幾乎每個中

吐魯番的葡萄長廊

國城市都搞這種廣場。廣場花池中，一群維吾爾女工在拔草。穿保安制服的維族男人站在旁邊監工，令人想起古代奴隸幹活的場面。

他們從交河古城回來，我們出發去艾丁湖。艾丁湖是吐魯番盆地最低點，海拔高度負一百五十四米，是中東死海之外的世界第二低地。我當年到過艾丁湖邊，在湖邊芒硝泥裡赤腳走過，現在卻根本找不到去湖邊的路，問路又語言不通。

按地圖找到了艾丁湖鄉，卻遠未到湖邊。總算遇到一個漢人，他和幾個維吾爾人共坐驢車，給我們詳細指了一條從兵團連隊到湖邊的路。他一九六二年饑荒時從甘肅隨父母來這裡，維語流利，說是和維族人處得很好，大家都是一樣的人。他的村只有四五戶漢人，其他都是維族。他們屬於被維吾爾人接納和救活的人。現在維吾爾人仍然接納他們，給他們土地，視他們為鄉親。

我們按漢人指的路到了兵團地盤，離湖邊仍然遙遠，能看到艾丁湖的芒硝在遠處反光，卻無路可走。這裡居民都是漢人，來這十多年，沒人去過湖邊。只有一個女人說曾有個小夥試圖騎摩托車到湖邊，但是沒

走通。

　　阿克不甘心，他熱衷追求「到此一遊」，哪怕差一米，都不算到達中國最低點。我們盡量往前開車，走不多遠就全是大坑，再不能通行。GPS顯示是海拔負一百五十一米，我把GPS放到地上，變成負一百五十二米。我找了一個大坑，建議阿克跳到坑底，就會變成負一百五十四米，他的願望就能實現。

　　在兵團五連見到一座未完工的大房子，有四壁沒有房頂。一農工說那是當年蓋的集體食堂，還沒蓋完就開始實行土地個人承包，集體散了，食堂不再需要，因此一直停工到現在。

　　還有一片新蓋的土坯房。只有幾家有人住。多數房間門窗都沒了。當地人說那是上級撥款給新移民蓋的。從內地來的新移民多數又回去了。短的只待幾個月，長的頂多三兩年。我進那些空房看了看，遍地糞便，已成廁所。

　　下午到托克遜，住縣郵局賓館。

「豪華拌麵」

　　九月二十六日。從托克遜穿越天山去南疆。這段天山不是很險，但一路還是看到好幾輛翻車。有一輛翻後重新上路的車，用紙板蒙著無玻璃的前窗，紙板在司機眼前位置掏了個小洞。車殼摔得癟癟歪歪，遠看怪模怪樣，讓人猜不出是什麼東西，但仍然開得飛快，好奇特。

　　中午吃飯。這是一個中間位置，公路兩旁聚集長達兩三公里的飯館群。很多車都要在這吃午飯。好笑的是，幾乎所有飯館名稱都冠有「豪華」二字，如「豪華拌麵王」、「豪華麵霸」、「豪華手抓肉」、「超豪華烤肉」等，可見中國的奢靡之風，連邊陲戈壁灘上的小飯館都要自詡豪華。我們吃了一個「豪華拌麵」，卻沒吃出其中有什麼「豪華」。不過叫這種名的飯館，都是漢人和回族人所開。維吾爾人的飯館，還是叫「民族風味飯館」那種不豪華的名字。

正在修建烏魯木齊到庫爾勒的高速公路。新疆大修高速公路令人奇怪。這裡到處一馬平川，公路筆直，行車稀少，車速隨時可以達到百公里以上，已經等於高速公路。再在公路旁邊投資修一條高速路，作用何在？目的可能並非爲了交通，而是爲了從工程得到政績和撈錢的機會吧！

輪胎漏氣，換了備胎。到下一個鎮子補輪胎，遇到一個來這十幾年的四川老闆。他一直給軍隊項目施工。這一帶有導彈部隊，還有鐳射武器試驗場。他以掌握內情的口氣透露，核子試驗現在仍然還在搞，不過比原來更隱祕。

與穆合塔爾祕密接頭

我們沒進庫爾勒，直接開往輪台。因爲修路，隨時要下便道。我不停地打穆合塔爾的手機，卻總是無法接通，用路邊公用電話打也是一樣。我開始有些擔心，怕他出事。這次我們約好在輪台會面，然後一塊環繞南疆。直到太陽快落時，穆合塔爾才用公用電話跟我聯絡。他已到輪台。一出庫車他就把手機電池取掉，防止監控者發現他的蹤跡。他的警惕性特高，在看守所時就教我，用完公用電話一定再亂撥幾個號，免得別人利用重撥功能找到剛打過的電話。

在輪台縣城約定的路口看到穆合塔爾，天光已經所剩不多。他與唯色、阿克夫婦都是第一次見面。上車後來不及多寒暄，他長時間地回頭觀察有沒有車輛跟蹤。雖然這種擔心和警惕可能多餘，但說明我們生活的環境讓我們時刻處於恐懼中。

從輪台拐上塔里木油田公路，直到塔里木河邊，一路都看得見燈火，還有各種建築，矗立的油井和燃燒的「大蠟」——那是地下釋放的可燃氣體被就地燒掉。路也不像過去那樣孤零零一條，而是四通八達。遇到幾個維吾爾人問路，穆合塔爾和他們說話。唯色說聽他們講維語，想起伊朗電影中對話的音調。她愛看伊朗電影，因此倍覺維語親切。

翻天山去南疆的一路經常
遇到翻車

塔里木河邊的新興小鎮

胡楊落日

塔里木河邊已經出現一個鎮子，即使夜晚都相當喧囂熱鬧。來往車輛在這加油、吃飯、修車。十年前我走這條路時，只有安靜的河流和成片蘆葦。原以為仍像當年那樣安靜，我的計畫是在塔里木河邊宿營，現在只好臨時改變，到河對岸的胡楊林裡宿營了。

開始下雨。我們在胡楊林裡搭起帳篷。大家擠在阿克帳篷裡喝酒。穆合塔爾在輪台買了熟牛肉，我們車上也帶了吃的。幾輪酒後，大家便一見如故。穆合塔爾多數漢話都會，有些普通的詞卻說不出來。比如他想說豹子，雙手比劃著形容：就是那個身上有圓點，貓一樣的，會爬樹的。我們放聲大笑。從此以後，貓一樣的會爬樹的就成了他的代號。

喝酒時談起在新疆進行的核子試驗。穆合塔爾說老人回憶，當年一有核子試驗，庫車下午兩三點天就黑，連續多日漫天刮黃土。新疆前後進行過四十八次核子試驗。不少人得的怪病都與此有關。一九八五年新疆各大學學生遊行請願，其中一個重要內容就是反對在新疆進行核子試驗。

睡覺時，雨點敲打帳篷，煞是動聽，雨水和泥土混合的氣息，讓人心曠神怡。

雨中穿越塔克拉瑪干沙漠

九月二十七日。一夜風雨，帳篷進了水，但睡得十分安穩。醒來鑽出帳篷，看見穆合塔爾披著毯子在樹林裡溜達，樣子活像個塔利班。昨夜讓他睡在車中，越野車後座的靠背放平，正好是一張床。原以為那是最好位置，但可能給他蓋的東西少了，他冷得不行，只好早早起來溜達。

收起濕帳篷，裝好車，開始穿越塔克拉瑪干沙漠。這個沙漠東西長一千多公里，南北寬四百多公里，總面積三十多萬平方公里，是中國最大的沙漠，在世界排第二，僅次於撒哈拉沙漠。我們走的沙漠公路從沙漠北緣的輪台到沙漠南緣的民豐，全長五百多公里，是一九九三年動工

修建的。

　　塔克拉瑪干沙漠由無數起伏的沙丘組成。公路在沙丘上時起時伏。沙丘本會隨風流動，但公路工程採用了一種固沙方法，在公路兩側用蘆葦草豎著插進沙中，排成橫平豎直的方格，寬度在幾十米左右。然後再豎立一米多高的尼龍網和蘆葦，形成阻沙柵欄，以此把公路所經的沙丘固定住。阿克說這種方法是寧夏創造。寧夏很久以前就用這種方法給經過沙漠的鐵路防沙。

　　穆合塔爾說維語中「塔克拉瑪干」的意思是「原來有人住的地方」，其他資料都說維語意思是「進去出不來的地方」。這兩個意思是通的──原來有人進去住，但是沒有再出來，然而兩個不同角度給人傳達的意境卻大不一樣。「原來有人住」雖然也是沒出來，但可能是留戀裡面的仙境，不想出來。「進去出不來」則完全是在渲染恐怖，和漢語給塔克拉瑪干沙漠命名的「死亡之海」是一個意思。唯色喜歡穆合塔爾解釋的名字，那更有詩意。由此也看出不同的翻譯會造成多大差別。

　　一路雖是茫茫沙漠，雨卻下個不停。雨和沙漠在一般概念中不會並存，卻一路同時陪伴我們。這是很少見的現象。如果在地圖上看，穆合塔爾從小生長的地方離塔克拉瑪干沙漠不遠，但他卻沒見過塔克拉瑪干沙漠。他曾經從沙雅縣騎摩托車向沙漠方向走了六十公里，也沒到達沙漠。不過因為他昨夜沒睡好，加上凍得感冒，一路睡覺，只能偶爾睜眼看看他的沙漠。

　　在沙漠中心，公路分成兩條，一條去且末，一條去民豐。岔路口有個比較正規的加油站，路邊零亂地蓋了一排簡陋房屋，有飯店，也有修車補胎的鋪子。塔里木油田在這建了一個牌坊。上有對聯「建設大油田視無私奉獻為榮，尋找大場面以艱苦奮鬥為樂」，橫批是「我為祖國獻石油」幾個大字。這種毛時代流傳下來的語言，恐怕也只能停留在這個孤零零的牌坊上了。

　　加了油，繼續前進，穆合塔爾也醒過來。因為我不愛聊天，阿克跟我在一起比較悶，就專門跟穆合塔爾爭論逗嘴。比如穆合塔爾說世界各國只有新疆存在一個兵團，阿克就說這麼大國家沒國防怎麼行；說到西

域的稱呼，穆合塔爾說凡是西邊的都可以叫西域，中國是不是把歐洲也叫成西域，阿克就說西域的稱呼挺好，歷史上都這樣叫；他甚至說民族越落後越好管，如果都是文盲，就會怎麼說怎麼是……我實在聽不下去，插嘴說阿克你這個回族比我還像漢人，按你的說法，是不是該讓回族人都成文盲？

我們這一車，兩個回族，一個維族，一個藏族，就我一個漢族。

精絕國的毛澤東語錄碑

到民豐時仍然下雨。民豐古稱尼雅，縣城現在也叫尼雅鎮，歷史上是絲綢南路的重要驛站。古代的精絕國據說也在這裡。民豐縣城不大，中心是個環島，保留著一座建於一九六八年文革時期的毛澤東語錄碑。上有漢維兩種文字的毛澤東語錄——「領導我們事業的核心力量是中國共產黨，指導我們思想的理論基礎是馬克思列寧主義」。維文是現在已經廢了的新文字。看那新文字，我至少能讀出馬克思、列寧、毛澤東的名字，而老文字對我則如天書。碑的頂部是毛澤東側面像，底部環繞葵花浮雕。這座碑顯然一直被維護。鮮紅的碑體應該在不久前還重新上過漆。周圍臺階用的仿大理石材料，也是當年沒有的。這些在中國內地早不見蹤影的遺跡，卻能在新疆看到，不知說明什麼。

在一個維吾爾小餐廳吃飯。剛出鍋的油饟非常好吃。維吾爾飲食主要是麵食。穆合塔爾每天都吃一次拌麵，終生不厭。吃飯時的話題還是離不開民族。唯色講到她的一個裕固族朋友，穆合塔爾說裕固族其實是維吾爾族的分支，裕固是英文Uigur（維吾爾）的發音。不過裕固族被叫作「黃維吾爾」——因為他們沒有改信伊斯蘭教，而是一直信仰佛教。

用蘆葦爲沙漠公路固沙

塔克拉瑪干沙漠中心的牌樓

毛澤東語錄碑上的維文是新文字

于闐艾提卡清眞寺爲何縮脖子

民豐下一個縣城是于闐，維吾爾語稱克里雅，由克里雅河而來。這裡是西漢時西域三十六國中兵力最盛的扜彌國，後被于闐國所併。

于闐的艾提卡清眞寺有八百年歷史。幾年前蓋了一座新建築，整體用磚砌出漂亮花樣，其精美令人讚歎。但是建築頂部的中央拱頂卻蓋矮了，從下面看，就像縮著脖子一樣，感覺特別不舒展。穆合塔爾問當地老人，老人說原本設計的拱頂比現在應該高四米，但是縣裡不允許，說是那樣會比政府辦公樓還高。于闐縣的最高建築就不是政府辦公樓，而是清眞寺了。政府不批准，清眞寺沒辦法，只好把拱頂降低到現在高度。但是蓋起來以後誰看都不順眼，大家有意見，跟政府反覆交涉，現在政府同意拱頂加高到原設計高度（我估計是換了領導人），清眞寺準備不久就把拱頂拆了重蓋。至於損失的費用，當然只能由清眞寺承擔了。

進入清眞寺大門，院裡還有一個經堂是老建築，掛著一個維文牌，穆合塔爾翻譯如下。

　　　　六不准：一、不准國家幹部、學生和不滿十八歲的青少年參加清眞寺的任何活動；二、不准搞聖戰宣傳，煽動民族糾紛；三、不准進行民族分裂的宣傳；四、不准看和傳播聖戰方面的書、雜誌、印刷品；五、不准干預行政部門的正常工作；六、不准搞跨區域的宗教活動。

　　　　三限制：一、星期五的主麻[12]不准超過半小時；二、乃瑪孜[13]的要按原來的風格和形式，不准變換其他形式；三、十八歲以下的青少年不准進入。

[12] 主麻是阿拉伯語「星期五」音譯，意爲「聚會日」。伊斯蘭教規定星期五爲聚禮日，通稱「主麻」。這一天正午後教徒舉行的集體禮拜稱主麻拜。穆斯林習慣稱一周爲一個主麻。

[13] 乃瑪孜源自波斯語，指穆斯林的禮拜。穆斯林每天要做五次禮拜，分別在晨（破曉）、晌（午後）、日甫（即日偏西後）、昏（黃昏）、宵（夜晚）五個時間內進行，稱晨禮、晌禮、日甫禮、昏禮、宵禮。

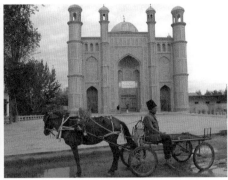

（左）「六不准，三限制」的維文牌
（右）艾提卡清眞寺的主拱頂誰看都不順眼

聽著這些，「宗教自由」的標榜就像是在說反話一樣，成了諷刺。

清眞寺的老門現在成了後門。那門是民國時期的建築，文革期間在上面豎起了毛澤東像。一個維族老漢說，文革時原本要把清眞寺改成學校，當時一個漢族副縣長竭力阻止，說這座清眞寺是文物保護單位，因此沒被改成學校，避免了對老建築的破壞。我不知道老漢特別提出漢族幹部做的好事，是不是因爲我是漢人，鼓勵我也要做好事？

庫爾班大叔傳奇

離開于闐時，看到毛澤東和庫爾班大叔握手的塑像。曾經傳遍中國的維吾爾老漢庫爾班騎毛驢到北京看毛澤東的故事，我當年是從小學課本裡讀到的。那故事到底是眞是假，今天誰也說不清。按穆合塔爾的說法，眞實情景是老漢騎毛驢碰到了政府官員，問他去哪，他開玩笑說給毛主席送瓜，其實他抱的瓜是給自己吃的，政府官員卻由此有了靈感，便把庫爾班製造成後來的故事，直到成爲現在屹立的塑像。

塑像底座上刻著毛澤東一九五〇年寫的一首詩：「長夜難明赤縣天，百年魔怪舞翩躚，人民五億不團圓。一唱雄雞天下白，萬方樂奏有于闐，詩人興會更無前。」其中的「于闐」二字，一直被于闐政府當作資本。

路上又逛一個鄉村巴扎。巴扎上沒見到一個漢人。和闐地區的維吾

爾人口比例最高，接近總人口的百分之九十七。到了鄉下，除了個別下
派幹部，幾乎算得上單一民族。

　　唯色在巴扎上品嘗不同食品，買了兩個用蘇聯戈比做的戒指。她跟
維族老鄉處得不錯，頗得他們歡迎。她還買了于闐小帽。那種小帽只有
于闐有，是當地已婚婦女戴的裝飾品，帽子如同一個小茶杯，據說作為
世界最小的帽子被收入了金氏世界記錄。

　　因為下雨，不少維族男人用塑膠袋把他們的帽子包起，再扣到頭
上，不同顏色的塑膠袋，看上去有點像印度人的纏頭。

　　趕到和闐，已經天黑。

最有特色的南疆第一巴扎

　　九月二十八日。早飯後先去和闐地區新華書店。我想買跟本地有關
的書。一個漢族退休幹部模樣的人跟我搭話，自我介紹過去是于闐縣委
宣傳部長，退休後住在烏魯木齊。他寫了一本介紹于闐的書，這次舊地
重遊，順便來書店看他的書銷售情況。我和他聊了一會。他說當年庫爾
班大叔上北京的材料是他寫的。庫爾班和他個人關係很好，和漢族幹部
關係都好。我沒問庫爾班的故事真假，既然出自他筆下，他當然不會說
假。我問他現在和那時比怎麼樣，他沉吟一下，有保留地說，現在過於
一言堂，一把手說了算。他搞不清我的身分，不願意明說。我不知道他

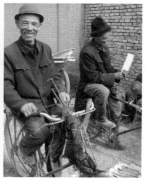

（左）和闐巴扎
上的牛油
（右）新疆的巴
扎上經常能看到
這種用自行車改
裝的砂輪機

的言外之意是說過去的集體領導比現在好？還是說現在漢族擔任的一把
手壓制了維族幹部？

　　離開書店去和闐大巴扎。那被認為是南疆最有特色的巴扎，據說可
以達到十萬人之多，僅固定攤位就超過六千個。北京時間十二點以後巴
扎才熱鬧起來，人越來越多。我們只能光顧其中很小部分，有時走路，
有時坐維族人的驢車，一路吃維吾爾風味的烤南瓜、烤雞蛋，還吃不同
品種的瓜。在我們按內地習慣叫哈密瓜時，穆合塔爾糾正說，明明是和
闐長的瓜，為什麼叫哈密瓜？應該叫和闐瓜。

　　昨天下的雨使巴扎的路泥濘積水。好在今天大太陽，很快把泥曬得
凝結起來。賣肉的市場很壯觀。血紅肉塊充滿視野。滿地擺著被砍下的
牛頭、駱駝頭。大張牛油掛在架子上，強烈陽光把裡面的筋絡照得清清
楚楚。

　　賣工具的市場有位長鬍子老人騎在腳踏車改裝的砂輪機上，用腳踏
帶動砂輪旋轉給斧頭開刃。我買了一個打地毯的工具，沒有用處，只是
好玩。有穆合塔爾在，從二十二元砍到十五元，我還買了一大把手工做
的木勺，八角錢一個，非常拙樸。

　　賣玉石的人擠滿一條街。多數沒攤位，只是向過往的人展示拿在手
上的玉石或玉器，讓人真假難辨。還有一些人在地上鋪塊布，擺上各色
石頭，外行人對那種石頭就更無法辨別了。那些攤位往往兼賣文物，擺
著老地契，各國錢幣，號稱從沙漠深處找到的古陶器。還看到一個漢人
一九五六年寫的筆記。那些所謂文物到底有多少價值，可以從一個紀念

章上看到。紀念章正面是蔣介石像，有星和光芒，背面字樣是「國民黨印紀局製・八年抗戰勝利紀念章・一九三七」。那一九三七如果是頒發紀念章的時間，卻是抗戰開始年份，怎麼會在開始就知道抗戰是八年勝利呢？

在賣彩票的地方，穆合塔爾碰到了他當年的同學，那是個維族警察，也在買彩票。

墨玉農村的大喇叭

墨玉縣離和闐不到三十公里，古代屬於于闐，本地名字喀拉喀什，意思是黑色玉石，漢語就取意譯稱墨玉。我們在「兵團十四師老陳賓館」住下。不久穆合塔爾在和闐遇到的同學趕來，還有墨玉的另一個同學，兩人陪我們開車到附近鄉下。

一路見到無數標語，橫跨在鄉間公路上方，比內地農村多得多。那些標語的內容，大都跟計劃生育有關。我們到了一個二百多戶人家的村子，進了一家農戶。那家男人在村裡管計劃生育，應該比其他農戶還強些，但家裡看著也相當窮。我問他拿不拿工資，他說有工資，但是拿不全，因為鄉裡沒有錢。

說話時，外面大喇叭響了，村長向村民喊話。對我來講，這種喊話是文革時下鄉歲月的記憶，久違了。我問喊話是什麼內容，男人回答村長要求社員往地裡送肥料。「社員」是人民公社時代對農民的稱呼，現在這裡還在用。我問土地不是已經承包，農民不是自己幹自己的活嗎？他回答其實還是上面說了算。

他家平時吃的一半是小麥，一半是包穀。我問他認為是什麼使生活不能變得更好些？他回答一是收費太多，一畝地一年要交七十五元；二是義務工太多，上級規定男勞力一年出義務工不許超過六十天，女勞力不許超過四十天，本身已經很多，但本地執行中還要超額，有時會出到三個月的義務工；三是來自上面的強制太多，種什麼，上什麼肥料，甚

至每畝地上多少肥，都由上面規定，包括買肥料都得統一買，價錢比市場還要貴。

我們離開村子時，看到各家拉肥料的驢車正在陸續下地。看來村長喊話還是管用的。

穆合塔爾的同學帶我們去看當地一個景點——神樹。在外面敲院門時沒有人理睬，但是一按汽車喇叭，馬上有人跑來開門，因為坐汽車來的都是旅遊者，可以收每人五元的門票。院裡只有一棵八百年樹齡的老樹，六個人才能合抱過來。牌子上寫的漢文樹名是法國梧桐。穆合塔爾說這明明是本地樹，有本地名字（當地人叫「其那」），為什麼叫法國梧桐？一千年前維吾爾人根本不知道有法國，這種樹當地也是有的，真奇怪。

回到墨玉縣城天已黑，我把車開進旅館院子。一輛警車緊跟後面，下來一警察，說我在黃線處轉彎，違反交通規則。開始我還懷疑是否一九九九年那次抓捕重演，後來看警察只是要罰款，便很愉快地交了五十元。

穆合塔爾關於喝酒的爭執

穆合塔爾的同學請我們吃飯。在一個火鍋餐廳，老闆是廣東漢人。飯館剛開張，被認為是墨玉最好的。穆合塔爾對漢人開的清真餐館不信任，雖然名義是清真，操作者也是維族人，但決定買菜進貨的是漢人老闆，便不能保證清真，誰敢說不會把死牛羊肉重新加工呢？這幾天在吃飯問題上，穆合塔爾常和阿克爭執，也是因為回族飯館有假，實際是漢人所開，用的肉混有驢肉之類，更沒有經過阿訇念經。新疆發生過很多這種事，即使被發現，也是罰點錢了事，飯館摘掉清真牌子還能繼續開。不過礙著同學面子，穆合塔爾這次只好坐下，但是只喝酒，不吃東西。

維吾爾人喝酒方式是先定下一個「酒司令」，每次倒兩杯酒，由

「酒司令」指定哪兩個人喝。被指定的兩人互相要講很多祝酒的話。他們這方面有天分，滔滔不絕，把簡單的話說得富有詩意，手勢和表情都很豐富，簡直個個像演說家。這樣喝酒比較文明，尤其是碰上節制的「酒司令」，會根據不同人的酒量掌握讓誰喝幾次，每次倒多少。我說明自己酒量不行，「酒司令」也就不太讓我喝。這種「酒司令」如果能恰當地選擇對飲者，說些合適的話，可以促進友誼，也可以化解矛盾。

不過喝到後來，還是發生了矛盾。一位後到的客人來敬酒，讓餐廳的維族女服務員給每人倒酒，表示敬意。穆合塔爾當即反對。他說男人喝酒已經是違背了穆斯林戒律，讓女人倒酒就更不應該。然而那客人也很倔強，堅持要這樣做。他們用維語爭論了很長時間，我雖聽不懂，也感到氣氛有些緊張。後來我問穆合塔爾說了什麼，他說他對那人講，這個服務員現在歲數小，但她將來會是我們後代的母親。我們的女人不能是日本女人，給男人倒酒，未來的母親必須現在就讓她保持尊嚴。我們的女人是做妻子、做母親的，在酒桌上給人倒酒，這樣下去會墮落。要知道，這世界最偉大的是母親，比母親偉大的還是母親，我們要愛護她們。面對那人的固執堅持，他礙於在場同學的情面，沒有撕破臉皮，最後其他人喝了女服務員倒的酒，只有穆合塔爾一人不喝。那個不達目的不甘休的客人覺得臉上無光，隨即提前離去。

一塊喝酒的人好幾個我不認識，其中有個維吾爾人漢語不錯，和我聊天。我問基層選舉的問題，他先是說選舉從來不是真的，都是上面指定；我問維族和漢族幹部的關係怎麼樣，他回答好得很，一點矛盾都沒有，還誇漢族幹部都會說維語，人也好等。穆合塔爾當場諷刺他，問他是不是因為前面說了選舉虛假，有些後悔，怕我這個漢族去告狀，於是趕快誇一下漢族幹部作為挽回？

雖然有「酒司令」的節制，但也要盡興才止。八個人喝了七瓶白酒，直到三點才散。我喝得很少，只是坐在那裡，感覺筋疲力盡。中間想提前走，穆合塔爾不讓，大概那很關乎情面。終於等到散場，出來後好幾個醉醺醺的人堅持把我們送回旅館。等敲開旅館院門，又在門口長時間跟我們道別，表示第二天還要再見，許諾了要安排各種活動，讓我

不免擔心，他們會不會死活不讓我們明天離開呢？

皮墨墾區的河南妹妹

九月二十九日。離開墨玉時，昨天所有喝酒的人沒一個露面，肯定還醉在床上，昨晚的允諾也都扔到了九霄雲外。

半途在寫著「兵團石油」的加油站加油。旁邊一個大牌樓有「兵團十四師皮墨墾區」的字樣。我問另一輛來加油的車，司機說他們施工隊就在皮墨墾區包工程。「皮」指皮山縣，「墨」指墨玉縣。兵團過去在和闐只有一個農場管理局，二○○一年升格為兵團農業十四師，二○○二年開發皮墨墾區。墾區一部分在皮山縣境內，一部分在墨玉縣境內，目標是開墾三十萬畝果園，然後從內地人口最多的河南引進移民，承包果園。前期主要是修水庫，挖水渠。有水就可以移民，開

她們將在這結婚生子

始種植。說話時，操河南口音的幾個女孩走過，穿喇叭褲，染黃頭髮，興高采烈地打鬧。看來兵團還在繼續擴大。

我們車開進牌樓裡面。看見水渠縱橫，車輛往來，正在進行各種施工，已經有了高壓電。穆合塔爾在水渠邊徘徊，說目前和闐一帶河水大量減少，就是因為墾區截留所致。上游把水截走，下游就沒水。兵團總是吹噓自己在沙漠上造出綠洲，但只要有水，人人都能造綠洲。而阿克卻在旁邊說，就是應該多向新疆移民，才能鞏固邊防，防止分裂。

在和阿克辯論的過程中，穆合塔爾說中國人的思維特別奇怪，別人給他的東西叫上貢，他給別人的東西就叫賞賜。古代一般把佔有他族女人看作征服和勝利的象徵，中國卻願意把女人給出去，然後就說自己是舅舅，人家的領土就成了他的，誰也搞不清這是什麼邏輯！

葉城街頭演出

葉城是新藏公路（新疆到西藏）的起點。唯色在「零公里」處照相，看著西藏方向說那邊是她家鄉。穆合塔爾馬上說葉城離西藏邊界還有六百多公里吶，可不要把西藏擴大那麼多。唯色笑得不行，說是吐蕃時代西藏佔領過這。

葉城維吾爾語叫喀赫勒克，意思是烏鴉很多的地方。葉城是漢名，清政府置縣時定的。這裡現在看不見烏鴉了，成為新疆到西藏的重要轉運站。西藏阿里地區的軍用和民用物資都經過這裡。我當年也是從這裡去阿里。

原本想在葉城轉一圈就走，正好碰上了各鄉農民在街頭演出文藝節目。那是政府組織慶祝「十一」國慶日的活動。我們看了一會。也許我們的模樣很像遊客，來了一男兩女，自我介紹是葉城縣委宣傳部的，要給我們拍錄影，還想讓我們在鏡頭前說話。我們當然不接受，他們真是找錯人了。

阿克自己帶了攝影機，要拍攝街頭演出。穆合塔爾就領我和唯色去葉城清真寺。寺前廣場現在成了大市場，人群熙熙攘攘。穆合塔爾說前幾年還不是這樣。世俗化進程真快。這裡的清真寺不讓遊客隨便進，穆合塔爾跟管事人交涉一番，才把我們帶進去。管事人告誡我們不許拍照。我們看了一下就出來。一個打赤腳的老乞丐坐在清真寺門口臺階上讀《古蘭經》，發現我給他拍照，怪叫一聲跳起來跑掉，讓我很內疚。

在清真寺對面的小街逛了一會，吃小店剛出鍋的薄皮包子。小店電視播放講維語的美國戰爭大片，穆合塔爾看得津津有味。直到街頭演出

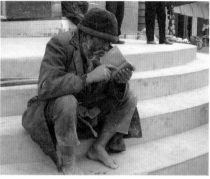

結束，我們與阿克夫婦會合，然後趕往莎車。

傍晚到莎車。楊萍身體不舒服，阿克留在旅館陪她。我和唯色、穆合塔爾到街上吃牛肉麵。莎車是古代西域三十六國之一的莎車國所在地，後來統治過新疆廣大地域的葉爾羌汗國也在這裡。莎車被認為是新疆保留民族特色比較多的地方，但也已經滿街是漢人。

在十二木卡姆音樂中祈禱

九月三十日。穆合塔爾先領我們去一個麻扎。那麻扎對穆斯林是一個重要地點。麻扎在一片廣大墓地當中。管事人給我們開門。一座光線幽暗的建築物，裡面有幾個蓋著墨綠色絨布的墳。建築物頂部垂下密密麻麻的旌旗，籠罩其上。麻扎周圍，一些信徒坐在不同位置，以沉思默想的姿勢手數念珠。

從麻扎出來，我們橫穿墓地，順便參觀了一些非常美麗的陵墓。尤其是一些墓上面殘存的古老瓷磚，美得簡直不可思議。

到墓地另一端，穿過街巷，便是莎車王墓。葉爾羌時期的十數個君王在此入葬。但那些君王多數已不為人知，名聲最大卻是一個叫阿曼尼莎的王妃。她之所以被後人紀念，在於她組織音樂家整理了民間流傳的「十二木卡姆」，使其能夠傳給後人。

十二木卡姆是維吾爾族古典音樂，有三百六十首聲樂曲和器樂曲，

這是我，古老清眞寺內的光線似乎能將人蒸發

在聖人麻扎旁念經的信徒

麻扎裡的阿訇

麻扎裡的修行者

選用了四十四位古典詩人的作品及各種民歌民謠，共計四千四百九十二行詩，全部演唱完需要二十四個小時。

在阿曼尼莎的陵墓旁邊有個清眞寺。我們進去時沒有一個人。清眞寺的牆壁頂棚繪滿精美圖案。旁邊放了一些穆斯林戴的白帽，卻是塑膠製品。我猜是爲給那些來做禮拜、但是沒戴帽子的人臨時所用吧。在穆合塔爾指導下，我戴上帽子，做出祈禱手勢，聽著遠處的十二木卡姆音樂，有一種很美好的感受。

隨後穆合塔爾又帶我們去了一個古老清眞寺，因爲已成危房，不對外開放。穆合塔爾讓人找來管鑰匙的老漢，給我們開門參觀。這個清眞寺的特點，在於整個房頂由幾十個穹頂組成。我以前從未見過這種建築。

原本穆合塔爾還想見一個在莎車的同學，電話裡那同學說是要來，卻遲遲不露面，也不打電話。我聽說那同學在公安局國保大隊供職，認爲他並不眞想與穆合塔爾見面，只是不好意思表示拒絕。穆合塔爾不說，心裡也許已經想到。

英吉沙的刀和艾沙

路過英吉沙縣，剛想停車，立刻過來一個維吾爾人，用很權威的手勢指揮我們把車停到一個商店門口。我們還以爲他是停車場管理者，結果發現他是賣刀子的。看來他慣於此道，裝成停車管理者模樣把遊客的車引到他的刀店。

英吉沙的刀名氣很大，我早就聽說過。不過我對刀沒多大興趣。阿克他們看刀時，我到外面轉。旁邊店的中年維吾爾人跟我說，我們進的店是假的，他的店才正宗，是有四百年歷史的老廠，而且是國營的。我回去告訴阿克，引我們停車的人大爲不滿，說根本不存在四百年老廠。

唯色跟我去了「四百年老廠」。爲了展示刀的鋒利，那位中年維吾爾人挽起袖子剃自己胳膊上的毛。如此直接的推銷，促使唯色買了一把

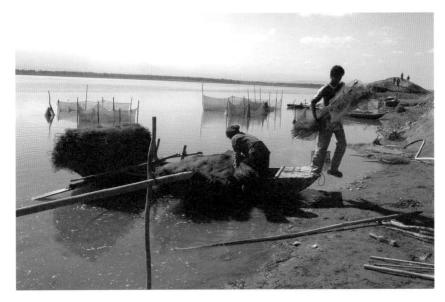

東方紅水庫裡的
打魚人

銀身英吉沙小刀。她從八十元砍到五十元。刀子的確漂亮，像是貴婦人帶的。唯色也當場仿效那男人，剃了自己一根手指的汗毛。

我們出來的時候，看見穆合塔爾正和一位當地老人談話。他問老人維吾爾民族主義的代表人物——艾沙[14]，老人回答不知道。英吉沙是艾沙的家鄉，國民政府時期艾沙做過新疆省政府祕書長，共產黨來後流亡海外，致力於東土建國，是流亡維吾爾人的精神領袖。穆合塔爾說那老人肯定不會不知道艾沙，只是不敢說，因為他這個跟漢人待在一起的維族，看著特可疑。

當唯色玩她剛買的刀，說她現在知道了英吉沙有小刀時，穆合塔爾提醒她，別忘記英吉沙還有艾沙。

快到疏勒，路過一個水庫。我們把車開到水邊，看到一幫捕魚人。他們在岸邊搭了一群窩棚，晾曬著大片漁網，岸邊靠著數條漁船。男人們划船下水，女人們在岸上補網。捕撈上來的小魚被攤開曬魚乾。穆合塔爾不停地說：「他們就不能等魚大一點再打嗎？」

我跟打魚者聊天，他們從山東來，已經在新疆境內打了多年魚。這

⑭ 艾沙‧玉素甫‧阿布泰金（Isa Yusuf Alptekin），一九〇一至一九九五。

個水庫叫東方紅水庫（肯定是文革中修建）。他們今年剛搬到這裡。問生活如何，回答是剛夠糊口。

假警察帶走了恐怖首領

進疏勒縣城，穆合塔爾同學M在街邊等。M是個詩人，職業是翻譯。他文質彬彬，看上去性格溫厚。上大學時他是維族班的第一任班長，後來因為太聽老師話，班裡同學自發選舉了穆合塔爾，不過他和穆合塔爾的關係一直很好。

住下後，M請我們去麥西熱甫餐廳吃飯。給我們介紹疏勒時，他說去年（二〇〇二年）被聯合國安理會列進恐怖組織名單的「東土耳其斯坦伊斯蘭運動」首領艾山・買合蘇木就是疏勒人。富有傳奇性的故事是艾山・買合蘇木的出逃。他當時已被警方控制，準備逮捕。他以有病為名，在鄉下一個維吾爾醫院住院。醫院工作人員已接到指示監視他，當地派出所也派了警察看管。半夜突然來一群警察，開著當地人稱「沙漠王」的日本高級越野車，攜帶武器，很正規，拿出逮捕令，將艾山・買合蘇木帶走。幾個小時後，又一撥警察來帶他，才知道前一撥警察是假的。後來發現艾山・買合蘇木在阿富汗出現，再後來聽說他成了賓・拉登的助手[15]。

穆合塔爾的惡作劇

麥西熱甫是個歌舞餐廳，吃飯時有演員唱歌，大家可以隨意跳舞。維吾爾人的舞蹈很優雅，又幽默，不同氣質和體型的人可以跳出不同風

[15] 就在我聽到這故事的兩天之後，二〇〇三年十月二日，艾山・買合蘇木在巴基斯坦軍方對靠近阿富汗邊界的南瓦濟里斯坦地區執行反恐行動時擊斃，年僅三十九歲。一個半月後，二〇〇三年十二月十五日，已經身亡的艾山・買合蘇木被中國公安部作為第一號恐怖分子進行通緝，通緝令發出九天後，中國公安部才得知艾山・買合蘇木已經身亡。

格的舞蹈，各有味道。中間來了一個官方單位的副主任加入我們一桌。他是疏勒當地人，也寫詩。正在吃飯的一群中學老師，其中的教導主任給副主任的老師當過老師。他先是來禮貌地給副主任敬酒，隨著酒精度提高，興奮程度也在提高。老師的老師逐漸沒有了師道尊嚴，頻繁來我們這桌勸酒和邀舞。另一個身穿黑短衫的男老師約我跳了一場舞，曲終跟我擁抱，把他滿頭汗水沾了我一臉。老師的老師變得全場最活躍，一場不缺地跳舞，經常四腳朝天倒在地上。誰來勸阻，他就動手打誰。他的腳踢得出奇的高，出拳迅速有力，卻沒有一下擊準目標。副主任死活不給他面子再去跳舞。穆合塔爾自告奮勇出面頂替，惡作劇地來回掄那教導主任，非常滑稽。唯色前仰後合，笑得快喘不過氣。還有一個醉醺醺的老師一定要給我們買這餐廳的特色菜——麥西熱甫雞。那道菜上來後，我們一致認為很好吃，但卻不知道給我們送菜的究竟是誰，送禮人也再沒露面——很可能已經不省人事。

餐廳裡引我注意的有三桌人，老師那桌自不必說，全場都是他們鬧；還有一桌農民沉默地喝酒，不唱也不跳，自始至終只是看；第三桌是一夥時髦青年，男的英俊，女的漂亮，偶然起身跳舞，男的倜儻，女的嫵媚，讓我百看不厭，也讓唯色讚歎不已。

唯色說外人看到這種場合，會認為維吾爾人是最快活的民族。穆合塔爾回答她，我們哭的時候沒人看到，因為我們的哭泣都是在心裡……

疏勒的兩位維吾爾詩人

疏勒的兩位詩人——M和副主任跟我們回旅館聊天。副主任朗讀詩歌。一首是古代維吾爾民間詩歌，據說已經流傳了千年以上。我只記住一句大意——「天堂之輪也是把人間粉碎的磨盤」，很耐人尋味；另一首詩的內容是個民間故事，說的是清朝佔領新疆的時候，一個名叫色依提的維吾爾好漢與清軍作戰。清軍將領發現不能戰勝他，便欺騙色依提，讓他帶信去見喀什提督，進行雙方談判。但是信送到後，喀什提督

卻把色依提抓起來，原來清軍將領的信是讓喀什提督把色依提殺掉。行刑前喀什提督嘲笑色依提是文盲，自己送來了殺身的信。然而色依提死後，他的精神卻活著，越傳越廣。清軍將領這才發現不對勁，原來他寫的信沒有全送到。他讓色依提帶給喀什提督的信是兩封，一封讓殺死色依提的肉體，一封是讓殺死色依提的精神。然而色依提只交出了殺死肉體的信，沒有交出殺死精神的信，色依提的精神因此永遠不死。

凌晨三點（新疆時間一點）時，副主任必須去機場接從烏魯木齊飛回的上司。他談興正濃，說是靈感在湧現，明知去機場接上司的事毫無意義，派司機去就夠了，但官場規則又不能不遵守，只能戀戀不捨地告別，約第二天再談。

唯色的手指被蜜蜂當成了花

十月一日。M早上領我們去喀什。他的孩子剛出生十天，今天所有的親戚都到他家祝賀，他把我們送到喀什，又要趕回疏勒去待客，家裡還在等著他宰羊呢。我們自己逛喀什。一個月前我剛來過，這次主要是陪唯色和阿克夫婦。穆合塔爾在喀什住過挺長時間，但也有幾年沒來了。

今天是「國慶日」。廣場正在舉辦「喀什美食展」。大部分是下面各縣的政府派人來擺攤，目的是作秀。用水果擺出各種花樣，在瓜上刻出圖案，然後把小型國旗插在上面，為的是吸引電視臺拍攝，被上級官員注意。現場製作的當地小吃免費發放給觀眾品嘗，一人只給一點。那種地方我們根本靠不近，人們擠來擠去，領完了再領，連領好幾次。不過我發現這麼幹的基本都是漢人。

另一些攤位是喀什各飯店和酒樓擺的，提供的飲食要收費，於是無人光顧，門可羅雀。有個攤位用新鮮石榴籽榨汁，榨出的石榴汁鮮紅黏稠，在光照下顯得晶瑩豔麗，喝起來味道極好，當然價錢也不菲。

唯色的手指被蜜蜂螫了，因為她不停地吃，手上沾了很多瓜汁，被

唯色在喀什老城中

蜜蜂當作可以採蜜的花。我想幫她把戒指從螫腫的手指取下，費了半天勁也沒做到，只能等待自然消腫了。

逛老城街道。一位在電動砂輪上磨鐵活的工匠帶著自己做的安全眼鏡，是一片玻璃綁在一個纏著布的木框上，再用繩子繫在頭上。沒進入消費時代以前，人可以如此節儉，這樣的情景很快再也看不到了。

去了維族詩人玉素甫的墓。他在公元十一世紀寫出八十五章、一萬三千二百九十行的敘事長詩《福樂智慧》，被認為是維吾爾文學寶典。我們在詩人墓前的葡萄架下休息，眼前是阿拉伯式的穹頂，漂亮的瓷磚在太陽下閃亮，空氣中彌漫著維吾爾的音樂和味道。

阿帕霍加墓被旅遊者稱為香妃墓，穆合塔爾很不以為然。墓的主人阿帕霍加當年是葉爾羌王朝的最高統治者，顛峰時期統治了喀什噶爾、葉爾羌、和闐、阿克蘇、庫車、吐魯番的廣大地區，享有「世界的主宰」之稱號，也是白山派伊斯蘭教的首領。所謂香妃是阿帕霍加的孫女，她的墓在最邊角的位置。但是因為她當過乾隆妃子，所有中國人就只知道香妃，不知道阿帕霍加。在愛拿薩依德說事的唯色看來，絕對是典型的「東方主義」翻版。

維吾爾人怎樣抗拒漢語

晚上在旅館與M和穆合塔爾聊天。副主任原本也要來，但是上司正在參加酒席，他必須陪同。

從維族語言變化談起，原來維語中的漢語辭彙，如「共產黨」、「書記」、「電視機」、「錄音機」等，現在都被英語取代。原本漢語發音的「身分證」被維語的「你是誰」代替。這一方面與新文字改回老文字有關，新文字中有zh、ch、sh的發音，老文字卻發不出這種音。相比之下，維語和英語接近，和漢語較遠。採用英文辭彙一是發音方便，另一個目的一般不對外說，就是為了避免被漢人同化。這是維族知識分子一種集體的不約而同——在媒體和公共場合逐步排除漢語，用英語和維

語代替，使之普及，被百姓逐步接受。這樣的做法已堅持多年，收到明顯效果。

　　維吾爾族的氛圍排斥維語不好的維吾爾人。我有一個從小在北京長大的維族朋友，曾想回新疆練習維語，但因為他維語不好，不被維吾爾人接受，只好還是和漢人打交道，最終也沒學會維語。甚至在監獄裡，誰講話夾雜漢語也會受同伴嘲笑，而夾雜英語則沒問題。這種氛圍反過來促使知識分子進一步強化民族意識，進行純化語言（也許是目前唯一可實踐的民族主義）的努力。

　　這是一種沒有串聯的共識。串聯不被允許也做不到。打的旗號都是用官方話語，做的事看上去沒有政治性，如用維語翻譯漢語電視劇，過去只翻譯對白，唱歌的歌詞還保留漢語，現在也譯成維語重唱，而且翻譯品質很高，動聽方面不亞於漢語的原歌詞。按穆合塔爾的說法，這樣做的目的就是不給漢語普及留下空隙。

軍區門口遭盤查

　　十月二日。早晨起來，想到應該去南疆軍區拍個照片，那是疏勒作為「兵城」的象徵。南疆軍區級別為省軍區，轄區跨新疆、西藏兩個自治區，與七個國家接壤，有三千五百多公里邊防線和數百條通外山口，扼守通往南亞和印巴次大陸的通道。軍區大門有兵站崗，掛著「慶祝建國五四周年」的橫幅，用盆栽鮮花擺了個大花壇。我擔心被當作刺探軍情的間諜，沒敢明目張膽拍照，而是在街對面邊走邊拍。一個買了早點往家走的中

我拍的南疆軍區大門

年人發現我的動作，放慢腳步跟在我的身後，在我又舉起相機按快門時，立刻衝到我面前嚴厲盤查。

他身穿便衣，手提油條，並不說明他有什麼權力對我盤問。我當然不會跟他較這個真。他肯定是南疆軍區軍官，如果我不息事寧人，他可不管什麼法律，隨便可以找麻煩。秀才遇見兵，有理說不清。我便裝傻說來疏勒旅遊，看到這個大門花團錦簇，很是美麗，拍個紀念照而已，由此才得以脫身。

這樣的經歷在中國其他地方都碰不到了。九十年代我在西藏軍區門口照相遭到過盤查，這兩年也沒人管了。當網上衛星圖片能看到深宅大院裡每棟房子、甚至每輛汽車的時代，拍一張大門照片不知道還有什麼值得大驚小怪。不過，有人若是認為被懷疑成間諜的經歷夠酷，那就趕快到疏勒來吧。

墓地的魔幻場面

離開疏勒往巴楚方向走。路過一座沙漠中的墓群。千年胡楊下，兩個維族女人一邊唱歌一邊造墓。墓是用土坯所砌，女人赤手抹泥，把一塊塊土坯黏結在一起。她們造好的墓會賣給死了人的家庭，這是她們的謀生之道。

魔幻少女

一個紅頭巾綠上衣的維族少女牽一頭幼小野鹿走到我們面前。她的胸前除了有胸墜，還用紅繩掛著個小巧手機。穆合塔爾聽她說這裡埋有聖人，便讓她帶路指給我們看。

一株幾乎伏臥倒地的彎曲老胡

楊下，只有黃沙。女孩扒開沙子，露出一隻乾枯手臂，她說那就是聖人的手。野鹿湊過頭去，想啃聖人手上乾枯的皮。女孩打它的頭，又把聖人手臂埋回沙裡。這場面魔幻得讓我感覺如在小說中。

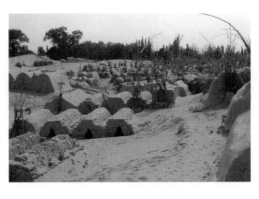

鄉村墓地

　　下一個討論就不那麼魔幻了，而是非常現實。關於是否能在墓地外面的樹叢解手，阿克認為那是褻瀆亡靈。我認為既然已經離開墓地，只要不是在標誌清楚的墳墓旁就沒問題，否則在哪裡解手都構成褻瀆，因為所有黃土下都可能埋有屍骨。我們是走在絲綢之路上，千百年來多少人在這條路倒下，哪有什麼墳墓？任何解手都可能是在他們頭頂，甚至廁所也可能蓋在古人的墳頭上！

阿克說地震一次赤化一片

　　年初巴楚發生六點八級地震，死亡二百六十八人，傷四千餘人，十餘萬人失去住房。目前救災還沒結束。當地的傳統房屋不打地基，缺乏穩定性，泥砌的土坯相互不齧合；房梁過細，房屋跨度又大，幾乎沒有抗震能力。我們專門去了位於地震中心的鄉鎮，正在新建的房子都被要求採用抗震結構。到處寫著「共產黨好」、「解放軍好」、「反對分裂」的標語。還看到一個會場，紅布裹起的主席臺貼著黃色大字「黨的恩情永不忘」。阿克評價說，地震一次赤化一片。

　　倒塌的廢墟一路都能看到，公路涵洞也在重修，施工隊都是漢人。學校重建是用組裝的房屋，房頂和牆壁都是鐵皮中間加充填物。老師說不如原來土房冬暖夏涼，夏天太陽曬得很熱，冬天怎樣現在不知道，因為還沒有過冬。鄉醫院仍然在救災帳篷裡看病，倒塌的醫院尚未蓋起新

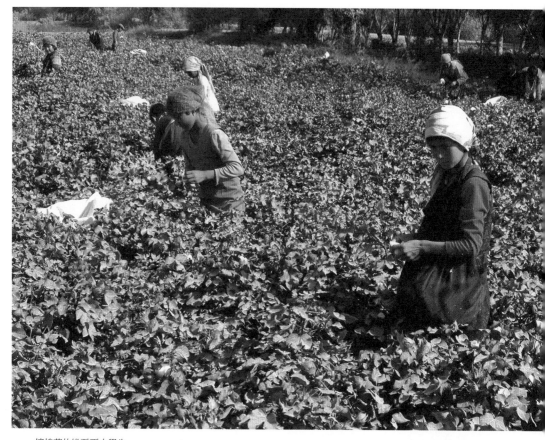

摘棉花的維吾爾小學生

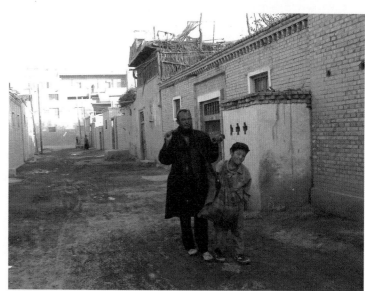

巴楚唱歌乞討的盲人

房。

幾十名維族小學生在棉田摘棉花，是學校組織的。據說掙的錢歸學校。很多學校都這樣做，相當於使用童工。每年在收棉季節可以掙到不少錢。

色里布亞鎮地處南疆幾縣的交會點，是南疆重要的物資集散地。色里亞布的巴扎據說是南疆第二大，可以達到八萬人。巴扎分兩種，一種叫農民巴扎，賣的是牲口糧食土特產等，還有一種叫香港巴扎，賣的是城市商品。香港巴扎的名稱出現在八十年代。那時香港概念剛剛進入，代表著繁華和商品眾多，其實巴扎本身跟香港沒什麼關係。我們當然只喜歡看農民巴扎。一個老婦賣手工陶罐，造型拙樸，半米多高，才八元錢一個。每當看到我喜歡維族物品，穆合塔爾都會熱情地期望我買。只可惜那陶罐太大，車裡已經沒有地方裝。

傍晚到巴楚縣城。巴楚在西漢時期是尉頭國所在地。《漢書》上記載的尉頭國有「戶三百，口二千三百，勝兵八百人」。所謂的國，不過今日一個村的規模。

巴楚街道寬闊到不正常的程度，旅店非常多，基本都是漢人所開。

中國人哪怕信驢子都好

十月三日。早晨聽到旅館窗外有男聲唱歌走過。歌的曲調我熟悉，是一首名叫「你不要害我」的維吾爾民歌。搖串鈴的聲音伴隨歌聲，唱得淒婉動人。我下樓跟隨聲音尋找，在旅館後面的維族區小巷裡，看到一個兒童牽著個中年盲人。歌是盲人所唱，走街串巷在乞討。有維族婦女走出家門給他食品。我也給了一些錢。那婦女向我做出贊許的手勢。

中午路過阿克蘇，吃了極美味的抓飯。吃飯時和人聊天，聽到幹部職工被要求十一長假[16]不要外出，不要聚會。和全國鼓勵十一旅遊正相

[16] 一九四九年十月一日，中共宣佈建國，把每年的十月一日定為國慶日。現在每逢國慶日全國放假七天。

穆合塔爾在雅丹
地前給我和唯色
拍的合影

反，這裡的主要任務不是促進經濟，而是怕聚會鬧事，外出串聯。

飯後繼續上路，一路閒聊。談到廣東人什麼都吃，阿克給穆合塔爾繪聲繪色講了幾道菜：一道是現場催生的小老鼠蘸佐料生吃，放在嘴裡咬時吱吱叫，因此名爲吱吱菜；一道是趕活鴨子在燒熱的鐵板上走，然後吃燙熟的活鴨掌；一道是把活猴子腦殼打開，生吃腦髓；還有嬰兒湯……穆合塔爾聽不下去，感歎世上最可怕的野生動物就是廣東人。他說他的老師曾經說，中國人總該信點什麼，哪怕信個驢子都好，什麼都不信的人太可怕了。

傍晚路過一片廣闊的雅丹地。雅丹是地理學名詞，指乾燥地區被風吹蝕形成的土丘林。不同的土丘有不同形象，千姿百態。我們下路深入到雅丹地中，選地方紮營。搭起帳篷後在雅丹地裡散步，景色美不勝收。夕陽快落時分，我們靜默地看金色日球一點一點接近天邊。全部大地被染成金黃，莊嚴神聖。聽到穆合塔爾喃喃自語「我的東土……」，唯色後來告訴我，她差點落淚，覺得穆合塔爾「寧結」（藏語中表達悲憫的感歎），他失去了工作、女友、安定的生活，就是爲了他的東土。唯色說，她再也不願當著穆合塔爾說出新疆這個詞。

穆合塔爾在克孜爾千佛洞做佛教姿勢

十月四日。我起得最早，獨自在雅丹地中間散步。曲徑通幽，吸引

人不斷往下走，走了很遠。回駐地時他們已經起來。

到拜城縣城吃早飯。驚訝的是竟然不容易找到清眞餐廳，到處都是四川飯館，幾乎不像在新疆。要知道拜城屬於南疆，當年是龜茲國屬地，應該是維吾爾人最多的地方啊。開車轉了半天，找到幾個維族飯館，被擠在城邊，又小又破。阿克看不上。回到城中一個山東人開的回族飯館吃，穆合塔爾認爲可疑，堅決不吃丸子，可能是擔心裡面混雜不潔東西吧。

今天的目的地是克孜爾千佛洞。此千佛洞名列中國四大石窟群之一，當年佛教自西向東傳播，因此在四大石窟群中，它比敦煌、龍門和雲崗形成得都早，從公元三、四世紀就開始建了。

參觀必須由導遊帶領。洞窟內所有雕像都已毀壞。導遊解釋是後興起的伊斯蘭教反對偶像，所以砸掉了雕塑。存留的主要是壁畫，畫中人物眼睛大部分都被摳掉。不過經歷了千年時光，能保存到今天模樣應該說還算不錯。要知道幾十年前這裡還沒人管理，維族農民就在這洞窟下面耕作農田呢。

導遊說國家給的撥款只是工作人員工資，修復洞窟要靠自己。這裡門票收入每年只有一百多萬元，遠遠不夠。克孜爾千佛洞的知名度不如敦煌，遊客少，也沒有其他來源。唯一得到過一次捐款，是日本人小島康郁推動，募捐了三百多萬元人民幣。

管理處辦公樓前有座「克孜爾千佛洞維修捐款紀念碑」，由王恩茂題詞。銘文寫的是「一九八九年我國政府決定對克孜爾千佛洞進行全面維修，日本朋友成立了『日中友好克孜爾千佛洞修復保存協力會』，並捐款一億五百四十四萬日圓，用於克孜爾千佛洞維修工程。爲感謝日本友人慷慨捐助，特豎碑紀念」。捐款者的名字是按錢數分檔次。最高的捐款七百萬日圓，最少五千日圓。讓穆合塔爾不滿意的是，爲什麼沒捐一分錢的王恩茂名字那麼大，而捐錢人的名字那麼小？

在沒開放的洞窟區走了走，那裡修復程度很低，多數洞窟只是裝個簡單木門鎖起，基本保持自然面貌，走在那裡的感覺很舒服。

附近有個被叫作「千淚泉」的地方。在峽谷盡頭有注泉水。據說過

去曾有很大的佛教寺廟，現已不見痕跡。「千淚泉」之名也許是一種附會，但峽谷環境的確極好。用泉水洗過之後，在地上打坐，心曠神怡。穆合塔爾也盤腿坐在那裡，學著唯色做出佛教手勢。阿克斥責他是伊斯蘭教的叛徒，氣得先走了。

維吾爾人來這參觀，一般只是看看樹林和泉水，不進石窟，因為石窟是異教的。相比之下，穆合塔爾更為開放。我欣賞他這一點。他把新疆的一切都當成自己民族的財產，聽到高處一個沒開放的洞窟傳出說話聲，立刻懷疑有偷盜者。他對洞窟喊話，裡面人卻不理睬，照舊說話。我說賊不會有這麼大膽。果然，等他找到管理員反映情況，維族管理員說那是一個經過批准的義大利人在考察，有人陪同。

千佛洞門口有鳩摩羅什塑像。鳩摩羅什是公元四、五世紀之交的佛教高僧，十六國時期的軍閥攻下龜茲後，把他帶到中國內地十幾年，然後被後秦王姚興請到長安奉為國師，主持了佛教經典的翻譯事業。大乘佛教在中國的傳播，開端歸功於他。穆合塔爾抱怨鳩摩羅什塑像上沒有文字說明，遊客因此不會知道這個高鼻梁的佛教高僧是維吾爾人。他認為這種疏忽是有意的。他說克孜爾千佛洞的文物研究為什麼封閉進行，就是怕證實新疆曾是獨立國家。穆合塔爾從每個事物中都能看出壓迫者的意圖，也許有過於敏感之處，但是我能理解這種敏感，而且他的分析不乏道理。

到庫車之前經過鹽水溝——這是旅遊手冊上的稱呼，維吾爾地名叫「克孜爾亞」，是「紅崖山」的意思。那片山形狀豐富，地貌奇特。官方材料介紹東土組織曾經把這裡當作軍事訓練的營地。

晚上住庫車，穆合塔爾到家了，我們跟他喝此行最後一頓酒。

新烤好的塔里木全羊出爐

十月五日。穆合塔爾送我們出發。原本想和他多待一段時間，可是阿克有工程牽身，必須早回寧夏，所以一路都要趕。穆合塔爾開玩笑說

阿克的車像特快列車，一個星期就能到歐洲。但是阿克掙錢的機會不能耽誤，只好匆匆忙忙轉完這圈。

　　過了輪台，一路看到正在鋪設管線。一條粗的黃管子和一條比較細的黑管子正在地面進行連接，旁邊已經挖好溝。我猜想可能就是媒體一直炒作的「西氣東輸」工程吧。那工程把新疆塔里木盆地的天然氣透過四千公里管道輸往上海，年輸氣一百二十億立方米。整個工程投資一千四百多億。當年的總理朱鎔基稱「拉開了西部大開發的序幕」，新疆人卻說是西部大掠奪。

　　庫爾勒還是沒停車，我不想在城市逗留。路過尉犁縣城的農貿市場停車買水果。阿克不想從河南人那裡買，但是走遍市場全是河南人，也只好買了。

　　離尉犁縣城幾公里是塔里木鄉。那裡有個遠近聞名的烤全羊店，傳統方式、傳統風味，卻掛著一個「新疆尉犁縣司拉吉丁肉製品加工廠」的牌子。我們到的時候，正碰上一隻新烤好的全羊出爐。一爐要四小時才能烤好，前面已經有好幾撥人在等，因此我們沒買到最好的部位。不過配上當地所稱的「皮辣紅」——洋蔥、青椒、番茄一起拌的涼菜，加上啤酒，美味無窮。

　　這條去若羌的路十年前走過一次。那時是土路，一路風沙遮天蔽日，沒有人煙，有的路段讓我感覺如同在月球行駛。現在全是柏油路，去年（二○○二年）剛修好，路面平坦，車速可以達到很高。與公路並行的塔里木河當年幾乎沒水，現在水是滿的，透過蘆葦在路邊時隱時現。秋天農田不需要灌溉，可能就是水下來的原因吧。

　　天黑時，在路邊胡楊林宿營。

如同凍結了的時間

　　十月六日。一夜都聽到過路車的轟鳴聲，來往車輛比十年前多了很多。早晨起來，阿克發現宿營地不遠處有個墓地，很是驚慌，立刻拔

靜靜的塔里木河

營，連聲埋怨昨天宿營時間太晚，看不清周圍環境。

塔里木河仍然伴隨在路旁。一個河邊廢棄的村莊如同風景畫一樣，典型的田園風光。然而村子已空，人都搬走。停車休息，我獨自沿河走了一段，坐在河邊吸煙。周圍安靜，只能聽到蟲鳴鳥叫，還有微風拂動植物枝葉。河水平平流淌，一點聲音沒有。村裡房屋還算完整，房頂木料都沒被拆，窗框釘的塑膠布也有殘留，看來搬走時間不是很長。不過很多房子牆上能看到文革時期的毛澤東語錄，有漢文，也有新維文，似乎又是幾十年沒人住。時間已經凝結。

阿克朗誦牆上的毛語錄——「要使全體幹部和全體人民經常想到，我國是一個社會主義的大國，但又是一個經濟落後的窮國，這是一個很大的矛盾。要使我國富強起來，需要幾十年艱苦奮鬥的時間，其中包括執行厲行節約、反對浪費這樣一個勤儉建國的方針。」然後感歎這些話在今天看也不過時。又念了「我們一切工作幹部，不論職位高低，都是人民的勤務員，我們所做的一切，都是爲人民服務，我們有些什麼不好的東西捨不得丟掉呢？」念罷他把現在的官們大罵一頓。

最長的紅磚路和最大的平面

隨後行駛很長一段沒人煙的路。十年前我在這裡走過一條紅磚路，當時印象深刻，怎麼會在如同月球的環境冒出一條用一塊塊立起紅磚拼成的路呢？那條紅磚路時有時無，延伸上百公里。給我的感覺算得上奇

唯色在紅磚路上

正在若羌造船的漢人

阿爾金山的公路

蹟。現在紅磚路還剩一小段,豎起一塊碑,刻著「世界上最長的磚砌公路」。從碑銘得知,紅磚路是一九六六年到一九六八年由北京到新疆的知識青年⑰用八千多萬塊紅磚鋪成的。現在只保留了五公里作爲紀念。紅磚路消失了,歷史也只剩那幾個文字。當年這裡的千百北京知青的命運,已經完全無從尋覓。

塔里木河與車爾臣河都是內陸河,兩條河的尾閭交會在一起,形成的巨大濕地就在所經路上。當年路過這裡時看不到水。多年斷流的塔里木河已經無水可流,車爾臣河則在這裡滲入地下。記得那時我看到了世界最大的平面,環顧三百六十度沒有一點起伏,平齊的地平線形成和天一樣大的圓面。我光腳走上那平面,鹽鹼土壤的硬殼隨著腳踩破開,硬殼下的鬆土散發著大河消逝的濕氣,腳的感受如同植物之根扎進蘊含養分的土壤。那時我身上只有一條絲綢短褲,在西來迅疾的熱風中猛烈抖動,讓我以爲自己是根掛著半旗的裸露旗桿。

中午到達若羌——新疆的東南角,也是中國最大的縣,有二十多萬平方公里。修車時,一個寧夏人看到我們車是寧夏牌照,過來攀談。他長年在這收購瓜果,運往內地南方銷售。旁邊幾個漢人正在用鐵皮焊一條船,準備捕魚。也許他們是受到了塔里木河終於來水的鼓舞吧。

若羌縣城比十年前整個換了模樣,蓋了很多新建築。街道拓得跟廣場那麼寬,眞看出這裡地皮多啊。

騎毛驢的兵團戰士

隨後我們開往青海。翻阿爾金山時,溝裡的路大都被水沖壞,必須用四輪驅動才能通過。山口海拔四千米,覆蓋著冰雪。

下山路上碰到一個騎驢漢人。小小毛驢,脖子上掛著個碩大紅鈴鐺。騎驢漢人又瘦又小,頭髮蓬亂,皮膚黝黑。他是四川遂寧人,來這

⑰ 計劃經濟時代,中國城市的中學畢業生多數不能上大學,又無法安排工作,便以「上山下鄉」的方式,讓他們到農村和邊疆去勞動謀生。這種學生被統稱爲「知識青年」。

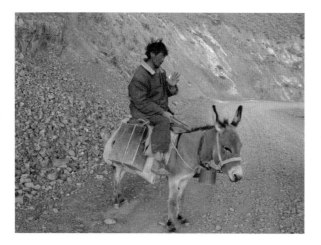

今日兵團戰士

已經十幾年，屬於兵團三十六團，到山裡放羊。從他身上，可以看到所謂的兵團不過是一群討生活的農民。他們雖然被放進一個冠以軍事化名稱的體系，卻不會有「兵」和「團」的意義。不過從另一個角度，又能看到這些漢族農民耐受能力多強，讓人不可思議。他全部家當都在驢背上，走哪吃哪住哪。唯色從這個遂寧騎驢人的身上看到了未來的危險──說不定哪一天，西藏草原上可能全是四川漢人在放牧！

金黃晚霞變紅了，很快又變紫，然後從暮色蒼茫轉黑。下山的路還很長。我不主張住在高海拔處，天氣冷，容易有高山反應。在黑夜中不停趕路，我記得快到青海交界處有個湖，也許可以在湖邊宿營。等到了湖邊，測量海拔仍在三千米以上，而且風很大，於是決定再趕一百公里，去青海的花土溝住宿。

路上遇到一輛拋錨的貨車，搭了上面一個人到新疆青海交界的芒崖石棉礦找救援車。我們趕到花土溝已是夜裡十一點。跟十年前比，花土溝變得可以用繁華形容了。路上搭車者告訴我們「花土溝什麼都有」。在街上轉著找旅館時，看到很多飯館仍然開業，霓虹燈閃爍。色情業專用的粉紅燈光和剛經過的廣袤黑暗形成對比。搭車者所說的什麼都有就是指這些吧。

至此，已經離開了新疆。

三、（二〇〇六年春）

政府主席是沒用的

　　三月二十五日。烏魯木齊顯得很髒。好在雪化了，否則黑色的雪會顯得更髒。在烏魯木齊，雪只有在剛下時是白的，兩天過去滿城煤煙中的灰就會讓雪變灰，然後變黑。等到化雪時水蒸發了，煤灰留在地面，於是把全城染成黑的。無論多新的樓，每個窗臺下面都有黑水流痕，也是被隨化雪流下的煤灰染出的。

　　去機場的路上，司機罵警察想方設法罰款。他有一次超速三公里被罰了二百元。對新疆人來講，高速公路限速一百二十公里等於不是高速路，因為其他公路都可以達到那種速度。司機剛從南疆回來，走沙漠公路時遇上沙塵暴，一米以外都看不清。路上有很多車撞在一起。

　　司機老家是山東，他在伊犁出生長大，會維語。維吾爾人喜歡會講維語的漢人。一般維族人賣肉不讓漢人用手碰，嫌漢人髒，他卻可以翻來翻去地挑選。買刀時，維族人開價三十元，他用漢話還價十元不給，改說維語還價，五元就給了。

　　雖然他對新疆如此熟悉，但問他自治區政府主席是誰卻不知道。按規定自治區主席必須由維族人當，一般沒有實權。司機的說法是政府主席沒有用，不需要知道。他說新疆只有兩個自治區主席有過實權，一個是賽福鼎，一個是司馬義·艾買提，後來都被中央調走架空了。當年中央指定鐵莫爾替換司馬義·艾買提，新疆人大兩次投票仍然選司馬義，最後把司馬義調到北京，不算新疆人了，鐵莫爾才通過。

天上下土的南疆

　　飛阿克蘇是螺旋槳式小飛機。即使在這種支線上，乘客也是漢人爲主。我的鄰座是一川妹，內江人，看上去像妓女，但不確定。她說從廣州表妹那來，到阿克蘇看姐姐。姐姐七八年前到阿克蘇開服裝店。川妹愛說話，卻不愛讀書，把她從小逃學當趣事說。她在家裡逼迫下好不容易上完初中，從此就過著到處跑的日子。她側頭打量我正在看的書，說我不是旅遊的。我在看戈德斯坦寫的《達賴喇嘛的困境》，問她認爲我是幹什麼的？她說可能是開礦。也許她認爲達賴是一種礦？再問她是否知道達賴，回答很乾脆——不知道。

　　飛過天山，從空中俯瞰，整個南疆充滿浮塵。空中沒有雲，卻很難看到地面。視線都被浮塵遮擋了。報上說十五年以來持續最長的浮塵天氣已經結束，然而顯然還沒有。多數人只知道下雨、下雪，南疆還有一個詞——下土。到處都是土，箱子往地上一放，立刻沾上一片土。放一會兒，摸一摸箱子表面，也會出現手印。

透過沙塵俯瞰
南疆

阿克蘇機場建築很小。門口擠著一堆計程車司機攬活。沒人接川妹，我把她帶進城。司機是甘肅人，在這當炮兵，復員後留下，在此安家，他說感覺比甘肅好。

住進穆合塔爾提前定好的旅店。房間不隔音，隔壁房間吵。我去交涉，服務員張口就說那邊住的是維族，似乎不隔音不是因為房間，而是因為維族。我把房間換到走廊頂頭，那裡安靜。阿克蘇的旅館幾乎全是漢人經營，因為住旅館的主要是出差者，以漢人為主。他們不住維吾爾人的旅館，所以維族人開旅館掙不到錢。

柯爾克孜族女子為何讓孩子轉學

吃飯時和一柯爾克孜族女子聊天。她是個民營圖書公司的推銷員，負責在阿克蘇發行輔助教材。她雖然是「民考民」，但漢語說得標準，幾乎聽不出口音。她丈夫是維族。原來他們把孩子送進漢語學校讀初中，到上高中時又把孩子轉回維語學校。原因是發現原來挺乖的兒子，進漢語學校後沾染不少壞毛病，如不尊敬老人、唯我獨尊等。她說以前中國有好傳統，現在已經沒有了。轉回維族學校後，孩子改善很多，現在已經可以用維文寫作文了。

不過總體上，少數民族孩子「民考漢」的更多。因為找工作的首要條件就是漢語水平。實行漢語考級已經幾年，不少「民考民」因為漢語不好，找不到工作，大學等於白上。

記得北京語言大學一位教授當年曾就少數民族進行漢語考試向我徵求意見，我說如果將來少數民族找工作得拿著漢語級別證書，他們的狀況會變得更差。教授認為那是經濟發展的必然。我請他設想一下如果漢人在中國找工作得取決於日語水平考級，漢人會是什麼感覺？少數民族在這方面是一樣的心理，可不是僅用經濟二字就能包容的。

溫州人在阿克蘇

　　穆合塔爾這段正好有時間，可以跟我待幾天。一對維族父子跟他一塊從庫車來。兒子被判勞教一年，已經關了六個月，他父親找關係辦了監外執行，剛把兒子接出監獄。兒子之所以被判，是醉酒後發現前妻和一個警察在街頭談話，於是大怒之下打傷了警察。

　　和穆合塔爾到街上散步。新疆其他城市多少還搞一點民族特色，阿克蘇卻什麼都沒有。穆合塔爾指著那些高樓說都是按溫州樣式蓋的。內地來阿克蘇的老闆溫州人居多，出一億元，地方政府就會無償給地皮，還從這邊銀行給幾億元貸款，由政府出面搞拆遷，扒掉老房子，遷走老百姓，然後蓋起跟內地一模一樣的大樓賣給當地人。穆合塔爾說，具備這些條件，誰不會做生意呢？什麼人都能幹。但是當官的就願意讓內地人做，因為他們和本地牽扯少，賣掉房子就走人，官員腐敗不容易暴露。如果工程是給本地人，千絲萬縷的關係，容易露餡。只是這種內地

阿克蘇的維族
新區

樣式的樓一旦蓋起來，至少幾十年不能再拆，阿克蘇已經無法恢復民族特色了。

市中心廣場有大群漢人隨漢族音樂跳舞。穆合塔爾說這裡從來不放維族音樂。廣場建成後他第一次來，因為這裡不是維族的地方，維族不會在這裡跳舞，也做不出漢人那些姿勢（做出那種姿勢會被認為有病）。現在廣場周圍都是新建高樓，但是樓裡沒有幾個燈光，不知道是沒有賣出去，還是有錢人買了不住。

廣場原來是當地的鐵匠街，居民都是維吾爾人。住在市中心的時候，維吾爾人可以靠出租房子得到收入，或是自己做小買賣，生活之道比較多。後來政府要在市中心搞形象工程，建廣場，強迫維吾爾人拆遷，讓他們到七公里以外的市郊蓋房子。那裡遠離城市，沒有掙錢的事做。進一次城公車費來回二元，一家五口就得十元。失去城裡的落腳之地，謀生之道都被堵死，只能變得更窮。這是非常典型的邊緣化過程。

提高自己並不能獲得平等

穆合塔爾說，八十年代的維吾爾人認為只要努力提高自己的文化素質和科技水平，實現民族的現代化，就可以和漢族平起平坐，所以那時把精力主要放在學習上，出國深造，學習漢語等。後來失望了。他的朋友在日本留學幾年回來，只能做最一般的工作，重要職位都被漢人佔據，從中可以看出並不是語言問題。維吾爾人這樣議論，如果以為學好漢語能提高我們的社會地位就錯了，回族人生下來就講漢語，用漢字，還不是只能拉牛肉麵！

穆合塔爾帶我進一家「阿爾曼連鎖店」。「阿爾曼」是一個維吾爾企業集團，有很多製作清真食品的加工廠。這家集團之所以能發展起來，就在於漢人做的清真食品不可信，維吾爾人不敢買。穆合塔爾說曾有內地生產的糖果寫著清真，卻被發現糯米紙原料裡有豬油。維吾爾人相信自己民族的生產者，是阿爾曼集團得以迅速擴大的基礎。現在，阿

爾曼集團的老闆已經是熱比婭以外第二富有的維吾爾人。我看了一下店裡經營的食品，從飲用水到乳製品、營養品、調料、糖果、果凍等，還有土耳其的進口食品，也賣其他維族品牌產品。對食物禁忌是維繫維吾爾人和穆斯林的重要手段。

強刮鬍子，十倍收費

三月二十六日。穆合塔爾雖然和我同住，卻拒絕吃旅館提供的免費早餐，理由還是因為旅館老闆不是維族。我陪他去附近維族店吃麵條和包子。

見到G。他正在為學校讓他教漢語煩惱。他只是二十多年前在大學預科學了一年漢語，很不流利，發音也差，怎麼能教好？本應該由漢族老師教漢語，可是所有漢族老師都一點維語不會，無法教維族學生。我問漢族老師就不能學點維語嗎？他說這話講了多年，漢族老師嘴上同意，實際就不學。其實那些老師都在本地住，學點維語對他們自己的生活也方便。二十年前工作的漢人大部分都會些維語，後面這二十年工作的漢人則基本不會，也沒人想學。

三年前見G就講維語漢語的問題。我看他還留著三年前同樣的鬍子，便問現在鬍子情況怎樣？他說只要是有工作、拿工資的，還是不讓留鬍子。他不是官，不是黨員，因此拒絕刮鬍子。有一點官位的，或者是黨員，沒人敢留鬍子。什麼都不是的，有的留了，上面也就睜一眼閉一眼。現在城市裡管得鬆了一點，縣裡還是管得嚴。烏什縣規定四十五歲以下留鬍子的必須強制刮掉，還要收刮鬍子費二十元，而市場上刮鬍子只收費二元。

現在政治學習特別多。江澤民一九九八年來新疆的講話，現在還要學。每次政治學習都必須寫心得筆記，放進檔案保存。還要看寫多少頁，少了不行，寫得越多越好。農村教師更辛苦，工資少，政治學習多，基本沒有休息日。

他說農民這幾年比以前變得更窮了，原因主要在官員。比如烏什縣的漢人書記讓農民都種苜蓿，然後搞了一個加工廠。大家都知道那加工廠有書記的利益。收購時百般挑剔，長了短了乾了濕了都不行。農民排隊一兩天，最後結果往往還是不收購。維族縣長表示了一點不滿，說收購這麼困難就不要種苜蓿了，還是種糧食吧，糧食至少還能飽肚子。結果縣長當了不到六個月，就被調到地區農機局當書記，什麼權力都沒了。農民現在越來越沒有選擇權，種什麼都由當官的決定。名義是指導市場，其實目的在於官員或親屬搞個什麼工廠，讓農民給他們種原料。市場好的時候設關卡不讓去外面賣，想方設法壓低收購價，市場不好的時候就不收了，風險全讓農民承擔。這種情況下，農民生活自然會比過去自主權多的時候更差。

再加上官員腐敗。過去官少，即使有腐敗，總量也有限。現在每級政府的幾大班子正職副職加起來一大堆個個配專車，每輛車一年消耗幾萬元。新疆很多縣都是只有幾萬人口，僅養那些車，老百姓的負擔都會很重。

新疆棉花比鄰國貴

吃晚飯時見到T。他在國營棉麻公司工作，負責棉花收購。我向他求證各地設卡情況。他說各地不許農產品賣到外地，是為了保證稅收、產值和產量留在本地，以成為本地官員的政績。雖然上級規定不許設卡，但總是搞不過下邊的對策。比如下邊可以說設卡是為了檢查禽流感，實際上還是為了卡農產品。

設卡也受到本地加工廠歡迎。如棉花加工廠幹的活是把棉籽和雜質取出。棉籽外面包的短絨可以做最好的紙，棉籽能軋油，軋油後渣滓可以做飼料。T在的縣有三十多個棉花加工廠，絕大多數是私人開辦，其中溫州老闆最多。屬於國營棉麻公司的廠只有六個，也都承包給私人。這些私人企業背後都有官員，因為開加工廠得烏魯木齊批，沒有官場關

係根本做不到。官員給老闆方便，老闆也會給官員好處。那些溫州老闆開的廠，如果檢查不合格被關閉，五分鐘後就會重開，因爲檢查組馬上會接到上級官員打來的電話。

設卡使本地收購價壓得低於市場價。政府倒手賺其中差價。而本地官員又可以批條子，把本地收購的便宜產品按收購價賣給老闆，得到便宜貨的老闆當然會有好處給批條子的官員。

T說新疆棉花現在比烏茲別克和哈薩克的貴，原因就在於收購環節太多。從棉農到用戶中間有各級政府關卡，各種加工廠、公司的中間環節，層層加碼。目前新疆棉花的優勢在於品質好，國外是機器採棉，雜質多，而新疆是手工採棉，雜質少。新疆的手工採棉者，很多是從內地來的打工者。

因爲在維族餐廳吃飯不能喝酒，飯後穆合塔爾想喝一杯，我建議買兩瓶啤酒在旅館喝，便到旅館樓下小商店。一對中年維族男女也在那買了食品進旅館。穆合塔爾認爲他們是到旅館開房的苟合者，因爲男的說買啤酒時，女人說她在家從不喝啤酒，一家人顯然不會這樣說。

中國研究論文庫中的假報告

三月二十七日。到G家。G的父親退休前是政府部門處級幹部，現在一提起民族問題就牢騷滿腹。他說維族法院院長根據一個漢人老闆玩弄維族婦女的眞實案例寫了文章，發表在維語刊物上，結果被調到地震局當調研員，等於閒置。我說漢人都不學維語，怎麼會知道有這種文章？G笑了，說有全心全意爲漢人服務的維族呢。有些人是爲了當官，有些人是爲了錢。譬如誰說了什麼話，做了什麼事，私下搞了什麼宗教活動，當局都知道。可是在場的根本沒漢人，只能是維族人告發。這種人掙兩份錢，平時工作掙一份，安全部門領一份。哪個單位都有這種人，農村也有這樣的人，只是搞不清到底誰是。人們只能互相猜，隨時提高警惕。

我這回要完成一個小調查。在新疆搞具有專業水準的民族問題調查，沒有官方配合是不可能的。但弔詭的是一旦有了官方配合，再專業的調查也不會有準確結果。我查找資料時，在香港中文大學網站的中國問題論文庫中，找到一篇名為「族群意識與國家認同：新疆維漢關係問卷分析」的報告。是由廣東中山大學和香港浸會大學教授主持的課題組，歷時一年，覆蓋南北疆，對近四百名新疆維族和漢族人士所做的問卷調查的分析結果。

這個調查的專業水準照理說無須懷疑，報告裡的表格、計算、術語和引經據典連篇累牘。問卷提出下列問題徵求被調查人表態：

在工作單位中形成的同事關係很好

維漢朋友之間交往非常密切

十分願意結交對方民族朋友

維漢朋友在過年時候相互走訪、拜年

當遇到實際困難時，願意向對方民族朋友尋求援助

得到和經常得到對方民族朋友的幫助

對方民族不值得信賴

領導幹部認為對方民族在工作中容易合作

幹部感到與對方民族同事一起工作是愉快的

認為目前新疆族群關係「很好」和「比較好」的

新疆各民族有平等的政治法律地位

新疆實現了各民族文化、語言和教育的平等權利

改革開放二十年來的新疆各民族經濟發展一樣快

族群之間家庭收入的差距不大或沒有

作為一個中國人，感到自豪和高興

新疆自古就是中國的一部分

政府打擊破壞民族團結的勢力和活動是必要的

但報告對問卷彙總分析得出的結果，讓人感覺與現實相差實在太

遠，甚至可以說相反。例如「認為目前新疆族群關係『很好』和『比較好』的」比例，維吾爾人達到近百分之八十，比漢族人的百分之七十二還高。對「作為一個中國人，感到自豪和高興」，維吾爾人的認同也比漢人高兩個百分點，令人更加奇怪！如果真是這樣的話，哪裡還需要搞什麼新疆問題研究，哪裡還存在新疆問題呢？如此堂而皇之的研究，在興師動眾、勞民傷財後，得出這樣荒謬的結果，令人不齒。然而它和網上憤青的帖子不一樣，它披著學術外衣，放在香港中文大學的論文庫中。那論文庫關於新疆問題的論文一共只有三篇，一篇是英文報告，一篇是御用的新疆社會科學院所寫，能讓中文讀者抱有信任閱讀的只有這篇報告。因此這種「學術」比官方御用文章的危害還要大。

我對維吾爾人的調查

我不是指責上述報告造假。它的問題在於，當調查人員由官方配合，把問卷交給被指定的維吾爾人填寫時，已經註定不會真。如果維吾爾人連相互之間都得提防，他們怎麼會在有官方參與的問卷上寫下真實態度，而不擔心成為證據受到懲治呢？我做的小調查，只是把上述問卷問題向維吾爾人再問一遍。我的區別在於配合我的不是官方，是穆合塔爾。穆合塔爾在阿克蘇有很多熟人，只要是他帶我見的人，信任他也就信任我，回答會是真實的。

因為這種方式接觸的受訪人不可能太多，我變通了一下，要求每個受訪者回答的不是他自己對問題同意與否，而是認為他周圍的維吾爾人對問題表示同意的百分比有多大。這種定量當然不精確。比如G的父親動不動就回答「沒有一個人同意」。他雖然是老人，以前又是政府官員，態度卻最激烈。G的母親比他態度緩和些。我希望調查不出現互相干擾，最終只收錄G母的表態，沒要G父的表態。但不管怎麼樣，也可以對比出上述「學術報告」有多大偏頗。

下面表格是每個問題在上述報告中的結果（分為維族和漢族）和我

調查的結果（只有維族），可以看到二者差距。

問卷調查	報告中維族同意	報告中漢族同意	我調查的維族同意
在工作單位中形成的同事關係很好	34.1%	33.3%	10.0%
維漢朋友之間交往非常密切	49.7%	23.4%	7.5%
十分願意結交對方民族朋友	78.8%	78.0%	3.8%
維漢朋友在過年時候相互走訪、拜年	56.0%	71.7%	18.8%
當遇到實際困難時，願意向對方民族朋友尋求援助	65.1%	65.4%	21.3%
得到和經常得到對方民族朋友的幫助	72.5%	77.5%	8.8%
對方民族不值得信賴	7.1%	3.30%	81.3%
領導幹部認為對方民族在工作中容易合作	68.5%	56.3%	18.8%
幹部感到與對方民族同事一起工作是愉快的	44.4%	34.4%	22.5%
認為目前新疆族群關係「很好」和「比較好」的	79.5%	72.2%	16.3%
新疆各民族有平等的政治法律地位	77.9%	90.1%	7.3%
新疆實現了各民族文化、語言和教育的平等權利	73.3%	82.9%	6.3%
改革開放二十年來的新疆各民族經濟發展一樣快	68.8%	65.5%	10.0%
族群之間家庭收入的差距不大或沒有	65.9%	77.4%	18.0%
作為一個中國人，感到自豪和高興	87.1%	85.0%	17.5%
新疆自古就是中國的一部分	85.0%	85.0%	9.3%
政府打擊破壞民族團結的勢力和活動是必要的	93.0%	95.0%	8.8%

「批發女郎」與愛滋病

回旅館時服務員正在打掃房間。她是四川人，來了十多年，丈夫在這搞施工。家有兩個孩子，女孩去福建打工，男孩還在上學。她認為這裡的經濟條件比四川好。全家戶口都遷來了。她說往這遷戶口容易，也不收錢，不過仍然是農村戶口。他們遷戶口主要是為孩子上學便宜，否則一個學期要多交幾百元。

晚上見到二〇〇三年在溫宿見過的汽車教練。一夥跟他學開車的鄉下人請吃飯，他讓我和穆合塔爾也去。那是一個裝修廉價俗氣的飯館，一群敦厚的維族漢子已在裡面等待。他們是從鄉下到阿克蘇來參加駕駛

考試的。每個人交了幾千元錢學習費，就是爲了拿到駕駛執照，多份謀生手藝。也許對未來的希望都寄託在這份手藝上呢。他們這次來阿克蘇，是因爲通知他們來考試。但是他們到了，烏魯木齊來監考的人卻說有事不能來，考試因此而延期，什麼時候考再聽通知。那些手握權力的人從來不會想一下這些放下家裡活計，乘車幾百里趕來的鄉下人怎麼辦？他們不但要花錢住店，明天要奔波回去，等下次通知考試還要再跑這麼一趟。

農民們很老實，除了給我們勸酒，不多說話。我問他們鄉有多少漢人，回答是農牧民中沒有，幹部中有，能批條子的幹部都是漢人。他們說的批條子就是指有決定權，或是能調配資源。漢族人最多的單位是公安派出所，二十七個人中只有七、八個少數民族。

問他們村長怎麼選？回答是當局讓老百姓選上面指定的人，選不上就再選，還警告農民，只要上面指定的人選不上，就會不停地開會，一直選下去，所以農民就不去費勁，上面指定誰就選誰好了，免得不停地開會。

酒喝得熱鬧起來後，教練告誡那些農民喝完酒不要去找「批發女郎」。阿克蘇的愛滋病數量是全新疆第二位，賣淫者是主要傳播管道。教練所說的「批發女郎」，指的就是做皮肉生意的內地暗娼。因爲「打一炮」只需要十元二十元，非常便宜，被形容成「批發價」，因此叫「批發女郎」。穆合塔爾說那些維族農民進城有百分之三、四十的人會嫖娼。阿克蘇當局對妓女基本採取放任自流的態度。穆合塔爾認爲當局這樣做的目的，是讓打工者有解決性欲的地方，才能安心留下變成移民。而這種自然流入的移民，比行政移民便宜得多，不用政府拿安家費。

體育教員爲何自稱流氓

喝酒中間，來了個穿一身牛仔服、臉上有疤痕的中年男子。他是個體育教師，給我的第一印象是知情達禮，跟我喝酒時，告訴我可以不喝

白酒，不要勉強。但是喝酒中間聽他講的事，卻又是個「愛惹麻煩」的人。學校分配他下鄉兩年「支援農村教育」，走的那天他拿出一直沒給他報銷的八千元單據，說是報了銷才走。鄉下來接他的車已在外面等，校長沒辦法，只好在報銷單上簽字。學校會計說眼下沒那麼多錢，等他下次回來再給錢，他說不行，不拿錢不走。學校只好想辦法給他湊起了錢。不過他有他的理由，學校管錢和報銷的都是漢人，平時去報銷，動輒說需要研究，總是拖延時間，然後不是這個不給報就是那個不給報，爲這事經常吵架。

體育老師說校長是個三十多歲的女人，長得漂亮，是高層哪個領導的「馬子」，才給她安排了這個位置。學校三分之二的教師是民族人，都是本科、研究生出身，爲什麼不能當校長？整個學校沒有一個漢族學生，爲什麼幾十個漢人在學校裡當官？

體育教師的身材並不魁梧，但氣質剽悍。在生活中遇到和漢人的衝突，他的解決方法就是訴諸暴力。二○○四年，一個和漢人鄉書記有關係的漢人占了他表弟的土地，村長和村書記怕得罪鄉書記，不敢按眞實情況在法庭作證。輸了官司的表弟沒別的辦法，只會哭，找他這個城裡表哥幫忙。他出面再打官司。那漢人先是在法庭上罵他，他就做出一副暴徒形象，發誓要殺死那漢人。結果漢人被他的氣勢壓倒，答應把土地還給表弟。他說還不夠，他幫表弟打官司耽誤的時間必須給工錢，一個課時五十元錢（實際是二、三十元），一天算下來是四百，要賠一萬多。最後漢人給了四千五百元。他全給了表弟。表弟分出二千元給他，他不要，讓表弟拿那些錢刻塊界碑立在地界上，還要拍下照片，防止漢人移動界碑。

體育教師的另一個「恐怖活動」是在一九九八年。他親戚的三歲娃娃在商場裡玩，被三個漢人說偷了東西。他去了，一個人打掉三個漢人。商場裡眾漢族保安制服他，他臉上傷疤就是和保安搏鬥時受的傷。保安把他一手在背後一手在脖後銬起來。他知道保安沒這個權力。把他押到派出所時，警察讓保安把手銬去掉。他就是不讓取，要一直戴下去（雖然疼得要命）。維族警察批評那些保安——知不知道這是老師，你們

卻讓他當眾丟了臉！保安哭著向他道歉。他說道歉不行，賠一萬元，還要登報道歉。後來商場方面賠償了五千元給他（他現在覺得五千元就讓步不應該，因為臉被破相了，應該可以要得更多），同時保證登報道歉。直到商場經理把錢放進他口袋，他才同意摘手銬。第二天早上，報紙上的確登出了道歉。

體育老師不是不講理，他這些打架都不是為自己，但事實讓他看到講理沒人睬，沒有用，而不講理，把自己說成流氓，使用暴力手段，人們反而怕，對他的態度反而好，問題也能解決，因此只有暴力才有用。我想當今世界的恐怖主義，一定程度也是出於同樣的認識吧。

維族老師面對的漢語關

三月二十八日。跟穆合塔爾參加一個聚會。他的中學同學有一個要去河南鄭州學習，大家給他送行。我發現在這裡任何事情都可以成為聚會理由。聚會地點是一家烤魚店，主要內容當然是喝酒。聚會者中有兩個中學教師。一個教漢語，一個教維語。他們在民族學校，過去全部用維語教學，現在開始要求用漢語教學。全校四十幾個班，已有十幾個改為雙語教學。目前還叫實驗班，但很快所有班都要變成雙語教學。除了民族文學、歷史和政治用維語教，其他課都改漢語教。因此學校要求教師必須能用漢語授課，做不到的就下崗。學校分批送教師去內地培訓漢語，但對年紀比較大的教師，即使在內地待上半年一載，又怎麼能真正掌握好漢語？那位教漢語的老師都考了三年才拿到漢語八級，遑論其他人。而上崗授課，要求必須達到漢語八級。

不過他們也說，最終大部分人還是能通過，主要方法是找人代考。穆合塔爾就常給人幫這種忙。他的漢語水平不但日常交流沒障礙，還可以深入討論政治問題。不過即使以他的水平，最初為別人代考也只考了四級，聽力只得六十二分。穆合塔爾說那些考試題目非常奇怪，譬如給出「爸爸回家，帶回家的禮物對家人沒有用」，讓從爸爸是商人、法

官、外交官中選擇答案？正確答案是「外交官」。穆合塔爾問這有什麼道理？其他人就不會帶回家沒用的禮物嗎？給出「下雨了」，選擇答案是「把雨傘放在門口」、「把衣服收起來」、「蓋被子」等，哪種可能沒有呢？結果正確答案是把衣服收起來。不過他現在已有足夠經驗，即使一夜不睡覺，也可以輕鬆考出七級來。而且能根據對方需要，說考幾級就幾級。我問為什麼不直接往最好結果考呢？他說那些漢語不太好的人，一下考分太高會被看出是代考，所以需要分幾次，每次提高一些，最後再過關。

那位中學漢語教師的媽媽也是教師，在一所維族小學教書。那小學一九九七年有一千五百名學生，現在只有四百五十名了。多出來六十多名教師，要把他們安排到別處去，但是不知道哪裡可以安排，因為他們一輩子用維語教書，不可能去漢語學校教書。學生銳減的原因是父母們為了孩子將來好找工作，都把孩子送到漢語學校讀書。參加聚會的那位維語教師也把孩子送進漢語學校，他解釋這樣做的原因是，既然民族學校也要改成漢語授課，而民族學校的教師漢語都不好，孩子學的漢語不正規，就不如直接上漢語學校。我問孩子都上漢語學校，會不會導致整個民族的語言水平下降？他們回答好在多數孩子在農村，上完初中就不再繼續上學，還會使用維語。不過這在我看並不能保證語言水平，因為保留下來的語言只在初中程度。

對「維族學生調戲漢族女教師事件」的分析

那位維語老師講了一件事：一個漢族女教師在課堂講到香妃，班上一個漢族學生說香妃身上不是香味，是維吾爾人常年吃羊肉的膻味，一個維族學生對此不滿，讓老師來聞自己身上的味。老師認為那維族學生對她構成調戲，告狀到學校，學校便決定開除那維族學生。維族學生的父親到學校打了女教師兩個耳光，並揚言兒子被開除就會殺了女教師。學校擔心鬧出人命，最後沒敢開除維族學生。

這事可以引伸出進一步分析的線索。一是漢族學生何以會當著維族同學的面，重複從父輩那裡聽到的侮蔑維吾爾人的戲言？如果是他沒意識到會傷害維族同學，說明他所受教育中缺少對其他民族的尊重；如果他明知有傷害還要這樣說，說明的便是殖民主義的強橫已成為他的行為方式，那只能源自父輩的傳承。

二是維族學生是把矛頭對準老師。侮辱的話雖不是老師所說，但老師代表居高臨下的權威，可當作殖民統治的象徵。那漢族學生的驕橫，應由與他同民族的老師負責。維族學生對老師的侮辱，因此便具有民族反抗的意義。

三是學校當局正因為看出民族反抗性質，因此對學生做出開除的懲治；對一個即將高中畢業考大學的學生，開除等於徹底斷送他的前途。

四是維族學生的父親明明在政府教育局工作，照理說和學校有很多關係，卻沒有採取其他方式，而是使用暴力。這也許是他的一種選擇，但更可能是別無選擇。因為熟悉學生家庭情況的學校既然能做出開除決定，已經說明並不在乎教育局的父親，也知道那父親不可能奈何學校。

五是父親把矛頭對準女教師。其實女教師不應該是焦點，但因為捲進來的每個方面都不願意觸碰問題的實質——民族問題，所以不約而同地具象化到女教師身上，女教師才會成為焦點。

最後說明，恐怖主義的確能夠起作用。弱者之所以採用恐怖主義，是沒有別的有效方法。合法範圍內所有努力都不可能贏，只剩暴力是唯一力量。而當事件沒有公開化為民族矛盾，限制在「調戲」層次，按照當局歷來實行的大處鎮壓、小處放縱政策，學校當局是有退讓空間的。而一旦上升到民族矛盾，就不能退步，此事也就不會和平解決。學校當局之所以繞開民族矛盾，是因為事情的起因是漢族學生當眾侮辱維族，如果恰恰相反，恐怕就不會這樣結局了。

喝豬奶的羊

不過那位維語教師現在卻想讓自己孩子離開漢語學校，回到維族學校上學。我問為什麼，他列舉的原因有，維族孩子疼了會叫「哦加」，自己七歲的孩子現在只上了一年漢語學校，疼了就像漢人一樣叫「啊」，怎麼說都改不過來。還有在漢語學校裡，值日掃地的總是維族學生。他不是不願意孩子多勞動，而是孩子如果處於不公平和受歧視的地位，心理成長將不利。

穆合塔爾說這是一個比較普遍的現象，父母是「民考民」的讓孩子「民考漢」，而父母是「民考漢」的讓孩子「民考民」。前者是看到了「民考漢」的好處，後者是看到了「民考漢」的壞處。

新疆人的一種說法是，「民考漢」是新疆的第十四個民族（官方說法是新疆有十三個主要民族）。維族孩子一旦上了漢語學校，就會變得既不像維族，也不是漢族，成為比較怪的一種人。或者說，他們的模樣是維族，靈魂卻不是。有一個故事，維族爺爺和孫子倆放羊，小羊羔有時去漢人鄰居那吃母豬的奶。孫子發現後告訴爺爺，認為這樣的羊是個問題。爺爺說沒關係，這樣的羊可以給「民考漢」吃。

不過，「民考漢」也不全一樣。按穆合塔爾的說法，「民考漢」中有百分之四十會變成漢人，百分之四十是中間狀態，百分之二十反而變得民族意識特別強。

半道來了一個胖胖的年輕醫生。他曾經在沙烏地待了一年，所以不抽煙喝酒，只是比較能吃。他說原本想從沙烏地去西方，但九一一後從中東獲得去西方的簽證很難，因此決定回新疆。按他的說法，在沙烏地朝拜和學習使他思想發生很大變化，認為還是應該服務於自己民族。不過穆合塔爾認為只要有機會，他遲早還會去西方。

聚會者都算是當地維吾爾人的知識分子，他們對西方尤其美國的崇拜是全面的，甚至是無條件的。他們讓我談美國監獄的情況，我在二〇〇二年參觀過洛杉磯的監獄，主要說的還是好話，但是談到美國監獄雞

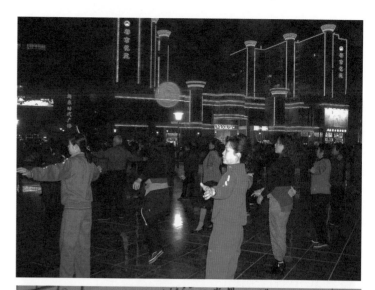

阿克蘇中心廣場上的漢人群舞

張貼在柯坪街頭的通緝令

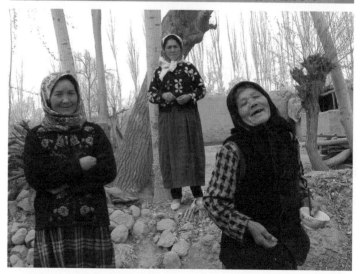

她不想要「社會主義新農村」

姦問題嚴重，中國監獄這種情況少時，他們說那是因爲中國人的老二（男生殖器）不好使。

和平時期的戰爭景象

　　四月一日。T帶我和穆合塔爾去柯坪縣，那是T的老家。下車第一件事是吃羊羔肉。T說柯坪的羊羔肉最好吃。路邊牆上張貼著阿克蘇地區公安局發的通緝令。通緝二十三個「暴力恐怖犯罪嫌疑人」。我看了一下，其中只有一個超過四十歲，其他都是二、三十歲的人。所屬組織有「正義黨」、「學經文學生聯合會」、「伊斯蘭改革黨」、「加瑪艾提伊斯蘭聖戰者組織」等，很多都去阿富汗進行過訓練，不過所有案子都是二○○二年以前的。

　　T雇了一輛當地的車帶我看周圍農村。正在開展的「建設社會主義新農村」充分顯示了工程師治國的特色。工程師本性在於物的建設、規範和秩序，根據藍圖製造世界。「建設新農村」就是把原來農民自己蓋的住房拆掉，按照統一規劃重蓋新住房。新住房要求每家統一樣式，橫平豎直，排列整齊，便於水管、電線的接通，還能空出一些地皮。對那些靠近城市，可以利用土地搞開發的地方，這是重新規劃的積極性主要來源。空出的地皮可以讓當地政府賣不少錢。

　　然而對於農民，這種「建設新農村」卻近乎災難。走過的村子，老房子幾乎都成廢墟，新房子還沒建成，一片破敗凋敝。到處是成尺厚的浮土，孩子跑時像馬跑一樣身後騰起一溜煙。按穆合塔爾的話說，和平時期從來沒有過這樣的破壞，簡直是一場戰爭過後的景象。

　　T的姐姐在其中一個村莊。她家老房還在，但很快會拆。他們對所謂「新農村」忐忑不安，不知會有什麼結果。這本是他們的家園，但家園怎麼安排完全由外人做主，他們自己沒有權力。很多人不想搬，卻沒辦法。政府強迫搬遷的辦法之一，是把老村莊原本縱橫流淌的渠水掐斷，引到「新農村」去。老房子沒了水，世代種下的果樹都枯死，生活

也不便，只好搬。我看到有的人家從自來水接水管澆果樹，但那只是救急。過去渠水流淌，終日不斷，因此能夠保持豐富的地下水，對果樹和植被的好處是靠自來水澆灌達不到的。

政府給每家農戶補貼三千元蓋新房，但要求必須蓋成政府規定的樣式。每家至少還得拿二萬元才能蓋起那種房。大部分家庭拿不出那麼多錢，因此成了老房子不讓住下去，新房子又沒錢蓋的局面。不少家庭只好先蓋政府規定樣式中的一間，暫時住進去，等有錢再蓋其餘部分。

當年的維吾爾村莊有潺潺流水、白楊、葡萄架、乾淨的院落和清眞寺，給人留下詩一般的印象。那時沒有政府統一規劃，是歷史年積月累形成，最符合社區功能、人際關係和日常生活。現在這種人爲規劃完全不顧歷史的文化積澱，破壞了原本的自然景觀。傳統的生活細節、奇妙的差異、方便的安排、獨特的佈置都消失了，多年的鄰里關係也被強行拆斷。缺乏人文素養的政府官員完全不明白，從社區建築角度，最佳狀態是「錯落有致」——既非整齊劃一，也不雜亂無章。文化傳統、歷史沿革是社區過去的管理資源，決定著「有致」，自由的選擇和功能的需要則導致了「錯落」。保持那種錯落有致既是對歷史文化的保護，也是對社區功能的維繫。而目前這種政府統一重建，凸顯的是專制權力對人民的侵犯，對自由的干涉，對社區的破壞，同時也是把美變醜的過程。

深夜警車鳴笛

原以爲T的父親在鄉下姐姐家，結果他已回柯坪縣城。我們到柯坪去看T的父親。他搞了幾十年教育，認爲八十年代的教育狀況最好，因爲那時的學校是眞正爲了傳授知識，學生也是爲了學習知識，而現在一切都是爲了錢。學校是爲眼前掙錢，學生是爲將來掙錢，進學校的目的就在找工作。他很不喜歡目前的教育狀況。

他說還有一個嚴重問題是現在教師不敢管學生，因爲管嚴了學生可能輟學，導致義務教育考核指標下降，教育局和學校的政績都受影響，

教師因此會受批評，扣工資，因此教師也就不管學生了。

T父住的是小區樓房。房子裡有很多人，男男女女、老老小小，這種密切的家族關係在漢人家庭已不多見了。睡覺的房間沒有床，地面鋪滿地毯，躺下就可以睡。一個房間足可以睡十多個人。T本來想讓我們也住家裡，不過我和穆合塔爾還是到外面找了旅館。

入夜的柯坪，街上亮起燈光，學著內地城市，竟也做出火樹銀花的形象，到處是五彩燈閃爍，樹上掛著成串小燈泡。柯坪是個小縣，只有四萬多人。縣城按照現在政績標準的模式改建，街道寬闊，中心有廣場，四周建起住宅小區。當地人喜歡這種變化，願意搬出平房住樓房。能夠統一燒暖氣，有上下水，方便很多。這樣的變化到底是好還是不好，一直被爭論。當地人當然有權追求舒適，他們沒有義務為滿足外來人的獵奇審美，停留在已經厭倦的生活狀態。

不過以失去自身魅力為代價，到底哪個損失更大？過去來新疆，提到每個地名都令人浮想聯翩，期待進入新奇環境，現在全都變成一個模樣，和中國內地毫無二致。這種千城一面對外來者失去吸引力，對本地人則失去文化傳統的資源。其實二者不一定只可選其一，方便舒適不意味一定丟掉民族特色。哪種民族特色也不排斥方便舒適。好的城市建設首先應該考慮的，就是如何把文化傳統、民族特色與現代化統一在一起。沒有做到這一點，首先是執政者的過失。

在街上散步時，T的姐夫碰上熟人，非拉我們去喝酒。那是一群進城辦事的鄉幹部，其中有個人彈都塔爾[18]唱民歌。我聽不懂他們之間維語談話，專心聽民歌。但是窗外不時有警車開過，閃著燈，響著警笛，卻開得很慢。這讓我感到奇怪，如果它不急的話，為什麼響警笛呢？喝酒的人們對我這個問題笑起來，告訴我那是為了震懾呀。這裡已經習以為常。每天深夜，警車就在深夜空蕩的街上響著警笛來回轉悠，人們在這種震懾之聲中進入睡眠——當然是在沒有神經衰弱的前提下。

唱歌者每唱幾曲便喝上一輪酒。屋裡空氣渾濁之極，人人手裡有支

[18] 一種維吾爾民族樂器，二弦，指彈，木製，瓢形，琴桿長，適合自彈自唱。

煙，吸完一支再接一支。喝酒也是一樣，每瓶倒光時我都以爲要結束了，結果又會有新開的酒擺上桌。最終我實在待不下去，便提前退場。這大概是不禮貌的，出飯館門時被一個醉酒者拉著手說了半天，認爲是看不起他們。直到穆合塔爾出來才解圍。穆合塔爾也是受不了，藉口上廁所跑出來，和我一塊回旅館了。

欠賭債的弟弟

四月二日。早起去T的另一個姐姐家，給我們做了一種特別細的麵條，很可口。吃麵時他們一直用維語談一個感覺不那麼輕鬆的話題。等我們離開，T和他姐夫共騎一輛摩托車，匆忙先走。穆合塔爾告訴我，T的弟弟在外面賭博輸的錢今天中午到期，必須付，但是T的弟弟卻不見了。債主來找，那是個職業賭徒，就靠賭錢討生活，不會輕易甘休，曾經把別的欠債者告上過法庭。他用的手法是讓賭輸的人寫欠條，不寫欠賭債，而是從他那裡借錢，所以打官司肯定贏。T不敢跟債主鬧翻，一是怕弟弟單位知道，如果債主去單位，弟弟賭博的事曝光，會對弟弟不利；二是怕父親知道，如果債主鬧到父親那，父親會生氣，對身體不好，對家庭也不好，因此好言穩住債主，保證中午之前回話，就到各種可能的去處找弟弟。

這事我幫不上忙，便去逛巴扎。所有巴扎都大同小異。一對維族夫妻看我帶著相機，讓給他們拍照。拍完後他們從相機螢屏上看到自己形象，跟我說謝謝。我想他們謝我什麼呢？如果是謝我給他們拍了照，他們並沒有得到照片呀。

從巴扎出來，我跟穆合塔爾去看他一個朋友。到處是「形象工程」，街面的房子正面都貼了瓷磚，變成白色，但房子的其他幾個面仍是泥牆。白瓷磚只是給坐汽車經過的上級看。穆合塔爾的朋友是新疆大學教師，因爲母親生病，請假回來照顧。他在新疆大學已經教了十八年課，工資只有一千四百元。我不知道他在烏魯木齊的家狀況如何，他母

親的房子卻實在簡陋，甚至可以說貧寒。

新疆大學興辦的時候，說是主要爲了少數民族的教育，但是現在全校四萬名學生，少數民族學生不到一半，教職員工中少數民族不到百分之四十。目前繼續推行漢化的重點在於要求用漢語教學。所有教師都得通過漢語八級考試，連國外回來的博士也不例外，否則有多高學位都不承認。爲了通過漢語考試，有些教師考了十次十五次。而新疆大學原本大部分課程都用維語教，非逼著改成漢語教，用意可想而知。

柯坪縣只有一條主要街道，走一走就能看見每個想見到的人。我們出來看到了T，說是已經找到弟弟，因爲無力還錢，不敢露面，只好由家裡人爲他承擔欠債。好在兄弟姐妹多，大家一塊湊。已經跟債主說好，T晚上回阿克蘇後還錢給他。

我們一塊去當地書店。大部分都是維語書，這裡漢語書沒人買，而阿克蘇的書店大部分是漢語書。由此也看出漢人主要集中在大城市，至少南疆是這樣。

穆合塔爾拒絕可口可樂

回阿克蘇的路上，先是下雨，快到阿克蘇又變成風沙茫茫。穆合塔爾說前些日子經久不散的沙塵，使他認爲又搞了核子試驗，直到看到中國其他地區也有沙塵暴，才放棄猜疑。

到阿克蘇後，穆合塔爾陪T去找一個在三教九流中有威望的老大，請他出面爲T弟的欠債說情。那人出面後，事情和平了結，欠的四千賭債免掉五百，T用家族湊起的錢還清三千五百元。

隨後我和穆合塔爾上街。天已黑。在路燈下看街兩側標語牌。那是中共阿克蘇市委宣傳部製作的。其中一幅畫著中國陸海空軍三個士兵，一群維族青少年圍繞他們。穆合塔爾翻譯上面的維文標語，大意是「做好語言文字工作是加強民族團結、反對民族分裂、維護國家統一的需要」。穆合塔爾問爲什麼維族青少年圍繞的是中國士兵呢？士兵和語言

文字工作的關係是什麼？

　　另一個標語牌畫著兩男三女五個維族少年，藍天白雲，和平鴿飛翔，標語文字是「普通話是我們的校園語言」。穆合塔爾給我進一步分析，意思是只要學好普通話，和平就有了。還有一個標語是「普及各民族的共同語言，提高中華民族的凝聚能力」，穆合塔爾說共同語言當然就是漢語。總之，這批標語都是關於語言文字的，明顯看出強化漢語的用意。我不奇怪穆合塔爾對此表現的反感。

　　因為我明天就離開，和T見最後一次面。碰頭時T帶著七歲兒子。兒子從幼稚園就上漢語班，漢話說得相當好。上小學前，T曾想讓他上維語學校。家附近各有一個漢語學校和維語學校。但是兒子大哭，堅決不上維語學校，原因是維語學校不如漢語學校漂亮，設備也不好，於是就讓兒子上了漢語學校。穆合塔爾不認同T的解釋，其實T夫婦是出於讓兒子學好漢語將來便於找工作，否則僅是兒子要求，不能決定學校的選擇。

　　我們找喝酒地方時，T的兒子對類似麥當勞形象的漢族咖啡館最感興趣，但是穆合塔爾不同意，兒子看上去好失落。不過他比漢族獨生子要好，沒有哭鬧，聽話地跟我們走了。我們最後選了個回族飯館，喝當地傳統方式釀造的土產葡萄酒。那種酒特別甜，我以為一定加了很多糖，但穆合塔爾說半點糖都沒有，全是葡萄含的糖分。

　　讓兒子選飲料，兒子立刻點可口可樂。穆合塔爾對著兒子滔滔不絕說了一番維語。兒子臉上顯出不情願的神色，接受了穆合塔爾為他選的黑加侖飲料。那種飲料是維吾爾企業生產的。我問不讓兒子喝可口可樂的原因，穆合塔爾說可口可樂是猶太人的企業，對以色列進行很多援助，所以喝可口可樂等於間接幫了以色列，很多維吾爾人為此拒絕可口可樂。

　　臨別前T送我兩把維吾爾小刀，一把給我，一把給唯色。我和穆合塔爾步行著穿過深夜人稀的阿克蘇市區回旅館，明天又要各奔東西。

四、(二○○六年夏)

新疆如何丟掉了一個大油田

七月六日。昨夜在冷湖附近的風蝕臺地宿營。風很大,風蝕臺地適於隱蔽,卻都是風溝,不但沒有避風之處,反而風更強,把車橫過來擋風才能紮帳篷。這次還是和阿克夫婦同行,跟三年前不同的是唯色沒來。

早起風停,天是陰的。路平車少,開得很快。阿克以前走新疆沒去成阿勒泰,因此這回主要目標是喀納斯湖。他不願意走重複路線,我便建議他從若羌進新疆,走沙漠公路到庫車,翻天山到伊犁,然後去阿勒泰,再走星星峽出新疆。這條路線對我的好處,是可以到庫車見穆合塔爾。

快到花土溝時天變晴。比三年前路過時,油田規模明顯擴大,多了不少油井,成百台採油機在抽油。在花土溝給車加油時聽當地人說,本來柴達木油田主要是在青海冷湖和老芒崖一帶,那裡已經沒有油,職工大部分都撤了,突然又在花土溝發現新油田,於是這片原本無人感興趣的荒原一下變得值錢了。

新疆則後悔當年把花土溝劃給了青海。新疆與青海現在的交界叫芒崖。芒崖是維語「走」的意思。但是冷湖和花土溝之間還有個地方叫「老芒崖」,「老芒崖」離芒崖有一百好幾十公里,據說那裡原本才是青海與新疆的分界。為什麼省界挪到了現在的地方,而且也叫芒崖呢?當地傳說是原本兩省的界碑立在老芒崖,有個維吾爾人看到那界碑可以當拴馬石,便用繩子拖在馬後,一直拖到了現在地方。後來青海和新疆發生邊界糾紛,中央來人裁決,結論是界碑在哪兒省界就定在哪兒。那時花土溝還沒有發現石油,於是新疆就讓了,從此失去這一大片領土,也

就失去了今天這個油田。

好在那位只認得拴馬石的維族老鄉到此為止了，如果他再往前拖幾公里，中國最大的石棉礦也會隨之被劃給青海，因為剛剛進入新疆地界，就是那個石棉礦。

第五次翻越阿爾金山

我是第五次走這條路。第一次是一九九三年，一晃十三年過去。當時印象最深的是進新疆不遠有個湖，湖水碧藍，植物茂盛，野生禽鳥或游或飛，極安詳的景色。此次再見那湖，湖面小多了，暴露出紅色湖底和白色鹽鹼。植物也多數枯黃，不知道是枯死了還是沒到該綠的季節。不過剛剛下過雨，車在土路上行駛不起灰，頗為愜意。

另一次走這條路是一九九六年。在阿爾金山下的荒原遠遠看到路上似有一隻黑色大鳥，車開近才看出原來是個騎腳踏車的老外。他飄動的黑色衣服和帶在腳踏車上的行李，遠看如大鳥形狀。當然也是因為沒想到這條路上會有人騎車。我對那大俠老外深感佩服，這路有上百公里不見人煙。

這次倒是看見一輛汽車和幾個士兵，在用儀器和尺規做某種測量，無從得知他們到底要幹什麼。一路車輛很少，雖然地貌和青海差不多，但因為無人無車，顯得更加荒涼遼闊。阿爾金山很多山頭都覆蓋積雪，大概要到八九月才化完，然後再開始覆蓋下一年的積雪。

在阿爾金山山口停車吃了西瓜。再發動車時卻發動不起來了。還是三年前和穆合塔爾同遊南疆的那輛車。當時是新車，一路還出問題，現在又跑了二十萬公里，車況只能更糟。好在停一段時間又能打著了，估計是油路氣阻。我們趕緊下山，免得再出情況。

遇見一處塌方，眾多大塊石頭堆在路上。只有把石頭搬開，才能讓車通過。為了防止坍方繼續滾石，讓楊萍盯著上面，一看見滾石就喊我們趕快躲開。正好有個放羊的維族青年路過，我請他幫忙，說是給錢。

阿爾金山的水毀路

翻越阿爾金山時擔驚受怕的阿克

他幫我們搬完石頭就走了。喊他回來拿錢，他只是擺擺手，我只有衝他背影喊謝謝。

車通過了，很幸運，如果坍方規模再大些，靠手清理不了，就只有原地等公路段來人清理了。那也許得等幾天才能通車，或者就是掉頭走敦煌到星星峽。一九九三年我在阿爾金山遇到洪水斷路，就是那樣繞行，要多走上千公里。

阿爾金山北麓最容易遭水毀。遠看山中黑雲聚集，大雨滂沱。我們走的一路雨下得不大。不過山溝裡的路大都被水沖斷，汽車必須靠四輪驅動才能通過。

漢人之間的實在話

翻過阿爾金山，走上平路。看見一輛路邊拋錨車向我們招手。阿克停車詢問。對方說是若羌縣政府的車，一車五個漢人，到阿爾金山做扶貧調研。出門不久先爆了一個輪胎，換了備胎走到這，又爆第二個，無備胎可換，請我們幫忙把輪胎拉到米蘭的兵團三十六團去補。

兩個車胎放到車頂綁好，一個年輕幹部跟我們到米蘭。阿克一直嚮往去阿爾金山自然保護區，但那年輕幹部說現在不讓進，花錢都不行。下鄉幹部原本可以跟公安局借槍，這次縣長特地告訴公安局不能借槍給他們，怕他們打獵。

年輕幹部老家在河南，從蘭州軍校畢業到烏魯木齊部隊，轉業後分配到阿克蘇工作。找了個女朋友，父母是從廣東到若羌工作的幹部，因此結婚後他也調到若羌。岳父母退休後一度回深圳，妻子的弟弟在那給他們買了八十萬元的房子，但是住了一段氣候不適，雨多悶熱，還是要回來，現在跟他們一起住在若羌。

我知道搭車人容易講話，不過我需要做出漢人的姿態，用官方術語提問題，比如問穩定情況怎麼樣，反分裂是否有成果等。他回答穩定情況這些年大有起色，措施一是學校教育自二〇〇〇年以來百分之八十必

須用漢語教學，由此迫使維族人認同漢人和政府。另一個措施是各種會議，包括人大、政協都用漢語，不翻譯，即使是代表，只要不會漢語就一邊坐著，沒你事。下各種文件也不用維語，不會漢語的就別想當公務員。過去要求用雙語，現在沒有了。這種措施使得維族人認識到，未來想發展，只有學好漢語。再過一段時間，他們可能連維語都不會說了。年輕幹部說到這一點時言表得意，總結性地說：「軟化很見效」。

我心想這是軟化嗎？法律規定民族語言是自治地區的官方語言之一，必須和漢語同時使用，現在赤裸裸地把法律拋在一邊，應該說是「硬化」才對。當然我沒表露，否則就不會再從他那裡聽到什麼了。他是在民族地區工作的國家公務員，照理說應該特別注意跟民族問題有關的言論。要是在公眾場合，或是有維吾爾人的地方，他絕對不會講這樣的話。現在他只把我們當作過路的漢人（他不知道阿克夫婦是回族），而漢人在對付少數民族方面是一致的，對他所說的只會表示讚賞。

果然他又接著說下去，二○○○年以來，村一級黨支部書記也由上面下派公務員擔任。各級書記都是漢人，掌握實權，維吾爾人只能擔任行政職務，沒實權。漢人村書記一般也會用當地漢人當村裡的其他幹部和村民組長。那種漢人往往是祖上就來這裡的，有的甚至漢話都說不好了，但心裡還是認同漢人政權，同時他們也能被維吾爾人接受。

我問公務員們是否願意被派到村裡當書記呢？他回答下鄉工作雖然艱苦，但是對「進步」有利，是提拔的捷徑。另外收入也高不少，派到村裡的比在機關的同級幹部工資高兩級，多四百元，有一定吸引力。

能催孕的米蘭子母河

車開到子母河邊，拐上去三十六團的路。三十六團團部所在的米蘭鎮靠近古樓蘭伊循故城。據說伊循故城也曾經做過樓蘭都城，但現在提起樓蘭，都以為就是羅布泊的樓蘭古城。不過那邊也是若羌縣地盤，當年彭加木[19]失蹤的樓蘭考察，就是從米蘭出發的。

從年輕幹部口裡知道，樓蘭現在已經不是死寂無人的區域了。一個年產一百二十萬噸的鉀鹽廠在那裡建成開工，有一千多名職工。前不久二炮部隊[20]還在那裡演習，來了上萬軍人，據說任務是從東海潛艇往這試射導彈。

阿克到三十六團的目的，主要是看離米蘭五公里的伊循古城。那裡我曾去過兩次，還在古城廢墟裡露宿過，所以這次就不去了，自己留在米蘭鎮。年輕幹部把輪胎放在補胎鋪子，帶阿克去伊循古城。門票現在是二百元一張，他去說一下，可以便宜些，就算還了阿克人情。

米蘭鎮不大，建起了新賓館。當年我住過的三十六團招待所是平房，仍然在。這裡的飯館基本都是漢餐，街頭小攤賣的是涼粉之類，還有大籠屜裡的饅頭，跟陝西、河南的風格差不多。

《西遊記》裡有一段講唐僧師徒去西天取經，路過一個女兒國，豬八戒喝了名為子母河的水懷上了胎。流經米蘭的河也叫子母河，當地人說這就是《西遊記》裡那條子母河。當年我見過三十六團的一個業餘考古學家老洪，他解釋因為樓蘭王是女王，所以樓蘭國就被傳說演變成女兒國，後來被吳承恩寫進《西遊記》。

說子母河水使豬八戒懷孕，當然是故事，但是老洪說子母河水的確能促進懷孕。他是有數據的，僅三十六團可以查證的就有四十七對不孕夫婦喝了子母河水而生育。他還舉了具體實例：一個幹部早年在河北當兵，結婚數年夫人不孕，不得已收養了一個孩子，沒想到轉業來三十六團，喝上子母河的水，竟一連生了四個，把收養的孩子還給了原父母，夫人接著又生下第五個。

子母河水催孕名聲在外，甘肅、青海、西藏有車來這，都帶著大桶小桶灌滿子母河水帶回去。老洪講，幾年前有研究機構考察過子母河，結論是子母河由阿爾金山的冰雪融化形成，在阿爾金山礦層中反覆滲透，含有豐富的微量元素，可以增強動物的生殖系統。老洪告訴我，米蘭一帶的雙胞胎特別多，用子母河水灌溉的莊稼和果樹，產量也高。

[19] 彭加木（一九二五至一九八〇），中國科學院新疆分院副院長。一九八〇年五月在羅布泊考察時失蹤遇難。
[20] 二炮是中國人民解放軍第二炮兵的簡稱，是以戰略導彈為主要裝備，擔負戰略核打擊任務的軍種。

百歲庫萬的小故事

讓我感興趣的不是子母河水有助懷孕，而是老人庫萬的故事。米蘭當地維吾爾居民普遍長壽，首屈一指就是庫萬。一九九三年他一百零六歲，那次老洪帶我見過他本人。

老庫萬兩眼有神，形態只如七、八十歲，據說仍能勞動和自理生活。我見庫萬時，有位老婦在掃他家院子，看上去不比庫萬年輕多少，但老洪說她只有七十多歲，是庫萬剛結婚的新老伴。庫萬年初死了老伴。到了七月，做了幾個月鰥夫的他受不住寂寞，便獨自從米蘭跑到百里外的若羌縣城，不知道施展出什麼魅力，吸引了這位小他三十多歲的婦人答應和他結爲夫妻。

庫萬去若羌縣民政局辦結婚登記時卻碰了釘子。他的戶口所在地是米蘭，屬兵團管轄，不屬若羌縣。若羌縣民政局因此拒絕給他登記。正當庫萬不知如何是好時，恰好碰上三十六團的團長到若羌辦事。他把情況跟團長一說，團長連叫好事，親自去找若羌縣長。團長和縣長平級，彼此經常相求，縣長當然要給面子，一個電話打到縣民政局，好事就辦成了。

然而過不了幾天，團長就爲他的熱心後悔了。庫萬喜結良緣一個月後，一位黃姓港商到米蘭，看中了子母河的開發前景。黃某在三十六團官員陪同下「考察」了庫萬，談話中問了庫萬一個問題：還有沒有性交能力？庫萬回答說他有，但是新老伴身體有病，總是拒絕，他也沒辦法。

考察結束，黃姓商人向三十六團許諾了一系列投資：要建廠生產子母河礦泉水；用當地一種壯陽草藥製作提高性功能的補養液；要建高檔別墅群，供海外有錢的不孕者前來求子等。他預示的投資規模使三十六團與若羌縣的官員心動不已。有了這等規模的「外資」進來，若羌這個新疆死角不就開啓了通向世界的大門嗎！

然而黃姓商人話鋒一轉，提出一個條件，上述一系列投資許諾是否

兌現，就取決於此。黃某條件是，要給庫萬找一個確保有生育能力的新妻子，最多不超過四十歲。假如庫萬能使那新妻子懷孕，第一筆投資馬上就會到位。那錢主要是爲庫萬的種保胎。他會派一個攝製組來拍攝整個過程。等到庫萬的嬰兒一出世，大投資就正式啓動，滾滾而來。黃某進而還要求得到孩子的撫養權，他將從香港派高級專家和護士來對嬰兒進行哺育保健，同時大做廣告，向全世界推出這個人類奇蹟。同時，所說的建廠建別墅等工程也會一道快馬加鞭幹起來。

從生意角度，黃某的主意可算得上奇想。但是三十六團和若羌縣的官員卻犯了難。找個四十歲的新娘，年齡差距倒算不上大障礙，多做點工作，給些好處，總能找到願意獻身的婦女。問題是老庫萬剛剛結婚一個月，難道能逼他離婚不成？庫萬換個小媳婦也許很高興，可怎麼處置他那位七十歲的新老伴呢？要是老庫萬當時能多忍一個月，或者是團長沒在若羌縣城碰上他，現在豈不是皆大歡喜？怎麼這麼不巧！

當時我問老洪最後是怎麼決定的，他說上了門的外資不能讓它飛了，暫且繞開婚姻問題，先給庫萬找個年輕女人，就算當偏房也可以，重要的是讓她盡快懷上孕，才能把外資引進來。至於懷孕以後給那女人什麼名分，庫萬現在的老伴怎麼辦，到時候再想辦法。找女人的事由若羌縣的地方官辦。他們管轄的維族婦女多，可選擇的餘地大。總之要儘快行動，及早給黃先生一個滿意回答。

我雖然很想親眼看到那齣人間喜劇的結果，但考慮即使有子母河水助威，一百多歲的老人弄出兒子也得是個曠日持久的過程，所以當時沒有等下去。我難以確定對庫萬這到底是喜還是悲，卻由此更清楚地看到金錢的無邊法力。即使人活到一百多歲，它也能把歲月給人的尊嚴買去，弄成配種的動物爲它的增值效力。

一九九六年我再到米蘭，聽說老庫萬已經死了。老洪退休離開了米蘭，我找不到人打聽詳細情況，只能猜測是不是爲了完成「引進外資」的使命，導致了老庫萬的早夭。看來他的使命肯定沒有完成，因爲港商允諾的礦泉水廠、別墅群等都沒有蹤影。子母河照舊無遮無攔地流淌。而米蘭鎮的人們，還是靠搓麻喝酒消磨時光。

一夜卡車轟鳴

　　阿克從古城回來特得意，一是每人只收了五十元，當然都進看門人自己腰包了。我在米蘭跟人閒聊時就知道，即使沒有那位若羌政府幹部去說情，遊客只要不要門票，都能花幾十塊錢就進去。管理部門是根據賣出的票查帳，因此只要票不少，看門人自己收的錢就不會被發現。阿克另一個得意事是和看門人拉上了關係，看門人允諾將來帶他去樓蘭古城。按規定樓蘭古城是禁止去的，但若路熟，也沒有人阻擋。茫茫戈壁，哪都能進。看門人說車可以一直開到樓蘭古城，來回一星期足夠，只收一千元嚮導費。

　　看來當古城看門人也是肥差。一九九三年我去古城沒見到看門人，一九九六年見到的看門人是維族。阿克說現在的看門人已經是漢人了。是不是肥差最後都會被漢人拿到呢？

　　米蘭正在修公路，一頭連接若羌縣城，一頭連接花土溝。修路使米

山洪沖下戈壁灘

蘭熱鬧了許多。我們去路邊一家商店打水，那商店就是因爲修路才開的。開商店的兩口子是若羌城出生的漢人，說是如果沒有修路，商店不會有生意。米蘭去若羌現在有兩條路了，新路雖然已經能走車，但還有不少工程沒完，於是我們仍然走老路。

老路靠近阿爾金山。一路有多處路段被山上下來的水沖斷。天空無雲，夕陽寧靜，但是大水從遠山而來，在乾燥的戈壁上流淌，沖斷道路，讓被阻隔在兩邊的汽車和乘客望水興歎，給人的感覺很怪異。只有越野車可以涉水而過，顯示出優越，讓人羨慕。

今晚不想去若羌住旅館，於是半路露營。下路行駛很遠才找到合適營地。月光皎潔，用在米蘭商店打的水擦掉全身汗和灰，立刻感到清爽舒適。阿克帶了啤酒在車上，已是熱的，如同喝湯。我沒搭帳篷，露天而眠，比旅館簡直好得太多。不過關鍵是要有那一盆擦洗的水呀。

正在修的新路和老路平行，雖然還有相當距離，可是在平坦戈壁上遠遠能看見新路上的車燈，聽見發動機轟鳴。新路一夜車不斷，不知道那麼多車是修路的，還是演習的軍車，或是鉀鹽礦的運輸車？總之如此多的車在這人跡罕至的地方晝夜行駛，是開天闢地從未有過的現象。這裡正在天翻地覆。

漢人現在可以養豬吃豬

七月七日。七點半（新疆時間五點半）從宿營地出發，行駛約二十多公里進若羌縣城。在清晨陽光下進入綠洲的感覺相當好。路兩旁綠樹成蔭，渠水流淌，空氣裡充溢水和植物的味道。早起的維吾爾人有的做飯，有的下地勞動。我感受到當年旅行家從漫漫大漠進入富有水和植物的綠洲時所體驗的那種感動。

縣城裡面就不一樣了，全是倒胃口的新建築。阿克去修車。我去買新出爐的維族烤包子。當年來若羌就對這兒的烤包子印象深刻，這次仍然很好吃。我不能肯定是否還是當年那家，位置像，但人不一樣了。當

時烤包子的是中年人，現在是青年人。也許是中年人的兒子長大接班了？

賣羊肉的維吾爾人向我推銷，說他賣的「羊娃子」是沒結婚的羊，還說別人賣十八塊錢，他賣我九塊錢一斤。他是用內地的度量衡習慣開玩笑。這兒賣十八元是指公斤，而內地習慣講市斤，所以他賣九元是一樣的。但是真想和他攀談，會發現他並不願意深入接觸。他的幽默只是市場行為，假如不買他的羊肉，他根本不想理你。

羊肉攤對面的賣瓜婦女就不一樣了。她是漢人，坐在輪椅上，她願意聊。她從小得小兒麻痺，一九六六年和父親到這。按她的說法是被困在這，回不去老家了。真實情況卻應該是從鬧饑荒的內地流浪來這找飯吃，從此留下。她家在維吾爾人的村子，從小和維族人在一起，會說維語。不過現在村裡一百多戶人家，漢族已經占了五、六十戶。她說和維族關係處得不錯。漢人現在可以養豬吃豬，過去維族是不讓的。現在開放了，誰也不管誰，自由有了，就是沒收入。昨天見的政府幹部說若羌人均收入四千多，她說絕對不可能達到那個數，至少對他們是這樣。我看出她家比較窮是從她父親身上。我向她買的瓜吃不了，便把多餘的給她父親，看那老漢很渴望並且很珍惜的吃相，猜得到即使是種瓜的他，平時也捨不得自己吃，都送到市場上來換錢。

我給阿克送去烤包子。碰到湖北一個棉花打包機廠的維護人員。他吃完早餐坐在街邊閒待，看上去無事可做，非常寂寞。因為銷到這邊的打包機多，工廠派他長年待在這裡搞服務。另一個吃飯的四川人，當年父母來這工作，他從小在若羌長大，後來到芒崖石棉礦上班。他說那時人都不願意去政府機關，因為機關收入低。縣長的工資才五百多，職員只有二百多。但是現在不同了，職員工資已是二千多，而且是鐵飯碗。過去工資高過政府機關的企業，現在紛紛破產下崗，很多都吃不上飯。因此他離開企業，自己收購豬和屠宰，給各飯館送豬肉。這能成為一種生意，說明這邊漢人多。他說若羌的漢人至少達到百分之六十，然後說自己的經濟實力一旦壯大，還是要回內地發展。

像照片那麼薄的印象

一九九六年那次從若羌到且末，是難走的碎石搓板路，汽車常常甩尾跑偏，方向失控。現在公路鋪成油面，好走多了。不過可能是為了提早完工，凸顯政績，當時沒修涵洞，現在又一段段挖開油路修涵洞，汽車需要不時下路走便道。一路很少有車，感覺這條新鋪的油路是給我們專用的。

一路陰霾，雖有陽光但朦朦朧朧。天空充滿浮塵，應該是沙漠地區特有的景象吧。休息時見一漢人農民在路邊舀下雨的積水兌農藥。他是四川人，三十多年前家鄉苦，來了這裡。來時村裡維族、回族、漢族各占三分之一，現在只剩兩戶維族，其餘都搬走了，說是去他們父母那裡，我想應該是不願和漢族混居才搬走的吧。

路兩邊很多段落都是沙漠。颳起沙塵暴，深灰路面一片片白沙急速飄過，如同在風中展開的白綢。汽車似在波動的白綢上行駛。我一邊想像古人騎在駱駝上看這幅景象的感覺，一邊擔心開進塔克拉瑪干沙漠時，是否會因能見度太低無法行車。

一個名叫塔提讓的鄉鎮正好有巴扎。這一帶雖是新疆死角，巴扎上主要是維吾爾人，仍有漢人做生意。光是賣菜的河南人就排了一串。沒有穆合塔爾在身邊，我只能跟漢人說話。一個甘肅天水的賣鞋漢人，在且末已經六年。他告訴我現在生意不好做，一雙軍用膠鞋過去批發價是八塊八，賣十塊。現在批發價提到九塊八，提高零售價老百姓不接受，不提價每雙鞋只賺二角錢，你說賣不賣？現在什麼都漲價。油料一漲，運輸費就漲，其他都跟著漲。他家住且末縣城，來這個巴扎，要花五十元把貨運來。交六塊錢管理費可以擺一天攤。他會講一點關於生意和數字的維語，別的不會講。他說爹媽在天水，生意做不下去就回去。問他跟維族處得怎麼樣，他說維族好的比漢族好，哪裡都有好人壞人，天下都一樣。

在巴扎拍照片。跟以前見的巴扎感覺幾乎一樣。取景框裡看到的畫

面也差不多。想想我拍的新疆照片，很多都是巴扎的內容。如果僅僅是這樣開車走，無論走多少地方也只能掠過表面，深入不到維吾爾人的日常生活中。之所以巴扎的照片最多（我相信很多來新疆的攝影者也是這樣），因為只有巴扎是對外的、開放的，外人可以進入。巴扎雖然形象豐富，但都在表面。外來人可以拍出一些照片，卻也只停留在照片那麼單薄的層次，後面一無所有。

到且末縣城吃飯後，開車在縣城轉。這裡和其他縣城一樣，都是毫無趣味的新建築。街道寬闊。給人留不下印象。

離開且末縣城，剛在回族飯館吃過飯的阿克陷入沉思。他說有個現象值得考慮，回族人歷史上一直做生意，很多人從小就做生意，到處都看見回族人做生意，為什麼沒見回族人做大，都是小生意？回族人幾乎沒有大富豪。阿克想了半天，自己得出的解釋是，回族人一盤散沙，稍富即安，沒有遠大追求。我覺得這解釋不令人信服，誰不是追求富了更富呢？不能說回族人沒有這種追求，只是沒做到。不過他說的現象的確存在，值得思考。

昂貴的公路固沙

離開且末幾十公里，上沙漠公路支線。這段路我原來沒走過，大概有一百多公里，便和輪台到民豐的沙漠公路主線會合。支線和主線的會合處有塔里木油田一個基地。加油時間油田工作人員的工資福利，加油工說現在人的承受能力強了，所以原來的很多補助都被取消。這話聽著有點怪，可能是說過去國有企業對勞保有要求，現在是競爭上崗，人們不再敢提要求。不過他說去年（二〇〇五年）花了二千多萬元蓋了一個現代化公寓，全部是標準間，有中央空調，這卻是過去只講堅苦奮鬥、勤儉建國的人不敢想的。

三年前走沙漠公路，路兩側還是用乾蘆葦固沙，現在被種植的活沙柳取代。綠色沙柳夾在公路兩邊，遮蔽了大漠景象。據說乾蘆葦固沙效

塔克拉瑪干沙漠
公路邊的水井房

果不如有根的沙柳。當然除了追求固沙效果，可能還因為錢多了，要追求外觀效果。在中國體制中，只要能給視察的上司留下深刻印象，就有利主事官員的升遷，因此在「形象工程」上是捨得花大錢的。

　　路兩側的沙柳之所以生機勃勃，全靠金錢支撐。我們路過一個泵房停車洗臉。值班人是一對甘肅夫婦。他們說幾百公里的沙柳都要常年灌溉。用於滴灌的膠管每米三十元。每隔四公里花十幾萬元打一口水井，建一個泵房。每個泵房需要二個人看守。每人月工資一千四百元。從三月值班到十一月，冬天撤回。整條沙漠公路有一百多個這樣的泵站。

　　汽車開動時，車內溫度三十六度，一停下馬上達到四十二度以上。身處沙漠中心，用從地下抽出的水沖洗，感到十分奢侈。看守泵房的甘肅人說，能來這裡工作是要託關係的。我也覺得這工作不錯，除了水泵噪音有點大，倒是很適合寫作的地方。

　　泵房附帶值班人的宿舍。我進去參觀。房間面積狹窄，小小衛生間被當作儲藏室。對值班夫婦來講，室內面積是寶貴的，解決排泄可以在沙漠上，洗澡也可以隨便找個地方，不需要衛生間。

　　繼續上路。阿克感歎共產黨體制厲害，一個石油部管所有油田，需要的話，可以把各油田力量集中起來，很快見效。這和共產黨自己宣稱的優越性——集中力量辦大事是一個調子。

　　傍晚下路開到沙丘邊紮營。登沙丘，看壯闊沙漠、夕陽和彩霞，赤腳走在沙上，身心舒適。露天而眠，清風習習，月亮皎潔，星空深遠。看到天邊有烏雲閃電，沒有在意，認為雨不會下到沙漠中心，但是在睡

夢中被狂風吹醒，風捲沙粒打在身上如針刺一般。睜眼看，黃沙已遮天閉月，趕快逃進車裡，關好門窗。聽車外風吼，一會變成雨打，又睡過去。

讓人恐怖的廣告

七月八日。早起風停，夜裡雨不大。不過我兩次穿塔克拉瑪干沙漠都遇到下雨，也算難得。裝好車，繼續前進。接近塔里木河時，看到當年沒有的漢式農舍和新開墾的農田，讓人想到是不是新來了漢人移民。

十幾年前經過這裡，胡楊林高大茂密，車行其中，遇到維吾爾人趕著羊群，得停車讓羊通過。這次卻怎麼也看不到那種胡楊林，總以為就在前面，但最後也沒有見到。塔里木河水很少，似乎不流動了。好幾個泵站在給兩岸農田抽水。

天時而落雨。塔里木河到輪台的公路顛簸不平，路面狀況跟沙漠公路沒法比。輪台附近的鄉政府蓋成花花綠綠的積木式形狀。多處看到這

等候開進沙漠的
客車

樣的廣告牌：「手指（肢）斷了怎麼辦，快到輪南神農醫院」，令人恐怖，似乎這裡斷手指很普遍。是軋棉花經常造成事故嗎？

在輪台縣城看到這樣的標語——「把森林引入輪台」，另一個標語是「打擊民族分裂是公路巡警的神聖職責」。無論城裡還是鄉下，一路的廣告和標語都是漢文，沒有維文，包括廢品收購站，回收報廢車，電纜、修理廠、廚具、郵政電子匯款、學校招生廣告等，僅剩個別的老標語有模糊不清的維文痕跡。看來維吾爾人在這裡已經不再被當作「受眾」。

終於看見一個維族老漢蹲在路邊曬杏乾。他旁邊是高大的儲油罐和煙囪，還有加油站和油田的大標牌。這畫面似乎在預示著，最後的維吾爾人也要被擠出去了。

穆合塔爾發現國安便衣

到庫車。穆合塔爾事先已經開好旅館房間。我進房間的時候，他正躺在床上呼呼大睡，聞得到濃重酒氣，一看就知道是醉了。我沒叫他。拉上窗簾擋住曬在他身上的陽光。直到傍晚他才醒來，有點不好意思地說一個朋友去烏魯木齊學習半年，於是從昨天晚上喝到今天清晨。

阿克夫婦已經先出去。我和穆合塔爾上街，選了一個飯館的街邊座位坐下。烈日已落，空氣變得清新涼爽。穆合塔爾告訴我熱比婭三個子女被抓，罪名是偷漏稅和拖欠債務。熱比婭一九九九年被捕，後判八年徒刑，二〇〇五年中美兩國交易，批准其赴美國保外就醫。然而熱比婭在服刑期間仍然是公司董事長，中國政府批准她保外就醫時，並沒說偷稅漏稅，她的公司還獲得過「納稅標兵」稱號。現在安上這種罪名，一下抓了她三個子女，穆合塔爾認為是因為熱比婭出國後，積極參與了維吾爾政治運動，當局要以此給熱比婭施加壓力。

吃完飯起身，穆合塔爾突然發現隔著幾張桌子坐著一個國安的便衣，那人曾經辦過他的案子，他立刻警覺起來。我在街邊打電話時，穆

合塔爾又發現有輛車停在路邊觀察。他記下了車號，隨後他試圖帶我去看那車，但是沒有找到。倒是在街邊新樓的後面看到一片正在平整的土地，馬上要做房地產開發。只剩一戶孤零零的維族老房子挺立，可知是正在抗爭的「釘子戶」。不過沒人相信它能挺到底。

生活的願望是種的東西能賣出去

七月九日。去蘇巴什古城。古城吸引人的地方，在於曾經發現過一本無價古書。一八九〇年，英國中尉鮑爾在庫車以兩套毛驢車和可以買十頭毛驢的價錢，從一個維吾爾挖寶者那裡買下一本寫著無人認識的古文字書。當鮑爾回到印度，把書展示給英國學者赫雷恩時，赫雷恩只看了一頁就跳起來。那是一本用古印度梵語抄寫的關於巫術和醫術的書，年代至少在公元五世紀左右。不久，各國學者一直認為，它是世上最古老的書籍之一，被稱為「鮑爾古本」。

我們沒進古城，因為古書已經不在裡面，而殘存的建築遺跡在鐵絲網外可以一目了然看到，不需要花一人十元的門票。我們又爬到旁邊山上看了一下，河對岸是蘇巴什古城的東城。

沿山溝繼續往裡開車，進入維吾爾人的村莊。遇到一個小夥子，不知穆合塔爾跟他怎麼說的，他邀請我們去他家，從他家後院的杏樹上摘杏吃。庫車白杏有名，的確很好吃。小夥子十八歲，初中畢業就不再念書了。他稍懂漢話，但是多問幾句就聽不懂了，只能靠穆合塔爾翻譯。問他將來希望過什麼生活，回答說沒有明確目標，可能就是種地過日子吧。他母親在家，告訴我們政府正在準備修建一個水庫。等水庫蓄水，原本每家四、五畝的耕地就會只剩一畝到一畝半，很多家的房子也會淹掉。現在只是聽說水庫建起後他們要搬遷，但究竟搬到哪裡，怎麼搬，沒人知道。

這個村沒漢人，不過鄉書記是漢族。村長由村民選舉，村書記由鄉裡派。權力是在書記手裡，這大家都知道。人均年收入只有五、六百

元，不過她挺想得開地說沒有多少花錢的地方。村裡只有一兩個小商店，還有就是每個星期五趕巴扎。從這裡乘大貨車去巴扎買菜，來回要花七元車錢。最大的花銷是孩子結婚得花一萬多，是家庭的大負擔。我問她在生活中有什麼願望，她的回答樸素得令人難過——希望自己種的東西都能賣出去。

村子外面的農田裡，人們正在收割打場。穆合塔爾和一個長鬍子老漢攀談。老漢已經八十五歲了，還在勞動。休息時大家圍坐在一起吃西瓜，用手抓著打出的糧食，談論收成和糧食的品質。

非法宗教活動二十三種表現

鄉村學校大門上方，掛著「反對非法宗教活動及民族分裂」的紅色橫幅，門前貼著通緝恐怖分子的佈告。現在學生放暑假，但教師還在學校。看門人告訴我，即使是放假期間，教師也被要求每週四天集中到學校政治學習，主要是反分裂。前一段學的是關於熱比婭問題的文件。現在教師的政治任務太多，政治學習比業務學習用的時間還多。

校園裡面，牆上掛著一排宣傳板，標題是「關於非法宗教活動的二十三種表現」。每種表現畫成一幅圖畫，配有維文和漢文兩種說明。二十三種表現歸納起來分別是：

農村中學的牆頭

一、強迫他人信教；二、強迫他人封齋；三、私辦經文學校；四、按傳統方式主持婚姻；五、縱容學生禮拜；六、以傳統方式干預社會生

活；七、在官方之外組織朝覲；八、按傳統收宗教稅等；九、擅自興建宗教場所；十、沒有官方證書主持宗教活動；十一、跨地區宗教活動；十二、印發宗教宣傳品；十三、接受國外宗教捐贈；十四、到國外進行宗教活動；十五、隨意發展教徒；十六、攻擊愛國宗教人士；十七、國外的宗教滲透；十八、教派紛爭；十九、傳播邪教；二十、散佈與官方不一致的言論；二十一、集會示威遊行等；二十二、建立反革命組織；二十三、其他妨礙秩序的活動。

真夠巨細無遺啊。我拿相機拍攝宣傳板時，學校辦公室裡出來兩個維吾爾人，一男一女，看樣子是學校負責人。穆合塔爾用維語跟他們說什麼，大概解釋我們來旅遊之類。我抓緊拍完照片，便和兩位負責人友好地告別了。

釘驢掌比藝術表演好看

回到庫車去逛老城。老城是維族人居住區，還保持不少傳統風貌。光是在一個鐵匠爐看釘驢掌我就用了好長時間。這種手藝現在已經很難看到，讓人看得津津有味。

阿克和穆合塔爾又開始爭論。話題是到底北京給新疆的錢多，還是從新疆拿走的多。阿克的觀點當然是前者，穆合塔爾堅持是後者。但二人都是估計。我覺得應該由中間立場的經濟學家做一次定量計算，應該能算出來。

阿克對寧夏有特殊的自豪，說漢人在寧夏不敢歧視回族，而是反過來的，比如他就經常當面叫漢人「卡非爾」，那是異教徒的意思，漢人卻沒脾氣。穆合塔爾說如果在新疆這樣叫，一定遭處罰。雖然這個詞並無貶義，只是泛指不信仰伊斯蘭教的人。

今夜是世界盃足球決賽，雖然中國到處火熱，老城卻絲毫看不到與此有關的跡象。晚上我和穆合塔爾住一個房間，原本說好共同看電視轉

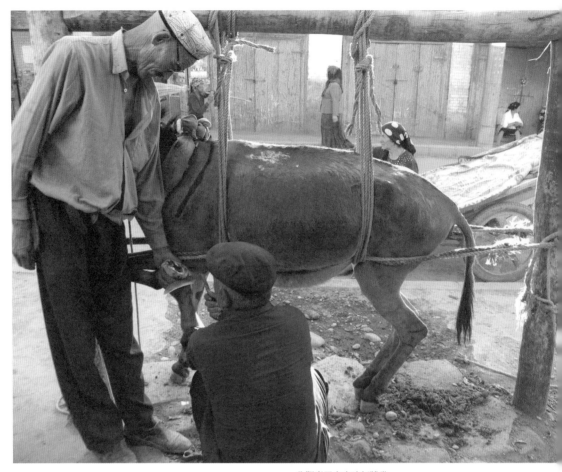

我觀摩了半小時釘驢掌

播的決賽，等比賽開始的時候，無論我怎麼叫他，他都沉睡不醒。

穆合塔爾的婚事

七月十日。早起下雨。氣溫有點涼。和穆合塔爾談話。這次我倆總共只有不到兩天的見面時間，今天我就得上路。我跟他談的主要是他的婚事。他父母當年替他著急時，他總是拿我當擋箭牌，說我那麼大了還沒結婚，他有什麼可急。我說現在我已經結婚，他該怎麼辦？這回他沒再開玩笑，坦白地告訴我他的難處。對維族人來說，男女可以密切交往是在二十歲左右，他已經過了那個年齡，不再能和年輕人玩到一塊。而年齡稍大的維族女子基本不進入社交場合，也不和家庭以外的異性交往，他同樣接觸不到。現在唯一的管道就是靠親戚朋友介紹。但是他這種坐過牢的身分，條件較好的女人一聽就又不同意見面；而那種沒文化只求過日子的女人，又引不起他的興趣。將來到底怎麼辦，他也沒想好。要麼是家裡介紹哪個就要哪個，就當婚是給父母結的，只是為了讓他們安心。要麼就這樣走下去，過一天算一天，不去想那麼多。聽他這樣一番坦白，我倒說不出什麼了。難道我能勸他為了父母，不加選擇地結婚嗎？而我又無法給他介紹一個能讓他情投意合的女子，因為那只能是一個維族女子。我只好說要不讓唯色介紹一個藏族姑娘給他，他做出高興樣子連聲說好。我們便中斷了這個話題。

離開旅館，我去打聽從庫車翻天山到北疆獨山子的路況。那條路被稱為「獨庫公路」。結果一個本地司機告訴我，今年獨庫公路就沒通過車，去伊犁的車都是走庫爾勒到巴倫台，然後走巴音布魯克。不過那條路也在修，不好走。好走的是從烏魯木齊到伊寧，不過那個圈繞得就大了。為了求證這信息是否準確，我們又去客車站詢問，得到的回答是一樣的，於是只好繞路走了。

一九九三年我從伊寧到巴音布魯克，走了獨庫公路北段到獨山子。原想這次能走庫車到巴音布魯克一段，獨庫公路就算走全了，看來此願

難圓。不過也讓我有一份輕鬆，因為獨庫公路是新疆最險的路，我對阿克的車一直不放心，如果在獨庫公路出問題，麻煩就大了。

穆合塔爾送我們上路，相互揮手告別，他的身影在雨中逐漸遠去。他現在不能成家，工作不穩定，收入很低，生活也亂七八糟。我總覺得應該對他盡些責任，卻不知道該怎麼做，也許這就是為了爭取自由必須付出的代價吧！

出了庫車不遠，正行駛間，砰的一聲巨響，發動機蓋掀起來，打壞了前窗玻璃。好在玻璃只是裂了，沒有碎。停車檢查，原因是早晨阿克檢查車時沒關好發動機蓋。他決定到輪台保險公司報案。

阿克報案時，我無事可幹，站在街上數了一下路過眼前的漢人和維吾爾人。大概十分鐘，眼前過去了五十四個漢人，二十七個維吾爾人，正好是二比一，可以大致反映這個縣城的民族比例。

輪台沒有我們這種車的玻璃，只能去烏魯木齊修車。

在天山上拋錨

我們不走庫爾勒到烏魯木齊的高速公路，因為高速公路沒趣味，收的過路費也多。走老路到巴倫台，然後翻天山。巴倫台是個小鎮，居然能看到賣南方香蕉的小販，價格比北京還便宜。市場的力量真是滲透到每個角落。

天山南麓是大晴天，陽光燦爛。爬到山口，高度四千二百八十米。一過山口就是濃重大霧，能見度很低，路有冰雪，車外氣溫在攝氏零度以下。過往車輛都開著大燈，緩慢行駛。

發動機發出異響，停車檢查，是水箱移位，水箱上的風扇罩卡住了發動機風扇。阿克拿出藏在車上的大刀，把風扇罩割掉一大塊，臨時解決了問題。雖然可以繼續前進，但是水箱到底為何移位沒搞明白。好在已經翻過天山，一路下坡，車大部分時間可以滑行。路上看見大霧中出現作為旅遊點的哈薩克人蒙古包，有人招手，示意我們住宿吃飯。我們

天山北麓的雲像瀑布一樣翻過山口

走向天山

擔心車還會出問題，要盡量趕路，靠近城鎮才安全。

山上一直有雨雪，氣溫很低。等下到山底，天徹底黑了。開始出現村鎮。在這種地方，即使車拋錨也無大礙，便停到一塊農田旁。我睡車裡，他們睡帳篷。

亞洲中心點的放羊婦

七月十一日。夜裡狂風大作，好像還下了雨。早上已經是好大太陽。一個上身穿西服、頭戴迷彩帽的放羊人端詳我們。他老家在河南。父親當年被國民黨抓兵來這裡，後來就留下當農民。他的村都是漢人，沒有維族。問他覺得什麼時候最好，說是毛主席那時最好，幹部是為群眾，現在的幹部是為自己，把集體的摟進自己腰包。

汽車故障沒有擴大，可以正常行駛。有個「亞洲地理中心」的標誌在我們所經路上。拐進去看了一下。那裡早年曾被測繪部門立過一個木牌，標定為亞洲中心。後來被一個民營公司承包下來，開發成旅遊點。十元錢一張門票。進去要走很長一段距離，才能到一個金屬架構下標定的亞洲中心點。進去一路處處顯示經營者的捉襟見肘。兩邊雕像是用水泥做的，外表掉漆，斑斑駁駁。好多雕像空缺，只有底座。介紹亞洲各國的圖文也不全。幾乎所有材料都是簡陋廉價，透出當代典型的急功近利。至今雖已開業幾年，亭子的水泥地還沒抹平。

當地老鄉說，這個觀光點建成後一直不掙錢，多數人慕名來這，在大門外拍個紀念照就走，只有少數人願意花錢買門票。掙不到錢，公司給當地百姓的承諾就無法兌現。當年給百姓蓋的搬遷房品質不好，漏雨。前兩天房上掉下的瓦砸破了一個老太太的頭，百姓正在向公司要說法。

和一個放羊婦女聊天。她是從甘肅來的回族。剛來時這裡條件不好，沒有電，吃的是下雨積水，水裡泡著羊糞蛋。那時把戶口遷來很容易。現在條件好多了，通了電，水也引來了。村裡現在有四十多戶人

我坐在亞洲地理中心上

放羊人說毛主席那時最好

在亞洲中心點放羊

家，其中回民十幾戶。沒有維族。她十八年前來這就沒有維族，而且周圍方圓多少里都沒有維族。我覺得有點奇怪，維吾爾人難道從未在這亞洲中心點立過足嗎？

旅遊點是一九九七年開始建設。政府出面，拆掉了原本分散的村民住房，讓村民搬進統一蓋的房子。村民不喜歡集中住在一起，巷子窄小，趕牛羊不方便。但是誰不搬，政府的人就把誰銬到樹上，直到同意才放人。我問是鄉政府來人幹這事嗎？婦女回答鄉政府不敢，是市上來人幹的。說話時，我們就站在那婦女當年房子的位置。婦女拿放羊鞭從樹上打下一些杏給我吃，說杏樹是她十八年前種的。這片地當時只有三家人，都是回族。她帶著懷念神情說，那時多敞亮，出門就看見草原和山。自由的選擇是人們最珍惜的，恰恰不能由政府給予。

婦女有五十多隻羊。她說現在價格跌得厲害，一隻羊只能賣二百多元。過去價錢好的時候一隻羊可以賣到四百多元。現在養羊賠賬，但是還得養，否則吃啥呢？這裡的人也出去打工，她兒子就在烏魯木齊火車站卸貨。她說那太苦了，一個月掙八百元錢，可是房費、水費、電費什麼都要錢。城裡連上廁所都要錢，是不是？一百塊錢花出去，見不到啥。東西值錢，錢卻不值錢了。現在日子難過得很，不像過去錢好掙，人也好做。

烏魯木齊「市民廣場」如何算計市民

到烏魯木齊後，阿克去修車。他們夫婦就住在汽車修理廠附近的旅館。我住到了Z家。

晚上和Z逛附近的南湖廣場。市政府大樓在廣場旁邊，是一棟很大的新建築。Z說凡是最氣派的建築，不是政府就是法院，反正都屬於官家。我們散步的廣場，原來是市民可以隨便進入的公園，多年前掛出一個「南湖廣場施工指揮部」的牌子，但是不動工。直到開始建市政府大樓時，廣場也隨之動工。雖然廣場被叫作市民廣場，卻是算好了要掙市

民的錢。第一年似乎完全供市民使用，沒有任何商業色彩，大家都以為是政府做的好事。第二年便露出真面目，開始搞市場。今年是第三年，整個廣場已經成了一個大張旗鼓的夜市。

這時才看出來，搞廣場的真正目的就是要搞夜市。這裡是烏魯木齊的黃金地段，周圍住宅區很多，可以吸引大批夜晚消閒的市民，因此是生意寶地。廣場屬於市政建設，名義上屬於市民，土地屬於國家。可市民和國家對廣場而言都是虛的，控制權是在同時代表著市民和國家的市政府手上。市政府下面成立了一個廣場管理公司，用經營市場的方法，把廣場分割成塊，租給各種攤位，收取租金，成為市政府的灰色收入。

從這裡可以看出中國政府的典型作為。在市政建設旗號下，廣場佔用的土地無須出錢，建設也是財政撥款。然而口說為民，卻是有政府背景的人搞自己的商業，等於是納稅人給他們拿本錢，利潤卻歸他們所有，還不需要納稅。過去形容暴利是說一本萬利，這裡乾脆成了無本萬利。

廣場上有遊戲機、木馬轉盤、碰碰車、釣活金魚、射擊、鉤玩具、可以馱小孩走的電動動物等，還有手工製作陶器、雕塑、給工藝品上顏色、自製MTV、印個人肖像日曆的攤位。每個攤位要交的租金都不少。攤主們怨聲載道，抱怨辛辛苦苦做生意，等於是給佔有廣場的政府打工，錢都讓政府拿走。政府除了收錢什麼都不用幹。

廣場偏僻之處有個冷飲攤掛出原價轉讓的招牌。兩年經營權是二萬元，大約四平方米面積，不許換地方。這個冷飲攤因為偏僻，生意相對清淡，因此比較便宜。地點好的攤位租金更高。廣場招商還在火爆進行中，看上去是希望把廣場能利用的地方全部租出去，把每一塊空間都利用充分，都能生錢。

廣場和南湖連為一體。原來市民可以在南湖自由釣魚或操縱艦艇模型，現在湖面被分成好幾塊，租給不同項目的經營者。有的釣魚，有的划船，有碰碰船，還有那種人鑽進去在水面滾動的密封球，當然都得花錢。過去一到晚上，很多人在岸邊操縱艦艇模型，大家圍在湖邊看熱鬧，興高采烈地評論，現在再不能自由使用水面。市民自己帶錄音機來

變成夜市的「市民廣場」

在烏魯木齊市政府的大樓
之下，賣盜版書的攤位堂
而皇之

放電影的銀幕爲的是讓市
民看廣告

這裡放音樂跳舞，現在也得交錢。

政府嘴裡說著爲市民服務的動聽話，實際上處心積慮利用公共資源爲自己撈錢，處處算計百姓。過去市民消閒沒有多少物質需要，是一種家庭活動、朋友見面和精神娛樂。現在廣場搞成市場，把市民消閒變成消費。名義上進廣場免費，實際讓人花的錢比買門票還貴。政府等於是用納稅人的錢再掙納稅人的錢。

有意思的是廣場上賣盜版書的攤位特別多，僅我經過的就有五個，一律十元一本。在別的地方賣盜版書，工商、城管都要查，而在這裡賣，是市政府地盤，交了攤位費，就有保護傘。工商、城管都不來，可以堂而皇之地賣。這和上交保護費便可違法有何區別？這樣的政府又如何能夠眞正保護知識產權呢？

廣場有個大銀幕在放電影。Z說開始還詫異，誰會花錢建這銀幕給老百姓放免費電影？後來發現原來也是生意。大銀幕的經營者是有政府背景的金鷹廣告公司。免費放的電影畫面兩側始終同時播廣告片。電影銀幕下端也隨時變換廣告條。而且電影幾分鐘一中斷，插進廣告。每種廣告的收費標準不一樣。這種放電影，目的是要把市民當作廣告受眾。Z說從來就沒看過這銀幕放過一條公益廣告，放的電影除了好萊塢的打鬥片，就是港臺電影，總之只是爲了吸引受眾。

做賊不心虛的維族小偷

七月十二日。在國際大巴扎與阿克會合。我決定跟他分道，因爲他在北疆要去的都是旅遊點，我卻要看日常社會，不去旅遊點。他的車已修好，北疆人煙稠密，再無險路，沒我陪也不會有問題。我們這樣說定了，隨後一起逛。國際大巴扎已成烏魯木齊一個旅遊景點。說著標準普通話的維族青年男女導遊帶著內地旅遊團，一路介紹國際大巴扎。我聽到一個維族男導遊介紹說這裡的清眞寺是開放式的，因爲眞正的清眞寺不許女人進，這裡可以，不過當然要買票。我們在巴扎小吃城吃了點東

上面是貨，下面是床

西。裡面沒有幾個攤位，看上去相當蕭條。原來的一些攤位牌子還在，但已無人。繼續經營的攤位也找不到什麼好吃的東西。我們旁邊座位有幾個維族年輕女子，邊喝啤酒邊抽煙——也算是一種現代化現象吧。

從大巴扎到山西巷，路兩邊做小生意的維吾爾人熙熙攘攘。一個維族婦女有個兩層推車，上層擺著出售的小百貨，下層是她的孩子躺在裡面睡覺。我舉起相機照相時，覺得一邊褲兜被人觸動，摸了一下，手機還在，過會兒摸另一邊口袋，才發現錄音機被偷走。楊萍說早看見有幾個維族小夥子在我的身前身後晃。他們偷錯了，因為錄音機對他們毫無用處，市場上也賣不出去。他們想要的是手機，而我寧願用手機跟他們換，因為錄音機上有不少我隨時錄下的想法。

回到Z家，跟他說起這事。他說他經歷過數次，偷東西的都是維族青年，幾人一塊下手，分工合作。最常用的方式是聲東擊西，有人明顯地碰你一邊，在你注意那邊時，另外的人對你另一邊口袋下手。Z有一次發覺四個維族青年合夥偷他的手機。手機雖沒被偷走，但那四個青年若無其事，全無所說的做賊心虛，而是有說有笑，直到汽車停站後漫步下車而去。Z不敢說話，車上售票員也不敢聲張。說到為什麼維族青年三五成群偷東西，Z認為和就業困難有關。年輕人如果沒有正經工作和體面收入，做賊就成了一條謀生之路。

談到賊，似乎中國不少城市都聽到維族少年搭夥偷盜的事。這種行為在相當程度上搞壞了內地漢人對維族人的印象。我見過幾個對異族文

化情有獨鍾的人，有人甚至熱衷於長年在民族地區旅行，唯獨對維族印象惡劣，追問原因，結果都是因為有過被維族「賊娃子」偷或搶的經歷。

　　穆合塔爾那個當中學老師的朋友說過，現在雙方都是把不好的送給對方。維族去內地的是賊和毒販子，漢族來新疆的是底層移民，結果互相留下的都是壞印象。

　　毛時代，中國內地去新疆的多是幹部、技術人員和知識青年，底層移民是少數。而新疆當地民族能到中國內地的，大都是服飾漂亮、能歌善舞、可以被拍進電影的「花瓶」。那年代絕大多數漢人只能從電影裡看到新疆少數民族，真是個個美若天仙哩。

國家必須讓新疆接受補貼？

　　七月十三日。和Z聊天。他單位有一年輕女子，丈夫在國稅局工作，幾年前已經在國稅局分了一套一百二十平方米的住房，小倆口住。最近國稅局又給了他們一套一百六十平方米的新房子，原來的住房仍然屬於自己。新給的房子頂著集資建房的名義，但每人只是象徵性地出點錢，連裝修都是單位出錢。國稅局人人如此，局長說第一套房是脫貧，第二套房是小康。由此看，將來保不準還有第三套住房呢，跟普通百姓的差別真是太大了。

　　不同的單位，待遇非常不一樣。國稅局之所以有錢，在於橫徵暴斂。當局為了多得稅收，規定只要徵稅超額完成，徵稅單位就可以在超額部分提成，所以各級稅收部門的徵稅積極性特別高。而得到的超額提成如果都被長官享用，會被視為個人腐敗，如果變成集體福利，則成為領導對群眾的關心，領導個人從中多分多占也就不會有人反對和揭發。於是便形成單位全體成員共同分贓，導致單位的福利水平不斷高漲，也使得社會差距越來越大。然而為了部門利益而強化的橫徵暴斂，對經濟健康發展肯定不好，對社會和諧也肯定有害。經營者因為不堪重負普遍

逃稅，導致了今天中國在稅收方面幾乎人人犯法的局面。

Z說他的一個同學在外省當銀行高級主管，勸他離開新疆，因爲國家內定不能讓新疆經濟水平提高太多。同學對此的解釋是，人生活好起來就會想別的，生活困難則只會想柴米油鹽。我覺得不會這樣簡單，如果眞有這樣的「內定」，一定還有另外的想法。比如說新疆一旦在經濟上無須依附內地，自我產出超過政府補貼，就可能產生更強的獨立意識。因此讓新疆一直保持依附性經濟，會讓當地民族覺得離不開中國，從而削弱分離的動力。不過眞是這樣，經濟發展受到限制，解決不了就業問題，一樣會使當地民族產生不滿。

Z認爲目前而言，國家從新疆拿走的超過給新疆的。新疆人用的天然氣和上海一個價，而上海天然氣是從新疆送過去的，幾千公里輸氣的成本都在其中。國家宣稱自己是一切資源的主人，任意在新疆開發，新疆只能得很少的殘羹剩飯，卻要承擔汙染、生態破壞等諸多壞處。即使是新疆漢人，也認爲不公平。

漢人自我感覺很良好

晚上去新疆大學附近的「米蘭餐廳」和一個朋友吃飯。朋友同時約了一個新疆大學女教師Y。Y介紹「米蘭餐廳」是烏魯木齊最好的維吾爾餐廳，挺有格調。裡面吃飯的也多數是維吾爾人。維吾爾人長壽者多，我想一定和飲食有關係。這方面進行的研究似乎不多。我唯一聽過的定量數字來自一個維吾爾官員。他統計他家一年吃了十三隻羊、一頭牛、兩匹馬，還有兩千公斤水果。從這組數字看，應該是水果起到了最好的作用。

Y出生在新疆。說小時候她家也是吃羊殺馬。不過她的形象和風格改變了我的觀念。以前我總覺得一方水土養一方人，在哪生長就會像哪裡人，但長在新疆的Y卻是地地道道漢人小女子的形象——清秀，乖巧。聽她談話，總覺得言不由衷，隨時迴避遮掩，而且是按自己的幻覺

塑造新疆，尤其是民族關係。她剛給我描述了一番新疆漢族與維族關係多麼融洽，我請她介紹幾個維族朋友，她立刻又會說漢人幾乎無法進入維族人圈子。她似乎感覺不到其中的矛盾。比較奇怪的是，問民族關係如何，新疆漢人回答多是融洽，而維吾爾人如果真實回答，一定是說不好甚至是很不好。當然這並不意味漢人是在故意撒謊，他們的確就這樣認為。也許是優越感造成的錯覺吧，看到維吾爾人收斂或逢迎的一面就以為是真的，無意再去看看背後的另一面。

現在是要死不要活

七月十四日。早上六點搭車去機場。路上跟司機聊。他老家在浙江。父母是當年來新疆的知青。他讚揚維族，說他們坐車總是給錢，頂多該給十塊的時候給八塊，漢人則經常到了地方說沒錢，一分不給。他還說維族人老實，警察吼一聲腿就軟，因此新疆並沒有外面傳的那麼恐怖。不過我問開計程車的維族人有多少時，他說不多，因為只有維族人坐他們的車，漢人都不坐，而搭車的大部分是漢人，維族司機因此生意不好。

到伊寧時地面下雨，氣溫只有攝氏十三度。伊寧在伊犁河邊。離伊寧不遠的惠遠城曾是清朝中國經營新疆的中心，統轄新疆的最高行政和軍事長官——「總統伊犁等處將軍」（簡稱伊犁將軍）駐紮這裡，是當時新疆的第一大城。清代重量級的人物林則徐、鄧廷楨、洪亮吉、祁韻士、徐松等，都曾發配來惠遠，在這裡寫出過不少文字。

住進一個叫「熱西亞酒店」的旅館，房間寬大，比烏魯木齊便宜。房間裡有關於愛滋病的宣傳單和自願調查表，衛生間裡放著有償使用的保險套。這是我第一次在旅館裡看到這些，看來愛滋病已經波及到伊犁。

街上吃了早飯。在街對面新華書店買了幾本跟新疆有關的書。下雨不能外出，待在旅館看書。伊寧是伊犁哈薩克自治州的首府。從行政區

伊犁的賣菜女孩

劃上說,伊犁州比較特殊。中國其他自治州都是地區級,伊犁州是唯一
的副省級,下轄兩個地區(塔城、阿勒泰)、十個縣市。一方面因為這
些地區都是哈薩克人的地盤,另一方面應該也和「三區革命」的沿革有
關。

　　「三區革命」是指一九四四年到一九四九年在伊犁、塔城、阿勒泰
三個地區的民族起義。起義從伊犁地區開始,成立了「東土耳其斯坦共
和國」,建立了軍隊,隨後攻佔塔城和阿勒泰地區,維持獨立政權數
年。其間前後有多種勢力介入,錯綜複雜。最後是在蘇聯壓力下,起義
當局放棄了「東土耳其斯坦共和國」,併入中共奪取政權的進程,作為
「中國革命的一部分」(毛澤東語),被稱為「三區革命」。

　　中午雨停,上街。跟一老漢問路時順便搭訕。老人一般無事,願意
和人聊,知道的情況又多。老漢是山東萊州人,因為父親當年做生意,
一九五六年老家開展反資本家運動,他處境不好,便當「盲流」[21]跑到

[21]「盲流」在中國是一個長期使用的概念,指的是盲目流動人口。但所謂的「盲流」只是從政府的角度而言,凡是
　　不在政府控制下的流動人口,都被稱為「盲流」。

新疆。來後一直在監獄當工人——他特地強調不是被關進監獄，而是當監獄的工作人員。他說伊犁監獄有三千多犯人，百分之七十是少數民族。伊犁監獄只關十年以下刑期的犯人。十年以上的都會送到烏魯木齊監獄。

聽說我要去民族區，老漢警告我那裡小偷特別多，三五成群盯著你，不偷到手絕不甘休。我問是否會搶？他說現在不敢了，因為政府鎮壓得力。現在跟過去不一樣，過去是要活不要死，現在是要死不要活，因此少數民族被嚇怕了。我問是什麼意思？他說過去政府一般不敢殺人，把鬧事的抓起來關一段就放，結果出去的反而成了英雄，等於鼓勵了鬧事。後來改變政策，哪裡鬧事就團團圍住，把各種武器調上去，不投降就開火，全部殺光，再用挖掘機就地挖大坑埋屍體，用壓路機壓平，讓人找都找不到。有時一個村的人就這麼幹掉，人影都不剩。

我想起二〇〇一年在美國，見到一位哈佛的維吾爾博士說過類似的話，那時我還不相信，現在聽曾在監獄工作的人這樣講，倒有些相信了。

沒有火車一樣變

看著地圖在伊寧做長途步行。先去了漢人街。「漢人街無漢人」是伊寧幾大怪之一。那裡是當地民族做生意的地方。沿著漢人街往東走，便是當地民族聚居區，各方面設施都比伊寧市區差很多。我往裡走了很遠一段。想到一九九七年的伊寧事件，那時不可想像一個漢人孤身進入民族區，現在卻不需要顧慮安全問題，強硬路線一定會認為是鎮壓帶來的成果。

青藏鐵路剛剛通車，媒體上正在熱鬧，但伊寧的狀況說明通不通火車並不起決定作用。喀什十年前就通了火車，伊寧現在仍未通，可伊寧並沒有因此受到更多保護，甚至喀什還保留著一個老城，伊寧卻連老房子都看不到了。兩個城市隔著幾百公里寬的天山。如果通火車是決定性

維族居住區新蓋
起的小樓

的，二者差別一定很大。事實上卻沒有，城市形態完全一樣。因此在飛機和公路已經打開邊疆大門之後，通不通火車只有量的區別，卻無質的不同。無論有無火車，西藏和新疆的殖民形態及世俗化進程都一樣不可避免。

在拜圖拉清眞寺對面吃薄皮包子。新出鍋的包子撒上黑胡椒麵，咬一口滿嘴羊肉鮮汁，美味極了。我吃完了又加，連加兩次才甘休。兩個州審計局的漢族職員也在吃包子。閒聊中說通往伊寧的鐵路正在修建中，不過他們不認爲通鐵路對當地全是好事。比如過去伊寧的煤是一百元一噸，現在漲到了一百八十元，就是因爲交通方便了，內地煤價高，本地的煤賣到內地更值錢，於是煤都被運走，當地的煤價也就漲起來。如果火車通了，更多的煤運走，本地的煤價將會更高。

圍繞廁所的經濟群

七月十五日。早晨到伊犁河邊。對岸能看到天山。這個季節的河水不小。現在有橋，過河不成問題，徒步十分鐘便到對岸。過去沒橋的時候，旅行者們要用怎樣的方式、費多少力氣才能過河呢？伊犁河邊有幾座維族餐廳，可以看著河景吃飯，不過我來的時間太早，都沒營業，有的工作人員還睡在用餐廳椅子拼成的床上。

我走一條小街從伊犁河回城區。小街居民大都是當地民族，住的是平房。個別有新蓋的小樓，帶點民族風格，但整體是現代的。有錢蓋那

種小樓的人不多，整條街只有幾棟。

　　中午離開伊寧去精河縣。全程不到三百公里，要走將近六小時。客車開得很慢，司機說因為警察罰款太凶。果子溝口有個客車管理點，所有客車都得在那停車辦手續。停車時不少旅客要上廁所，於是唯一的廁所成為中心點。圍繞廁所形成了一個經濟群，各種小商店、小飯館眾星捧月地擠在廁所兩邊。廁所的建築最高，寫著「公共廁所」四個大紅字。廁所裡面設施簡陋，但只要進去就得交五角錢。如果平均每輛客車二十人上廁所，收入十元，一天五十輛客車（應該是低估了，我們停的那點時間就有四輛車前後到來），一個月的收入就是一萬五千元。管廁所的是個漢人，已經有了掌權者一般的態度和口氣，不耐煩地對待進出旅客，兼賣手紙、衛生棉還有礦泉水。這個肥差看來沒背景的人搞不到，而且還是壟斷的，周圍沒有第二個廁所。從這個廁所，簡直看得到中國的縮影。

　　果子溝被認為是新疆西部最美麗的山谷。伊寧到烏魯木齊的公路正好從山谷穿過。據說這條路是成吉思汗的二太子察合台汗時修通的。我一九九三年走過果子溝，感覺如入仙境。這次卻差了很多。不知是真發生了變化，還是記憶中的落差。很多山溝成了乾枯的，而在記憶中到處都是水。修路導致兩側山體剝離，顯得殘破。人也比過去多了許多。不少地方變成了賣票的旅遊點。連一道小瀑布也被柵欄圍上，要花三元錢才能靠近。

　　一路地名叫二臺、三臺、四臺、五臺，是按古代駐軍烽火臺形成的地名。賽里木湖被稱作「三臺海子」（當然只是漢人這樣叫）。當年我曾開車環繞賽里木湖，夜宿湖邊。那時

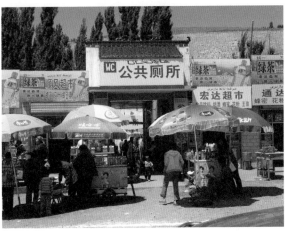

眾星捧月的廁所

湖邊放牧著成群駱駝。現在繞湖路已經被攔上大門──收錢。只有靠公路的湖岸開放（因爲無法封閉），然而又髒又亂，已無吸引人之處。

鄰座是個四川人，一九九二年就來伊寧施工，已經在伊寧安家，全家戶口也辦來了。他說只要在伊寧買房就可以進全家戶口，而且可以把農村戶口變成城鎮戶口。在兵團包地種也可以轉戶口。看來從內地往新疆移民一直是受鼓勵的。

說到施工，那四川人看不起當地民族，說他們只能蓋個人住的小房子，大樓根本蓋不成，腦子不夠，技術也沒有，只能是內地人做。我不懷疑當地民族的施工水準目前比不過漢人，但水準提高的關鍵在於有實踐機會，如果因爲漢人水準領先一步，就總是用漢人施工隊而不用民族施工隊，當地民族的水準永遠也不會提高。要消除這種差距，就不能單純用市場規則衡量取捨。如果當地民族可以自己做主，會寧願用自己民族的低水準，也不用外來的高水準。眞下了那樣的決心，不需要多久，當地民族的施工隊就可以蓋起大樓了。

甘肅老漢變成新疆人的歷史

精河縣屬博爾塔拉蒙古族自治州。到精河縣城天還早，我上街轉。問坐在街邊的一個漢族老人哪裡有古蹟？他說在精河住了四十多年，從沒見過古蹟。問他哪裡有老房子？他反問是政府的老房子還是「社員」的老房子？政府的房子都是新的，社員的老房子哪裡都有。他還是按照公社時期的稱呼，把農民稱爲「社員」。

他是甘肅平涼人，一九五六年就開始到處闖蕩，打工糊口。青海、寧夏、內蒙都去過。一九六一年大饑荒，他在流浪途中碰到一個甘肅人。那人從老家帶了一些女人到新疆。那時新疆女人少，甘肅人挨餓，於是有很多甘肅女人願意嫁到新疆，條件是娶她們的人要養她們的父母兄弟。他跟著那甘肅人一塊來了新疆。走到烏魯木齊餓得不行，把身上毛衣賣了七元錢，只能買兩盤拉條子和那甘肅人吃一頓，盤查他的警察

精河縣城裡二層小樓的
「國防大廈」

烏蘇城裡的假椰子樹

在毫無民族特色的阿克蘇。
倒是在政府機關的後院，修
造了漢式的江南庭園

還說他投機倒把。

新疆農村那時是大隊核算[22]，好處都叫幹部得了。老百姓掙不到錢，因此都不幹活。這邊地廣人稀，糧食不缺，收下來堆在場院沒人打。他是農活好把式，外來人又好指使，於是生產隊給他飯吃，讓他幹活，後來到公安局登個記，說清楚是從哪來的，也就留下了。

大隊核算實行不下去，改成了小隊核算，馬上改觀。第一年每個勞動日就可以分到兩元多錢，第二年又漲到五元多。那時社員不用隊長叫，都會搶著下地幹活。

他是在這兒娶的老婆，二婚的老婆帶著個孩子嫁給他。當時要娶丫頭（指未婚處女）的話，得養丫頭一家人，他那時能力不夠。老漢今年七十六歲，身體不錯，只是老伴癱了，在床上需要他天天伺候，今天是在縣裡工作的孩子回家探望，他才有機會出來轉轉。

我問老漢村裡有沒有維族人，他說很少，大部分是漢族，所以村裡漢人基本不會維語。如果村裡有一半維族人，肯定得學維語。現在是維族人學漢話。不過維族人和漢族很少來往。

他說跑了那麼多地方，還是這裡好。缺點只是維族人動不動愛鬧事，他們頭腦簡單，如果對他們強硬鎮壓，就會老實一段。他認為只有王震、王恩茂能管住新疆。但他認為維吾爾人心好，見到落難的人總是會幫助，而漢人大都卻會躲著走。

烏蘇城裡的椰子樹

七月十六日。十點多上客車。司機是維吾爾人，一路攬客，很多人上車後沒有座位，只能站著。車上播放香港電影的錄影帶。我觀察一下，可能是因為語言不通，沒有一個維吾爾人看。為什麼在維族地區，

[22] 毛時期的人民公社之下是生產大隊，大隊之下是生產小隊。大隊核算是在全大隊範圍進行平均分配。按當時觀點，核算範圍越大越靠近共產主義。但平均分配難以調動生產積極性，後改為小隊核算。鄧小平時代搞的土地承包到戶，相當於進一步退回到家庭核算。

維族司機開的車不放跟維族有關的電影呢？

烏蘇市屬於塔城地區。我之所以選在烏蘇下車，是因爲這個地名有異族味道。但是看到的烏蘇卻無話可說，實在太無特色。一個少數民族爲主的住宅小區，草坪上竟立著多株假椰子樹。這裡的少數民族從裝束到氣質都跟漢人差不多。

在一個抓飯店吃抓飯時，爲了腸胃消毒，問服務員要蒜。女服務員是民族人，說他們不吃蒜，因此飯店沒蒜。但他們之間聊天是用西北話，還不時罵出「日你媽」，不是少數民族說漢話的腔調，而是地道的西北漢話。

回到旅館，問開房間門的服務員是哪裡人，她回答是奎屯人。我以爲她是漢人，問她老家在哪。她說老家就在奎屯，她是「民族人」──哈薩克族。我誇她漢語說得好，她說她會哈語、維語、蒙語和漢語，都說得好。我對她肅然起敬。

維吾爾精英的視野

七月十七日。太陽很熱。客車上的鄰座小夥剛從職業高中畢業，去石河子看女朋友。他說他的同學只有三個找到工作，多數可能最終都會失業。目前很多年輕人無事可做，因爲是獨生子女，家裡養著，一時也養得起，至少眼前沒問題。

他的職業高中有維族同學，平時不來往，只是有時一塊踢球。他說維族人踢球特別野。漢族學生和維族學生之間時常打架。規模大的，雙方各出動上百人。他稱讚維族人團結，只要是維族，不認識的都會幫著打，而漢族經常連認識人之間都不幫。

經過獨山子。回憶起一九九三年那個夜半時分，我駕車在漆黑一片的獨庫公路翻上天山最後一道山口，猛然看見山下獨山子和奎屯兩座城市的大片燈火，感覺特別輝煌。

公路一直與天山平行，一路雪峰綿延起伏。現在再看這樣的美景，

已經沒有毛澤東詩詞那種「江山如此多嬌，引無數英雄競折腰」的心境，而是體會維吾爾民族精英眼見河山被占、資源被掠、本民族日益邊緣化時的心境，尤其是那種只能眼睜睜目睹卻無能爲力的痛苦。

新疆漢人會認爲自己付出了辛勤勞動，給新疆建設了好的道路，新的建築，先進的通訊。但是在維吾爾人眼中，在新建築中活動的是漢人和爲漢人工作的維人，公路上跑的車裡乘坐的多是漢人，手機、電腦等也多爲漢人所用，因此這些被漢人誇耀的建設是爲漢人自己所做，而不是爲維吾爾人所做。

爲馬仲英自豪的回族人

瑪納斯縣離石河子只有十五公里，屬於昌吉回族自治州。瑪納斯是蒙語巡邏者的意思。新疆很多地名出自蒙語，包括烏魯木齊，看得出歷史上蒙古人在這片土地的影響。

瑪納斯民政賓館開在縣民政局三樓。二樓是收費的健身房。看來民政局已經把大部分辦公建築用來謀利了。這種用財政撥款蓋的樓，出租收入卻歸自己的現象相當普遍。旅館房間簡陋，什麼都沒有，好在比較安靜。窗外是樹，陽光在樹葉的縫隙中閃動。

像中國的其他地方一樣，新疆的大小城市都在拆舊蓋新。圖爲烏魯木齊一角

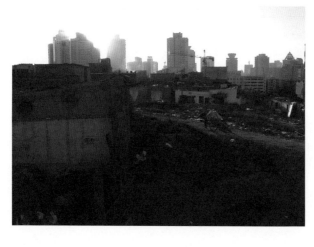

瑪納斯街上絕大多數是漢人，見不到幾個少數民族。進回族清眞寺參觀。大經堂是二○○三年才蓋起。看門人說原來的老寺有七十八年歷史。閒聊中，看門人熟知當年的西北

回族軍閥馬仲英和馬步芳，而且頗以他們為豪。他叫馬仲英「尕司令」，那是當年回族人的叫法。回族清真寺旁是維族的清真寺，有上百年歷史，正在維修。看門人說維修比重蓋還費錢，但是現在政府不讓拆舊蓋新了，要求保留舊的，倒算是一個進步。

新疆每個縣城都在搞小區化。拆掉舊房建新樓，實行物業管理。小區化使縣城失去特色，但可以空出大片土地搞房地產開發，增加產值、稅收和經濟活動，同時也為縣官政績加分。因此各縣政府必定有極大積極性。至於文化特點和獨特生活環境的喪失，急於得利的官員是不管的。

呼圖壁一次成功的合謀

七月十八日。路過呼圖壁縣，特地下車在縣城轉了幾個小時。呼圖壁的地名令人遐想，卻發現又是一次上當，幾乎看不到任何與民族和歷史有關的痕跡。我轉遍市區主要街道，一共只見到一家賣饢的和一家賣抓飯的，還有一個在居民區叫賣牛奶的漢子是維族人。北疆城市看來已經全是漢人天下，少數民族被徹底排擠出局了。

上了去烏魯木齊的客車。車主是一對漢人夫妻。呼圖壁客車站限制嚴格，出站有好幾道查驗，不允許超載。但是車一出客車站大門，就開始一路招攬在路邊等車的旅客，根本不管超載多少。一出縣城，要進高速公路入口之前，兩口子拚命安排所有站著的人蹲下，把自己縮到最小。高速公路入口處有個負責檢查客車是否超載的交通警察。他的檢查方法是在下面看每輛客車的窗，如果車內過道有人影，就指令停車檢查，對超載車主進行罰款，還要讓超載乘客下車。車主兩口子讓沒座位的人下蹲低頭，目的正是不讓下面的警察看見過道有人，再加上女車主用旅客行李放在窗口遮擋，站在客車正面的警察雖然伸頭往車裡看，卻沒有看見車裡至少超載十幾人，於是客車順利通過，開上高速公路撒歡似的跑起來。

這個過程給我的感覺相當奇特，在客車和警察相交而過時，我和警察之間的距離頂多不到兩米，而我的座位前後都蹲伏著超額乘客——法律就這樣被輕易地矇騙了。過關之後，全車人看上去都挺高興，似乎完成了一次成功的合謀。女車主也不再是過關前那副氣急敗壞的模樣，變得態度和藹，談笑風生，說昨天車從烏魯木齊回來時只有四個乘客，似乎是解釋她必須超載的理由。

路過昌吉市，那是昌吉回族自治州的首府，我沒下車。從車窗往外看，滿目皆是政府官員追求的暴發戶式形象。中國政府官員在這方面有最大的本事，會把所有事情都做到最無趣味。今天時代的特色是到處一個模樣。整個中國好像只有一個頭腦，在任何角落都看得到那個頭腦的意志、方法和語言，連毛病都一樣。當今的全球化也有同樣特點，區別只在一個是權力主導，一個是資本主導，一個是強迫方式，一個是誘導方式。今日中國這雙重方式都在起作用，在權力沒去佔領或放棄的空間，就是資本誘導下的市場化和商品化。

維吾爾人隔在欄杆外面看

到烏魯木齊後，因為第二天就要回北京，傍晚又去了二道橋一帶。沒什麼特殊目的，只是這次北疆行一路很少看到維吾爾人，感覺似乎不是在新疆，使我希望離開新疆前再體驗一下維吾爾人的氛圍。

烏魯木齊高樓不斷增加。過去維族人抱怨高樓都蓋在漢人區，維族區見不到改觀，現在不能這樣說了。這幾年維族區的新樓和公寓樓也蓋起一大片，原來的小巷紛紛拆遷，只剩不多的遺跡。新蓋的公寓外形帶有維吾爾特色。更高的大廈則是銀行和機關使用。維族區佔據烏魯木齊的黃金地段。新的房地產開發都在打這個地段主意。在幫助維族人改善居住條件的名義下，把原本的平房建築拆掉，居民集中到公寓樓中，空出的地皮可以增值很多。

路上有持槍警察和武警列隊巡邏。警察是維族，武警是漢族。維族

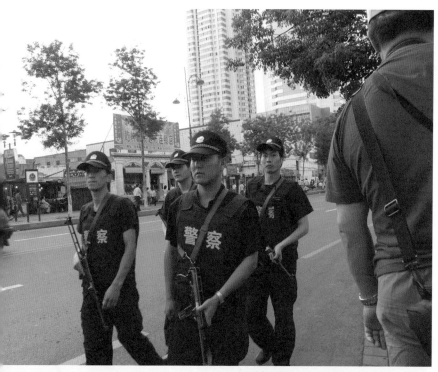

烏魯木齊街頭巡邏
的警察

秩序是要經常維護的

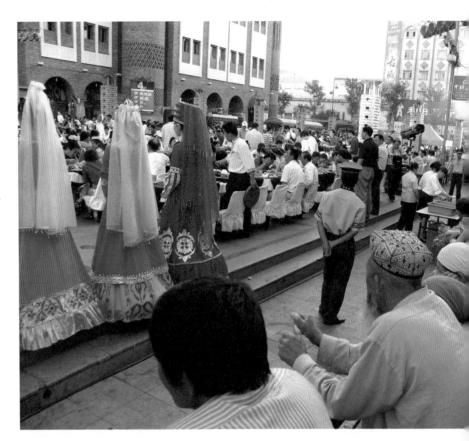

當地人和外地人

警察把槍誇張地拿在前面，槍口朝下，做出隨時可以舉起射擊的樣子。這在其他城市還沒有見過。漢族武警不拿槍，只拿電警棍，形象上的惡人讓維族警察做，也算是一種以夷制夷的方式吧。

我在觀察警察的時候，突然見他們迅速圍住幾個維吾爾青年，遵循一套訓練過的程序，把幾個青年逼在牆邊。漢族武警也按程序圍成半圓，面向街面防備來自其他方向的攻擊。維族警察在半圓內盤問被圍的青年。一股恐懼氣氛頓時在空氣中彌漫。來往維吾爾人不敢駐留圍觀，都是邊走邊回頭。也許警察就是為了這個目的──製造恐怖氣氛，形成威懾。幾個青年經過一番盤問後被放了，臉上帶著倉皇神色匆忙離開。

國際大巴扎的中心廣場被開闢成吃自助餐看歌舞表演的地方，用鐵柵欄圍起。柵欄內擺滿餐桌。進去每人要交二百一十八元。裡面已經坐

了幾百人，邊進餐邊等待表演開始。仔細看一下，除了少數外國遊客和個別維族導遊，基本都是漢人。漢人仍在陸續進場。柵欄外面卻是當地少數民族百姓。他們扒在柵欄上往裡看，也在等著看歌舞表演。柵欄外的效果當然差，卻不用花錢。這種場面讓人感覺有些怪誕。本地人看本民族的歌舞，只能站在這種位置，以這樣的方式。少數民族女郎穿著代表新疆各民族的盛裝，列隊在入口處歡迎有錢買票的漢人入場，笑臉迎對，留給本民族同胞的只有背影，雖然婀娜卻無表情。

我和柵欄外的維吾爾人站在一起。一個女人把男孩盡量舉高，讓男孩能看見裡面。聽著周圍此起彼伏的維吾爾語音階，我突然產生一種幻覺，似乎穆合塔爾就在身邊，和我比肩而立。我在想像中回頭看他，並且想像著，在這幅當代新疆的典型圖景中，他會有什麼感受？又會說些什麼呢？……

穆合塔爾如是說

訪談實錄

民族仇恨比任何時期都高

不滿現狀的三種人

王力雄：在你來看，「新疆問題」是什麼？

穆合塔爾：「新疆問題」的核心是民族問題。

王力雄：能不能具體說一下，是什麼樣的民族問題？根源在哪裡？是維吾爾人覺得受到了不公平的對待嗎？

穆合塔爾：維吾爾人眼中的民族問題可以從三種角度看，一個是民族主義角度，要求國家獨立；第二個是宗教人士的角度，他們不接受異教或者不信教的人統治；第三個才是你說的受到不公平對待，社會地位低下，這部分人本身的民族意識或宗教意識不強，但是出於對現狀不滿，他們會跟著前兩種人。

王力雄：能把這三種人分別說一下嗎？

穆合塔爾：民族主義者大部分是知識分子，他們瞭解本民族歷史，從民族的歷史來源和歷史發展看，贊成民族獨立，要求建立自己民族的國家；第二種是宗教人士，因為中國是無神論國家，政府對宗教實行打壓，同時中國本土信仰佛教和道教，跟伊斯蘭教合不來，互相不認同，因此宗教人士希望有自己的國家，才能更好地發展自己的宗教；第三種人一般只關注自己安定太平，生活水平能夠不斷提高，別的方面要求不多，這些人一般不太從宗教意識考慮問題。他們對社會現狀不滿主要來自失業和政治地位低下，由此引發出種族問題上的不滿。

王力雄：在這三種人之外，有沒有對現狀滿意、跟漢人相處得好、願意留在中國的維吾爾人呢？

穆合塔爾：在我見過的人裡面，滿意現狀的人不多。現在希望留在中國

的人，我估計比例總共就是百分之五到百分之十左右。

能不能對比例最大的人群搞「統戰」

王力雄：這樣算，你說的三種人應該占到維吾爾人的百分之九十到九十五，那麼這三種人各自又占多大比例呢？

穆合塔爾：民族主義意識的大概在百分之三十左右，宗教意識的占百分之五十以上。因爲我們維族人百分之八十以上是農村人口，他們的意識以宗教爲主。城市中普通市民也是這樣。

王力雄：這些有宗教意識的人，他們的意識能不能改變？

穆合塔爾：他們的意識可以改變成民族主義的意識。因爲我們如果是一個獨立的民族國家，我們的宗教就可以受到保護。是吧？就算中國那種無神論國家，對本民族佛教道教混合的文化還是會進行保護和研究，說成中華民族文化的一部分。因爲那和人民生活、風俗習慣聯繫密切，否認了就等於把自己的民族特徵都否認了。所以只要有自己的民族國家，本民族的宗教和意識就可以得到保障，宗教意識的人因此會變成民族主義者。不過這種宗教意識的人大多數是文化層次比較低的。

王力雄：是否可以這樣理解，因爲這個層次的人主要是在農村，沒有很多和其他宗教接觸的機會，並沒有站到所謂文明衝突的前沿。他們接觸的漢人多數不信教，不會從宗教角度威脅他們，因此這百分之五十以上的宗教人，並不是站在宗教的角度，爲了保護宗教而反對漢人……

穆合塔爾：你說的意思是只有面對不同宗教，才會從宗教角度出發？可是你沒有看到嗎？根本沒有宗教的人更可怕！他本身沒有宗教意識，卻把宗教意識看成是不文明的或者是落後、沒有受教育的表現，經常在沒有意識的情況下就會侵犯對方的宗教意識。這樣會使信教的人更容易氣憤。反而有宗教意識的人，對和自己不一樣的宗教也比較尊重，因爲他至少知道宗教是必要的。

王力雄：那是不是可以這樣修正一下──你說的百分之五十以上的宗教

人，對目前民族問題的不滿或要求改變的，主要不是對漢族傳統的佛教、道教不滿，而是對於無神論的不滿，因爲道教和佛教他們並不瞭解……

穆合塔爾：是的，我們這裡的伊斯蘭教沒遇到過佛教、道教的排外或衝突，所以他們沒有對道教和佛教反對或不滿的意識，主要還是對無神論。

王力雄：現在是一方面中國政府奉行無神論，另一方面漢人大多數也接受無神論。而只要是眞正的宗教，即使宗教不同，根本上的東西也有很多是一致的。

穆合塔爾：嗯，應該這麼認爲。比如說，猶太教的聖經和基督教的聖經，也是阿拉一派的書，只是改變了很多，沒有按照原本的執行。最完整的是《古蘭經》。伊斯蘭教認爲耶穌基督不是上帝的兒子，他和穆罕默德一樣，是上帝的差使。猶太教也和伊斯蘭教有聯繫。佛教從根本上沒有和伊斯蘭教一樣的地方，但是新疆、阿富汗這些地方保持那麼多的佛教文物，最起碼在一百五十年前還都在保護那些東西。改信伊斯蘭教以後，佛教城市沒有毀滅，只是放棄了，所以古城的佛教文化藝術遺產還是比較完整地保存了下來……

王力雄：其實佛教相對來講比較溫和，攻擊性比較小，從歷史上來看，出於佛教的戰爭不多，因爲佛教反對殺生和暴力。衝突最多的還是基督教和伊斯蘭教，雖然他們是同根，但同根有更多的地方不相容。歷史上的基督教似乎侵略性更強一點，伊斯蘭教過去表現得比基督教寬容……

穆合塔爾：寬容得多！奧圖曼帝國統治歐洲的時候允許基督教存在，只是信教不同喝的水不一樣。但是基督教教徒到了哪兒都是不停地宣教，宣教對基督教教徒來說是一個使命。伊斯蘭教雖然也這麼看，可是要求並不那麼高。

王力雄：我把話題扯到這，是想搞清楚你說的占百分之五十有宗教意識的人，是不是其中只有一部分宗教界人士，是眞正出於宗教目的，要透過獨立建國保護和壯大自己的宗教，是從這個角度和民族主義聯繫起來。而更廣大的民眾，實際是和你說的第三部分人更接近，也就是宗教

在他們的生活中只占一部分，他們主要是因為在生活中沒有得到公平對待，受到各種限制和民族歧視，才產生不滿。如果能使他們受到好的、公平的待遇，信教真正自由，民族歧視也不存在，他們就能夠和漢人共處。是不是這樣？

穆合塔爾：你的意思是說，漢人可以對那百分之五十的人搞「統戰」，是嗎？（笑）對任何一個民族來說，真正的民族主義者任何時候都是少數。大部分老百姓，任何年代、任何國家，主要是出於對現狀不滿，如果現狀對他們的利益沒有損害，他們一般能保持中立。

維吾爾人沒有可能與漢人共同發展

王力雄：我的意思跟你這個結論一樣。那麼百分之五十有宗教意識的人是不是可以再區分一下？其中只有一部分宗教界的骨幹，對異教和文明衝突很敏感，因此堅決排斥中國。對大多數人，只要你給我一個公平的待遇，良好的民族關係、宗教自由和好的生活，就能夠保持中立。你覺得這種人可以占到多大比例？

穆合塔爾：我估計有百分之七十。因為現在我們民族的宗教意識相對比較弱。共產黨掌權到現在，宗教發展很慢。文革時期廣泛宣傳無神論，宗教人士、宗教意識受到打擊。文革結束後的八十年代是宗教宣傳活動、宗教意識最活躍的十年。到了九十年代，政府對宗教的限制越來越多。

我們維族人雖然都把自己當成穆斯林，但你也看到現在大部分人喝酒，這按伊斯蘭教義是不允許的，可以說不能稱為穆斯林。出現這種情況，是因為這一代人沒受過嚴格的宗教教育。我們的民族意識也受到很大削弱。

改革開放以後，從一九八〇年到一九九五年之間，大部分維吾爾知識分子都認為我們要在科技領域和知識領域發展，要耐心地學習和研究，如果我們在各方面都能有成就的話，我們的法律地位、社會地位就會和漢人一樣，那時候我們就可以提出自己的要求。這些年生活水平有了提

高，但是本地人生活的提高遠遠跟不上漢人，差距不斷擴大，產生了嚴重的失業問題。大批漢人移民來新疆，佔用了當地人的土地，使本地農民的土地數量減少。這些問題出現後，我們的民族意識重新形成。到了九十年代後期，那些知識分子認識到維吾爾人和漢人共同發展的可能性是沒有的，這個目標永遠也達不到，改革開放的速度越快，民族文化和民族教育的差距越明顯地擴大，我們根本得不到平等發展的社會環境，社會也不給我們創造這種環境。

王力雄：跟一九九六年的「七號文件」有沒有關係呢？

穆合塔爾：「七號文件」讓漢族領導幹部抓到了一個王牌，原來不敢說的那以後敢說敢做了，在會議上做報告就可以大膽地提倡大漢族主義，動不動說我們中華民族怎麼怎麼樣，要為中華民族的利益……會議上、報紙上，還有國家領導人，都開始提黃帝炎帝的子孫。

王力雄：現在每年還到陝西黃帝陵拜陵呢。

穆合塔爾：很多人看到這個現象以後，哦，這個國家已經慢慢地轉變為民族主義國家，這個黨也代表民族主義的方向。原來人們還看不太出來，這些活動一開始，人們就明白了，更會擔心自己的處境和未來。一個無神論的黨，放棄自己原本的原則，正在用民族意識凝聚漢人，保住他們掌握的權力。那我們也必須用自己的宗教意識和民族意識，把自己人民凝聚起來。

王力雄：就是說，當政府開始用漢族的民族意識作為凝聚因素，自然也會刺激別的民族用本民族意識保護自己，宗教人士則用民族意識保護自己的宗教。這有連帶關係。

穆合塔爾：對。正是因為這一點，宗教人士會站到民族主義一邊。

領導造反的教師

王力雄：對大多數的老百姓來講，歷史上是否有獨立的理由並不是最重要的，歸根結柢還在於現實。我們來看一下你說的第三種人，他們是因

為現實中受到了不公正的對待、民族歧視等，產生了離心傾向。你能不能把這方面情況詳細說一下，這批人是怎麼想的？

穆合塔爾：他們想的就是生活水平越來越提高。

王力雄：是不是可以這樣說，即使是你說的前兩種人——民族主義者和宗教意識者，也都在很大程度上是因為現實中受到了不公正或歧視，才導致他們提出獨立的要求。

穆合塔爾：宗教人士中的大部分，民族主義中的一半人，是這樣的，出於不滿現實。改變現實的出路是什麼？他們要麼選了民族主義，要麼選了宗教主義。如果在現實生活中，他能得到的待遇和生活空間跟漢族人一模一樣的話，他們也會變成中間派，要麼就變成我們說的第三種現實主義者，只考慮自己的，只要日子過得好就行了。

可是這種可能性越來越小了。本地民族在國家公務員裡比例不到百分之五十。在教育行業，現在的開始實行雙種語言。從小學開始，維語課程以外任何課程都用漢語教。學校現在實行競聘上崗，結果肯定是本地民族的老師會被淘汰。民族老師即使知識多，可是他不一定講得比漢族老師好，畢竟不是用他的母語上課。一大批維族老師都是民考民，歲數大了，給他五年、十年時間，也不會用漢語講課。他們肯定會下崗，被淘汰。一旦淘汰，他們會把這看成是種族問題，是想把我們同化了。當他們的切身利益受損害的時候，他們會煽動別人，因為他們是知識分子，有很多學生。比如說哪個鄉的一二十個老師對社會不滿，他們底下一大批學生，那些學生已經把他看成是師父，很崇拜他，聽他的話。那時學生也會改變自己的思想，變成民族主義者，這種局面不到十年就會出現。

王力雄：這些教師除了念書，別的都不會⋯⋯

穆合塔爾：不會，找不到別的工作。這樣的人不少，估計有三十到四十萬之間。

王力雄：他們再影響學生，學生會回去影響自己的家長，面兒挺大的。

民族教育到了滅亡地步

穆合塔爾：民族教育現在可以說已經到了滅亡地步了。實行雙語教學，競聘上崗，明確的意思就是對民族教師說，你們回家去吧。

王力雄：雙語教學是什麼時候開始的？

穆合塔爾：一九九七年左右吧，那時是試驗階段。

王力雄：什麼時候正式實行？

穆合塔爾：二〇〇四年還是二〇〇三年。重點學校去年已經不招民考民了。老師被分批送到內地培訓用漢語上課。但是半年一年的培訓，能教漢語課嗎？口音能標準嗎？根本不可能！學生就會提意見，因為他們年齡小，沒有什麼民族意識，他們會說民族老師講得不行，口音不好。有的學生從小學漢語，口語比那些老師好得多。他們會說，啊，我們聽不懂，我們去漢族學校上學吧。學生一有意見，學校就會說，那就競聘嘛，讓學生來選擇。看著很合理，可是民族老師就被淘汰了。現在大學也開始不能用維語，要用漢語上課了。

王力雄：過去大學用維語講課嗎？

穆合塔爾：民族學生全部用維語上課，不講漢語。現在大學已經開始不能講維語。目前是試驗，過上兩三年一落實，大學老師也得下崗。聽說以後當老師要簽合同，一年兩年簽一次合同，不是定死的國家公務員，不行就下崗。有些東西剛提出來的時候挺合理，說一句話挺合理，再說一句話也合理，三句四句之後才看得出來，哦，原來他要搞的是這個。（王笑）

現在很多知識分子說啥呢？他們希望中國早一點把全部維族都下崗，都沒有飯吃。現在失業還不夠，步伐太慢了，政府應該搞得再快一些。等到百分之百的人都失業了，享受國家待遇的人全都失去待遇，對民族主義更好！現在有些人工作還可以，待遇也可以，就說：「挺好的，鬧啥呢？」因為他切身利益沒有受到損害。所以政府應該把這個過程加快點，不要慢慢地拖。讓全民族盡快意識到自己的處境，盡快地看到將

來，都認識到，哦，我們已經不行了，沒有出路了，到時候才能團結。

我聽到一個新疆大學的教授這麼說過：如果全部維族上街遊行，一句話不說，新疆問題也不用提，我們在國際上的位置可以提高一步。如果百分之五十的維族人上街不說話，也不喊，靜坐三天，新疆問題的國際化可以提高兩步。

王力雄：不用三天，百分之五十的維族人能出去坐一個小時，那就不得了。

穆合塔爾：沒有生存就沒有發展，我們首先考慮的是生存問題，能不能保護自己的語言、文化、宗教這些東西？發展是放在後面的，因為生存不了哪來的發展呢？你發展什麼呢？這是一個問題。

王力雄：發展不是一切。鄧小平說發展才是硬道理，其實不全是這樣。發展什麼？就是一個經濟嗎？就是一個錢嗎？人的文明是一個全面系統，經濟只是其中一個部分。

蘇聯失敗的教訓中國沒吸取

穆合塔爾：現在當局認為自己聰明，可是他們沒看到會出現哪些問題。他們正在學蘇聯。蘇聯以前搞的活動他們現在搞著呢。蘇聯在中亞地區強迫學俄語的手段，歷史已經證明失敗了，中國還要搞，失敗的教訓沒有吸取。前蘇聯的中亞國家雖然是穆斯林，可是他們那時連豬肉都吃，還辯解說信仰不能看吃的是什麼。前蘇聯來的很多人對我講：「我們當時豬肉都吃，毫無疑問地吃」。你看，現在他們的信仰還是沒有滅。一旦他們有了自己的空間，就重新開始保護自己的宗教，政府出錢培養宗教人才，到沙烏地、埃及的學院培訓，到土耳其培訓，送大批的人朝拜。所以蘇聯那種手段是不會成功的，最終還是失敗的。現在失業和下崗的問題，對每個個人來說會覺得是可怕的，但是從全民族的角度來，可能有更好的作用。

王力雄：失業下崗的問題，除了你剛才說的教師以外，其他體現在哪些

方面呢？

穆合塔爾：其他方面，國家行政部門現在不收維族人，除非家裡有當官的，有後門，或者特別有錢，四萬五萬的給，否則一般進不了。法院、檢察院規定必須要維族的，要的人數有限，可是交通局呀、糧食局呀、林業局呀、銀行、郵電局、航空公司、鐵路，好多地方，他們不要維族人。

王力雄：理由呢？一般都是說維族人漢語不好嗎？

穆合塔爾：他們有的乾脆很明確地說，我們不收維族人。不用說各單位，就是政府招聘的時候，出現一個副處級幹部考試競聘上崗，出的文件會明確寫，旅遊局要提升一個副處長或者副局長，後面加上「漢族」，外辦一個副主任，明確寫著要漢族或維族，這是種族問題呀。哪怕你是民考漢，在漢人堆裡長大，一句維語不會說，可是你身分證是維族，也會告訴你，我們招的是漢族！這種專門要哪個民族的情況只有中國有，任何國家沒有吧？可是他們還有理由，說：哎，農牧局的副局長，專門管農村的種地工作或下鄉工作，需要維語，所以我們要維族。可是現在這個職位是管業務的，沒有漢語水平看不懂文件，怎麼可以？他們可能給你講很多理由，他們自以為很有理。這邊的人有一句話：漢族人把「講道理」這句話用得太多了，「道理」這個概念翻譯過來就是「我說得對」，所以漢族人一說「講道理」，人們就煩了：他媽的，又開始了！說來說去就是為自己辯護。他嘴上說講道理，可是講的卻不是道理。

哪種維吾爾人願意當中國人

王力雄：那麼一些什麼樣的維吾爾人對現狀滿意呢？是融入了中國上層的精英和官員嗎？

穆合塔爾：對，當官的，一些生意方面有發展的人，還有一些自由派人士──就是不喜歡受到任何宗教和民族意識約束的人，他們可能認為目前這樣好。

王力雄：不受任何宗教和民族意識約束的人是什麼樣的人呢？我還沒有接觸過這樣的維族人。

穆合塔爾：這樣的人認為人不應該受到任何約束，他們認為這樣過比較舒服或者是快樂，一旦有約束，就會覺得很不自由。

王力雄：嗯，是完全自我的人。這種人是這些年出現的還是以前就有？是越來越多了呢，還是一直差不多？

穆合塔爾：一直有，歷史以來就有這種人。現在比以前多了一些吧，稍微多了一些。

王力雄：但是會不會有越來越多的人變成這樣，成為一種社會趨勢呢？

穆合塔爾：不會！人數增加的可能性有，但不會成為社會的趨勢。

王力雄：舉例說，這樣的人在社會上是一種什麼樣的人?有工作職業嗎？信不信教？

穆合塔爾：這樣的人大部分有工作職業，是城市人。表面上說是信教，但是他們本身不想信教，也不信任何東西。他們認為人生價值是活一天就應該快樂一天，人不可能活到一千歲，今天高興就好。他們大部分人就是這樣認為。

王力雄：哦，所謂的及時行樂嘛。這種人主要是年輕人，還是各年齡層都有這樣的人？屬於哪種文化層次？

穆合塔爾：年輕人裡稍微多一點。相對全民族的文化素質來說，有些人的文化可以說比較高。

王力雄：跟「民考民」、「民考漢」有沒有關係？

穆合塔爾：沒有直接聯繫。

敗落的維吾爾村莊

高樓下面的維族老區

把新疆的天然氣送到中國
內地的「西氣東輸」管線

賽福鼎與列寧像

穆合塔爾：不過只要是維吾爾人，不管對中共多忠心，做了多少事情，即使是像賽福鼎[1]那樣的人，也是不受信任的。賽福鼎的辦公桌上有列寧的銅像。可能這種現象在中國任何一個地方都沒有吧？說明他的思想是「左」的。可是他在自己的房子談話也不放心，要說一些心裡話就會說，我們還是去花園聊天吧。他的花園裡養了一隻是鳳凰嗎？那個很多顏色露出來的？

王力雄：孔雀吧。

穆合塔爾：對，孔雀，他花園裡有孔雀。那個孔雀拉屎的時候，經常跑到隔壁李鵬的院子裡去拉，拉完就回來。李鵬很生氣，可那是動物，咋辦？（笑）

王力雄：賽福鼎後來是不是有轉變？……

穆合塔爾：他應該有後悔。他寫作，寫伊斯蘭教怎樣進入新疆。當時喀喇汗王朝一個皇帝的兒子，是頭一個信仰伊斯蘭教的。他繼承皇位以後，把國教改成了伊斯蘭教。喀喇汗王朝進行了幾十年的戰爭，取消佛教，讓全部國民改信伊斯蘭教。賽福鼎把那個人的歷史寫出來，書名是《布格拉汗》。他還寫了關於三區革命方面的書，還做十二木卡姆的研究。維吾爾突厥語文化研究方面他也做了大量工作。他要改變自己的形象，對民族文化能做到的都盡量做了，可是還是沒改變形象，很多人很同情他，可以理解他，可是不能接受他。

王力雄：不能原諒他？

穆合塔爾：嗯。

王力雄：他桌上放列寧像，我覺得是有一種想法。共產黨內的民族人士都比較尊重列寧，因為列寧關於民族問題有很多論述特別符合他們的願

[1] 賽福鼎・艾則孜（一九一五至二〇〇三），維吾爾人。一九三五年赴蘇聯留學。一九四五年，擔任三區革命臨時政府委員、教育廳廳長等職。一九四九年加入中國共產黨，後任新疆自治區主席等職。文革期間任新疆自治區中共第一書記。一九七八年後調離新疆，任無實權的全國人大常委會副委員長和全國政協副主席。

望，包括列寧當年說要把沙皇佔領的土地還給中國，要讓民族獨立等，說了很多這類的話。他們認爲列寧的政策是被史達林改變成了民族鎮壓——其實列寧活到後來也會一樣的。毛澤東在井崗山時不是也說允許獨立，後來一樣鎮壓。我估計賽福鼎放列寧像的意思，是表達對現在民族政策的一種不滿，是希望實行列寧所說的民族獨立、民族自主，而不是出於「左」的思想。他有可能還是說他會信仰馬列主義，因爲他不能否定自己的一生呀⋯⋯

穆合塔爾：嗯，他如果否定馬列主義，他一生就否定了。他寫自己一生的書，兩冊出來了，第二冊剛好寫到三區革命爆發那時。第三冊是三區革命和和平解放那一段的事情，但是沒出來。

他寫維吾爾的歷史，是像漢人從黃帝炎帝寫起那樣，他也從頭開始寫。他說過，很多維族人寫的歷史書，受政府限制或者材料短缺、知識的因素，寫得都不全，而他有條件，分頭安排不同祕書（他有七個祕書）不同的內容，可以很快寫出來。他不看電視，天天看書。

王力雄：七個祕書中有沒有維族？

穆合塔爾：沒有一個。

王力雄：都是漢族？那他用維文寫作還是用漢文寫？

穆合塔爾：維文。不要說祕書，連他的司機，也維文說得一流。

王力雄：是爲了監視他吧？

穆合塔爾：肯定的。因爲他是三區革命和新疆和平解放的一個見證人，最保密的問題只有他知道，因爲和毛澤東單獨談的人就是他，和蘇聯第一次單獨談的就是他，他是單獨一個人去的嘛，雖然帶了別人，都是陪他去的。

能拿走的都拿走

王力雄：不過從數字上看，新疆經濟這些年還是發展很快的。

穆合塔爾：但主要是掠奪資源。中國現在對新疆的石油天然氣使勁開採，能拉走的拉走，控制不了的就燒掉。其實現在用不成的，可以以後再開。他們盲目地開採，好像是現在拿不到就來不及了，趕快拿走。你看庫爾勒到

天然氣被白白燒掉

庫車一路中間，不停地看到那種燒天然氣的火。那是可以使用的，為什麼燒？因為把它用起來的設備還沒有齊全，也沒有資金，於是把天然氣燒掉，然後把石油拿走。燒掉的天然氣也是財富啊！俄羅斯的外交武器都用天然氣，今年冬天你也看到了很多報導，他們靠天然氣出口對烏克蘭、格魯吉亞搞外交。很多國家沒有這種東西，這裡卻燒掉，不是浪費資源嘛！這種行為看上去就是急急忙忙來不及的樣子，趕快拿走，好像再過五年十年就拿不走了，給人就是這種感覺。

前不久王樂泉和中國石化公司的總裁來了。中國石化公司表示要在新疆找到更多的石油資源，可你現有的天然氣還沒控制住，也用不上，你少丟點嘛，慢慢開採也可以吧？現在可以進口嘛。海外的石油產量也是有限的吧？再過十幾二十年或三十年，也有用完的時候是吧？你那個時候開採新疆的石油也來得及呀。你現在使用不了，控制不了，一個井被白白燒掉的天然氣，可以滿足新疆的一個縣居民的需求。地下的天然氣是有限的，你這樣白白燒它就燒完了，以後需要天然氣你去哪兒找？一看他們的心理就是，哪怕這邊以後都變成沙漠，什麼都不管，反正能拿走的就都拿走吧。

當年的盛世才、金樹仁[2]、楊增新[3]不都是這樣嗎？內地來新疆的官，目的就是掙錢，弄財富，別的事不管。現在跟那時候一樣。當官的最後

[2] 金樹仁，甘肅省河州(今臨夏)人，一九二八年至一九三三年任新疆省政府主席兼駐軍總司令。

[3] 楊增新(一八六四至一九二八)，雲南蒙自縣人，辛亥革命後掌控新疆政局，統治十七年，一九二八年遇刺身亡於政變。

全都要回內地，一退休就往內地跑。處級以上的幹部沒有一個留在新疆，全都往內地走。

國家撥款在新疆修路、搞建築或者什麼工程，地方官員根本不用本地的建築公司。他們是從內地請建築公司過來。那些公司把幹活的人一塊兒帶過來，所以國家撥的款都被內地包工頭和民工拿走了。資金在新疆沒有循環，沒有發生任何作用。他們在這裡一般不消費，那些民工每天就是吃一大碗麵或兩三個白菜，那麼大碗的米飯，只要一點鹹菜啪啪啪的就吃掉了，把錢全寄回了內地。當地有沒有可以幹工程的公司呢？以前有，現在都下崗了，破產了，因為工程不給他們。為什麼不給呢？因為官員要是從他們那裡吃回扣，容易暴露，出事以後也容易找到那些建築公司。把工程給內地公司，就不容易出問題。

所以說政府投資到新疆搞西部開發這些話，全都是廢話，當地人沒得到任何利益。像搞高速公路一樣，本來有三、四年以前新修好的路，現在再搞一條高速公路，佔用和損壞了很多耕地。修這個高速公路的目的是為了開發南疆、發展經濟嗎？有沒有國防的想法，加快速度運送物資？目的是什麼？一條高速公路最起碼幾百萬畝可以種的土地損壞了。外國那麼窄的路那麼多車都可以走，他媽的中國那麼大的路那麼少的車，路還不夠用？哪個國家的路比中國寬？美國的路可能寬，它是一個新興國家，可是歐洲那些國家以前的路那麼窄。這裡一個縣城的路，可能歐洲很多大城市都沒有那麼寬的路，有那個必要嗎？修了那個路以後，那個地就用不上了，三四百年這個地就用不上了。

胡蘿蔔加大棒成功嗎

王力雄：現在當局解決民族問題的方式已經定型，也被他認為比較成功，就是胡蘿蔔加大棒。一方面經濟上盡量發展，讓人們一門心思去追逐利益，他也給一定好處，投資、撥款呀等等；另一方面是在政治方面實行打壓，而且態度堅決，所謂露頭就打，絕不手軟。這樣一種政策在新疆主要應該是從七號文件以後比較明確。這麼多年他認為是很成功的，經濟在不斷發展的同時，你前面講的那些政治方面的反抗，或者是

恐怖活動都被鎮壓下去。這些年如果還有的話——我基本沒聽到——也已經越來越少，社會變得穩定了。因此當局認為把這樣一種方式持續執行若干年，反抗的人慢慢老掉或者是喪失了奮鬥意志和能力，新一代人在這種環境成長，都是一門心思追逐利益，新疆問題是不是就會被化解掉？

穆合塔爾：他們說經濟發達，經濟情況越來越好，可是差異也越來越大了。新疆經濟的發展不是沒有，可是人們感受到不同民族的差異擴大。你說七號文件以後，新疆沒有出現大規模的反抗……一個重要原因是反抗的人現在沒有找到比較有效的方法。

二〇〇〇年以後的國際形勢，周邊國家的態度各方面有一定的變化。尤其是一九九七年以後中亞國家和中國成立上海合作組織以後，以前在新疆內部反抗的人能得到中亞那邊人的幫助，現在那邊的路已經斷了。更重要的是九一一以後，國際形勢對於伊斯蘭世界來說是不利的。很多人看得出來，在這種環境中搞反抗活動，得不到國際上的認可和同情。新疆的穆斯林也屬於伊斯蘭社會，國際上很容易會認為是恐怖性質的，得不到同情。

當局要把人心轉移到經濟上，效果的確有一些，我們一部分人也認識到了，看得出這種做法的目的。可是漢族人和當地民族的經濟發展步伐不一樣，差距越來越大，產生了另一種不滿。現在成長的這一代人是失業的一代。畢業以後遇到的第一個問題就是失業。這代人在經濟社會長大，沒有接觸政治的因素，可是他們在就業方面遇到不公平的對待，看到了種族主義的傾向，很明顯地看到了。不同民族的就業機會不一樣，各個單位現在不要民族人。比如說新疆現在這麼多企業，大部分是內地來人辦的，他們根本不招本地人，他們從內地或者是新疆漢族人裡面找員工。所以新一代人可能宗教意識不高，但他們不會不考慮政治或者是民族問題，他們會變成政治上的民族主義者。這樣帶來的好處，可以使以後的新疆內部矛盾縮小。

王力雄：你說的內部矛盾是指的普通人和宗教人的矛盾嗎？內部矛盾會減少是什麼意思？

穆合塔爾：宗教主義者和民族主義者肯定會出現一些矛盾，關於建國問題在立場上、看法上、道路上會有不同。但是如果到了在種族不平等的環境中長大的新一代人，這個矛盾就不存在了，因為他們都會變成純粹的民族主義者。

不過，現在農村推行的那個義務教育，其實是讓娃娃形式上上九年學就可以了，學不學到東西，及格不及格都不管，不停地上，九門課全都不及格也是跳班。你看這個鄉那個縣，說是義務教育工作抓得好，年年獎勵。其實不跳班不行，如果有學生跳不了班，或者義務教育的任務沒完成的，學校老師到年底就不合格，兩年不合格就下崗！這樣他們每年都得合格。九年以後任務就完了。那時候百分之三十到四十的學生仍然還是文盲。這種娃娃不會遇到失業問題，因為他們已經接受了這個現實：農民娃娃就是農民。這樣的娃娃受到的教育不高，回家種地，他們還是容易受到宗教人士的吸引。

現在安靜是反抗者在等待

王力雄：但至少從目前來看，反抗活動越來越少，你認為是在尋找新的道路呢，還是現在沒有道路？

穆合塔爾：不是沒道路。

王力雄：在等時機嗎？

穆合塔爾：時機，主要是時機。不用說國內的環境，九一一後的國際環境對伊斯蘭世界是很不利的。伊斯蘭宗教不是文盲，它也考慮周圍很多因素。經濟發展是分散人心的因素，的確，可是也能培養出來很多民族主義者，比如前面說的那種享樂的人，吃喝好了就好，不關心政治，那種人也在慢慢地向民族主義轉。

王力雄：你的意思是人們內心的民族主義情緒還在增長，社會不滿還在繼續增加嗎？

穆合塔爾：對。

王力雄：但是我有一種親身感受，比如十來年前，我在新疆如果獨身一人到維族聚居區，多少會有害怕……

穆合塔爾：這是你的看法問題，你來的時候別人跟你說過：哎呀，維族人都帶刀子，怎麼樣一捅就殺掉人。胡說！可是七八年、八○年來的漢族人也沒有遇到過這樣的事情呀。

王力雄：對，早期來沒有，我在一九八○年、八一年來新疆的時候，完全沒有擔心，隨便哪兒都可以去。可是到了九○年以後吧，九○年到九七、九八年之間，感覺非常緊張。

穆合塔爾：那是新疆問題最多的時候，九六、九七年。

王力雄：是呀。現在這種恐懼的感覺好像沒有了，沒有太多擔心。很多漢人原來是想退休就趕快離開新疆，現在也覺得安定了，決定就在新疆養老了。你覺得安定是一種表面現象呢？還是原來就不應該有什麼恐懼？

穆合塔爾：本來也沒有必要有這麼大的恐懼，普通老百姓之間本來互相沒有不信任的感覺。可是，我跟你說吧，一九九○年巴仁鄉④那個事出現以後，政府大力宣傳民族之間不信任的輿論，然後出現這樣的局面。那時我們的普通老百姓其實還是很溫和的，都是人嘛。現在不一樣了，別看現在好像很穩的樣子，可是一旦出事，出現暴力的暴亂局面可能性很大。現在沒有出現，主要的是各方面情況很不利。

王力雄：你認為如果出現暴力局面，比過去還要嚴重嗎？

穆合塔爾：因為以前稍微有點事的都被抓了，可是那些人現在百分之八十以上已經出獄了。他們失業。政府對他們不停地監控。比如我，已經出獄六年了，每個月還監控一次——去哪了？見什麼人？有什麼事？你說他煩不煩？社會對他不信任，他就更不信社會了。一旦出現什麼事情，他們馬上參與。

那些人思想改了嗎？坐牢十年五年，他們在監獄裡沒受過任何思想教

④ 巴仁鄉在新疆克孜勒蘇柯爾克孜自治州阿克陶縣境內。一九九○年四月，當地維吾爾人武裝起事，後被鎮壓。

育，更加受到壓迫的感覺。監獄是種族現象很嚴重的地方。國家已經取消了政治犯，是吧？法律上不承認中國有政治犯，可是監獄裡面明確稱呼政治犯。對政治犯的態度、管理、待遇，和其他犯人都不一樣。強姦的、偷東西的、搶劫的，那些犯人比政治犯好得多，自由。他們一看，我們比那些強姦犯都不如！他們的仇恨就更厲害一些。出來以後社會對他的不信任不是一天兩天，一年兩年。他出獄一看，他媽的，我反正就是這麼個人了，這個社會我沒有價值，我的價值還在我的以前的路上，所以一旦出現什麼事情，他馬上就參與。

王力雄：這些人都是屬於骨幹。但是普遍的社會情緒跟他們是一致的嗎？

穆合塔爾：對！社會上很多人比較同情他們，信任他們。現在這種政策延續下去時間越長，這種民族不信任、民族仇恨就會更加嚴重。

民族仇恨比任何時期都高

王力雄：你覺得現在的民族仇恨比起……？

穆合塔爾：比任何時期都高。一年比一年高！

王力雄：比九六、九七年還高？

穆合塔爾：還高。因為九七年那個時候很多國家職工、國家幹部是保持中立的，他們說不應該搞爆炸，把政治搞好生活好了就可以了嘛！就這一兩個人炸得了什麼嗎？現在呢，他們看到了更多的不公平，看到他們的後一代前途很黑暗。一想如果政府這麼做下去，我們的生存環境這麼壓縮，我們的娃娃怎麼辦？他們慢慢地思考這些問題了。八十年代，漢族人和民族人過年時候互相拜訪是很普遍的行為，到了九十年代，只有公務員、國家幹部有互相拜訪的，平民百姓沒有。到了現在，只剩領導之間有，普通工作人員之間都沒有互相拜訪的行為了。

王力雄：我記得你說小時候機關宿舍院子裡的漢族孩子和維族孩子還一塊玩？現在跟你過去一塊兒玩的漢族人見面，互相打不打招呼？

穆合塔爾：只有兩個漢族人跟我打招呼。

王力雄：其他那些不打招呼的你們過去也都認識？

穆合塔爾：小時候在一塊玩的。

王力雄：現在互相不理了？

穆合塔爾：不理。我們出生長大是在一個院子裡，你也看了，那麼小的一個院子裡，在一起三十年了吧。

現在維族和漢族小娃娃不在一塊玩。山羊綿羊分開的那個樣子。有個古話說，一群山羊裡面，放進去兩三個綿羊，綿羊全都在一邊，其他山羊在另一邊；一群綿羊裡放幾隻山羊，還是山羊在東邊，綿羊在西邊，現在就是這種局面。

王力雄：現在這種看著比較穩定的狀態，不能說沒有鎮壓的效果吧？

穆合塔爾：效果不是沒有。效果是出的事情少了，但不是不會再出事。現在很多人認為，既然國內環境、國際環境都不利，犧牲不值得，所以暫時不做什麼。要等國際環境氣候變，內外合作、聯合行動才有效果。他們已經看得出來，哪個國家的民族獨立，伊拉克也好，車臣也好，波黑、塞爾維亞，都得內外聯合才可以。現在的國際社會，單獨幹的沒有，那付出太大了。

現在中國的內部環境也比較穩，可是他們保證不了這種局面能延續十年二十年三十年，那是不可能的。中國的國內環境一定會有變化，

維吾爾人心裡的歷史

新疆獨立的歷史根據

王力雄：你說的維吾爾知識分子主要是民族主義者，要求成為獨立國家。能不能講講他們要求獨立的理由？維族在歷史上到底是怎樣的狀態？為什麼認為自己是一個獨立國家？現在希望通過怎樣的方式來改變？

穆合塔爾：因為新疆歷史以來就是突厥族的土地。維吾爾人是匈奴的後代。匈奴是很多部落的團體，突厥是其中的部落。中國歷史說張騫到了新疆以後，新疆就屬於中國了。可是張騫那時候帶了七、八十個人過來，在這被當成間諜扣了十年，後來帶上一兩個人跑回家了，新疆怎麼就因此屬於中國了呢？（王笑）張騫第二次來帶了一百多人，那些人沒有武器，他們知道自己是到別人的家鄉，只能以生意人的名義或者是外交使節的名義來。這種歷史可以說明的只是那時新疆跟內地有了經濟上、政治上的來往，而說新疆在那個年代就屬於中國了是沒有任何理由的。

公元五世紀到六世紀，現在的外蒙範圍成立了突厥王國。突厥王國佔領的土地是很廣的。後來突厥王國分成兩個——東突厥王國和西突厥王國。唐朝的時候，內地爆發了內戰，唐朝的國王跑到洛陽那邊去了。那個時候的安祿山是突厥人，唐朝邀請西突厥國協助幫忙，因此那時唐朝和突厥存在隸屬關係的可能性根本沒有。唐僧出來的時候，唐朝限制本國人不能出國界——也就是不能出長城以外。唐僧是偷偷摸摸跑出來的，不是現在寫的唐朝皇帝給他送行什麼的……真實的歷史是他是跑出來的，到了哈密以後，他的白馬是哈密一個農民給他的。唐朝時我們這裡都是小國，都信佛教，每個人都希望能去印度，因此人們同情唐僧。

王力雄：這是哪兒記載的？

穆合塔爾：我們的歷史學家吐爾貢·阿勒瑪斯。他是烏魯木齊人。新疆

在一九九一年批判的三本書，都是他在八十年代寫的⑤。

王力雄：突厥人那時都信佛教？

穆合塔爾：對，信佛教。唐朝的時候，新疆這片土地和唐朝沒有任何管理和被管理的關係。唐朝任何年代勢力範圍沒有超出長城以外。其他年代，中國人也沒有管過這裡。比如說，元朝的時候新疆屬於蒙古，這是沒有異議的。成吉思汗是外蒙的人，可以說是外國人，不是中國人，因為他出生的地方是外蒙，他建國的地方也是外蒙，現在外蒙是一個中華人民共和國承認的獨立國家，怎麼能說成吉思汗是中國人呢？另一點，元朝不是成吉思汗成立的國家，是他的孫子忽必烈建立的元朝。可是忽必烈成立元朝的時候，成吉思汗把新疆封給了他的第三個兒子——察合台⑥。察合台與忽必烈之間沒有服從的關係，因為到了成吉思汗死的時候，中央政府已經不存在，下面成了各自的國家了。他們沒有互相侵略，因為他們都是兄弟。所以元朝對新疆的管理也是不存在的。即使說有存在，那也不是漢族人的管轄，而是由蒙古管轄。成吉思汗到新疆以前，新疆有兩個國家，一個是佛教為主的高昌國，一個是喀喇汗王朝。喀喇汗王朝在公元九百三十年傳入伊斯蘭教。

元朝以後是明朝。明朝時，新疆北部是蒙古人的管理範圍，而南疆有個莎車王國。隨後一二百年全疆範圍內宗教衝突不斷，剛好那個時候是乾隆年代，準噶爾服從了清朝。可以說新疆到了清朝的時候，屬於清朝的管理範圍，那是歷史，我們也認可。中間各種各樣的起義，短時間四、五年，五、六年的獨立也出現過。一八六〇年代，阿古柏成立了自己的國家。一八七三年嘛⑦，左宗棠到新疆來，新疆那時又開始屬於清朝。可清朝也不是漢人的國家，是滿人侵略中國後進行統治。滿人不是歷史以來就屬於中華民族的一部分。

王力雄：所以現在官方說法才要強調中國是由各民族共同締造的、統一的多民族國家，這個說法就是要把這些歷史事實都容納在裡面。

⑤ 一九八六年十月至一九八九年十月，新疆維吾爾自治區文聯幹部吐爾貢·阿勒瑪斯公開出版了《維吾爾人》、《匈奴簡史》、《維吾爾古代文學史》三本書。一九九〇年，新疆維吾爾自治區當局開展對三本書的批判，將其定性為「新疆意識形態領域的一場嚴重的鬥爭」，「代表的是一股『泛突厥主義』的社會思潮」。

⑥ 察合台應為成吉思汗次子。

⑦ 左宗棠軍隊進入新疆的時間是一八七六年。

伊寧市的維族居住區

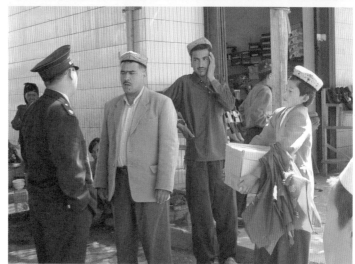

被「大蓋帽」盤問

十星級文明戶光榮牌區

穆合塔爾：可這是很近的歷史，才二三百年，人人都知道，忘不了。清朝皇帝最起碼不能娶漢人當老婆，只能娶滿人和蒙古人，正因爲他不認爲自己是中國人。至於中國佔領新疆，是從清朝瓦解以後才開始的。新疆的軍閥那時表面上是要服從中央政府的。一九三二年在喀什成立了東土耳其斯坦國[8]，四個月後蘇聯和盛世才聯手，把它消滅了。一九四五年在伊犁成立了東土耳其斯坦共和國[9]。一九四九年蘇聯和中國協商，共產黨的軍隊開進來。

這就是歷史，人們都知道。所以我們把自己的歷史看成是一個獨立的歷史，而不是屬於中國的歷史。我們歷史以來就是一個獨立的民族國家。即使有屬於中國的時候，那也不是漢人的中國。歷史上一個國家有一二百年變成別國的附屬國是常有的。比如朝鮮也當過中國的附屬國，可那時中國不是漢人王朝，是清朝。元朝的時候也管過菲律賓，菲律賓國王的頭是被一個維族將軍割下來交給忽必烈的。可現在也沒說菲律賓是中華民族的一部分，朝鮮也不能說是中華民族的一部分。奧圖曼帝國把東歐的東南部管了五百年，今天不能說那是土耳其的一部分呀。整個阿拉伯世界也被奧圖曼帝國統治了五百年，不能說阿拉伯世界是奧圖曼帝國的一部分或者是土耳其的一部分。而中國到現在僅僅管了新疆一百年嘛，怎麼就能說屬於了中國？所以我們的知識分子從來認爲我們歷史以來就是獨立國家。

三區領導人是怎麼死的

王力雄：從你的角度，或者是從維族人的眼光，怎麼看待共產黨統治新疆後的現代歷史？這段歷史基本是被流亡維吾爾人否定的，但是從一些老人嘴裡，也經常聽到有肯定的方面，包括對早期來新疆的漢人，漢族和維族之間的關係，也認爲比較好。那麼，爲什麼在總體上被否定的大歷史當中，會形成這樣一種關係？

[8] 一九三三年十一月十二日，在喀什成立「東土耳其斯坦伊斯蘭共和國」，宣佈脫離中國。一九三四年二月六日，被回族軍閥馬仲英摧毀。
[9] 即今天中國歷史所稱的「三區革命」。

穆合塔爾：對於所說的那個「解放」以後，也就是一九四九年以後，當時中國政府邀請三區革命的領導人到中央討論建國問題，可是這個中間操縱的還是前蘇聯。當時三區革命的領導人應該可以從新疆直接飛到北京，肯定可以去的。因為宋美齡一九四二年到新疆的時候，是從重慶飛到蘭州，再從蘭州飛到烏魯木齊。可是為什麼三區革命的領導人要先到阿拉木圖，然後從前蘇聯到內蒙方向到北京？這是很不合理的。三區革命的領導人當時並不贊同加入中國，因此他們去北京以前，首先是跟蘇聯協商，跟史達林協商。如果他們一致同意和中國是統一國家來談判建國問題的話，沒必要從蘇聯繞一圈到北京。

他們去了以後，一九四九年八月二十二號，飛機空難，人都死了。在這個問題上，百分之九十以上的人都懷疑。當時當過阿合買提江祕書的人，一九九二年在哈薩克斯坦寫了一篇文章，在獨立後的哈薩克斯坦維語報紙《新生》上發表，說三區革命的領導人到了莫斯科後，史達林告訴他們，必須接受中共，要把三區革命的立場放棄。他們當時表示反對。

三區革命剛爆發時，農民起義開第一槍的是一個叫艾尼的人，維吾爾族，他當時是一個團長，文化不高，只能打仗。有人建議他也參加去北京的建國談判，因為三區革命是從他那爆發的，頭一槍是他開的。他說，如果我去的話，我不會上飛機，騎驢去可以，但是不去蘇聯那邊，不會上他們的飛機。

王力雄：他是懷疑蘇聯的飛機嗎？

穆合塔爾：他懷疑。

王力雄：農民的智慧。

穆合塔爾：因為他想：哎，我們為什麼先到蘇聯呢？當時去了五個人，全都死了。

王力雄：那五個人都是最主要的領導人嗎？

穆合塔爾：主要談判人是阿合買提江⑩。阿合買提江是親蘇聯派。一個是阿巴索夫⑪，他和賽福鼎是親戚關係，他是中共派。他娶了兩次漢族

老婆，也是中共黨員。一個是伊斯哈克伯克⑫，他是軍隊的最高領袖，其他兩個人我忘了⑬。

王力雄：他們比賽福鼎的位置都高？

穆合塔爾：都高。賽福鼎當時只是一個廳級幹部吧。三區革命不用部長，是日本的那種廳。一九九二年阿合買提江的祕書寫的文章回憶說，他在蘇聯解體以後找到了一些絕密材料，是出錢買來的，那上面寫的，三區革命去莫斯科的人不接受史達林的意見，因此把他們放在麻袋裡打死了，在莫斯科就已經死了，空難是不存在的，是一個假象。後來在一九九八年還是二〇〇〇年，有人在阿拉木圖殺掉了這個祕書。

阿合買提江他們死了以後，中共邀請賽福鼎到北京。因為賽福鼎和阿巴索夫這兩個人一直是中共派。三區革命裡面有三個派，一個是親蘇共，一個是親中共，親蘇共的是主要的，親中共的就是阿巴索夫，可是他的威望並不大。

為什麼再不紀念三區革命

王力雄：你說有三派，還有一派是……？

穆合塔爾：還有一派是中立派、民族派，就是誰都不靠。蘇聯和中國都不聯繫。中層幹部、下層的人全部這麼想。

王力雄：這一派在上層有沒有位置？

穆合塔爾：有。張治中和三區革命談判的時候，這一派是很主要的。當時三區革命軍隊的最高統帥是麥斯武德的弟弟。

⑩ 阿合買提江・哈斯木，維吾爾族，一九一四年出生於伊寧，曾在蘇聯學習，先後任三區革命臨時政府委員、新疆省聯合政府副主席等。

⑪ 阿不都克里木・阿巴索夫，維吾爾族，一九二一年生，祖籍阿圖什。任三區革命臨時政府委員兼內務廳長、宣傳部長、民族軍政治部主任、新疆省聯合政府委員兼副祕書長。

⑫ 伊斯哈克伯克・穆努諾夫，柯爾克孜族，一九〇二年出生於烏恰縣。一九二八年曾在蘇聯伏龍芝市學習。盛世才時期曾任旅長。「三區革命」時任民族軍中將總指揮。

⑬ 另外二人，一是達列力汗・蘇古爾巴也夫，哈薩克族，一九〇六年生，民族軍少將副總指揮。另一位是羅志，漢族，曾為東北軍，後到蘇聯學習，一九四五年成為新疆共產主義者同盟副書記，當選民主革命黨中央委員兼迪化區委書記。

王力雄：麥斯武德是親蔣介石國民政府的嗎？

穆合塔爾：不是，麥斯武德和國民政府關係好。他的弟弟熱合木江·沙比爾在和國民政府談判時是主要的談判人，一九四七年簽署和平協定頭一個簽名就是他，後面是阿合買提江，再後面是阿不都海依爾·吐烈，現在宣傳的主要談判代表是阿合買提江，可是公佈的文件上頭一個簽字的人還是熱合木江。那次談判沒成功，因為他們主張獨立，張治中說不行。

張治中寫了一本書，那本書我看過，上面講喀什和平協定簽了以後，他在一個演講中說：你們現在獨立，時機還沒有成熟，如果一旦要獨立，可能蘇聯會吃掉你們，遲早會吃掉你們，那樣的話我們中國邊界受蘇聯的威脅更大，邊界更接近內地，這個我們不能接受。第二點，你們現在獨立的話，印度也有影響，因為兩國邊界有矛盾，你們也抵抗不了印度的侵略，所以你們要暫時保留在中國國內，我們給你們自治，高度自治。我們該給你們的待遇都給，你們把獨立的問題將來再說。張治中一九四七年初在喀什的演講中這麼說過。

後來和平協議出現了矛盾。雅爾達會議把外蒙獨立和新疆問題做了交易，蘇聯插手解決三區革命的問題。就這樣，一九四六年年底史達林邀請三區革命的領袖艾力汗·吐烈會談，把他帶到阿拉木圖軟禁起來。阿合買提江那時是個宣傳科的工作人員，一下就成了三區革命的領袖了，這是蘇聯發出的指示。在賽福鼎寫他自己一生的兩本書上，第二冊的後面加了這麼一句話：「史達林在三區革命爆發以前，派阿合買提江等十一個人到新疆做地下工作。」那肯定就是這個阿合買提江。阿合買提江在蘇聯時反對盛世才獨裁政權，給史達林寫過信。當時盛世才是蘇共的黨員，因此史達林認為阿合買提江反對共產黨，把他逮捕坐監獄了。後來說現在考驗你們的機會來了，把阿合買提江這些人送到新疆來，為蘇聯做地下工作。革命爆發時阿合買提江只是一個安裝玻璃的人，艾力汗被軟禁以後，一夜間，一個子彈都沒打過的阿合買提江就成了三區革命的領袖。

王力雄：三區革命是不是殺了很多漢人？

穆合塔爾：士兵裡面有些人做過這種行為，農民起義形成的一個軍隊，剛成立時，也許這種錯誤會出現，可是那不是三區革命的政策。當時還把亂殺漢族人的赦布德（音）槍斃了。說三區革命殺漢人是現在的政府為了破壞三區革命的形象。本來毛澤東說過三區革命是中國革命的一部分，可是現在不紀念三區革命了。為什麼？

王力雄：從什麼時候開始不紀念的？

穆合塔爾：我長大到現在就沒聽說紀念過。

新疆「和平解放」

穆合塔爾：當阿合買提江看到革命前途有希望了，思想改變了，開始跟史達林合不來，因此他也被暗殺了。一九四九年他去蘇聯和史達林協商，立場是我們應該獨立，並且提起史達林曾經答應幫助新疆獨立，可是後來蘇聯給的槍和子彈全要付錢，一支步槍三隻羊，一支衝鋒槍兩頭牛。他質問你們當時怎麼說的？我們失去那麼多人的性命，為了什麼？跟你們玩遊戲？於是他也被暗殺了。

等賽福鼎去北京，他和蘇聯政府還有中共之間有什麼祕密協議我們不知道，到現在還沒透露出來。賽福鼎可能會把這些東西寫了吧。當時國民黨的新疆軍區司令陶峙岳表示堅決不投降，因為有十萬軍隊在他手上。他說要把新疆跟中國隔離起來。可是包爾漢給中共寫了一個和平統一的電報，歡迎中共管理。陶峙岳一看，政府主席比我先表態，我不表態怎麼能行呢？這個歷史很清楚，包爾漢寫了和平解放新疆的電報的第二天，陶峙岳就寫了。如果包爾漢不寫，陶峙岳根本不會寫。因為他對國民政府特別忠誠，特別崇拜蔣介石，他是沒有辦法。[14]

包爾漢這個人不是維族，他是個韃靼，不是新疆出生的。現在的俄羅斯境內有一個韃靼斯坦。那裡的喀山有一個小阿克蘇，是一個鎮。包爾漢

[14] 能夠查找的資料與穆合塔爾所說相反，一九四九年九月二十五日，新疆國民政府軍隊由陶峙岳率領發佈起義通電，第二天新疆省政府以包爾漢為首通電歡迎解放軍進入新疆。

出生的地方就在那。小時候包爾漢的爺爺給他講過，我們的老家在那個很遠的阿克蘇。他在一九四八年寫過一篇文章〈我的家鄉〉，就是寫那個阿克蘇鎮，並且說他是維族。包爾漢這個人跟蘇聯有很密切的關係。就這樣，三區革命的領導人大部分死了，賽福鼎接受了中共的立場，包爾漢也接受了，陶峙岳也接受了，就「和平解決」新疆問題了。

王力雄：三區革命到底是以維族爲主還是以哈族爲主？

穆合塔爾：剛開始是維族爲主，後來是哈族維族一塊兒，回族也包括在內。專門有一個回族營，是獨立營。

三區將領被清洗

穆合塔爾：當時我們的老人說，王震帶兵進來以後，在烏魯木齊大十字[15]演講：「歷史以來，從清朝到現在，滿人和漢人對新疆人很對不起。我們到新疆來的目的不是侵略，是在新疆搞社會主義，我們會回去的。」那時的宣傳，貼的標語也寫著我們會回去，新疆我們會還給你們，我們來的目的是建立社會主義，把社會主義建完以後，我們會退兵回去。他們這樣宣傳。到了一九五一年，三區革命的那些團長以上的都在，他們一看，開始搞新疆生產建設兵團了，哎，要回去的人怎麼搞兵團呢？他們是要長期定居下來吧？有五十一個人，都是團長以上的三區革命的將領，祕密開了一個會，覺得局勢不是原來他們說的那樣，也不是我們所想像的那樣，研究應該怎麼做？這事後來被透露了，把這五十一個人全部逮捕了，用各種各樣的方式。以開會的方式，或是叫幾個人到某個地方去考察，分頭逮捕。

王力雄：那時候民族軍已經編到解放軍裡面了嗎？

穆合塔爾：衣服沒換，可是統一管理了，變成新疆軍區五軍團。共產黨來了以後就是宣傳社會主義什麼的，土地改革，把富人的土地分給窮人。很多人，像那些沒地的農民會覺得這個黨對人人都平等，老百姓就

⑮ 大十字是烏魯木齊市內的一個地名。

接受了。你把富人的土地搶過來給我們，好的，這個政府好。一般老百姓主要考慮的是個人的利益嘛，很容易就接受了。所以，宣傳方面共產黨把人的心已經拿過來了。把那些將領抓了以後，說他們是反革命，和帝國主義勾結，要推翻社會主義，反對共產黨，很多老百姓就說，共產黨給了我們土地，怎麼能夠反對呢？他們肯定不是好人。還有一些將領當時跑到蘇聯去了。

王力雄：蘇聯收他們了？

穆合塔爾：收留他們了，因爲有一部分將領是蘇聯培養的，中共不敢輕易把他們逮捕槍斃。當時蘇聯在新疆的影響很深。從烏魯木齊建築你看得到，老房子全都是蘇聯式的。大概有一半以上的將領到蘇聯去了。

王力雄：是自己跑過去的呢？還是這邊同意他們出去了？

穆合塔爾：有同意出去的，自己跑出去的也有。快要逮捕時，發現了，跑出去的也有。一九五二年成立了一個東土解放聯盟，主要的活動是在新疆的高幹⑯裡，後來暴露了。這方面貢獻最大的是賽福鼎。賽福鼎當時當了新疆的主席、新疆軍區司令員，最大的官嘛。中共對他很欣賞。他對中共的效勞確實不錯。三區革命和全新疆的命運讓賽福鼎出賣了，到現在百分之七十以上的人都這麼認爲，還罵他。

娃娃不聽話就說王震來了

穆合塔爾：到了一九五五年，新疆成立自治區，那個時候賽福鼎做了一件好事。中央的意思就叫新疆自治區，可賽福鼎說必須加上維吾爾三個字，在這方面他的立場還是很堅定的。中央考慮後同意了。在自治區成立的過程中，三區革命的一些將領和一些知識分子有很不滿的。中共抓了一大批知識分子，是以被東土分子利用的理由抓的。王震以搞社會主義、反對迷信的理由抓了一大批宗教人士。聽說王震以各種手段在新疆殺害了六萬以上的知識分子和宗教人士。所以，到八十年代以前，有一

⑯ 高級幹部的簡稱。

清真寺裡的祈禱者　　　　　　　　　　縣政府的升國旗儀式

毛澤東仍然頂天立地

種說法，就是如果娃娃不聽話，只要一說王震來了娃娃就不哭了。「王震來了」成了口頭語，像鬼來了一樣，娃娃不知道王震是什麼，可是從大人的臉色可以知道那是很可怕的東西。他的重要手段就是把知識分子和宗教人士全部處理掉，判到監獄裡面，讓這個民族沒有代言人。

到了八十年代，新疆寫文章寫書的，還有新疆大學的教授，全是當年被關進監獄，然後在一九七八、七九年出監獄的知識分子。一九五八年反右抓了一大批知識分子，那些知識分子一九七八年活著出來的可能還沒有三分之一。因為他們在監獄裡待的時間太長了，最少的二十年，長的有二十五年到三十年，不是在監獄死去，就是出來以後沒活多長時間就死了。

到了一九六一年、六二年反對修正主義，把到蘇聯學習的或是參加三區革命的全部逮捕了，因為他們跟蘇聯有關係，他們跟蘇聯有通信。三區革命有很多俄羅斯人。他們是顧問，史達林派的。而且這邊的哈薩克族和哈薩克斯坦的人有很多親戚關係，跟蘇聯關係好的時候互相有來往。關係一不好，反對蘇聯修正主義以後，把這些人全部逮捕了。一大幫知識分子也被抓，因為當時新疆有一半以上的知識分子到蘇聯去學習，在那兒念過書。就說他們學習的時候已經是克格勃的人，以這樣的名義，把他們逮捕起來。可以說除了中共進來以後自己培養的知識分子以外，大部分知識分子都被逮捕了。反右、反對修正主義的過程中，宗教人士也被逮捕，不讓他們搞宗教活動。

古代文獻和文學書統統燒掉

穆合塔爾：到了一九六六年，文化大革命，他們燒掉新疆的教科書。因為從共產黨進新疆到一九六二年為止，我們用的是烏茲別克斯坦出的教科書。

王力雄：烏茲別克斯坦也用維文？

穆合塔爾：我們之間互相理解不了的話，可能一百個單詞裡面出現一個，或者都沒有。我們的生活習慣和民族習慣，包括我們的表情都一模

一樣，說話也都一樣。所以他們的教材可以拿來用。一九〇八年的韃靼斯坦（就是包爾漢的老家）的數學書，我也可以拿來念，我能理解百分之九十以上的單詞，那是韃靼語。一九六二年改成維文新文字以後，老的教材書、古代文學方面的書全部燒掉了。

王力雄：不是文革幹的嗎？

穆合塔爾：從一九六二年就開始了，要反對修正主義，脫離修正主義的影響。文革是達到了高峰。他們把《古蘭經》都燒掉了。那時候有些年輕的維吾爾人也參與了，自願參與的也有，他們全心全意信任毛澤東。年輕人有一半或者百分之四十的人心理上崇拜毛澤東，是他們的信仰，他們真心樂意地參加文化大革命，把《古蘭經》都燒掉了。文化大革命那十年，任何人不能躲開，任何人都不能講宗教方面的話，也不能看那些書，那些書一被發現就會被燒掉。還有古代留下來的一些文學、數學或歷史方面的書，那些年輕人不管，也看不懂，他們是新文字培養起來的人，把老的東西全都燒掉，說那是封建社會留下來的財產，不要這些東西。現在新疆很多古代文獻和文學缺的原因就在這，統統燒掉了。

一九五七年新疆自治區成立前，王震的路線特別左，所以中央把他調走了。文革的時候新疆組成了兩個派，一個是保護王恩茂的派，一個是保護伊敏諾夫[17]的，伊敏諾夫是三區革命的中將，一九五五年的將軍，是毛澤東給封的。他是南疆軍區司令。他的主要基地在文革就是新疆大學，保護他的是知識分子，保護王恩茂的是農民和工人階級。

爲保王恩茂而受傷的維吾爾人

王力雄：那時維吾爾人中也有保護王恩茂的？

穆合塔爾：有。我家有個熟人文革就是保王恩茂的，還在武鬥中被槍打

[17] 買買提伊敏・伊敏諾夫（一九一三至一九七〇），新疆伊寧人。維吾爾族。三區革命游擊隊排長、連長，伊寧三區革命政府農業局副局長。解放戰爭時期，任三區革命民族軍總指揮部副參謀長，騎兵團團長。中華人民共和國成立之後，任南疆軍區第一副司令員兼南疆行署主任，中共南疆區黨委副書記，中共新疆維吾爾自治區黨委常委。一九五五年被授予少將軍銜。

傷了。他現在是堅決反對中共的人，嘴巴說得流水都不管，叨叨叨叨沒完，說話聲音特別大，一公里以外都能聽見。我說你現在說那麼多幹什麼？當年你為了保護王恩茂擋住了我們的子彈，這種局面是你造成的嘛！他說，你們這些年輕人沒有經過那個時代！當時王恩茂派的實力比伊敏諾夫強，因為擁護他的是工人和農民，是兵團。漢人大部分擁護他。新疆文革主要就是分這兩個派。維吾爾知識分子保護伊敏諾夫，漢族知識分子和一些農民工支持王恩茂。王恩茂在兵團裡面的威望比較高，因為他是王震一手培養的人。兵團對王震是很懷念的。王震在的時候，他們隨便把哪個阿訇，把哪個人打死，王震不說，反而讚賞，可是王震走了以後，他們就做不了了。

新疆文革的時候，民族情緒也有。可是新疆文革跟內地比好一些，批鬥也不嚴，比內地輕。新疆參與文革的只有兵團的人多。本地百分之八十以上的農民和工人，還有一半的工作人員保持中立，沒有參與文革。

可是年輕一代的人還是特別崇拜毛澤東，他們還步行到北京。有些人從家裡走了大概一百公里左右，地方的人員把他們拉了回來。告訴他們太遠了，去不了，在這好好幹，把批鬥工作做好，等你們有了文革的代表身分，就可以到北京。那些人就更積極了。想見毛澤東就要把文革抓好，把批鬥工作做得好。挖出來的人數越多，工作就做得越好。他們就盲目地幹起來了。那些人就是現在五十到六十歲的這一幫。他們現在的思想是那種為生活而生活的。

王力雄：你的意思是他們的宗教信仰不多？

穆合塔爾：不多。新疆現在掌握權力的還是這一代人。他們的腐敗很嚴重。年輕時候什麼都沒得到，可是改革開放以後，他們什麼都看到了，享受那麼多，他們想得到財富，有了財富才有一切，沒了錢什麼都不是。這一代的女人對孩子在道德方面、宗教方面的培養很差，宗教意識也比較弱。

王力雄：除了年輕人以外，那時歲數大一些的沒有信毛澤東的嗎？比如說分到土地的農民？

穆合塔爾：年齡大的有，農民裡面有。可是他們看到了，五八年公社的

那個什麼計分[18]，幹來幹去他們得不到分，吃不飽，還是鄉長、縣長他們過得好，一大早就要把他們叫醒：幹活去，幹活去！一直幹到晚，他們就失望了。

庫爾班不知道哈密瓜會壞嗎？

王力雄：當年是不是有庫爾班大叔這回事？

穆合塔爾：確實有這麼個人。庫爾班是于闐人，想見毛澤東，當年騎著驢可能往和闐方向走了吧，因為去北京必須經過和闐市，然後到喀什到阿克蘇、烏魯木齊這樣去的嘛。至於他到了和闐沒有還是一個謎，頂多到了現在的和闐市內吧。這中間可能有一百七十公里的路。他一路走一路跟別人說要到北京去見毛澤東。和闐地區的專員碰到他，問他去哪兒，他說我要去見毛澤東。專員跟他說北京很遠，那是幾千公里的路，你騎一個驢不夠，再帶上兩三個驢，中間也會死掉的。你去不上。只要你好好幹，然後我們把人民代表的身分給你，以模範的身分派到北京，那時你肯定會見到毛澤東的。那個傢伙聽了以後，可能辛苦地幹了幾年吧……當時為了政治氣氛可能要創造一個什麼人物，五七年還是五八年，就把他以人民代表還是勞動模範的身分派到北京去了。

這個人是確實存在，不過說他當時騎著驢還帶著哈密瓜上北京，肯定是編的。哪有可能把哈密瓜帶到北京去？可能他怕路上渴就帶了一個瓜吧。人家問起，他開玩笑說是帶給毛澤東的。難道那瓜帶一個月兩個月就會壞他不知道嗎？是開玩笑。以後的畫上出現了一個瓜，其實是沒有的事。他到了北京以後，毛澤東還專門接見了他，拍了照片。見面毛澤東問老漢有什麼要求嗎？他說：「我們村子需要一輛拖拉機，還需要一些布。」毛澤東還確實給了他一輛拖拉機和一車布，他就成了全國人都知道的人物了。

有些老年人過去貧困，也吃不飽，但大部分都是懶的人。他們對毛澤東

[18] 指人民公社按勞動量計算酬勞的工分制度。

確實崇拜。但是文革一結束，那些被打倒的地主，當時說的什麼巴依[19]，坐監獄的，地主的孩子，又想法富起來了，先富起來的還是他們。那些窮人分地的時候拿了一塊地，到現在還靠種著那塊地，富不起來，還是窮。

那時維族跟漢族關係好的原因是新疆漢族人少。一九五六年新疆的漢族有十五萬，這十五萬裡面有十萬是軍隊，那五萬人也是做生意，或是軍隊的親戚、地方幹部什麼的。他們在這裡學會了維語。毛澤東讓他們首先要學維語，要學當地的語言。陳叔不是跟我們說了嗎？一九五三年他從上海到新疆來的時候，庫爾勒有漢族學校，可是講維語，讓那些漢族孩子必須學維語，民族學校卻不要求學漢語。那時毛澤東說沒有大漢族主義就不會有民族分裂主義，所以有很多尊重少數民族生活習慣的政策。那個年代的幹部和漢族人比較尊重少數民族。但是慢慢的漢族人口多了，移民來得多了，一九五一年到五四年是一個高潮，文革時期，從一九六二年到一九七八年是移民到新疆的最高潮。

王力雄：一九五一年到五四年主要是軍隊方面來的人和幹部？

穆合塔爾：還有兵團。然後是上海青年。陳叔的父親就是從上海以在校青年的名義來的。來了一大批，把工人、農民各種各樣的人帶過來了，還有一些中共的知識分子，也帶到新疆來了。不停地擴大建設兵團。那些當兵的全是單身漢，沒有老婆，快變成同性戀了，那時候把全國的妓院都關掉了，就把妓院女人全拉到這，以在校青年的名義嫁給當兵的。現在這邊賣淫的女人大部分是兵團的。兵團的女人失業了就出來賣淫，因為她的母親也在這個行業裡做過，會說：「沒關係，當年我也這麼做的，大家都做吧，這也是一個職業。」

維吾爾老人唱的京戲

穆合塔爾：一九六一還是六二年的那個「全國自然災害」，那不是自然

19 巴依是維語富人、有錢人的意思。

災害，是假的，是因爲賠償蘇聯的貸款，從新疆拿走了很多東西。甘肅、青海的自然災害比較嚴重有可能，新疆沒有自然災害。

新疆當時糧食生產情況很好，於是一大批甘肅青海的災民都跑到新疆來了。民間那時候有個調子，是學著唱京戲的方式，唱的是六十年代甘肅青海自然災害你們來這裡啊啊啊……維族老漢碰到漢族一問你是哪的？甘肅的。啊，就是六十年代甘肅青海自然災害你們來這裡啊啊啊啊……就唱起那種京戲調子。

文革的時候是內地知識青年來。當時管新疆軍隊的人是第二炮兵的司令員，來新疆軍區當了司令員，還是革委會主任。那個人也從甘肅、陝西帶來一大批人，從農村戶口變成城鎮戶口。另外內地文革比較嚴，新疆比較溫和，一些人避難來新疆。烏魯木齊人口在文革翻了兩倍。到文革結束時，新疆的人口百分之三十已經是漢族人了。

清眞寺養豬

穆合塔爾：我說過老年人當時跟漢族關係好的原因，就是那時提倡漢族人學維語，要求尊重少數民族。當時漢族人也特別注意。如果維族人在領導面前說哪個漢人不尊重我們民族習慣，比如說鄰居家養了一頭豬，它的味道我不習慣，領導就會告訴那個漢人不要養豬了。可在文革的時候變了，強制要求養豬。

王力雄：因爲毛澤東號召養豬嘛。

穆合塔爾：那個時候知識分子、當權派什麼的全都養豬。

王力雄：包括維族？

穆合塔爾：包括維族。那時強制養豬是改造思想的一個標準。很少有人反抗。人的意識狀態還是比較崇拜毛澤東，或者是人心已經散了吧，都害怕了，不敢搞什麼活動。比如文革期間賽福鼎把庫房裡的槍枝彈藥全發給了維吾爾族民兵，如果那個時候有百分之二十的人有民族意識，文化革命的混亂就是起義的有利時機。可是他們沒有做，還盲目地參加了

文化革命。後來有人告訴賽福鼎說，維族人對你的看法不好，意思是新疆民族是你賣掉了。賽福鼎回答說我把彈藥武器都發出去了，我還能做什麼呢？

王力雄：他的意思是說你們當時可以起來造反嗎？

穆合塔爾：可是他當時沒說你們起來。那些民兵都是那種思想上搞文革的年輕人，他們會把武器拿出來針對中國的軍隊嗎？他們還要針對老百姓呢！

王力雄：文革中清真寺是被毀掉了，還是做了倉庫什麼的？

穆合塔爾：做倉庫，養豬。

王力雄：文革以後又重新恢復成清真寺？

穆合塔爾：恢復清真寺。阿訇也開始教徒弟，教經文。

維吾爾學生運動比內地早

穆合塔爾：到八十年代，在監獄生存下來的知識分子出獄了。一出來他們首先告訴咱們，語言同化的速度太快了。因為一九六二年改的維語新文字是按中文拼音改的。很多單詞直接把中文拼音拿來用。比如「國務院」維語現在都說「國務院」，「總理」我們也說「總理」，「路線」我們也說「路線」。這是新文字的作用。當時一些新的工業品一出來，就用中文拼音發音，越來越適應了那個拼音，用的都是拼音字母，這樣就往語言同化的方向走了。我們那些知識分子出監獄的時候，正是中國要把文化革命的東西去掉，提倡百花齊放，老知識分子們首先提的意見就是把老文字恢復過來。他們的出發點是要保護民族語言和傳統的民族文學。

現在一部分年輕人說還是用新文字好，新文字適合電腦化，適合學英語。但你不懂新文字也照樣可以學英語呀，是吧？那是兩碼事。從一九八〇年開始，那些出獄的老一代文學家開始寫歷史書，或者是歷史小

說，根據歷史上發生的故事寫小說，逐漸在民族中培育一種民族意識。民族情緒開始出現了。

從整個中國來說，第一次學生運動是在新疆爆發的，那是一九八五年十二月十二號。當時的口號是反對核武器試驗，反對移民政策，提高少數民族政治地位。當時新疆教委第一號的頭是個哈薩克人，他說新疆的風是往東颳的，因此核武器的影響不會到和闐、喀什、阿克蘇、庫爾勒，而是往內地去的。大家說那不是你們哈薩克養的羊，風往哪吹就往那跑，那是核武器。它的影響是會擴散的。

那時民族意識達到了一個高峰，不過只是學生運動，沒有別的行業的人參加。那一代大學生在各方面都很優秀。到了一九八八年六月十五號，新疆大學一個教學樓門上寫了一個標語，意思是把維族男人當成咱們的奴僕，把維族女人做咱們的妓女。當時政府說那可能是維族人自己寫的，可是中間有一個字是唐代哪個詩人用過的，別人沒用過，維族學生裡沒人達到那個漢語水平。

寫標語的事件出來以後，自治區教委的主任，就是那個哈薩克人嚇唬不滿的學生說，你們幹嘛呢？哎，有膽量上街嘛！沒想到學生聽到以後說，哎呀，他叫我們上街，上街，走啊，上街！一下學生都上街開始遊行。搞來搞去，新疆師範大學，工學院呀，醫學院呀，農大呀，財經學院這些都上街了。

王力雄：有多少人呢？

穆合塔爾：估計有一萬到兩萬人吧。他們的口號就是：「反對種族主義，實現民族平等！」

巴仁鄉想搞全疆範圍的農民起義

穆合塔爾：到了一九九〇年，巴仁鄉出現了政府說的暴亂，也就是當地說的農民起義。政府鎮壓了起義，當時派了坦克、直升飛機，對一個小鄉，他們派了大概五萬到六萬軍隊，全疆都處於戰備狀態。一個鄉可以

說是打平了，能活下來的很少。那以後就是大力宣傳反對民族分裂。

王力雄：巴仁鄉當時到底是怎麼回事嘛？

穆合塔爾：當時主要是計劃生育問題。他們接受不了計劃生育，因爲婦女懷孕了，過了三個月以後，肚子裡的娃娃可以動了，那個時候我們把他當作人一樣對待。你把他淘汰了，那和殺人沒什麼差異，一碼事，伊斯蘭是絕對不能接受的。可政府強迫做，強迫婦女打個針什麼的把他流產。大漢族主義對民族風俗習慣不重視，當作封建思想對待。共產黨反對的所謂封建思想，本身是民族習慣。一個民族信了一個教，幾千年宗教環境和民族環境混在一塊的情況下，很多宗教概念已經形成民族習慣了，哪個是民族習慣，哪個是宗教，分不出了。你反對那個宗教概念就是反對民族習慣。巴仁鄉農民起義是宗教人士爲主的行爲，主要是宗教人物帶頭的。

王力雄：宗教人士搞了什麼？

穆合塔爾：他們本來想搞一個全疆範圍的農民起義，阿克蘇、和闐、喀什、烏魯木齊同一時間開始。

王力雄：他們已經串聯了嗎？有響應的人嗎？

穆合塔爾：嗯，串聯了。準備工作做好了，他們本來打算一九九〇年那個齋月的第十七天，就是伊斯蘭教的阿里被暗殺的那一天，那是伊斯蘭教很重要的一個日子，就這個日子，全疆各地統一起義。

王力雄：他們策劃的起義要達到什麼目的呢？

穆合塔爾：獨立。

王力雄：成立一個獨立國家？

穆合塔爾：獨立國家。他們當時的總指揮是一個鄉的副書記，還是黨員。

王力雄：他們認爲他們做得到嗎？能打過解放軍？是不是不太瞭解情況……？

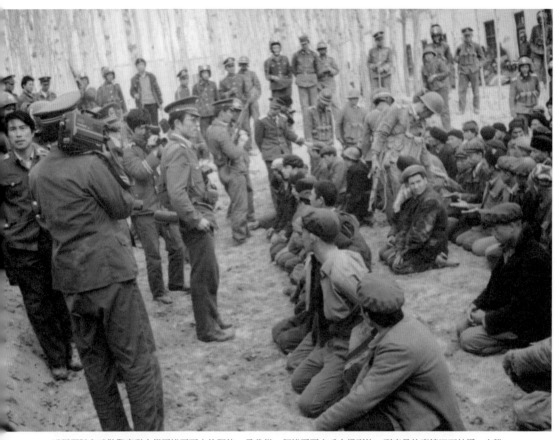

這張軍隊和武裝警察聯合鎮壓維吾爾人的照片，是我從一個維吾爾人手中得到的。到底是什麼情況下拍攝，由誰拍攝，什麼時間，拍的是什麼場景，都不可考。只能說是一個在新疆發生過的真實場景，而且是冒著一定風險才傳到外面

穆合塔爾：當時的活動不是只有巴仁鄉，是全疆農民統一發動起義。

王力雄：他們可能想得並不長遠，就是表達一個反抗吧？

穆合塔爾：他們希望每個地區、每個縣、每個鄉統一一個時間爆發起義。可能一下子解放不了，可能要像毛澤東一樣打一個長期的游擊戰。他們可以在吉爾吉斯和塔吉克斯坦交界的山區，那裡可以後退，也可以進攻。

王力雄：當時蘇聯還沒解體呢。如果他們的眼光遠的話，可能是看到六四之後國際對中國進行封鎖和制裁。

穆合塔爾：可能他們當時這麼想。參與過那個活動或者參與過他們組織裡面討論的人我沒見過，所以我不能亂猜。可是當時他們的目的是新疆各地同時起義。但是暴露了，他們只好提前……

王力雄：因為什麼暴露？

穆合塔爾：因為一個馬的原因。他們想買一個馬。那個馬在跑馬賽上跑得特別快，他們需要這樣一匹馬。

王力雄：為了傳遞消息嗎？

穆合塔爾：他們是什麼目的不清楚，買馬的時候，那個馬主提了一個價，很高，好像是一萬五嘛，他們沒還價就買過來了。

王力雄：不正常。

穆合塔爾：咦，賣馬的老漢想這是什麼事？這些人的錢那麼多嗎？他就……他可能不是想得太多的人吧，就把這個事說了。當時巴仁鄉的一個清真寺被火燒了，誰燒的不知道，農民包圍了鄉政府，要求把燒火的人找出來。當時就利用這個事提前起義了。那一次一個多星期嘛還是十五天才擺平。當兵的也死了有一二百個人。起義的人利用了一些技術，解放軍的一個報話機被他們得到了，他們就穿上解放軍的衣服，這邊跑過去那邊打，然後讓解放軍互相打起來。最後大炮呀、飛機呀都出動才擺平。然後各地方以反對非法宗教活動的名義大規模地抓宗教人士。

「斷橋行動」殺維奸

王力雄：那之前是宗教復興高潮的時期嗎？

穆合塔爾：最高潮的時候就是一九八五年到一九九〇年，宗教恢復最快。巴仁鄉事件之後，從一九九〇年開始鎮壓不停，反暴力也不停。那時一年最起碼出現三四次，和闐哪地方又暗殺了哪個和政府關係好的鄉長，或者哪個清眞寺的阿訇說《古蘭經》上就提倡計劃生育，有人聽到以後說他媽的阿訇還說這種話，就把那阿訇暗殺了。這種事例太多了。

一九九五年在和闐成立了東土耳其斯坦伊斯蘭黨。第一次代表大會是在和闐開的。當時中國政府緊張得不得了，他媽的我們共產黨的「一大」是在小船上開的，他們在和闐城市裡面開這個會議！他們本來想在喀什開，全疆代表過來，可是政府已經知道了，他們也知道政府知道了這個消息，便一夜間趕到和闐開了。

尤其是一九九四年、九五年、九六這三四年，每兩三個月，哪個地方就有爆炸、暗殺。和闐的會議決定了一個決策，頭一個任務是「斷橋」，指的是在政府和民族之間當橋樑的那些人，給政府工作，把民間事情告訴政府的那種橋樑作用的人，要把他們殺光。就是斷橋行動。

王力雄：是所謂的殺維奸嗎？

穆合塔爾：嗯，殺維奸。那時新疆這地方暗殺那地方暗殺，好多暗殺，是一個有策劃有組織的行爲——斷橋行動。

皮大衣扔到伊犁街上

穆合塔爾：到了一九九七年，伊犁出現了二月七號的事情。他們本來想用兩種方法，一是用武力對抗，一方提出用和平的手段。反對的人說我們用和平手段當局接受嗎？但宗教人士說伊斯蘭教提倡和平，我們寧願用和平的方式來跟政府表達意見，用和平的方式來對抗。大部分人接受了這種觀點，因爲《古蘭經》提倡和平。

漢文用到最大，維文用到
最小

維吾爾風格的建築之下

等待陪遊客照相掙錢的維
族姑娘

上街的時候，人人都把衣服脫了。二月伊犁那麼冷，脫掉衣服的目的是什麼呢？爲什麼把大衣、西裝都脫掉，光穿一個襯衣？目的就是向當局表達我們沒帶任何武器。因爲穿著皮大衣，看不出裡面有沒有藏著武器，別人懷疑你，一看是襯衣，光光的是吧。他們就是念《古蘭經》上街遊行，到政府去。他們說砸東西、打漢人不是我們的行爲，是政府派進去的人幹的，我們是用和平的方式。我們遊行連大路都不上，走的是人行道。五千塊錢六千塊錢的皮大衣就扔到路上了，他們把兩個手放到耳朵後面，就這樣念著《古蘭經》遊行。但是到了第二天把他們全部鎮壓了。

當初的社會混亂，砸車呀，碰到漢人就打的事情，是混進人群穿便服的警察幹的。政府這麼幹，是可以利用這個進行鎮壓。便衣警察做這種事，帶動了那種情緒不穩或是性格不好的年輕人，遊手好閒的人，流浪漢呀，還有那種愛打人的傢伙，也想利用這個機會，就出現了混亂。

政府鎮壓以後，出現了不贊成和平手段解決問題的人，開始策劃暴力。他們的方向指向移民，爆炸移民住地、暗殺移民……因爲他們抵抗不了政府。他們開始做武力抵抗，連續不斷地出現各種各樣的事情，延續到一九九八年。出了七號文件以後，政府明確說新疆的主要危險是民族分裂意識、非法宗教活動。新疆報紙上宣傳，反抗者的目的是暗殺漢族人，趕走全部漢族人，建立東土耳其伊斯蘭共和國。很多漢族人腦子裡面想，噢，他們的行爲是直接針對咱們民族的。這樣民族矛盾越來越凶，民族不信任程度越來越高。現在形成了基本上互相不信任的局面。

民族之間的矛盾

新疆漢人會贊成新疆獨立嗎？

穆合塔爾：新疆如果獨立，百分之八十定居在新疆的漢族都會贊成，因

為他們相信政治上獨立對他們的生活可能會好些。現在日常生活中，他們經常說內地來的人太多了，我們就業難了。七、八十年代新疆的生活水準比內地好，現在人多了，生活質量就下降。目前發展水平提高，那是表面現象，實際上差距越來越大了。所以我估計新疆的漢人贊成獨立。

王力雄：漢人的贊成還是要有區分吧？他贊成在漢人統治的前提下新疆比較獨立的政治，如果變成以維族人為主的政治結構，他可能就不願意了⋯⋯

穆合塔爾：一般老百姓會願意。他會衡量怎麼樣能讓我的生活好。一衡量的話，他肯定覺得政治獨立比較好。政治獨立生活肯定會好。現在煤氣價格一瓶六十二元。對這一點都不用我們說，漢族人就會說：我們新疆（他們這時說「我們新疆」）出的東西還那麼貴，他媽的！他們比我們還氣憤，因為我們用煤氣的人不多，農民根本不用。新疆漢人大部分是在城市，都要用煤氣，只要切身利益受到侵犯，他一定不滿。

漢族猴子教維族猴子吃核桃

王力雄：不過任何一個國家，必須要從國家的利益考慮問題。中國從國家安全考慮，是無論如何不允許失掉新疆、西藏、內蒙那些廣闊的領土。如果失去的話，百分之九十幾的漢人只剩下百分之四十的領土，任何一個國家從安全角度都不會允許。

穆合塔爾：那樣的話，應該說日本侵略中國也是有理的。日本的國土按人口的比例來說太小了⋯⋯

王力雄：是啊，問題是你不能讓中國老百姓這麼想問題，他就是別人不能占我，我能占別人。所以不能認為有民主就能解決民族問題。不能迴避一千萬人的維族去對付一個十三億人的民族所面對的差距。你說中國人愛說他們人多，他就是人多，對不對？你說車臣讓俄國麻煩了那麼多年，但是僅僅是個麻煩，他說你還能怎麼著？頂多炸死點人，弄點什麼事，損失我承擔得起⋯⋯

穆合塔爾：不是，俄羅斯政治學家和經濟學家核算了。俄羅斯當時主要考慮的是，中亞國家的石油管道過俄羅斯的邊界到歐洲，必須通過車臣，沒有車臣不行，因此俄羅斯當時不能讓車臣獨立。但核算以後，損失了六千億美金，把全部車臣拿到國際上賣出去，都不值這些錢……

王力雄：但你這說服不了中國人，中國人說：「車臣多小啊，新疆多大啊。」（兩人笑）

穆合塔爾：那中國也沒有理由責備日本啊，他必須要朝鮮和東北。

王力雄：這個世界是什麼呢，就是勝者為王啊！美國不也一樣嗎？印地安人不是他消滅的嗎？加拿大、南美洲那些地方不都是白人到那兒去把當地人消滅掉的嗎？

穆合塔爾：西方認可他做的事，他承認是侵略，佔用了你的土地，你又能怎麼說呢？那是過去的事，可是他已經在這生存了兩百年了，無法離開了，他去哪兒？回到英國島上去嗎？可是中國人呢？說的是沒有這麼回事，我們兩千五百年以前或者三千年以前就是統一國家什麼的，說一大批難聽的話。新疆大學開會經常說這些，還讓參加會的教授表態。一次讓一個副教授表態，他說：「唉，你們說的真沒意思，哪裡是幾千年以前的事，幾萬年以前，猴子還沒變成人的時候，漢族猴子就到新疆來教維族猴子怎麼吃核桃、怎麼吃桑葉了！」但是你看西方人拍的電影說當時他們怎麼鎮壓土著，他們認可。

王力雄：但是他們卻不走嘛。

穆合塔爾：最起碼他們認可，可中國卻不認可。二戰的時候日本人炸了美國的珍珠港，可是，戰爭一結束，日美的關係還挺好的。美國一直扶植日本，正視現實。在德國的東德、西德統一問題上，西方國家也協助過德國，可是南北朝鮮的問題，我們周圍的亞洲國家，中國有協助嗎？我估計是製造麻煩吧。北朝鮮的靠山是中國吧？不一樣，心態不一樣，歐洲是做了後說對不起，中國是不會這樣說的，歷史上就是這個樣。

王力雄：我也承認，中國知識分子雖然批評中國的文化，但在民族問題上仍然是大漢族主義，大一統的思想很嚴重。不管是民主派、自由派，

還是專制的，都差不多。

穆合塔爾：這從中國的電影或文學書上可以看到。總是天下第一什麼的。漢人對伊斯蘭的東西瞭解得不夠，也不想瞭解。現在西方的東西他們很流行了，內地也好，新疆也好，都是盲目的跟從，因為沒有信仰。可以說沒有信仰的話，民族文化就會瓦解。他們一看，哎喲，西方這麼發達，他們生活習慣可能是最先進的。但是不一定。蘇格蘭男人還穿裙子，這是女人穿的，要是男人穿會哈哈哈笑得不行。可是蘇格蘭男人也有個理由吧？難道他們不知道裙子是女人穿的東西嗎？全世界任何地方裙子是女人穿的，是吧？蘇格蘭男人穿，是保持自己的民族特色。漢人對外界的理解很弱，所以很容易思考問題的時候不全面，只在自己的文化圈子裡思考問題，一說就是孔子怎麼說的，或者是唐代詩人怎麼說。

王力雄：就是只從自己的角度出發，對其他民族的歷史和文化從來不考慮。

穆合塔爾：我們一談這個問題就被看成民族主義者或分裂主義者。看成是民族主義者是可以的，但他一定要說你是分裂主義者！其實他們本身也沒有思考這個問題，他們只知道國家的宣傳。關於新疆的歷史，只看過政府的教材。可以說中國人對外面的瞭解特別少，就是只要自己的，把自己的東西無限讚美、誇張。外面比你好的東西有沒有？比你美的東西有沒有？他們不考慮這些問題。跟漢族知識分子相比，維族知識分子對國際形勢和各國情況，各民族的情況，種族問題上知道得比較全面。

漢人公務員多是退伍兵

穆合塔爾：新疆漢族人總是說少數民族文化素質低，可是他們本身文化素質比我們低得多。像國家行政部門的那些人，新疆那些國家公務員，百分之五十以上是以前當兵的，當兵回來就當公務員。新疆退伍兵參加工作的比重最大。要麼就是中專畢業、高中畢業的直接找工作，然後再念大專、本科的文憑。

新疆教委出資培養了一大批漢族學生，他們一到內地就不回來了。能從

新疆去內地上大學的漢人，百分之九十以上去了不回來。在新疆境內上大學的，可能一半留在新疆，另一半還要跑到內地去，當局總說新疆教育方面花了多少多少錢，每年國家撥款幾十個億，可是送出去學習的人不回來了，這個錢能算成新疆教育的投資嗎？如果這個錢是投給民族學生，他們百分之九十五、百分之九十九都回來了。上海那麼高的工資他不幹，寧願回新疆拿一千多點的工資。國家撥款新疆教育的錢，現在百分之六十是給漢族學生的，他們畢業了還會留在內地。十個漢族學生裡面可能回來一個，九個不回來，基本不回來。

既然漢人上學不回來，政府就把內地各地方中專畢業的學員招過來，以西部大開發，青年志願者的名義。說是來搞西部開發，就跟當年從上海來的「支援邊疆」青年一樣，給他們也起了一個名字，好像是叫「為西部開發做貢獻的人」，給他們在這裡安排工作。他們是在農村長大的娃娃，不想留在家鄉，中專學校畢業或是拿了一個很普通的大專文憑，聽說到新疆以後給國家公務員的工作，去不去？他們一想自己父母是農民，沒有靠山，自己學的東西也不多，現在找工作這麼難，還是找個工作吧，就過來了。一到這裡，給他安排工作，國家公務員，那樣他就會留下來。而新疆大學本科畢業的民族學生卻找不到工作。

現在單位裡漢人教育程度、文化程度高的很少。新疆漢人整體的文化素質、教育程度比不上少數民族。少數民族教育、文化水平程度，比他們高幾倍。國家公務員維族人裡面百分之八十是本科以上，漢族人裡面不到百分之二、三十，其餘百分之五十是退伍兵，百分之三十是中專畢業或者隨父母來參加工作的。他們的學歷都是自學方式來的，看著好像是大專以上的，可是問哪個學校畢業？嗯，電大⑳呀，黨校呀，或是交錢拿文憑的。哪個大學來開一個培訓班，也算文憑？可是他們還說別人文化素質太差。他們說文化素質表現在語言上，可是他們連一句維語都說不上。

⑳ 以函授方式教學的廣播電視大學。

維吾爾人和漢人不能共處的制度原因

王力雄：從你的角度也好，還是從維族的角度也好，能不能談談對漢人的看法和評價。維族人和漢人之間的關係緊張，是因為社會制度的問題，還是因為兩個民族的民族性就不能共處？對漢人的民族性，從你們角度看有什麼問題？

穆合塔爾：維族和漢族共處本來是可以的，現在互相不信任是制度造成的。因為這個制度提倡無神論，一個沒有任何信仰、沒有任何約束的民族和一個信教民族共處是很難的。這個原因導致了不能共處。

九十年代，中共開始鼓吹民族精神，提倡民族自尊心，以此來保護自己。大部分漢族人也跟著搞中華民族這一套，以華人利益為中心的觀念很深，所以漢族人，包括很多知識分子在內，把這些利益放得太高，對其他民族其他文化的瞭解不夠，或不想瞭解，現在變得更難共處。

現在經常看到，比如一個華人在美國當了議員或什麼官，他是美國第二代華人，他父親早就是美國公民了，其他國家出現這麼一個人物，會不會在媒體上專門宣傳？他們可能不太重視。可是中國的媒體就使勁吹。

中國政府的宣傳攻勢，正在宣傳的民族精神，出發點是和古代那個大帝國的統一思想連在一起的，往往是從那種歷史角度出發來宣傳民族精神，這樣很容易出現種族概念，出現不能共處的局面。這還是制度問題，如果中共存在，改變這種局面很難，他們現在只能靠這個了。因為他們把社會主義道路已經放棄了。為了保住自己地位和黨的存在，就把黨的名義和民族的名義連在一起。這種宣傳的效果，會出現二戰時期德國的那種國家社會黨的形式。當時的德國人和歐洲任何民族不能相處，要麼由他統治，要麼就要被消滅，沒有生存的權利，所以共處空間越來越小。

王力雄：你認為無神論是在政府宣傳主導下出現的狀況，還是說……？

穆合塔爾：政府的宣傳。因為漢族人本身有自己的民族宗教，比如說道教是只屬於漢族人的一種宗教。他過去有這種信仰，可現在沒有了，任何信仰都不存在了。這是政府的原因。

維吾爾人爲什麼不喜歡漢人

王力雄：要是問維族人是否信任漢人，大部分都說不信任。這種不信任不光是因爲政府控制和制度形成的吧？是不是對漢族的民族性，或是漢文化本身，也有合不來的地方？

穆合塔爾：我能注意的一點是，漢族一個主要特點是盲目地服從管理者，有個人立場的不多。生活中的評價都是書上的標準，哪個書上怎麼說、怎麼寫的，不是按自己的思維和自己的思考評論問題。你爭論一個問題，絕大部分漢族人使用的是公元前哪個人怎麼說的，或者怎麼做的，使用自己的成語，孔子呀，老子呀。政府現在也正在抓這些，在世界範圍宣傳也是這些理論。他們習慣使用有威望的人的理論或者例子。自己的東西看得太重太重，把別人的東西看得很微弱，很多文人把中華民族文學、文化、歷史說個不停，把自己看成世界的中心。

漢人對別人不信任。比如說我在辦公室找東西，漢人就說不要亂翻，不要搞亂，他認爲我一碰就會搞亂這些東西，會弄壞。只要是他做的事情，別人一參與就會弄壞。他們總是不信任別人。另一點，漢族人大部分比較內向的，比維族人內向。他們到底在想什麼，到底是什麼意思，不是很容易能瞭解的。維族人不是那樣，大家見到兩三次三四次，基本上就可以瞭解了。漢族人在不同的場面上很容易改變自己的面目，經常追逐時代潮流，形勢怎麼樣他就怎麼做，就怎麼想。這是維族人與漢人的差異。維族人也有這種人，可是不是大多數人，漢族人大多數人是不同場合有不同的臉色或者行爲，不一致。

還有，漢族某個人如果管理一個事情，會盡量把自己的位置提前……

王力雄：提前是什麼意思？

穆合塔爾：就是想讓你求他。他把這當成自己的權力，漢族人權力意識強，業務意識特別差。比如說本來我們都是打工的，可是他往往把自己的崗位看成一個很重要的崗位，或者自己是一個很了不得的人，他沒想過他只是一個打工者，忘記了自己的位置。他們總是想讓領導把他看重，認爲他幹得多好、多美。

王力雄：你說你動他的東西，他不信任你，是因爲你是維族嗎，還是說所有的人他都會不信任？

穆合塔爾：我估計對所有人都不信任。漢族人和別人關係很密切的少，他們盡量是在自己家中或是很小的圈子裡過日子。可是維族大部分人不習慣這種環境，他們會發展廣泛的社會關係。

還有我所看到的漢族人，他們大部分做錯了一件事情或是自己的行爲不道德，沒有不好意思的感覺，他還找個理由，說這麼做不礙大事。

還有，漢族人愛看人的位置，你是哪個位置的就怎麼樣對待你。你位置高嘛，態度很溫和，如果他面前的是很不值的人，他對你的態度就變了。總是把別人看得很蠢或者很簡單，跟別人一說話，口氣就是教育你，教你。喜歡說別人的缺點，批評別人，你這麼這麼做是不對的，這樣做不行。可是他自己沒有做過任何錯的事情嗎？反正不管怎麼樣，按你的缺點比的話，他的缺點就不值得提。

一般情況下，維族同漢族出現摩擦，吵架了，漢族人就是很骯髒的話罵人，大聲的喊啦，反正就是氣人的那些話都說，可是不動手。我們維族有一個性格，那種站在路兩邊，瞪著眼睛一兩個小時互相罵來罵去的事情沒有，罵兩三句以後就動手了，要麼你打掉我，要麼我打掉你。可漢族人一旦別人動手，他說：「哎呀，你動手啦！」其他人也說：「你怎麼能動手？」可是動手的原因是什麼？爲什麼動手？

「皮帽子」和「草帽子」的區別

王力雄：那你覺得這些矛盾裡面，有沒有因爲是不同民族，由於不信任造成的敏感呢？

穆合塔爾：不是，不是那種問題。現在的確出現不信任，可是最主要是現在新疆漢族人的意識是，你們是我們的殖民地民族，二等民族，嘴上沒說，可是他行爲上表現得很明確。很多漢族人如果維族人不在場，不說「維族人」，說「皮帽子」。

王力雄：你聽見他們這麼說了？

穆合塔爾：那次我一進辦公室他們正在說皮帽子什麼什麼的。我說：哎，你們這些草帽子講什麼呢？你們蠢不蠢？皮帽子和草帽子之間有多大的差距？草帽子嘛，任何人都能弄出來。皮帽子有著技術的東西，羊皮拿過來你穿不上，要用工藝處理才能弄出來一個帽子。你看哪個老闆冬天不穿皮帽子？東北那些地方，北方的大老闆還穿皮帽子是吧？長城一帶戴狐狸皮的帽子是吧？皮弄的帽子你們以為很愚蠢是吧？

王力雄：然後他們怎麼說呢？就說開玩笑？

穆合塔爾：說是開玩笑，口頭語。他們很容易把自己的行為辯護成開玩笑或者是說一說而已。可是你反過來這麼說他們，他們就會說成是民族情緒的問題。

漢族人一般就是這樣，道理太多了。比如說有些交通事故什麼的，車輕輕碰了一下，人好好的，他還去醫院看CT什麼的，維族人一轉過身起來，看看沒什麼事，說一句「怎麼開的車」，然後就走了。漢族人動不動不行了不行了，到醫院去吧。醫生說沒問題，哎喲，疼啊。怎麼會疼呢？你想看CT是吧？查一下。一出現這種情況就賴皮。

有些很小的事情，也是賴皮的，想給人找麻煩。我朋友的出租車，停在一個平房院子門口，一個漢族娃娃從裡面跑出來，跑得不慢，砰地撞上他的車，娃娃父母出來說，車為什麼停在這？朋友說這裡不能停車嗎？父母說你停車出現了這種情況，你得負責，要上交通大隊。去了交通大隊，交通大隊一看，孩子有問題沒有？沒有！女的漢族人說：「娃娃可能有問題。」他們說：「你怎麼知道他有問題？」女的說，必須要查一查胳膊腿有沒有問題。交通警跟我朋友說，以後如果那個娃娃有病，他們還是得找你的麻煩，將來打官司不如現在帶他去醫院。到了醫院，把娃娃的手、腿在機器裡查了，沒任何事情，那漢族把娃娃帶走了，費用都是我朋友出，花了五百多塊錢。維族人一旦遇到漢人這種事情，比遇到任何人都麻煩。漢人總是互相不讓的那種樣子，想辦法整你。

王力雄：你覺得漢族人在新疆自以為比本地民族地位高，看不起本地民族的現象很嚴重嗎？

穆合塔爾：很嚴重。大部分盲流一吵架，馬上打一一〇電話，他們以為政府保護他們。這種意識從九七年以後就提高了，以前沒有。現在一旦稍微有麻煩，馬上打電話，意思是我們的軍隊、我們的警察保護我們。從報案比例來說，維族人很少，漢族人的比例可能是百分之八十、九十以上。

民族衝突誰會佔優勢

王力雄：你覺得現在如果發生民族衝突的話，佔優勢的是哪一邊？

穆合塔爾：可能烏魯木齊、石河子這兩個地方漢族佔優勢，阿克蘇、庫爾勒可能平衡，其他地方還是維族佔優勢。漢人主要在城市裡面的多。

王力雄：漢族人過去一般不太抱團，不團結，互相之間不幫忙，現在是不是還是這樣？民族人互相之間幫忙，所以儘管人少，也能和比較多的漢人對抗。不知道現在有沒有變化？

穆合塔爾：有變化。不少黑社會電影，香港那些片子，打呀，殺呀那種一群一群的打法，他們學會了。漢族娃娃現在玩都是好幾個在一塊。開出租車的或者是社會上流浪的那些漢族人裡面，現在帶刀的比較多些。

王力雄：不同民族之間的青少年打架鬥毆這種事多不多？

穆合塔爾：這種事情，有，可是並不多，因為他們一般都是互相不來往，他們的活動場合可以說是分開的。

王力雄：有沒有哪個民族中一夥人專門打對方民族，有意識的，像東德那種光頭黨的有沒有？

穆合塔爾：沒有。漢族沒有，維族也沒有這種。

王力雄：你說從政府角度存在保護漢族，壓制當地民族的現象，具體體現在哪些方面？

穆合塔爾：現在大多數維族人都認為，到了派出所，吃虧的只能是維族

人，所以這邊有個概念，最好不要跟漢人去理論，不要去派出所，打架就打狠一點，把他打倒起不來你就跑掉，一旦到了派出所，反正倒楣的是你。

王力雄：那是什麼原因？是語言說不清楚嗎？不如對方會講？還是因爲警察會有偏向？

穆合塔爾：維族人說不上兩句就說出一句「黑大衣」，一旦說了「黑大衣」就是民族情緒問題了。可是過去的維語一直講漢人就是「黑大衣」。農村現在也是這樣。一般場合，比如我們朋友一起喝酒說話，一般也是不用漢族這個詞。因爲漢族這個概念，在新疆也就有一百多年的歷史。

王力雄：維語裡面講漢族就是「黑大衣」嗎？有沒有更正規的詞？

穆合塔爾：沒有，從古代就這麼說。現在說「漢族」的就是國家公務員，或者他們的家屬這樣說。國際上現在也使用「黑大衣」。外國廣播也用「黑大衣」。可是他們非說這是罵人的詞。維族一說黑大衣，警察一聽就氣了，你說什麼？黑大衣？好像罵了他們一樣，氣氛就變了。你說漢族不行嗎？「漢族」這個詞在維語翻譯的話，是漢族民族。漢人不是漢族人，而是漢族族人，成兩個詞了。沒有人會這麼說的。而說漢語發音的「漢族」，「族」這個字維族人是說不來的嗎。「黑大衣」跟俄語說漢人的發音也相似。維族人說「黑大衣」是習慣性的，爭論中隨時會說，但一下性質就變了。

新疆漢人「無奈」

叫「薩達姆」的新生兒

王力雄：維吾爾人認爲自己的地位低下，受漢人壓迫。但是生活在新疆

凌駕在新疆各民族之上的人

夜市是分開的——維族夜市

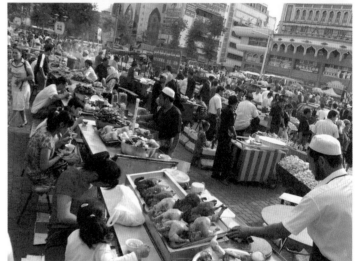

夜市是分開的——漢族夜市

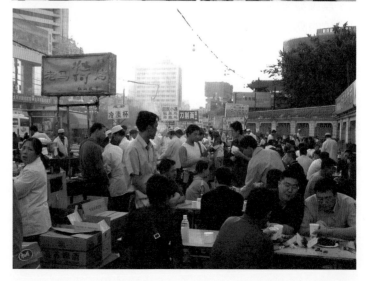

的漢人也有認爲自己在新疆是二等公民的，因此指責政府的政策。這裡有一篇文章，在網上流傳很廣。作者用的筆名叫「無奈」，自稱是在新疆生活的漢人寫新疆問題。咱們看一下這篇文章，針對裡面的段落，你覺得哪裡可以點評一下，就說兩句。

穆合塔爾： （讀文章內容）新疆的恐怖主義自始至終都同民族問題、疆獨運動有著緊密的聯繫，上世紀四十年代的「三區革命」、五十年代的新疆剿匪（疆獨）、六十年代的「伊塔事件」、七十年代的喀什事件、八十年代後的「伽師事件」、「巴仁鄉暴亂」、九十年代的「烏魯木齊二二五事件」、「伊犁事件」等等，無一不是打著民族獨立、反抗壓迫的旗幟，民族分裂、恐怖主義在新疆有著生存的環境和沃土，並非「僅會引起極少數宗教狂熱分子的興趣」。波灣戰爭一爆發，新疆許多維吾爾青年就要到伊拉克參戰，一時間叫「薩達姆」的新生兒遍地都是，薩達姆是伊斯蘭的英雄，這種影響當然在新疆高校高素質人群中也是普遍的。

可以說，當時到伊拉克參戰的沒去過一個人。那不是馬路，那是邊界，他們怎麼去得了？是吧？他想去那個塔克拉瑪干沙漠隨時可以去，可是伊拉克他能隨時跑出去嗎？那我們的國防！邊界那麼溫柔嗎？當時的確有出生的嬰兒起過「薩達姆」的名字，可是中國政府當時也支持薩達姆的嘛，也反對美國侵略伊拉克嘛。當時維族在這個問題上和政府的立場是一致的，他怎麼舉這個當作民族分裂的例子呢？難道我們中共也變成民族分裂主義者了？拿這個當民族分裂的例子是很不理想的，可是他還說：「這種影響當然在新疆高校高素質人群中也是普遍的」，這是假話。農民裡面有給孩子起名薩達姆的，我也聽說過。可是知識分子尤其是高校的高素質人群裡，給孩子起過薩達姆名字的一個都不存在！知識分子對薩達姆沒好感，因爲他是一個獨裁者。一邊贊成獨裁者，一邊喊民族獨立，那就是胡扯淡嘛！

（讀文章內容）實際從上層到下層，「東突」思想有著廣闊的市場和強勁的號召力，「趕走漢人」的宗旨可以獲得熱烈的響應，在新疆自治區主席位上，爲什麼出了那麼多國家民委主任、人大副委員長？從賽福鼎、司馬義到鐵木爾，都是上調中央來削弱實權，而賽福鼎都已將「東突厥斯坦」的大印刻好。新疆高校教室的黑板上也不時會出現一些相關

的口號，散發傳單也不是什麼祕密。正是「東突厥斯坦獨立運動」的思想在這些精英中有著廣泛的影響……

「從賽福鼎、司馬義到鐵木爾，都是上調中央來削弱實權」這是真的，可是他後面說的「賽福鼎都已經將『東土耳其斯坦』的大印刻好了」，哎，賽福鼎刻好了印，那我們政府把他調任中央，還給他職位嗎？不抓起來嗎？這個人從哪兒聽到的？這不是胡扯淡呀！東土耳其斯坦的大印刻好了，如果他這麼做，政府不會辭去他的職位嗎？可如果政府不知道，這個人從哪能知道呢？

王力雄：你們過去任何渠道都沒有聽過類似的傳聞？

穆合塔爾：根本沒聽說過，頭一次在這看到。如果出現這樣的事，那中央政府是幹嘛的？這種人還當人大副委員長？他在新疆人的心目中不是什麼英雄，中央也知道這一點，處理他很容易呀！

政府對少數民族有優惠嗎？

穆合塔爾：（讀文章內容）過去中國政府對這一問題所採取的一系列方針政策，在今天看來都不是十分成功的，客觀上講，正是這些方針政策，加劇了民族矛盾；慫恿了疆獨問題的蔓延和發展；給「恐怖主義」勢力在中國新疆的生長，提供思想意識和物質上基礎和空間。使得中國政府直到今天才不得不借九一一恐怖襲擊事件，將疆獨問題暴露給世界，以期在打擊疆獨勢力問題上獲得國際社會的支持。

他也認可了這是政策問題，這不是我們的錯誤，或者是漢族人和維族人的錯誤，主要是政府行為，這點他承認了。

（讀文章內容）自新疆一九四九年和平解放以來，民族矛盾就一直存在，除去王震在執行共產黨民族政策時出現嚴重錯誤以外，新疆社會最為安定、民族矛盾最為緩和的時期確實是毛澤東時代，幾乎所有生活在新疆的國民都有同感。自毛澤東時代之後，新疆的政局也越來越不穩定、民族矛盾愈來愈深，中央在新疆的一系列政策既得不到包括維吾爾

在内的穆斯林民眾的支持，也得不到占新疆不到百分之四十人口的漢族民眾的擁護，很多政策實際損害了全體新疆民眾的共同利益。

這是對的。

（讀文章內容）七十年代後期在新疆強行推行所謂的三個百分之六十，即招生，少數民族占百分之六十；招工，少數民族占百分之六十；招兵，少數民族占百分之六十（計劃經濟年代，當兵復員可立即安排鐵飯碗的工作），以至於後來演化成什麼事情，少數民族都要占百分之六十。立即將以往的政策傾斜變成了量化標準，人爲地製造了民族隔閡、種族歧視，加劇了民族矛盾，漢族與穆斯林民族由不平等到歧視、由嫉恨到仇視。以高考招生爲例，新疆的漢族考生不但要忍受新疆分數線高於內地許多省區的事實，還要忍受不得超過占招生人數百分之四十的種族歧視！

這全都是胡扯淡，招生，全疆的民族學生一九九〇年的時候是六千。當時老師跟我們說過：你們必須限制在六千人之內。

王力雄：你就是那一年參加考試的？

穆合塔爾：是的。當時全疆高校招生學員數字多少我不知道，可能不止一萬吧。

王力雄：如果要有招生占百分之六十這樣指標的話，你們應該是一定能夠聽到的吧？

穆合塔爾：肯定。我們老師跟我們說過的，全新疆民族學員裡面，招生範圍是六千個人，你們必須進到六千個範圍。你進不去，就是你沒有入大學或是大專的權利。限制就是六千人，有明確的限制。

王力雄：會不會他那年就是招一萬呢？其中百分之六十就是六千，因爲給你六千限制的話，就說明他是有一個比例的。

穆合塔爾：可是漢族學員還可以考內地學校呀，我們不能考內地學校。

王力雄：不能考嗎？

穆合塔爾：不能考。我們考內地學校只能填大學預科班，那是有明確限制的。漢族學員考新疆境內的大學可能有比例限制，可是新疆以外他們任何地方都可以去，全國各省的任何大學他都可以考啊。我們呢？七門課都是一百分，我們都進不到清華和北京。因為招生範圍沒有我們，我們只能在新疆的範圍內。要考新疆以外的學校的話，得先考上新疆大學或者是師範大學的預科班，一兩年以後才正式考大學。

王力雄：招兵更不會是少數民族百分之六十了吧？招工呢？

穆合塔爾：招兵？招兵是很嚴肅的問題，不用說百分之六十，百分之十的民族人都沒有，槍和子彈還能交給維族人？連維族警察都不給槍，只給漢族警察帶槍。

王力雄：招工呢？

穆合塔爾：這個可以調查，比如說，八十年代有多少職工，其中漢族人維族人的比例是多少，馬上可以查出來。工人的比例可能維族人多一些或者是一樣，可是幹部裡面漢族人占百分之七十以上。我原來那個單位，當時三十七個人，其中八個人是維族，交通處有二十幾個嘛三十個人，其中五個是維族，其他都是漢族人。你到哪一個單位，一進去馬上就感受到基本沒有維族人。除了對民族學校這個比例是不錯的，因為漢族老師上不了民族語言的課。

「麻雀東南飛」是誰的責任

穆合塔爾：（讀文章內容）新疆的高校中不同民族同級、同系、同專業，卻不能同教，教師、大綱、教材完全是兩套。

是這個情況，教材不一樣。當時我們教的是維語課程。但是教的內容一樣啊。數學、物理那些東西，不能講兩種方式吧？名字不一樣，可是內容一樣。概率的內容全世界通用的，什麼是概率，概念是一樣的吧？難道漢族的概率和維族人的概率不一樣？他說的意思差不多就這樣了。

（讀文章內容）中央政府的這些政策在新疆穆斯林中沒有收到預期的效

果，同時在漢族（新疆事實上的少數民族）中卻引起了強烈的不平。八十年代初，胡耀邦到新疆考察工作，在新疆屯墾戍邊幾十年，漢族幹部群眾紛紛向中央抱怨：我們是獻了青春獻終生，獻了終生獻子孫！要知道，高考招生、招工、招兵在當時是這些普通民眾之子女的唯一出路呀！正是中央的這些政策，動搖了大量漢族群眾扎根新疆的決心，形成八十年代回歸內地的風潮，因為他們認為自己不但和內地民眾相比是中國的二等公民，而且和新疆穆斯林相比又是新疆的二等公民！儘管中央和地方政府一再出臺「原則上新疆的畢業生一律回新疆」「南疆三地州大學畢業生一律回去，不得留在烏魯木齊」「發達地區不得從新疆招聘人員」等一系列不得人心的違背人權的政策，但新疆的社會動盪一天比一天嚴重，從「孔雀東南飛」到現在「麻雀東南飛」，難道政府不應該對以往的政策進行反思和檢討嗎？否則即便借世界反恐的東風，將新疆問題暫時壓制，但這種政策不改，問題終歸難以根治！

這純粹是一個侵略政策的擁護者嘛，他是想更多的漢族人來新疆，他的出發點就是種族主義，希望政府應該出一個好的政策，讓很多的漢族人扎根在新疆。你要在別人的土地上扎根那麼多人，目的是什麼？他的出發點就是為帝國效勞，一個愛國者的思想，要把四川人全搬到新疆了，他才高興。

（讀文章內容）而今，在政府推行的社會主義市場經濟運動中，在新疆實施的這種百分之六十的政策，更是助長少數民族憎恨政府、仇視漢族民眾的情緒，「東突」更是獲得了廣泛的回應。過去的計劃經濟，政府可以強制地將百分之六十的少數民族安排進機關、工廠、部隊，少數民族大學生也可以由國家統一分配工作，不管他們是不是適合這些崗位，但是少數民族的確得到了廣泛的優待。然而，隨著國營企業步入困境，大量職工下崗，合資企業與私營企業提供的就業崗位開始佔據勞動力市場的主要買方，為了經濟利益他們首先雇傭技術工人和素質較高的人，儘管政府也在做工作，希望他們盡可能多地增加少數民族的崗位，但是行政的干預影響逐漸被市場生存的影響所取代。於是，大量的工作崗位被漢族人佔據了，高校畢業生不在被國家包辦分配後，由於知識水平的差異，少數民族畢業生在就業市場上明顯不如漢族畢業生，軍隊實行義務兵制度後，由士兵直接提幹幾乎不可能，復員後也不再包分工作。政

府所能行政安排的地方，只有行政事業機構，可是年年的精簡機構，早已使這些崗位人滿爲患。諸如此類的一系列變化，政府過去推行的百分之六十除了在機關事業學校外，已沒有社會意義。

他的意思就是漢族人的文化素質比較高。其實內地的知識分子，文化素質、技術這方面高的，一個都不會來新疆。我一個朋友，在烏魯木齊一個廠裡工作，是大學本科畢業的，幹了十年。十年過程中，廠長給了他三個徒弟，都是四川來的中專畢業或者是高中畢業的人。他每個人帶了兩年三年，那些徒弟後來都已經是技術員了，可我的朋友呢？還是在基層幹。他到領導辦公室說：「我培養的三個人已經當技術員了，他們跟我學的，難道我不能當技術員嗎？」領導說：「你們民族同志暫時不要考慮這些問題。」他就不幹了，辭職自己開飯館。

王力雄：有沒有解釋理由，爲什麼民族同志不要考慮？

穆合塔爾：說是有語言障礙。可是他培養那些漢族徒弟的時候怎麼沒有語言障礙？他們是跟他學的，已經當技術員了。

只有維吾爾人有懶漢嗎？

穆合塔爾：（讀文章內容）新疆許多穆斯林的生活的確還處於困境（當然，新疆許多兵團農場的漢族農工生活也很窘迫），這些都使得民族仇視、「東突」問題有了滋生和想像的土壤和空間。筆者就接觸到許多維吾爾人，他們普遍認爲：漢族人是來搶新疆的東西的，如果漢族人不來，光靠新疆地下的石油，我們也可以像沙鳥地阿拉伯一樣，讓外國人來開採，然後給我們錢，我們並不需要幹什麼活，生活卻會很富裕。當你反駁不勞而獲是不光榮的時候，他們會告訴你，石油是眞主賜予的。

這有什麼可責備嗎？他責備的理由是什麼呢？──不勞動獲得財富不光榮！可是他在單位幹工作的話，比他幹得好的幹得多的人，拿的工資比他少的話，他會同情那個人嗎？他工資會分給那個人嗎？他覺得不光榮嗎？哪個國家認爲自己有財富覺得不光榮呢？他的理由是說你必須勞動了以後才得到這個東西。勞動是什麼？中國也學外國的技術呀，那你就

自己開發嘛，為什麼要用別人的技術？這樣光榮嗎？這樣說可以嗎？你用勞動得到的技術才應該是光榮的啊！

（讀文章內容）中國政府的確每一年都在為新疆的少數民族做一些具體的實事（譬如，每年入冬在新疆和闐都要大批的棉衣救濟給維吾爾人，不過第二年開春，這些維吾爾人大都會將棉衣拿到巴扎上賣掉，然後買幾串烤羊肉吃掉，入冬時又無棉衣，伸手需要政府救濟），但是這些實事並沒有改變很多少數民族對共產黨的看法，相反，他們卻將對共產黨的仇視轉化成對新疆普通漢族民眾的欺辱。

這種現象誰看過？如果政府在每個地方都給維族人棉衣、吃的住的，政府需要這個地方、這片土地幹嘛？好像這裡是漢族人或者是中央政府養活的地方，什麼都不做？這種不顧自己的政府很蠢吧？這樣一個民族也很蠢吧？為什麼要幫別人？你們自己在陝北山溝裡生活困難的人也不少，你顧不上他們，來幫忙我們，世上有這樣善良的人嗎？自己吃不飽，自己所有親戚朋友餓著呢，還贊助別人？

他這麼說，意思就是新疆人靠政府贊助才能過日子，如果政府不支持，他們的生活比現在還差。那為什麼中國內地那麼多的人養不起，生活水準提高不了，政府來考慮到這麼一個戈壁灘上養這麼多的人。其實從我們這裡拿走了多少東西？那個不算嗎？

王力雄：你能說明從這兒拿走了什麼東西，怎麼來算這個價值嗎？

穆合塔爾：比如說，礦物資源屬於國家的，地方管不上，如果把這些算進地方財政，那就是一大堆數字了。石油天然氣、銅礦、阿勒泰的金礦，新疆的煤每年內地拉走的是五百萬噸。

王力雄：另外你是說沒有人把棉衣賣了⋯⋯

穆合塔爾：不是給人人都送棉衣的，而是春節那個時候，或者是入冬的時候，給貧困農民送一些東西。象徵性的，年年都送。那在內地也有呀！難道全部和闐人都是夏天把棉衣賣掉吃烤肉，冬天盼著政府的救濟嗎？

王力雄：可能有個別的懶漢⋯⋯

穆合塔爾：懶漢肯定有，全世界都有，可能這個文章作者的親戚裡面也有這種人。不要說沒有，哪個民族沒有各種各樣的人嘛！接受救濟的不是也有漢族人嘛。日本侵略中國的時候，給日本人當兵的人也有是吧？這不能代表漢族人都願意中國變日本的殖民地吧？同樣情況，最發達的民族裡面，英國人也好，法國人也好，德國人裡面，沒有懶的人嗎？德國那麼發達的國家，那麼發達的一個民族，每天晚上警察都得把一部分人送回家，他們喝醉就躺到街上。

四五歲的維吾爾娃娃也打漢人？

穆合塔爾：（讀文章內容）*在新疆，許多維吾爾人從小就對孩子培養對漢族人的憎恨和仇視。*

是嗎？誰會給娃娃講這些，按照反對一個民族的這種程序來培養一個孩子？比如說日本人侵略中國了，可是我們現在不說日本人，而是日本政府做的。當時很多中國人還收養了日本人的娃娃，是吧？很多日本人也救了中國人。

（讀文章內容）*如果你大白天走在新疆喀什的大街上，有個四五歲的維吾爾小巴郎[21]向你拋石子或跑過來踢你一腳，你千萬不要奇怪……*

你去的時候遇到過這個事嗎？每年來喀什旅遊的漢族人那麼多，都遇到過這樣的事情？偶爾出現一兩個這樣的事，也是很正常的，那個娃娃也可能會把這個石頭扔維族人。一兩個小娃娃的行為能代表什麼呢？他認為任何四五歲的維族小娃娃一看見漢族人就扔石頭，可是你看過嗎？或者你認識的人到喀什遇到過這麼回事嗎？八十年代遇到過嗎？九十年代遇到過嗎？現在遇到過嗎？

（讀文章內容）*……也不要對他的行為進行呵斥，否則，頃刻之間周圍的維吾爾人會將你打得體無完膚，如果你僥倖能活著跑到公安派出所報案，他們會教訓你：誰叫你惹是生非？誰叫你不趕快跑？行了，悄悄回*

[21] 巴郎是維語中男孩之意。

家養養吧！這種事情甚至可以發生在烏魯木齊市，發生在新疆的高等學校中。

一個小娃娃給你扔了一個石頭，你跑過去把他打一巴掌？大人可能會生氣，哎，你怎麼打人，這麼點個小娃娃你能比嗎？漢族不是這樣嗎？一個漢族小娃娃給我扔一個石頭，我跑過去打他一巴掌，他的父母、周圍的年齡大的漢族人也好，任何人看到的話，肯定會說，哎，他扔了石頭不對，可他是四五歲的小娃娃，你那麼大的人能打他嗎？

維族賊比漢族賊的法律地位高？

穆合塔爾：（讀文章內容）走在鬧市區中，你會經常發現一些維吾爾族小男孩從你的背後直接地、明目張膽地拉開你的挎包，拿裡面的錢財……

難道外地沒有嗎？偷錢的哪一個不是這麼做的？維吾爾小偷從別人挎包裡把錢拿了，那漢族小偷怎麼弄呢？不是也用同樣手段嗎？這能代表什麼呢？

（讀文章內容）新疆自治區檢察院的官員講：如果按照刑法規定，偷盜五百元就夠判刑的標準來判，那麼新疆再修幾座監獄恐怕也不行，所以少數民族的偷盜行為，判刑標準比漢族人高得多！

他的意思就是維族小偷太多太多太多了。小偷這麼多你抓嘛，難道維族人喜歡他們的娃娃偷東西？是他們的光榮嗎？他的意思是說漢族人偷五百塊可以判刑，可是維族人偷了一千塊不判。有這種情況嗎？誰能相信有這種標準？

如果是在內地出了案子，也許有可能，因為把小偷放進監獄或是看守所，裡面沒有清真的吃的東西，咋辦？他們的生活怎麼安排？警察一想太麻煩，得了，放掉，但那不是因為法律地位上維族賊比漢族賊地位高。連普通漢族百姓的位置都比維族人高，哪兒能維族的賊就位置高啊！

（讀文章內容）一九九三年在新疆喀什市發生的一件血案，至今想起都使人毛骨悚然，在新疆的漢族百姓命不如草。喀什市一漢族下崗女工在公園門前擺了一個檯球案以謀生計，中午十四歲的妹妹和暑假歸來的大學生姐姐來接替母親，換母親回家吃飯，從此這位母親永遠失去了這個剛剛進入大學的女兒。母親走後，幾個維吾爾青年來打球，打著打著，其中一個便開始對妹妹不軌，當姐姐的自然挺身保護妹妹，一句憤怒的話沒有說完，一把匕首就刺進姐姐的胸膛，姐姐當即斃命，這個殺人的維吾爾人在妹妹悲憤的哭喊中揚長而去，周圍都是維吾爾族人，但沒有一個人制止，也沒有一個人報案。等母親回來看到這突變的事件，才報案叫來了警察，警察向圍觀的人群詢問，竟沒有一個人說看見過凶手，包括和凶手一起來打球的！直到第二天，警察才在凶手家的床上將正在喝酒的凶手抓獲，凶手竟說，昨天喝醉了，不知道自己做了什麼！後來法院竟按酒後過失傷人，判了凶手兩年徒刑。社會頓時譁然，死難者家屬揚言將抬屍遊行，政府有關部門紛紛來做家屬工作，許以撫恤、工作等條件，軟硬兼施，硬是息事寧人地將事情壓了下去。筆者以為兇手有什麼背景，後瞭解到，其父母不過是巴扎擺烤羊肉攤的，他本人也只是無業遊民而已。

殺了一個人就判了兩年，這符合事實嗎？在法律上認可喝醉以後殺人或者作案嗎？你認可嗎？喝醉代表什麼呢？他也說了，殺人那個娃娃的父母是賣烤肉串的，他也是一個無業的人。難道新疆確實存在這種對少數民族優惠的法律政策嗎？如果是這樣，那法律就沒有威望了嘛。

（讀文章內容）一九九八年八月的一天，仍然是在新疆的喀什市，兩名漢族婦女下班後去巴扎買羊肉，在一個羊肉攤上看過肉後，其中一個婦女指著另一個攤上的羊肉對同伴說，那邊的肉好，我們買那家的吧，話音未落，這個維吾爾攤主勃然大怒，大罵：你們這些黑大爺（侮辱漢族人的意思）敢說我的肉不好，我殺了你們這些漢族人，於是他操起牛耳尖刀，向兩個手無寸鐵的女人刺來，兩個女人奪路而逃，這個手持尖刀的維吾爾人一邊追，一邊向碰到的每一個漢族人揮刀行兇，連續五六人倒在了血泊之中，有人想打電話報警，可是巴扎內看守公用電話的維吾爾族人就是不讓打，報案人直到跑出巴扎才找到電話報了警，一一○接警後趕到現場，此刻，這個維吾爾族歹徒已喪失人性，對警察也大開殺

戒，一個剛剛工作一年半的漢族警察上前制止其繼續行凶，被其一刀捅入心臟，當場犧牲，另一名警察也被刺傷，其後又有兩三人被殺傷，警察無法赤手制服他，只好一邊疏散人群，一邊將情況上報，得到批示後，才取槍將其就地正法。如果按一一○出警條例，警察遇到這種情況，本應立即執法，可是在新疆，對待穆斯林，警察卻沒有這個權力！法律在執法者身上都如此不平等，何況普通漢族百姓！

這個事情我聽說過，他在編。事情是這樣子，一九九八年八月有一個女的和另一個女的去市場上買肉，當時她說買這一塊，切了以後又說不要了，要那一塊，然後按她說的切好了，也稱好了。她又說不要。賣肉的問為什麼不要？她說不要就不要！你怎麼著？那個人氣得，哎，我把肉按你說的都切好了，一會兒別人要不要還是一個問題，你是不是欺負人嗎？就這樣爭起來了，爭起來了以後，可能互相罵了吧，他氣得捅一刀，那個女的就死了。死了以後警察來了，當時又捅死了一個警察，一個警察受傷了。他想反正要把我槍斃，他媽的我多殺幾個人。這個作者說在新疆對待穆斯林，警察沒有立即執法的權力，必須請示上面，那是根本不存在的！這是胡扯淡！當地任何一個漢族人不會同意他這種說法。

漢人自己的家園已經成天堂了嗎？

穆合塔爾： （讀文章內容）正是由於政府在新疆採取了一系列不務實的民族政策，既沒有籠絡到穆斯林的人心，也大大傷害了為支援邊疆、建設新疆流血流汗的漢族群眾。儘管有各種政策卡壓，但是新疆越來越多的人才還是流向了內地，新疆許多部門由於漢族職員的流失，已嚴重地影響了正常工作秩序。

支援邊疆什麼意思？建設新疆什麼意思？他們難道是無償的貢獻嗎？他們在這裡純粹是為了幫助少數民族，支援和建設來了嗎？他們自己的家園已經變成天堂了，沒有可以建設的了嗎？他們就是那種很善良的感情跑到新疆來，無償的貢獻？這種好人，中國現在有幾個？他們是來打工掙錢的嘛！

他的意思是新疆沒有漢族人，就幹不了正常工作了。漢族人回內地，不是什麼政策問題對漢族人不利，是因為他們認為內地的生活條件、工作條件比新疆好，而不是因為民族問題，或者因為他們在這裡事業上比維族人難。他們本身就不想來！因為他們都不喜歡這裡的氣候。這個人這麼寫，意思是沒有漢族人，正常的工作秩序就沒有了。難道中國以外任何一個地方的工作秩序都不正常？就是因為沒有漢族工作人員？難道全世界的任何一個國家的公務員、工作人員都應該是漢族人，才能工作很正常？不然的話就亂了？按他的道理，就可以這麼解釋。

維吾爾人和新疆其他民族的關係

穆合塔爾：（讀文章內容）新疆的民族矛盾和民族仇視集中表現在以維吾爾族泛伊斯蘭主義者為代表的極端民族主義勢力對新疆其他民族的敵視上。眾所周知，新疆主要由十三個民族構成，但是泛伊斯蘭主義歷來認為維吾爾族在新疆應享有至高無上的權利，他們對其他的少數民族一樣歧視甚至仇視……

我們把新疆其他少數民族比如說哈薩克、柯爾克孜、烏茲別克、塔塔爾，都不看成外人，他們是我們的兄弟。我們都是突厥族人，信仰共同的宗教。他哪兒聽到的這個話？比如說三區革命的時候，回族、哈薩克、柯爾克孜族共同在一個戰線。烏斯滿[22] 當時也搞新疆獨立，跟共產黨打仗，打到最後。烏斯滿是哈薩克人，是吧？連三區革命的政權都跟中共聯合了，可是烏斯滿還沒放棄武器，全是為了新疆。這個作者的意思是說其他任何民族都被維族人當敵人，哪有那樣愚蠢的民族！

王力雄：維族有沒有一些對哈薩克人看不起的呢……？

穆合塔爾：一般人裡面肯定有，不是沒有。不用說兩個民族，一個民族之間，城市的把農村的看不起的情況也有啊。說人家髒，或者，啊呀，

[22] 烏斯滿，一八九五至一九五一年，哈薩克族，生於新疆阿勒泰區的富蘊縣，是哈薩克族中毛勒忽部落的首領，為人有膽量，精於騎射，參加了一九四四年的三區革命，後與三區政府對立，多次發生武裝衝突。中共進入新疆後，烏斯滿帶領哈薩克人暴動。一九五一年二月被解放軍俘獲，同年四月二十九日被處決。

文化素質太低了！或者身上有臭味什麼的。不同的人裡面出現一些矛盾，看法不同，看不起什麼的，永遠避免不了。哪個民族裡面都有啊，可是這不是局勢，是吧？大局面不是這個。

（讀文章內容）四十年代新疆「三區革命」（中國共產黨給定義的革命運動，其實質是疆獨運動的武裝活動，只是因為他們的矛頭指向當時統治新疆的國民黨政府，所以新疆和平解放時，許之以中國革命的一部分，來加以安撫和收編。現在中國共產黨統治新疆，自然，泛伊斯蘭主義的「革命」矛頭要指向現在的政府當局），其中一個口號就是：「殺回滅漢」，同是信仰伊斯蘭教的回族民眾也遭到他們的殺戮，時至今日，他們仍然歧視回族、哈薩克族、蒙古族等其他同樣很早就居住此地的民族。

前面說的是真的，當時三區革命肯定不是為了中國革命。但是「殺回滅漢」這個口號他從哪兒聽到的？當時提出過把移民趕出新疆。這個移民不包括全部漢族人。是政府強制帶來新疆的移民。可是「殺回」這個口號，我們從來沒聽說過，也不會有。這可能是政府為了製造民族矛盾編造出來的。新疆近代歷史最大的事情就是三區革命，回族人也加入了三區革命。很明白的嘛。我們的近代歷史，有回族人用宗教名義欺騙，把農民起義帶到很危險地步，那種情況出現過。一九一七年哈密農民起義，有個回民是楊增新的什麼代表，當時他說，我也跟你們一樣念經，以後我可以保證你們的安全，把你們帶到烏魯木齊，當楊增新的什麼官，農民不滿的事情是地方政府幹的事情，不是楊增新大人幹的。這個回族人用伊斯蘭的名義把起義的人欺騙了。所以有些人這方面有一些看法，唉，這些回族人看到漢族人就說我們鞋子一樣，看到維族人就說我們帽子一樣。反正心理不穩，哪邊有好處跑哪邊，不可靠！可是「殺回」那種口號從來沒有出現過。

王力雄：維族和回族之間是不是有矛盾呢？

穆合塔爾：聽說在十九世紀有過矛盾。回族這個民族感情上接近漢族人，歷史上內地和新疆之間沒有發生對抗的時候，內部暴亂的重要因素就是回族。可是一旦互相殘殺的局面出現，民族問題出現了，他們把白帽子戴出來，那樣的話漢族人也同情他，說回族不是維族，維族認為他

新疆街頭到處能看見這種書寫「黨語言」的宣傳牌

漢人在維吾爾人面前已經有了主人的姿態

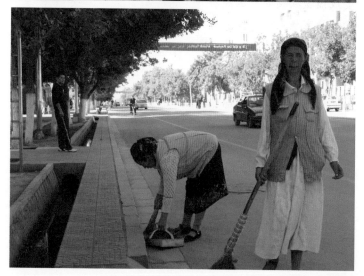

新疆各城市的清潔工都是維族人

是穆斯林，他們從雙方都受利。

王力雄：東土人士有沒有考慮過聯合回族，比如說要寧夏、甘肅、青海一帶的回族聯合起來，要鬧起來的話，是不是就有個緩衝了？

穆合塔爾：這個歷史上有，比如說馬仲英。

王力雄：馬仲英實際上是打維族人的嘛。

穆合塔爾：不是，哈密農民剛起義的時候，他們把他邀請來的，他有才能，來了以後一看，兵多了，野心就大了，篡權了。可是剛開始，是吐魯番、哈密的人把他邀請過來的，和他聯合的，這個歷史有。

王力雄：你覺得將來回族會站在哪一邊呢？跟東土聯合還是跟漢人聯合？

穆合塔爾：三區革命的時候，他們跟我們聯合的。將來我看他們保持中立的可能性大，回族歷史以來沒有國家，保持中立對他們有利，他們失去不了任何東西。

區分兩種新疆漢人

穆合塔爾：（讀文章內容）似乎在主流社會裡，大民族總是欺壓弱小民族，小民族會引起廣泛的同情。但是在一些特定的環境中，大民族也會變成備受欺壓的少數民族。在新疆生活過的漢族百姓，對目前生活在科索沃的塞族人的處境，有著切膚感受。

他的意思就是漢族在新疆受欺壓。這個我估計在新疆定居下來的漢族人百分之九十五不會認同。可能他們認為這裡的人不友好，少數民族仇恨咱們，可是他們沒把自己看成被欺壓的位置。外來民工可能例外，

王力雄：民工為什麼不一樣？

穆合塔爾：因為對民工不光是維族人的反感，新疆當地定居下來或是待了二三十年的漢族人，也反感漢族民工。因為他們來了以後，社會治安

不好。比如他們每年冬天春節以前回家嘛，能掙錢的掙錢，掙不到錢的呢，搶東西，偷東西。快到春節一個月以前開始，就是社會治安更亂了，搶東西、偷東西的人特別多。大多數都是民工幹的。

王力雄：你說的是民工對社會的破壞性，剛才是說民工認爲他們在這裡是受欺壓，你是從哪個方面這樣看呢？是因爲大家不喜歡他們嗎？

穆合塔爾：大家不喜歡他們。包括新疆的漢族人，所以他們很容易遇到的事就是被人看不起，受到侮辱。農村到城市打工的很容易受到這種侮辱。

王力雄：那是，哪兒都是這樣。

穆合塔爾：這篇文章看完，我最後的結論，這個作者是爲政府出面的一個人。因爲很多人寫新疆問題上存在民族不平等的情況，政府可能想，那好，我們也找個作者，寫一些漢族人的情況如何不好，平衡一下。

王力雄：這種可能性也不是說完全沒有，但是作爲在新疆待過一段時間的漢人寫出這樣的文章，我也不奇怪，因爲的確有類似的看法。

穆合塔爾：如果他長期在新疆，來了二十年以上的話，他就是政府的人，因爲他不可能不瞭解眞實情況。如果是在新疆只待了兩三年、三四年的人，有這樣的看法也可能。

反抗者與反抗組織

哈里發必須是穆斯林

王力雄：你介紹了民族主義人士在新疆問題上的主張，能不能再談談有宗教意識的那部分人，他們的訴求是什麼？

穆合塔爾：他們大部分人的看法是跟民族主義接近的。伊斯蘭教的一個

原則是哈里發[23]必須是穆斯林。由外宗教的人統治是不能接受的。他們其中有一部分人是激進的，要成立伊斯蘭國家。

王力雄：你說的伊斯蘭國家就是那種政教合一的、由教法統治的國家？

穆合塔爾：是。可是這部分人也就占到百分之二三十吧。他們總體的文化素質比較低，宗教修養也並不高，宗教知識不多，性格一般比較固執，具有爆炸性，很難說服。

王力雄：你說民族主義之所以能提出獨立建國要求，出發點在於歷史，宗教人士的目標也是獨立建國，但出發點是宗教，能不能從宗教出發點來談一下？

穆合塔爾：宗教人士也是懂歷史的，他們也認為這地方歷史以來就屬於咱們，他們要求獨立的理由是根據歷史，可是他們的政治立場或口號是宗教性的。他們不能夠接受異教徒的管理，他們的統治者必須是穆斯林。

王力雄：這些宗教人士的代表人物是什麼人呢？

穆合塔爾：現在他們大部分在監獄。政府把他們判刑了。他們的力量很分散，國際上也沒有多少影響。有名氣的是艾山・買合蘇木，中國政府公佈的十一個東土恐怖分子，他排在第一號，已經死了。他是宗教勢力的代表。

王力雄：他原來是幹什麼的？為什麼說他是宗教勢力的代表呢？

穆合塔爾：他以前也是個宗教人士，在鄉裡，學宗教的。可能沒人認識他，也沒見過他，但他的影響大。他在阿富汗訓練了那麼多的人，人們互相傳說有這麼個人，很多人就崇拜他，宗教人士認為他是他們的代表。

王力雄：為什麼他不是民族主義的代表，而是宗教的代表呢？

[23] 哈里發，伊斯蘭教社團領袖的稱謂，原意為代理人、繼任人。主要職責是執行教法，捍衛信仰和領土，行使政治權力，為穆斯林社會的世俗統治者。

穆合塔爾：他的口號是成立伊斯蘭國家。

王力雄：其他的海外東土組織都是民族主義的嗎？跟他的區別只在是要建世俗的獨立國家，是嗎？

穆合塔爾：是的。他們的區別在這裡。

王力雄：艾山‧買合蘇木死了以後，他的力量就散了？

穆合塔爾：散了。宗教意識的人現在沒有帶領者，他們大部分在國內，是一個個分散的小組織，沒有聯合起來，所以很容易有過激的行為。

地下宗教組織的反抗

王力雄：你說有權威、有影響力的宗教領導者在監獄，是否在民間還會自發地產生一些宗教領袖，以宗教方式繼續進行凝聚或煽動？

穆合塔爾：有，可是他們沒有暴露自己，互相暫時也不瞭解。

王力雄：他們不進行組織和串聯嗎？

穆合塔爾：他們的方式換了。以前他們選擇清真寺，在大城市裡面發言，表達自己的意思，所以政府知道他們，統統控制或者是被捕了。現在他們轉到地下，用保密的方式，找有宗教意識的、信仰比較深的那些人單獨談，一兩個人談談，另外一兩個人再談談，不在人多的公共場合。前幾年政府破了一個宗教組織，全疆有十萬個教徒。

王力雄：是一個派別嗎？

穆合塔爾：對，那個派別是伊朗傳的。

王力雄：他們僅僅是傳這個教派呢？還是為了用這個傳教來推動建立一個獨立的國家？

穆合塔爾：他們的目的是用傳教的方式，把對政府限制宗教不滿的人集中在一塊反抗。可是裡面也有一部分人是全心全意地傳教，就是為了宗

教，不反對政府，也不反對國家，可是這種人也沒有空間。如果他們在宗教上不能有自由，唯一的出路就是先把這個政府推翻，才能有出路。

王力雄：你認為這種人已經走到要推翻政府這條路上了呢，還是仍然認為可以不涉及現實政治，只管傳教？

穆合塔爾：他們基本上都沒有希望了，百分之九十九沒有這個希望了。八十年代還有希望。巴仁鄉暴亂的時候，他們意識到這個空間已經沒有了。一九九七年伊犁事件以後，基本就完全沒有希望了。所以說全心全意宣傳宗教的人如果達不到自己的目的，就只能進行反抗，只有在現政府不存在的條件下，他才能達到目的。他的目的不是別的，只是傳教，當只是傳教都沒有機會，就會和政治上反抗的人聯合了。

王力雄：按你的說法，就是現在已經沒有單純的宗教人了，這些人都已經合在一塊了？

穆合塔爾：他們沒別的路，只有反抗這個政府，脫離了這個政府，或者是這個政府倒下之後，才能找到自己的路。別的路沒有了。他本來不想別的，光傳教，他把幾個娃娃帶過來講一些宗教上的課，同樣被當作非法宗教活動。現在清真寺的伊瑪目[24]是什麼人，是政府派的，政府自己選，每個月政府給開工資。清真寺在庫爾班節、肉孜節，或者主麻那一天，信徒捐款的錢要登記好，然後要交給政府的民政局。需要用錢的時候，如維修，或者是需要花錢買什麼東西的時候，清真寺要把用錢理由寫報告，民政局批示後才能取錢。連清真寺得到的捐款自己都不能隨便用，還有什麼宗教自由呢？

王力雄：你覺得現在做宗教活動，即使在村裡的清真寺，也都是在監視之下嗎？

穆合塔爾：對。不是上面來人監視，是村裡的人監視。

王力雄：你的意思是拿政府錢然後彙報情況的眼線？這樣的人每個地方

㉔ 伊瑪目是伊斯蘭教教職稱謂。阿拉伯語意為領袖、師表、表率、楷模等。現指那些以宗教為專職，率眾禮拜和主持一地或一寺教職工務者，如清真寺伊瑪目、聖地伊瑪目等。同時，專門從事宗教研究並獲得一定成就，或在對某一宗教學科有突出貢獻者，也稱為伊瑪目。

都會有嗎？

穆合塔爾：應該有。現在去清眞寺的人不多，因爲去清眞寺的人的目的是做禮拜。禮拜後伊瑪目一般還會用十幾二十分鐘講一些《古蘭經》，講道德上的問題和現實中對宗教不利的問題。現在不讓講了，政府的伊瑪目也不敢講什麼，大家就覺得去清眞寺沒什麼意思，就家裡做禮拜吧。現在老年人還去清眞寺，年輕人不太去，自己做。

王力雄：是不是年輕人實際上眞做的也不多？

穆合塔爾：多，現在他們做禮拜的比八十年代多。以前進清眞寺的人除了戴帽子，還要留鬍子，現在能看見那種鬍子刮得乾乾淨淨的，帽子也不戴，繫著領帶，看著很知識分子樣子的。

維吾爾反抗者是否團結

王力雄：你認爲將來宗教的力量和民族主義的力量是會相互矛盾、鬥爭呢？還是會聯合在一起？

穆合塔爾：聯合。

王力雄：在哪方面聯合？是怎樣的聯合方式？如果暴力鬥爭宗教人士做，民族主義的人士不做，那麼宗教人士會不會認爲民族主義人士光是說，不行動、不犧牲？或者說民族主義人士反對恐怖活動，那麼除了說和開會以外，他們還會採取什麼行動？

穆合塔爾：民族主義一般盡量使用和平方式，比如示威遊行、寫文章。宗教人士之間不會指責他們，因爲他們知道團結才能達到目的，有了民族國家，宗教自由也有了。民族主義者也是信教的嘛！

王力雄：我覺得是理想化的一面，現在的現實是，即使是在民族主義的維吾爾人中，那些海外組織都是分派的……

穆合塔爾：民族主義也不是不行動，也可能使用暴力，可是他們不使用那種自殺式的暴力。

王力雄：分開講這個話題，是否能保證未來的維吾爾反抗力量都會識大局，保持團結呢？在我們外人來看——也許看得不對——伊斯蘭世界的一個特點就是互相鬥爭、分派，無休無盡的內鬥。

穆合塔爾：新疆沒有派別。馬來西亞、印尼、土耳其、巴基斯坦都沒有宗教派別對抗，就是阿拉伯世界內部有。其他伊斯蘭國家不出現這種局面。

王力雄：別的我不清楚，我知道中國回族的教派鬥爭也很厲害。

穆合塔爾：回族有。回族已經產生一千三百年了，歷史以來沒有過自己的統治，是很分散的一個民族，就是因為內部矛盾。維族人現在不搞派別。但是阿帕克[25]的時候，黑山、白山互相爭了三百年。我們已經脫離了那種局面，任何人腦子裡面沒有派別，連農民腦子裡面也沒有。我的老師在八十年代解剖這些歷史，一個一個寫，發表到《新疆文化》雜誌上。不停的寫了三年，寫到了阿帕克，寫到一八三○年的時候，政府就不讓發表了，他一半還沒寫完。

我的老師在文章中批評了霍加家族。霍加是領袖的意思。他的權威傳給他的後代，延續了大概二百五十年。他們說自己是穆罕默德的後代。但他們為自己家族的利益，經常利用外面的力量，例如和清朝聯合，來保持自己的統治地位。所以現在被政府看作是對中國統一有貢獻的。吐魯番那個伊敏王，還有哈密王，這些王全都是霍加後代。政府一看我的老師開始批評對國家統一有貢獻的人了，就不讓老師的作品再發表。

王力雄：當年阿富汗反對蘇聯的那些組織，他們之間也是占山為王。

穆合塔爾：阿富汗不一樣，阿富汗不是單民族的國家，是幾十個部落。他們還沒成為一個民族，語言也不同。他們的每個部落有一個首領。而我們不是。阿拉伯世界也是部落和家族，一千年兩千年的家族也有存在，像崇拜宗教一樣崇拜家族的人還有呢。可是新疆不存在這個局面。

王力雄：你覺得現在海外流亡的維吾爾人之間團結嗎？

[25] 阿帕克本名依達也提拉，是十七世紀中晚期伊斯蘭教依善宗白山派的開山鼻祖，曾以喀什噶爾為基地，創建過第一個政教合一的「霍加」政權，在天山以南產生過重大影響。

穆合塔爾：年輕人之間團結。老一代說你們來以前我們就做了很多工作，所以我們的發言權比你們多，你們應該聽我們的。他們是這種看法，可是老的畢竟會不存在，現在一半已經死去了。

王力雄：那時候年輕人也會變成老人了，到時他們又會這麼說。

穆合塔爾：不會。因為以前出去的，比如說一九八〇年以前出去的，或者是很小時候就跟父親出去的，已經脫離家園幾十年了，他們沒看過新疆的實際環境，沒看過這邊人受的壓迫。他們有些人搞這個活動，只是為了自己的名氣。也有些人考慮的是自己的經濟利益，得到一些贊助，贊助裡面有些錢他可以花掉。老的人裡面有這種想法的。可是八十年代以後出去的人不是，他們有犧牲的精神。他們大部分是知識分子，他們不是活不下去或者掙不到錢、找不到工作，他們可以找到比任何人好的工作崗位，他們的生存能力比我們強得多，可他們放棄了這些，他們把家人親戚和自己出生長大的土地全部放棄了，出去，為了啥？是為了自己的理想，他們跟那些老一代不能比，老一代已經不多了，有的人是七十歲以上。現在海外組織，重要人物或者幹重要事情的都是四十歲四十五歲以下的。

海外反抗者有多少人

王力雄：你說的這種人能有多少呢？是幾個？幾十個？還是成千上萬？

穆合塔爾：出去的人，除了去日本的以外，去其他國家的百分之九十的人都留在外面了。有些人回來在工作崗位上幹了幾年以後，這種環境的空氣受不了，就辦護照，以做生意的方式跑出去。德國大概有一千個家庭參與這種活動，每個家庭有兩個或三四個人。在土耳其的人比較多，土耳其中部的一個城市，有五萬多的維族人，是一九五幾年出去的。

王力雄：還有伊塔事件去哈薩克的人。

穆合塔爾：對，那是一九六二年，當時去哈薩克的人大概有六十萬，還有一八八幾年俄羅斯侵略伊犁的時候，出去的有十萬家庭。

中式風格的伊寧拜圖拉清真寺的宣禮塔，據說是清政府在乾隆年間撥款修建

王力雄：那些人現在不參與這些事情了吧？

穆合塔爾：他們也參與。因為他們的親戚還在這邊，八十年代開放以後，就過來過去的。從一九九一年開始，到一九九五年，中亞的很多年輕維吾爾人搞這些活動，特別活躍。然後中國加強了對中亞國家的關係，那些國家的政府開始限制，不讓他們搞活動，現在有些人就到西方國家去。

王力雄：目前國際上對維吾爾人的運動瞭解還是有限。

穆合塔爾：一九九七年伊犂事件以後，歐洲議會和美國議會頭一次對新疆問題表態，表示希望中國政府和平解決的願望，宣佈了一個決議。這是以前沒有出現過的。從此以後，他們多次在新疆問題上，如熱比婭問題上、關塔那摩的維族牢犯問題上表達了態度。一九九七年以後新疆問題開始國際化，中國政府對此也幫了很多忙。尤其九一一以後，中國政府在電視新聞聯播上公開東土問題，開記者招待會，在世界各地的記者面前大講東土，通緝了十一位恐怖分子，在促成新疆問題國際化方面，幫助維吾爾海外流亡者做了很多工作。因為光靠流亡者，他們沒有能力做那麼大的宣傳，政府幫了他們。

王力雄：維吾爾人相比之下還是缺少一個像西藏達賴喇嘛那樣的有國際威望的領袖，將來能不能形成這樣一個領袖？

穆合塔爾：肯定會形成的。我估計是在海外，頂多五年，可能會出現這樣一個人物。

王力雄：世界維吾爾代表大會[26]現在是海外維吾爾人的統一組織嗎？

穆合塔爾：是。大家都認可，要做任何一個行動，或者有什麼意見，都會先通知大會。

[26] 世界維吾爾代表大會是「為統一東土耳其斯坦運動由世界各地維吾爾組織組成的國際上唯一合法的最高領導機構」。於二〇〇四年四月在德國慕尼黑成立。熱比婭・卡德爾當選為第二屆主席。
http://www.uyghurcongress.org/cn/AboutWUC.asp?mid=1095738888

維吾爾人現在能做什麼

王力雄：從東土耳其斯坦建國角度，到現在爲止都是從外部條件談，如國際力量肢解中國，或是中國發生動亂等，但決定的因素還應該在內部，就是維吾爾人自己怎麼做，做什麼？還是光等著外部形勢發生變化或中國發生變化？如果沒有外部變化，或是把外部因素當成輔助的，那麼從你們自己的角度怎麼做才有可能一步一步實現自己的理想？

穆合塔爾：內部現在能做的只是傳播民族意識，利用各種場合、各種團體提高民眾的民族意識，一旦出現有利的國際形勢或中國內部動盪，能夠對思想綱領形成統一看法，不出現內部分化和派別。

內部工作只有在中國內地的政治、經濟出現危機的情況下才會有作用。現在失業情況嚴重，人們找不到工作，學生畢業後沒有就業機會，會促使人們形成民族意識，生活水平不能提高甚至下降，重要原因是外民族佔用了他們的土地和生活空間。在和平的時候，中國沒有經濟上、政治上的波動，不會出大事，一旦出現波動，人們就會利用這個機會起來。剛開始我估計是用和平手段，不會出現暴力，但隨著政府的鎮壓，會逐步形成反抗的暴力。後面的發展，目前還沒有更多答案。

王力雄：你說到要防止出現內部分化和派別，但是我覺得民族主義很難做到這一點。因爲民族主義是一種世俗理念，在世俗理念中沒有一個絕對權威，大家都有自己的思考，而且要有邏輯的推論，誰的合理，誰的不合理，靠這個來取得大家認同。但是因爲世界是非常複雜的，每個人都有自己的道理，都會說自己的最合理，別人的有問題。爲什麼有那麼多派別？當爭論不能統一的時候，他就會各自幹各自的，形成不同的派別。而在宗教號令之下，可以高度統一，就是不爭論，教主說了就聽了。從民族主義的角度，西藏人有很多爭論，究竟跟中國政府合作不合作？談判不談判？是要獨立還是要高度自治？很多不同觀點。但是最後大家都是一個說法，就是一切聽達賴喇嘛，他怎麼說就怎麼幹。只要他活著，就全聽他的，等到他去世了，就各幹各的。所以我在想，如果維吾爾人能整合成一個整體，宗教的力量可能要比民族主義的力量更大。宗教領袖的特點就是能出來整合所有不同的意見，大家都服從他。但是

一旦出現這種宗教領袖，又出來問題了，導致的結果就會變成伊朗式的革命，神權的……

穆合塔爾：我給你說，你對伊斯蘭的理解不夠。伊朗是一個特殊國家，伊朗的宗教是什葉派。遜尼派和什葉派根本不一樣。古蘭經是同樣的，但是對宗教的管理方式不一樣。現在伊朗軍隊、自衛隊，那是正規軍，一旦爆發戰爭，每個清真寺都要出幾個兵。他們的軍隊還是以清真寺為主。他們的阿訇有職稱，一步一步提高，絕對服從。他們是阿里的後代，阿里是穆罕默德的女婿。他們認為伊斯蘭世界裡面最有發言權的是他們。他們的宗教是阿里的路，是最正規的，應該統治伊斯蘭世界，所以伊斯蘭的哈里發應該是他們那裡出來。伊朗柯梅尼搞的伊斯蘭革命，和阿富汗不一樣吧？只能在伊朗出現，其他地方絕對不會出現。什葉派跟遜尼派有很大的差異。

新疆沒有什葉派。新疆的穆斯林裡面沒有一個人說自己是什葉派，都說自己是遜尼派。歷史以來，伊朗是邪教最多出現的地方。遜尼派的派別不多，什葉派對真正理想的伊斯蘭看法不一樣的各種團體特別多。可是他們為宗教犧牲的精神比遜尼派更強。新疆肯定不會出現伊朗那種什麼都由阿訇管的局面。

王力雄：咱們接著剛才的話題說。從你所說的，我感覺民族內部能做的事情並不多，是不是可以得出這樣的結論：變化基本上只能靠外部形勢的變化？

穆合塔爾：等待外部局勢的變化，可是內部該做的事情也不少，重要的是宣傳，把意識統一，重要的工作就是這個，因為一旦出現合適的氣候，出現有利條件，內部不能出現矛盾，不能出現派別。

監獄裡的國外廣播

王力雄：你覺得那時的領導核心是誰呢？會是境外的維吾爾人代表大會嗎？領導者的出現必須借助一些事件，比如某些大的運動。這些人現在都沒有出頭露面，境內跟境外的溝通也很差，受到重重封鎖，大多數的

人對境外組織的情況不會很瞭解。

穆合塔爾：可是你注意一點，我估計百分之五十以上的人聽國外的維語廣播。干擾有，可是他們不停地換位置，往前或往後稍微推一下，又好了，百分之七十可以聽懂。京戲什麼的在放著，嗒嗒嗒嗡嗡嗡，兩種聲音一塊出來，我們可以分著聽，只聽一個聲音（笑），沒問題的。所以海外的情況我們還是比較瞭解的，以前我還不知道國外的維語廣播，是到了監獄以後聽到的。

王力雄：用誰的收音機聽的呢？

穆合塔爾：監獄裡的人的收音機，聽的短波。

王力雄：大家都在一塊怎麼能聽呢？

穆合塔爾：耳機呀，聽的人如果信任你的話，會說你來一下，聽聽是什麼。我那時才知道，在內地待了兩年不知道。前不久我去鄉下的時候，在一個牧民家裡，他也聽。我一聽就是這個聲音。

王力雄：牧民是每天聽嗎？

穆合塔爾：鄉下沒別的事情，他們就聽，還互相爭論。國家公務員裡面也有聽的。他們對海外的情況比較瞭解。實話說，我是不聽的，我覺得聽那些不重要。我是從別人嘴裡聽到昨天國外廣播說了什麼，今天又說了什麼。國內出現的一些問題，我們還沒聽說，比如烏魯木齊今天中午出現了什麼事情，消息還沒傳過來，喀什的人已經知道了。他們從哪裡知道的？國外電臺公佈的電話號碼，不收費，這邊人看到什麼情況，打過去說我們這邊發生了什麼什麼事，打這種電話的人多，所以電臺能夠很快播。

基地組織的維吾爾人

穆合塔爾：你注意到，美國沒有把在阿富汗俘虜的維族人還給中國，最早釋放的還是維族人，其他阿拉伯人放得還不多，頭一批放的是維族

人。因為他們認識到，維吾爾人到阿富汗的目的，不是為了跟隨賓·拉登。他們是在賓·拉登那裡鍛鍊自己，進行培訓，然後回到新疆來搞活動。這點美國在審訊過程中也認識到了，所以就把他們放了。放了以後，中國要求遣送，可是美國認為遣送中國不會得到公平的待遇。

王力雄：你覺得這些去阿富汗的維吾爾人是怎麼回事？

穆合塔爾：他們的目的在於賓·拉登提供資金給他們。他們在那訓練，最終目的是到新疆搞活動。他們不是為了去巴勒斯坦或者車臣，他們都會回新疆。如果有必要，讓他們去巴勒斯坦或者車臣，他們可能去，可是他們更願意去的地方就是新疆。

王力雄：你有沒有知道什麼人去了呢？我的意思是說在生活中你們只是抽象地知道有人去了，還是具體知道有一些人就是為了這個目標去的呢？

穆合塔爾：我在監獄裡碰到一個小夥子，他去過喀什米爾，就是巴基斯坦和印度之間爭的地方。當時是吉爾吉斯一些維族人提供資金讓他去那裡訓練，訓練後回到境內，然後被關進監獄。他說他去的目的就是訓練，那個訓練基地是賓·拉登提供資金的。

王力雄：米泉看守所原來有個外號叫「國防部長」的，他不是去過車臣嗎？

穆合塔爾：他是怎麼去的呢？是做生意虧了，在莫斯科有人欺負他。這個時候好幾個車臣人過來，莫斯科車臣人特別多，問他是什麼人？他說是維吾爾，車臣人一聽就趕走那些俄羅斯人。如果他們不幫他的話，俄羅斯人會把他打得不是人樣，說不定還搶他東西，把他殺掉。車臣人問他幹嘛來的，他說做生意怎麼賠了，車臣人就問他想不想參加軍隊？他說好！就去了。

出了九一一以後，中央電視臺上問了七個人，那天這個「國防部長」出現了，電視上問他在哪兒，他說我在阿富汗訓練，我們的資金是賓·拉登提供的。但他連賓·拉登都沒看見過。可能在訓練上賓·拉登確實給這傢伙贊助了，這是全世界都知道的。

王力雄：當時判他的理由是什麼呢？

穆合塔爾：他在車臣訓練了一段，然後帶著一些地圖呀製造槍支的圖紙呀想去巴勒斯坦，在莫斯科被KGB的人抓了。KGB的人發現他是新疆人，就把他交給了北京國家安全部。

王力雄：誰讓他去巴勒斯坦？

穆合塔爾：車臣人。是他當時想學一些東西還是有什麼需要。可是中國政府說他的目的是要到新疆製造事情，用國家安全罪的一百零三條把他判了七年。

王力雄：有沒有那樣的人，在這邊犯的事本來不是太大，跟政治沒有關係，但是因為犯了一點小事，容易被扣上分裂或恐怖主義的帽子，所以害怕了，跑出去就真變成這樣的人？

穆合塔爾：對對對！大部分是這樣的人，百分之六十到七十都是這樣的人。他們跑到外面，參與了一些活動，或是國外活動的人贊助了他們一些錢。國內安全局的人把他們家裡人找去問：聽說他在外面幹了些什麼。家裡人告訴他這些情況，他一想回去麻煩了，不能回了，咋辦？就投奔賓‧拉登了。

王力雄：在九一一之前，維族人中很多人就都知道賓‧拉登嗎？

穆合塔爾：很多人都知道。因為他培養的人大部分去車臣和波黑、塞爾維亞科索沃，或者是巴基斯坦喀什米爾那打仗嘛！但誰都沒想過他怎麼突然一下子就把美國的大樓炸掉了。

恐怖主義與暴力鬥爭

遍地開花的自殺爆炸

王力雄：將來容易採取恐怖主義方式戰鬥的，主要是民族主義者還是宗教人？

穆合塔爾：我剛才跟你說了，剛開始的時候會是和平手段，遊行啊，宣傳活動，造輿論，發傳單。如果這時發生衝突，或是政府鎮壓，或者是漢族人擔心維族人實現獨立對自身不利，因此幫助政府，那時就會發生暴力。而進行暴力反抗的主要是宗教人士，比如那種自殺式爆炸，不是民族主義者能幹得了的事情，一般人做不到，只有宗教人做得來。

現在的氣候這樣延續下去，如果政府的宗教限制更加嚴厲的話，他們也可能選擇這種恐怖方式。因為用別的手段反抗，得到的效益很少，代價太大。他們會想，伊拉克或巴勒斯坦那種爆炸有很好的影響效果。我說過，最怕的就是他們模仿海外的活動，但是可能會出現這種結果。

王力雄：不過，伊拉克也好，阿富汗也好，塔利班也好，基地組織，都是有很強大的組織在背後提供支援，才能形成有聲勢的恐怖主義活動，但是在中國，你也說了他們是分散的，沒有一個凝聚核心，做起來是不是很困難？

穆合塔爾：不，我們聽說伊拉克有很大的組織，其實本來沒有那麼大的組織，有些是個人行為，那樣的爆炸單獨一個人就可以幹，找到四五公斤炸藥就夠了，不一定非得有人支援或者幫助。可是媒體和世界輿論都認為是組織支援幹的。

王力雄：一個人是可以幹，但不一定會形成那種前仆後繼、遍地開花的狀況吧？

穆合塔爾：我跟你說，找不到道路的宗教人，考慮到底能做什麼，只要出現了一兩次這樣的事情，讓他們看到效果，就很容易變成你說的遍地

開花。

王力雄：宗教人士選擇這樣的一種表達方式的話，後面是什麼宗教理念支持他呢？

穆合塔爾：如果他為了伊斯蘭教發揚光大，為消滅伊斯蘭的敵人而死的話，他會進入天堂。另一點，他會成為聖人，就是那種一二百年屍體還正正規規放在麻扎的那種。

王力雄：他都被炸碎了，怎麼會⋯⋯？

穆合塔爾：他的靈魂炸滅不了，他求的是靈魂世界。

王力雄：在《古蘭經》裡有這樣的說法嗎？

穆合塔爾：《古蘭經》說自殺是不能接受的，是罪，可是伊斯蘭教不是死的東西，特殊歷史條件下，伊斯蘭的阿訇毛拉可以宣佈暫時的條規，比如說，傳染了一種病，只要每人一天喝三杯酒，這個就病不會擴散，我們的阿訇就會宣佈，人人可以每天喝三杯酒，不是罪，直到傳染病結束為止，他有這個權力，可以這麼做。

王力雄：我跟阿克在寧夏參加禮拜時，阿訇也講過，如果是在荒野上餓得快死時，遇到一塊豬肉的話，可以吃。

穆合塔爾：如果確實是沒有吃的，為了生存，他可以吃，吃飽了就不能再吃了。可是如果有別的東西吃，別的生存方式有，他選擇這個不行。當他們認為，我們的宗教、我們的家園無法生存下去了，為了保護宗教和家園，選擇自殺爆炸的路，沒別的辦法，是可以的。這種自殺不是殺自己，而是殺別人。現在伊斯蘭世界，比如巴勒斯坦、伊拉克有很多的伊斯蘭學者，可是還是選擇這種自殺式爆炸。他們是在沒辦法的情況下迫不得已選擇了這條路。

天堂仙女不是性的問題

王力雄：西方對此有一種解釋，也許是一種醜化。一個法國女記者對我說，那些人之所以要當人肉炸彈，是因爲阿訇告訴他們這樣做，會有多少處女在天堂裡給他們享受，意思就是說那些人不是爲了信仰，而是爲了在另外一個世界享受。包括丹麥的漫畫風波，其中一幅漫畫上穆罕默德對自殺爆炸的人說，天堂的處女已經不夠了。

穆合塔爾：不是他們認爲的那樣。老婆伺候你不是性的問題，吃飯的時候女人把飯拿過來是女人的義務吧？進入天堂的人，接待你的……不是處女，天堂那些很美的女的叫啥？

王力雄：仙女。

穆合塔爾：很多仙女會服務你。

王力雄：那你覺得這些人是爲了得到另外一個世界的享受呢，還是爲了……？

穆合塔爾：他們認爲這個世界的享受是短時間的，而另一個世界——靈魂世界的享受是永久的，他們追求的是這個。尤其是那些極端的人，他們完全是爲了靈魂世界的享受。肉體世界頂多八、九十年、一百年吧，可是靈魂世界是永久的。

王力雄：如果維吾爾人選擇自殺爆炸，主要是從《古蘭經》裡認定這條路呢？還是看巴勒斯坦和伊拉克這樣做，學習他們？還有一條路就是他們崇拜的阿訇號召這樣做，這一點我想現在可能做不到。

穆合塔爾：能做到，也有這種人。我們的教派一般不會選擇這條路，可是到了迫不得已的時候，我們選了很多的方式和道路，可是都失敗了，他們可能會想，在伊拉克，那麼強大的美國也遇到了那麼多麻煩，在巴勒斯坦，以色列溫和派不得不接受巴勒斯坦的要求，做一些讓步。看來我們也可以走這條路，學習他們。

我個人的看法選擇這條路的可能性是有的。主要是宗教人士，因爲宗教

人士的目的就是保護自己的空間。政府現在對宗教的限制太多了，留鬍子要強制刮掉，還收二十塊錢。一個成熟的、誠懇的穆斯林受到這種侮辱，怎麼辦？做什麼才能得到反抗的效果，死了也值得。想來想去，對中國、對國際社會，最有影響的就是自殺式爆炸。如果有威望的宗教人士在社會上能發揮影響的話，他們不一定選這條路。宗教意識達到一定程度，就不那麼容易衝動。大多數宗教領袖的心是比較軟的，宗教意識層次越高，就越善良、越軟。可是有威望的宗教人士要麼被控制，要麼進監獄。而文化素質低、宗教修養也不高的人，性格比較倔，容易衝動。

王力雄：不過我覺得南疆鄉下遇到的那些老百姓，給我的印象都是特別溫和、善良、老實。

穆合塔爾：對，是這樣。可是文化素質低的宗教人士不是那樣，平時他很溫和，可是你要跟他吵起來，他衝動最快，很容易衝動。

維吾爾民眾對恐怖主義不贊成，可是不反對

王力雄：恐怖主義──現在這是很難聽的一個詞，但是會有它的迫不得已、它的合理性。維吾爾是不是也產生了這樣一種勢力？我想知道一般維族人怎麼評價恐怖主義？

穆合塔爾：恐怖主義像你說的那樣，是弱者使用的一種方法。實力不平衡的時候，力量相差懸殊不成比例，不可能用符合規則的那些方式。這裡面最危險的，就是自殺性爆炸。大多數維族人還是不贊成這種方法，所以對新疆來說恐怖主義現在還沒形成一種趨勢。知識分子搞暴力反抗的話，可能只是針對公共設施的破壞，比如爆炸通訊設施，或者是石油管道、鐵路這些。

王力雄：你認為在什麼樣的情況下，知識分子參與恐怖活動會變成現實？

穆合塔爾：可能在失業的人中出現。他們不會把暴力用在移民身上或是

公共場所，不去傷及人民百姓。可是宗教人士容易針對公共場所，我估計首先是針對移民。

王力雄：你說維吾爾人大多數不贊成恐怖主義，你覺得他們是從哪個角度出發？是從人性角度嗎？還是認爲沒有作用？

穆合塔爾：是人性角度。他們認爲這個有作用。他們大多數是不贊成，可是不反對。

王力雄：因爲這個是有用的？

穆合塔爾：對！有用！另一點，對他們有利。

王力雄：有用在哪裡？有利在哪裡？能講一下嗎？

穆合塔爾：因爲在社會有秩序，社會治安狀況很安全的情況下，搞什麼活動都很難。如果一天和闐爆炸了，另一天伊犁又出現恐怖活動，政府的注意力就分散了，是吧？這種情況下，做一些事情，搞一些活動就比較方便。

王力雄：你是說那些不想搞恐怖活動，但是要搞獨立的人，如果社會發生恐怖活動，他們就不會受到太多注意，就容易有空間？

穆合塔爾：政府的注意力分散了，把主要的目標放到抓恐怖活動上，有些活動就會比較安全。

王力雄：你說的還是想搞獨立的人，對於一般老百姓呢，恐怖活動對他們是有利或者有用的嗎？

穆合塔爾：一般平民百姓不會贊成恐怖行爲，剛才說的，他們不贊成，可是也不反對。

王力雄：恐怖行動如果是在公共場所，有可能傷及各族人。針對漢族移民的恐怖活動，那些移民也是普通老百姓。在維族人眼裡，認爲是恐怖活動呢？還是屬於正常的反抗？

穆合塔爾：他們認爲這是恐怖活動，可是他們……我剛才說的，不贊成，不反對。

王力雄：是不是他們認為這種恐怖活動會使一些移民不敢再來了？

穆合塔爾：是的。另一點，增加對政府的壓力，可以讓政府調整政策。

王力雄：那會不會帶來相反的效果，政府反而加強鎮壓？

穆合塔爾：肯定鎮壓，任何政府不會不鎮壓，那是肯定的。

王力雄：一般維族人看來，這是可以接受的嗎？寧願接受這樣的代價？

穆合塔爾：可以接受。因為很多人說，現在的壓迫、鎮壓還不夠，政府應該更加嚴厲，更多壓迫，就會讓更多的人看到未來處境。尤其是知識分子，他們不希望政策越來越好，如果政策越來越壞，人們的處境越來越難，對還沒有感受到自己的未來的人來說，可以說也是一堂課吧。

王力雄：就是所說的「促使人民覺醒」？

穆合塔爾：嗯，促使人民覺醒。我看到的人就是這麼想。他們認為，大部分人現在認識還不夠，對未來的危險認識還不夠。我跟你說過國家幹部和知識分子，以前大部分不贊成暴力，主張和平，可是現在他們看到了，在他做和平活動的時候，如果有一些暴力活動，對他們的政治活動是有協助作用的。

如何區分恐怖主義和暴力反抗

王力雄：也就是激進派為溫和派開拓空間。激進派往前打，溫和派的空間就越大，政府就會願意和溫和派對話。因為只有激進派出現，才能顯示出溫和派的溫和。沒有激進派，溫和派就被看成激進的了。這是搞政治的規律吧。那麼，在維族人眼中，是否區分恐怖主義和暴力反抗？

穆合塔爾：是分開的，不贊成恐怖活動，贊成、支持暴力反抗。

王力雄：他們認為的暴力反抗是什麼內容呢？既然恐怖主義和暴力反抗是分開的，你已經講了恐怖主義是針對平民的，但只要是在公共場所的暴力就可能傷及很多無辜、甚至傷及本民族的百姓……

穆合塔爾：這裡面不考慮本民族。因為在城市裡，你在哪個場所想搞爆炸，不能保證不傷害本民族，比如說新疆烏魯木齊汽車爆炸[27]事件，維族人也同樣受到了傷害。

王力雄：所以這是恐怖活動！

穆合塔爾：這個行為，當地人並不看成恐怖活動。

王力雄：那我就不是特別明白了，你說的恐怖主義到底是什麼活動呢？

穆合塔爾：恐怖主義就是一個民族對另一個民族的仇恨當中產生的種族清洗。比如說不分對象殺漢族，或是針對居民區的一般平民進行這種行為，他們認為是恐怖活動。現在生活在新疆的漢族人裡面，一半以上人的生存我們應該承認。但是針對那種政府組織一群一群來種地或者打工的移民的暴力反抗，他們認為不是恐怖活動。

王力雄：我現在作為一個旁觀者來聽這個說法，會認為你說的恐怖主義和暴力反抗二者基本是一樣的。也就是理論上對恐怖主義不贊成，但是實際上所有的恐怖主義都可以納入到暴力反抗當中。你說的種族清洗現在基本不會出現，除非是到了真正天下大亂的時候，由軍隊去進行。

穆合塔爾：宗教人士進行暴力反抗的能力和技術都很低，比如他們設計一個爆炸的東西，可靠性或者力度也不夠。他們的活動只能針對普通人，因為他沒有能力針對政府。他們針對的人是各村的書記、鄉長，對政府特別協助的那些人。或是針對新來的移民，想辦法把他趕走，那不是恐怖活動。如果針對婦女兒童或者老年人的話，或者是針對已經居住了二三十年的普通漢人的話，應該被認為是恐怖主義。

王力雄：比如烏魯木齊公共汽車爆炸，他們認為是恐怖活動呢，還是一個暴力反抗？

穆合塔爾：那個事件不是單純的一個汽車爆炸，那是二月二十五號，剛好鄧小平葬禮的那一天，爆炸時間也是北京時間十點，就是把鄧小平的屍體送到八寶山[28]那個路上的時候，特別準確。當時很多人認為鄧小平

[27] 一九九七年二月二十五日，烏魯木齊市二路、十路、四十四路公共汽車發生爆炸，九人喪生、六十八人受傷。
[28] 八寶山位於北京西郊，有中共高級官員的墓地和骨灰堂。

死後中國會有很多改變，可能內地很多人也這麼想過，新疆也有百分之六十、七十的人有這種看法：天下會大亂的！我估計他們想天下大亂。

王力雄：是用爆炸發出一個信號，點導火索？你認為這是一個政治活動，不是一個恐怖活動？

穆合塔爾：對！

王力雄：當然任何一個恐怖主義活動，在任何場合進行爆炸，都是有政治目標的。你如果要說那不是恐怖活動的話，那麼所有的都不是了……

穆合塔爾：這不是我個人的理解，而是我們這邊大多數人的理解。

王力雄：那麼我們能不能這樣的結論，就是從維族人眼中來看，只要是從政治目標出發的暴力活動，都是屬於暴力反抗，而不是恐怖活動……

穆合塔爾：為了政治目標，但是有一種紀律性、有長遠目標的、組織性的行為，不是那種盲目的行為。他們不看成是恐怖活動。

王力雄：但是這裡面還有一個和你剛才說的有矛盾，爆炸公共汽車肯定會傷及婦女、老人、兒童，你說過傷害老人、小孩是恐怖主義，但你的另一種看法，又是必要的代價……

穆合塔爾：他們顧不了那些了。

王力雄：包括本民族人受傷害也都不在意了？

穆合塔爾：他們既然想成為點火人，就只能選擇那個時間。

非暴力鬥爭的道路

王力雄：那麼，主張以和平的，非暴力道路來追求民族獨立，在維族中有沒有？

穆合塔爾：有，可是很少。因為空間沒有，環境沒有。一九九七年二月五號的伊犁事件證明了，和平遊行受到鎮壓，大部分人都進監獄了。所

收穫季節的農婦

城市街頭做小買賣的婦女

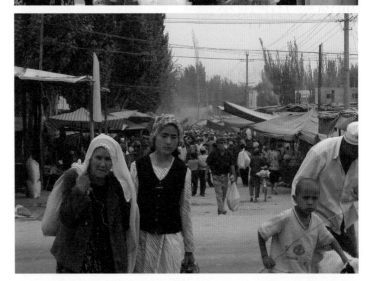

巴扎上的母女倆

以那些想用和平方式、非暴力方式的人也認識到了，這個社會裡，這種做法行不通。

王力雄：但是非暴力抗爭並不是只有在政府不進行鎮壓，允許進行非暴力抗爭的時候才去做的，那並不是非暴力抗爭的理論。抗爭遇到的必然是鎮壓，但是即使鎮壓，即使用暴力來對付我們，可是我們不用暴力來回答，這才叫非暴力抗爭。

穆合塔爾：對！這種非暴力是甘地當時做的。但是印度的情況和新疆根本不一樣。印度的英國人頂多是五六十萬吧，軍隊和平民加在一起也就是這個數字。另一點，一九九七年伊犁那個活動中，我估計幾千人被關進監獄。他們做的事沒那麼可怕，也沒有做多少事，但是判刑最少三四年，多的十多年。進了監獄的人，政府還要給他們家裡施加壓力，進行威脅。

有個人把當時場面拍下錄像，交給BBC的記者。BBC記者出境的時候，中國政府把錄像帶查出了。那人僅僅為這個事就被判了十五年。他不是為了錢，他是商人，最起碼有兩三千萬資產。

如果我們像你說的那樣非暴力，付出的代價和得到的效益怎麼衡量？如果中國內地能用和平方式轉變成民主政治的話，這邊用非暴力有可能，否則用非暴力，不會有任何效益。

通過暴力把越來越多的人拉進來

王力雄：如果用暴力反抗，你說過雙方力量差得太懸殊，維族人進行暴力活動的手段很缺乏，技術性很低，那麼怎麼能對付有上百萬軍隊、壟斷了全部武器的政權呢？

穆合塔爾：暴力也好、非暴力也好，或者是搞民主也好，參與這種活動的人，從全民族的比例上來說都是很少的。可能一百個人裡有一兩個、三四個吧，不會是全民族同一天行動。那就對抗不了政府。可是，很多人沒有這樣思考——如果政府和民族的關係，和民眾的關係，摩擦越擴

大，就會促使一般的平民百姓參與到政治中。如果這麼看，就應該想辦法把很多人拉進這個政治活動中。

王力雄：你說暴力反抗是把其他的人拉進鬥爭的一種方式？

穆合塔爾：因為他們使用暴力，政府就要鎮壓。在鎮壓過程中，會把不該鎮壓的人也鎮壓了。擴大了鎮壓，或者是鎮壓了無辜的人，就會造成更多的人對政府不滿。一九九〇年以後，正是因為很多暴力事件出現，民眾對政府統治的信任大大下降了。因此，他們一方面是搞政治活動，一方面是在把政府和民眾的、民族和民族的矛盾加大。

王力雄：那麼新參加進來的人是繼續做暴力反抗，還是做非暴力的反抗呢？

穆合塔爾：看他們的不滿到了哪個程度。

王力雄：我開始問的是如何用低級的暴力去戰勝國家機器的暴力，你的回答是通過暴力把越來越多的人拉進來，那麼拉進來以後，還是要走暴力的路……

穆合塔爾：可能那時候社會大部分人用非暴力的方式、遊行示威的方式表達對政府的不滿，另一部分人可能還是繼續使用暴力方式，那樣會使很多漢族人不滿政府，認為政府的鎮壓不夠，對本民族的利益保護得不夠。如果政府提高鎮壓，就會引起國際社會的干預。如果新疆形成中東的形勢，國際社會也這麼認為，就會參與進來，把新疆問題變成國際化的。的確我們會失去很多東西，有犧牲，可是希望以後能得到的東西更多，現在不願意付出代價，以後的日子會付出更殘酷的代價，所以他們願意付出這種代價。用暴力方式把全民族、全社會拉到這個政治環境之中，讓溫和派的活動空間又大了一些，或者政府到時候可能允許一些非暴力的反抗手段，願意讓局勢向溫和的方向轉變。

王力雄：從你的角度歸納一下，這樣是不是比較明確：就是說，應該把暴力反抗認為是一種有效的、啟動這個民族爭取獨立運動的開始手段。當通過暴力反抗吸引了國際注意，喚醒了境內民眾，擴大了抗爭空間，全民的運動發動起來以後，那麼這個時候，還是要把全民運動引向和平

道路上。

穆合塔爾：對。

王力雄：但是這也會遇到一個問題，阿拉法特就是這樣，他是以恐怖活動開始的，也成功於恐怖活動。正是因爲他的恐怖活動，巴勒斯坦問題吸引了全世界的目光，他自己也成了巴勒斯坦的代表人物。但是他上臺執政以後，開始跟國際社會打交道，這時候他需要變成和平形象，轉化成和平方式，但是他培植出來的恐怖暴力已經不能由他控制了，新的恐怖主義者不斷出現……

穆合塔爾：不！阿拉法特不希望把恐怖活動全停下來。哈馬斯的存在，對和平進程的發展有好處。他也不想控制這個局面。一旦他控制了，他的地位，他對美國對以色列的重要性就不存在了。對哈馬斯的存在，美國、以色列不想用自己的力量鎮壓，希望靠阿拉法特處理這個問題。阿拉法特的重要性就在這。他的地位、國際威望更加提高，慢慢形成了這麼一個民族英雄和領袖人物。阿拉法特處理不了哈馬斯嗎？開個會就把他帶回來了！不是抓不到！可是他做出在辦的樣子，每天說不要搞恐怖活動，可是他沒有實際行動。

王力雄：那好，你的意思是不是這樣，就是即使將來出現和平的大規模的民間運動，暴力反抗同時還是要繼續，兩手同時存在，才能夠達到最終目標？

穆合塔爾：那要看大的局面是否定好，就像一九九四年阿拉法特和拉賓爲巴勒斯坦地位簽了和平協定，類似那種協定不產生，就會像你說的那樣，和平和暴力一起實行的情況會延續下去。

東土力量可以利用的國際條件

錯誤在伊斯蘭統治者

王力雄：現在以美國爲首的基督教世界和伊斯蘭世界有一種對立。這種對立被稱爲文明的衝突，美國政治學家杭廷頓發表了一套理論，認爲伊斯蘭教和基督教很可能成爲下一個階段世界的主要衝突。九一一之後，這個理論似乎得到印證，現在西方的很多戰略也是立足於這樣一種基礎。那麼，我想問的是，維吾爾一方面是屬於伊斯蘭宗教和文明體系中的一員，另一方面在爭取自身權利和未來的過程中，主要對手是中國政府，在和中國政府進行抗爭時，東土獨立人士是把美國視爲自己的同盟，並且把美國的政治制度作爲未來藍圖。從平時接觸中，能聽到很多維吾爾人對美國極其稱讚，表示嚮往和羨慕。而美國卻被伊斯蘭世界普遍視爲魔鬼。那麼從維吾爾的角度到底怎麼看待這個問題，怎麼來擺平這種關係？將來是更多地希望得到伊斯蘭世界的支持、聯合呢？還是得到美國與西方的聯合和支持？這中間是存在分歧的，你們的民族主義人士和宗教人士是不是在這方面有不同路線？

穆合塔爾：現在不是伊斯蘭教和基督教的對立，因爲伊斯蘭世界大多數是獨裁政權，和中共差不多。他們搞的是伊斯蘭社會主義，也是納賽爾主義。納賽爾主義想走社會主義和伊斯蘭的中間路，走資本主義和社會主義的中間路。現在面臨的問題不是伊斯蘭文明引起的，而是伊斯蘭社會黨對這些問題處理得不好。

王力雄：那你認爲在目前狀況下，錯誤是在伊斯蘭這邊而不是在美國那邊？

穆合塔爾：錯誤不是在伊斯蘭這邊，而是在伊斯蘭的統治者，由他們的錯誤政策、錯誤判斷引起的。如果伊斯蘭世界二十年以前或者十幾年以前能走到民主的路上，我估計現在的局面不會出現。他們都在互相爭伊斯蘭世界的領袖地位，比如說納賽爾、穆巴拉克、格達費、薩達姆、敘利亞的阿薩德。他們個人的政治理想往往使用阿拉伯民族主義的名義或

者是伊斯蘭教的名義，但他們不是民族主義者或擁護宗教的人。

現在的阿拉伯國家沒有一個民主國家，實際上是一種家族統治，阿拉伯國家都是一個家族統治一個國家。有政黨的國家大部分是阿拉伯社會復興黨，復興黨裡面還是由一個家族當權，像伊拉克薩達姆家族、敘利亞阿薩德家族、埃及穆巴拉克家族。比如說穆巴拉克，他掌握權力二十五年了，沒有放棄，阿薩德把權力交給兒子，薩達姆本身也想把權力交給兒子。所以阿拉伯世界所走的路，對時代潮流、對民主和法治國家的概念來說都是錯的。民眾也不擁護他們。我去過敘利亞，敘利亞人當時都在等待阿薩德死亡。他們希望阿薩德死後國家政治上能出現一個轉捩點。可是他兒子上臺政治上照樣抓得很緊。所以這些國家的統治者不代表民眾的意願。九一一事件導致了基督教世界和伊斯蘭世界的對立，造成這種後果的人應該是阿拉伯世界的統治者，不是阿拉伯民族，也不是伊斯蘭世界。

王力雄：為什麼這些統治者既不符合伊斯蘭教的教義，又不符合阿拉伯或者是伊斯蘭國家人民的心願，但是這樣的政體、這樣的獨裁者卻是伊斯蘭國家的主流，這到底是一種什麼樣的問題？為什麼阿拉伯國家沒有自己走向民主道路的內在邏輯⋯⋯？

穆合塔爾：有。比如說一九八○年敘利亞發生了大規模民主運動，可是當時阿薩德使用了全部軍隊包括空軍鎮壓。民主人士流亡避難，去了美國、歐洲、巴西這些國家，現在巴西的敘利亞人比較多。伊拉克也出現過民主運動，可是也被鎮壓了。另外阿拉伯人有一個民族性，他們家族概念特別嚴重，家族地位他們認可。比如說哪個家族的威望高，他們就跟隨他，盲目的跟隨。阿拉伯民族的社會地位、社會關係很明確，可是是很不團結的一個民族，沒有長遠眼光的民族。

王力雄：你是僅指阿拉伯世界呢？還是指包括突厥民族在內的伊斯蘭世界？

穆合塔爾：阿拉伯。比如奧圖曼帝國時期，阿拉伯世界為了脫離奧圖曼帝國的統治，不是從伊斯蘭的利益出發，而是從阿拉伯民族的利益出發，協助英國、俄羅斯或者法國那些國家。其實奧圖曼帝國當時是世界

比較民主的帝國，這是西方人也認可的。奧圖曼帝國的統治方式是你管自己可以，我只管軍隊……可以說當時就給了當地人高度自治。但阿拉伯人想建立自己的民族國家，脫離奧圖曼帝國，跟著英國和法國，可是奧圖曼帝國的國際地位一下降，伊斯蘭世界全部成了基督教世界的殖民地了，就出現了巴勒斯坦問題。如果他們確實走伊斯蘭道路的話，不應該那麼做。處理一個宗教內部的問題不應該聯手其他宗教的人，阿拉伯民族這樣做，可以說是沒有正確世界觀的一個民族。

伊斯蘭需要改革

穆合塔爾：美國現在的行為對伊斯蘭世界不利，可是從另一方面考慮也是很好的。如果美國把阿拉伯獨裁政權全都消滅了，阿拉伯人民就可以自己管理自己。比如說薩達姆政權，沒有美國參與，伊拉克人自身的力量推翻不了薩達姆政權。

阿拉伯社會黨打著民族主義旗號，但不是民族主義者，過去他們是民族主義的，可是以後就跟中國共產黨變了一樣，他們也變了，是為自己家族的政治經濟效勞，百分之九十的老百姓他們是不管的，所以阿拉伯世界是沒有多大希望的，前途並不光明。阿拉伯人在基督教和伊斯蘭教對抗裡面會失去很多東西，他們會失敗，這是肯定的！

王力雄：你是說這些獨裁者會失敗？

穆合塔爾：他們會失敗，包括伊朗。

王力雄：那會不會讓伊斯蘭世界覺得又一次被西方征服了？

穆合塔爾：肯定！

王力雄：那他們會更加不滿和仇恨，也許原教旨主義（指基本教義派）更加被人接受。

穆合塔爾：可是這也使他們會思考自己呀，反思，他們肯定會反思的：為什麼會出現這樣的局面？然後他們能找到自己的錯誤和缺點。

王力雄：他們會找到錯誤和缺點嗎？我覺得，恰恰每到遭遇挫折的時候，更多的人是在向回歸傳統的方向走，所謂原教旨主義就是這樣產生的，說現在的錯誤是因為違背了過去的傳統，我們應該往回……

穆合塔爾：可是過去的那個傳統，按原來的形式拿過來，不適合現在的潮流。我們好幾個朋友曾經談過，伊斯蘭本身需要一個改革，這意思不是改變《古蘭經》，而是伊斯蘭世界的哲學概念需要改革。

王力雄：你說的哲學概念指什麼？

穆合塔爾：比如說，基督教是一直不斷自己改革的一個宗教，例如新教的出現。工業革命開始之後，基督教也在很大方面讓步了。伊斯蘭世界也可以說是從一種封建狀態下進入現在的世界，他們沒有發生過工業革命，也沒有文化革命，什麼都沒有。所以伊斯蘭世界需要按現代的生活方式來解釋《古蘭經》的概念，不是改變《古蘭經》。這是可以做的。穆罕默德都說過，不要把我的概念解釋得更複雜，規矩不要太多太嚴厲，這樣我的教徒會煩，盡量方便一些，要適合當時的情況，和當時社會的情況要結合。可阿拉伯人把自己當成是伊斯蘭世界的領袖，似乎他們代表伊斯蘭，可是其他伊斯蘭世界的人不這樣看。

任何民族都有缺點，不過阿拉伯人團結的意識特別差，往往是為了家族，出現很多矛盾。埃尼‧阿里去世以後，伊斯蘭世界一直到現在都是這種家族爭吵，自己不能好好地治理自己。八世紀、九世紀、十世紀，阿拉伯人在全世界範圍內有一定實力，可是那個年代跟現在不一樣。如果阿拉伯世界在科技方面跟不上歐洲、美國和西方基督教世界，永遠也別想和他們平起平坐。現在他們光靠用石油當武器，說石油是真主給我們的，可這是有限的呀。阿拉伯世界有兩種狀態，一種特別富，一種是特別窮。窮人沒有思維能力，窮人能想啥呢？我們維族人有句話，吃飽的人沒有不想的，吃不飽的人沒有不吃的。但是人太富了本身的感覺也會失去。維族人的話來說就是：眼睛周圍裝滿了油。

王力雄：為什麼叫裝滿了油？

穆合塔爾：一般情況下眼睛裡面不會裝滿油的，可是他太富了，很容易把眼珠周圍裝滿了油，看不清外面。阿拉伯世界就是這種局面，有些國

家特別富，眼睛裡面滴了油了。有些國家特別窮，想像不到更遠的東西。現在阿拉伯世界和美國對抗，其他伊斯蘭世界也和美國對抗，可是引起這種對抗的還是阿拉伯人。印尼、馬來西亞、巴基斯坦出現的反美，煽動他們的還是阿拉伯人。

王力雄：伊斯蘭教宗教方面的最高權威和解釋權是不是在阿拉伯世界那裡呢？

穆合塔爾：這個不是定死的，他們沒有這個權力，可是往往阿拉伯人看成這是他們的地位。

王力雄：是不是因為他們有錢，所以他們的聲音能夠傳得比較遠，能夠操縱一些穆斯林知識界和群眾？

穆合塔爾：對。比如說沙烏地，他有錢。

王力雄：你說阿拉伯人自己沒有希望改變這個局面的話，改變這個局面靠什麼？

穆合塔爾：比如現在基督教世界和伊斯蘭世界對抗出現了，很多人使用各種反抗手段，可是都是無效的，他們就會給他們的領袖、宗教人士提問：你們選的這個路沒有效果，為什麼？是我們做得不夠嗎？還是你們選擇的方向不對？有些阿拉伯人也在考慮這個問題，更多的人會思考這個問題。

王力雄：你剛才說伊斯蘭教的教義或哲學應該有變化，靠誰呢？新的先知會出現嗎？誰能有這個權威？

穆合塔爾：穆罕默德說過不會再出現先知了。新的權威不屬於哪一個民族。馬丁·路德出現在歐洲，為新教的產生提供了基礎。在伊斯蘭和基督教的對抗過程中，可能會出現這麼一個人。可這個人在哪，哪個民族裡面出現，這個很難說。

王力雄：他需要先被大家認可、接受，是一個類似聖人的地位。

穆合塔爾：伊斯蘭教不認可任何聖人的地位。一個大清真寺的阿訇，只能在禮拜的時候是阿訇。其他時候跟其他老百姓一樣，自己幹活，自己

吃的自己找。

王力雄：這是不是也是造成伊斯蘭世界派別林立相持不下的一個原因呢？

穆合塔爾：和平年代出不了領袖。現在阿拉伯世界已經進入了戰爭狀態了，是吧？戰爭時代出現很多領袖，很多政治家、哲學家，當時的社會環境中所思考的新的哲學概念就會出現了。

伊斯蘭國家的民主有利於東土獨立

王力雄：維吾爾人的目標是建立獨立國家，你們認為有可能嗎？

穆合塔爾：有。只是時間問題。九十年代後世界範圍民族國家形成的速度加快了。世界各地以前沒出現的很多民族國家出現了，這也刺激了維吾爾人的民族主義意識，這片土地能獨立的可能性有。目前的國際環境和形勢、世界範圍的反恐浪潮，眼下對我們不利，不過是暫時的。

王力雄：你認為不利的國際形勢會怎麼轉變到對維吾爾獨立建國有利呢？

穆合塔爾：在伊拉克、伊朗，或者是中東國家、伊斯蘭國家，美國希望改變他們的面貌，把他們變成民主國家，這種推行民主對我們的長遠有利。因為當那些國家實現民主化後，民族意識會更強，民主和自由的廣泛傳播，使我們更容易得到那些國家人民的同情，並獲得他們的資金援助。

王力雄：就是說這些國家一旦民主化，會更支持你們……？

穆合塔爾：我們在那邊可以自由活動，他們不會限制，因為民主國家不會限制任何人的言論自由；我們利用宗教的共同點給他們宣傳，進行政治活動，可以引來他們的同情心和各方面的協助。這在現在是不行的，因為伊斯蘭國家大部分和中國關係好，和中國一樣都是專制國家。統治者從個人利益考慮，只能靠中國這樣的國家來對抗美國方面的壓力。畢

正在讀古蘭經的一家維吾
爾人

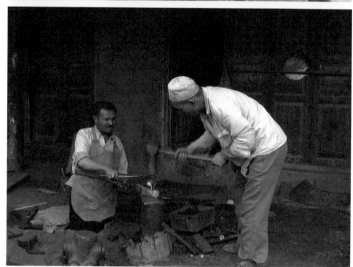

老城裡的鐵匠鋪

田間休息

竟在聯合國常任理事國裡面，中國是可以投否決票的。而一旦實現民主化，那些國家就不再需要中國的支持。他們會同情和接受維吾爾，因為我們有共同的文化，而中國和他們的文化是不一致的，因此中東的民主從長遠看對我們是有利的。

你注意過沒有，全世界跟中國關係最好的國家就是阿拉伯世界，因為他們性質很相似。如果中東現在不出現這種局面，比如不出現伊斯蘭教和基督教的對抗，阿拉伯世界的獨裁政權就會繼續存在下去。只發生一個九一一，光打阿富汗，把賓・拉登抓走，阿富汗奧馬爾政權倒臺，美國就回去了，不打伊拉克，其他地方也不動，如果是那樣，阿拉伯世界對我們一點好處也不會有。

王力雄：你是說對維族不會有好處？

穆合塔爾：不會有。而現在這樣會有好處。如果正確的政權在阿拉伯出現，我們就可以得到來自阿拉伯的贊助。以前的阿拉伯政府對我們沒有支持，以後會有。維吾爾流亡者現在為什麼不到伊斯蘭世界，而是跑到西方世界？

王力雄：是因為伊斯蘭世界反而對維族流亡人士採取打壓嗎？

穆合塔爾：他們沒打壓，可是他們在政治利益上和中國是一致的，在國際舞臺上的看法、出發點，都是一致的。

王力雄：那他們對維族人是支持還是鎮壓呢？

穆合塔爾：民間組織、個人、人民是擁護支持的，政府不支持。但是其他伊斯蘭國家和阿拉伯國家不一樣。比如說土耳其，政府表面不支持，上臺的哪一屆政府都說我們不支持，可是民間組織，反對黨提供幫助，政府可以說這不是我們幹的，是民間組織幹的。我們進入土耳其的人，簽證時間到了，不會被趕出去。但是像阿拉伯國家，簽證時間到了，就讓你到別的國家去。土耳其不會那麼幹的，可以給延長簽證時間，到你自己離開為止。

土耳其有艾沙的紀念牌[29]，在伊斯坦堡索非亞教堂後面，紀念牌上面有土耳其和東土的國旗，那是鐵做的。中國外交部抗議，土耳其外交部

說，拿掉吧，紀念牌還留下，把東土的國旗拿掉。派了幾個人，正要拿的時候，一個酒鬼看到了，過來問：「你們幹嘛呢？」

王力雄：酒鬼是維族嗎？

穆合塔爾：不是，是土耳其人。幹活的人說，外交部的事情，你管啥呢？——什麼，外交部的事情？這是突厥人的國旗，不是外交部的國旗。

王力雄：突厥人的國旗是指哪個？有一個全世界突厥民族的旗幟嗎？

穆合塔爾：不是，但是我們都是突厥族，我們的旗他們認為是自己的旗，他們的旗我們也認為是自己的旗。酒鬼說，突厥人的旗只能升起，不能落下！你們他媽的搞什麼？來啊！來啊！來啊！他就喊。那時候土耳其出現了大概十萬人的遊行，抗議政府這種行為。

我那次去土耳其，入境官員用英語問我們是哪裡人，我們說是東土耳其斯坦來的。他們表現同情我們，很關心，說你們是在漢人手裡吧？情況怎麼樣？告訴我們在土耳其應該注意什麼。所以我們在伊斯蘭世界，在阿拉伯世界，以前得不到政府的贊助和幫助，只能得到老百姓的幫助。可等到那些國家實現民主，我們有希望得到政府的幫助。伊斯蘭和西方的對抗，短時間內對我們來說是耽誤了事情，可是長遠看還是有利的。

隔著一個國家會使中亞更安全

王力雄：目前同為突厥族的中亞國家為了減弱俄羅斯的影響，也在接近中國。這也是東土獨立的不利因素吧？

穆合塔爾：他們接近中國的目的，是想在俄國和中國之間保持著平衡，他們想脫離俄羅斯的影響範圍，因為他們近一百年左右是在俄羅斯的影

㉙　一九九五年，九十四歲的艾沙在伊斯坦堡去世時，土耳其朝野黨領袖都出席了他的追悼會，參加弔唁的民眾近百萬。艾沙被葬在土耳其兩位前總統的墓地旁邊。土耳其政府還在伊斯坦堡建立了一座艾沙紀念公園，並在園中樹了一面東土旗幟。東土國旗和土耳其國旗都是一個月牙，只是底色不同，東土為藍色，土國為紅色（http://caochangqing.com/big5/newsdisp.php?News_ID=268）。

響範圍生存下來的，一下子脫離出來是不可能，而且俄羅斯也不願意。在這種情況下，中亞國家為了保護自己的利益，就在兩個大國之間搞平衡，以此保持自己的穩定。

上海合作組織[30]對東土在中亞的活動可以說已經限制到高峰點了。可是中亞國家也是會轉變的，他們都是獨裁政權，是蘇聯解體以後那些共產黨的書記當了總統，一直到現在也沒有放棄權力——哈薩克斯坦、烏茲別克斯坦、塔吉克斯坦、土庫曼斯坦，這些都是突厥國家。吉爾吉斯經過顏色革命，把阿卡耶夫趕出去了。可是它的地理位置、經濟情況還保持在兩個大國中間，走中間道路。長遠看，他們不希望有中國那麼大、那麼多的人口的一個國家當鄰居，對他們有威脅。如果他們和中國的邊界能夠遠一點，中間隔著一個國家，會使他們的國家更安全。

王力雄：你說他們希望新疆是獨立的？

穆合塔爾：對！他們一直允許流亡的維吾爾人設立維語電臺，辦維文報紙。但是光靠感情不行，他們國家的經濟基礎不好，國際地位不高，因此他們跟中國保持良好關係對他們有利，所以他們放棄了支持東土獨立的事業。可是他們的經濟搞好了，民主實現以後，人們的感情還是在咱們這一邊。

美國會利用新疆問題肢解中國

王力雄：可是對東土獨立人士，最主要的問題是中國，即使那些國家感情上站在你們一邊，可是他們並不敢跟中國對抗。

穆合塔爾：對，不敢對抗，他們不會以出兵的方式幫助我們，但是會允許他們國家的維吾爾獨立事業活動者自由活動。

王力雄：僅憑能夠自由發表言論、進行境外活動，就能戰勝中國嗎？

[30] 上海合作組織（Shanghai Cooperation Organization；SCO）由中國、俄羅斯、哈薩克斯坦、吉爾吉斯斯坦、塔吉克斯坦和烏茲別克斯坦組成。二〇〇一年成立。蒙古國、巴基斯坦、伊朗、印度為觀察員。

穆合塔爾：可是我們還會有國際上各方面的協助。中國現在可以說是美國唯一的威脅，對日本、美國和俄羅斯都是威脅。

王力雄：你覺得這些國家都想肢解中國？

穆合塔爾：對，在這個過程中，比如說，像肢解南斯拉夫利用波黑衝突一樣，他們唯一能利用的是新疆。美國和任何國家都不會是全心地幫你，而是利用。能利用的王牌就是維吾爾人，在中國所有民族問題中，新疆問題容易利用。

王力雄：但這只是猜測，人們說美國有肢解中國之心，但美國到底有沒有切實的計畫，不知道。

穆合塔爾：那是肯定有的！

王力雄：肯定？這個你沒法肯定，因為如果有這樣的計畫，必然是絕密的。

穆合塔爾：中國現在可以說是單一民族的國家，那麼多的人口，他們經濟發展到一個程度以後，肯定會向周圍擴張的。他們擴張的唯一出路就是中亞和俄羅斯，沒有別的地方。在國際舞臺上，中國和美國的和解是不可能的。如果中國共產黨繼續存在的話，要麼是堅持現在的路，要麼變成民族社會黨。一旦變成民族社會黨，它就會往國外擴張，沒別的出路。

從中國現在的趨勢看，多黨制是做不了的，他沒創造這種環境，沒有一個形成多黨制的空間。可是經濟發展是有規律的，任何一個國家的發展不是直線，像現在經濟每年增長百分之八或百分之九，這是暫時的，發展到一定程度，五年或十年以後，發展的步伐慢下來或者停止以後，社會的不滿馬上就出現了。他靠什麼把不滿的情緒給控制下來呢？只能用民族社會黨的形式。

王力雄：什麼是民族社會黨？這個概念是從哪兒來的？

穆合塔爾：社會黨知道吧？希特勒的黨就是社會黨。

王力雄：國家社會主義黨？

穆合塔爾：對，國家社會黨，不過他們不會以國家的名義，而是以民族的名義。

王力雄：你的意思是中國會走上法西斯道路？然後會引起美國和西方世界的反對，把他肢解掉？

穆合塔爾：對，中國在世界範圍的政治經濟利益會和美國，還有日本衝突，也會跟俄羅斯衝突。在中央政權穩定的情況下，這種可能性不存在。可是當衝突發生的時候，肯定內地中央政府也是動搖的，那時候西方國家、美國或者是俄羅斯，就會以民主的理由肢解中國。

我們一、二百萬人會死去

王力雄：假定你說的肢解情況能出現，也早有人指出，即使是被肢解後的新疆，現在也已經有了八百萬漢人，比維族人的數量少不了太多。新疆漢人掌握著軍隊、財政、經濟、石油等主要的資源。新疆不像西藏，漢人在西藏進行戰爭，必須從中國內地運送戰爭物資，比如燃料、石油、包括糧食等，而新疆本地可以解決這一切。

穆合塔爾：一旦爆發內戰，新疆漢人的百分之六十不到一年就會自覺自願的回去。最起碼退休的人、經濟情況好的人都會回老家。漢族現在老了、退休了，都回老家，是趨勢。漢人娃娃能考上內地大學的，百分之九十不回新疆。

王力雄：但是也有不同的，新疆漢人現在也有第三代、第四代……

穆合塔爾：我們沒有別的地方去，我們不會離開這片土地，可是漢人有老家，會想離開，一邊打槍一邊往東走。有槍，可子彈有限，一百發，兩百發，打完了怎麼辦？還是回老家去吧，有親戚朋友，在那裡待著算了。另一點，新疆的漢族人文化素質低，現在共產黨宣傳中國國力發達，是民族自大的時候，漢人把中國看得很不得了。在這種情況下，中共可以用民族情緒控制社會。可是一旦老百姓有一天發現這個民族的實力不是那麼強，會失望得更快。

漢人有軍隊，新疆的建設兵團也有武器，剛開始可能我們虧得多，在這個過程中我們一、二百萬人會死去。但塔利班也不是全靠自己，伊斯蘭志願軍歷史以來就有。車臣從來沒有花錢邀請過人，有很多人志願幫助車臣打仗。全部突厥人口有一・五億──土耳其快到八千萬人，烏茲別克有兩千五百萬人，哈薩克斯坦的突厥族也有一千萬以上，吉爾吉斯有四百五十萬，然後土庫曼斯坦、亞塞拜然，還有俄羅斯的塔塔爾。車臣也是突厥族，俄羅斯境內有七個嘛八個突厥族的共和國，都會支持我們。

讓耶路撒冷成爲世界首都

王力雄：這中間有沒有衝突？一方面要借助伊斯蘭世界的幫助，一方面又要依靠西方和美國。而伊斯蘭世界和西方尤其是美國在對抗。

穆合塔爾：很多中國人把伊斯蘭世界看成是阿拉伯人，研究伊斯蘭世界的時候，他們往往研究阿拉伯世界，這是一個錯誤觀點。其實阿拉伯人可能只占全世界穆斯林的十分之一。阿拉伯總人口是一・一億還是一・二億。

王力雄：不過和西方的對抗並不局限在阿拉伯世界，巴基斯坦、印尼、馬來西亞都有嘛，即使有些國家的領導人站在美國一邊，下面的民眾還是有很多人是反對美國和西方的。

穆合塔爾：民眾主要是同情巴勒斯坦事業。賓・拉登和西方作戰的原因也是爲了巴勒斯坦問題。美國的立場是支持猶太人一邊，因爲猶太人在美國的經濟、政治實力比較強，影響也特別大。賓・拉登的目的是想用恐怖行動推動中東和平進程，希望衝擊美國，然後讓美國給以色列施加壓力。我估計他的出發點可能是這個。可是他判斷錯了。

全世界穆斯林同情巴勒斯坦的重要原因就是耶路撒冷問題。新疆大部分人對巴勒斯坦比較同情，主要原因也是耶路撒冷問題。耶路撒冷是伊斯蘭的第二個聖地，現在只能由巴勒斯坦要求耶路撒冷的主權，其他阿拉伯人或者其他穆斯林國家不能要求，因此阿拉伯人利用伊斯蘭的名義，

煽動其他穆斯林，爲巴勒斯坦事業做貢獻。伊斯蘭世界所有人是脫不了身的，雖然阿拉伯世界不是咱們的事業，但是爲了耶路撒冷的事業做貢獻是任何一個穆斯林的義務。阿拉伯人利用了這種心態。所以中東出現現在這種局面也不是有害的事情，是暫時的，美國人肯定哪一天就會回去，五年或者十年以後，肯定會退兵！一旦耶路撒冷的問題解決，阿拉伯世界就難以再用伊斯蘭的名義煽動全世界穆斯林，其他問題就不存在了。

王力雄：可是目前看起來，耶路撒冷問題似乎看不到能解決。

穆合塔爾：對。西方協助猶太人的主要原因也是因爲耶路撒冷問題，因爲耶穌是耶路撒冷出生的。基督教從猶太教發展出來的，這個方面猶太人和基督教有共同點。基督教也想把耶路撒冷奪回去，當年十字軍的主要目的也是耶路撒冷。現在歐美無法佔領耶路撒冷，他們又不希望耶路撒冷全屬於伊斯蘭世界，比起在伊斯蘭世界手裡，還是在猶太人手裡對西方來說比較合理。所以重要問題是耶路撒冷。

王力雄：當年耶路撒冷要是由聯合國來管理的話，會不會好一些？

穆合塔爾：這樣解決是最好的方式。把聯合國的世界衛生組織呀、海牙國際法庭呀全部組織和總部搬到耶路撒冷，變成國際化城市，由聯合國管理這個城市，變成一個世界的首都。這是解決的最好方式。

維族人贊成資本主義

王力雄：你周圍的維吾爾人是怎麼看賓‧拉登的呢？

穆合塔爾：伊斯蘭世界同情他，可是他們不贊成他。大部分維族人認爲他把我們的事業發展阻擋了。他可以用別的方式。他當時要是炸掉了五角大樓或者白宮，肯定是英雄。可是他炸的是雙子大樓，那個名聲很難聽。裡面也有一個維族女的，是從哈薩克到美國去的。

王力雄：但那是資本主義的象徵。

穆合塔爾：可是我們贊成資本主義呀！我們不想建立一個社會主義國家或者伊斯蘭國家，我們也希望建立一個資本主義國家。社會的性質就是資本嘛！

王力雄：但是《古蘭經》裡更多的是社會主義的色彩吧？

穆合塔爾：有。所以阿拉伯社會復興黨利用這個，把社會主義和伊斯蘭混在一塊，弄出自己的黨。聽上去似乎很符合《古蘭經》，可伊斯蘭教本身不贊成這種行為。

王力雄：你覺得維族人多數是贊成資本主義？

穆合塔爾：贊成資本主義，因為資本是社會的基礎。社會活動中，交流過程中，全都是資本的交流，資本的活動。這個社會的運轉就是資本的運轉，還能考慮什麼別的因素嗎？

突厥人不會聯合成一個國家

王力雄：現在當局說「雙泛」，一個叫泛伊斯蘭主義，一個叫泛突厥主義。泛伊斯蘭主義指宗教方面，而泛突厥主義是指民族主義，你覺得這兩個潮流是存在的，並且在發展嗎？跟新疆和維吾爾族有什麼關係？

穆合塔爾：宗教人士以前大部分主張建立伊斯蘭國家，可是現在他們已經認識到了，建立伊斯蘭國家的可能性不存在，那不符合世界的潮流。泛突主義一直存在，民族主義者就是泛突主義。可是他們也不會從泛突的角度出發，因為西方、阿拉伯世界、俄羅斯，不希望看到泛突。如果全世界突厥人聯合成一個國家，從中亞到土耳其、西伯利亞到新疆這邊出現一個統一的突厥族國家，那對俄羅斯、對阿拉伯世界來說，不是威脅嗎？政府正在製造泛突的這個概念，但我們的名稱是東土。我們現在沒說全世界突厥人建立成統一國家，自己還沒有獨立，他媽的哪來那個全世界突厥人建立一個國家的概念？沒出生的娃娃，哪有走路、跑步的事情！

王力雄：那你覺得從長遠來講，這是不是一種理想呢？

穆合塔爾：那不可能！在文化的對抗中，突厥人站在一邊，可是在現在的世界形勢下，他們形成一個獨立國家的可能性不大，可以說沒有。這只是個理想，按中國的話說是達到共產主義的事。

王力雄：像歐洲聯盟那樣也是有可能的吧？

穆合塔爾：有可能。歐洲聯盟那樣有可能。帝國式的或者是中國說的統一國家，那種可能性沒有！他們周圍的巴基斯坦、伊朗、俄羅斯、中國，人口多，國家力量也大。中亞國家的唯一出路是互相團結，進行聯盟，不然對抗不了周圍的國家，任何一個單獨國家對抗不了周圍的國家。分散開，中亞國家人口少，軍隊花費出不了很多，形成軍事聯盟，才有能力對抗任何一方。所以中亞國家今後的出路還是團結，對這一點中亞國家也認識到。可是現在中共為了新疆問題，給了他們很多的錢。好吧，暫時新疆問題他們也解決不了，那就拿錢吧。中國政府給的錢一停止，他們就把中亞國家的維族人活動放開，中國政府又跑過去給他錢。

王力雄：成了要錢的手段了。

穆合塔爾：嗯！得到外資的一種手段。他們不是為了聯合中國，而是一種利用中國的手段。

蘇聯解體東土才能獨立

穆合塔爾：本來伊斯蘭世界有一半以上的人，對伊斯蘭世界各方面沒有參與的意識，可是在九一一以後，他們變了。他們說為了保護伊斯蘭的利益，我們必須團結起來！他們同心協力的那種意識比以前強了。

王力雄：九一一事件對東土建國的努力是一個比較大的挫折，但是蘇聯解體是不是對東土建國很有利？

穆合塔爾：有利。穆罕默德·伊敏，就是一九三一年和闐起義的領袖，他那時就說過：蘇聯不解體，我們獨立是不可能的！中國政府出版的記載新疆歷史的文史資料，上面有文章記錄這個。

和闐起義以前，伊敏把全疆轉了一遍，他說我們目前暫時不能要求獨立。有蘇聯在，一旦出現東土耳其斯坦獨立國家，會影響到中亞的穩定。蘇聯當時把中亞叫作西土耳其斯坦，所以東土獨立，蘇聯會擔心西土也會變成一個獨立國家，肯定會出兵。獨立不會達到目的，即使蔣介石把我們放了，讓我們獨立，蘇聯也會把我們吃掉。因此他說還是暫時留在中國好，高度自治。當時那些維族的領袖和蔣介石的關係爲什麼好呢？因爲比蘇聯來說，蔣介石政府好一些，暫時留在中國，比面對蘇聯好一些，因爲蘇聯太強大了。

王力雄：六十年的時間，他等來了蘇聯的解體。

穆合塔爾：歷史朝著他的預測走。

王力雄：不過他不是也參加了建立當時的東土國家嗎？

穆合塔爾：是，喀什成立了東土耳其伊斯蘭國，當時他在和闐，農民起義的人都請他，他爲了保護大局，就接受了。等到蘇聯開始進軍協助盛世才鎮壓的時候，他就把軍隊解散，避免犧牲。

王力雄：你不是說他不贊成……？

穆合塔爾：不贊成，但是口頭要高度自治，盛世才不會給呀。還是得有一種威力，有軍事力量，形成優勢，才能成功。光帶幾篇文章去盛世才的辦公室，盛世才不得把他抓起來嘛！如果他有兩萬軍隊，佔領和闐、喀什、阿克蘇，然後和盛世才談判，和中央政府談判，局面就會不一樣。

東土在什麼基礎上建國

承認漢人在東土的存在

王力雄：如果有這種明智的判斷，能夠把眼光看到全球，放遠到歷史未來定位自己民族應該如何行動，即使形勢出現突然的大變局，也應該不會產生民族殺戮的暴力和打砸搶狀況。

穆合塔爾：將來新疆出現暴力的可能性在哪呢？就是政府不改變現在這種政策，繼續宣傳民族仇恨，說東土分子、伊斯蘭分子主要針對的就是漢民族。那樣的氛圍形成，促使漢族人在民族情緒方面表現得比較突出的話，可能會出現暴亂。我說過尤其是宗教人容易使用自殺性暴力。

王力雄：自殺性爆炸是一種，還有類似一九九七年伊犁事件時針對移民的攻擊，也是一種。

穆合塔爾：那是會有的。現在各個鄉的書記都是漢族，承包土地的時候首先搞的是親戚朋友關係。因為民族人經濟情況不太好，給不了多少賄賂，所以他就把承包合同交給內地來的承包商。漢族承包商一般都是兩千畝五千畝來包地，那樣的合同民族人簽不了，能力不夠，就全部包給漢人了。或者就是招標，你出多少錢，他又出多少錢這麼爭。內地老闆可能帶了一大筆錢。那個地本來正常情況下是二百元包一畝，他說我出二百五，不可能不給他吧。但是那地方的農民就不會滿意，會把矛頭對準那些人──他們佔用了我們的土地！他們可能把方向指著那些人，用暴力對待佔用了土地的外來人。

王力雄：那時候會不會出現不分青紅皂白，滿大街看見漢人就攻擊的情況？

穆合塔爾：唔……滿大街攻擊的局面我看可能不大，農村有可能出現，城市裡面不會那麼嚴重。

王力雄：城市裡面有警察控制的話，當然可能不會這樣。但是如果那時

社會秩序已經失去了穩定，城市裡街頭上的人、流浪者或民間青年會不會做呢？

穆合塔爾：那種局面可能有，可是比農村來說，還是不大。漢族人裡面也會出現這樣的人，自我保護的意識會出現。

王力雄：農村的可能性大是因為漢人少嗎？

穆合塔爾：不是漢人少的問題，是他們很分散。而且農村那種居住環境下，人的理性也差，容易衝動，不懂法律，不會考慮怎麼做對自己有利，組織性紀律性比較差。城市畢竟還是好一些。城市裡面是維族知識分子比較集中的地方，他們考慮這個民族的前途，會阻止那些很極端的行為。

王力雄：但是從戰略上來講的話，怎麼能讓漢人盡快離開？最有效的方式不是理性，恰恰是你剛才說的那種不理性的方式，造成恐懼。

穆合塔爾：把漢人全部趕走不現實，因為現在交通工具全都能動用的話，也得一年才能搬走吧。往內地去的火車飛機加起來，一天最多也就能拉走十萬個人吧。

王力雄：（默算）可能拉不了。

穆合塔爾：我們必須承認漢人的存在。現在政府宣傳東土搞民族獨立活動是要把漢人趕出新疆，或者殺光。這不是事實。漢人的生存權利我們認可。是政府不希望出現這樣的局面，希望出現矛盾，互相不信任。我們的知識分子在考慮這個問題，怎麼樣消除這個不信任的成分。

當然，我們追求經濟獨立，資源必須全部收回到我們手裡。我們可以往外賣，按照國際價格。但是我們有的資源中亞都有，周邊國家不需要我們的資源，最大的客戶還是中國，這是地理位置決定了的。

東土的政治體制

王力雄：那時會實行一種什麼樣的政治體制呢？

收廢品的維吾爾夫婦

目睹家鄉的變化

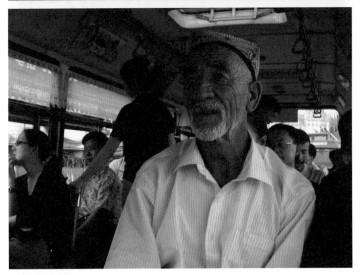

烏魯木齊公共汽車上孤獨
的維吾爾老漢

穆合塔爾：西方式的，多黨制、選舉，宗教和政治分開。

王力雄：有沒有考慮這一點，在一個多黨制、代議制、言論充分自由的社會裡，並不是總能搞好民族關係，甚至可能使兩個民族更加對立。因為人們能充分表達自己意願，媒體也是自由表達，而媒體要人們掏錢去買他的報，往往搞煽動，要人們激動，訴諸感情而不是理性。那麼新疆內部的不同民族之間，尤其是漢族和維族之間，他們有各自不同的……

穆合塔爾：我明白，你的意思是能不能把權力分開？比如說黎巴嫩就是這樣，黎巴嫩以前是兩個派，然後又有基督教，三種勢力，總統是一個派的，總理是一個派的，外交部長是一個派的，權力分開，由法律定死什麼職位屬於哪一派。你的意思是不是權力這樣分開比較合理？

王力雄：我不是這個意思，但對此也可以探討，你覺得這種方式可行嗎？

穆合塔爾：這種方式民主體現得不夠，全民投票不落實，因此民主體現得不充分。

王力雄：假如說漢人那時已經遷走了一部分，在這裡剩三百萬人，維吾爾人是一千萬人，那麼在任何全民投票當中，永遠是維吾爾人占上風。在這種民主體制下，如何來保護三百萬漢人的利益呢？

穆合塔爾：一個是在教育方面，政府必須保證漢人教育體系的存在，資金上、法律上有一定的保證。比如他們有權利使用自己的語言教學。漢族人集中的地方，可以同時使用兩種官方語言。比如新疆十五個地區，規定哪個地區要同時使用兩種語言。他們的電視臺、舉辦各種活動政府也會協助，保障他們的文化教育。在重要問題上，人數少不是問題。你看馬來西亞、印尼，那麼少的漢人在裡面，照樣把經濟抓得緊緊的。所以他們的語言文化各方面……

王力雄：即使語言文化能保證，政治權利上怎麼保證？用什麼樣的體制？你剛說過，按照族群分配權力的制度民主體現得不夠充分。

穆合塔爾：最好的方式就是在漢人比較集中的地方，比如說石河子那一塊，漢族比較多，官方要用兩種語言，任何文件，政府機構的任何工

作，兩種語言同時使用。

王力雄：問題是他在決策機構裡能說上多少話？

穆合塔爾：議會按地區的比例，比如十五個地區，每個地區按漢人比例，給兩三個到四五個議員的名額。漢族人多的地方，到議會來的人也是漢族人呀。每個縣有漢人議員的名額，漢人多的那些縣肯定議會是他們的。

王力雄：但總體還是跟我剛才說的一樣，只不過那時是在普通人民中一方是一千萬，一方是三百萬，現在是議會裡頭一方是一百個議員，一方是三十個議員，比例還是一樣。

穆合塔爾：新疆的其他民族，比如說那個時候哈薩克、回族、柯爾克孜可以和漢族聯合。在一些民族問題上，比如說維族做了極左行為，他們聯合可以制約呀。

王力雄：那基本上制約不了，因為哈薩克才一百萬人嘛，其他民族更少了。這個問題我們可以再談，因為比較專門了。另一個問題是對兵團怎麼解決？

穆合塔爾：兵團必須改制，改成縣，保持現狀，可是人口減少，因為他們開的土地全是破壞生態的，尤其是南疆的。必須恢復生態，有些地改成種樹，不能盲目地考慮糧食產量。兵團的一個團可以改成一個縣。

王力雄：兵團團場占地範圍相對很小，構不成一個縣。

穆合塔爾：可以合併到一塊，把接近的團合併在一塊當成一個縣。那樣的話他們的權利更有保障了。中央政府不是什麼事都直接管，每個地區根據自己的實際情況，在不違反憲法的前提下，可以出一些自己的法律法規，做自己想的。地區的經濟也可以獨立，各地區的財政交了應該交中央的以後，其他的自己用。那樣就可以保證漢族人有自己的權利。經濟權利有了，教育權利有了，我看基本上權利就已經有保障了。

維吾爾人的理想國家

王力雄：你覺得宗教人士在最終的目標上和民族主義者有什麼區別？

穆合塔爾：宗教人希望建立伊斯蘭國家，民主派希望建立民主國家、法律國家、憲法國家，跟宗教分開。

王力雄：如果將來有一天維吾爾人可以自己決定命運的時候，做哪種選擇的人會更多？

穆合塔爾：選擇憲法的人多。

王力雄：為什麼呢？

穆合塔爾：因為關心提高自己生活水平的人不喜歡受限制。宗教人士裡面也是一半以上的人不是極端的，他們看得出世界的潮流。在阿富汗成立的那種伊斯蘭國家，跟時代的潮流不符合。

王力雄：在大部分維吾爾人心目中，世界上哪個國家是比較接近理想的國家政體？

穆合塔爾：對知識分子是美國，對伊斯蘭教中比較溫和的人是土耳其，對宗教狂熱的就是阿富汗塔利班了。

王力雄：沙烏地呢？

穆合塔爾：我們的人反對沙烏地，反對獨裁，不認可君主制。伊斯蘭教不認可君主，因為穆罕默德去世時也沒有選過自己的接班人。他得病的時候，跟隨他的人問過他，他的接班人是誰，他說就在你們當中自己選吧。穆罕默德去世以後，世代哈里發全是人們選的，所以真正的伊斯蘭教是不贊成獨裁政權的。塔利班、賓·拉登也反對沙烏地，本來賓·拉登是沙烏地公民，他反對沙烏地國王，要求改變制度，選舉國家領導，所以沙烏地阿拉伯把他趕出去了。

代議制民主是否有利於東土建國

王力雄：你提到未來實行民主制度，你認爲現在世界通行的代議制民主可以解決新疆問題嗎？

穆合塔爾：對。很多人認爲中國不出現民主，互相談成的可能性不存在。如果沒有民主，維族只有用暴力，讓外國人參與，得到國際勢力的參與。這是中共存在情況下唯一的出路。如果中國能夠出現一個民主的體制，中間道路也好，談判也好，各種可能性都會出來。

王力雄：但中國實行代議制民主的話，也有可能利用民主發動戰爭啊。一般漢族老百姓在民族主義驅使之下，一聽到維吾爾人要獨立建國，用民主的輿論和選票要求政府進行鎮壓，武力解決。俄羅斯現在也是民主的，也用投票方式了，他照樣打車臣，反而沒有任何一個領導人敢於說我們讓車臣獨立吧，我們沒有必要去……

穆合塔爾：反對黨說過。

王力雄：反對黨這麼說，就不可能被選上，對不對？所以我就說現在這種民主模式不見得是民族獨立運動的福音。反過來在維吾爾族這邊也是一樣的。如果新疆實行了現在這種民主模式，因爲不同的政黨參加競選，那些激進的政黨會煽動說，我們被漢人欺壓這麼多年，我們爲什麼還要跟他們在一起，我們必須獨立！這樣的煽動最容易得到老百姓的共鳴，於是就把票投給說這種話的人和政黨。至於後果會怎麼樣，那還離得遠，普通老百姓很少考慮，不見棺材不掉淚嘛！只有等到自己家在戰爭中死了人了，才知道這事代價太大了。但是在這之前，他卻可能用自己的選票推動戰爭。極端勢力是可以通過合法的民主選舉上臺的，就像希特勒也是通過選舉上臺的。他的法寶也是煽動民族主義。所以我認爲，恰恰是現在這種世界通行的代議制民主之下，解決民族問題反而有更多的困難。

穆合塔爾：畢竟比現在好啊！

王力雄：難說。我跟臺灣人這樣說，臺灣人爲什麼現在可以有恃無恐，認爲大陸不敢把他怎麼樣？因爲民主制度對他是一個很大的保護。臺灣

是民主的，大陸是專制的，如果大陸要打他，全世界的民主國家會認爲是一個專制社會向民主社會發動進攻，會起來保護他。可是，如果大陸也變成了一個民主社會，政權也是通過合法程序，由人民選票產生的，就跟哈馬斯也是合法民主程序產生的一樣，那時怎麼辦呢？西方用什麼理由保護臺灣？就像現在的美國，你說應該實行民主，哈馬斯是民主選出來的政府，你又不承認，就很被動。那麼未來的民族衝突之中，雙方都是民主的，一方要獨立，一方要打，這個時候……

穆合塔爾：一個民主國家，比如說美國，他派兵去伊拉克是暫時的，十年五年反正得回來。伊拉克局勢穩定下來後，他不離開不行，是吧？如果中國民主了，他手上有民主的旗，那時候就不能強調國家統一，因爲新疆不是屬於中國的地方。

王力雄：只是你說不屬於中國……

穆合塔爾：（激動）中國人說屬於中國，可是中國以外任何一個國家不認可這一點。

王力雄：不會吧，現在全世界沒有任何一個國家說新疆……

穆合塔爾：因爲中國跟他們有外交關係，他們不敢說，可是他們的歷史學家寫了一些書，那些書上你可以看得到，他們不稱呼新疆，他們八十年代、九十年代出版的那些歷史書上，根本不稱呼新疆。

王力雄：我覺得你還是想得太樂觀了……

穆合塔爾：不是不是！你看那些外國的……

王力雄：歷史學和政治是兩回事！那些政治家們、各國政府怎麼表態，和他們的歷史學家怎麼說，完全不是一回事……

穆合塔爾：我跟你舉個例子，歐盟一九九七年對伊犁事件表態的時候，沒有說新疆，明確寫：中國政府和東土方面協商解決伊犁事件，避免發生暴力。我在土耳其看過歐盟的文章。美國國會的文章也是這麼寫的：希望東土勢力和中國方面解決伊犁問題上，用和平手段，不要發生流血。現在東土在國外還沒變成一個大的勢力，新疆問題還沒有具體的暴

露，一旦暴露出來，像西藏那樣，你說中國以民主的方式進軍西藏的話，國際認可嗎？在西藏問題上那些國家把西藏看成是中國的一部分嗎？

王力雄：現在所有的國家的政府都承認這一點了。

穆合塔爾：外表上承認，可是他還擁護達賴。他擁護達賴的理由是什麼？出發點是什麼？是因為他們內心還是認可西藏獨立的，只是在現實中承認西藏是中國的一部分。

王力雄：那你為什麼認為到了那時候他們就不會這麼認為呢？為什麼他那時候就不會用這種現實主義的態度了呢？那時候中國仍然是一個大國呀！他為什麼要冒著和中國鬧翻的風險呢？這是一樣的問題呀。他並不是因為中國現在是專制的，他就害怕了，那時候中國民主了，他就說可以讓中國分裂啊，不一定是這樣的！

穆合塔爾：我感覺是這樣。（王笑）

最吃虧的就是新疆本地人

穆合塔爾：我跟你說一點，民主也好，專制也好，任何一個中國的周邊國家，或者是西方哪個國家，不想看到一個強大的中國，這是現實。

王力雄：無論中國是專制的還是民主的？

穆合塔爾：對！會盡量壓縮他的空間。

王力雄：你說這就是未來東土耳其斯坦獨立所能寄託的最終希望？

穆合塔爾：對！比如說車臣問題，俄羅斯也民主了，可是在車臣問題上西方還是給俄羅斯壓力。西方沒直接插手車臣，因為沒有參與的空間，車臣是在俄羅斯境內。烏克蘭那些國家和俄羅斯保持比較溫和的關係。可是在外交上、財政上也支持車臣。可是俄羅斯是民主的呀，它吃掉車臣，西方為什麼不考慮，算了，我們跟俄羅斯爭幹嗎？跟他們也沒有多大的利益，衝突不值得，於是就不管了？他們沒這麼想，還是用各種各

樣手段要把俄羅斯繼續分裂。現在在政治和經濟方面同俄羅斯關係緊密的國家，都希望俄羅斯再解體，因為俄羅斯手上還有很多殖民地。我也認為俄羅斯可能還有一次解體。蘇聯解體了，俄羅斯也會解體的。俄羅斯裡面有很多共和國，逐漸那些共和國會解體的，但不一定是現在。一樣的道理，世界也不希望中國很強大。在這個過程中，最吃虧的就是新疆本地人。

王力雄：為什麼？

穆合塔爾：因為世界支持也好、幫助也好、同情也好，幹實際事的還是新疆本地人，是吧？流血的話，死的還是新疆本地人。這是一個現實。

你說新疆本地人不希望用別的手段解決問題嗎？想唄，可是躲不過去，也不能希望中國實現民主以後，用公民投票的方式可以解決。漢人不會同意給我們高度自治，更不能給獨立。按照中共現在的宣傳力度，漢人的思維不能一兩年改變過來。統一國家這個概念可能中國人腦子裡五十年都蕭不清。如果全民投票的話，還是百分之八十、九十的票是漢人的，可能那個時候會說把新疆快拿過來，他們用全民投票的方式把這樣的口號喊出來：漢族人、天下的華人聯合在一起！大華夏，全華夏人聯合在一起！

王力雄：（笑）大中華圈嘛。

穆合塔爾：現在最危險的是中共的大中華宣傳，這種思維太嚴重了！重要的是怎麼樣把中共宣傳形成的思維改變，對國內的民眾解釋這種宣傳的壞處，這比在外國做活動、搞暴力反抗更應該受重視。

王力雄：由誰解釋？

穆合塔爾：肯定由國內的或國外的我、你、他。漢族人維族人聯合在一起解決這個問題。還有華僑！對國內存在的思想問題，增加宣傳力度。

能不能選擇「中間道路」

未來新疆的冤冤相報

王力雄：我覺得你在談到建立東土獨立國家的時候，基於的都是你設想的有利一面，但同時還要看可能有不利的一面，光看好的是過於樂觀。首先即使是漢人有一批人要往回撤，留下的人還是會相當多。因為很多人在內地已經沒根，房子、土地什麼都沒有，親戚甚至都很少了，所有的生活基礎都在這裡。

穆合塔爾：雖然新疆問題的根源是民族問題，但我們提倡的不是把漢人全部趕出去，獨立並不是趕走全部漢人，我們認可在這裡出生長大的那部分人，他們有在這裡生活的權利，這個我們不否認。按照任何道理，按照意識形態也好，這是很合理的要求。

王力雄：當然這樣是好的，但是會不會有這樣的問題，中國人上當受騙太多，已經對很多東西不相信了。他們會想，你們現在在說得好聽，目的就是讓我們不反抗唄，讓我們放下武器，接受一個獨立的國家，一旦你變成獨立國家了，我們是什麼樣的命運就不知道了。

穆合塔爾：我跟你說過，在本地出生長大的漢人討厭內地來的人，造成他們失業的原因就是盲流不斷到這裡來，他們也受政府移民政策的不利影響。我們在國外的人，工作做得最少的就是這一部分，應該說清楚什麼樣的人我們認可，他們以後在社會上的地位又是怎麼樣，從現在就明確表態，把宣傳工作做到新疆來。

王力雄：你覺得他們在這方面做得不夠？

穆合塔爾：一點都沒做，可以說。

王力雄：這個想法不錯，但是到底會不會被新疆漢人接受，還是令人懷疑的。在新疆獨立的過程中，很多東西是沒法控制的。你下了命令不許侵擾漢民，老百姓管嗎？他們還是可以去做的，對吧？

穆合塔爾：對，還是可以去做。

王力雄：只要他們一做，這邊就會冤冤相報。你打了、殺了我們的人，我們就要打你，一打你，你那邊又會報復。波黑那些衝突不都是這樣升級的嗎？

穆合塔爾：都是這樣做的。

王力雄：那些人原本都是鄰居呀，從小在一塊玩的，然後變成了仇人。

穆合塔爾：所以問題的核心在哪？能不能避免暴力？必須有一個方式。

調回軍隊才能避免暴力

王力雄：你有什麼方式避免暴力？

穆合塔爾：避免暴力的方式在於中國中央政府的控制。

王力雄：你的意思是中央政府把軍隊調回去？

穆合塔爾：調回去！如果不調回去，也得把軍隊控制住，以和平的方式解決，高度自治也好，獨立也好，先形成一個臨時政府，他們能把局面控制住，同時和中央政府保持聯繫。

王力雄：這就有點矛盾了，在中國中央政府能夠控制新疆局勢的時候，他怎麼會允許你獨立呢？

穆合塔爾：任何國家在出現混亂的情況下，軍隊還是穩的，比如說波黑那麼亂，軍隊還是能控制住的。

王力雄：只要中央政府能夠控制軍隊，會允許獨立嗎？

穆合塔爾：現在跟以前不一樣，如果出現全民的反對，中央政府即使能控制軍隊，也不能去鎮壓一個國家的所有公民吧？比如內地民眾對政府不滿，要求民主，多殘暴的政府都不會出動坦克飛機，把所有漢人全部消滅吧？也許能鎮壓兩三天，可是反抗的人會越來越多，他還能鎮壓

嗎？

王力雄：他不需要鎮壓全部。他認爲只要對一部分人開槍，全民反抗就會瓦解，就像六四那樣。

穆合塔爾：六四畢竟是個學生運動，光是學生。國家工人、公務員或者是農民，他們沒參與運動，各行各業還正常上班工作，農民還種地。

再現波黑的種族清洗

王力雄：你有沒有這樣一個擔心——至少我是擔心的——如果暴力活動一直擴大發展，涉及到移民和越來越多的漢人，會導致仇殺升級。升級到一定程度，當局或是組織起來的漢人認爲，用有節制的鎮壓是鎮壓不住的，暴力反抗到處不斷，對漢人的襲擊也是四處都有，那麼怎樣才能制止這種行爲？就有可能發展成種族清洗。比如像波黑戰爭，實際上一開始誰也沒想到，誰也沒有這樣的願望，會出現種族清洗。但是局勢變成了只要不同民族在一塊，雙方就不能夠和平共處，就要進行暴力衝突，那麼只有我把你這個民族的人全部趕走，趕到另外的地方，讓這塊土地全部是我這個民族的人，我才能安全。你不走，我就殺你，通過殺，把你嚇走。這就是種族清洗嘛，對吧？那麼，這種情況發展下去的話，會變成雙方的。因爲維吾爾人也會一樣，我想讓你走，你不走，就用暴力活動嚇你，開始可能只是嚇，如果沒嚇住，那就眞殺你！最後，在維吾爾人勢力強大的地方，漢人跑了，跑到漢人勢力強大的地方，又去殺維吾爾人，要把維吾爾人趕跑。這樣的話，波黑的局面不就又出現了嗎？我擔心，暴力活動可能會導致這樣的結果。

穆合塔爾：我跟你說了嘛，如果形勢按現在這樣延續下去的話，我們所說的局面都可能發生。

王力雄：你認爲是可能發生的嗎？

穆合塔爾：非常有可能。我們很多人談話中、聊天過程中都認爲，以後可能會出現這樣的局面。

王力雄：一旦進入這樣的局面，不會是雙方都有組織，都服從自己的領導人。那時很多局部都是各自為戰，彼此沒有什麼約束。他們的所作所為會逐漸激化，矛盾就會越來越大。如果雙方都能有一個那種說一句話能頂一萬句的權威核心，說打全民一塊兒打，說停全民一塊兒停，那還好辦。可是做不到這一點。因為從維吾爾族的領導力量來講，至少到現在為止，還沒有看出這樣一個核心。雖然海外在整合，可是海外和境內的聯繫也不是很廣泛，到那時會不會迅速成為一個領導核心？我不知道有沒有這樣的前景？

穆合塔爾：在新疆的宗教人士裡面沒有。但是新疆境內的大部分知識分子認同國外的組織者，認同他們的政治地位，會接受他們的領導。

王力雄：民間的老百姓會怎麼樣？

穆合塔爾：知識分子往哪裡帶，老百姓就往哪個方向去。任何時候都是這樣。剛開始幹事的是農民或者是平民，可是到了一定規模的時候，他們必然會邀請知識分子領導自己，哪一個國家都是這樣。

維吾爾人會以少勝多嗎？

穆合塔爾：你剛才提到我們對抗不了強大的國家機器，可是共產黨當時也是三、四萬人，國民黨幾百萬軍隊追他們，他們還很有信心的跑，跑到延安，恰好抗日戰爭開始了，運氣好。

王力雄：對！運氣好！可他那時並沒有信心，當時實際上是逃亡。（笑）

穆合塔爾：可是他沒有投降。那就是他們還有希望，他們沒有放棄希望。抗日戰爭一爆發，他們就搞聯合抗日。其實他們有多大的聯合資本？對幾百萬軍隊來說，三、四萬人算什麼？可是他們還是那麼做。我們現在雖然人少，但是還有西藏，還有內蒙、寧夏這些地方，這些少數民族的觀點也很重要。中共宣傳漢族人的民族精神，他們的華夏、炎帝、黃帝，但是蒙古不是炎黃的子孫，藏族人也不是，維族人也不是。

中共的宣傳很危險。這樣下去，很多中國普通老百姓會變成極端主義者，中共把他們帶到那個方向走下去了。

王力雄：所以你們現在遇到的問題不能單純用共產黨和國民黨的比例做比較，因爲國民黨和共產黨都是漢人，共產黨三、四萬人，但是他可以爭取把國民黨那邊的漢人轉到自己這邊來。而維族對漢族的比例是當時共產黨和國民黨的比例，但十三億漢人你是拉不過來轉到自己這一邊的，所以我說力量的對比不會有大變化。

穆合塔爾：舉個例子，比如說你是個逃犯，一旦被抓住可能槍斃，就會比追你的人跑得快。你反抗、保護自己的意識特別高。平時你打不過一個警察，可是到那時候兩三個警察收拾不了你。新疆的漢族，到時候能回的都回老家了，可是當地民族的人呢？只有死路一條，沒有別的路！他們沒有別的家園，要麼生存，要麼死。這種心態和力量，是不能比的！

王力雄：那是。可是逃犯跑的時候，他可以一個人打兩個警察或者打三個警察，頂多如此嘍。維吾爾人一千萬，頂多算兩千萬吧，一個維吾爾人打十個漢人的話，你也才打兩億漢人嘛。

穆合塔爾：可是漢人也不會全部跑到新疆來跟我們打嘛。（兩人笑）

王力雄：不是說他都跑到新疆來，但是他有一個強大的基地，在他後面供應、組織、運轉。

穆合塔爾：我跟你說，中國的政治、經濟一旦垮了，就顧不上外面的人了，歷史以來就是這樣。經濟一旦衰弱，內部矛盾馬上就爆發，中國人的歷史就是互相之間打的歷史。

王力雄：你也要看他的另一面，一旦互相打的過程過去了，重新統一了，他又開始擴張。

穆合塔爾：可是他花的時間太長。

王力雄：也難說呀！你看，一九一一年辛亥革命，中國分裂了，然後是西藏獨立，新疆楊增新自立爲王了。但是沒有多少年，蔣介石把軍閥初

村委會和關於計畫生育的
維文標語

喀什當局給被拆掉房屋的
維吾爾人描繪的願景

于闐縣爲毛澤東與庫爾班
立的塑像

步解決，從三幾年就準備重返西藏。那時班禪跟達賴有矛盾，跑到漢地了，他就要以護送班禪的名義派幾千軍隊進西藏，如果日本人那時沒有打來的話，蔣介石的計畫眞實行，西藏根本抵擋不住。然後新疆那邊，蔣介石也開始要解決……從一九三幾年的時候因爲有日本人進來，延緩了這個時間。我的意思是說，實際上可能會很快，只要中國有能力，他又會開始擴張。所以我說你對前景充滿理想，看到光明，但是我從中看到更多的是困難。我覺得要面對那些困難不是非常容易的事情。假如兩方面勢均力敵，那麼可以通過戰鬥……哪怕敵人力量比我大一倍兩倍，甚至七八倍，我也有可能去進行一番戰鬥，利用各種條件和資源，維持自己的獨立。但是敵對力量比我大上一百倍，就不一定有必勝信心了。

獨立後就允許美國駐兵

王力雄：如果往不好的方面想的話，第一個，留在新疆的漢人可能還會有很多，而且擔心新疆獨立對他們的生存安全有威脅，所以爲防止新疆獨立戰鬥；第二點，中國內地如果還保持一定控制能力，那麼仍然是有可能從內地派遣軍隊鎮壓新疆，這就像波黑戰爭，塞爾維亞也去支持波黑塞族一樣；第三點，即使是天下大亂，中國中央政府完全失去控制力，而且維吾爾人確實有能力把新疆本地漢人打敗，宣佈成立獨立國家，但中國不會永遠無休止的亂下去呀，中國的局勢一穩定，就會重整旗鼓，再來收服新疆。他不會承認新疆獨立，說那是一個叛亂，是分裂，要來收拾這個局面，重新拿回來。

穆合塔爾：如果中國對新疆的獨立不認可，那也不應該認可俄羅斯的西伯利亞了。中國可以說，我們那麼多的人，爲什麼只能在那麼小的地方活動？但不是，中國不是對外蒙獨立認可了嗎？蔣介石認可了，共產黨也認可了。

王力雄：新疆的問題不能那麼比呀。因爲新疆是臨時出現的獨立，沒有歷史。要是新疆獨立能夠維持十年二十年，可能會有你說的情況，但是也許才過一年半載，中國就已經穩定下來了。

穆合塔爾：如果中國不認可新疆獨立，也會面臨長期的內戰，就像車臣和俄羅斯的戰爭一樣。而且國際不會允許中國那樣做，如果外國對中國進行制裁，中國會受不了。

王力雄：但是外國到底制裁不制裁……？

穆合塔爾：肯定會制裁的！（王笑）反正現在還沒出現那個局面是吧，如果那個局面出現了，新疆獨立後就允許美國駐兵，建立軍事基地，漢人還敢進來嗎？

王力雄：美國會不會這樣做呢？

穆合塔爾：美國人特別喜歡安排軍隊（王笑）。新疆是亞洲的中心，他過去不能駐軍。這個中心地帶的地理位置，對部署軍隊是最理想的。

王力雄：這是你這麼想的，對於現代戰爭來講，不一定需要那麼中心嘛，它的機動力量隨時可以從任何地方去調。

穆合塔爾：對，可是他打伊拉克，還需要用土耳其的基地，還要協商嘛。另一點，新疆周邊的中亞國家也會盡量幫助新疆獨立，他們不想邊界挨著中國邊界，中國的邊界離他們的邊界越遠，他們越安全。

王力雄：你這樣想，好處是能對未來帶來信心。但是我覺得也有一種危險，一旦把勝利的把握看得太大，就不會有另外的安排，就不會考慮困難有多大，犧牲有多大，能不能承受得了，需不需要去這樣承受？能不能再想另外一種辦法和另外一條道路呢？

穆合塔爾：中國的歷史是同化的歷史，他們不停的同化，蒙古人進來被同化了，滿族人進去也同化了，如果維族和漢族在一個環境下生活，最後也會被同化，結果維族不存在，也滅亡。

王力雄：你認為只要在一塊的話，維族最終的結果就是滅亡嗎？

穆合塔爾：對，滅亡！兩個民族在人口數量上太不平衡，而如果沒有平衡，維族逃不過滅亡。中國的歷史就是這樣。

王力雄：你認為怎樣實現人口數量的平衡呢？

穆合塔爾：停止漢族移民！

王力雄：對啊，這可以作爲一種解決問題的出路，不一定非要獨立啊。

穆合塔爾：漢族人不接受。

王力雄：那也不一定呀。你得考慮怎麼能讓漢族人接受這樣的一種安排。

穆合塔爾：如果漢族人接受這樣的安排，新疆可以不獨立。爲避免犧牲、避免暴力、避免戰爭，可以不要求建國，實行高度自治，就像現在的巴勒斯坦那樣的高度自治，絕大部分人也可能會接受，

高度自治是不是香港模式？

王力雄：你認爲在中國做出什麼承諾，或者和維族之間建立了一種什麼樣的關係，維族人會同意用高度自治的方式，而不再追求獨立建國？

穆合塔爾：政治獨立，政治上自己管自己；現有的漢族人裡面，要區分有合法性的人。來打工的要離開新疆，這裡不需要那種素質特別低的人。在這裡出生的，戶口在這的，在新疆生存了最起碼二三十年以上的，留下來，其他人回去。每年用人的話，可以按定額臨時從內地招人來工作，但必須回去，不能辦移民；然後是經濟上獨立，自己的財政自己用非常重要，外貿上有自己的權利；中國在新疆可以有邊防軍，但不能太多，比如說吉爾吉斯和哈薩克那邊，沒必要部署軍隊，能夠威脅中國的就是印度，巴基斯坦輕易不會……因爲它是和中國友好的嘛。只有印度和巴基斯坦的邊界可以部署軍隊，其他的不能部署。然後就是法律各方面的獨立性。

王力雄：旅行的人呢？從漢地進入新疆要辦簽證嗎？要拿護照嗎？

穆合塔爾：拿護照，不簽證，免簽證（王笑，穆提高聲音）。現在到香港還要護照呢！如果沒有護照的話，流動人口怎麼控制？身分證通用，跑來跑去，那怎麼控制得住？香港不也有護照嘛，中國國旗還飄揚呢。

王力雄：新疆人進中國也一樣嗎？

穆合塔爾：也是免簽證。中國是否同意進，海關的人說了算。

王力雄：按照什麼標準呢？什麼人可以進什麼人不可以進呢？

穆合塔爾：那個標準不是我們的標準，而是內地的標準。

王力雄：我的意思是按照新疆的標準，什麼樣的漢人可以進？什麼樣的漢人不可以進？有什麼法律條例？

穆合塔爾：現在最重要的限制就是移民。移民是最刺激人的一個問題。前幾天《新疆日報》登了一個新聞，伊犁河周圍搞開發，國家投資一百二十個億，開發一千萬畝土地，中間四百五十萬畝還是五百萬畝是種地的土地。開發這個土地，可能為的就是移民。可是在伊犁河周圍開荒種地，會不會破壞生態，我想一想，五百萬畝的土地，算的話是一公里寬，兩千五百公里長的一個走廊。

王力雄：限制移民不一定非用護照的方式呀，因為移民是要工作嘛。未來一是不再搞那種移民項目，二是可以用發放工作證的方法進行限制。凡是內地人到新疆工作需要有工作證，工作證由當地政府來簽發，沒有工作證就是非法工作，是違法的。這樣兩邊的人員可以自由往來，只是工作需要獲得許可，進入新疆就不需要非得用護照了。

穆合塔爾：高度自治體現在民族獨立性上。雖然外交是中央政府管，可是沒有護照，移民問題解決不了。

王力雄：我的意思是你要把雙方達成共識的難度盡量降低，你要是要求用護照、建立邊界和邊檢，就已經接近於獨立了。

穆合塔爾：每個省之間都有邊界呀，兩個縣之間都有邊界，難道⋯⋯

王力雄：但那種邊界沒有人員來往要過關口的。

穆合塔爾：護照的目的就是避免移民。旅遊的人沒有理由拒絕。旅遊時間到了，給你一兩個月或三個月時間。如果你想在這打工，就去有關部門申請在這打工，如果誰想試用你，那就擔保和試用你，期限到了以

後，就回家。

王力雄：看來香港模式給後面帶來很多問題，一些未來的政治結構會提出用香港模式解決本地區問題。

限制移民是否一定用護照？

穆合塔爾：香港用護照的目的就是爲了控制流動人口。歐洲都是獨立國家，但可以自由來往，中國不讓我們成爲國家，你不承認，那好，我認可你這個國家地位，那對你來的人我靠什麼限制呢？

王力雄：我明白這個意思。

穆合塔爾：新疆最溫和的人也害怕移民。

王力雄：控制移民不一定非用護照，我剛才提的用工作證的方式。因爲移民只有靠工作才能生存，他如果自己帶著錢到這裡來住，那等於給這送錢來了，他也不會無限期的住下去。只有在這裡工作的人才可能成爲移民。希望工作的人可以去申請工作證，如果當地有需要，工作證由當地政府簽發。當地政府不簽發，就不能工作，或者你工作就是違法的，會受到法律處置。這樣的話，只有當地需要的專業人士可以在這工作，其他人你不給他簽發工作證，他就不可以在這裡工作，也就限制了移民。用這種方式來做，已經可以解決移民問題，爲什麼非得用護照、簽證、進關檢查的方式呢？

穆合塔爾：我們去香港要簽證的。我還可以說香港沒必要簽證……

王力雄：先說這個方式爲什麼不能解決問題。你沒有給他簽發工作證，他就不能成爲移民，除非是打黑工。而打黑工可以罰款拘留、驅逐出境。

穆合塔爾：那樣就會發生民族矛盾。

王力雄：你說我要建個邊界，進來都得拿護照，那才會眞正發生民族矛盾。這在我看是談不通的，等於不是眞的要談判了。

穆合塔爾：那我提一個問題，按你說的自治方式，對新疆怎麼稱呼，還是稱呼新疆？

王力雄：名字問題可以下一步再討論。

穆合塔爾：這不僅僅是個名字問題。再一個問題，比如說我們出國，如果這裡高度自治的話，不能開大使館，只能開領事館，我們去領事館辦簽證，我們拿什麼護照？還是拿中國的護照？

王力雄：一個國家當然應該是一個護照。

穆合塔爾：高度自治應該有自己的護照。

王力雄：（笑）沒有這一說吧。

穆合塔爾：高度自治應該有護照！

王力雄：像美國和瑞士這種聯邦制的國家，每個聯邦下面的州都有很強的獨立性，可以立法什麼的，美國的各州法律不一樣，但他可以用同樣的護照。

穆合塔爾：可是美國人不一樣。

王力雄：你現在要想的是未來的中國也不是現在這樣的中國呀。

穆合塔爾：繼續使用現在的身分證那就是一樣差不多（大笑）。

王力雄：這不一樣，你自己選舉自己的領導人，自己制定自己地區的法律，有自己的警察，有經濟上的權利，和現在完全不一樣！你可以用工作證限制內地人來工作。對西藏我也這樣提議，法律上的解決方式是設立「文化保護區」，因為移民多了會威脅到這個特有的文化存在和延續。這在一個國家內的法律架構中就容易解決。否則一個國家內建立不同的邊界、用不同的護照，就不是一個國家了。除非是說，你不讓，那就打，我們死多少人不在乎。但恰恰能說這個話的人是民族精英、知識分子，他們喊「不自由，毋寧死！」可是他們不死，死的是人民。

（兩人長久沉默）將來會是一個非常困難的過程。雙方不容易找到共同點，因為歷史造成的差距已經越來越大，雙方的要求、可能性和合理性

差距越來越大。

維吾爾族在戰爭中損失更大

穆合塔爾：漢族歷史以來最強大最有勢力的時候應該是現在吧？

王力雄：歷史上中國有時可以排在世界前一兩名的。從生產總值論，唐朝、宋朝大概都可以達到。

穆合塔爾：可是唐朝一直不穩。

王力雄：在歷史書裡，一百年的穩定一筆就帶過去了，主要寫的都是不穩定的時候。現在的中國才五十多年，歷史中是很短的。其實也不能說他現在很穩定，過去的王朝經常是幾十年上百年什麼事都沒有。咱們回到剛才的話題，我的意思是說，避免戰爭就是要用雙方都能接受的妥協方式，就應該多想一點有沒有另外的道路。沒有另外的道路，硬要通過戰爭解決問題，在戰爭中損失最大的是老百姓。而在漢族和維族兩個民族之間，維族受的損失會比漢族更大，因為即使漢族人死的人比維族人多一倍，可他的總人口要比你多很多倍，所以我從來都是……

穆合塔爾：那我們可以協助你們減少人口吧，打仗的時候你們死的人多，那對你們不是一個打擊，而是協助你們減少人口了（兩人笑）。

王力雄：但對維吾爾族損失就更大了。所以我說，從我個人而言，我對新疆是不是獨立並不在意，只要人民生活得好，成為另外一個國家沒關係。但是在漢人中這樣想的很少。那麼就要考慮怎麼面對這種狀況。我只是提問題，不是想說服你，我的問題就是，是不是一定說「不自由，毋寧死！」就是要打仗，還是作為知識分子，作為民族精英，會盡量地考慮避免人民的犧牲。

穆合塔爾：這個問題肯定考慮的，如果能避免戰爭和犧牲，那是最好的路了，我們失去一些東西也是值得的。

王力雄：那麼我想問，你們在這方面的思考是哪些，在這方面能夠接受

的限度到哪一步？

穆合塔爾：就是剛才說的高度自治。一個問題是名稱問題，一個是國旗問題，新疆這個名字任何人都不會接受，因為你自己的名字都沒有，哪有什麼自治呢？另一個就是國旗問題，美國聯邦有每個州自己的州旗嘛。然後是經濟上的獨立問題，再有避免移民的問題。這四個問題我認為是最大的問題。

東土耳其斯坦的名字

王力雄：你們要的旗幟是原來東土耳其斯坦的旗幟，就是三區革命的那個旗幟吧？

穆合塔爾：那是我們的國旗呀。

王力雄：認可的名稱就是東土耳其斯坦？

穆合塔爾：這個名稱沒有人有任何異議。過去中亞的人提過維吾爾斯坦，但哈薩克人、柯爾克孜人、烏茲別克人似乎就被排除了，他們會說我們的地位不被認可了，削弱了。名稱對新疆穩定起很大的作用。用東土耳其斯坦可以囊括所有突厥族，哈薩克、柯爾克孜各民族的平等權利都體現在這個名稱中，因為他們都是突厥族。

王力雄：麥斯武德原來提過叫突厥省。

穆合塔爾：一九四八年國民政府的《新疆日報》登了一個文章：「好消息！蔣介石認可中國土耳其斯坦」。報導說蔣介石同意既可以稱中國土耳其斯坦，也可以稱新疆，兩個名字通用。當年的《新疆日報》那個文章我看過。蔣介石認可中國土耳其斯坦，意思是中國手下的土耳其斯坦。可是過了還不到兩個月，包爾漢和阿合買提江聯合反對麥斯武德，包爾漢當了省長，那個名稱就用不上了。

我們不應該製造一個地名，既然歷史以來就已經有了地名。外國人一直把我們稱為東土耳其斯坦。俄羅斯作家和英國作家，還有美國作家寫的

那些書上都稱爲東土耳其斯坦。

王力雄：那你覺得按照當年和國民政府已經談下來的，叫中國土耳其斯坦怎麼樣呢？

穆合塔爾：（思考）叫中國東土耳其斯坦可以，這個「東」字不能去掉。因爲我們是在突厥的最東邊。沒有「東」字，等於把中華民族的概念擴大了。

王力雄：將來中華民族這個概念也許會取消了。

穆合塔爾：不會！不會！（王笑）中國東土耳其斯坦可以很明確地表示不是中華民族。因爲這裡不是中國的東邊，是中國的西邊，因此屬於突厥民族，這種明確就是因爲「東」字的存在。

王力雄：當然你說的這些都有道理，我爲什麼這麼提呢，現在「東土耳其斯坦」這六個字已經被當局充分妖魔化了，變成一個在十三億的中國人心目中很難接受的東西，如果考慮雙方容易達成共識的話，不妨把這個名字變一下。

穆合塔爾：有很多人不會接受。

王力雄：接受不接受要有一個互相的考慮。

穆合塔爾：可是那時的中國現政府肯定不存在了，他現在這些妖魔化的宣傳可以改過來呀。

王力雄：改過來不是那麼容易的。你知道，正因爲那個時候現政府不存在了，新政府要靠人民投票選舉，而人們不會因爲只要給了他投票的權利就變成理性和明智的，該是什麼人還是什麼人。就跟俄羅斯人會投票要求出兵打車臣一樣。那時的政府受老百姓的牽制更大。

穆合塔爾：那是漢族老百姓，他們對中國土耳其和中國東土耳其的差別不會很敏感。

最好因素結合在一起的光明前景

王力雄：你對所有事情都看最有利的一面。你最希望達到什麼結果，你覺得事情就會那麼發展，但實際上並不是這樣的。包括你剛才提的那些：漢人離開新疆回老家、中國會承認新疆獨立、美國會肢解中國等，都是把最好的因素結合在一塊，因此會顯得前景很光明，但實際上很多地方都不會像你想像那樣。

穆合塔爾：也可能比我想像得更好。

王力雄：但也可能會更壞！不要只考慮更好，更多的是應該往壞的方面考慮，有備無患嘛。總往壞處考慮，頂多是多慮了。但總往好的方面考慮，會讓你有很多地方準備不足。

穆合塔爾：我說的是維族人裡最溫和的觀點，不是說我個人看法。我告訴你的是我估計溫和派能接受的底線是怎麼樣，我應該把這些說出來，如果我對你說的都表示同意，那只是我個人的立場，你這個考察就沒意義了。

王力雄：是的，我覺得困難就在這。確實在我接觸的維吾爾人當中，跟你談是最溫和的，還能進行討論。但是在國外遇到的維吾爾人……

穆合塔爾：他們認為自己有代表性，把自己看成一個代表人物，所以在話題上盡量避免讓步，只能堅決保持立場。而我沒有任何代表性，我只代表自己，從我所瞭解的情況表達自己的看法。

王力雄：這是我特別擔心的。談判需要靈活性和妥協性，但我發現維吾爾人立場上非常堅定。靈活性和妥協性少，我擔心的是將來談不成，沒幾句就崩了。

漢人接受是前提嗎？

穆合塔爾：我們討論的時候，你經常提的問題是漢人接受不接受，當成

房子拆掉以後不知道會去哪

等待賣棉花的車隊

等待銀行開門領取退休金

你反對我說法的理由，好像漢人接受是前提，只要漢人不接受就不行。可是在有些問題上，即使漢人不接受，還是會出現，不一定全部問題都得漢人接受才行。這不是現在我們兩個談或者你跟別人談能解決的問題。解決不了到時候拖上幾年的局面肯定會有。

王力雄：我那樣說的意思，並不是出於站在漢人立場，擔心漢人對我有什麼看法，這個不重要。而是因為要解決問題，不是跟我解決，也不是跟美國人解決，解決新疆問題面對的不是別人，最終要面對的是漢人。

穆合塔爾：我知道你的意思，你希望能達到漢族人接受的要求和角度。

王力雄：是雙方都接受。

穆合塔爾：但是你把漢族人是不是接受考慮得多了一些。你總是考慮你們漢人虧不虧。你們接受了我們的要求的話，是不是虧得太大，代價太大了？你在這方面考慮得多一些。

王力雄：我是在這方面考慮得多呀（笑）。

穆合塔爾：怎麼就不多考慮我們接受不接受，我們不接受怎麼辦？

王力雄：因為我面對的是你，我跟你提問題，是在幫助你考慮這個問題。當我面對漢人的時候，我會反過來說：「維吾爾人會不會接受？」

穆合塔爾：應該把兩個方面同樣對待。

王力雄：我是面對不同的人強調不同的重點⋯⋯

新疆的蒙古人會不會也要獨立

穆合塔爾：你曾經說過這樣的觀點，如果維族能獨立的話，蒙古人也會想獨立，回族也想獨立。關於這個問題，比如說蒙古人，他們有兩個自治州，可人口有多少？——十二萬[31]。

[31] 根據《新疆統計年鑒‧二○○六年》，新疆蒙古族人口是十七‧十七萬。

王力雄：不管他人多少，有他的自治州他就有法理基礎──這是我的自治州！

穆合塔爾：那是中共給的。

王力雄：別管是誰給的。比如維吾爾人曾經有過一個很短暫的東土耳其斯坦共和國的歷史，有幾年對吧？那也是一個基礎啊。

穆合塔爾：哪是幾年，幾百年的歷史也有啊！

王力雄：我是說作為一個近代國家。蒙古族認為他的自治州已經有幾十年了，你能獨立，他也可以提同樣的要求⋯⋯

穆合塔爾：他們心裡知道⋯⋯比如哈薩克人都知道他們是外來人，他們到新疆的歷史不長，他們是俄羅斯、中亞國家的民族，是逃避到這來的，他們的歷史學家和文學家都認可這一點，寫在書上。柯爾克孜族也是一九一八年來的。所以新疆少數民族之間的爭鬥不存在，只會有漢族和維族的鬥爭。

王力雄：你總是相信你的願望：他們會知道，他們會這麼接受⋯⋯但在實際中很多情況真的會不一樣。我倒覺得應該把事情多往壞處想：事情可能會很困難，很麻煩，這是我的特點。藏族有一句諺語，說的是：「藏族人總是希望太多，漢族人總是疑慮太多」。

穆合塔爾：的確生活中就是這樣。窮人經常做夢看到好的事情，在外面發財了，生活一下就搞好了，或是一夜間他成什麼人了。可是富有的人夢中不會看到那些事，錢特別多的百萬富翁，就是夢見自己得了病呀，企業垮了，破產了這些，光光的，什麼都失去了，這是一種心理因素。

王力雄：那我現在是富有的人了！（笑）

穆合塔爾：你做的什麼夢我不知道。可是我估計肯定的，富人夢不到窮人夢見的那些好事，因為他想得太多了，他們的性格是不信任別人。少數民族，藏族我也看過，很容易信任別人。

王力雄：但是就會一次又一次的失望。

穆合塔爾：我的老師當時跟我講過：「你不信任別人，就得不到別人的信任，如果你想得到別人的信任，首先你要信任別人。」

王力雄：現在不是信不信別人的問題，而是要更多地想發展前景可能遇到的困難和不利因素，爲此多做準備。另一種是對不利因素視而不見，就是不看它。但是它不會因爲你不看它就不存在了，到時候它出現了，你沒有做好準備，可能帶來的問題會更多。所以我覺得在討論問題的時候，寧可把更多不利的因素放在面前，面對它，而不是說這個問題是不可能的，不去考慮它。

政治目標不能提得太簡單

王力雄：所以談這個話題的時候，我就在想，從維族這邊，有沒有過考慮走「第三條道路」？就是達賴喇嘛提出來的「中間道路」。這個中間道路的含義就是在中國的框架內，以民主的方式實現西藏人的高度自治。在維吾爾人的運動中，有沒有可能出現一個「中間道路」的力量？

穆合塔爾：有！很多外國人說嘛，要用非暴力……

王力雄：不僅僅是非暴力，現在國外的維吾爾組織有打出非暴力抗爭旗號的，但還是要爭取民族獨立，要獨立建國。但是走獨立建國的路，我認爲未來帶來的衝突和造成的犧牲會非常大，實現的可能性也很渺茫。那麼有沒有可能做出一個比較現實的選擇，就是同意留在中國的政治框架內，由當地人民來實行本區域的高度自治？

穆合塔爾：現在沒有很多人談論高度自治的問題，因爲現在不是談論高度自治的時候。

王力雄：境內的維吾爾人還是談論要獨立？

穆合塔爾：對，談論怎麼做才能獨立。

王力雄：他們都認爲有可能獨立嗎？還是很多人認爲沒可能？

穆合塔爾：認爲不可能的也有。

王力雄：哪個占多數？

穆合塔爾：在關心政治的人裡面，認爲能獨立的人數比較多，不關心政治的人疑問多，有沒有可能？或者是用多長時間？具體比例我說不上。

王力雄：所以你說境內維吾爾人基本沒有考慮高度自治的。

穆合塔爾：只要中共把握權力，高度自治是不可能的，他們不相信能夠出現高度自治的局面。不過談論這個問題的大部分是知識分子，或者是宗教人士。農民、市民一般不談論這些問題，談論也頂多就是兩句話：獨立就好了！獨立的話，我們的生活可能比現在好！多的他們不談。

而談這個話題的人，因爲知識分子現在重要的工作是宣傳，需要把目標放遠一點才好啊！一開始把目標放在高度自治上，老百姓不理解，什麼是高度自治？中國說現在已經是高度自治了，自治區主席已經是當地人自己選，可當地人有了什麼權利嗎？他們不信那些。因此要讓他們看見遠一點的東西，他們才感興趣。所以知識分子在宣傳過程中一般不說高度自治。這就像做生意一樣，把價格放得高一點，你說一千塊的東西，買的人他不好意思還你五十塊吧？如果你說一百，他肯定說五十。政治目標不能提得特別簡單，那樣的話沒有吸引力。

王力雄：但這跟做生意還是有點區別的。區別在哪裡呢？做生意是一個直線，就是討價和還價。而這事呢，如果這邊提出來的口號是獨立建國，你覺得是提價，但造成的卻是事先就被確定的敵對。漢人認爲你就是要分裂嘛，要把這塊領土割出去。所以他不是跟你討價還價了，他認爲就是要消滅你。而你說的如果是高度自治，說明你要考慮是在不分裂的前提下，在同一框架內我們怎麼辦，就會先把敵對的狀態去掉，變成一個協商。

當然高度自治怎麼解釋可以重新定義。達賴喇嘛在高度自治方面說得很清楚，是由藏族人自己做決定。現在的自治是假的，因爲官員都是北京任命的，即使他是藏族，也是聽北京而不是聽藏人的。如果官員是由當地人選的，那就不一樣了。

達賴處境讓維族人沒信心

穆合塔爾：我跟新疆的很多漢族人談到過達賴，因為我們和漢族人談論達賴的問題，他們不把我們看成民族分裂，以為是談論政治問題。如果跟他們談新疆問題的話，我們表達一些看法他們就會認為有民族情緒。可是新疆的漢族人認為達賴的目的就是想獨立嘛，他們都這麼看。他們不認為達賴是要高度自治的。我好幾次，不是一兩次或者四五次，每一次都跟他們說達賴不要求獨立，他要求高度自治。可他們說這是一個口號，給他高度自治一兩年以後他就會要求獨立，那是很自然的。很多漢族人的反應就是這樣。

王力雄：因為中國政府這麼宣傳嘛。你也說了，普通老百姓也就是這麼說說而已，想得不多。你談話的那些漢人還屬於普通漢人，真正能夠影響決策的漢人是一個不大的權力層和精英圈子，這些人可以知道情況到底是怎麼回事。

我不是非要說你們應該怎麼怎麼做，只是想知道有沒有這種可能性，有沒有一種力量，走一條中間道路。我和國外維吾爾人討論時，有人說到考慮過中間道路，但因為其他維吾爾人全都是主張獨立建國，所以這種意見不敢露頭，或至少認為時機、形勢都不成熟。我不知道現在有這樣的人出現的話，會受到什麼樣的對待。

穆合塔爾：這是不受歡迎的！我跟你說了，達賴提出高度自治的方案以後，漢族海外民主派也好，或是中共也好，都沒有明確地表態，達賴的哪些要求能滿足，哪些要求滿足不了，或是滿足百分之幾十，什麼方案都沒出來。因此可以說達賴的中間道路在中國還是不存在的東西。

王力雄：對，當然是不存在的。

穆合塔爾：要想避免暴力、避免流血，唯一的路是中間道路，這個我也認可。可能我們一半人也是這種看法。可是到底什麼是中間道路，中國也好，未來的民主派也好，他們能接受的中間道路是什麼，他們給的高度自治究竟是什麼，在這個定義還沒有顯現、產生的情況下……

王力雄：這恰恰是需要雙方先有這個意圖，說我們可以討論中間道路，

才會在互相討論、談判中慢慢形成這個東西，不可能說一開始就先提出一個確定的東西，接受，就做，不接受……

穆合塔爾：達賴提出中間道路幾年了？

王力雄：的確是很多年了，但不能光看眼下。他現在是跟中共談。而跟中共談，什麼道路都沒有希望。

穆合塔爾：對！根本沒希望！

維吾爾人要產生一個代表人物

王力雄：但中國的社會政治是要發生變化的，未來的中國可能是由另外一些力量掌握政權的。那麼在這種情況下，有沒有可能大家來進行一種協商？

現在推進中間道路對少數民族有利的另一點在於，達賴喇嘛是一個具有國際威望、被人尊重的領袖，能夠調動很多國際資源。如果新疆也能出現中間道路力量，和達賴喇嘛聯合在一起的話，雙方可以互為支援，成為擴大很多的一股力量。臺灣的國民黨也主張最終要統一，但是要在大家都能接受的自由民主制度下實現統一。臺灣的力量就更大了，那是一個富有的、兩千多萬人的實體。海外蒙古人的力量現在弱小，但是如果加上蒙古國和布里亞特蒙古，也可以有一定聲勢。這些力量全部都能聯合在一起的話，可以討價還價的能力是很強大的。

穆合塔爾：很強大！

王力雄：在這樣一種聯合的狀態下進行探討，未來的中國或者搞成一個聯邦，聯邦和每個成員體，各自有什麼權利和義務……

穆合塔爾：你應該知道一點，國外的維吾爾人剛剛聯合，剛成立一個機構，但是還沒有產生一個領袖，沒有達到那種威望的一個人。以前是艾沙，他已經去世了。他的兒子艾爾肯還沒達到那個地步。在產生這個民族領袖的路上，可能不會選中你這種思想，他們的口號肯定是獨立的口

號。等到領袖產生了，組織共同了，和達賴一樣有了一定的國際威望，也許會考慮你說的那種，想法把各民族團結起來，形成共同目標。

王力雄：我覺得不一定非得等一個領袖去做這種事。

穆合塔爾：要在國際舞臺上有一個代表人呀！維吾爾人如果跟哪個國家的代表見面，談新疆問題，人家會問你們代表誰？是哪個組織？你們的代表人物是哪個？比如要跟柯林頓見面，不能把我們在柯坪巴扎上買的那個霍炯[32]挎上，到柯林頓前面說我是維族，想跟你談一談。你代表維族嗎？你有那個分量嗎？柯林頓肯定不會見。我想去聯合國人權組織表達意見，寫一封信從喀什寄出，說我代表維吾爾全民族講話，他不會認可我吧？不會讓我去吧？要有一個代表人物，這很必要！代表人物產生以後，其他問題就好辦。

王力雄：等你說的領導人產生的時候，他還能轉得過來嗎？

穆合塔爾：他會轉得過來，因為任何人必須接受現實。

王力雄：如果那個領袖是以民主方式選舉產生的，就不是達賴那樣的人物，因為達賴是不可選舉的。很多人是反對達賴的中間道路，但還是服從了。

穆合塔爾：對！達賴這樣的領袖，除了西藏以外，世界任何地方找不到。沒人能同達賴比，因為他不是人，而是一個上帝。哪個民族有活的上帝？只有藏人。

王力雄：還有一個教皇。

穆合塔爾：教皇？教皇不屬於哪個民族。達賴是特殊的，其他任何民族不會有。

[32] 維族農民放在肩上裝東西的褡褳。

中文發言人迪里夏提的作用

王力雄：你覺得有什麼措施能夠把正在形成的民族仇恨減少？

穆合塔爾：現在減少仇恨的有效手段，國內沒有，這個工作需要在國外的人做。國內的漢人能像我們之間這樣談的沒有，談不成。

王力雄：國外又怎麼來做呢？

穆合塔爾：國外有空間，使用互聯網也好，或者是出版書籍也好，搞成漢語的，宣傳思想、政策的東西，然後引入到國內。

王力雄：那麼你覺得國外搞活動的維族人，爲什麼一直沒有來做這個事情呢？

穆合塔爾：他們活動最活躍的時候是一九九七年到二〇〇一年，那時他們做得很不錯，可是現在國際形式對他們不利。

王力雄：國際形勢不利恰恰可以做消除仇恨的工作啊。

穆合塔爾：他們正在做，可是因爲大環境就是這樣，他們的聲音別人不容易接受。

王力雄：從我對他們的接觸上，感覺只要是跟漢人有關的事情他們就排斥，似乎是只做自己的事情，不接觸漢人。

穆合塔爾：因爲……我跟你說吧，他們和漢人可能談過，可是就像我說的那樣，你們說理由、道理的時候，往往只在自己的圈子裡思考問題。這樣談了幾次以後，覺得沒意思。漢人離不開自己的圈子，就不談了。很多漢族人我和他們談過，他們都有這個習慣。

王力雄：是，漢人是有這個問題，但是不能因此就不努力了。維族也要考慮怎麼做才是對自己民族最有利的。除了你說的原因，現在海外維吾爾人是不是也害怕一旦這樣做，會被別人抓住把柄攻擊，因此即使有人有這種想法，也不敢說出來和實施？

穆合塔爾：也有這種因素吧。海外的老人們經常說，娃娃們，不要忘記

歷史，跟漢人談判沒有好結果，他們套子多，說來說去還說自己的，沒用！我們是過來人，我們看過。不過現在海外的人正在開始考慮這個問題，很多人開始想應該跟漢人溝通，可是目前還是保持距離，因為不想讓別人抓他的尾巴。

王力雄：不溝通就出現目前這樣局面，漢族人一提起維族人，或者維族人有什麼訴求，就認為是恐怖主義。因為你沒有去跟他交流，他聽到的只有中國政府的聲音。你需要把自己的態度擺出來，把你的道理講出來，儘管他們在開始不接受，也要有耐心，這是一個過程。

你看，前幾年海外維吾爾人設了一個中文發言人迪里夏提，儘管他的發言宣傳性太強，不是黑就是白，沒有很多說服性，但即使是這樣，因為他用中文發言，就使漢人的消息來源不僅僅只是政府，就會說維族發言人迪里夏提怎麼說的，多了一個管道。所以我說這個方面應該重視。

雙方都應該把對方當作礦藏來挖掘

王力雄：我覺得建立漢族和維族的對話管道非常重要，因為將來無論是什麼狀況，都必須要有對話，有溝通。現在這個管道非常不通暢。咱們兩個是因為一塊坐牢才建立信任，這樣的對話現在幾乎見不到。將來一旦遇到歷史發生變化，有了某種機會，本來是可以對話的，但是沒有這樣的管道，沒有這樣的人脈，也許就會失去機會。

維族方面也應該有意識地接觸漢族精英，發展人脈，與未來可能的中國掌權者建立關係。維族中間應該出現一批用漢語向漢族人傳達民族要求、希望和論述的人。我不瞭解現在海外的情況，海外維吾爾人即使和海外漢人打交道，可能也是停留在表面上，開個會什麼的，互相沒有形成朋友關係，建立信任。如果有朋友關係和信任基礎，到一定的時候可能起到很大作用，能暢通地傳達信息，打破障礙。這種事情具體應該怎麼做，需要仔細考慮。但首先雙方應該有這樣的願望。我不知道你怎麼看這個問題，有沒有這種可能，應該用什麼樣的方式來建立這樣一種溝通管道？

穆合塔爾：我跟一些維族高層次知識分子有來往，我們交談的時候也比較信任，比較理解。但是我和漢族人沒有來往，因爲新疆的特殊情況，讓維族人主動和新疆漢族人來往接觸，可能性不大。因爲互相不信任的程度已經到了一個高峰點。所以在新疆展開這個工作比較難。我看只能是海外流亡的漢族民主人士和維吾爾人先溝通，然後把這個影響擴大到內地和新疆，影響新疆的維族知識分子和漢族知識分子，讓他們意識、心態上有變化，願意接觸。

西藏人成功地改變了形象

王力雄：政治上的交往即使存在困難，還有一個文化渠道。民族主義不一定非要從政治角度表達，可以用文化的方式表達。我稱爲文化民族主義，這方面西藏人做得比較成功。

穆合塔爾：比如說呢？

王力雄：比如現在西藏已經成爲漢人中的時髦——所謂的西藏文化熱。中產階級愛跟隨社會潮流，漢族中產階級現在標誌之一就是愛談論西藏，家裡掛了西藏的什麼東西，戴了什麼西藏的首飾，背著一個西藏的包，去西藏旅遊，然後講藏傳佛教⋯⋯我說過這和西藏存在一批以漢語寫作的知識分子有關係。

穆合塔爾：藏族和漢族文化上有共同點，都是佛教。西藏人和漢人的生活習慣，最起碼在吃東西上面有共同點，他們任何場合都能在一起。另一點，西藏的地理位置也是很迷人的，不用說內地人，很多國家的人都迷上西藏，因爲它是全球最高的高原。喇嘛教是屬於藏族人民的一種宗教，是一種單純的文化，很容易吸引人。可是新疆，我們文化狀態和內地文化狀態不相似。另一點，現在對伊斯蘭的看法很負面。做文化交流的工作不是沒有可能，可是難度比藏族來說大得多。可是，難，也必須有人做！

王力雄：難！更需要人去做！西藏也不能說和漢人是一樣呀！僅僅二十年前，西藏在大多數漢人心裡是什麼？是最野蠻、最黑暗、最封建的農

奴制度，什麼挖人眼、扒人皮，類似當年《農奴》那個電影，還有在北京開的展覽，把人皮掛在那兒。全是當年的宣傳，對不對？就是二十多年發生的變化。其實新疆也有很多自己的文化，但是還沒有找到一個文化載體來體現。

穆合塔爾：不是說了嗎，雙方給對方的都是最差的人（兩人笑）。

應該由漢人民主派先拿方案

王力雄：我感興趣的一點是，未來中國如果開始政治轉型過程，為了避免出現權力真空導致混亂和衝突，成立一個臨時過渡政府，各方各民族代表都參加，如果那時候推舉達賴喇嘛為臨時的國家委員會或者是過渡政府的元首，你認為維吾爾人是會接受還是不會接受？

穆合塔爾：這個可以接受。

王力雄：比由一個漢人來當呢？

穆合塔爾：比漢人來當，當然更接受達賴一些。那是肯定的！

還有一點，我認為既然達賴已經提了中間道路，不管中共怎麼看，中國的民主派也應該拿出一個方案，是中國人比較能接受的，不一定全部接受，有百分之六十的中國人接受就可以。不一定是完整的，因為以後還要談判，可是先拿出一個方案，說明少數民族要求自治或者獨立，從漢族方面能接受的範圍是怎麼樣的。你們漢族人的勢力、活動範圍，比達賴來說，比新疆人來說還是廣的，是吧？海外華人的實力也很強。所以首先你們拿出一個方案，然後我們再思考，這個方案能不能接受？可不可以考慮一下？進行這樣的討論我們可以接受。也許你們拿出來以後，我們看了覺得中國有走中間道路的希望，最起碼中國的民主派這麼看，那我們也應該溫和一些，在有些問題上，該說的話說，不該說的話不說，應該現實一些，也許會考慮這個問題。

首先拿出中間道路的方案不應該是少數民族，而是中國的民主派人士。因為他們要推動的不是哪個民族的民主，而是全中國的民主，是吧？這

樣的話，他們先拿出這個方案，帶動其他民族，比如說新疆在海外的維吾爾人，把他們爭取到中間道路上來。

王力雄：我同意你的看法，這個工作的確應該從漢人做起。

<div align="center">

二〇〇六年四月至十二月　訪談、整理、編輯

</div>

致穆合塔爾的信

新疆問題的思考

第一封信：恐怖主義與民族仇恨

穆合塔爾：

這些天整理和你談話的錄音，不時產生一些新想法，也想到一些新問題，因爲無法面談，隨手寫下來，當成給你寫的信。

你不贊成九一一，這一點我們是一致的。但是我發現有一個矛盾之處，一方面你譴責賓・拉登，你認爲九一一使維吾爾人面對更困難的國際環境；另一方面，你在認爲賓・拉登的恐怖活動有在新疆再現可能時，又斷定那是正義的。

我指出這個矛盾不是爲了挑剔，而是爲了理解你。維吾爾民族主義者很大程度上把「東土」建國的希望寄託在西方支持上，賓・拉登卻是把以美國爲首的西方視爲敵人，這是二者的不同。不過二者又有相同之處，就是與對手相比都處於懸殊弱勢，因此最終可能不得不把恐怖主義當成唯一有效的手段。

我同意恐怖主義是有效的，九一一後我在美國的旅行經歷可以爲證。

賓・拉登在暗處笑

二〇〇二年五月，我參加美國國務院的「國際訪問者」項目。那是美國政府出錢，按照訪問者興趣在美國遊歷二十八天的一次旅行，有翻譯陪同。訪問者想去的地方，希望見的人，都會盡可能安排。訪問者全程都會覺得自己受到尊貴的接待，只有一個地方例外——機場。

那一行我走了不少機場，幾乎次次要受周身搜查。程序是先讓你在一個單獨隔離的過道等待，然後站到指定的區域，雙手向兩側伸開，安檢人員用儀器在你周身掃描，隨時用他的手摸你身上各個部位，還會要

求你撩開衣服，把皮帶扣翻開給他看，讓你拉起褲腿看你踝部，然後脫鞋翹起雙腳，用儀器在你腳底掃描，捏摸你的鞋，還要把鞋子送進X光機檢查。

開始我想原因可能在我，於是過安全門前把所有東西都取出，包括皮帶也抽下。但情況沒有改善。在後面的幾次乘機中，連我的翻譯（一個美籍香港人）都跟我一塊做特殊檢查，次次不落。往往在辦理登機手續時就會得到通知，我們二人已經被電腦認定為檢查對象。我們託運的行李必須由專人送往專門檢查區域，行李要打開，除了看裡面物品，還用測試紙擦抹，然後送進儀器看是否沾染了爆炸物質。檢查通過後，我們不能再單獨接觸箱子，直接送去託運。隨後人和隨身物品要受兩次檢查，一次是在機場的安全檢查口，一次是在登機口。每次除了完成上述搜身程序，還要把手提行李的所有物品拿出。其中的每件電器產品都要啟動，讓檢查者認定是以該電器的應有功能運轉。如果行李打得緊湊，檢查後就會很麻煩，必須重新恢復緊湊，否則箱包就難以合上。

作為一個外國人，我知道這當然是美國的權力，但每次檢查還是免不了表情尷尬。我的翻譯試圖弄明白我們為什麼會次次被挑中，誰也無法給他明確回答。他只能根據經驗自我解釋：一是我們的姓名不同於一般美國人，容易被電腦挑出，二是我們走一條曲折的單程路線（電腦已經把我們走過的每一站都做了記錄），且是兩個男人搭伴，在電腦判斷中應該屬於特別可疑的對象。翻譯對此很惱火，因為他以後還要經常陪同這種走法的國際訪客，豈不要煩死。

到底是不是翻譯解釋的理由我無法判斷。如果僅是針對我們這類人，機場負擔還是有限，然而到處都能看到遭同樣檢查的美國人，其中有模樣紳士的老人，有優雅女士，甚至連殘疾人也照樣被檢查，以致被檢查的人經常需要排隊等待。為了安全檢查，每個機場都增加了很多工作人員。不少機場還有身穿迷彩服的國民警衛隊士兵警戒。而旅客為了應付檢查，要比以往提前一兩個小時到機場。

我有時不禁要算，全美國為此增加多少麻煩，浪費多少時間，耽誤多少事情。還不僅美國如此，全世界都在做同樣的事，浪費總量又要增

加多少？

這一切都是因爲九一一。

九一一以前我也到過美國，那時在美國坐飛機和坐公共汽車的方便程度差不多。我很喜歡美國的機場，而將來卻要考慮在美國盡可能少坐飛機。

那次訪問結束後，我去居住西雅圖的弟弟家。弟弟從機場接我回家的路上，講了美國媒體關於賓‧拉登在國殤日會策劃什麼攻擊的猜想，種種招數，招招出奇制勝。弟弟說賓‧拉登一定藏在哪裡樂不可支呢，有這麼多人替他想招，他都不用動腦筋了。

我想賓‧拉登最樂的倒不是有人給他想招，而是他能用那麼小的成本，換來這世界如此高昂且無止境的支出。

九一一讓恐怖主義成爲戰爭

賓‧拉登的成本是什麼呢？——若干條人命。整個行動都以那幾條人命爲核心才能形成和實現。自古讓手下人送命的情況並不罕見，在賓‧拉登那裡不同的是，送命者不是被他強迫送死。在長期準備與執行的過程中，那些人完全脫離控制，憑自覺執行計畫。其中若有一點不情願，整個計畫就無法延續。

讓人一時衝動地接受死亡還好說，執行九一一任務的人卻是經過幾年時間潛伏、學習和籌畫。他們每天考慮的都是如何在最終一刻去死。那種對死亡的冷靜程度和深思熟慮的認同，沒有徹底的視死如歸是不可能做到的。這從電視畫面中飛機撞向大樓的姿態可以看出來，面對山一樣的摩天大樓迎頭撞去時，駕駛者把整個動作完成得堅定不移。

以往防止攻擊利用的一個基本規則是攻擊者要保存自己。只要攻擊者想活，防範攻擊就比較容易。過去的機場安全檢查相對簡單也是基於這一點。如那時遇到劫機情況，機組的標準反應是服從劫機者，便是出於劫機者要活的判斷，只要對其配合，就可以避免機毀人亡。

那時即使有同歸於盡的情況，大都是情急之下的反應，或迫不得已的選擇，而不是深思熟慮從開始就選定的目標。如慕尼黑奧運會的巴勒斯坦突擊隊與以色列運動員同歸於盡，是因為德國反恐部門發動了進攻。出現這種結果，事後檢討總是反思當時處置是否得當，是否可以利用攻擊者想活的心理得到更好結果。

　　恐怖活動的初級階段往往是出於報復，針對要報復的對象，即使不是嚴格避免傷及無辜，也不會故意針對無辜。在這個層次，恐怖活動和戰爭性質差不多，都是為了取得具體結果。但是一旦認識到透過大眾傳媒可以給社會造成震動效果，恐怖活動就開始走上恐怖主義道路，目的已經不在具體結果，而在於社會影響。透過影響來表達主張，伸張意志，施加壓力並獲得討價還價的籌碼。在這種情況下，有意識地攻擊平民會被認為更有效。目標明確的報復不能帶來人人自危的效果，攻擊平民一方面容易得多，一方面能夠更切實地觸痛社會心靈，所以就成為恐怖主義的首選。

　　九一一事件是把恐怖活動可以利用的因素以極限方式組合在一起，達到迄今恐怖活動的顛峰。它針對的不僅是平民，而且是西方資本主義世界的精英，炸掉的不僅是兩棟建築，而且是美國的象徵與驕傲，它付出的代價之小和破壞之大堪稱奇蹟，對媒體的利用可謂登峰造極，對美國社會的心理打擊也是前所未有。僅從行動本身而言，達到了幾乎完美的境界。

　　實現這種完美的，就是那群以自身生命為武器的攻擊者。

人的生命可以成為武器的核心

　　人的生命可以充當怎樣的武器，這在九一一之前沒有被很好地認識。武器的本質就是把足以毀滅目標的能量運送到目標進行釋放。而現代高科技武器的關鍵，在於以電腦和精密儀器的控制把能量準確運送到目標，從冷兵器時代面對面的「以命搏命」，變成無需人與人接觸的戰

爭。

人的生命正是可以在高科技武器的核心──控制功能中發揮作用。工業時代已經提供了隨處可見的多種能源和運送工具，其沒有成為武器，缺的只是實現組合、達到目標和釋放能量的控制過程。而這種控制最困難的就在於釋放能量時能夠保存自己。如果人根本不要求保存自己，而是用自己頭腦替代電腦，用自己的操作代替儀器，其生命就會成為凝聚武器的核心，透過組合與控制工業時代的能源和運送工具，實現現代武器的功能。

國家的功能之一是壟斷武器。但是國家能控制的只是武器中把能源和運送工具組合起來的體系，並不是能源和運送工具本身。沒有那種組合體系，能源和運送工具不會成為武器。以往觀念認為人不會以自身生命充當武器的組合體系，只能依靠科技。而現代武器的高科技所依賴的財力、人力和知識，不要說個人和恐怖組織難以企及，連一般國家也難做到，因此才有對武器的壟斷，以及不同國家之間的武器差距。

其實，人腦遠比電腦更有智慧，只要人肯於把自己當作形成武器的因素，為此思考和學習，琢磨出把能源、運送過程和釋放組合起來的方法，然後以自身行動去實現組合，把自己當作武器的控制部分，不考慮保存自己，國家對武器的壟斷就會在一定程度被打破，弱小群體也就有可能對強大國家實行震撼性打擊了。這就是高科技時代自殺性攻擊的力量所在。九一一的攻擊者，無非是透過自己的控制，把民用飛機變成了精確打擊的導彈，讓飛機的油料釋放出燒毀大廈的能量，說到底就是這麼簡單。

九一一讓世界對恐怖活動重新認識，過去的規則不再適用。隨著科技發展，能源和運送工具不斷提高，只要有人肯用生命充當武器的組合與控制體系，可以形成的毀滅力量將會越來越大。九一一顯示出的水平並未到頭。阿克就曾經對我說，如果有一天核武器縮小到可以放進皮包，他願意帶著去炸掉特拉維夫。阿克也許只是口頭一說，但我相信一定會有人願意這樣捨身滅絕以色列。如果有一天聽到伊斯蘭聖戰者製造出比九一一更大的事件，我是不會感到意外的。

能否杜絕九一一？

　　對美國而言，這樣的問題不可能有別的回答──九一一式的攻擊必須被杜絕！然而這只是願望，並非結論。

　　沒錯，我經歷了美國機場的嚴密檢查。我相信恐怖分子現在劫機會變得困難。但我也相信恐怖分子現在才不會劫機。如果他們想做什麼，不如採取美國媒體猜想的方式──租下某公寓大樓的底層房間，不引人注意地分批運進炸藥，積少成多，等到合適時機引爆，炸塌大樓，造成幾百人死傷。還可以採用九一一手法，選擇兩棟相距不遠的公寓樓，各自放好炸藥，炸了第一棟樓之後，等記者們趕到再炸第二棟。場面就能被現場錄下，在媒體上播放，取得更大的震動效果。

　　其實，恐怖活動的直接打擊造成的破壞是小的。即使是曼哈頓世貿雙子星倒塌，損失也遠不如擴散效應對美國造成的打擊。而最大的破壞是整個社會安全感的喪失。恐怖分子藏在暗處，防不勝防。為了提防少數幾人不知何時可能進行的攻擊，社會必須無止境地付出昂貴成本。二十五美分的一個公用電話，謊稱某大樓放了炸彈，就需要出動上百名警察，幾十輛消防車和救護車，大樓停止辦公，疏散人員，地毯式搜索，計算成本，可能是二十五萬美元。恐怖分子可以動，也可以不動，主動權完全在他們。不動的時候，成本等於零。防範者卻必須時刻警惕，不能有任何鬆懈，這時雙方成本就更不成比例。恐怖分子以逸待勞，只須等待時機，久而久之防範必會麻痺鬆懈，那就是重新出擊的機會。如此下去，社會將永無寧日，人類也無法維繫生存的意義與信心──而這，正是恐怖主義的策略所在。

　　先發制人主動出擊，消滅恐怖分子，是否是終結恐怖主義之道呢？首先消滅恐怖分子並不容易。美國傾舉國之力，賓·拉登至今仍在逍遙。恐怖分子只要不實行恐怖活動，看上去和普通百姓一樣，只要不是「寧可錯殺一千，也不放過一個」，挖掘乾淨就不可能。其次並非消滅了恐怖分子就能消滅恐怖主義。恐怖主義是一種意識形態，不一定非由恐怖分子傳承，卻可以隨時製造新的恐怖分子。林肯當年說過這樣的名

言：「能在某些時間欺騙所有人，也能在所有時間欺騙某些人，卻不能在所有時間欺騙所有人。」我改動一下：能在某些時間防範所有的恐怖活動，也能在所有時間防範某些恐怖活動，但是不能在所有時間防範所有的恐怖活動——這正是目前反恐的困境所在。

製造九一一的兩個前提

如果單純的武力不能消滅九一一式的恐怖活動，那就要尋找其他途徑。分析九一一得以執行和成功的因素，主要有兩個：一是以生命做武器的自殺攻擊者；二是有足夠資源為後盾。可以看到，一兩個自殺者是搞不出九一一的，需要多人同時赴死才能做到；把現代社會的能源和運送工具組合成殺傷力巨大的武器，也非敢死就能做到。九一一的行動者大都受過高等教育，他們事先進入美國，辦理合法身分，學習飛機駕駛，彼此協調配合，這些都離不開組織和資源方面的支援。那麼又是靠什麼才能形成群體自殺攻擊者和得到資源呢？

一種西方說法把自殺攻擊者的動機歸為嚮往被許諾的天堂，那裡有無數美女供他們享樂，個個都是處女之身。且不說這種說法解釋不了女性自殺攻擊者的動機，即使是九一一攻擊的核心人物穆罕默德·阿塔，生活中也根本不近女性。他父親說他甚至不願同女性握手。家裡為他物色了漂亮的未婚妻，他卻沒有去享用那個處女之身，就走上了自己選擇的死亡之路。

九一一後在波士頓洛根機場一部汽車內發現了阿塔的遺囑，其中有這樣的字句：「為我清洗身體的人必須是高尚的穆斯林，他們必須戴上手套，保證不會直接碰觸到我的身體。我的衣服必須是白色的三件套，但不要絲綢或任何昂貴的布料。」他要求在葬禮中向他的遺體拋撒三次塵土，並念道：「你來自於塵土，你就是塵土，你將回歸於塵土。而一個新的生命將誕生於塵土。」拋撒塵土的儀式結束後，「每一個人都應該高呼真主的名字，並向他證明我是以穆斯林的身分死去的，我信

倒髒水的男孩——這是爲孩子準備的專用工具

仰眞主。所有人都要爲我祈求眞主的原諒……人們應該在我的墓前逗留一個小時，這樣我能享受大家的陪伴。最後，殺死一隻動物作爲犧牲，並將它的肉分發給饑餓的人。」這遺囑是在九一一事件五年前所寫，那時他還不知道他將遺體無存，但是他把它放在九一一登機前所乘的汽車上，說明他仍然要以這分遺囑爲準。對於寫出如此遺囑的人，無法相信他是爲了享用天堂處女而死。

九一一共有十九個自殺攻擊者。他們都同阿塔一樣，是多年準備，心甘情願以自己生命充當攻擊武器。對這樣一個深思熟慮、視死如歸的自殺群體應該如何解釋呢？還有賓·拉登本人，他有數億家產，本可以終生揮霍不盡。要享用美人的處女之身，何必去另一個世界？但他卻如清教徒一樣生活，全部財富都花在恐怖行動上。正是他，提供了九一一得以成功的第二個條件——組織與資源。這種現象又該怎麼解釋呢？

我提出這樣的問題，並非把製造了九一一事件的人視爲英雄，但是要想防止未來再出現九一一的翻版，僅以憎惡對其進行漫畫式的描述是不夠的，那註定盲於歧途，找不到根源。

族群仇恨的「精神原子彈」

賓·拉登和九一一攻擊者都是穆斯林，這是九一一之後杭廷頓的「文明衝突說」熱起來的原因之一。文明衝突是一個分析問題的角度，在我看與其說文明衝突，不如說族群衝突來得準確。族群是由人組成的，進行衝突的是人。宗教和文明是劃分族群的因素之一，卻不是族群本身。文明和宗教可以被當作族群之旗，就像軍隊在戰場上跟著戰旗衝鋒，但不能說進行戰爭的是戰旗。

族群可以按民族、階級、信仰等做出不同劃分，每個族群都被特有的命運、歷史和感情，以及理想與追求所凝聚。族群由人組成，因此有人的情感。當一個族群受到挫折的時候，會產生共同的焦慮，繼而凝聚爲進行衝突的動力。尤其是具有強烈文明與宗教自豪感的族群，在現實

中屢屢面對失敗恥辱，甚至產生滅亡在即的危機感時，更容易化作強烈的族群仇恨。

仇恨是導致族群衝突的源泉。我相信賓‧拉登及其部下，以及整個九一一事件，都是在這種仇恨土壤上生長的。回顧一下穆斯林（尤其是阿拉伯穆斯林）民族的近代歷史，不難理解爲什麼會產生這種族群仇恨。中東衝突展現著近代伊斯蘭世界從失敗走向失敗的過程。人口、面積、軍隊、資源大出多少倍的伊斯蘭諸國，被以色列一次又一次打敗。這對擁有榮耀往昔的穆斯林民族等於是一次次吞下恥辱苦果，是對民族自信心的致命打擊。

仇恨是在弱者心裡積累起來的。強者因爲強，有仇就報，有恨就泄，所以不會積累。而弱者在和強者對抗中，註定無法取得勝利。我不是說弱者一定擁有正義，但可以肯定一點——在強弱之間的對抗中，絕望只能產生於弱勢一方，仇恨也最容易在弱者心裡爆發。在無法找到出路時，唯一能選擇的就是暴力。暴力雖然仍舊改變不了處境，但至少可以表達反抗，可以舒緩心中積累的仇恨，也可以洗刷被迫屈服的恥辱。而只有仇恨達到極度狀態，才會促使人寧願以自己生命換取對敵人的懲罰。恐怖主義炸藥的爆炸，必然先是仇恨的爆炸。

的確，恐怖主義者漠視規則，往往以平民或民用設施爲對象。然而正因爲弱勢，如果遵守規則的話，就什麼也做不成。以弱者之力如何去攻擊強大一方的軍隊和軍事目標呢？賓‧拉登如果強過美國，何必搞恐怖活動，揮兵攻打美國就是了。

我們譴責恐怖主義者，但如果說他們是沒有任何道德感的流氓無賴，那就錯了。能獻身的人不會缺乏道德的支持，只不過那是另外立場的道德。九一一攻擊者把矛頭對準美國，是因爲他們把美國當作站在以色列身後的萬惡之源。做一下換位思考，當世界譴責九一一攻擊者殺害平民的時候，攻擊者一定會做出這樣的回答——美國對伊拉克的封鎖造成了數十萬兒童死亡，只殺掉幾千美國平民遠不夠償還！

極端的民族主義一定程度就是這樣產生的。它提供一種精神上的正義性，幫助復仇者用更爲神聖的道德壓倒良心層面的道德。儘管那正義

和神聖可能虛假，卻使復仇者可以安心地從事不分對象的毀滅，使其從事的報復達到最大化。這種極端主義往往會和宗教結合在一起，以允諾另一個世界的嘉獎和報償來吸引不惜生命的獻身，製造出毛澤東命名的「精神原子彈」。

恐怖主義必有族群基礎

我提出族群仇恨，是因為類似九一一那種大規模的恐怖活動，只有在族群仇恨的基礎上才可能形成。九一一的成功要具備很多條件——嚴密的組織，巨額資金，系統的安排與配合，絕不出賣的忠誠，一呼百應的支持等，是單槍匹馬的恐怖分子或黑社會式的團夥罪犯無法擁有的。尤其是其中的關鍵——自殺攻擊者，更要有宗教或意識形態的激勵。恐怖主義是一個系統，需要在族群中形成和保持，也只有整個族群的仇恨能驅動，以及靠族群凝聚的資源來供養。

以總是與恐怖主義共生的極端宗教勢力為例，如果沒有族群仇恨驅使，宗教在本質上總是鼓勵和平，反對殺戮。正是族群仇恨使極端勢力成了正義化身，把宗教當成復仇武器。恐怖主義與宗教結合在一起，能夠產生捨身求死的戰士。九一一襲擊者受的是西方教育，平時溫文有禮，卻能在最後時刻帶著一飛機平民撞進鋼架水泥中。他們不是出於個人恩怨，正是為了族群仇恨才踏上亡命之途。

所以，把九一一看成僅出於賓·拉登所為是不全面的。儘管賓·拉登有錢，死士卻不是用錢買的。重賞之下可以有「勇夫」，但「勇夫」是要活著享用重賞。在阿塔的遺囑中，沒人能看到一點錢的影子，通篇只有信仰和決心。

即使是賓·拉登，也不能被視為憑空而降的恐怖魔王。追逐財富是人的本性，捨出幾億家財的動力只能源於歷史性。賓·拉登是在族群土壤中產生的，被族群文化和歷史滋養，由族群恥辱和仇恨驅使。他是諸多因素的綜合體。我們可以不喜歡他，但是不能不正視他。尤其不能視

而不見的，是九一一後他在穆斯林世界得到更多崇拜和愛戴。這種和西方世界相反的愛憎顯示了什麼？──正是族群仇恨。

製造九一一恐怖襲擊的能力產生於族群仇恨，這應該是我們從九一一中得到的啟示，這個啟示很簡單，卻指出了避免再發生九一一的途徑──必須靠消除族群仇恨，而不是繼續加深族群仇恨。

中國離九一一有多遠？

九一一之後，中國政府利用國際社會尤其是美國反恐的迫切心理，宣佈新疆地區的反抗活動是和賓‧拉登、塔利班聯繫在一起的恐怖主義，加強鎮壓，並以此堵住國際社會在人權方面的指責。

這樣做倒不見得全是利用形勢，九一一確實也讓北京受到驚嚇。誰曾想到恐怖主義有如此威力？局部的爆炸、殺人甚至暴動，對有幾百萬軍隊的國家都構不成威脅，但是九一一讓人看到，如果同樣的事情發生在北京、上海，會給中國帶來怎樣的打擊？若是有飛機撞進中南海、天安門、奧林匹克體育場……又會導致怎樣的結果？而誰有可能在中國複製這種九一一的翻版呢？唯有新疆的伊斯蘭分離勢力。

海外「東土耳其斯坦」組織則極力否認新疆獨立勢力與賓‧拉登之間的聯繫，表示發生在新疆的暴力事件只是人民自發抗暴的孤立行為，不會成為新疆獨立運動的手段和宗旨。北京的指控不可全信，海外「東土」發言人的辯解也可以存疑。恐怖主義不可能不是一種選擇。今天的維吾爾人與中國之間的關係，與穆斯林世界同西方世界的關係非常相似，處處敗在下風，屈辱挫折，無能為力，甚至陷入絕望。而這種族群狀態正是恐怖主義滋生的條件。站在維吾爾人的位置去考慮，如果不是甘於屈辱，除了訴諸恐怖主義，還能做什麼？從情感方面，恐怖主義至少能表達不屈服的意志，安慰一下民族自尊；從實效方面，恐怖主義能引起國際社會對新疆問題的關注，增加中國統治新疆的成本，有希望走上阿拉法特的「巴解」之路。維吾爾人既沒有自己的達賴喇嘛，也不會

認為非暴力原則是一條成功之路。達賴喇嘛堅持和平抗爭那麼多年，並沒有實質性地前進一步。即使是具有無限佛心的西藏人不是也在說，中國人懂得的語言只有暴力嗎？

回顧歷史，可以發現中共當年奪取權力的過程中，從不吝惜使用暴力，也毫不顧忌傷及無辜，以今天標準衡量，可算地道的恐怖組織。

曾在蔣介石政府做高級警官的蔡孟堅有這樣一段回憶：

> 某日自首共犯路遇一個行動詭祕共黨分子華夏，即加逮捕，經密審供出大案，要求負責鏟共人親自聽供。我即閉門審訊，該犯供稱：中原大戰，南京勝利後，且蔣公即將菹漢，漢口工商組織聯合舉行討逆勝利大會，蔣公將出席演講，共產黨趁機打進該組織，並主管發入場證，他們已拿到二百張，共黨已自鄂西共黨根據地，祕密來到漢口，分配二十五組，每組五人，預定當蔣公菹臨講臺時，共黨入場分子一齊向講臺投彈，同時由祕密入場者另行投彈，分別炸出幾條逃路。[①]

按這樣計畫執行，也許可以炸死蔣介石，但是在群眾集會上一百二十五人一齊投彈，肯定傷及眾多無辜。還有那些「炸出幾條逃路」的炸彈，基本是要扔在人群之中。即使在恐怖主義登峰造極的今日，這計畫也夠得上驚心動魄。當時若真得以實施，歷史上肯定可以和九一一齊名。

中共當然會說那是為了「解放中國人民」。然而東土人士也可以同樣說是為了「解放東土人民」。的確，恐怖主義和為自由而戰不易區分。如果說誰奪取了政權，掌握了國家機器，誰進行的暴力活動就不是恐怖主義，而反抗暴力的就是恐怖主義，那便沒有正義可言，歷史上底層人民的反抗就統統都成了恐怖活動。

即使如東土發言人所說，「發生在新疆的暴力事件只是人民自發抗

① 蔡孟堅，〈有關周恩來殺顧順章滅門血案之澄清〉，《傳記文學》第五十七卷第三期【總四四八期】，十五頁，一九九九年九月。

暴的孤立行為」，也不意味將來會一直是這樣。只要族群仇恨繼續積累，新疆形成有規模有體系的恐怖主義是遲早之事，和泛伊斯蘭、泛突厥的國際背景聯繫在一起也是必然。

一位新疆警方人士講過這樣的事：一旅館報案，有人偷旅館的地毯賣，警方審查時卻發現偷地毯的維吾爾人貼身綁著四十萬元錢。最終得知那維吾爾人是為一東土地下組織送款，因為沒接上頭，自己錢花光了吃不上飯，才偷地毯換飯錢。警方對此案的震驚不在別處，而是明明有那麼多錢，他挨餓時卻寧可偷地毯也不花其中一分錢，可見忠誠的程度和紀律的嚴格──這才是讓警方感到最可怕的地方。我對此事也留下深刻印象，儘管其中沒有任何暴力影子，卻讓人不得不想，如此信仰和力量轉變成恐怖主義，製造出九一一那種恐怖事件怎麼會沒有可能！

我認為中國需要從恐怖主義的另一面重新思考新疆問題。如果說九一一能給世人什麼正面提醒，就是實力再強大也不能保證自己不會受到重大傷害。如果強者不屑弱勢族群的仇恨，仇恨加絕望說不定何時就會配製出驚天動地的恐怖，讓強者也嘗到苦果──很多恐怖主義僅僅是要達到這一目的而已。

一個海外維吾爾人問我「三峽大壩怎麼樣」時，面帶神祕微笑。也許他本無深意，但是我和他眼光相遇時卻似乎心領神會，使我從頭到腳掠過一股寒氣。我之所以敏感，是因為那時我正在琢磨一個可能。聽我講過的人擔心對恐怖分子構成啟發，都勸我不要往外說，但我卻相信恐怖分子只能比我想得更早更細，因此從防範角度，反倒更應該公開。

想像：恐怖襲擊摧毀三峽大壩

以往對三峽大壩安全性的爭論，主要針對正規戰爭。認為可以保證安全的理由，一是戰爭會有預兆，可以提前降低蓄水水位；二是常規打擊難以破壞三峽大壩；三是中國具有核威懾能力，敵方因此不敢使用核武器打擊大壩。三峽大壩通過安全論證，就是以這幾個理由。那時對恐

怖襲擊基本沒有考慮，因爲對三峽大壩，傳統的恐怖襲擊只如蚊子叮牛角。

九一一之前，如果有人說恐怖分子可以讓世貿雙塔同時坍塌，一定會被認爲是妄想。九一一之後，對恐怖分子可能做到什麼，想像力不得不擴展許多，因此對三峽大壩，必須把恐怖襲擊也當作威脅安全的因素。這時上述通過安全論證的理由就有了疑問。首先，恐怖襲擊完全沒有預兆，反而會專選水位高的時候進行；其次，核威懾對恐怖主義不起作用，因爲你根本不知道恐怖分子在哪。剩下的只是恐怖分子有沒有能力摧毀三峽大壩。對此以九一一爲例還是不夠的，三峽大壩畢竟是用二千七百萬噸混凝土和五十五萬噸鋼材鑄成，比世貿大廈大很多。即使是成噸炸藥扔到上面，也不傷筋骨。

在大壩表面炸毀三峽大壩，有計算認爲需要五千萬噸爆炸當量[2]，這是恐怖分子無能爲力的。但如果不是在表面炸，而是到大壩深處炸，需要的爆炸當量就會大大減少。三峽大壩不是一個死心的實體，爲了洩洪和排淤，壩身開了很多貫串的洞孔。一篇專業水工文章這樣介紹三峽大壩：

> 壩身孔數之多、尺寸之大實屬罕見，洩洪壩段23個，總長度爲483m，分表孔、深孔、底孔3層佈置。表孔22個，單孔尺寸8m×17m，挑流消能，最大流速37.9m／s；23個深孔佈置在壩段中間，尺寸爲7m×9m，設計水頭85m，挑流最大流速39.5m／s；22個底孔，尺寸爲6m×8.5m，設計水頭爲84m……[3]

我請一位前美軍炸彈專家幫忙計算，如果爆炸是在這六十七個孔內發生（越靠底部效果越好），只需要五千噸爆炸當量就可以摧毀大壩，也就是說，比在表面爆炸需要的當量減少一萬倍。那位炸彈專家告訴

[2]〈從人民防空角度看三峽大壩的安全〉，http://www.ccad.org.cn/thjs/new_page_3.htm
[3] 邴鳳山，〈我國壩工技術成就〉，http://www.google.com/search?q=cache:PcZARpySB4wC:www.sp.com.cn/chinawp/sdlt/sdlt05.htm+%E4%B8%89%E5%B3%A1%E5%A4%A7%E5%9D%9D+%E5%9D%9D%E5%AE%BD&hl=zh-CN&ie=UTF-8

在街邊下國際象棋的維吾
爾人

小巷中琳琅滿目的手工製品

村莊裡的清真寺

我，五千噸當量的戰術核武器，直徑只如小汽車的方向盤，長短只有幾十公分，一個人可以抱著走。除了戰術核武器，美軍還發展出各種可單人背負的大當量炸彈，供傘兵降落攜帶，專門用於炸大壩大橋。這些武器被恐怖分子偷走或買去的可能是存在的。蘇聯解體後，這位炸彈專家曾在前蘇聯中亞地區搞過一個時期核武銷毀與監察，深知漏洞很多，黑幕重重。而新疆分離主義者在中亞關係密切，活動頻繁，不是沒有獲得這類武器的可能。

炸彈專家的計算在我看來是比較保守的。對他而言，大壩被摧毀的概念是爆炸能量足夠把幾十米長的一段大壩整體抬起若干米，才算導致大壩的崩垮。其實水庫上百米的水深，等於在每平方米壩體上都施加著上百噸壓力。二千三百三十五米長、一百七十五米高的大壩在整體上承受著幾千萬噸的壓力，因此只要在壩體底部炸出哪怕是不大的開裂，上千萬噸的壓力也會導致那些開裂迅速擴大，繼而導致大壩崩塌。從這樣的角度看，摧毀大壩真正需要的爆炸當量也許可以大大少於五千噸。那麼恐怖分子即使得不到高科技的小型核武器或高當量炸彈，用比較低的技術也有可能摧垮大壩。

比如說，用一船普通炸藥（炸藥當量會隨技術發展不斷提高），把船改造成半潛水狀態，利用大壩開閘洩洪或沖淤之機，從上游接近大壩，開進大壩底部的洩洪孔，然後在孔內引爆炸藥，很可能同樣導致大壩崩垮。而那樣一種襲擊，幾乎沒有複雜的技術。最難的也許就是控制爆炸時間。貫串大壩的洞孔長度只有一百多米（三峽大壩底部寬一百二十一米），水流在其中的最大流速可以達到每秒三十九‧五半，也就是說裝載炸藥的船三秒鐘內就會被沖出大壩。爆炸必須在這幾秒鐘內引發，而且應該在最有效的位置。這個控制如果是由技術來實現是很難的，需要相當於巡航導彈的水平。然而由人實現就變得簡單了，只需一個與炸藥一同封在船內的人按一下按鈕，技術僅是幾根電線而已。

前面說的小型核彈也是這樣，沒有精密導彈往大壩洞孔中送核彈頭，就只能以人代替。那會比用炸藥更簡單，連船都不要，目標極小，只需一個自殺者背負核彈隨水流潛進洩洪隧道，然後做一個引爆動作。

我相信有人對此會發笑，太像故事了。的確我是在使用構思小說的想像，其中細節也是胡編亂造，然而並不妨礙這構思中大的方面具有可行性。對此我們最好居安思危，因為三峽大壩如果垮掉，帶來的災難非同小可。請看這樣的描述：

> 潰壩洪峰的最大流量將達到100至237萬立方米／秒，下洩洪峰將以每小時100公里的速度到達葛洲壩水利樞紐，屆時洪峰仍將達到31萬立方米／秒，洪水損壞葛洲壩大壩後進入宜昌市區，洪水在宜昌城內的流速仍然有每小時65公里，潰壩4至5小時後，宜昌城的水位將高達海拔64至71米。
>
> ……宜昌城已在水下20米處。在三峽大壩發生潰壩後，宜昌市的居民幾乎沒有機會逃生，因為在潰壩後的半個小時，洪峰已經就到達宜昌市。僅宜昌一市的人員損失將高達50萬。
>
> ……當三峽水庫裡裝滿水，自然水流在60000立方米／秒時的潰壩情況將是怎樣的，393億立方米的水量，是個什麼概念？就相當於黃河一年的水量，黃河一年的水量，在一個很短的時間內，潰洩下來，將是一場什麼樣的災難？
>
> 不但宜昌保不住，沙市保不住，江漢平原保不住，武漢也保不住，京廣、京九鐵路也保不住，洪水影響範圍一直到南京。[4]

中國頂尖科學家錢偉長說的是：「長江下游六省市將成澤國，幾億人將陷入絕境」。有人批評錢的說法過於誇張，但我寧願重視這種悲觀論調，也不願輕信對災難的輕描淡寫。即使達不到幾億人陷入絕境，只死幾十萬人難道就可以忽略不計嗎？三峽潰壩即使淹不到南京，淹到武漢不也足夠可怕？對於社會矛盾月積年累的中國，照樣可能引起連鎖反應，說不定會導致整個中國發生「潰壩」。

我之所以不厭其煩討論這個話題，只是希望提醒：九一一改變了以

④ 王維洛，〈三峽大壩攸關台海戰事〉。

往的戰爭規則，它表明進行打擊的能力與強度不再只取決於實力。九一一是美國的夢魘，而對很多感到遭受壓迫的族群，卻成了輝煌的榜樣和信心的來源。他們不一定是為九一一本身叫好，也不是仇恨美國，只是從中看到了弱者可以達到的力量。強弱不再是過去的概念。在這個時代處理族群之爭，如果強勢族群還是把實力當作一切，說不定哪天就會使九一一的夢魘落到自己頭上。

因此，在思考中國的新疆政策時，我認為應該排在前面的考慮就是，九一一到底有多遠？怎樣才能不讓九一一在中國發生？

移民能否「淹沒」原住民？

對新疆進行移民，是中國解決新疆問題的主要思路之一。在決策者眼中，新疆漢族人口越多，新疆問題就會越小。如果真能用漢人移民「淹沒」當地民族，固然缺乏道義，也不能不算一條保證主權的可行之道。但漢人要達到怎樣的規模，才算把當地民族「淹沒」呢？內蒙古被認為達到了「淹沒」的程度，那裡的民族問題也因此的確較少浮現。二○○○年內蒙古有四百零三萬蒙古族人口，漢族人口是一千八百八十二萬，後者是前者的四‧六七倍[5]。如果以此標準推算，新疆漢人要想「淹沒」九百多萬維吾爾人，需要達到四千五百萬，如果要「淹沒」一千一百五十萬穆斯林[6]，要達到五千四百萬，而目前新疆的漢人將近八百萬，還差四千六百萬。

新疆地盤看上去很大，但多數是沙漠戈壁，適於人類生存之地只有少數綠洲。按照新疆政府公佈的數字，目前新疆百分之九十五的人口集中在占新疆面積百分之三‧五的綠洲上，綠洲區域的人口密度已經高達每平方公里二百零七人以上，與中國內地很多地區的人口密度接近[7]。

⑤ 內蒙古政府網站：http://www.nmgtj.gov.cn/myshow.aspx?id=782&cid=545
⑥ 新疆政府公眾資訊網站：http://www.xinjiang.gov.cn/1$001/1$001$001/12.jsp?articleid=2004-3-30-0001

因此新疆可供移民的空間已經接近飽和，指望漢人移民數量再增加幾千萬是沒有可能的[8]。

這是中國不可能靠移民解決新疆問題的要害所在。如果不正視這樣一種現實，盲目推行移民政策，將造成的後果一方面是最終實現的移民數量不足以「淹沒」當地民族，同時移民政策和增加的移民卻加劇了當地民族對漢族的敵意。從長遠看，可能是最不利的狀況。

為什麼這樣說呢？如果新疆有很多可開發但尚未開發之地，有豐富的水源，漢人移民去開發固然會引起當地民族精英的批評，但因為可以不和當地民眾直接爭奪利益和資源，民族衝突就不會向下延伸。然而今日新疆已經存在人口壓力，綠洲荒漠化，生態安全面臨嚴重威脅。僅一個缺水，就決定了任何新來者都會成為原住民的威脅[9]。目前新疆原住民就把生存環境的惡化歸咎漢人移民，尤其是「新疆生產建設兵團」那類殖民組織。近年漢人移民大量進入原住民生活環境，與當地人發生利益爭奪、文化衝突及種族偏見。這種接觸和互動幾乎會涉及當地民族的每個人，產生大量日常摩擦，於是民族之間的對立不再僅局限於意識形態，也不再只是精英關注，而成為原住民的族群上下一致的感同身受。這便是移民政策最糟的惡果。

武器消滅不了仇恨

九一一如果有什麼正面意義的話，我看就是迫使強勢民族打開視野，原來只要國家沒有分裂危險，可以對弱勢民族不屑一顧。現在卻必須時刻睜大眼睛，緊盯弱勢民族的一舉一動，擔心九一一從天而降。

但以為只要瞪大眼睛，用武器對準弱勢民族，加強鎮壓，就能避免

⑦ 天山網（新疆維吾爾自治區人民政府新聞辦公室），http://www.tianshannet.com.cn/GB/channel11/50/200112/13/13843.html

⑧ 不過也有人在談論從西藏調雅魯藏布江水，可以把新疆戈壁變為耕地的想法。

⑨ 新疆的人口密度目前已達到每平方公里九‧六人，而世界乾旱地區人口居住標準為每平方公里不超過七人（見新疆新聞網http://www.xjnews.com.cn/zhuanti/news/lianghui/jj/jj13.htm）。

九一一重演，卻是錯的。前面一直是在論證：能在某些時間防範所有的恐怖活動，也能在所有時間防範某些恐怖活動，但是不可能在所有時間防範所有的恐怖活動。如果把恐怖主義單純理解為邪惡，唯以戰爭對待，最終效果一定是南轅北轍。戰爭可以消滅物質的恐怖營地和武器，卻不能摧毀恐怖主義的源頭——人心的仇恨。仇恨無法被武器消滅，反而戰爭只能增加新的仇恨。恐怖主義不會隨恐怖分子一塊死亡，反而在恐怖分子被消滅的一刻，新的恐怖分子很可能同時產生。就像車臣的「黑寡婦」們，原本只是妻子，當她們的丈夫被當作恐怖分子消滅時，她們自己就成了恐怖分子。

只有我們這個世界不再有族群之間的仇恨，恐怖主義才會不復存在，九一一那類大規模恐怖活動才能不再發生。沒有主義支撐的恐怖活動或屬於個人報復，沒有系統，成不了規模；或出於黑社會團夥的利益之求，不會捨身求死，容易把握和防範。那類恐怖活動過去就有，未來也構不成大威脅。而只要沒有了族群仇恨和恐怖主義，我們這個世界的生活就會安全得多。

從民族關係的角度，不管鎮壓在眼前多麼有效，也不等於可以保持永遠。被沙皇俄國征服的民族，也曾在上百年看不到任何希望，卻在一個歷史機會到來時，一夜間紛紛獲得獨立，巨無霸的蘇聯帝國頃刻瓦解。民族問題真正解決與否，在日常過程是難以衡量的，需要在特殊的歷史關頭考驗——那時各民族仍然願意留在同一個國家，還是會揭竿而起，趁機分裂？從人心和從鎮壓角度解決民族問題，效果的不同在那時一目了然。

對中國，那關頭是遲早要來的。如果知道這一點，就更應該意識現在的鎮壓有害無益，因為所謂的關頭，就是無力再進行鎮壓，那麼現在的鎮壓越狠，到時人家就越要跟你分裂。

屠圖主教所說「自由比鎮壓更便宜」，這句話放在消除仇恨方面，體現得特別明顯。以往強勢族群的典型手段是「大棒加胡蘿蔔」，在鎮壓之餘補償一些物質，認為就可以平衡。但事實卻是，送出去的物質似乎不發生作用。這世界美國提供的物資援助最多，可是挨罵也最多。中

國政府無論對西藏還是新疆，都輸送了可觀的物資，卻無法挽回人心的漸行漸遠。仇恨不是物質，因此不是物質可以消除的。弱勢族群首先要在精神上感受正義與平等，而不是征服、侮辱和歧視。其中最重要的就是自由。即使有再好的吃住條件，囚犯會感覺幸福嗎？從這個意義上，應該把自由當作一切之前的「1」，物質的好處沒有這個「1」，不過是沒有意義的「0」，而有了這個「1」在前，跟在後面的「0」就會有擴大十倍百倍的作用。

　　穆合塔爾，這信剛寫不久我就發現，與其說是寫給你的，不如說主要是寫給我的漢人同胞和漢人當權者的。維吾爾人並不需要看這樣的信，武器消滅不了仇恨的結論，你們當然最清楚。不過我還是這樣寫下來了，至少供你有機會和漢人進行討論時，可以引用一下我的觀點。你不是說漢人最愛「講道理」嗎，那你就和他們講講另外一個漢人說的道理吧。

<div style="text-align:right">

王力雄
二○○六年九月十一日（九一一·四周年）

</div>

維吾爾醫藥

烹製維吾爾食品──饢包肉

色里布亞巴扎上的賣魚漢子

第二封信：獨立不是最好選擇

穆合塔爾：

　　上封信被我寫成了給漢人看的，這封信我要收回來，是真正寫給你的。我想試著從維吾爾的立場對未來選擇做一下思考——新疆是否一定需要獨立？爭取獨立會帶來怎樣的後果？以及怎樣做更符合維吾爾人的利益？

漢人的國家概念

　　古代中國對國家的觀念，主要不是建立在領土、資源、邊界等「物」的事物上，而是建立在所謂「禮」上，是「天下」、「朝廷」的概念，與今日世界以領土為基礎的主權國家概念有很大區別。對絕大多數中國人（漢人）而言，真正具有符合現代意義的國家意識，可以說是辛亥革命後建立「五族共和」的中華民國才開始的，並且在一系列貫串二十世紀的「救亡」、「抗敵」和邊境爭端過程中不斷得到強化。所謂「五族共和」——漢、滿、蒙、回、藏，主要是指領土，而非民族。這可以解釋中國的其他民族為何沒有被列入「共和」範圍。而「五族」中的「回」，領土上指的就是西北，主要是新疆。

　　因此，儘管從新疆本地民族的角度可以說新疆不屬於中國，是被中國侵佔，歷史角度的論證也可以有不同解讀，但是僅從中國人的心理而言，從最初開始有主權國家概念的那一刻，新疆對他們就已經是中國的基本組成部分，中國的概念就是由「五族共和」構成的。因此在他們心理上的效果，等同於中國政府所稱的「新疆自古是中國不可分割的一部

分」。也許這並不符合歷史，但是世上有多少人能夠真正瞭解歷史？即使是歷史專家也說法紛紜，百姓的歷史知識更是超不過民間傳說水平。民眾對歷史問題的判斷，其實主要是根據心理需求——他們願意相信什麼，或是他們認為應該相信什麼，而不會下功夫研究真相，並且真去尊重客觀的歷史事實。

中國共產黨一直舉著兩面旗，一面是馬克思主義，另一面就是民族主義。它靠這兩面旗奪取了中國政權，在以馬克思主義改造中國的同時，也一直把民族主義作為最重要的意識形態。在長達半個多世紀的時間裡，國家機器對全體中國人不停重複舊中國遭受的恥辱和帝國主義對中國的罪惡，樹立「民族英雄」形象，鞭打唾棄形形色色「民族敗類」。迄今幾代中國人都是從出生就浸淫於這種民族主義氛圍。相當程度上，民族主義意識形態在中國人身上已經具有條件反射的性質，成為集體非理性，可以隨時從潛意識層面被激發。在毛後時代，尤其是在六四之後，中共在行為上完全背離馬克思主義，將其當作表面文章，民族主義便成為唯一能動員和凝聚中國人的意識形態。

在以往革命中被摧毀了大部分共同精神紐帶的漢人，目前只剩下一個「國家」符號是集體共識，因此唯有這一符號能讓漢人群起。「國家統一」成為不可觸動的底線。「五族共和」中的任何一族企圖脫離，都會導致十多億漢人做出激烈反應。雖然新疆是否獨立對漢人大多數並不構成直接影響，但附和民族主義呼喊甚至戰爭叫囂同樣也不需要他們付出什麼代價。也許可以認為那在很大程度上是不負責任的起鬨，但民族衝突和戰爭往往就是由起鬨開始。連專制政權都不能無視這樣的「民意」，何況未來「民主化」的中國，靠選票上臺的政權就更不敢忤逆最大的「票倉」——漢人（當然那時的政權也主要是漢人掌握）。所以，民主化不意味民族問題的解決，反而可能進一步釋放漢人的民族主義情緒。在那種情況下，想說服漢人同意占中國版圖六分之一面積的新疆分離出去，幾乎不可想像。

中國爲何行不通蘇聯解體的模式

前蘇聯以解體解決了民族問題，應該不失是較好方式，至少沒有發生大的衝突。蘇聯解體給期望從中國分離的少數民族人士帶來鼓舞，他們盼望同樣一幕也能在中國上演。那種獨立幾乎等於從天而掉，以前連做夢都不敢想的，一夜之間就擺在眼前。

然而中國和蘇聯有一個很大不同。蘇聯是實行聯邦制，其憲法規定「加盟共和國」有權退出聯邦。在專制統治時代，這種憲法權利是意識形態的裝點，沒有實際意義，但是在專制垮臺之時，如果那時政權不是被武力集團奪取而是和平轉型，就只能以原來的憲法爲基礎。過去許諾的空頭支票馬上就變成確切的合法性根據。但中國卻不是聯邦國體，中國憲法對國家的定位是「統一的多民族國家」。不要小看是否有聯邦名號，它對於一個國家能否和平解體幾乎有決定性作用。在一定條件下，特別是在專制權力突然垮臺後的民主轉型期，社會既沒有成熟力量，也沒有明確綱領，權力卻必須重新分配組合，那時最能被多數力量認可，也最容易被權力角逐者利用的，就是社會長期認同的公理——哪怕那公理過去只停留在口頭。有聯邦制名義的國家和大一統國家，兩種社會在應該解體還是統一的問題上，認同的公理可能完全相反。蘇聯可以實現順利解體，絕不意味中國也能如法炮製。未來中國的政壇，政客們倒可能更多地需要高舉反對分裂的旗幟，才能贏得占壓倒多數的漢人選民。

大一統除了是一種思維方式，對於維繫非聯邦制國家也是一種必要的條件。因爲聯邦制國體即使解體也會有限，一般只是聯邦成員之間解除聯盟關係；但是非聯邦制國體若開始解體，卻可能變成一個找不到終點的過程。如果大一統框架下的民族地區可以分離，同爲大一統框架下的漢族地區爲什麼就不可以分離呢？如果分離與否僅僅依據住民自決，廣東百姓多數會認爲廣東獨立可以過得更好，珠江三角洲居民又可能認爲脫離廣東最妙，上海市民也會認爲自立的上海可以成爲另一個新加坡……中國很多地方都可能產生獨立的要求與動力，也會獲得多數本地住

民的贊成。那時的中國會不會四分五裂，無法維繫呢？

除了憲法和國體的區別，中國和蘇聯相比還有一個更現實的不同。俄羅斯在前蘇聯只占人口一半左右，卻佔有百分之七十六的領土和大部分資源。從分財產的角度看蘇聯解體，俄羅斯人平均分得的財產遠高於其他獨立出去的民族；另一方面，與其他民族分開，對俄羅斯也等於是甩掉包袱，這一裡一外的算帳，蘇聯解體對俄羅斯是「合算」的，因此俄羅斯人沒有非常強烈地抵制蘇聯解體，這是蘇聯得以和平解體的重要因素。

而漢族人口雖然占中國總人口的百分之九十以上，擁有的領土面積卻只有中國領土的百分之四十，中國少數民族人口是總人口的百分之八點幾，卻佔有百分之六十的領土，百分之九十的草原，擁有近百分之四十的森林和一半左右的木材積蓄量，以及一半以上的水利資源，還有更多的礦產資源。這筆帳非常清楚，如果中國按照民族區域解體，漢人明擺著要吃大虧。除了財產上吃虧，還有國家安全因此面臨的威脅。縮小一半以上的生存空間，抵禦外敵的屏障也隨之喪失，由此帶來的恐懼感足以讓漢人政治家和戰略家否定一切中國解體的可能。而如果沒有主體民族的贊同或至少默許，一個國家靠協商來實現和平解體是不可能做到的。

新疆漢人的保衛戰

穆合塔爾，也許你們可以說，漢人不給新疆獨立，我們也不指望恩賜，那就靠戰鬥去實現！的確，世界歷史上有過不少透過戰爭打出民族獨立的先例，但是在新疆實現的可能性卻不大。因為新疆所有當地民族加在一起，不足中國漢人的百分之一。在人口和實力相差如此懸殊之下，如何指望用戰爭方式獲得獨立呢？

在中國的專制權力穩固時，新疆獨立無論採取什麼形式，政治反對派也好，地下組織也好，恐怖活動也好，都不會有實際進展。現代國家

機器擁有的能力是反對派無法抗衡的。新疆獨立力量真正可以起事的時機，只有在中國陷入動盪和紛爭之時。專制政權的特點是一切大權集於中樞，穩定時中樞無孔不入地管制一切，一旦中樞出問題，整個體制的功能就會一塊喪失。那時新疆本地政權將隨共產黨垮臺而癱瘓。當中國自顧不暇，原本積累的社會矛盾會一同爆發，導致一個不斷趨向崩潰的循環。

但中國出現亂局只意味給新疆獨立提供了起事機會，卻不意味新疆就能獨立。那時的新疆肯定會湧現形形色色的民族分離活動，成立或大或小的地方權力機構、政黨組織乃至武力集團。但因為事先沒有足夠的準備和培養，多數都不會有實質性力量，不過是趁亂起事，跑馬圈地。能否搞出名堂，取決於有無力量把各個山頭整合在一起，形成有領袖、有綱領的統一陣營，並能獲得民眾擁戴。我們在談話中，你不斷提到需要形成一個領袖，類似達賴喇嘛那樣成為民族的代表，有萬眾歸心的威望。這是對的。目前的世界維吾爾大會能否擔當起那個角色，又是否能產生那樣的領袖，還待觀察。

但即使推動新疆分離的勢力能夠整合起來，也要面對中國和漢人的因素。雖然出現嚴重動亂的中國可能一時無法顧及新疆，然而新疆和西藏的不同在於新疆有八百萬漢人，佔據了新疆大部分城市，其中還有二百多萬 「新疆生產建設兵團」的漢人，分佈在新疆大部分農村。漢人控制著新疆的油田、企業、鐵路、機場、金融和口岸，現代社會的所有主要環節，幾乎全部由漢人掌握。還有軍隊、警察和武器也都被漢人控制。因此不管中國內地怎麼亂，即使共產黨政權垮掉，新疆漢人也會在軍隊、兵團，以及城市市政當局領導下，與新疆分離勢力對抗。他們中間相當一部分人早就把新疆當作家園，別無去處。對他們而言，反對新疆獨立是在保衛自己和家人的生命，那種背水而戰的壓力足以讓他們一致對敵。

新疆漢人不僅會有戰鬥決心，也有打贏的可能。新疆是適於發揮現代化優勢的地方，廣闊地域需要機動性，平坦地形適於大部隊作戰和重武器施展，這種優勢正是在新疆漢人一邊。同時新疆有豐富的資源和相

對完整的生產體系，可以就地籌措燃料、給養與後勤保證。在這樣的狀況下，即使沒有中國內地的支援，新疆八百萬漢人也可能成為新疆獨立難以克服的障礙。

當然，當地民族可以從周邊國家和伊斯蘭世界得到支援。但那些支援主要是來自民間力量，不太會以國家方式介入。因為國家大都是世俗政府，不會僅僅因為民族和宗教原因輕易介入別國——尤其是一個大國——的事務。陷入混亂的中國總要重新穩定下來，那時還是得做鄰居或打交道，乘人之危為自己樹立一個未來的強敵，可能並不值得。

的確如你所說，只有一種情況下新疆脫離中國可能成功，就是以美國為首的西方決定利用中國動亂肢解中國，並為此提供實際支援。但美國有沒有這樣的打算，不一定如你想像那樣確定。某些角度看肢解中國也許對美國有利，從此不會再出現一個強大的、具有威脅性的大國。但如果眼光看得寬闊一些，中國的失衡可能對整個世界帶來更大威脅，最終也會危及到美國自身。

暫且假設有一天西方真對中國進行肢解，我們來看那時會發生什麼。一方面西方對急需國際支援的中國當局（如果那時還存在當局的話）施加壓力，使其步步退讓；一方面扶持新疆本地的分離勢力，提供資源，幫助其形成陣營，擴大控制範圍；同時再用民族自決、全民公決、人權高於主權說、國際組織的認可、聯合國維持和平部隊進駐等，給分離創造條件，提供合法性。在那種情況下，新疆周邊國家、泛伊斯蘭勢力、泛突厥勢力都會趁機插手，尋找和培養自己的代理人。一旦資源滾滾而來，分離勢力可以迅速壯大。二十世紀四十年代的「東土耳其斯坦共和國」曾擁有過蘇聯裝備的數萬正規軍，未來可能有更大規模的軍隊，足以與新疆漢人的軍隊抗衡。如果那時有明智而具高超手腕的政治家，給新疆漢人的生命財產安全提供保證，給願意撤回中國內地的漢人讓開通路，並給他們足額甚至超額的補償，瓦解漢人鬥志，促使盡可能多的漢人返回中國內地。漢人走得越多，新疆獨立的障礙也就越小。只有當這些條件都具備時，新疆從中國分離才有可能。

穆合塔爾，出現這樣的前景，如同我說，是把所有最有利的條件集

中到一起。不能說可能性完全沒有，但是概率的確很小。我們不妨假定新疆就是按這種前景實現了和中國分離，獲得了獨立，是不是就萬事大吉了呢？新疆內部可能出現的問題下一節再談，新疆對外面臨的最大問題仍然是中國。只要新疆的土地不能搬走，和中國連在一起，就不可能逃避中國的影響。而那時的中國無非有兩種前景，一是逐漸擺脫動盪重新穩定下來。被肢解後的中國儘管無法再去追求世界強國地位，對新疆而言仍然是龐然大物。一方面國家被肢解給漢人造成的心理創傷總會伺機反彈；另一方面領土的縮減使漢人生存空間遭到過分擠壓，反而會導致其擴張性增強。美國和西方充當的世界警察只能在一時防範中國，卻不能讓中國永遠不去體現自己的意志。中國是不會放棄重新收回新疆的，因此獨立後的新疆不會有安寧日子。未來的新疆要想保持住獨立，將不得不把大部分精力和財力用於對付中國威脅。

中國的另一種前景是動盪不斷，最終陷入社會崩潰。雖然那時中國作為國家而言可能不再有威脅，但是另一種威脅對新疆照樣可怕──不得不自己尋找生路的漢人流民會像洪水一樣流向四面八方。一定有相當一部分流向古老的絲綢之路，繼續歷史上的「走西口」。面對那樣的洪流，新疆可能會發現，好不容易趕走的漢人又回來了，甚至比原來更多。

民族關係最複雜的區域

新疆人口分佈有按民族聚居的特點。漢族相對而言分佈最均勻，在全新疆十五個州地市中的十二個州地市比例超過二十。但最多的漢人集中在新疆中部亞歐鐵路經過的幾個州地市，在那裡比例占到六十以上。而在維吾爾人集中的南疆，漢人比例大大下降，如和闐地區的漢人只占到三·一。

維吾爾人所占比例超過二十的有七個州地市，都在天山以南。在新疆最南部的和闐地區，維吾爾人比例高達九十六·七，幾乎是單一民族

思忖著是否要關上大門的維吾爾兒童

如同人形的墓

陽傘下的西瓜攤

賣帽子

地區。而在新疆最北的阿勒泰地區，維吾爾人只占一‧六。維吾爾人超過五十人口比例的地區在整個新疆只有五個，集中了全部維吾爾族人口的八十以上。那五個地區的面積只占新疆總面積的三分之一多一點（三十七‧五一），見表 ⑩ ：

維族主要聚居區	維族人口	維族人口比例%	面積（萬平方公里）	占新疆面積%
和闐地區	1764306	96.7%	24.79	14.93%
喀什地區	3324302	90.0%	11.37	6.85%
阿克蘇地區	1651149	72.9%	12.41	7.48%
吐魯番地區	410034	70.2%	6.97	4.20%
克孜勒蘇柯爾克孜自治州	304752	64.0%	6.73	4.05%
總計	7454543		62.27	37.51%

哈薩克人主要分佈在天山以北，尤其是聚居在與哈薩克斯坦接壤的阿勒泰、塔城和伊犁三個地區。南疆維吾爾人聚居區幾乎沒有哈薩克人，如在近三百七十多萬人口的喀什地區只有七百五十個哈薩克人（估計都是國家分配的幹部或職工），幾乎可以忽略不計。

新疆雖然稱爲「維吾爾族自治區」，但新疆境內還有四個民族另有自己的民族自治州（或地區），其中哈薩克族有一州二地區，蒙古族有兩個州，回族有一個州，柯爾克孜族有一個州。各族自治區域所占面積⑪見下頁表格。

新疆獨立是不是繼續分裂的開始？

上述數字不能不讓人考慮：即使新疆未來眞有獨立的一天，將是什麼樣的獨立？又是誰的獨立？僅僅與中國內地分開就完了嗎？新疆其他

⑩ 以上人口數引自《新疆統計年鑒‧二〇〇六年》，八二至八七頁；各地區面積按《新疆維吾爾族自治區分縣地圖冊》計算。
⑪ 各地州面積按《新疆維吾爾族自治區分縣地圖冊》計算。

	面積（萬平方公里）	占新疆總面積%
哈薩克族自治區域：		
伊犁州直轄縣市	5.68	
塔城地區	9.39	
阿勒泰地區	11.62	
合計	**26.69**	**16.08%**
蒙古族自治區域：		
博爾塔拉蒙古自治州	2.45	
巴音郭楞蒙古自治州	47.42	
合計	**49.87**	**30.04%**
昌吉回族自治州	**7.76**	**4.67%**
克孜勒蘇柯爾克孜自治州	**6.73**	**4.05%**
總計	**91.05**	**54.85%**

民族是願意和維吾爾人共建統一國家，還是可能繼續尋求本民族的獨立，甚至寧願歸屬相鄰的同民族國家？

例如伊犁哈薩克自治州（包括十個州直屬縣市和塔城、阿勒泰兩個地區）與哈薩克斯坦有上千公里接壤。哈薩克斯坦是世界最大的內陸國，二百七十二萬平方公里，一千五百萬人，其中八百八十六萬是哈薩克族[12]。哈國政府一直推行大哈薩克主義，號召全世界哈薩克人回歸。如果新疆與中國分離，對新疆哈薩克人而言，與其歸屬維吾爾人國家，很可能不如歸屬哈薩克人自己的國家；何況哈薩克斯坦也一定會張開雙臂歡迎新疆哈薩克人連同富饒的北疆土地一道併入。

蒙古國與新疆的接壤比哈薩克斯坦更長。新疆境內的蒙古族自治區域占新疆總面積的百分之三十。其中僅一個巴音郭楞蒙古自治州就是四十七萬多平方公里，相當於兩個英國。維吾爾人一直認為建立蒙古族自治州是中共對新疆分而治之的伎倆，因為巴音郭楞州的蒙古族人口只占四·一，維吾爾人卻占三十二·二；在另一個蒙古人的自治州──博爾

[12] 維吾爾線上網引自哈薩克斯坦國家統計局二〇〇四年十一月二十四日公佈的資料。
　　http://www.uighuronline.cn/ZY/HSKST/200602/316.html

塔拉，蒙古族人口比例僅爲五·九，維吾爾人卻爲十二·六％。但即使新疆未來獨立，維吾爾人想撤銷蒙古人的自治領地也不會那麼簡單。一是原來的法統已成定式；二是如果以住民投票的方式決定，維吾爾人雖在兩個蒙古自治州超過蒙古族人口，卻達不到總人口多數。兩州占絕對多數的都是漢人。他們可能寧願支持與漢人宗教接近的蒙古人，也不願把自己置於維吾爾人的直接統治之下。

現在的昌吉回族自治州，雖然回族人口只占十一·七，卻高於只占四的維族人，所以回族人也會希望繼續當昌吉州的主人，而不願意服從維吾爾人的號令。回族人散佈於新疆各地，許多人世代在新疆生活，對新疆極爲熟悉。靠近新疆的中國西北地方還生活著幾百萬回族人，與新疆回族來往密切，他們聯起手來，力量也不可小覷。上世紀西北回族軍閥就曾在新疆耀武揚威[13]。

當新疆穆斯林共同反抗中國統治的時候，可以爭取到國際伊斯蘭力量援助，如果鬥爭轉移到了維吾爾人與哈薩克人、回族人之間，都是穆斯林，國際伊斯蘭社會又該援助哪一方呢？而一旦失去國際援助，維吾爾人的力量又會減弱很多。

當然，最難辦的還是在新疆的漢人。新疆大部分城市都是以漢人居民爲主。石河子那樣的純漢人城市不必說，即使是新疆首府烏魯木齊，漢人比例也高達七十三·七。因此新疆的多數城市都不會服從「東土耳其斯坦國」的管轄。更不要說轄下上百塊「領土」分佈新疆全境，總面積達到七·四十三萬平方公里的「生產建設兵團」。

設想一下，新疆維吾爾人如果不能控制哈薩克族、蒙古族、回族以及漢族控制的地域，「東土耳其斯坦國」就只能穩定在喀什、和闐、阿克蘇一帶的新疆西南。而原本被認爲可以作爲東土耳其斯坦立國之本的石油，主要產地在哈薩克地區和巴音郭楞蒙古自治州，只有吐（魯番）哈（密）油田在維吾爾人屬地，卻又靠近漢區（哈密與甘肅接壤），被漢人（無論是在新疆割據的漢人還是中國漢人）佔據的可能性很大。新

[13] 以上兩段的人口數字引自《新疆統計年鑒·二〇〇六年》，八二至八七頁。

疆的另一大資源——棉花，在維吾爾人穩定控制的區域也只剩下不到一半的產量。「東土耳其斯坦國」一旦缺少了被稱爲「一白一黑」的經濟支柱——棉花和石油，建國實力會大大削弱。

維吾爾人難以控制全境

當然，維吾爾人會要求「東土耳其斯坦國」控制新疆全境，不可分裂和割據，不過這需要解決法理問題，還要看維吾爾人的能力。

新疆獨立的法理依據之一是當地民族「自古居住於此」，那麼哈薩克人、蒙古人也在當地住了上百年，不是可以同樣要求獨立於維吾爾嗎？獨立的另一個依據——民族自決，其他民族也一樣可以如此要求。如果維吾爾人不同意其他民族自決，要求在全新疆範圍公決，那就破壞了新疆獨立自身的依據。因爲按照那種道理，新疆能不能獨立也得通過整個中國範圍的全民公決了。因此在法理上，只要「東土耳其斯坦」能立國，就沒有理由阻止新疆其他民族和區域要求獨立。

屆時「東土耳其斯坦」是不是也會打起「維護統一，反對分裂」的旗幟呢？可想是必然的。那除了會被指責與當年殖民者的腔調一致，還涉及第二個問題——維吾爾人有沒有維護統一的能力？如新疆哈薩克人雖然比維吾爾人弱小（二者人口比例約爲一比七），但其背後的哈薩克國家卻不是維吾爾人可以戰勝的。同樣，蒙古國及相鄰的內蒙古是否會援助新疆蒙古族人，也可能帶來複雜變數。更不要說新疆的漢人。

我一直認爲，新疆未來的民族衝突可能很暴烈，實現獨立的條件卻不如西藏。西藏基本是單一民族、單一宗教和文化，地域界限分明，歷史地位清楚，國際社會高度認可，有眾望所歸的領袖和政府。新疆則是民族關係複雜，地域交錯，界限不清，變數過多，一旦離開原本的框架就會發散，導致一環比一環更難解決的問題鏈條。複雜的民族關係使民族問題在新疆比在西藏更難解決，需要的智慧也更高。

尋找「中間道路」

從這個角度看，對維吾爾人更有利的不是獨立，而是在中國的框架下實現新疆的高度自治。這可以完好地保存和利用「新疆維吾爾族自治區」的法統，保證維吾爾族在新疆的主體地位，避免新疆被不同民族分裂。同時以中國為後盾，防止外國勢力對新疆的覬覦。

獨立當然是民族精英的理想目標，但是民眾的安危和幸福比英雄人物的追求更重要，負責任的民族精英應該把人民利益放在第一位，獨立只是手段，不是目的，如果不獨立也能實現人民幸福，獨立卻需要人民付出高昂代價，那麼放棄獨立就是更明智的選擇。在這一點上，達賴喇嘛是一個表率。

穆合塔爾，你也同意「中間道路」可以避免流血。你的懷疑在於高度自治的概念不清楚，老百姓也不好理解，因為當局總是狡辯說現在就已經是高度自治。你在談話中，提出了幾條衡量高度自治的標準，那可以作為進行討論的基礎。其實真正的高度自治除了沒有外交和國防權力（也沒有相應的負擔）外，其他方面都是由新疆當地人民自主，和獨立達到的自主沒有多少區別。在那種情況下，新疆當地民族的地位和新疆人民的利益是可以得到保證的。

不過，高度自治的核心，是當權者必須由本地民眾推舉產生。中國目前的民族自治之所以是假，就因為當權者都是由北京任命。那種被任命的當權者即使全都長著維吾爾人的面孔，也不可能真正為維吾爾人服務，而只是充當北京統治新疆的工具。因此，實現高度自治的第一步應該就在這裡。

不過問題也會出在這裡。當權者如何由本地居民推舉？這就要靠民主。民主制度的核心在於解決如何產生和制約領導人。然而如果採用目前通行的民主方式，卻很可能在民眾推選領導人的過程中偏離中間道路，把對立的民族引向衝突，而且不斷趨於極端。

寫到這兒，需要探討一下新疆未來的政治制度。你認為新疆應該選

擇的政體是西方民主制，我對這個選擇卻深爲擔憂。西方目前的民主方式也許適合處理一個族群社會的內部關係，但是在處理對外關係尤其是民族衝突方面，效果可能適得其反。這就是民族衝突總是和民主轉型如影相隨的原因。

無限放大的「廣場」

沒有充分演進過程而照搬西方民主，是目前專制社會進行民主轉型的普遍特點。在這種民主形式之下，一方面權力仍能繼續愚弄和壓迫民衆；另一方面民衆也能在某些特殊時刻裏挾權力。前者是專制操縱民主，後者是民主進行專制。這種民主的典型形態是群衆在廣場上以鼓掌或喝倒彩方式表達支持和反對，與其說是民主，不如說是多數暴政。而未來中國，包括從中國專制權力下解脫的民族地區，初期的民主恰恰最可能是這種廣場式的民主。

倒不是說民主眞會在廣場上進行，但發生的效應和在廣場上是相似的——典型特徵是精英、大衆和媒體之間產生趨於極端的互動。精英爲獲得大衆歡呼不斷拔高；大衆則因爲有精英煽動更爲激烈；而媒體則把整個社會連結在一起，如同擠在一個廣場一般共同躁動。

成熟的民主社會偶爾也有「廣場效應」，如對伊拉克動武時的美國。但在多數情況下，因爲政黨相互反對、媒體立場多元、大衆觀念分化的格局已成常態，基本會按相互制約的原有慣性運行，不太容易出現一面倒的失衡。然而對民主轉型期的社會，政黨和媒體都是剛得到自由空間，制衡格局遠未形成，主要目標在於跑馬圈地。最可能出現的是各方爭搶同一個制高點，什麼話題能贏得最多民意和選票，就把什麼話題炒作到極致，以達到贏家通吃。這樣的結果，就是促使社會情緒趨於同一方向。

面對「廣場效應」，理性只能沉默，異議只能退縮，最終決策往往

瘋狂。「群眾人」的特徵是從眾，而非認眞思考，甚至根本不知道自己到底要什麼。他們或是被「廣場」的熱鬧吸引，或是被周圍的壓力驅使，或是懼怕不合群的孤獨。而當群眾聚集得越多，善言辭、會煽動的政客就越是如魚得水。在廣場上欺騙十萬個陌生人，要比欺騙身邊十個熟人容易得多。

民族問題在專制統治時被鎭壓和掩蓋，到了民主轉型時就會爆發，在民主轉型初期，民意採集、傳遞、紓解和約制的管道必定不暢，利用「廣場」會成爲表達民意的主要手段，不僅對需要表達意見的群體方便易行，政黨和媒體也會出於自身需要推波助瀾。今日媒體和通訊技術可以將這種「廣場」規模無限放大，迅速擴展，造成國家整體性的狂熱。那時無論議會、內閣、執政黨或總統，都得在輿論潮流和選票制約下捲入「廣場」，受大眾裹挾，再加上「民主的發作」和「廣場效應」，轉型往往成爲民族衝突的催化劑。

民主轉型催化民族衝突

在民主轉型到來時，少數民族人士會認爲民主的含義首先應該是由少數民族人民自己選擇前途。那時會出現一個趨於極端的互動鏈條。首先，活躍於大眾媒體的「意見領袖」是「議」者不是「行」者，理想與現實的衝突不由他們承擔，因此總是高舉道德的旗幟，堅持「應該怎樣」而非「能夠怎樣」。民主轉型是一個權力資源在短時間內重新洗牌的時機，對於圖謀獲得政治權力的在野精英，搶佔道德制高點是有效途徑。爲了引起社會關注、奠定民意基礎，同時回應社會質詢，很多意見領袖都會立足道德立場進行煽動，而煽動的主要內容，就是清算中國，鼓動與中國分離。

民主化必定會揭開當年專制統治的黑箱，暴露多年祕史，從而進一步加深民族積怨。擅弄輿論的意見領袖無論對大眾、媒體，還是對當權者都有重大影響，反過來媒體和大眾也會影響意見領袖。一旦輿論形成

潮流，意見領袖就得反過來追趕輿論，力爭跑到輿論前面。那些覬覦權力的在野精英更是要與社會輿論緊密呼應，才可能利用選舉掌權。

民主轉型會催生大批新媒體。為了在市場競爭中佔據份額，每個新生媒體都需要展開爭奪公眾的比賽。而法寶莫過於激動大眾情感。情感能使人慷慨解囊，成為忠實追隨者。誰能把握大眾情感，誰就會成為贏家。而在民族地區，訴諸情感的最大熱點莫過於控訴中國的迫害，鼓動與漢人的對立。反之，在漢族地區，熱點又會集中到對少數民族的訴求進行妖魔化，煽動大漢族主義。

媒體擅長炒作和煽動，市場競爭使炒作形成風氣。媒體在「適者生存」規律下走上譁眾取寵的道路並不反常。即使在自由媒體發育成熟的西方社會，小報風格都占相當比例，而培育嚴肅媒體所需要的條件，轉型的社會並不具備。

專制統治下的民眾缺少表達和釋放管道，往往採取對社會事務的漠然態度，而在民主化來臨時卻會形成激烈爆發。平時一盤散沙的群眾變成牆倒眾人推的暴民，傳媒炒作往往構成主要煽動。尤其是在民族問題上，傳媒煽動最易得到群眾呼應。新疆當地民族的人民經受多年迫害，一有發洩可能，爆發能量不難想見。在這種情緒中進行的選舉，極端民族主義者當選的可能性最大。

在大規模民主中，政治競爭者的慣用手法是攻擊在位者的妥協軟弱。群眾熱愛英雄，喜歡看壯舉、聽豪言。所有有志按大規模民主規則取得成功的競爭者，都只能被鞭策著加入趨於極端的賽跑，不僅不能以理智緩衝大眾情緒，還要力爭跑到大眾和其他競爭者前面。

這種競爭對善於迎合大眾的政客有利，卻不利於敢以真知灼見警醒大眾的智者。在爭取選票的競爭中，投機取巧的政客幾乎總是壓倒高瞻遠矚的智者，而在一個社會的民主轉型初期，不成熟的選民更容易被政客迷惑甚至操縱。

反過來，在選民形成強烈的民族主義激情時，當選領導人也無法不追隨其後。在對中國的關係上，未來的維吾爾選民很可能形成一種同仇敵愾要求獨立的氛圍，當選領導人即使明知是災難也無法扭轉，如果不

敵愾要求獨立的氛圍，當選領導人即使明知是災難也無法扭轉，如果不想下臺的話，自己也只能被裹挾著滑向災難。

因此，按大規模民主方式進行轉型，社會各種角色都會被捲進獨立的追求，形成鼓譟的廣場。而漢人中的民族主義勢力也會打起保衛國家統一的旗號，利用大規模民主提供的廣場進行煽動蠱惑。當這種勢力贏得選舉之日，就會是漢人對尋求獨立的少數民族發動戰爭之時，法西斯主義也就會在中國捲土重來。

那時的新疆將出現和當年波黑相似的格局。各方都採取種族清洗的手段。目的恰恰是為了將在最後時刻實行的「民主」。因為關於地區獨立的爭端，最終可能會由國際社會進行裁定。而國際社會的依據主要是當地居民的表決。因此每一方都要搶在國際社會介入前盡可能多占地盤，用屠殺、暴力、強姦的手段把所占地盤上的其他種族居民趕走，以保證在進行自決時，只剩下本民族的人參加投票，從而就能「民主」地取得那些土地的主權。

穆合塔爾，難道那真是理想的民主嗎？真是維吾爾人民期待的未來和所盼望的幸福嗎？這個問題需要慎重地思考。

王力雄
二〇〇六年十一月六日

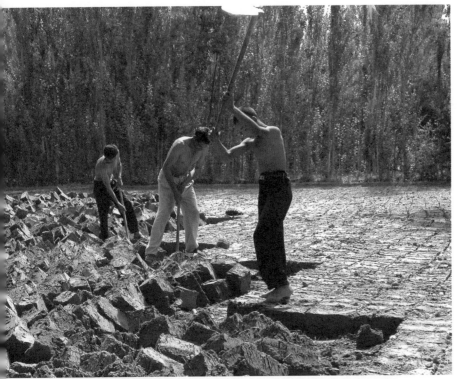

這樣取下的泥塊
是疊牆用的

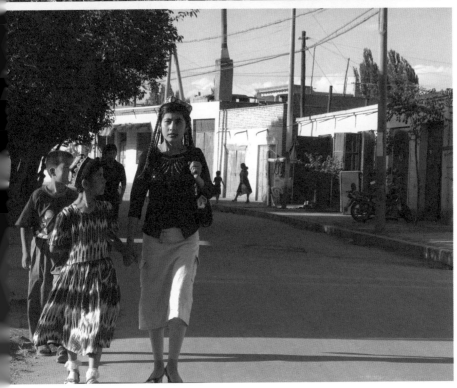

放學回家

第三封信：遞進民主制能做到什麼

穆合塔爾：

當我們看到大規模民主無法解決轉型社會的民族衝突，卻不能由此認爲可以不通過民主方式解決民族問題。民主是解決民族問題的根本，大規模民主在解決民族問題上的缺陷，不是民主的問題，是大規模民主的問題，體現了目前的民主方式對內民主、對外強權的弊病，最終原因還是在於沒達到更充分的民主。

這就需要我們往前走而不是往後退，在民主的道路上繼續探索。這時的問題歸結到，應該用一種什麼樣的民主方式解決民族問題？它既符合現代民主的所有理念，又能避免目前這種民主方式造成的問題。我認爲遞進民主制就是這樣一種方式。

在新疆監獄的時候，我給你大致講過遞進民主制。那是我多年思考的一種政治體制。不過當時我並未清晰地把它和解決中國的民族問題聯繫在一起。正是我們在監獄進行的討論啓發了我，在試圖撥開解決新疆問題的重重迷霧時，苦思冥想的我突然發現，鑰匙其實就是遞進民主制。

關於遞進民主制我出了兩本書。一本名爲《溶解權力——逐層遞選制》（明鏡，一九九八年），是在我入獄前出版的；一本名爲《遞進民主》（臺灣大塊，二〇〇六年），是出獄後寫的。在後一本書裡，我把對解決民族問題的思考寫了進去。其中一些段落我會直接引在信裡。不過關於遞進民主制的更多內容，你還是看我寄給你的書，這裡只簡略地涉及必要部分。

什麼是遞進民主制

遞進民主制的「遞進」，不是指時間的循序漸進（雖然也包括那種含義），主要指民主的一種形式——既不是大規模的直接民主，也不是代議制的間接民主，而是在逐層遞進過程中將直接民主和間接民主、參與式民主和代議制民主結合在一起的一種新型民主。「遞進」更多的是描述一種結構。

遞進民主制由兩個部分組成，一個是「遞進委員會制」；一個是「逐層遞選制」。以直觀方式，可以這樣舉例描述遞進民主制的大概面貌：中國農村組織的基本單元是「自然村」，由村中每個家庭出一位代表，組成自然村自治委員會。委員會以協商方式並按照少數服從多數的原則，決定自然村所有重要事務，同時選舉委員會主任（或按目前的稱呼叫「村民組長」）作為委員會決策的執行者。當選主任同時自動成為上一級組織——「行政村」自治委員會委員，代表本自然村參加行政村事務的協商和決策，並選舉行政村委員會主任（也可叫「村長」）。

這裡提出一個「層塊」概念。「層塊」是由直接選舉者和當選者構成。自然村的家庭代表和當選的村民組長構成一個層塊；行政村各村民組長和當選的村長又構成一個層塊。其中村民組長具有雙重身分，他同時屬於自然村委員會和行政村委員會，是自然村委員會的主任，是行政村委員會的委員；是自然村層塊的當選者，是行政村層塊的選舉者。遞進民主制的層塊之間，正是靠這種雙重身分連結起來。

往下也是一樣。一個鄉的各村長共同組成鄉的自治委員會，決定本鄉大事和選舉鄉長。依此類推，再由鄉長們組成縣的自治委員會，選舉縣長……一直到各省省長組成國家委員會，決定國家大政方針，選舉國家元首。這種層塊從最基層一直搭建到最高層，構成整個國家的管理體系。

可以看出，在上述結構中，「逐層遞選制」和「遞進委員會制」是一體的。遞進委員會在逐層遞選過程中產生，而逐層遞選又由遞進委員

會完成。二者相互支撐和互爲因果。從實現民主的角度，遞進民主制首先保證每個層塊之內實現「直接民主」和「參與式民主」，再把這樣的層塊利用「間接民主」和「代議制民主」遞進地搭建在一起，最終組合爲整個社會的民主。

彌補當今民主制度的缺陷

穆合塔爾，我們在討論中，一個重要問題是「高度自治」如何實現？自治應該是民主的根本標誌。但是在當今世界的政治制度中，眞正的自治仍停留於理想。雖然存在各種冠著「自治」旗號的權力機構，但那種所謂的自治只能叫「自己統治」，因爲其即使對外能保持自主性，對內仍是統治結構，由當權者自上而下進行統治。中國現在這種寫在紙面上的「民族自治」，就更不要說。

理論上，只有實現眞正的自治才能最終消滅壓制。自治必須以民主爲基礎，這毫無疑問，但是有民主卻不等於就能自治。在間接民主中，民眾已經把治理權委託給了「代表」，透過「代表」進行自上而下的統治，因此間接民主不是自治的。自治只能與直接民主共存，必須是民眾參與管理的民主。但是直接民主受限於規模，只能在一定的人群範圍內實行。大規模的社會如何實現自治，當今民主制度沒有提供方法。

我稱遞進民主制的自治爲「全細胞自治」。那是從每個社會成員開始，層層自治，自下而上，囊括所有的社會單元。同時那也是一種「遞進自治」，即從社會最小單元開始自治，不斷組合成更大的自治體。在這種結構中，保證自治的基本原則是：每個自治體的內部事務都不受外部（包括其所屬的上級層塊）干涉，但每個自治體同時又是更大自治體中的成員體，需要服從上級層塊制定的法律和決策。這是自治結構得以不斷遞進、自治規模不斷擴大的保證。

舉例說，A自然村由n個家庭組成，每家出一個代表，組成自治委員會，自行管理A自然村的內部事務。同時，包括A自然村在內的n個自

然村又組成B行政村。B行政村也構成自治體，由下屬自然村的當選村民組長組成自治委員會，管理B行政村內部事務。這種管理只限於下屬自然村之間的合作事務，不能干涉各自然村的內部事務。但是B行政村委員會做出的決策，下屬自然村作爲成員體都要執行，自然村的決策不能與行政村決策相抵觸。

同理，一個鄉鎮有n個行政村，由n個村長共同組成鄉鎮自治委員會，管理本鄉鎮下屬各行政村之間的合作項目，但不得干涉行政村內部事務。行政村作爲自治鄉鎮的成員體，必須執行鄉鎮委員會決定，不得與鄉鎮委員會決策抵觸。這時鄉鎮層塊包含了下屬行政村和各行政村下屬自然村兩層自治體，自治體總數＝n個行政村＋n個行政村包含的所有自然村。以此類推，自治結構遞進地延伸擴大，最終由n個自治省的省長組成國家委員會，包容整個國家。

有人會問：如果必須服從上級層塊制定的決策，能算自治嗎？對此要這樣看：在遞進民主制中，上級層塊本身就是由下級層塊的當選者組成。上級層塊制定的決策，正是下級層塊協商——我稱爲「向量求和」——的結果。雖然那結果不會和任何一個下級層塊的意志完全一致，卻是所有下級層塊的意志之向量和，把每個下級層塊的意志都綜合在一起，成爲共同意志。因此下級層塊對上級層塊的服從不是被強制，服從的是包括自身意志在內的共同意志，是每個層塊的自我意志在更高一層的體現。如果連這樣一種服從都不接受的話，就只有「自」而無「治」，只能是一片散沙。

在「遞進自治」結構中，每個層塊的自我意志不會與其他層塊的意志格格不入、相互對立，而是在遞進過程與其他層塊的意志相互融和，最終把所有層塊的意志融會成整體意志。正是這樣一種結構，使自治可以不再與無政府主義糾纏一體地淪爲烏托邦或假自治，而是眞正把個體與整體、分散與集中、自由與秩序、自我意志與統一意志結合在一起。

民族主義是民族精英操縱的結果

前面談到民主轉型期導致民族衝突。有人會認為那是雙方民眾的選擇，跟民主制度無關。事實上，雙方民眾之所以選擇了衝突，正是當今民主制的「數量型求和」結果。深入漢人百姓的日常生活，會看到他們大都並不在意少數民族與中國分離，那和他們的生活沒有關係。同樣，少數民族百姓也大都不關心是否獨立，主權歸屬對他們很遙遠。兩方民眾最需要的只是自己和家庭幸福平安。如果對普通百姓的這種個人意志進行「向量求和」，是不會為了統獨之爭開戰的。

進行「數量求和」則不同。數量求和是自上而下進行的，首先要把取向無限豐富的個人意志統一在共同的主義、綱領或方案下，才能使之變成數量。而無論是主義、綱領還是方案，都不會在大眾頭腦中產生，只能由少數精英創造並傳播。而在求和過程中，也需要對求和結果進行表述與解釋。正是在這些環節，民族精英成為不可缺少，他們就用自身意志主導了「民族意志」。民族精英總是把反對分裂或爭取獨立說成民族利益，是全民族人民的要求。然而在「數量型求和結構」中，即使最後結果是多數民眾投了贊成票，也不能說那就是人民意志，因為問題還有這樣幾方面：

（一）一個完整的個人意志包含眾多取向（針對不同問題）。當人對某個單一問題回答贊成時，體現的只是其中一個取向（如民族獨立），那取向在其完整的個人意志中有可能會被其他取向（如反對戰爭）抵消。精英對民意的錯誤主導就在只問一個問題，然後就宣稱那是人民意志，其他問題則被迴避或隱藏起來。

（二）對於超出經驗範圍的宏觀事務，大眾難以準確把握。他們無法得到充分溝通，於是只能對精英的說法被動表態，按照精英提供的狹隘選擇回答「是」或「不是」。在那種情況下，他們表態支持什麼，即使看上去是完全自願，甚至哪怕是狂熱，也在很大程度上等於被精英操縱。

（三）專制政權可以利用國家機器對人民進行意識形態灌輸，打著民主旗號的政客也可以利用媒體對民眾進行蠱惑，那時民眾表現出來的不是民族意志，而是眾多個人受到的煽動與欺騙，再被簡單的數量求和疊加在一起。

（四）何況在更多時候，不同意見找不到表達管道。因為言論管道由精英控制。沉默的多數被排斥在舞臺之外。而在外界看，有機會表演的少數就成了整體。

民眾對精英的追隨有時只因為別無選擇，精英卻可以打著人民旗號追求自己的目標。在這種情況下，漢人精英表達的漢民族意志就看不出漢人百姓對新疆去留不關心；維吾爾精英表達的維吾爾族意志照樣看不出維族百姓對主權歸屬不在意。兩個民族精英集團的對立與較量，在世界面前成了不同民族人民的勢不兩立。

使民族失去獨立動力

與數量型求和相反，向量型求和無需精英介入。遞進民主制的當選者雖然也是精英，但作用只是充當「向量和」的載體，而非充當主導者。在遞進民主制中，民族意志無需民族精英也能自行體現。那時各族人民會發現共同的人性高於不同的民族性，解決民族問題會比現在容易得多。

因為遞進民主制社會的任一單元都是自治的，按自己意願管理，因此有利於保護異質性。在同一國家框架下消除不同族群矛盾的方法，不應該是要求融和，而是讓不同族群保持自治。隨著人口流動增強，單一民族聚居同一地區的情況越來越少，其他民族人口不斷增加。如新疆漢族在不少地區已超過本地民族。這種情況下實行大規模民主，淪為少數的本地民族就無法取得決定權。多數裁定原則將造成本地民族邊緣化，甚至受壓制，促使民族矛盾進一步加深。而遞進民主制首先保證村莊、鄉鎮等基層單元的自治。即使在民族混居狀態下，基層單元往往還是按

民族聚居，如維族村、漢族村、蒙族鄉、回族社區等。各民族可先利用基層單元的自治權保證本民族特性，然後再利用遞進委員會把自身意志作為向量加入到整體求和中。那種求和結果將不是贏家通吃，而是總和為正數的多贏。

解決中國民族問題的衡量標準有兩個，一是充分實現各民族的自由和自治，二是中國不能被肢解。遞進民主制可以同時保證這兩點。既然高度自治已經普及到社會每個單元，民族異質性得到最好保護，獨立與否就不再重要。獨立主權能給民族精英提供舞臺，帶來榮耀，卻不會成為民眾目標。

上封信談到過意見領袖→傳媒→大眾→當選領導人的互動鏈條，形成激發民族衝突的「廣場效應」。而實行遞進民主制，首先意見領袖的激進會收斂，因為獲得權力的途徑變了，以往靠煽動大眾情感獲得選票，變成需要透過參加逐層遞選。「議」與「行」合一了，「議」也就需要負起責任。

意見領袖的理性會反映到媒體上。雖然媒體總有追求市場的動力，但如果能擺脫政治正確的束縛，敢於表達不同意見，形成觀點平衡，就會降低對大眾的單向煽動，給大眾多樣選擇，反過來減輕意見領袖和媒體面臨的壓力，形成正循環效果。

更重要的是遞進民主制使大眾和當選領導人相隔層次，從而切斷大眾對當選領導人的直接制約。即便「意見領袖→傳媒→大眾」的鏈條仍形成激烈情緒，也可以被阻隔在社會決策之外。遞進民主中由各地區當選領導人組成的新疆自治委員將會具有最高程度理性，充分認識到獨立帶來的危險，保持理智行事並這樣要求他們選舉的領導人。有了這種理性的提升，當選領導人就能以民眾的長遠利益決策，而不受民眾短視或狂熱的制約。其放棄獨立並不僅僅是因為打不過中國，而首先是因為遞進民主制已經很好地實現了「高度自治」，從而不再有獨立的必要。

新疆在中國之內「合縱連橫」

穆合塔爾，獨立有好處，但是也有難處。有一天新疆能獨立，狂歡過後馬上得面對每天的柴米油鹽，非常具體，全要靠自己。因此，與中國保持統一並非是委曲求全或迫不得已，也可以給少數民族自身的安全穩定和人民生活帶來好處。其實只要實行了遞進民主制，即使沒有獨立之名，獨立的實質也差不多都能實現，同時又可以透過與中國保持一體彌補自身不足。尤其在中國也同樣實行遞進民主制的情況下，留在中國就更是利大於弊。

有人會這樣質疑：即使整個中國都實行遞進民主制，以維吾爾族人口與漢族人口相差之懸殊，難道不會被漢人意志淹沒？然而遞進民主制首先形成的是自治體，而不是形成民族或其他什麼事物。所謂自治體就是從本體利益出發。在這種情況下，除非是漢民族聯合成一個自治體，維吾爾族作為另一個自治體，才會形成兩個民族相對的關係。維吾爾族自治區如果僅作為中國三十一個省區之一，漢人為主的省雖然占多數，卻不會聯合在一起對付新疆。每個省追求各自的利益，在共同決定中國事務時，如果有意見分歧，那不會是出於民族不同的分歧，而是出於利益不同的分歧。面對利益分歧，有的漢人省可能和新疆意見不一致，另外的漢人省卻可能和新疆意見一致。漢人省與新疆的關係不是民族關係，而是視新疆為三十一票中的一票，是各方都要爭取的。從這個角度看，對維吾爾族最有利的不是把自己抬升到與漢民族一對一的位置，而是去做中國之內的一個省區，才能把對應的漢民族分割為若干份，使自己得以「合縱連橫」。

另外，新疆雖然在三十一個省區首腦組成的國家委員會裡只有三十一分之一的權力，卻也得到了加權。因為兩千多萬人口的新疆，在國家委員會中的權力與數倍於自己人口的大省是一樣的。何況在涉及民族問題時，新疆在中國的遞進民主政體中並非孤立，至少可以有西藏、內蒙、廣西、寧夏，甚至包括雲南、貴州那些少數民族集中的省份做盟

友。這種聯盟已經具有舉足輕重的份量。

神權操控民主的專制

穆合塔爾，宗教廣泛地影響穆斯林民族的世俗事務，你多次提醒我這個問題。在宗教的背景下，形式上實行民主並非能獲得民主的實質。民主精神首先是個人意識的覺醒和多樣化選擇，如果多數人都是服從少數宗教人士的精神指揮，民主就成了一種擺設。

有人認為維吾爾人搞民主選舉，將有很多宗教人士被選上臺。這種可能性不是不存在。即使法律禁止政教合一，不允許神職人員參加選舉，也會有很多百姓按宗教人士的指示投票。法律不能管人的思想，假如民眾意志是被宗教主宰，宗教介入政治就不必非得透過掌權，恰恰透過民主就可以做到。

不錯，信仰宗教正是個人選擇，但是把自己的政治判斷和管理社會的權利都交給宗教人士代行，那已經是神權意志的延伸。如果有一天神權不巧落在一個專制者手中，民主甚至可能發揮出專制的作用（類似文化大革命那種在毛澤東神意下的「大民主」）。

這樣說不是為了反對宗教，而是考慮如何既不損害宗教對穆斯林民族的重要地位，又能防止宗教對政治的介入。遞進民主制正好可以做到這一點。因為遞進民主制的政治都是在經驗範圍內，尤其對基層那種微觀環境，宗教除了作為倫理背景，不可能成為具體的政治指令。如果讓民眾置身大規模的選舉範圍，人們因為不瞭解該選誰，就會把宗教人士的指示當作依據。而類似村莊範圍的選舉卻不存在不瞭解的問題，人們會以誰當選對自己更有利作為投票標準。何況宗教一般也不會深入到選舉村長那種微觀政治中去。至於高層次選舉，選舉者首先是對自己所代表的自治體負責，遞進民主的「隔層」又使其不必顧慮宗教界態度，即使基層民眾可以被宗教界調動，只要能獲得本層塊委員會理解，當選領導人就不會被宗教界牽制。

遞進民主制有兩個方面的功能，一是能把散漫化的人群組織起來；二是可以對強勢的宏觀事物（如神權）進行阻隔。這兩種功能都是重要的。當今通行的民主制度是一種宏觀政治，因爲與同樣宏觀的宗教無法避免重疊，要麼受神權制約，要麼就得想法破除神權。遞進民主制卻可以在不損害宗教的同時，把宗教阻隔在政治之外。這種阻隔不需要以挑戰宗教權威爲代價，只是把宗教和政治分離在兩個不發生重疊的範圍，從而避免二者產生衝突。這對於以宗教爲本同時又必須跨入現代文明的穆斯林社會，意義應該是很大的。

適合底層民衆的選舉方法

美國有二百年選舉歷史，公民從小受選舉教育，但是選舉仍然問題叢生。二〇〇〇年的美國總統選舉，調查表明百分之四十的選民把布希和高爾的政策搞混。最後決定誰當選的佛羅里達州投票爭執，起於一種「蝴蝶」式選票使一些選民未能在正確位置打孔。其實那種選票上有明顯的箭頭指示。如果在美國仍出現如此錯誤，在新疆可想而知。

一位藏族基層官員向我描述他在農村組織選舉的經歷。那只是選舉鄉級「人大代表」。他在那個村莊待了三天，「口水說乾」（他自己的原話），老百姓仍然搞不懂怎麼在票上打鉤，連續三次不得不從頭再來，因爲投到票箱裡的選票大都是廢票。對農牧民占多數、存在大量文盲和缺乏政治訓練的西藏和新疆，未來採取西方民主制投票方式，出現比佛羅里達錯票更嚴重的問題是毫不奇怪的。

新疆的地廣人稀使大規模選舉的動員、競選和投票增加諸多困難。多數基層選民無法瞭解應該選誰，更無跋山涉水去投票的動力。既然家家有汽車的美國人都有一半選民不投票，新疆不參加投票的比例完全可能更高。而如果只有一小部分人參加投票（且不說投票品質如何），民主豈不成了徒有虛名？

遞進民主制在經驗範圍內選舉，分散於農村牧場的農牧民只選舉身

邊村長，無須奔波，也不需要內容複雜的選票；口頭表態、舉手表決，都可以容易地實行；有沒有訓練、是不是文盲也都無關。對經驗範圍內的事務，沒有人比農牧民自己更有智慧。競選者在經驗範圍內無需電視報紙，也能與選民充分溝通。選民在經驗範圍內則不會被巧言令色、空談許諾所迷惑。他們瞭解每個人的底細，知道應該選誰。而只要最基層的選舉能夠良好完成，往上所有層次的選舉也就順理成章，並且得到不可停頓的動力與良性循環的保障。

多民族共處的「異質同構」

新疆的多民族共處正是遞進民主制最能體現優越之處。遞進民主制的「全細胞自治」保證社會所有單元都是自我管理。如哈薩克族自治州雖在維吾爾族自治區內，卻不會受維吾爾族統治，因為它也一樣是高度自治。哈薩克族經過逐層遞選產生的行政首長會進入新疆自治區的管理委員會，與其他州地市當選的行政首長一道，制定整個新疆的大政方針和選舉全新疆的行政首長。如果說哈薩克族自治地區也要服從自治區委員會的決策，那不是受到壓制，而是服從自己參與制定的決策，仍然屬於自治。

同時，在哈薩克族自治州內部還有以其他民族為主的社區，如有些城市可能以漢人為主，有些村莊是蒙古族村莊。在遞進民主制中，那些單元也一樣是高度自治，不會受到哈薩克族壓制。新疆各民族的「大雜居，小聚居」特別適宜發揮遞進民主制的長處。先是在單一民族的小聚居區實現以民族劃分的自治，然後在更高層塊實現多民族共和，最終達成整個社會的和諧統一。

以民族劃分社會單元有利於保存民族文化，再以遞進民主制把異質民族的單元組合進同一架構，這種「異質同構」將是既有利於不同民族，又能維護國家統一，因此遞進民主制可以成為中國解決民族問題的最好方式。

穆合塔爾，你堅持使用「東土耳其斯坦自治區」作為新疆未來的名字。從遞進民主制的角度，我個人認為這個名字比「新疆維吾爾族自治區」更可取。遞進民主制不主張以民族名稱對自治區域進行冠名，也不贊成以法律方式規定必須以哪個民族的人擔當何種職務。因為靠強行規定突出民族因素是人為製造民族隔閡。很多民族矛盾本來可以沒有，反而是因為對民族的「照顧」才被突出和製造出來。新疆多數地區都不是單一民族，很多地區甚至沒有一個民族的人口超過半數，強行規定由哪個民族的人掌握主要權力都會引起反彈。而只要有了遞進民主制，願意保持民族特性的人可以按照民族單元凝聚，那時的當選者一般就會是本民族人；再由當選者進入上級層塊，組成更大的本民族單元；或者達到一定層次時，和其他民族單元的當選者組成共同委員會，進行向量求和，實現不同民族單元的會合。

不過未來新疆到底會用什麼名稱，不取決於少數人的意願，也不會由哪幾個政治組織決定。未來新疆人民的代表需要以符合程序的方式產生。如果實行遞進民主制，那就只有遞進民主產生的全疆自治委員會可以決定未來新疆的名稱。當然必要的話，再經過所有的新疆居民公決通過。

穆合塔爾，我知道這封信讀起來比較無趣。人們總是嘲笑試圖開藥方的行為，並且沒人願意認真地對待藥方。但我還是把我的思考寫給你，因為只要不是僅停留於抱怨，還想對改變這個世界做些努力，就總是得有人去考慮應該怎麼辦。新疆的未來不能靠自然而然，也不能指望車到山前自有路，因為那種自然而然走下去的路，現在已經能看到逃不過流血和災難。要想避免慘烈的未來，只能在今天就開始尋找另外的道路。既然不能自然而然，那就唯有靠我們用自己的頭腦去思考，然後懷抱希望往下走，鼓起勇氣，繞開血光，去走出通途。

王力雄

二〇〇七年一月八日

國家圖書館出版品預行編目資料

我的西域，你的東土 ／ 王力雄著. -- 初版.--
臺北市：大塊文化， 2007.10
面； 公分. --（mark；65）

ISBN 978-986-213-011-7（平裝）

1.遊記 2.新疆省

676.16 96017926

台北市南京東路四段25號11樓

大塊文化出版股份有限公司　收

地址：□□□□□ _____市／縣_____鄉／鎮／市／區

_____路／街_____段_____巷_____弄_____號_____樓

編號：MA065　書名：我的西域，你的東土

姓名:＿＿＿＿＿＿＿＿＿＿＿＿＿＿　性別:□男　□女

出生日期:＿＿＿年＿＿＿月＿＿＿日　聯絡電話:＿＿＿＿＿＿＿＿＿＿

E-mail:＿＿＿＿＿＿＿＿＿＿＿＿＿＿＿＿＿＿＿

從何處得知本書:1.□書店　2.□網路　3.□大塊電子報　4.□報紙　5.□雜誌
　　　　　　　　　6.□電視　7.□他人推薦　8.□廣播　9.□其他

您對本書的評價:
(請填代號 1.非常滿意 2.滿意 3.普通 4.不滿意 5.非常不滿意)
書名＿＿＿＿　內容＿＿＿＿　封面設計＿＿＿＿　版面編排＿＿＿＿　紙張質感＿＿＿＿

對我們的建議:＿＿＿＿＿＿＿＿＿＿＿＿＿＿＿＿＿＿＿＿

＿＿＿＿＿＿＿＿＿＿＿＿＿＿＿＿＿＿＿＿＿＿＿＿＿＿＿

＿＿＿＿＿＿＿＿＿＿＿＿＿＿＿＿＿＿＿＿＿＿＿＿＿＿＿

＿＿＿＿＿＿＿＿＿＿＿＿＿＿＿＿＿＿＿＿＿＿＿＿＿＿＿

＿＿＿＿＿＿＿＿＿＿＿＿＿＿＿＿＿＿＿＿＿＿＿＿＿＿＿

＿＿＿＿＿＿＿＿＿＿＿＿＿＿＿＿＿＿＿＿＿＿＿＿＿＿＿

LOCUS

LOCUS